U0049195

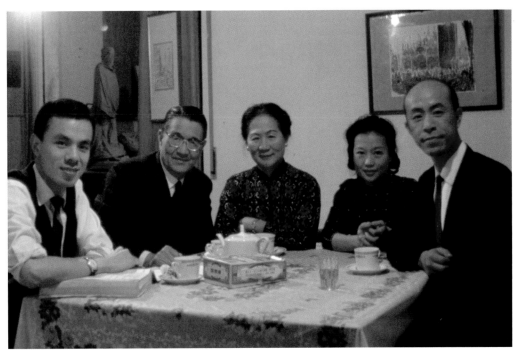

楊英風旅歐期間與友人合攝於羅馬住所，約1964-1966。

1965.6.2楊英風攝於比利時布魯塞爾（Bruxelles）。

1965.5楊英風攝於比利時斯巴（Spa）。

1965.6.3楊英風攝於比利時布魯塞爾（Bruxelles）。

1966年楊英風與羅馬錢幣徽章雕刻學校前任校長季安保理（Giampaoli）合影。

1966年楊英風（左一）與義大利友人合影。

1966年楊英風（後排右一）與義大利友人合影。
（右圖）

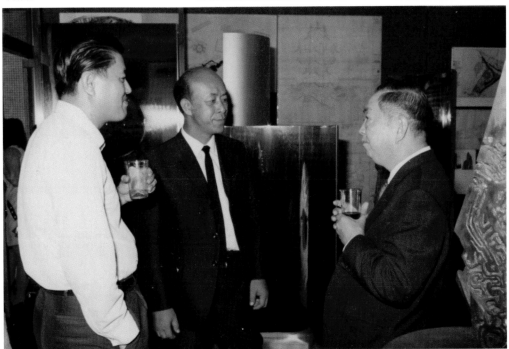

1972.3.18-31楊英風個展於新加坡文華酒店一樓。圖為楊英風（中）與友人攝於展場內。

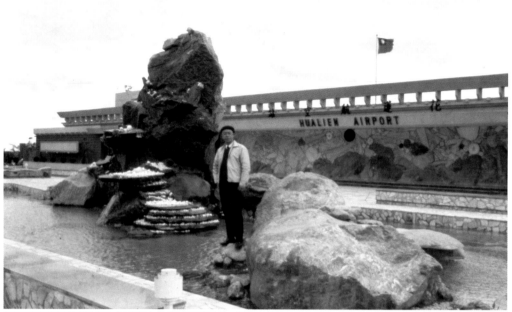

楊英風攝於花蓮航空站作品〔太空行〕與〔魯閣長春〕前，約1970年代。

1974年楊英風攝於台北新店裕隆汽車工廠〔嚴慶齡胸像〕前。

楊英風與劉濟生攝於美國加州萬佛城內，約1977-1979。

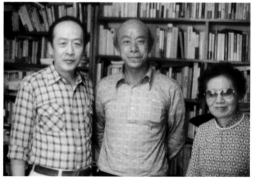

楊英風夫妻與日本友人山口勝弘（左）合影，約1980年代。

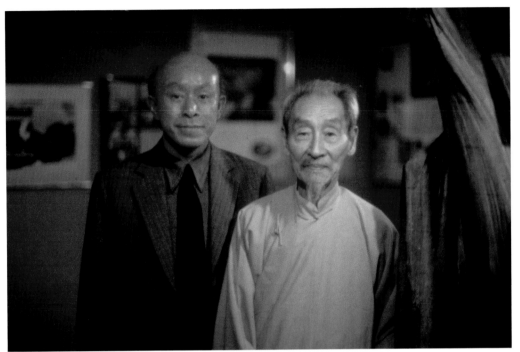

楊英風與郎靜山合影，約1980年代。

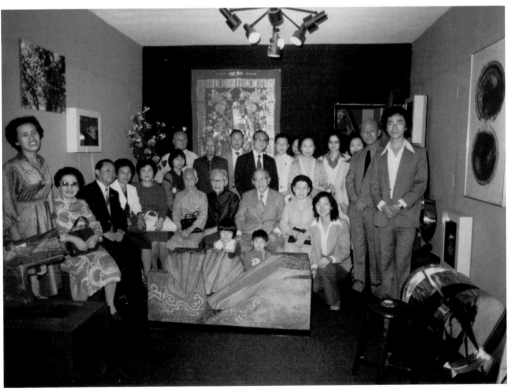

1980年楊英風（站者右二）父親楊朝華（坐者右三）八十大壽時親友合影於自宅。

1981.8楊英風與友人攝於「第一屆中華民國國際雷射景觀雕塑大展」展場內。

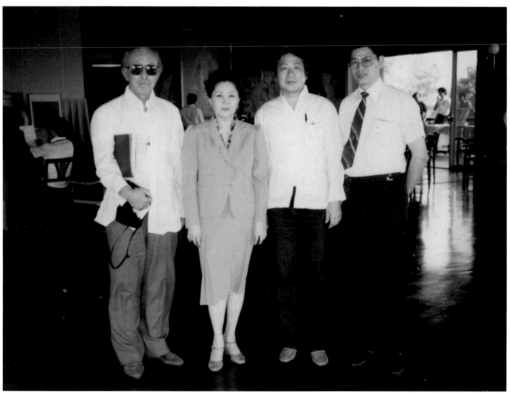

1984.3.25楊英風（左一）與友人攝於菲律賓美麒麟山莊。

1984.3.25楊英風攝於菲律賓馬尼拉。

1985.7楊英風參加香港當代中國雕塑展，圖為其拍攝展出作品〔銀河之旅〕時之姿勢。

1986.2.28楊英風與三女漢珩於圓頂儀式之前合影。

1987.1.25楊英風攝於南投霧社。

1987.8.12楊英風（中）為普騰電視廣告在台北中央電影製作廠攝不銹鋼作品製作過程時與長子奉琛（右）及友人合影。

1987.12楊英風與二女美惠合影。

1988.6.20楊英風攝於桂林月牙樓前。

1988.6.22楊英風攝於杭州。

1988.6.19楊英風攝
於桂林。

1989年楊英風（前
排左二）參加宜蘭
公學校同學會。

1990.10.8楊英風與
友人攝於高雄市炎
黃藝術館。

1990.10.8楊英風攝於高雄陳
榮發現代畫室。

約1990.10.7楊英風與余光中
合影於高雄。

1991.8楊英風與友人攝於新
加坡文華酒店作品〔文華六
器之一：天〕前。

1991.10.29楊英風（右一）參觀朱銘（右二）個展時合影。

楊英風與朱銘，約1990年代。

楊英風，約1990年代。

1992.9.26楊英風美術館開幕，圖為楊英風正在為貴賓們解說作品。

1993.12.20楊英風與李奇茂合影。

1994.5.28楊英風攝於日本。

1994.7.12楊英風攝於舊金山蘇馬版畫工作房前。

1994.6.26楊英風與朱銘共同舉辦「渾樸大地──景觀雕塑大展」於新竹國家藝術園區。圖為楊英風與友人攝於展出作品〔太極〕前。

1995.3.26楊英風與三女寬謙
法師合影。

1995.5.20-9.30 「楊英風大地
雕塑個展」於美國紐澤西州雕
塑大地美術館舉行。圖為展出
作品〔月明〕。

1995.4-10楊英風（右一）與美
國版畫家Gary Lichtenstein
（左一）合作舉辦聯展「映照」
於加州柏克萊大學藝術館。圖
為兩人與友人攝於展場內。

1995.10.25省美館舉辦「園區雕塑」揭幕式，圖為省長宋楚瑜（右三）和藝術家楊英風（左二）、蒲添生（右二）、顏水龍（左一）等主持揭幕儀式後合影。

1995年楊英風攝於苗栗全國高爾夫球場作品〔鬼斧神工〕旁。

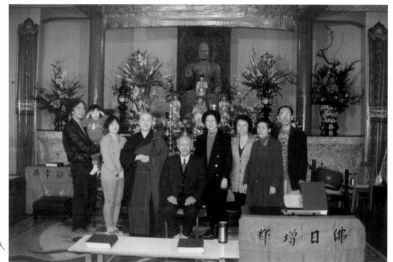

1996.1楊英風七十大壽與家人合影於新竹法源寺。

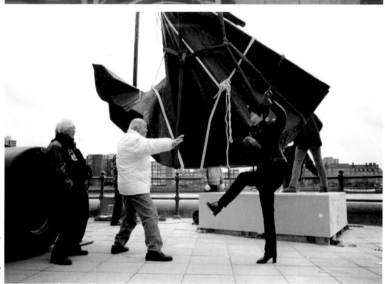

1996.5.11楊英風（中）布置倫敦查爾西港展出作品〔水袖〕時，與舞蹈家樊潔兮（右）比劃舞蹈。左為攝影師柯錫杰。

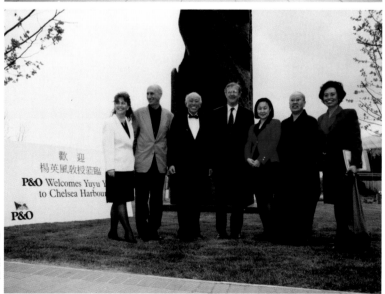

1996.5.15倫敦查爾西港「呦呦‧楊英風‧景觀雕塑特展」舉行預展酒會，圖為當天楊英風（左三）與親友合影於銅雕作品〔正氣〕前。

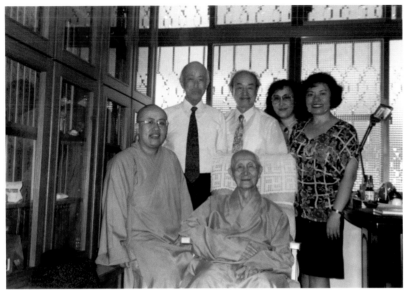

1996.6.30楊英風與二弟楊
英鏢夫婦、二女楊美惠、
三女寬謙法師探望印順導
師時合影。

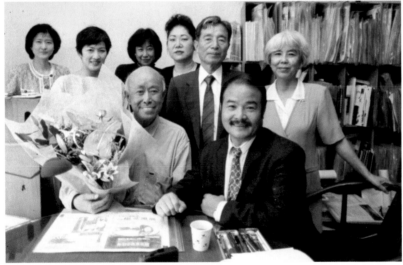

1997.6.12財團法人台灣省
日僑協會會報編輯們參觀
楊英風工作室時合影。

1997.8.2-10.26「呦呦
楊英風展──大乘景觀雕
塑」於日本箱根雕刻之森
美術館舉行。圖為不銹鋼
作品〔和風〕於戶外展出
之情形。

楊英風全集

YUYU YANG CORPUS

第二十八卷 Volume 28

年譜 Chronology

策畫／國立交通大學
主編／國立交通大學楊英風藝術研究中心
　　　財團法人楊英風藝術教育基金會
出版／藝術家出版社

感　謝

對《楊英風全集》的大力支持及贊助

國立交通大學
朱銘文教基金會
新竹法源講寺
新竹永修精舍
張榮發基金會
高雄麗晶診所
典藏藝術家庭
謝金河
葉榮嘉
許順良
麗寶文教基金會
許雅玲
杜隆欽
洪美銀
周美惠
劉宗雄
捷拓科技股份有限公司
永達保險經紀人股份有限公司
霍克國際藝術股份有限公司
梵藝術
詹振芳

APPRECIATE

National Chiao Tung University

Nonprofit Organization Juming Culture and Education Foundation

Hsinchu Fa Yuan Temple

Hsinchu Yong Xiu Meditation Center

Yung-fa Chang Foundation

Kaohsiung Li-ching Clinic

Art & Collection Group

Chin-ho Shieh

Yung-chia Yeh

Shun-liang Shu

Lihpao Foundation

Ya-Ling Hsu

Long-Chin Tu

Mei-Yin Hong

Mei-Hui Chou

Liu Tzung Hsiung

Minmax Technology Co., Ltd.

Everpro Insurance Brokers Co., Ltd.

Hoke Art Gallery

Fine Art Center

Chan Cheng Fang

For your great advocacy and support to Yuyu Yang Corpus

楊英風全集

YUYU YANG CORPUS

第二十八卷

年譜

Volume 28

Chronology

目錄

contents

年　譜
Chronology

吳　序

　　楊英風是聞名國際的傑出藝術家，一九七〇年為日本大阪世界博覽會中華民國館雕塑的〔鳳凰來儀〕，以中國剪紙的意念，讓原本笨重的鋼鐵飛揚了起來，也以大紅的色彩，增美了由貝聿銘所設計的展館。為此，一九七三年貝氏為亞洲船王董浩雲先生設計紐約東方海外大廈時，也特別邀請楊英風再度搭配，留下了至今膾炙人口的巨型雕塑〔東西門〕。

　　一九九六年，是國立交通大學百年校慶，有幸由楊先生巨腕擘劃，為這個值得紀念的日子，留下了〔緣慧潤生〕的大型不銹鋼雕塑，成為校園最亮眼的地標，也為之後楊英風藝術研究中心的設置、楊英風雕塑群的進駐，乃至《楊英風全集》的出版，奠下美好機緣。

　　欣逢中華民國建國百年，《楊英風全集》30巨冊，也在多任校長的持續支持下，即將出版完畢，成為建國百年的最佳獻禮。

　　本人有幸主持校務，也得緣為《全集》獻上祝福，願本校校運昌隆、科技領先、人文超越、藝術長存。

國立交通大學校長
2011年4月

8

Preface I

April, 2011

Mr. Yuyu Yang is an outstanding and internationally well-known artist. His sculpture work entitled *Advent of the Phoenix* was exhibited at the Pavilion of Taiwan R.O.C. in The 1970 Expo, Osaka, Japan. Employing the idea of Chinese paper cutting, Yang was taking the heavy steel into the air. Moreover, this Chinese-red sculpture also beautified the Pavilion designed by Mr. I. M. Pei. For this reason, later on in 1973 Mr. Pei, entrusted by the Asian Shipping Tycoon Chao-Yung Tung, designed the Mansion of New York Orient Overseas. He invited Yang to create *East-West Gate*, a giant sculpture of popular at all time.

In 1996, the stainless steel lifecape sculpture *The Wisdom of the Universe* was completed in celebration of the 100th anniversary of National Chiao Tung University. Becoming the most attractive landmark on the campus, this sculpture laid a good opportunity for the establishment of Yuyu Yang Art Research Center, the placement of Yang's sculptures as well as the publication of *Yuyu Yang Corpus*. This year is the 100th anniversary of Taiwan R.O.C. Supported by several presidents of the University for some time, *Yuyu Yang Corpus* made of 30 volumes, issued in succession, will soon be in completion. This fruition has become the best present to celebrate the 100th anniversary of Taiwan R.O.C.

I am honored to host the administrative affairs, and therefore I am taking this chance to send my very best to the *Corpus*. Meanwhile, may the University be prosperous, and its artistic environment lives excellent humanities and leading technology.

President of
National Chiao Tung University
Yan-Hwa Wu

9

張　序

　　國立交通大學向來以理工聞名，是眾所皆知的事，但在二十一世紀展開的今天，科技必須和人文融合，才能創造新的價值，帶動文明的提昇。

　　個人主持校務期間，孜孜於如何將人文引入科技領域，使成為科技創發的動力，也成為心靈豐美的泉源。

　　一九九四年，本校新建圖書館大樓接近完工，偌大的資訊廣場，需要一些藝術景觀的調和，我和雕塑大師楊英風教授相識十多年，遂推薦大師為交大作出曠世作品，終於一九九六年完成以不銹鋼成型的巨大景觀雕塑〔緣慧潤生〕，也成為本校建校百周年的精神標竿。

　　隔年，楊教授即因病辭世，一九九九年蒙楊教授家屬同意，將其畢生創作思維的各種文獻史料，移交本校圖書館，成立「楊英風藝術研究中心」，並於二○○○年舉辦「人文·藝術與科技——楊英風國際學術研討會」及回顧展。這是本校類似藝術研究中心，最先成立的一個；也激發了日後「漫畫研究中心」、「科技藝術研究中心」、「陳慧坤藝術研究中心」的陸續成立。

　　「楊英風藝術研究中心」正式成立以來，在財團法人楊英風藝術教育基金會董事長寬謙師父的協助配合下，陸續完成「楊英風數位美術館」、「楊英風文獻典藏室」及「楊英風電子資料庫」的建置；而規模龐大的《楊英風全集》，構想始於二○○一年，原本希望在二○○二年年底完成，作為教授逝世五周年的獻禮。但由於內容的豐碩龐大，經歷近五年的持續工作，終於在二○○五年年底完成樣書編輯，正式出版。而這個時間，也正逢楊教授八十誕辰的日子，意義非凡。

　　這件歷史性的工作，感謝本校諸多同仁的支持、參與，尤其原先擔任校外諮詢委員也是國內知名的美術史學者蕭瓊瑞教授，同意出任《楊英風全集》總主編的工作，以其歷史的專業，使這件工作，更具史料編輯的系統性與邏輯性，在此一併致上謝忱。

　　希望這套史無前例的《楊英風全集》的編成出版，能為這塊土地的文化累積，貢獻一份心力，也讓年輕學子，對文化的堅持、創生，有相當多的啟發與省思。

國立交通大學前校長

Preface II

National Chiao Tung University is renowned for its sciences. As the 21st century begins, technology should be integrated with humanities and it should create its own value to promote the progress of civilization.

Since I led the school administration several years ago, I have been seeking for many ways to lead humanities into technical field in order to make the cultural element a driving force to technical innovation and make it a fountain to spiritual richness.

In 1994, as the library building construction was going to be finished, its spacious information square needed some artistic grace. Since I knew the master of sculpture Prof. Yuyu Yang for more than ten years, he was commissioned this project. The magnificent stainless steel environmental sculpture "Grace Bestowed on Human Beings" was completed in 1996, symbolizing the NCTUs' centennial spirit.

The next year, Prof. Yuyu Yang left our world due to his illness. In 1999, owing to his beloved familys' generosity, the professor's creative legacy in literary records was entrusted to our library. Subsequently, Yuyu Yang Art Research Center was established. A seminar entitled "Humanities, Art and Technology - Yuyu Yang International Seminar" and another retrospective exhibition were held in 2000. This was the first art-oriented research center in our school, and it inspired several other research centers to be set up, including Caricature Research Center, Technological Art Research Center, and Hui-kun Chen Art Research Center.

After the Yuyu Yang Art Research Center was set up, the buildings of Yuyu Yang Digital Art Museum, Yuyu Yang Literature Archives and Yuyu Yang Electronic Databases have been systematically completed under the assistance of Kuan-chian Shi, the President of Yuyu Yang Art Education Foundation. The prodigious task of publishing the *Yuyu Yang Corpus* was conceived in 2001, and was scheduled to be completed by the and of 2002 as a memorial gift to mark the fifth anniversary of the passing of Prof. Yuyu Yang. However, it lasted five years to finish it and was published in the end of 2005 because of his prolific works.

The achievement of this historical task is indebted to the great support and participation of many members of this institution, especially the outside counselor and also the well-known art history Prof. Chong-ray Hsiao, who agreed to serve as the chief editor and whose specialty in history makes the historical records more systematical and logical.

We hope the unprecedented publication of the *Yuyu Yang Corpus* will help to preserve and accumulate cultural assets in Taiwan art history and will inspire our young adults to have more reflection and contemplation on culture insistency and creativity.

Former President of
National Chiao Tung University
Chun-yen Chang

楊 序

　　雖然很早就接觸過楊英風大師的作品，但是我和大師第一次近距離的深度交會，竟是在翻譯（包含審閱）楊英風的日文資料開始。由於當時有人推薦我來翻譯這些作品，因此這個邂逅真是非常偶然。

　　這些日文資料包括早年的日記、日本友人書信、日文評論等。閱讀楊英風的早年日記時，最令我感到驚訝的是，這日記除了可以了解大師早年的心靈成長過程，同時它也是彌足珍貴的史料。

　　從楊英風的早期日記中，除了得知大師中學時代赴北京就讀日本人學校的求學過程，更令人感到欽佩的就是，大師的堅強毅力與廣泛的興趣乃從中學時即已展現。由於日記記載得很詳細，我們可以看到每學期的課表、考試科目、學校的行事曆（包括戰前才有的「新嘗祭」、「紀元節」、「耐寒訓練」等行事）、當時的物價、自我勉勵的名人格言、作夢、家人，以及劇場經營的動態等等。

　　在早期日記中，我認為最能展現大師風範的就是：對藝術的執著、堅強的毅力，以及廣泛、強烈的求知慾。

國立交通大學圖書館館長

Preface III

I have known Mater Yang and his works for some time already. However, I have not had in-depth contact with Master Yans' works until I translated (and also perused) his archives in Japanese. Due to someone☐ recommendation, I had this chance to translate these works. It was surely an unexpected meeting.

These Japanese archives include his early diaries, letters from Japanese friends, and Japanese commentaries. When I read Yangs' early diaries, I found out that the diaries are not only the record of his growing path, but also the precious historical materials for research.

In these diaries, it is learned how Yang received education at the Japanese high school in Bejing. Furthermore, it is admiring that Master Yang showed his resolute willpower and extensive interests when he was a high-school student. Because the diaries were careful written, we could have a brief insight of the activities at that time, such as the curriculums, subjects of exams, school's calendar (including Niiname-sai (Harvest Festival)) ,Kigen-sai (Empire Day),and cold-resistant trainings which only existed before the war (World War II)), prices of commodities, maxims for encouragement, his dreams, his families, the management of a theater, and so on.

In these diaries, several characters that performed Yangs' absolute masterly caliber - his persistence of art, his perseverance, and the wide and strong desire to learn.

Director, National Chiao Tung University Library
Yung-Liang Yang

13

涓滴成海

楊英風先生是我們兄弟姊妹所摯愛的父親，但是我們小時候卻很少享受到這份天倫之樂。父親他永遠像個老師，隨時教導著一群共住在一起的學生，順便告訴我們做人處世的道理，從來不勉強我們必須學習與他相關的領域。誠如父親當年教導朱銘，告訴他：「你不要當第二個楊英風，而是當朱銘你自己」！

記得有位學生回憶那段時期，他說每天都努力著盡學生本分：「醒師前，睡師後」，卻是一直無法達成。因為父親整天充沛的工作狂勁，竟然在年輕的學生輩都還找不到對手呢！這樣努力不懈的工作熱誠，可以說維持到他逝世之前，終其一生始終如此，這不禁使我們想到：「一分天才，仍須九十九分的努力」這句至理名言！

父親的感情世界是豐富的，但卻是內斂而深沉的。應該是源自於孩提時期對母親不在身邊而充滿深厚的期待，直至小學畢業終於可以投向母親懷抱時，卻得先與表姊定親，又將少男奔放的情懷給鎖住了。無怪乎當父親被震懾在大同雲崗大佛的腳底下的際遇，從此縱情於佛法的領域。從父親晚年回顧展中「向來回首雲崗處，宏觀震懾六十載」的標題，及畢生最後一篇論文〈大乘景觀論〉，更確切地明白佛法思想是他創作的活水源頭。我的出家，彌補了父親未了的心願，出家後我們父女竟然由於佛法獲得深度的溝通，我也經常慨歎出家後我才更理解我的父親，原來他是透過內觀修行，掘到生命的泉源，所以創作簡直是隨手捻來，件件皆是具有生命力的作品。

面對上千件作品，背後上萬件的文獻圖像資料，這是父親畢生創作，幾經遷徙殘留下來的珍貴資料，見證著台灣美術史發展中，不可或缺的一塊重要領域。身為子女的我們，正愁不知如何正確地將這份寶貴的公共文化財，奉獻給社會與眾生之際，國立交通大學張俊彥校長適時地出現，慨然應允與我們基金會合作成立「楊英風藝術研究中心」，企圖將資訊科技與人文藝術作最緊密的結合。先後完成了「楊英風數位美術館」、「楊英風文獻典藏室」與「楊英風電子資料庫」，而規模最龐大、最複雜的是《楊英風全集》，則整整戮力近五年，才於2005年年底出版第一卷。

在此深深地感恩著這一切的因緣和合，張前校長俊彥、蔡前副校長文祥、楊前館長維邦、林前教務長振德，以及現任校長吳妍華教授、圖書館楊館長永良的全力支援，編輯小組諮詢委員會十二位專家學者的指導。蕭瓊瑞教授擔任總主編，李振明教授及助理張俊哲先生擔任美編指導，本研究中心的同仁鈴如、瑋鈴、慧敏擔任分冊主編，還有過去如海、怡勳、美璟、秀惠、盈龍與珊珊的投入，以及家兄嫂奉琛及維妮與法源講寺的支持和幕後默默的耕耘者，更感謝朱銘先生在得知我們面對《楊英風全集》龐大的印刷經費相當困難時，慨然捐出十三件作品，價值新台幣六百萬元整，以供義賣。還有在義賣過程中所有贊助者的慷慨解囊，更促成了這幾乎不可能的任務，才有機會將一池靜靜的湖水，逐漸匯集成大海般的壯闊。

<div style="text-align: right;">

楊英風藝術教育基金會
董事長　釋寬謙

</div>

Little Drops Make An Ocean

Yuyu Yang was our beloved father, yet we seldom enjoyed our happy family hours in our childhoods. Father was always like a teacher, and was constantly teaching us proper morals, and values of the world. He never forced us to learn the knowledge of his field, but allowed us to develop our own interests. He also told Ju Ming, a renowned sculptor, the same thing that "Don't be a second Yuyu Yang, but be yourself !"

One of my father's students recalled that period of time. He endeavored to do his responsibility - awake before the teacher and asleep after the teacher. However, it was not easy to achieve because of my father's energetic in work and none of the student is his rival. He kept this enthusiasm till his death. It reminds me of a proverb that one percent of genius and ninety nine percent of hard work leads to success.

My father was rich in emotions, but his feelings were deeply internalized. It must be some reasons of his childhood. He looked forward to be with his mother, but he couldn't until he graduated from the elementary school. But at that moment, he was obliged to be engaged with his cousin that somehow curtailed the natural passion of a young boy. Therefore, it is understandable that he indulged himself with Buddhism. We could clearly understand that the Buddha dharma is the fountain of his artistic creation from the headline - "Looking Back at Yuen-gang, Touching Heart for Sixty Years" of his retrospective exhibition and from his last essay "Landscape Thesis". My forsaking of the world made up his uncompleted wishes. I could have deep communication through Buddhism with my father after that and I began to understand that my father found his fountain of life through introspection and Buddhist practice. So every piece of his work is vivid and shows the vitality of life.

Father left behind nearly a thousand pieces of artwork and tens of thousands of relevant documents and graphics, which are preciously preserved after the migration. These works are the painstaking efforts in his lifetime and they constitute a significant part of contemporary art history. While we were worrying about how to donate these precious cultural legacies to the society, Mr. Chun-yen Chang, President of National Chiao Tung University, agreed to collaborate with our foundation in setting up Yuyu Yang Art Research Center with the intention of integrating information technology with art. As a result, Yuyu Yang Digital Art Museum, Yuyu Yang Literature Archives and Yuyu Yang Electronic Databases have been set up. But the most complex and prodigious was the *Yuyu Yang Corpus*; it took five whole years.

We owe a great deal to the support of NCTU's former president Chun-yen Chang, former vice president Wen-hsiang Tsai, former library director Wei-bang Yang, former dean of academic Cheng-te Lin and NCTU's president Yan-Hwa Wu, library director Yung-Liang Yang as well as the direction of the twelve scholars and experts that served as the editing consultation. Prof. Chong-ray Hsiao is the chief editor. Prof. Cheng-ming Lee and assistant Jun-che Chang are the art editor guides. Ling-ju, Wei-ling and Hui-ming in the research center are volume editors. Ru-hai, Yi-hsun, Mei-jing, Xiu-hui, Ying-long and Shan-shan also joined us, together with the support of my brother Fong-sheng, sister-in-law Wei-ni, Fa Yuan Temple, and many other contributors. Moreover, we must thank Mr. Ju Ming. When he knew that we had difficulty in facing the huge expense of printing *Yuyu Yang Corpus*, he donated thirteen works that the entire value was NTD 6,000,000 liberally for a charity bazaar. Furthermore, in the process of the bazaar, all of the sponsors that made generous contributions helped to bring about this almost impossible mission. Thus scattered bits and pieces have been flocked together to form the great majesty.

President of
Yuyu Yang Art Education Foundation
Kuan-Chian Shi

Kuan - Chian Shi

藝林巨石 孺慕之恩

我有幸成長在藝術氣息濃厚的家庭中,家父楊英風先生圓融而深奧的藝術生命力,成為我藝術創作最好的典範。我出生的時候,家父正在塑造星雲大師所委託的佛像;父親將襁褓中的我當作模特兒,因為他覺得嬰兒天真無邪的神情最像佛陀。家裡的客廳就是家父的工作室,家父的話不多,總是非常專注地創作,我則在一旁玩耍,黏土是我唯一的玩具。

家父在藝術上的諄諄教誨,讓我更深刻地了解到藝術的無遠弗屆、了解到藝術的真諦;也讓我體悟藝術原來就是生命的哲學,就是人生,就是宇宙,就是萬物,就是心靈,就是思想,更是教育。我年少時,跟著家父到花蓮,記得他站在太魯閣的崖頂上,專注地觀察與沈思。他告訴我,「大自然就是最好的雕刻導師」,這句話深深地影響了我一輩子的創作。家父的「太魯閣系列」就是以峽谷大斧劈的造型來創作,呈現了台灣山水之美,也作了最前衛的藝術表現。家父經常轉換創作主題,都是自覺的放下原有模式、開創新局,這也正是他創作心境不斷求新求變的寫照。我們身為子女者陪他一路走來,就像在參與一部台灣近代的雕塑史。

家父一生的藝術創作,從寫實到抽象,結合大環境與高科技的運用,一路蛻變演進。他以中國美學思想和佛學作為創作源頭,以大自然為範本,他的創作思想早已超越平常認知的雕刻領域。在數十載的創作歷程中,不論是版畫、素描、水墨、石刻、銅雕、浮雕、不銹鋼雕塑及雷射藝術,不同時期的創作風格,幾乎都帶動並影響了台灣當代藝術的發展。

家父不朽的雕塑成就,在公共景觀藝術方面更見其功。以中國的東方思想與精神,結合傳統與現代科技,在景觀藝術領域創作,探索內心的感動,用極簡的造型結構·呈現無窮的自然力量。其大型景觀雕塑,蘊含深遠內涵,也是空間充滿流動感、深富中國精神的現代藝術之作。

家父畢生創作的文獻圖像資料,幸有國立交通大學前校長張俊彥教授與楊英風藝術教育基金會合作成立「楊英風藝術研究中心」,陸續建置「楊英風數位美術館」、「楊英風文獻典藏室」及「楊英風電子資料庫」,更戮力完成巨冊《楊英風全集》的出版。感謝現任吳妍華校長、圖書館楊永良館長的指導,還有總主編蕭瓊瑞教授與楊英風藝術研究中心同仁的執行,楊英風美術館同仁與內人維妮的支持。更要感謝朱銘先生與多位賢達對《楊英風全集》的贊助,舍妹寬謙師父的堅持與統籌整合。讓我們身為後代者,在孺慕親恩外,更能將猶如藝林巨石的家父畢生創作所留下來的寶貴公共文化財,聚集成為台灣近代的雕塑史不可或缺的資產長久留存。

楊英風美術館
館長　楊奉琛

16

A Monolith in the Art World
Our Beloved and Respected Father

I was lucky to grow up in a family immersed in artistic ambiance. The harmonious and profound artistic strength of my father, Yuyu Yang, has always being the best paragon for my art. My father was working on a Buddhist statue commissioned by Master Hsing Yun when I was born. My father believed that the innocent and pure air of a baby resemble Buddha the best, and took me, then still in the swaddling clothes, as the model for his statue. Our living room was my father's studio. He was a man of few words and always concentrated on his work. I played alongside when he was working. Clay was my only toy.

My father's inculcation about art had led me to understand profoundly the far-reaching of art and the truth about art. His teaching also revealed that art is the philosophy of life, that art is life itself, is the universe, is creation, is the soul, is ideology, and is even education. He often took me to Hualien with him when I was young. He used to stand on the cliff of Taroko, deeply absorbed into the nature and thought. He said "The nature is the best teacher in sculpture". It made a huge effect on the creations in my life. The advanced sculptures from my father's "Taroko Series" were based on the beauty of gorges and mountains in Taiwan. My father regularly changed the theme of his creation. He consciously abandoned established patterns and brought fresh innovation into his art, showed how he kept forging ahead tirelessly. As his children, we accompanied him along the way. It was like participating in the shaping of the history of modern sculpture in Taiwan.

The oeuvre of my father ranged from realistic depiction to abstract works. He combined the overall environment of the world with advanced technology, developed into different styles along his career. His creation was rooted in Chinese aesthetics as well as Buddhism, and the nature was the model of his creation.His concept had surpassed the field of sculpture. During decades of his career, my father had come through different stages of creativity and produced art of various styles. He had come across print, drawing, ink painting, stone carving, bronze sculpture, relief, stainless steel sculpture and even laser art, and in all these fields, his influence on the development of contemporary art in Taiwan was significant.

The immortal achievement of my father is especially apparent in his public lifescape sculpture. Based on the Chinese ideology and oriental spirit, he combined tradition and modern technology to create the lifescape sculptures and explored the inner world of humanity. With pithy forms, he revealed the infinite power of the nature. His large lifescape sculptures contain far-reaching connotations. They bring movement into space. They are modern art endowed with Chinese traditional spirit.

We are grateful that the literature and image documents of my father's artistic career are well preserved in Yuyu Yang Art Research Center, founded by the ex-president of National Chiao Tung University, Professor Chun-yen Chang and Yuyu Yang Art Education Foundation. Yuyu Yang Digital Art Museum, Yuyu Yang Literature Archives and Yuyu Yang Electronic Databases have been established and now the *Yuyu Yang Corpus* is published. I would like to show my gratitude to the guidance of President of National Chiao Tung University president, Professor Yan-Hwa Wu, Director of Library, Professor Yung-Liang Yang, as well as the execution of chief editor, Professor Chong-ray Hsiao and all the colleagues in Yuyu Yang Art Research Center, as well as the support of my wife Wei-ni. I would also like to thank Mr. Ju Ming and other prominent persons for their sponsorship for *Yuyu Yang Corpus*, and my sister Master Kuan-chian Shi's help in management. As the children of our beloved and respected father, we thank these people's supports which make the conservation of my father's valuable cultural assets possible. My father's great achievement thus stands like a monolith standing in the art world.

Director of Yuyu Yang Museum
Yang Feng-Chen

Arthur Yang

爲歷史立一巨石─關於《楊英風全集》

　　在戰後台灣美術史上，以藝術材料嘗試之新、創作領域橫跨之廣、對各種新知識、新思想探討之勤，並因此形成獨特見解、創生鮮明藝術風貌，且留下數量龐大的藝術作品與資料者，楊英風無疑是獨一無二的一位。在國立交通大學支持下編纂的《楊英風全集》，將證明這個事實。

　　視楊英風為台灣的藝術家，恐怕還只是一種方便的說法。從他的生平經歷來看，這位出生成長於時代交替夾縫中的藝術家，事實上，足跡橫跨海峽兩岸以及東南亞、日本、歐洲、美國等地。儘管在戰後初期，他曾任職於以振興台灣農村經濟為主旨的《豐年》雜誌，因此深入農村，也創作了為數可觀的各種類型的作品，包括水彩、油畫、雕塑，和大批的漫畫、美術設計等等；但在思想上，楊英風絕不是一位狹隘的鄉土主義者，他的思想恢宏、關懷廣闊，是一位具有世界性視野與氣度的傑出藝術家。

　　一九二六年出生於台灣宜蘭的楊英風，因父母長年在大陸經商，因此將他託付給姨父母撫養照顧。一九四○年楊英風十五歲，隨父母前往中國北京，就讀北京日本中等學校，並先後隨日籍老師淺井武、寒川典美，以及旅居北京的台籍畫家郭柏川等習畫。一九四四年，前往日本東京，考入東京美術學校建築科；不過未久，就因戰爭結束，政局變遷，而重回北京，一面在京華美術學校西畫系，繼續接受郭柏川的指導，同時也考取輔仁大學教育學院美術系。唯戰後的世局變動，未及等到輔大畢業，就在一九四七年返台，自此與大陸的父母兩岸相隔，無法見面，並失去經濟上的奧援，長達三十多年時間。隻身在台的楊英風，短暫在台灣大學植物系從事繪製植物標本工作後，一九四八年，考入台灣省立師範學院藝術系（今台灣師大美術系），受教溥心畬等傳統水墨畫家，對中國傳統繪畫思想，開始有了瞭解。唯命運多舛的楊英風，仍因經濟問題，無法在師院完成學業。一九五一年，自師院輟學，應同鄉畫壇前輩藍蔭鼎之邀，至農復會《豐年》雜誌擔任美術編輯，此一工作，長達十一年；不過在這段時間，透過他個人的努力，開始在台灣藝壇展露頭角，先後獲聘為中國文藝協會民俗文藝委員會常務委員（1955-）、教育部美育委員會委員（1957-）、國立歷史博物館推廣委員（1957-）、巴西聖保羅雙年展參展作品評審委員（1957-）、第四屆全國美展雕塑組審查委員（1957-）等等，並在一九五九年，與一些具創新思想的年輕人組成日後影響深遠的「現代版畫會」。且以其聲望，被推舉為當時由國內現代繪畫團體所籌組成立的「中國現代藝術中心」召集人；可惜這個藝術中心，因著名的政治疑雲「秦松事件」（作品被疑為與「反蔣」有關），而宣告夭折（1960）。不過楊英風仍在當年，盛大舉辦他個人首次重要個展於國立歷史博物館，並在隔年（1961），獲中國文藝協會雕塑獎，也完成他的成名大作──台中日月潭教師會館大型浮雕壁畫群。

　　一九六一年，楊英風辭去《豐年》雜誌美編工作，一九六二年受聘擔任國立台灣藝術專科學校（今台灣藝大）美術科兼任教授，培養了一批日後活躍於台灣藝術界的年輕雕塑家。一九六三年，他以北平輔仁大學校友會代表身份，前往義大利羅馬，並陪同于斌主教晉見教宗保祿六世；此後，旅居義大利，直至一九六六年。期間，他創作了大批極為精彩的街頭速寫作品，並在米蘭舉辦個展，展出四十多幅版畫與十件雕塑，均具相當突出的現代風格。此外，他又進入義大利國立造幣雕刻專門學校研究銅章雕刻；返國後，舉辦「義大利銅

18

章雕刻展」於國立歷史博物館，是台灣引進銅章雕刻的先驅人物。同年 (1966)，獲得第四屆全國十大傑出青年金手獎榮譽。

隔年 (1967)，楊英風受聘擔任花蓮大理石工廠顧問，此一機緣，對他日後大批精采創作，如「山水」系列的激發，具直接的影響；但更重要者，是開啓了日後花蓮石雕藝術發展的契機，對台灣東部文化產業的提升，具有重大且深遠的貢獻。

一九六九年，楊英風臨危受命，在極短的時間，和有限的財力、人力限制下，接受政府委託，創作完成日本大阪萬國博覽會中華民國館的大型景觀雕塑〔鳳凰來儀〕。這件作品，是他一生重要的代表作之一，以大型的鋼鐵材質，形塑出一種飛翔、上揚的鳳凰意象。這件作品的完成，也奠定了爾後和著名華人建築師貝聿銘一系列的合作。貝聿銘正是當年中華民國館的設計者。

〔鳳凰來儀〕一作的完成，也促使楊氏的創作進入一個新的階段，許多來自中國傳統文化思想的作品，一一湧現。

一九七七年，楊英風受到日本京都觀賞雷射藝術的感動，開始在台灣推動雷射藝術，並和陳奇祿、毛高文等人，發起成立「中華民國雷射科藝推廣協會」，大力推廣科技導入藝術創作的觀念，並成立「大漢雷射科藝研究所」，完成於一九八一的〔生命之火〕，就是台灣第一件以雷射切割機完成的雕刻作品。這件工作，引發了相當多年輕藝術家的投入參與，並在一九八一年，於圓山飯店及圓山天文台舉辦盛大的「第一屆中華民國國際雷射景觀雕塑大展」。

一九八六年，由於夫人李定的去世，與愛女漢珩的出家，楊英風的生命，也轉入一個更為深沈內蘊的階段。一九八八年，他重遊洛陽龍門與大同雲岡等佛像石窟，並於一九九○年，發表〈中國生態美學的未來性〉於北京大學「中國東方文化國際研討會」；〈楊英風教授生態美學語錄〉也在《中時晚報》、《民眾日報》等媒體連載。同時，他更花費大量的時間、精力，為美國萬佛城的景觀、建築，進行規畫設計與修建工程。

一九九三年，行政院頒發國家文化獎章，肯定其終生的文化成就與貢獻。同年，台灣省立美術館為其舉辦「楊英風一甲子工作紀錄展」，回顧其一生創作的思維與軌跡。一九九六年，大型的「呦呦楊英風景觀雕塑特展」，在英國皇家雕塑家學會邀請下，於倫敦查爾西港區戶外盛大舉行。

一九九七年八月，「楊英風大乘景觀雕塑展」在著名的日本箱根雕刻之森美術館舉行。兩個月後，這位將一生生命完全貢獻給藝術的傑出藝術家，因病在女兒出家的新竹法源講寺，安靜地離開他所摯愛的人間，回歸宇宙渾沌無垠的太初。

作為一位出生於日治末期、成長茁壯於戰後初期的台灣藝術家，楊英風從一開始便沒有將自己設定在任何一個固定的畫種或創作的類型上，因此除了一般人所熟知的雕塑、版畫外，即使油畫、攝影、雷射藝術，乃至一般視為「非純粹藝術」的美術設計、插畫、漫畫等，都留下了大量的作品，同時也都呈顯了一定的藝術質地與品味。楊英風是一位站在鄉土、貼近生活，卻又不斷追求前衛、時時有所突破、超越的全方位藝術家。

一九九四年，楊英風曾受邀為國立交通大學新建圖書館資訊廣場，規畫設計大型景觀雕塑〔緣慧潤生〕，這件作品在一九九六年完成，作為交大建校百週年紀念。

　　一九九九年，也是楊氏辭世的第二年，交通大學正式成立「楊英風藝術研究中心」，並與財團法人楊英風藝術教育基金會合作，在國科會的專案補助下，於二○○○年開始進行「楊英風數位美術館」建置計畫；隔年，進一步進行「楊英風文獻典藏室」與「楊英風電子資料庫」的建置工作，並著手《楊英風全集》的編纂計畫。

　　二○○二年元月，個人以校外諮詢委員身份，和林保堯、顏娟英等教授，受邀參與全集的第一次諮詢委員會；美麗的校園中，散置著許多楊英風各個時期的作品。初步的《全集》構想，有三巨冊，上、中冊為作品圖錄，下冊為楊氏日記、工作週記與評論文字的選輯和年表。委員們一致認為：以楊氏一生龐大的創作成果和文獻史料，採取選輯的方式，有違《全集》的精神，也對未來史料的保存與研究，有所不足，乃建議進行更全面且詳細的搜羅、整理與編輯。

　　由於這是一件龐大的工作，楊英風藝術教育教基金會的董事長寬謙法師，也是楊英風的三女，考量林保堯、顏娟英教授的工作繁重，乃商洽個人前往交大支援，並徵得校方同意，擔任《全集》總主編的工作。

　　個人自二○○二年二月起，每月最少一次由台南北上，參與這項工作的進行。研究室位於圖書館地下室，與藝文空間比鄰，雖是地下室，但空曠的設計，使得空氣、陽光充足。研究室內，現代化的文件櫃與電腦設備，顯示交大相關單位對這項工作的支持。幾位學有專精的專任研究員和校方支援的工讀生，面對龐大的資料，進行耐心的整理與歸檔。工作的計畫，原訂於二○○二年年底告一段落，但資料的陸續出土，從埔里楊氏舊宅和台北的工作室，又搬回來大批的圖稿、文件與照片。楊氏對資料的蒐集、記錄與存檔，直如一位有心的歷史學者，恐怕是台灣，甚至海峽兩岸少見的一人。他的史料，也幾乎就是台灣現代藝術運動最重要的一手史料，將提供未來研究者，瞭解他個人和這個時代最重要的依據與參考。

　　《全集》最後的規模，超出所有參與者原先的想像。全部內容包括兩大部份：即創作篇與文件篇。創作篇的第1至5卷，是巨型圖版書冊，包括第1卷的浮雕、景觀浮雕、雕塑、景觀雕塑，與獎座，第2卷的版畫、繪畫、雷射，與攝影；第3卷的素描和速寫；第4卷的美術設計、插畫與漫畫；第5卷除大事年表和一篇介紹楊氏創作經歷的專文外，則是有關楊英風的一些評論文字、日記、剪報、工作週記、書信，與雕塑創作過程、景觀規畫案、史料、照片等等的精華選錄。事實上，第5卷的內容，也正是第二部份文件篇的內容的選輯，而文卷篇的詳細內容，總數多達十八冊，包括：文集三冊、研究集五冊、早年日記一冊、工作札記二冊、書信四冊、史料圖片二冊，及一冊較為詳細的生平年譜。至於創作篇的第6至12卷，則完全是景觀規畫案：楊英風一生亟力推動「景觀雕塑」的觀念，因此他的景觀規畫，許多都是「景觀雕塑」觀念下的一種延伸與擴大。這些規畫案有完成的，也有未完成的，但都是楊氏心血的結晶，保存下來，做為後進研究參考的資料，也期待某些案子，可以獲得再生、實現的契機。

全集第28卷為年譜。所謂「年譜」，不同於「年表」，它是在「年表」的基礎上，加入更多有助於說明歷史事件或作品內涵的各式資料，包括楊氏個人的自述、媒體的報導，乃至研究的詮釋等等，再加上適切的插圖（含史料照片或作品圖片等），形成一種立體時空式的生命歷程，對整體掌握藝術家的成長脈絡或創作發展，無疑是具有極大的參考價值。這除歸功楊氏一生豐富史料的留存外，更是幾任編輯者，持續努力整理、建構的成果。

此外，同時收入的，還有林今開先生所寫的一篇前傳，對楊氏15歲赴北京前的家族背景及少年生活，也具重要參考價值。

個人參與交大楊英風藝術研究中心的《全集》編纂，是一次美好的經歷。許多個美麗的夜晚，住在圖書館旁招待所，多風的新竹、起伏有緻的交大校園，從初春到寒冬，都帶給個人難忘的回憶。而幾次和張校長俊彥院士夫婦與學校相關主管的集會或餐聚，也讓個人對這個歷史悠久而生命常青的學校，留下深刻的印象。在對人文高度憧憬與尊重的治校理念下，張校長和相關主管大力支持《楊英風全集》的編纂工作，已為台灣美術史，甚至文化史，留下一座珍貴的寶藏；也像在茂密的藝術森林中，立下一塊巨大的磐石，美麗的「夢之塔」，將在這塊巨石上，昂然轟立。

個人以能參與這件歷史性的工程而深感驕傲，尤其感謝研究中心同仁，包括鈴如、瑋鈴、慧敏，和已經離職的怡勳、美璟、如海、盈龍、秀惠、珊珊的全力投入與配合。而八師父（寬謙法師）、奉琛、維妮，為父親所付出的一切，成果歸於全民共有，更應致上最深沈的敬意。

總主編 蕭瓊瑞

A Monolith in History :
About The *Yuyu Yang Corpus*

The attempt of new art materials, the width of the innovative works, the diligence of probing into new knowledge and new thoughts, the uniqueness of the ideas, the style of vivid art, and the collections of the great amount of art works prove that Yuyu Yang was undoubtedly the unique one In Taiwan art history of post World War II. We can see many proofs in *Yuyu Yang Corpus*, which was compiled with the support of the National Chiao Tung University.

Regarding Yuyu Yang as a Taiwanese artist is only a rough description. Judging from his background, he was born and grew up at the juncture of the changing times and actually traversed both sides of the Taiwan Straits, Japan, Europe and America. He used to be an employee at Harvest, a magazine dedicated to fostering Taiwan agricultural economy. He walked into the agricultural society to have a clear understanding of their lives and created numerous types of works, such as watercolor, oil paintings, sculptures, comics and graphic designs. But Yuyu Yang is not just a narrow minded localism in thinking. On the contrary, his great thinking and his open-minded makes him an outstanding artist with global vision and manner.

Yuyu Yang was born in Yilan, Taiwan, 1926, and was fostered by his aunt because his parents ran a business in China. In 1940, at the age of 15, he was leaving Beijing with his parents, and enrolled in a Japanese middle school there. He learned with Japanese teachers Asai Takesi, Samukawa Norimi, and Taiwanese painter Bo-chuan Kuo. He went to Japan in 1944, and was accepted to the Architecture Department of Tokyo School of Art, but soon returned to Beijing because of the political situation. In Beijing, he studied Western painting with Mr. Bo-chuan Kuo at Jin Hua School of Art. At this time, he was also accepted to the Art Department of Fu Jen University. Because of the war, he returned to Taiwan without completing his studies at Fu Jen University. Since then, he was separated from his parents and lost any financial support for more than three decades. Being alone in Taiwan, Yuyu Yang temporarily drew specimens at the Botany Department of National Taiwan University, and was accepted to the Fine Art Department of Taiwan Provincial Academy for Teachers (is today known as National Taiwan Normal University) in 1948. He learned traditional ink paintings from Mr. Hsin-yu Fu and started to know about Chinese traditional paintings. However, it's a pity that he couldn't complete his academic studies for the difficulties in economy. He dropped out school in 1951 and went to work as an art editor at Harvest magazine under the invitation of Mr. Ying-ding Lan, his hometown artist predecessor, for eleven years. During this period, because of his endeavor, he gradually gained attention in the art field and was nominated as a member of the standing committee of China Literary Society Folk Art Council (1955-), the Ministry of Education's Art Education Committee (1957-), the National Museum of History's Outreach Committee (1957-), the Sao Paulo Biennial Exhibition's Evaluation Committee (1957-), and the 4ᵗʰ Annual National Art Exhibition, Sculpture Division's Judging Committee (1957-), etc.. In 1959, he founded the Modern Printmaking Society with a few innovative young artists. By this prestige, he was nominated the convener of Chinese Modern Art Center. Regrettably, the art center came to an end in 1960 due to the notorious political shadow - a so-called Qin-song Event (works were alleged of anti-Chiang). Nonetheless, he held his solo exhibition at the National Museum of History that year and won an award from the ROC Literary Association in 1961. At the same time, he completed the masterpiece of mural paintings at Taichung Sun Moon Lake Teachers Hall.

Yuyu Yang quit his editorial job of *Harvest* magazine in 1961 and was employed as an adjunct professor in Art Department of National Taiwan Academy of Arts (is today known as National Taiwan University of Arts) in 1962 and brought up some active young sculptors in Taiwan. In 1963, he accompanied Cardinal Bing Yu to visit Pope Paul VI in Italy, in the name of the delegation of Beijing Fu Jen University alumni society. Thereafter he lived in Italy until

1966. During his stay in Italy, he produced a great number of marvelous street sketches and had a solo exhibition in Milan. The forty prints and ten sculptures showed the outstanding Modern style. He also took the opportunity to study bronze medal carving at Italy National Sculpture Academy. Upon returning to Taiwan, he held the exhibition of bronze medal carving at the National Museum of History. He became the pioneer to introduce bronze medal carving and won the Golden Hand Award of 4th Ten Outstanding Youth Persons in 1966.

In 1967, Yuyu Yang was a consultant at a Hualien marble factory and this working experience had a great impact on his creation of Lifescape Series hereafter. But the most important of all, he started the development of stone carving in Hualien and had a profound contribution on promoting the Eastern Taiwan culture business.

In 1969, Yuyu Yang was called by the government to create a sculpture under limited financial support and manpower in such a short time for exhibiting at the ROC Gallery at Osaka World Exposition. The outcome of a large environmental sculpture, "Advent of the Phoenix" was made of stainless steel and had a symbolic meaning of rising upward as Phoenix. This work also paved the way for his collaboration with the internationally renowned Chinese The completion of "Advent of the Phoenix" marked a new stage of Yuyu Yang's creation. Many works come from the Chinese traditional thinking showed up one by one.

In 1977, Yuyu Yang was touched and inspired by the laser music performance in Kyoto, Japan, and began to advocate laser art. He founded the Chinese Laser Association with Chi-lu Chen and Kao-wen Mao and China Laser Association, and pushed the concept of blending technology and art. "Fire of Life" in 1981, was the first sculpture combined with technology and art and it drew many young artists to participate in it. In 1981, the 1st Exhibition & Congress of the International Society for Laser Artland at the Grand Hotel and Observatory was held in Taipei.

In 1986, Yuyu Yang' wife Ding Lee passed away and her daughter Han-Yen became a nun. Yuyu Yang's life was transformed to an inner stage. He revisited the Buddha stone caves at Loyang Long-men and Datung Yuen-gang in 1988, and two years later, he published a paper entitled "The Future of Environmental Art in China" in a Chinese Oriental Culture International Seminar at Beijing University. The "Yuyu Yang on Ecological Aesthetics" was published in installments in China Times Express Column and Min Chung Daily. Meanwhile, he spent most time and energy on planning, designing, and constructing the landscapes and buildings of Wan-fo City in the USA.

In 1993, the Executive Yuan awarded him the National Culture Medal, recognizing his lifetime achievement and contribution to culture. Taiwan Museum of Fine Arts held the "The Retrospective of Yuyu Yang" to trace back the thoughts and footprints of his artistic career. In 1996, "Lifescape - The Sculpture of Yuyu Yang" was held in west Chelsea Harbor, London, under the invitation of the England's Royal Society of British Sculptors.

In August 1997, "Lifescape Sculpture of Yuyu Yang" was held at The Hakone Open-Air Museum in Japan. Two months later, the remarkable man who had dedicated his entire life to art, died of illness at Fayuan Temple in Hsinchu where his beloved daughter became a nun there.

Being an artist born in late Japanese dominion and grew up in early postwar period, Yuyu Yang didn't limit himself to any fixed type of painting or creation. Therefore, except for the well-known sculptures and wood prints, he left a great amount of works having certain artistic quality and taste including oil paintings, photos, laser art, and the so-called "mpure art" art design, illustrations and comics. Yuyu Yang is the omni-bearing artist who approached the native land, got close to daily life, pursued advanced ideas and got beyond himself.

In 1994, Yuyu Yang was invited to design a Lifescape for the new library information plaza of National Chiao

Tung University. This "Grace Bestowed on Human Beings" completed in 1996, was for NCTU's centennial anniversary.

In 1999, two years after his death, National Chiao Tung University formally set up Yuyu Yang Art Research Center, and cooperated with Yuyu Yang Foundation. Under special subsidies from the National Science Council, the project of building Yuyu Yang Digital Art Museum was going on in 2000. In 2001, Yuyu Yang Literature Archives and Yuyu Yang Electronic Databases were under construction. Besides, *Yuyu Yang Corpus* was also compiled at the same time.

At the beginning of 2002, as outside counselors, Prof. Bao-yao Lin, Juan-ying Yan and I were invited to the first advisory meeting for the publication. Works of each period were scattered in the campus. The initial idea of the corpus was to be presented in three massive volumes - the first and the second one contains photos of pieces, and the third one contains his journals, work notes, commentaries and critiques. The committee reached into consensus that the form of selection was against the spirit of a complete collection, and will be deficient in further studying and preserving; therefore, we were going to have a whole search and detailed arrangement for Yuyu Yang's works.

It is a tremendous work. Considering the heavy workload of Prof. Bao-yao Lin and Juan-ying Yan, Kuan-chian Shih, the President of Yuyu Yang Art Education Foundation and the third daughter of Yuyu Yang, recruited me to help out. With the permission of the NCTU, I was served as the chief editor of *Yuyu Yang Corpus*.

I have traveled northward from Tainan to Hsinchu at least once a month to participate in the task since February 2002. Though the research room is at the basement of the library building, adjacent to the art gallery, its spacious design brings in sufficient air and sunlight. The research room equipped with modern filing cabinets and computer facilities shows the great support of the NCTU. Several specialized researchers and part-time students were buried in massive amount of papers, and were filing all the data patiently. The work was originally scheduled to be done by the end of 2002, but numerous documents, sketches and photos were sequentially uncovered from the workroom in Taipei and the Yang's residence in Puli. Yang is like a dedicated historian, filing, recording, and saving all these data so carefully. He must be the only one to do so on both sides of the Straits. The historical archives he compiled are the most important firsthand records of Taiwanese Modern Art movement. And they will provide the researchers the references to have a clear understanding of the era as well as him.

The final version of the *Yuyu Yang Corpus* far surpassed the original imagination. It comprises two major parts - Artistic Creation and Archives. Volume I to V in Artistic Creation Section is a large album of paintings and drawings, including Volume I of embossment, lifescape embossment, sculptures, lifescapes, and trophies; Volume II of prints, drawings, laser works and photos; Volume III of sketches; Volume IV of graphic designs, illustrations and comics; Volume V of chronology charts, an essay about his creative experience and some selections of Yang's critiques, journals, newspaper clippings, weekly notes, correspondence, process of sculpture creation, projects, historical documents, and photos. In fact, the content of Volume V is exactly a selective collection of Archives Section, which consists of 18 detailed Books altogether, including 3 Books of articles, 5 Books of research essays, 1 Book of early diary, 2 Books of working journal, 4 Books of letter, 2 Books of historical pictures, and 1 Book of biographic chronology. Volumes VI to XII in Artistic Creation Section are about lifescape projects. Throughout his life, Yuyu Yang advocated the concept of "Lifescape" and many of his projects are the extension and augmentation of such concept. Some of these projects were completed, others not, but they are all fruitfulness of his creativity. The preserved documents can be the reference for further study. Maybe some of these projects may come true some day.

The 28th volume of the collected works is chronology, which is different from yearly events memorandum. Base on yearly events memorandum, various material has been added into the chronology for further illustrating history events or works, including Yang's personal narration, media's reports, annotation of research, etc.. Some additional illustrations, including history photos and work pictures, enrich the chronicle and form solid space-time life process. Undoubtedly, they are the most valuable documents for viewing an artist's whole progress and creation sequence. It should owe to Yang's abundant documents and several editors' sustained endeavor.

Moreover, the chronicle simultaneously takes in Jin-kai Lin's pre-commentary, describing the Yang's family background and teenager's livelihood before his leaving for Beijing at the age of fifteen. It is also a valuable reference.

It was a wonderful experience to participate in editing the Corpus for Yuyu Yang Art Research Center. I spent several beautiful nights at the guesthouse next to the library. From cold winter to early spring, the wind of Hsin-chu and the undulating campus of National Chiao Tung University left me an unforgettable memory. Many times I had the pleasure of getting together or dining with the school president Chun-yen Chang and his wife and other related administrative officers. The school's long history and its vitality made a deep impression on me. Under the humane principles, the president Chun-yen Chang and related administrative officers support to the *Yuyu Yang Corpus*. This corpus has left the precious treasure of art and culture history in Taiwan. It is like laying a big stone in the art forest. The "Tower of Dreams" will stand erect on this huge stone.

I am so proud to take part in this historical undertaking, and I appreciated the staff in the research center, including Ling-ju, Wei-ling, Hui-ming, those who left the office, Yi-hsun, Mei-jing, Lu-hai, Ying-long, Xiu-hui andShan-shan. Their dedication to the work impressed me a lot. What Master Kuan-chian Shih, Fong-sheng, and Wei-ni have done for their father belongs to the people and should be highly appreciated.

Chief Editor of the Yuyu Yung Corpus
Chong-ray Hsiao

Chong-ray Hsiao

編輯序言

　　年譜，是以編年體裁記載一人生平事蹟的著作。本卷的年譜是以楊英風先生舊有的年表加以擴充而成的，且有別於一般按年月日順序記載的年譜，是將每年的記事分成事件跟創作兩個部分，如此事件歸事件、創作歸創作，讀者可以一目了然，免除因所有事項參雜一起，不易閱讀及找尋的困擾。編者再藉由出版《楊英風全集》時所整理的與楊英風相關的大批史料、報導、文章等，將之節錄並引用至年譜上，讀者可以清楚的了解當年楊英風發生的事件及其相關的資料，且凡是引文必註明出處，若讀者有興趣也可以去查閱整篇文章或報導。此外，也收錄了與每年記事相關的照片或圖片當作插圖，計三百多張，可說是圖文並茂。年譜的紀年是從一九二六年楊英風出生至一九九七年去世為止。楊英風逝世後至今（一九九七～二○一一），則是楊英風藝術教育基金會的大事記。

　　本卷另收錄了林今開先生寫的《八千里路風和土》一文，據楊英風三女寬謙法師云，《八千里路風和土》原是林今開先生為楊英風寫的傳記小說，但一九九二年林今開先生不幸過世，書於是沒有完成，其文稿則一直塵封在楊英風藝術教育基金會中，無緣與大眾分享。《楊英風全集》總主編蕭瓊瑞老師認為此篇文章主要是記述楊氏祖先的故事，且林今開先生甚至遠赴福建去考證楊氏祖先的事蹟，雖然只記載楊氏祖先來台奮鬥及其父母在中國大陸發展事業的經過，楊英風進北京日本中學校念書之後的事情則尚未提筆，但正好可以補年譜的不足，希望藉由《楊英風全集》出版的機會，讓此篇文章得以「重見天日」，因此特別將之收錄在本卷。

　　感謝交大圖書館提供工讀生協助打字及校稿，還有陳怡勳小姐的前置作業，最重要的是基金會董事長寬謙法師的支持及總主編蕭瓊瑞老師的指導，讓此冊得以順利出版。

<div align="right">

楊英風藝術研究中心
研究員　賴鈴如

</div>

Editor's Preface

Chronology is a way to state the sequential order in which past events occurred. Expanded from Yuyu Yang's original chronology, different from a reference work organized according to the dates of events, this one is divided into two parts – Individual Matter and Artistic Creation. In this case, readers can find it easy to read and to be a fine reference material. Moreover, some of the materials hereby are from *Yuyu Yang Corpus*, including historical information, news reports and articles. Therefore, readers are fully informed with all the past events and related information. Every quotation is also indicated with its source; readers can search for the original article for further or full information. Besides, to be excellent in both pictures and literary composition, there are more than three hundred pieces of pictures and images in order to illustrate the listed events. The chronology starts in 1926 when Yang was born, and ends in 1997 when he passed away. After Yang passed away till now(1997-2011), the events listed are carried out by Yang Yang Art Education Foundation.

This volume includes the article entitled *Wind, Soil, and 8,000 Mile Road* by Mr. Chin-kai Lin. According to Yang's daughter Master Kuan-chian, *Wind, Soil, and 8,000 Mile Road* was originally planned to be Yang's biology written by Mr. Chin-kai Lin. Unfortunately, Lin passed away in 1992, leaving the biology uncompleted. His manuscripts have been kept in Yuyu Yang Art Education Foundation, no chance to share with the public. The Chief Editor Chong-ray Hsiao believes this article featured Yang's ancestors, and the writer Lin did fly to Fu-Chien Province to research more stories about Yang's ancestors. Although this article mentions Yang's ancestors moved to Taiwan from China, and Yang's parents started the business in China, there is hardly a word about the time and afterwards Yang received education in Beijing Japan High School, which supplements the chronology. We hope this article is able 'to see the daylight again' with the publication of *Yuyu Yang Corpus*. This is the reason we conclude this article into the volume.

A host of friends and colleagues have been instrumental in bringing this book to fruition. I am hereby indebted to National Chiao Tung University Library for typing and proofreading the texts. I also thank Miss Yi-hsun Chen for her assistance at the early stage. Most important of all, I must thank Master Kuan-chian, the President of Yuyu Yang Art Education Foundation who has been extremely supportive, and Mr. Chong-ray Hsiao who has been very kind in being our instructor.

Yuyu Yang Art Research Center
researcher
Ling-ju Lai

Ling-ju Lai

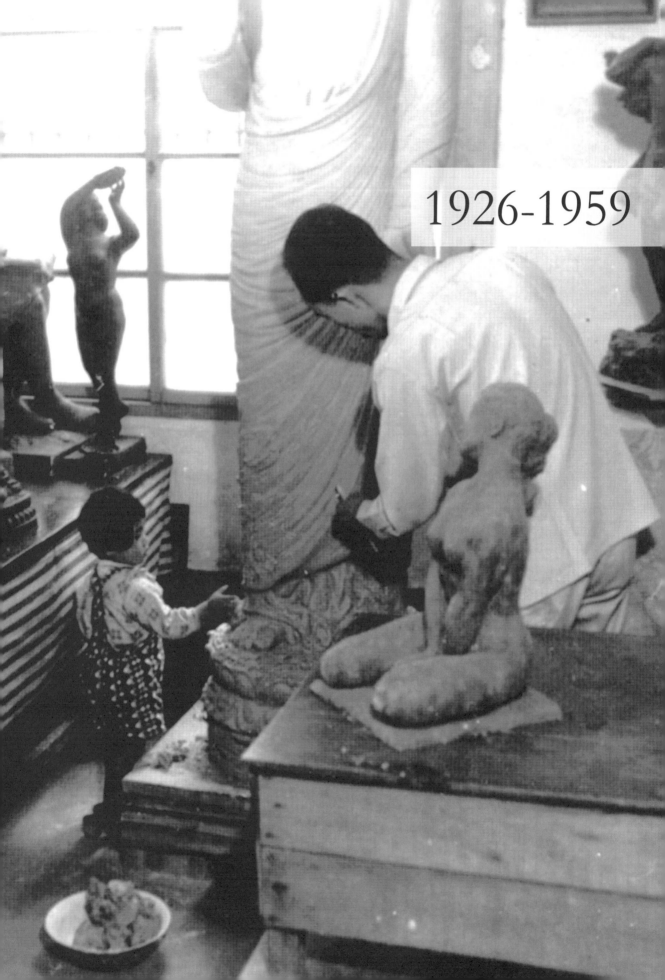

1926-1959

1926

- 1月17日（農曆乙丑年12月4日）出生於台灣宜蘭縣，爲楊朝木（楊朝華）與陳鴛鴦（陳瀨洲）之長子。字號「呦呦」，取《詩經》：「呦呦鹿鳴，食野之苹」之意。意指「林苑野鹿，覓得甘泉，引吭鳴唱，發聲呦呦，呼朋引伴，共飲清泉」。

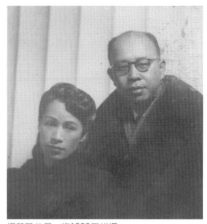

楊英風父母，約1930年代攝。

　　「呦呦」是從詩經首篇「呦呦鹿鳴」的故事而來。這篇故事的大意是：鹿假如看見了好吃的東西，一定先叫大家一起來享用，這種胸襟好像聖人一樣。因爲我學的是美術，我覺得美術不是屬於個人的，美的東西是要讓大家一起來享受的，所以，我把鹿的精神，當作是自己的座右銘。

　　本來我在歐洲期間，用的都是本名「楊英風」，但這三個字用歐洲語系來發音，變得非常拗口，排列起來也很奇怪。後來我乾脆用「呦呦楊」（Yu Yu Yang），順口多了。只不過，我回台灣以後，我的歐洲朋友們到台灣來找不到「呦呦楊」是誰……

<div align="right">

——阮愛惠〈雕塑家楊英風談成長的歷史與藝術家的本質〉《自立晚報》第13版，

1993.3.1，台北：自立晚報社

</div>

父親楊朝木（楊朝華）抱楊英風，約1927年攝。

舅舅陳朝枝抱楊英風，約1928年攝。

1928

- 楊朝木夫婦先後在中國大陸東北及北京經商，將楊英風託付外祖母照顧。幼年的楊英風乃將對父母的思念，寄情於宜蘭的山水天地間。

　　我出生在宜蘭，出生不久就被父母親帶到我國的東北，在那兒隨父母親住到約兩歲左右，旋即又被送回宜蘭老家隨外祖母住。這是因為父母親要忙著經營生意，難以專心照顧我。

　　然而最重要的還是父母親曾經許諾外祖母，如果執意在外闖蕩江湖，就得把我這個長孫留下，以陪伴外祖母，作為我父母親離鄉的交換條件。於是母親專程回宜蘭，把我「押」給了外祖母，而自己就奔赴東北那塊大土地追隨父親，共築事業美夢了。

——楊英風〈鳳凰的故事〉《聯合報》第8版，1986.6.29，台北：聯合報社

- 大弟英欽出生。（07.01）

1931

- 二弟英鏢出生。（06.20）

1933

- 小學就讀宜蘭公學校，受林阿坤老師啟發，展露美術方面的興趣和才華。

　　宜蘭山明水秀，風光優美。那也許給小孩子的我許多興趣和靈感畫畫，此外還愛做

宜蘭公學校師生合照。站者第三排左起第三位為楊英風。約1930年代攝。

宜蘭公學校（今宜蘭縣中山國民小學）。　　　　　　　　　　　　　　楊英風。約1930年代攝。

手工。初期學習美術的條件總算是很順利的。小學時期應該感謝宜蘭公學校美術教員林
阿坤先生，他給我最早的啓發。

——楊英風〈自述〉《輔仁》第6期，頁125-126，1968.10.25，台北：輔仁大學校友總會

1935

• 三弟英哲出生。

1938

• 入宜蘭公學校高等科。

1940

• 小學畢業，與表姊李定訂下婚約。
• 跟隨父母前往中國，並就讀北京日本中等學
校。期間並隨日籍老師淺井武學畫、寒川典美
學雕塑。

3月7日

　　同學們下課後爲我一個人舉辦送別會。送
別會非常有趣，同時他們也鼓勵我，爲我打
氣。

3月9日

　　終於不得不跟大家道別了。從宜蘭火車站
出發的火車是上午十一點十五分。離開基隆港
是下午五點三十分。宜蘭車站裡到處是送行的
親戚，而當中竟有特地停課提前來車站等待的

1938.4.22楊英風父母與二弟英鏢。

班上同學及老師，我非常感動，一句話也說不出來。當火車開動時，大家為我們高喊萬歲，使我覺得好像要去大陸出征般。約有十五位親戚，還專程同車要到基隆港送行。在宜蘭（出發時）是陰天，到了雨都基隆就下雨了。姊姊和麗卿妹因學校上課，搭下班車趕來基隆。我們要搭乘的輪船是一艘日本與台灣的連絡船「蓬萊丸」，相當地大。不一會兒，時間到了，我們不捨地和大家道別。……

3月10日

今天整天都沒看到島嶼，卻看到一群海豚飛躍於大海中。離開基隆後，天氣馬上放晴，波浪很平穩。我生平第一次乘船，卻意外地沒怎樣。我好像不怕暈船。

1940.4.15楊英風全家福於北京。後排右起為父親楊朝木（楊朝華）、楊英風、母親陳鴛鴦（陳瀨洲）；二排為大弟楊英欽（楊景天）；前排為二弟楊英鏢與家中愛犬金耳。

3月12日

上午八點船抵達門司港。果然我不怕暈船。我們三人在此下船，換乘小舟上岸。父親已在岸邊迎接我們。我們與父親在一起，只有幾年。前往韓國的連絡船是晚上十點出發。這段空檔父親帶我們三人參觀門司、下關市區，並買了東西。不久時間到了，登上連絡船「金剛丸」航向釜山。在門司的壽司店裡，我寫封信給同學們，並寄出去了。

3月13日

金剛丸上午六點到了釜山，釜山真是寒冷。接著搭乘上午八點五十分，開往北京的列車大陸號。火車快到京城的時候，我第一次看到了雪。可惜，通過鴨綠江時是晚上，外面一片漆黑，什麼都看不到。

3月15日

火車約慢了兩個鐘頭，午夜零點二十分到了北京車站。北京車站裡到處可見戴著紅帽的役佚，他們慢吞吞的樣子，真令人吃驚。北京也是又寒又冷。不久我們坐人力車到北池子井兒胡同八號的住處。上午英欽被父親帶去東城第一小學校辦理轉學手續。弟弟高高興興地回來說，學校很大又很壯觀。

3月17日

從今天起一連五天是入學考試，這將決定我是否順利進入心目中的理想學校——北京日本中學校。我的准考證號碼是三百九十號，應考生約有五百人（從准考證號碼得知）。今天的考試，從上午十點到中午十二點……

3月26日

盼望已久的放榜日，終於在今天上午十一時發表。我錄取了！我馬上到父親的公司去報喜，父親帶我去買皮鞋，並打電報給故鄉的老師及親戚。榜單上中學部有二百十五人，商業部有一百四十人。

——楊英風《早年日記第一冊》1940.3.7-26

1941

• 加入北京日本中學校的圖畫部社團（04）。

前幾天，學校要我們各自填寫加入的社團的志願，今天學校已經決定了各社團的學生。寫志願時，大家幾乎都寫劍道部，但今天大部分都被分到其他部門。我一開始就填圖畫部，所以沒被轉部。圖畫部共有五人，三年級三人，二年級二人。人數太少了，有點兒寂寞，但我想人少反而好。

——楊英風《早年日記第一冊》1941.4.24

1941.9.27寫生中的楊英風日籍老師淺井武。

【創作】

• 油畫〔西洋人偶〕、〔靜物〕。

1942

• 至天津寫生（07.17-19）。

17日　星期五　晴後陰

九點從北京站出發，十一點五十分抵達天津站。

畫萬國橋（油畫）。

住法租界二十七號路明星大戲院內。

父親是為公事，我們是為畫畫

1942年楊英風與同學於天津租界寫生。

來天津。下午,明星戲院的畫家胡少蓮
(二十六歲)帶我們去畫萬國橋(油
畫)。弟弟們分別畫水彩畫和寫生,胡
先生什麼都沒畫。畫萬國橋前,我們曾
先到附近公寓的屋頂上的舞廳,從那裡
眺望著白河,卻沒找到啥好景色,就作
罷了。從四點畫到六點,雖沒完成,不
過還算進行得很順利。照這種進度,我
想再畫一個鐘頭就可完成。畫台是六F
的大小。傍晚與明星戲院的主人到中午
去過的飯館吃飯。十一點半上床。

18日　星期六　晴(陰)

　　油畫第十次作品〔佟樓園〕(六F)
二‧五小時完成。

　　油畫第九次作品〔萬國橋〕(六F)
第二天完成。三小時。

　　八點起床,由於窗外的景色太迷
人,我看呆了。在對面小吃店吃豆腐湯
當早餐。僅僅這樣就花了兩圓多。

　　胡先生給我們看他的寫生簿,他擅
長東洋畫。為了明早畫窗外的晨景,我
先用鉛筆把輪廓畫了下來。跟胡先生去
舊英租界的佟樓園畫。胡先生也畫,他
的油畫不怎麼好。欽弟是畫水彩,鏢弟
是寫生。第十次作品〔佟樓園〕的油畫
(六F),花兩個半鐘頭完成。午餐在
「明星」吃餃子和蛋糕。鏢弟說累了就
睡覺去了。我又和胡先生去萬國橋,花
一個鐘頭,把昨天的畫完成了。到此,
從北京帶來的兩張六F畫布都用掉了。
明天打算畫水彩。

19日　星期日　晴(陰)

　　用水彩畫下窗外風景。

　　下午七點四十分天津站出發,十點

1942.7.5楊英風攝於北京。

1943年楊英風全家福於北京。右起為父親楊朝木(楊朝華)、母親
陳鴛鴦(陳瀨洲)、楊英風、大弟楊英欽(楊景天)、二弟楊英鏢。

十分到北京站。

六時起床。八點以前，完成窗外風景水彩畫。早餐跟昨天一樣。一個上午哪裡都沒去。只畫幾張風景或人物寫生，裡頭兩三張被人要了去。

<div align="right">——楊英風《早年日記第三冊》1942.7.17-19</div>

【創作】

* 油畫〔萬國橋〕、〔午后的西單〕入選第四屆「興亞美術展覽會」（09.30-10.13）。

入選！！！早上到了學校，馬上被淺井老師叫到辦公室去。原來，昨天老師去看興亞美術展覽會，沒想到原以為落選的我那兩件油畫作品，都入選了！丹野同學的也入選。忽然，我的心飛上天空！今天的考試都拋在腦後，我拿出課本來看都看不下去。——朝會時，老師發表了這個消息，也叫大家去看看。但今天起有重要的考試，因此我靜下心來面臨考試。老師說的沒錯，我真的入選了。可是一個人只能入選一張的，怎麼會兩張都入選呢？百思不解！覺得很意外，好像很簡單就能入選似的。二十八日報紙的入選者發表，把我和丹野同學的名字都遺漏了。回到家裡把此事告訴家人，大家都非常高興。父親說馬上去看，一家人就一起去看。我的作品在眾多作品中顯得很醒目。這個興亞美術展覽會（第四屆）會場設在太廟，場地很大，參觀者也蠻多。

<div align="right">——楊英風《早年日記第三冊》1942.10.6</div>

* 水彩〔天津之晨〕、〔雨下停了〕、〔夕陽彩霞〕、〔柵木上的花〕、〔眺望〕、〔樓梯〕等。
* 油畫〔佟樓園〕、〔我的愛犬〕、〔天壇〕、〔楊宜之肖像〕、〔場地〕、〔故宮博物院〕、〔演戲〕、〔柿〕等。
* 設計〔新新大戲院平面圖〕。

1943

* 雕塑啟蒙老師寒川典美任教於北京日本中學校（11.30）。

寒川典美老師到任。朝會的體操結束後，校長突然介紹新任的寒川老師。老師是日本新潟縣人，剛畢業於東京美術學校雕刻科。他教勞作和勞動作業，這些課程是學校創立以來首次新開的。東京美術學校畢業的他會來本校任職，對我來說是一件很幸運的事。

<div align="right">——楊英風《早年日記第五冊》1943.11.30</div>

抗日戰爭中，母親曾經匆匆到過台灣，不久又回到大陸去，這次帶著我走，於是我到了北平，中國文化藝術精華所在的古都。能夠到大陸，尤其是北平，對於我從事藝術創作，關鍵太重要了。那是敵偽期間，只好進日本中學，但是因此而幸運地遇到了淺井武和寒川典美兩位先生，得到前者的繪畫指導和後者的雕塑指導，他們都是我的恩師。特別是寒川先生，如果沒有他，我也許既不會開始學雕塑，更不可能立志想做雕塑家。

後來也是因爲他的鼓勵，中學畢業之後，就到日本進東京美術學校，就是現在的東京藝術大學前身。

——楊英風〈自述〉《輔仁》第6期，頁125-126，1968.10.25，台北：輔仁大學校友總會

【創作】

- 素描〔阿波羅像〕、〔屋頂〕、〔米勒的女神〕等。
- 水彩〔西單〕、〔營養素消化吸收的順序〕、〔夜裡我的房間〕、〔在北海看景山〕、〔水和士兵〕、〔白色的石橋〕、〔冬之將去〕、〔春寒轉暖的北京〕、〔向日葵〕、〔窗口遠眺〕、〔北戴河海濱金山嘴〕、〔被放進試驗管的青蛙〕、〔中南海公園〕、〔北海白塔〕、〔軍旗和佐佐木先生〕等。
- 油畫〔宣武門外的元旦〕、〔林先生肖像〕、〔娃娃〕、〔嫩芽時節〕、〔北戴河海濱金山嘴〕、〔海濱西山〕、〔海濱的岩石〕等。

1944

- 在楊肇嘉先生協助下旅居日本東京，並準備東京美術學校入學考試（02-03）。

19日　星期日　晴→陰

　　東京美術學校的入學考試，終於在今天要開始了。這正是要發揮以往所學實力的時候。這五天的考試是左右我一生的重要大事。既然我只爲了報考這所學校的建築科，老遠地從北京趕來這裡，我應該鎮定應試，無論如何一定要考上。如果不幸考不上，我有何臉見大家？……我邁開大步，走在積厚的雪路上，如同往常般，我搭電車前往。在上

東京美術學校一隅。1944年春楊英風攝。

1944.6楊英風攝於東京美術學校內。

野公園遇到了很多考生。美校的佈告欄寫著：建築科的放榜日期，預定在二十八日下午五點。而且，二十一日是口試，二十三日身體檢查、Ｘ光檢診。我被分發在下午部。二十二日什麼都沒有。建築科的考生，的確只到八十七號，而且還有人缺席。因為我是第一次應考上級學校，所以聽從老師平常的指導，保持平常心，放開心胸，鎮定精神來應考。大部分考生看起來像是考過好幾次的重考生，外表看起來真令人不敢恭維。蠻多人在吸煙，著實叫我看得目瞪口呆。到了九點，考試開始。上午考歷史一小時半，數學兩小時。下午考製圖兩小時，考完後我就回家了。歷史，我猜的題目都沒出來，但題目都很平易，我還可以應付。數學，四題中我有三題確實解答出來，但第一題的證明題卻解不出來，好可惜。製圖，四個問題都完全做完了，時間很充分所以我寫得很細心。今天的考試大概考得良好，但也不可掉以輕心。錄取名額只有九人，相對地考生卻有八十七人，裡頭應該有很多優秀的人吧！……

20日　星期一　雨→陰

　　考試第二天。今天從八點半到十二點半的四個鐘頭，進行術科考試的鉛筆素描。雖然下著小雨，但我沒帶雨具過去。先抽座位才進入素描房。模特兒是維納斯胸像。我在北京已經畫過維納斯，所以很有自信。我的位子是緊靠入口，因為在後排，所以我站著畫。維納斯被放在高六十公分的台上，光線從左方射入。天空下雨，房間裡稍微暗暗的，加上我離胸像有四公尺遠，所以臉上的細部看不清楚，所以我只能大概地畫。今天的缺席者比昨天更多。沒有實力的人，他有沒有缺席都是一樣的。

　　……今天的素描，沒想到大家都畫得很差。有些人竟連輪廓都畫不出來，也有些人甚至塗成一片黑黑的，而比我弟弟們還差的人也蠻多的。他們怎麼會以美校為志願呢？他們到底有沒有練習呢？回想起來，淺井老師的細心指導真偉大，能得到良師指導，我實在太幸福了。素描的圖畫紙雖然不是良質的，但寒川老師借給我上好的4B鉛筆和橡皮擦，我才能夠很順利地作畫，好感激喔。……

21日　星期二　晴

　　口試。第三天是口試。我排在下午一點起，因此今晨很晚才起床。十一點乘電車過去，但車子卻在中途故障，下車到附近的商店逛逛，買了三支水彩用的上等好筆。一號是四十九錢，二號是六十五錢，十二號是二圓四十錢，價錢蠻高吃了一驚。到美校時因時間還早，就到食堂吃「水團」（一種麵食）。這是我首次在美校食堂用餐，很便宜。不久輪到我，我約在三點接受口試。內容不怎麼樣，問些父親的職業啦、前天考試的結果啦、興趣等等諸事。老師們有四位，可能都是建築科的老師，問了約五分鐘就結束了。與今天剛結交的朋友（建築科考生六十七號），一起走出公園。他只答了兩題數學、三題製圖，所以也許考不上。明天沒有要做什麼，所以不必去美校。……

23日　星期四　晴

　　我的身體檢查及Ｘ光檢診排在下午一點鐘，但我還是提早出門了。因為還有時間，

所以到上野東京都美術館,看第四屆雙台社繪畫展。主題畫是〔日本之榮耀〕,由石井柏（伯）亭主辦。石井先生的畫果眞好。他的作品有〔木曾川〕及〔病理學權威木村博士像〕兩件,色彩很平穩。水彩方面,我最中意渡邊九郎的〔漁村之秋〕。早川國彥的〔北海道之放牧〕也很美。另外,近藤吾郎的油畫〔更生的上海〕,色彩也蠻漂亮的。身體檢查跟平常在學校做的一樣,極爲簡單,沒有局部檢查。……這樣美校建築科的考試全都結束了。我想結果一定很好,有九成的希望。二十八日下午五點發表,好難熬。

——楊英風《早年日記第五冊》1944.3.19-23

……楊肇嘉叔叔好像是個相當有地位的人。聽說他今天也參加天皇的御前會議。晚上,我跟訪客共進晚餐,餐後楊叔叔還說了很多話,他是位人格崇高的人。

——楊英風《早年日記第五冊》1944.3.25

- 考取東京美術學校建築科,受教於羅丹嫡傳弟子朝倉文夫及日本木構建築大師吉田五十八兩位教授（04-08）。8月利用暑假返回北京探親,後因身體不適申請休學,之後東京遭受猛烈轟炸,至1945年日本戰敗投降前,始終未能再回東京。

　　考上了。雖然下午五點放榜,但我從早上就坐立不安。我有充分的自信會考上,但一想到萬一考不上了呢,心情就更加焦慮起來。爲了鎮定心思,我拿起書本來看,卻一點也不管用。終於在午餐後,馬上出門去學校。公園內因下雨遊客稀少,大部分的人可能都是要去看放榜。油畫科、日本畫科、雕刻科都已經公佈錄取名單了。一點左右我抵達學校,想說要去找入谷老師詢問結果,但老師卻沒有來。一點半我去見金澤老師,他說兩點的會議,將決定建築科的錄取學生。由於今年爲了多錄取六人,可能放榜時間會晚一點,老師也完全不知道結果。到五點之前,時間還很充裕,只好到都美術館,看陸軍美術展覽會。這已是第二次了,可是因爲都是很好很好的作品,所以百看不厭。又買了四張作品的明信片。這一次我慢慢的欣賞,由於離發表的時間還早,就走進動物園逛逛。動物園裡的猛獸已不在了,讓人覺得悵悵然。雨時停時下。四點我又到學校,剛巧碰到剛開完會走出來的金澤老師。他說:「你考上了,以後好好用功吧!」啊!幾年來的努力終於如願以償了。我欣喜若狂。爲了等這句話、這個發表,我等了多久了呢。淺井老師、雙親以及很多關心我的人,聽了這個消息一定會很高興吧,但是他們可能也會擔心我吧!剛踏出社會的我,從此以後應該要有更大的自覺,要好好努力才行。山本同學約我回北京,我也很想回去,只是到四月二十日的請假,學校是不可能批准。我爲了愼重起見想請教金澤老師,一直等到五點還是見不到他。放榜了,建築科錄取了十五個人。走出學校直往郵局,用各種方法想打電報給父親及學校,但卻不准我打。我跑了好幾個郵局,結果換個方法好不容易才准我打給父親。剛好六點,電文是:「『及格,急匯錢來』,楊。」很遺憾不能打電報給學校。回到家告知叔叔他們,大家都很高興。他們會爲我安排入學後的住處及其他各種事情,所以我可以安心地不必請父親來。他們替我安排住宿在豐島區西巢鴨四之一二一櫻小路,房東太太是群山（張）尚枝阿姨,她的

1944年楊英風幫父親經營的光華木偶劇團設計的木偶劇「水濂洞」舞台布景。

兒子叫東亮。寫信給王康緒兄、山本、伊勢、大井同學後才上床就寢。

——楊英風《早年日記第五冊》1944.3.28

　　在東京一面學雕塑一面學建築。學建築的人不會雕塑，能做雕塑的人不懂建築，都是非常遺憾的。在東京美術學校裡，我入的是建築系，系裡的雕塑教授故朝倉文夫先生是我真正的第一位雕塑老師，他在日本很有名氣，風格是羅丹影響的。當時在日本雕塑界，坐著第一把交椅。他有一個極好的工作室，在那裡面我打了初期結實的基礎。

——楊英風〈自述〉《輔仁》第6期，頁125-126，1968.10.25，台北：輔仁大學校友總會

　　考進東京美術學校後碰到一位很好的教授吉田五十八，他是日本有名的木造結構專家，他上課的內容讓我非常的感動，我是一個中國人，結果在日本上課談的都是中國建築，我第一次聽到中國文化有這麼高深的生活藝術。他很推崇唐代，上課所談都是唐代的社會思想、境界。日本的文化就是唐代傳過去的，中國的木造建築變成她們建築的基礎，所以日本如矮窗、結構的安排有其特別成功之處。我當時才十九歲，感動得不得了，後來我就醉心研究早期中國文化的境界。

——趙家琪／採訪‧陳敏貞／整理〈圓融觀照‧天人合一——訪雕塑大師楊英風〉《建築師》

第206期，頁86-90，1992.2，台北：中華民國建築師公會全國聯合會雜誌社

　　當我離開東京以後不久，美國空軍便開始了他們的熾烈轟炸，使東京成了一個爆炸物實驗室，曩昔我就讀的東京美術學校建築科也衹好避難到旁的地方。我寄居的那一家人家，也逃到北海道去。以後轟炸的工作愈發緊張，於是我再不能實現回到東京去復學的企圖，而滯居北平成了一個失學的人。

——楊英風《早年日記第十一冊》1945.12

【創作】

‧協助父親經營之光華木偶劇團設計木偶劇「火燄山」、「水濂洞」之舞台布景。

1945

• 與弟英欽進入北京私立改進英語速成補
習學院學習英語，並參加台灣旅平同鄉
會開辦之國語講習會學習國語。

　　我家前面的胡同內，有間北平私立
改進英語速成補習學校在招募秋季班，
我和母親一起去詢問。最後決定我、英
欽、崔呈祥三人進入初一就讀。聽說主
講老師是陳有朋。九月五日開學。

　　　　——楊英風《早年日記第十冊》1945.8.29

　　台灣省旅平同鄉會的第一屆國語講
習會，今天在新華中學舉辦開會典禮。
明天起每天下午四點開始，講授二個小
時的國文及國語。我們兄弟三人及林、
黃二人也一起入會。

　　　　——楊英風《早年日記第十冊》1945.9.24

• 隨繪畫家教老師郭柏川習畫。（11）

1945年楊英風19歲生日紀念照。

　　郭伯（柏）川——他真是偉大的畫
家也。

　　昨天首次見面，約速（定）今天到他家裡去，所以下午弟兄一到他家去他就掌（拿）
他的畫來說明給我們廳（聽）。我看他東京美術學校時代的畫，到現在的進步非常驚
人，沒看他以前的畫是不會知道他的努力用功的程度。

　　梅原曾大郎（梅原龍三郎）是他最崇拜的，固然他也是梅原式的一派。以後他每星
期二下午二點到三點的時候要到我們家裡來教給我們畫。

　　　　　　　　　　　　　　——楊英風《早年日記第十冊》1945.11.14

【創作】

• 雕塑〔母親頭像〕。

1946

• 與弟英欽進入京華美術學校研究油畫。（02.27-03.27）

　　今日起至三月二十七日之一個月間我可以至京華美術學校隨時去研究油繪。模特兒
是每日上后（午），今天我先畫木炭了。

　　　　　　　　　　　　　　——楊英風《早年日記第十一冊》1946.2.27

• 與弟英欽、英鏢三人隨陳福生學習太極拳。（02）

據太極拳是中國最有名的拳派之一，陳福生就是太極拳派之師父，他現在住宣武門外羅馬市大街。我們兄弟三人由父親之朋友介紹入門練太極拳，今天去拜師父，舉行做門弟的典禮。從星期六起每星期三、六之下午是要到他家裡去練功夫的。明天預備請師父與大師弟食（吃）飯。

<div style="text-align:right">——楊英風《早年日記第十一冊》1946.2.13</div>

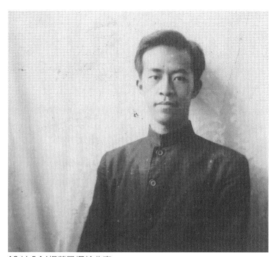

1946.5.16楊英風攝於北京。

• 參展京華美術學校中西畫系成績展覽會於北京中山公園中山堂。（06.20-25）

20日

京華美術學校中西畫系成績展覽會於今日起在中山公園中山堂開幕到二十五日止，我與英欽因過去在該校西畫系研究班研究過一個月，所以被請出品，故各出最近之作品二張。

<div style="text-align:right">——楊英風《早年日記第十一冊》1946.6.26</div>

• 考取輔仁大學教育學院美術系。（09.21）

16日　星期二　雲天

・投考輔仁大學

昨天在輔仁大學本校投考國文（九→十一）、英文（十一・五→一・五）、中外史地（三→五），今天考數學（九→十一）、鉛筆的靜物寫生（十一・五→一・五）、口試（二）。口試應該是明天，因投考美術系的人不很多，就考完圖畫後口試也就順便考完了。圖畫與口試是在司鐸書院考的。輔仁之考試一切已都完了，其結果於兩星期內發表。

<div style="text-align:right">——楊英風《早年日記第十一冊》1946.7.16</div>

21日　星期六

・輔仁大學特別生被取上

前次投考特別生之招考結果今后已發傍（放榜）示，我已正式取上了。……

<div style="text-align:right">——楊英風《早年日記第十一冊》1946.9.21</div>

• 前往山西大同雲岡石窟一遊，震懾於佛像雕刻之莊嚴高偉，自此與「魏晉美學」、「佛教雕刻」結下不解之緣。[註1]

建築系還沒念完，東京開始遭受轟炸，楊英風難違母命，回到故都北平，進入輔大

【註1】編按：楊英風早年日記中並未提及赴雲岡石窟旅遊一事，也沒有其他資料可以證明曾經遊歷雲岡石窟，只有日後他寫的文章中提及在北京求學時曾往雲岡石窟一遊。九〇年代他人的訪談文章中則有提及是在北京輔大求學期間前往雲岡石窟。

美術系繼續課業。經過專業課程的導引、經歷東京、北平兩地截然不同的風格比較，這個時候的楊英風已脫離年少時期模糊的耽美，他一方面虛心學習國畫、油畫和雕塑；一方面遨遊大同、雲岡等地石刻造形，並學打太極拳、研讀古籍，透過有形無形的方式，理解中國文化精髓，參悟天人合一、天圓地方、陰陽五行的玄妙。一切都為了他心中隱隱成形、澎湃不已的「景觀雕塑」。

——史玉琪〈冷的不銹鋼　熱的中國情〉《中央日報》第18版，1992.9.26，台北：中央日報社

我十多歲時，曾到大同雲岡，大陸北方恢宏的自然景觀融合成就了雲岡大佛龐大的氣勢，使我深受感動，那一剎那的宏觀震撼，影響我的創作一直到今天。

——楊英風〈宏觀美學〉《呦呦楊英風豐實的'95》頁5，1995.9.28，

台北：新光三越文教基金會、楊英風藝術教育基金會

當時的我，正在北京的舊制中學求學，並在摸索將來邁向藝術之道。而決定我今後命運的是，在位於山西省大同郊外，沿著武周川砂岩斷崖的雲岡石窟的邂逅。

過去與大自然景觀融為一體，五體投地震懾於擁有巨大量感的石佛群像的經驗，即使在經過半世紀後的今天，仍鮮明強烈地浮現腦海。在我的造形巡禮時，最後回歸的聖地，無非就是瞻仰北魏時代莊嚴的華嚴世界的石佛腳下。這已經是超越禮拜對象，不能稱為存在的存在，以及接受那無垠的智慧洗禮似的經驗。

——楊英風〈大乘景觀——邀請遨遊LIFESCAPE〉《呦呦楊英風展——大乘景觀雕塑》頁57-63，

1997.8，日本箱根：雕刻之森美術館

【創作】

• 版畫〔相依〕、〔探索〕、〔鬥雞〕、〔邂逅〕、〔青果市場〕（雨後濕地）等。

根據楊英風的創作年表，他的首批版畫作品包括〔探索〕（The Quest）等完成於一九四六年，依年代的推算，此時正是楊英風自日本回到北平輔仁大學美術系繼續求學的時候（北平私立輔仁大學教育學院附設美術系創立於一九二九年六月），在他赴日求學的相關文獻中未曾提到過「版畫」這門課程的學習情況，而他在輔大期間也常在課餘向民間雕刻師傅學中國雕刻的基本精神，因此可以推斷，楊英風是因雕刻之引發而到雕版的版畫創作。〔探索〕這幅作品

楊英風　探索　1946　木刻版畫

上面刻畫著在郊野裡朝遠方光亮處穿梭探索的男子，依構圖議題而言，顯現出蘊藏在藝術家內心中極欲向外界探知的心理情境，以年代而論亞洲當時正處於二次大戰後亂序之中（一九四五年十月二十五日國民政府派遣陳儀在台北接受日本總督府的投降；一九四九年國民政府撤軍台灣），日本由侵略國在一夕之間變爲戰敗國，國民政府也因戰敗退守台灣，楊英風的求學地也隨著政局之更迭而遷移，其內心所需要的調適與適應不難察覺。〔探索〕是有如一張明信片大小的木刻版畫，雕刻手法以直線和交叉形式表現明暗，雖尚未見其獨特的表現風格，然在構圖的穩定性來看，以當時一個學生所能表現出的意境已稱得上是一幅佳作。

——張家瑀〈楊英風之版畫藝術與時代意義〉《人文、藝術與科技——楊英風紀念文集》

頁273-298，2001.12，新竹：國立交通大學出版社

• 油畫〔自畫像〕。

1947

• 由北京返回故鄉宜蘭。（04.01）
• 與表姊李定結婚（10.05）。

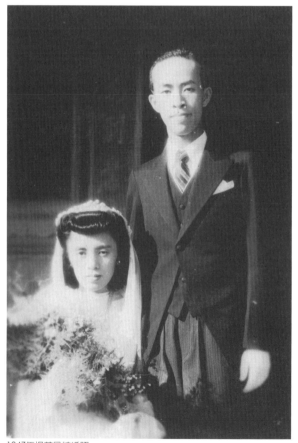

最初母親帶我到大陸去，宜蘭的親戚們幾乎都一致反對，因爲大家相信把孩子們一個個帶走，那麼將來回到宜蘭來的機會就減少了；協商之下，提議我和比我大一歲的姨表姊訂婚，好像是一項交換條件，然後通過放我走。表姊李定女士是和我青梅竹馬的伴侶。光復第二年，我回到宜蘭，原定計劃把表姊帶到北平繼續求學，親戚們認爲那樣夜長夢多，最好立刻成婚，結果恭敬不如從命。

——楊英風〈自述〉《輔仁》第6期，頁125-126，1968.10.25，台北：輔仁大學校友總會

• 隻身到台北，在台灣大學植物系從事繪製植物標本工作（12.13-1948.10.31）。

台灣光復後第二年，我回台灣，恰逢二二八發生，政局紛亂、

1947年楊英風結婚照。

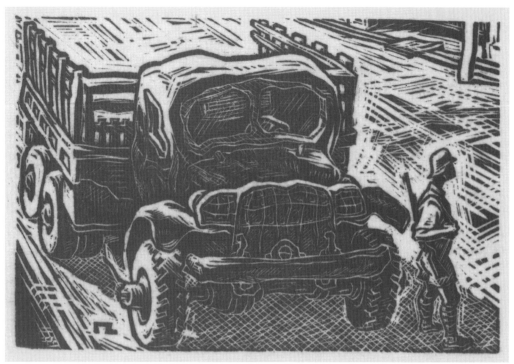

楊英風　國軍（待令的卡車、補給歸來、軍車）　1947　木刻版畫

氣氛低迷，我當時對環境的感覺是：好像來到邊疆一樣。想找人談美術，竟是無人可找。而我父母卻又被迫留在大陸不得返台，我再次離開父母，變得非常孤單。

那時我剛結婚，本想攜妻再回北京唸書的計畫也泡湯了。岳家要我留在宜蘭開雜貨店，我覺得我不可能做到，於是留下太太接掌岳家雜貨店，我跑到台北找工作。後來我在台大植物系找到畫植物標本的工作，也結識了正在台大歷史系作研究工作的陳奇祿先生，我常跑去看他研究的一些高山族文物、資料，也拿來作畫。

楊英風　校園走廊　1947　木刻版畫

——阮愛惠〈雕塑家楊英風談成長的歷史與藝術家的本質〉

《自立晚報》第13版，1993.3.1，台北：自立晚報社

【創作】

• 版畫〔校園走廊〕、〔靜物〕（壺）、〔桌椅〕、〔繪畫教室〕、〔台灣農家〕（豔陽天）、〔國軍〕（待令的卡車、補給歸來、軍車）等。

〔軍車〕表現載重的卡車，在外形上顯出笨重和雄壯，全幅盡力在表現木版的趣味。

——敬先〈民族風格的道路——介紹楊英風的木刻〉《自由青年》

第23卷第6期，頁22-23，1960.3.16，台北：自由青年社

〔靜物〕、〔校園走廊〕和〔台灣農家〕這三

幅作品大抵是類似於四六年〔探索〕的刻風再延伸，以直接表述的筆法呈現意念，即以
寫實的模式爲表現，然其細密處越爲精簡，大筆觸的呈現也更加明確。

——張家瑀〈楊英風之版畫藝術與時代意義〉《人文、藝術與科技——楊英風紀念文集》頁273-298，

2001.12，新竹：國立交通大學出版社

• 水彩〔故鄉宜蘭之近郊〕等。

1948

• 考取台灣省立師範學院藝術系（08.26），陸續受教於馬白水、陳慧坤、黃君璧、黃榮
燦、溥心畬、廖繼春……等。

我所懷念的英鏢賢弟！

……在台大招考時，我不敢報考於工學院的機械工程學系及其他對於將來生活持有
最保障性的任何一學系，而遂只考了師範學院的藝術學系了。我的理由雖然很多，並極
希望造（找）出余假（餘暇）和你細細地鬥論，但總之不外出於天生的性情，除此之外
很難尋到有充分的抱（把）握。

婚後的我早已產生了我特殊的環境，過去的悔恨不再去想，更應該從現實重新振作
自己，充實自己，因此我選定了教育界爲目標而預建立起生活的信念，打（達）成在社
會的基礎地位，獻給不朽的理想。

——楊英風《住青田街李主任宿舍期間之備忘錄》1948.8.25

26日　　星期四　　晴

見師範學院揭傍（放榜），幸得被錄取
於正式生十名之中，核（該）系又有十二名
的備取者。

——楊英風《住青田街李主任宿舍期間之備忘錄》

1948.8.26

• 參加李石樵自宅之「繪畫講習會」。（07.27）

【創作】

• 開始學習使用打字機，並以打字方式試作
〔母親陳鴛鴦像〕。

• 水彩〔傍晚〕入選第十一屆「台陽美術展覽
會」洋畫部。

• 水彩〔樹蔭〕入選第三屆「台灣全省美術展
覽會」。

• 版畫〔冬日之可愛〕（我家、多陽）、〔歸〕
（牛車破曉、健腳）、〔挣脫牢籠〕等。

楊英風以打字機創作的〔母親陳鴛鴦像〕。

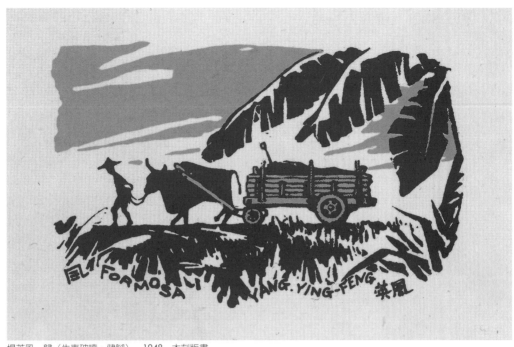

楊英風　歸（牛車破曉、健腳）　1948　木刻版畫

　　一九四八年由〔歸〕與〔掙脫牢籠〕兩幅作品開始，楊英風的作品主題開始轉向以
農村風物為主，〔歸〕這幅作品的刻製方式有別於以往的形式，使用色彩濃淡相互套色
的方式表現前、中、後三個景序關係，刻畫得至為生動，充分表現出牛隻與人力在鄉野
間呈現的律動與協調，也是楊英風木刻版
畫作品中風格較別於其它作品的一張。而
〔掙脫牢籠〕的刻畫技法越見成熟，表面
上是描繪被關在籠內張屏極欲掙脫的火
雞，然或者是反應大時代之窘境與人心無
奈的寫照則不得而知，蓋因二二八事件發
生於一九四七年二月二十八日，因創作時
間所做出的聯想與推測。

<div style="text-align:right">——張家瑀〈楊英風之版畫藝術與時代意義〉</div>

<div style="text-align:right">《人文、藝術與科技——楊英風紀念文集》</div>

頁273-298，2001.12，新竹：國立交通大學出版社

- 素描〔冬日可愛〕、〔車聲破曉〕。
- 水墨〔玉花驄圖〕等。
- 水彩〔郊外〕、〔龜山〕、〔頂雙溪〕、
〔石膏與花〕、〔風景〕等。

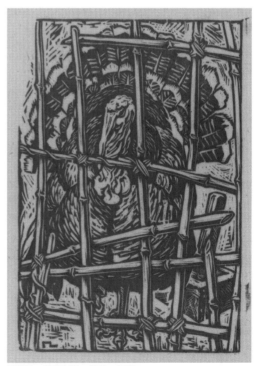

楊英風　掙脫牢籠　1948　版畫

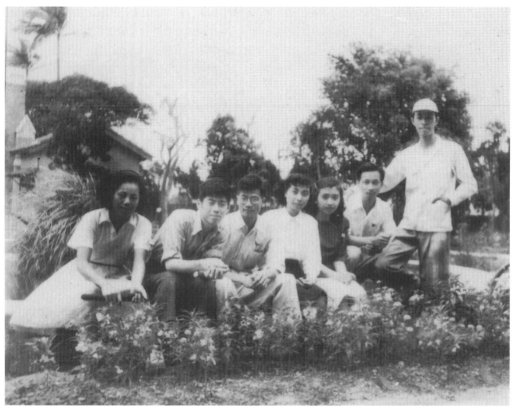

楊英風（右一）就讀師院藝術系時與同學出遊。約1948-1951年攝。

1949

• 國共內戰，與父母及弟弟英鏢失去音訊達二十六年（1949-1975）。

• 由於學生遭警方毆打事件，師院與台大學生聯合舉行請願遊行，導致警方包圍校園，師院多名學生被抓，校園奉令停課，楊英風幸運逃過。

3月20日（日）

．因師院及台大各一名同時被警察打，而發生本院宿舍學生四百多名包圍第四分局事件，自從晚上九點多直到深夜四點，事未得解決。

3月21日（一）

．師院及台大全體學生聯合向警察總處處長請願而舉行大遊行，處長接收請願條件，事得圓滿解決。

4月6日（三）

．往台北。台大及師院被警備司令部憲兵包圍，師院第一宿舍全部學生被抓。院方全部被封。

4月7日（四）

．因師院奉令停課，故返回宜蘭等候消息。

<div align="right">——楊英風《1949年工作札記》1949.3.20-4.7</div>

師院藝術系同學在校園和陳慧坤老師（前排左三）合照。
前排左一為楊英風。約1948-1951年攝。

1949年楊英風（後排右一）就讀師院藝術系一年級第一學期末時與同
學合照。

1949.1.2師院藝術系同學參觀師範學校後環院行走時合照。
右二為楊英風。

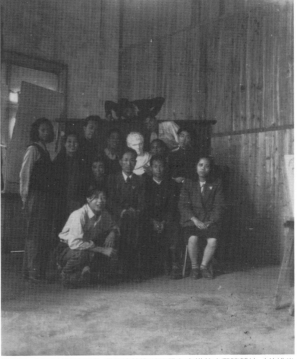

楊英風（後排站者左三）與師院藝術系同學在素描教室和陳慧坤（前排坐
者右三）老師合照。約1948-1951年攝。

楊英風　蘭嶼頭髮舞　1949　木刻版畫

• 爲工作室命名爲「麝香藝房」；藝術研究所命名爲「蘭洲苑」。

【創作】

• 油畫〔琉璃瓶〕、水彩〔遠望〕入選第十二屆「臺陽美術展覽會」洋畫部。

• 油畫〔校園〕入選第四屆「臺灣全省美術展覽會」洋畫部。

• 雕塑〔環龍〕、〔舅公〕、〔C氏肖像〕等。

• 版畫〔蘭嶼頭髮舞〕等。

　　　一九四九年〔蘭嶼頭髮舞〕的刻製在主題上可說是楊英風版畫作品中獨一無二的創舉。當時國民政府撤台之前曾有一批大陸左翼木刻版畫家先後來台，除黃榮燦外還包括朱鳴崗、荒煙、麥非、陳耀寰和陸志庠、戴英浪等多人，二二八事件之後許多左翼木刻版畫家紛紛改以旅行寫生方式描述台灣各地生活型態爲其創作主題，原因應是避免重蹈黃榮燦被捕入獄甚而喪生（一九五二年十二月六日）之覆轍，其中陸志庠更是以高山原住民爲主題創作系列版畫作品。另外黃榮燦曾於一九四八年兩度前往蘭嶼，並且有以當地原住民爲題材的木刻版畫作品產生，所以楊英風的〔蘭嶼頭髮舞〕或可稱之爲是順應當時風尚下的產物，也是受他的老師黃榮燦直接影響的緣故。

　　　　　——張家瑀〈楊英風之版畫藝術與時代意義〉《人文、藝術與科技——楊英風紀念文集》頁273-298，

2001.12，新竹：國立交通大學出版社

• 素描〔人物素描〕等。

• 水彩〔水源地〕、〔淡水〕、〔圓山孔子廟〕、〔花園〕、〔台北〕、〔香蕉〕、〔花園〕、〔屋頂〕。等。

- 水墨〔仕女〕等。
- 油畫〔學府〕等。
- 於台灣大學設計「天未亮」之舞台裝飾。

1950

- 長女明焄出生（02.24）。

【創作】

- 〔南方澳〕入選第十三屆「臺陽美術展覽會」國畫部。
- 〔松徑流泉〕（國畫部）、〔靜物〕（西洋畫部）、〔凝思〕（雕塑部）入選第五屆「臺灣全省美術展覽會」。
- 〔雲山浩蕩〕、〔溪山聳翠〕、〔清溪深隱〕、〔湘江帆影〕、〔夕陽歸鴉〕、〔仕女〕（國畫部），〔夕陽西斜〕（油畫部），〔花園〕、〔香蕉〕、〔住宅〕（水彩部）參展「臺灣省立師範學院藝術系美術展覽會」於台北市中山堂。（01.03-01.05）

學生展品二百餘件中，國畫的佳作略勝西洋畫一籌。在西洋畫方面作畫的意欲雖比較充足，但大體上缺少了強韌的生命力，他們的國畫在短促的期間中能有如此收獲，實可給因無力脫出舊巢臼而呻吟的本省國畫界，奠定了一方基石。

但技術上尚差的就是他們的題字行款，尚缺良好的訓練，就國畫的性質講起來這決不可忽略的缺點。許多佳作中，我覺得喬毅莊、楊英風的國畫，黃新契、陳榮和、李再鈴、王祿楓的水彩畫尤為出色。楊英風的油畫，畫面清新，富有氣魄，高敬忠的油畫，頗有瀟洒的畫風。其他佳作不少，因限於篇幅，恕不一一論列。

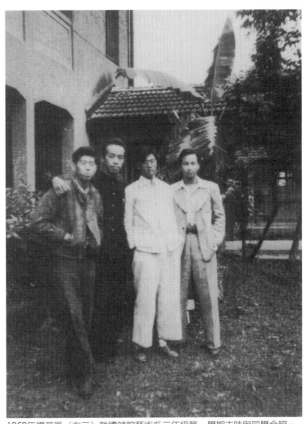

1950年楊英風（左二）就讀師院藝術系二年級第一學期末時與同學合照。

——方羽山〈師院藝術系美展觀後〉報紙出處不詳，約1950.1

- 雕塑〔胸像〕、〔舅父〕、〔青年〕、浮雕〔藝術家〕、〔習作〕，參展為慶祝國慶及宜蘭

縣成立所舉辦之「美術展覽會」。
（10.10-10.16）。

• 版畫〔自刻像〕、〔石龍柱〕等。

頭部的刻線強勁有力、有稜有
角，臉形拉長，稍作變形。頭顱像
是造山運動拔起突兀之峰，這個軒
昂的顱峰上，沒有年輕氣盛的狂
野，也沒有逆境重壓下的卑怯，只
有聚精會神的專注。往下看，衣服
上的刀法很細膩寫實，衣料的質地
隨著人體的曲折，用點線明暗表現
出來，但是臉上卻「通明」略去光
影，用現代的平面效果以求給視覺
上造成「衝擊」。他身後的牆上掛

楊英風　自刻像　1950　木刻版畫

著自己的作品，幾個卷軸可能也是他的作品。給人留下印象最深的是他冷峻的回首一
瞥。這一回首，莫非是宣布對過去自我的告別？或者還有別的什麼？

——祖慰《景觀自在》頁136，2000.10.23，台北：天下遠見出版股份有限公司

• 油畫〔靜物〕、〔淡水街頭〕。

1951

• 因經濟問題，自師院輟學。

結婚以後，故鄉那種中世紀的舊環境，在心理上，給我的威脅和壓迫很大。為了逃
避可怕的現實，更是為了不放棄藝術，毅然考進省立師範大學藝術系，當時藝術系剛創
辦，所以再從一年級念起。到這裡就這樣大學念了三所（東美、輔大、師大）三處地方
（東京、北平、臺北）念了兩遍，始終還是沒有念完，這輩子也念不完，也不必念完
了。好在大學可以教出藝術家來，藝術家卻不一定從大學之門裡出來，雖然我很遺憾沒
有大學畢業。師大念到三年級，岳父李榮振先生過世，經濟負擔漸漸到我肩上來，從此
以後，一直掙扎著，唯一的安慰只不過是到今還在文化的戰線上堅守著藝術的崗位，沒
有退怯而已。……

然後，參加農復會的豐年社擔任美術編輯，前後十一年，多少次想脫離，全部時間
從事藝術創作，多少次因為顧到家庭負擔而躊躇作罷。

——楊英風〈自述〉《輔仁》第6期，頁125-126，1968.10.25，台北：輔仁大學校友總會

• 應藍蔭鼎之邀，至農復會《豐年》雜誌擔任美術編輯（1951.05.14-1961.11.19）。這段期
間，創作大量鄉土版畫、速寫、插畫與封面設計，並曾以筆名「伯起」、「阿英仔」發

表一系列連載漫畫，紀錄了台灣早期農村生活的風土人情。

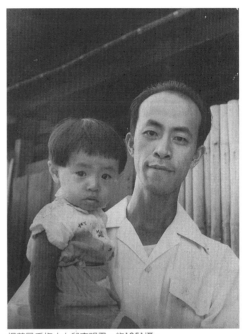

楊英風手抱大女兒李明焄。約1951攝。

　　……其實早在1950年代在農復會《豐年》雜誌擔任美術編輯時，我就陸陸續續創作一系列以農村題材為背景的作品，其中包括版畫、插畫、雕塑、水彩……等等。那時我為雜誌設計封面、作漫畫、畫衛生常識、也畫植物解剖圖，這是接近農民的好機會，我常感動於他們的質樸，也結交了許多其它藝術家交不到的朋友，台灣農村秀麗的景緻，民俗節慶鑼鼓喧天的熱鬧也常縈繞在胸懷激發創作靈思，更可愛的是那些樸實的農村人民，終年操勞，無怨無悔，一秉中國傳統勤儉踏實的美德。有時自覺思想、行事都像個鄉下人或農夫，除了和這一系列農村經驗有密切的關係，大概也和幼年生長環境有關吧！

<div align="right">——楊英風〈走過從前，精益創新〉《楊英風鄉土系列版畫／雕塑展》1990.10.6，台北：木石緣畫廊</div>

　　……一九五〇年韓戰爆發後，美國派第七艦隊協防台海，並運用四十億美元援助中華民國，在充裕黃金支援下，「中國農村聯合復興委員會」運用美援提供資金和生產技術協助農村發展。《豐年雜誌》便是獲得農復會的支持而創辦的。當時，在藍蔭鼎先生的引薦下進入《豐年雜誌》擔任美術編輯，期間長達十一年。這十一年，我每月有一、兩次機會深入鄉村接近農民，並以農村為背景創作一系列題材，其中包括版畫、雕塑、水彩……等等，並為雜誌設計封面、作漫畫、畫衛生常識、植物解剖圖。藝術的心靈和畫筆恰巧忠實的紀錄了四十年代末至五十年代台灣農村變遷最大的十年，這十年台灣經濟由瀕臨破產而邁向穩定，農村結構也朝經濟取向發展，機器取代了人工、洋房取代了田舍，人力大量的湧入城市，城鄉差距逐漸拉大……。

<div align="right">——楊英風〈鄉土與生態美學〉《民眾日報》第18版，1990.10.11，高雄：民眾日報社</div>

【創作】

• 〔堅〕、〔思索〕入選第十四屆「臺陽美術展覽會」雕塑部。

　　可是雕塑方面只有五點出品，未免嫌太少了，也可見這部門的人才缺乏得可憐！然而從作品的質上看，卻有相當的成就。如蒲添生的〔馬〕，楊英風的〔思索〕和〔堅〕，都表現著作者下工之苦，心力之強，企圖創造新的風格。

<div align="right">——何鐵華〈評台陽美展〉報紙出處不詳，約1951.5</div>

• 〔豐年〕（洋畫部）、〔豐收〕（刘穀）、〔農友〕（雕塑部）入選第六屆「臺灣全省美術

展覽會」。

……這次展品中，以鄉土風俗攝入畫幅而相當成功的有楊英風的〔豐年〕、張義雄的〔鼓吹〕、顏雲連的〔鄉土曲〕三作。沈哲哉的〔深思〕，澀味的色調，令人凝神貫注。

最後，我們也要看看雕塑部：今年似乎劃破了以往的低潮，新人的參加較前踴躍。陳英傑的〔浴後〕，已受「特選」獎，自是佳作，不過那女人的頭部與四肢的大小比例失了勻稱，也許是故意Deformation（變形）的嘗試失敗的緣故。楊英風的兩作，均以農民為題材塑成作品，雖沒有像今年在台陽展出品的〔思索〕一作的良好成就，但他所選擇的這條路向，總是正確的。楊景天的〔失望〕，腰部肌肉或姿勢表情，均夠得水準的佳作。

楊英風　展望　1951　銅

——施翠峰〈評六屆省展〉《中華日報》1951.11.9，台南：中華日報社

• 雕塑〔展望〕、〔惆悵〕，半浮雕〔女體〕等。

〔展望〕——是早期作品；那昂頭年青人，他的眼睛正注視著前方，嘴角裡露出微笑。似乎在作品上告訴我們。那年輕人正期待著即將來臨的前途，同時又告訴人家他現在是要如何腳踏實地，努力開拓自己的道路。

——何恭上〈楊英風雕刻特展觀後〉《青年戰士報》

1960.3.8，台北：青年戰士報社

• 版畫〔賣雜細〕（賣雜世）、〔嬉春〕、〔豐年〕、〔豐收〕等。

〔賣雜世〕有民謠風味，人體以漫畫、裝飾畫造型，那一男一女的誇張型態，生動活潑，富有節奏感，木味仍重。

——敬先〈民族風格的道路——介紹楊英風的木刻〉《自由青年》

第23卷第6期，頁22-23，1960.3.16，台北：自由青年社

• 水墨〔松鶴延齡〕等。

楊英風先生從一九五一年到一九六一年離開農復會期間，正是所謂「豐年十一年」的階段，他大部分鄉土系列的作品成立於此階段。在這階段期間，他除了在農復會任職外，他也經常利用時間到霧峰故宮博物院去揣

楊英風　松鶴延齡　1951　水墨

〔竹桿七與矮咕八〕系列漫畫1951年7月15日起在《豐年》第1卷第1期連載。

摩學習古中國的文物,從資料方面考證,他可能是台灣本土藝術家中第一個懂得利用千年難逢的機會──「故宮精品到台灣來」而吸收其精華創作的人。他在一九八二年一篇文字中形容自己那時是「徜徉於優美的文物之中。」因此,這時他也開始仿雲岡大佛雕塑,同時用功著力於溥心畬的山水筆墨畫之間,下的功夫很勤,連虞君質先生都讚許他用功之深,並開玩笑的說如果他仿溥心畬的立軸若由溥先生題名,應該無人能識,也許可以應市得厚值咧。

——鄭鬱〈從鄉土走過──楊英風的鄉土系列作品〉《民眾日報》1990.10.23,高雄:民眾日報社

• 油畫〔曉耕〕等。
• 漫畫〔竹桿七與矮咕八〕等。

1952

• 版畫〔化裝〕(後台)爲戲劇專家呂訴上之請,作爲其著作《台灣戲劇史》之重要圖畫資料。

【創作】

• 〔少女頭像〕(惆悵)獲「新藝術雜誌社」主辦之「自由中國美術展覽會」金質獎;〔繫馬圖〕入選國畫部;〔曉耕〕、〔淡水〕、〔田間〕、〔鄉下姑娘〕入選洋畫部;〔展望〕、〔凝神〕入選雕塑部;〔辰年〕、〔花〕、〔民間藝術品〕、〔新春樂〕入選工藝美術部;〔農忙〕、〔賣雜世〕入選木刻部。(02.26)

在大地回春的時節,寶島欣欣向榮,台北市於二月廿六日中山堂光復廳舉行自由中國美展,呈獻於社會矣。……

自由中國美展作品,乃新興藝術運動階段之一大成果。我們生活於物質文明超越精神文明的世紀末,形成物質生活與精神生活失調。故欲解救此種危機,首在自由中國本位精神文化體系之建立、推動與誘導,感以藝術是賴。新藝術雜誌社是以革命性藝術運動,影響並領導藝術發展。……

據云計收七百餘件作品,經優秀藝術家組成之審查委員會,以民族藝術前途爲大前提,審查展出作品僅四百餘件耳。……

雕塑部如郎魯遜之〔總統──浮雕造像〕,技法精純,神韻特點,均於簡單浮雕中

表現無餘：楊英風之〔展望〕、〔凝神〕等，有新作風，對象之特性均充份表現之；次如蒲添生、楊景天等之作品，亦富于創造力。

木刻部如方向之〔豐年〕、〔按摩女〕，以深刻有力刀法，與粗線條刻劃生活富強烈之現實感；楊英風之〔賣雜世〕描寫台灣民間生活，有變形技法之新風俗；陳其茂之〔春〕、〔改軍〕，構圖、寓意均極完整；陳洪甄之〔生活之歌〕，米索之〔塞外風光〕等，亦彌足珍貴。

工藝美術部，如楊英風之〔民間藝術品〕，用色，結構圖案，運用優美之技法，有特殊新異作風；餘如楊景天之〔村間〕，肇鐘純之〔寶島之夜〕顏倉吉之〔古樓〕，都很精緻美觀。……

——孫旗〈璀璨的藝花果——爲「自由中國美展」而作〉

《聯合報》第2版，1952.2.29，台北：聯合報社

• 〔思鄉〕（外婆）獲第十五屆「台陽美術展覽會」第三部台陽獎第一名。

台陽美展開幕以來，每日觀眾甚爲擁濟，又本屆出品優秀作品，經由各部會員慎重選定，受獎名單茲誌於後：第一部：特選：台陽獎第一名，林阿琴、台陽獎第二名、王清三、台陽獎第三名，陳石柱。第二部：特獎：台陽獎第一名，張義雄、台陽獎第二名，李澤藩、台陽獎第三名，鄭世璠。第三部：台陽獎第一名，楊英風、台陽獎第二名，楊景天。

——〈台陽美展　優秀作品選定〉《聯合報》第2版，1952.5.7，台北：聯合報社

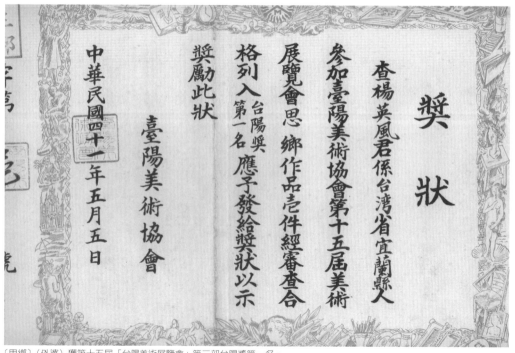

〔思鄉〕（外婆）獲第十五屆「台陽美術展覽會」第三部台陽獎第一名。

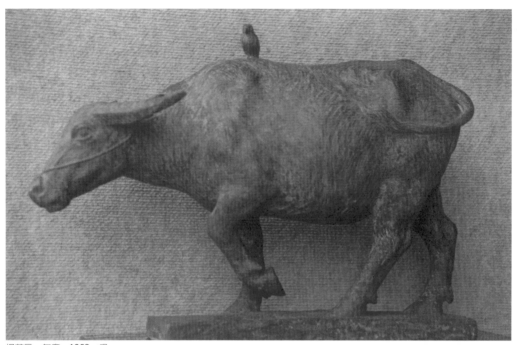

楊英風　無意　1952　銅

- 〔漁村〕獲第七屆「臺灣全省美術展覽會」第一部主席獎第三名；〔勞〕獲第三部教育會獎；〔春霞〕、〔化裝〕入選第二部；〔媽〕入選第三部。（11.11）

　　第七屆全省美展開幕以來，觀眾頗為擁擠，參加展出的作品經由各部門審查委員慎重選拔，最優秀者給予特選獎，其名單及作品題目如下：

　　（一）國畫部：特選主席獎第一名盧雲生〔曉塘〕，特選主席獎第二名儲輝月〔雲山煙樹〕，主席獎第三名楊英風〔漁村〕，文協獎宋福民〔檳榔村〕，教育會獎溫長順〔祈求福慶〕。

　　（二）西畫部：特選主席獎第一名張義雄〔秋夜〕，特選主席獎第二名王水金〔玩吉他〕，主席獎第三名林天珊〔室內〕，文協獎顏雲連〔溪村舍〕，教育會獎廖德正〔鳴秋〕。

　　（三）雕塑部：特選主席獎陳英傑〔春〕，文協獎楊景天〔想〕，教育會獎楊英風〔勞〕。

<div align="right">──〈七屆美術展覽　特選作品決定〉《聯合報》第3版，1952.11.14，台北：聯合報社</div>

- 浮雕〔邂逅〕（牲禮、兩牲）、〔協力〕（拌水泥、勞、同心協力）等。
- 銅雕〔無意〕、〔水牛頭〕、〔大地〕、〔磊〕、〔農夫立像〕、〔國父立像〕、〔藍蔭鼎像〕等。

　　……黃土水作品中的水牛，只有圓渾光滑飽滿的軀體肌肉，而楊英風作品中的水牛，則是進一步地強調那沾滿泥土與汗水的牛毛和體味。作於1952年的〔無意〕，正是這種類型的另一典範。

　　這頭體材壯碩的水牛，以沈穩的步伐，略提左蹄，緩步前行，身上的牛毛，被仔細

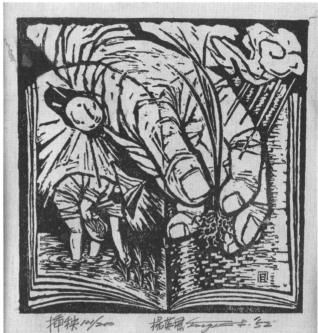

楊英風　農夫立像　1952　銅　　　　　　　楊英風　插秧　1952　木刻版畫

的刻劃，在突出的骨骼和肌肉間，形成一種旋渦式的生長。一隻烏秋輕巧而穩當地站在牛的肩膀上，和水牛龐大的軀體，形成有趣的對比；而牛尾有力的往前甩動，似乎正在驅趕擾人的蚊蠅。楊英風的水牛，是真正行走在台灣土地上、辛勤勞動的水牛，這當中沒有刻意的美化，只有如實的呈現。從黃土水到楊英風，標誌著台灣近代雕塑發展的兩座標竿，兩個世代、兩種典範。

　　……楊英風的〔農夫立像〕則是以泥塑的手法成模，是屬於加法的藝術。那位抬頭挺胸的農夫，下半身，尤其是整個右半側，幾乎完全隱沒在堆疊的泥土之中，人似乎正從這些泥土之中自我成型，挺然而出；那面部表情的沈穩、寧靜，給予「農夫」這個主題，極大的尊嚴與歌讚，這是台灣歷來有關農村主題，最莊嚴動人的一座紀念碑。

　　　　　　——蕭瓊瑞、賴鈴如《楊英風（1926-1997）站在鄉土上的前衛》頁21、25，2006.4，高雄：高雄市立美術館

● 版畫〔間作〕、〔後台〕（化裝）、〔假寢〕、〔神農氏〕、〔插秧〕等。

　　最近由香港友聯出版社出版了一本《木刻選集》，這本集不但給木刻界帶來無限的鼓舞，並且給木刻作者指示出一條新的創作方向。這本集子，計共選刊了屬於十四位作者的，五十四幅作品，每一位作者都有他自己的創作途徑和表現方法…。

　　楊英風〔插秧〕，我特別偏愛，這張採取「圖案」的表現，「寫實」的風格，將一位農夫，從「書本」與「經驗」中得來的知識，應用到「工作」上。那些禾苗，在春風、和陽、孕育下，欣欣向榮地生長…。這是作者擺脫舊的規範，重闢新的創作途徑，這種精神與成就，是值得欽佩與讚揚的。

　　　　　　——丁四海〈評木刻選集〉《聯合報》藝文天地，1958.7.23，台北：聯合報社

　　日本當代木刻家棟坊志功氏，以木刻佛像馳名國際。棟坊的線條，極似楊英風氏在自刻像中所用的那種線條——純熟而又保持了木刻線條原有的拙趣。但是，在另一幅作品〔人體〕中，楊氏用熟練的技法，非常寫實地表現出對象的實體感。這說明作者對木刻的技巧，確有深湛造就。雖然在〔播種〕中我們看到人物的造形和寫實的環境似乎不很調和，卻仍不得不承認作者運用木刻線條的圓熟。

<div align="right">——司馬長生〈楊英風・木刻・雕塑〉《中外畫報》中日文版，第31期，1959.2，香港</div>

1953

• 二女出生（04.27），由藍蔭鼎取名「美惠」。

　　今晨藍蔭鼎先生為吾次女命名為「美惠」，「美」陽格，即藝術之精，真、善、美三德之一。「惠」陰格，天之賜福謂之惠也，以上二字陰陽甚有調和配合，吾次女出生於四月二十七日上午夏令時間九時十五分，即農曆三月十四日上午八時十五分，體重六斤十，身體甚為康健，分娩是在宜蘭南門自宅樓上。

<div align="right">——楊英風《1953年工作札記》1953.5.2</div>

• 「英風景天雕塑展」於宜蘭市農會二樓（06.26-06.29）。

　　英風君從前的創作，由於題材的關係，有些作品難免陷於庸俗，然而最近由於他與農民生活的接近，竟把崇高的農村景象和鄉土風味滲入創作中，開始新的嘗試。比方說：〔豐收〕、〔勞〕、〔驟雨〕、〔農友〕等作，便是這一方面的佳作。…

　　景天君的作品，在題材方面顯然與英風君不同，似乎純粹注重於人體肌肉和肢體之美的表現。比方說：〔想〕、〔和平自由之像〕、〔失望〕等作，十分表現出裸體的曲線美和模特兒的健美骨格。

<div align="right">——游彌堅、黃君璧〈介紹英風・景天彫塑展〉
《英風景天雕塑展特刊》，頁1，1953.6，宜蘭</div>

英風景天雕塑展參觀紀念章。

• 台灣省立師範學院通知因休學逾期而予以除名（12.21）。

• 獲聘為「宜蘭縣內勝景審查小組」委員（12.25）。

【創作】

• 〔磊〕、〔郊外〕、〔牲禮〕參加「第一屆現代中國美術展覽會」。

• 〔驟雨〕獲第十六屆「台陽美術展覽會」第三部台陽獎第一名。

台陽美術展覽會自開幕以來，觀眾甚爲踴躍，此次參加展覽的優秀作品廿二日經由該會愼重評選結果，決定獲獎者名單如下：

（一）國畫部：台陽賞第一名蔡草如，第二名林星華，（二）西畫部：特選及台陽賞第一名張義雄，第二名李澤藩，台陽賞第三名鄭世璠，佳作賞王水金、蔣瑞坑兩人。（三）雕塑部台陽賞第一名楊英風，第二名林忠孝。

——〈台陽美展會 佳作已評定〉《聯合報》第3版，1953.5.23，台北：聯合報社

〔驟雨〕是表現一個農夫在下田工作之前，風雨驟至，於是披上梭製簑衣，農夫僅僅著一短袴，注視著正在下著的雨，雙手拉搭簑衣，頸、胸、腿、臂的肌肉隨之顯

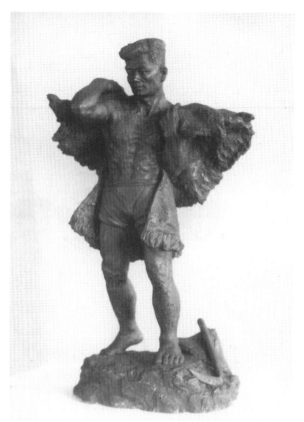

楊英風 驟雨 1953 銅

〔驟雨〕獲第十六屆「台陽美術展覽會」第三部台陽獎第一名。

得弛張，神情酷肖，充分刻畫出台灣的農民面態與體格，這是一件偏重寫實的作品。作者處處兼顧，一絲不苟。

——白宇〈傑出的青年藝術家楊英風〉《幼獅》第9卷第2期，頁20-21，1959.2，台北：幼獅文化事業公司

- 參加第八屆「臺灣全省美術展覽會」，國畫〔中元〕入選第一部；〔畫室〕、〔假寢〕、〔橋〕入選第二部；〔浴罷〕、〔慧〕入選第三部。

- 木刻版畫〔拜拜〕、〔裸婦〕、〔豐收〕、〔後台裝飾〕，雕塑〔水牛與烏鴉〕（無意）、〔兩牲〕、〔雞籠生〕參展「聯合國中國同志會書畫攝影展覽」。

 聯合國中國同志會主辦的書畫攝影聯合展，於十八日至二十二日假泉州街該會所舉行，會場佈置外貌頗能吸引觀者，可是一進門，便瞥見走廊和樓梯的牆壁上都是七零八落地懸掛滿書畫及攝影，使人不知從何看起？我留連在場內樓上樓下參觀了四遍，才把印贈的展覽目錄分門別類地對照著近四百幅的展品看個清楚。……

 雕塑以關明德之〔蔣總統像〕為我所喜愛，性格和形象，技巧的表現，都比我看見過的其他雕者所作的高強得多了；楊英風的木刻〔拜拜〕構圖與變形，刀法均有新的發見；王壯為夫婦的金石〔刻紐〕，刀筆純熟，堪稱精品。……

——司嶺秦〈聯合國中國同志會主辦　書畫攝影聯合展觀後〉《聯合報》第6版，1953.12.20，台北：聯合報社

- 浮雕〔牺犢情深〕（親情）。

- 銅雕〔學而時習之〕、〔陳慧坤像〕、〔牛頭〕、〔陳炳煌頭像〕、〔美惠等身像〕、〔浴後〕、〔焉〕等。

- 設計中華日報獎學金銅雕獎章〔鳥鳴花放好讀書〕。

- 版畫〔悠遊〕（騎）、〔土地公廟〕（虔誠）、〔糕仔金紙〕、〔芽〕、〔聖誕夜〕、〔捏麵人〕、〔搖子歌〕、〔孝順〕、〔水牛〕等。

 〔騎〕是一幅木刻小品。全圖以三角刀和圓口刀擺動混刻法，加上四週邊框，有金

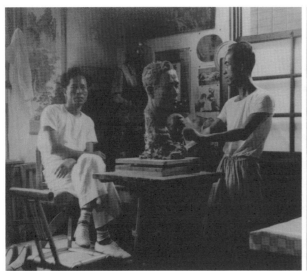

1953年楊英風創作〔陳慧坤像〕之情形。

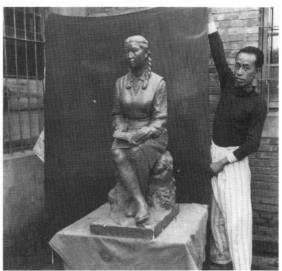

1953年楊英風與其作品〔學而時習之〕合影。

石篆刻的意味，線條樸拙，清新可喜。

——敬先〈民族風格的道路——介紹楊英風的木刻〉《自由青年》第23卷第6期，頁22-23，

1960.3.16，台北：自由青年社

〔土地公廟〕是1953年的創作。一種正面、穩重的構圖，是楊英風處理類似題材經常採用的手法。這件作品尺幅不大，將廟宇建築擺在畫面正中間，廟宇高翹的燕尾，形成一種莊嚴、飛揚的意象；屋脊上兩尾搶珠的神龍，襯托在較爲明亮單純的天空背景上，有著一種活潑的氣息。屋簷及裝飾複雜的垂脊，增加了建築的重量；前方的盆栽及左後方的椰子樹則增加了畫面的變化。人物是畫面的點綴，但也暗示出畫面虔誠崇拜的主題。一個母親拉著小男孩，正要步入廟口；前方則是一位戴著斗笠、光著腳丫子、提著祭品的男子，也正向廟

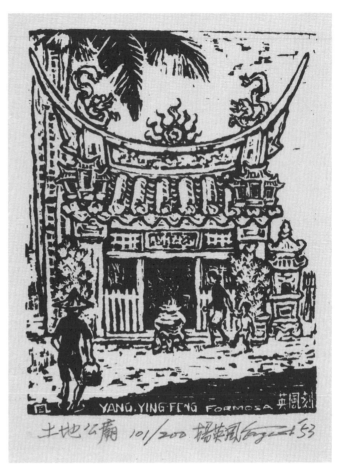

楊英風　土地公廟　1953　木刻版畫

口走去，這是台灣民間常見的景象。西方人要上教堂，有固定的時間，必須穿戴整齊，一板正經；而台灣民間的廟宇，是生活的一部份，隨時隨地都可以穿著常服，前去拜拜祈願，既傾吐心願，也祈求平安。父母帶著小孩，到廟中許願，甚至是讓神明作「契子」，以保佑「頭殼硬」平安長大，更是常有的作法。因此這件作品，又名〔虔誠〕。

另外可以特別一提的是：畫面下方的陰影，除了中英文的簽名，還有「Formosa」幾個字。這是和藍陰鼎相當一致的作法，藍陰鼎在戰後台灣，有「農村代言人」的美稱，他許多以台灣農村爲主題的水彩作品，都清楚的簽署著Formosa的稱號；而這個作法，更可以追溯到藍氏的啓蒙恩師，日籍畫家石川欽一郎。相信在楊英風服務《豐年》這段期間，經常是和藍陰鼎兩人一起下鄉，在公務之餘，一起寫生畫畫。

——蕭瓊瑞、賴鈴如《楊英風（1926-1997）站在鄉土上的前衛》頁62，2006.4，高雄：高雄市立美術館

• 水彩〔芝山巖農家〕。

- 設計〔豐年社獎狀〕、〔新藝術研究所畢業證書〕、〔淡江英專畢業證書花邊〕、〔淡江英專紀念旗幟〕、內政部節約禮簡「賀」、「獎」之中央圖案、〔CAT圖案〕。
- 完成宜蘭縣公墓設計。

1954

- 獲聘為中國美術協會聯絡組副組長（02.12）及第二屆理事會候補理事（02）。
- 獲聘為第十一屆美術節慶祝大會展覽委員會委員（03.20）。
- 獲聘為台北市青年服務社青年漫畫研究班教導委員（06）。
- 獲聘為中國文藝協會第五屆理事會民俗文藝委員會常務委員（10）。

【創作】

- 〔投〕（〔擲〕、〔拋鐵餅〕）獲第九屆「臺灣全省美術展覽會」主席獎第一名；〔兩將軍〕（〔范謝兩將軍〕）入選國畫部；〔小巷初晴〕入選西畫部；〔稚牛〕入選雕塑部。
- 〔幻〕入選第十七屆「臺陽美術展覽會」。
- 雕塑〔拋鐵餅〕、〔鬥技者〕參加菲律賓亞運美展。

　　第一件以女性裸體完成的立體雕塑，應是1954年為參展菲律賓亞運美展而作的一件〔擲〕（又名〔拋鐵餅〕）。這件作品以一立身的女體造型，右手擲一鐵餅，上舉超過頭

〔小巷初晴〕入選第九屆「臺灣全省美術展覽會」西畫部。

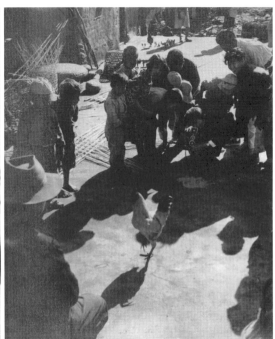

〔擲〕（投、拋鐵餅）獲1954年第九屆「臺灣全省美術展覽會」之「特選主席獎」第一名。圖為楊英風與〔擲〕攝於展場中。（左圖）
楊英風任職豐年雜誌期間（1951-5961）時常與攝影師楊基炘到台灣農村收集影像。圖為1954年楊英風拍攝公雞的情形。楊基炘攝。（右圖）

　　頂，左手輔助托住；全身重量落在左腳，右腳則微微後伸，藉著腰力的扭轉，要將這塊
鐵餅奮力擲向遠方。楊英風抓住了這能量爆發的一刹那，由於是以女運動員為主題，因
此體型豐實健美、肌肉明顯，是一種力與美的結合。

　　這件作品的完成過程，被清楚地記載在楊氏的工作札記中，模特兒是一位林姓小
姐，由周月波與李芳枝所介紹，楊英風工作的過程中，周、李二人也都前來進行速
寫。……

　　　　　　　　——蕭瓊瑞、賴鈴如《楊英風（1926-1997）站在鄉土上的前衛》頁35，2006.4，高雄：高雄市立美術館

• 完成宜蘭縣頭城鎮長別墅設計。

1955

• 長男出生（01.06），由溥心畬取名「奉琛」，字「敬文」。

　6日（四）

　　‧小寒。

　　‧阿定下午三時二十三分生長男（六台斤）於宜蘭南門（農曆十二月十三日）。

　25日（二）

　　‧往溥心畬先生拜年，為吾嬰兒賜名「楊奉琛敬文」。

　　　　　　　　　　　　　　　　　　　　——楊英風《1955年工作札記》1955.1.6-25

• 獲聘為湛然精舍藝術顧問（11.01）。

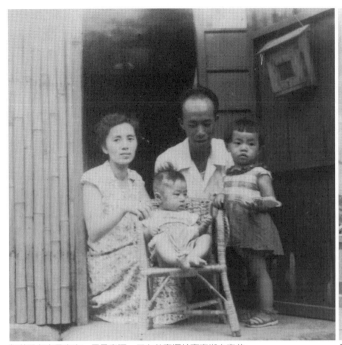
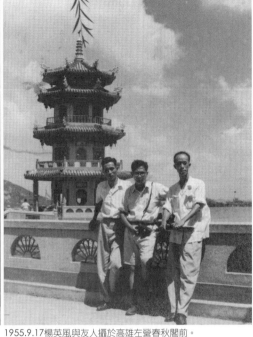

楊英風與妻子李定、長子奉琛、二女美惠攝於齊東街自宅前。

1955.9.17楊英風與友人攝於高雄左營春秋閣前。

【創作】

• 雕塑〔慈〕參展第十二屆「中華民國美術節美展」。

• 浮雕〔中華民國第二任總統蔣介石副總統陳誠就職紀念像〕等。

• 銅雕〔仿雲岡石窟大佛〕、〔觀自在〕、〔六根清靜〕。

　　一九五五年前後是楊氏佛像創作的開端，〔觀自在〕菩薩圓雕頭像的發表，是楊氏創作年表中最早見的作品，當時正年值青年少壯的二十九歲。該尊菩薩取材於明清流傳的白衣大士造型，像容方面則蘊藏著更為久遠的古典作風，整體雖只表現頸項以上的頭像部分，但由於作者有意凸顯該像的崇高性，故而拉長頸部的比例，並在下緣以兩道高突造型象徵鎖骨，提供觀者自行想像胸身的空間。上部因以巾帛披覆髮髻而冠飾不外露，僅於冠前宛似淨瓶下緣的圓珠體，冠下則微露梳理整然的髮飾；

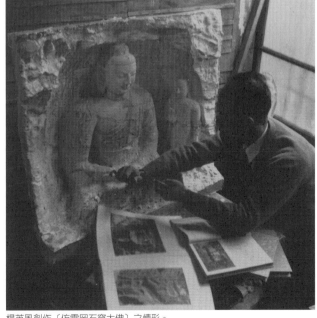

楊英風創作〔仿雲岡石窟大佛〕之情形。

菩薩的臉部因循古代豐頰而飽滿
有神的典型，只不過他刻意做了
巧妙的安排，即額頭的寬度略小
於雙頰，不僅更加彰顯兩頰的厚
實度之外，也因此造就上窄下寬
的視覺效果，同時配合高聳而細
凸的髮型，以及下頸高寬且流暢
的自由造型，乍看之下有如聳立
卻不落僵直的角錐體。其實該像
最富精彩者即是菩薩的眼神，尤
其是整尊單純的角錐形體，讓觀
者不得不將重點對焦於菩薩的眼
神上，至於該像則是高眉長目、
眼瞼下垂、唇形平伸緊閉，類似
這樣的像容與神情，往往是趨向
於自省內斂、並富於自信無礙的

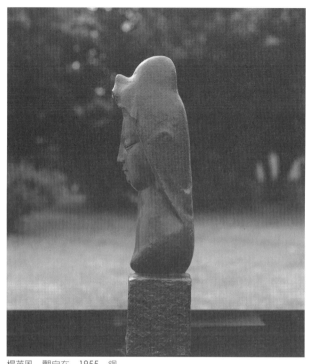

楊英風　觀自在　1955　銅

精神狀態。楊氏將該像定名為〔觀自在〕，莫非就是要透過菩薩的眼神，傳達觀世音菩
薩「觀達自在」、「理事無礙」的境界。

　　〔觀自在〕雖是楊氏最早發表的作品，其實至今仍是最受典藏界的推崇，因為從該
像看到了他的用心，尤其是如何將古典題材轉換成新時代的造型表現。中國佛教造像歷
史悠久而綿長，不同的時代均有其特色與成就，如果想進一步瞭解楊氏最為青睞的典
範，莫不得不回到南北朝佛教藝術的世界裡。一九五五年的同一時期，他嘗試著摸索南
北朝時期的造像面貌，便實際選擇雲岡石窟最為典型的二十窟臨摹，在當時兩岸局勢緊
張、資訊交流中斷的條件下，僅憑些許的圖照及年少的記憶，仍然掌握住形似與精神內
涵，其用功誠屬難能可貴。

——陳奕愷〈楊英風教授的法相世界〉《人文、藝術與科技——楊英風紀念文集》頁313-326，

2001.12，新竹：國立交通大學出版社

• 完成宜蘭雷音寺念佛會與台南湛然精舍之石膏〔阿彌陀佛立像〕。

　　他謙遜的點點頭，說道：「在本年農曆六月中，宜蘭念佛會將落成一座講經的教
堂，同時並安座一尊佛陀的塑像，來表示崇敬的篤誠及經常聚會之所在。因為家岳母是
忠誠的佛教信徒，願以虔誠之心，奉獻佛陀聖像，因此這個責任便落在我的頭上。因為
這不是普通的雕塑作品，可以在自己心靈裡來創出一個人物的刻劃，換句話說，佛是有
他的定型化的，所謂三十二相，八十種好。因此我走訪各地寺院庵堂，和參攷了不少的
書籍，來作為我這次工作上的借鏡，先造了這麼一尊二尺長的小型身像，如同文章似的

1955.5.15楊英風塑〔阿彌陀佛立像〕。

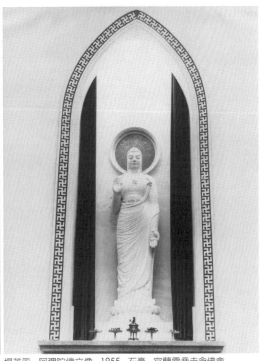

楊英風　阿彌陀佛立像　1955　石膏　宜蘭雷音寺念佛會

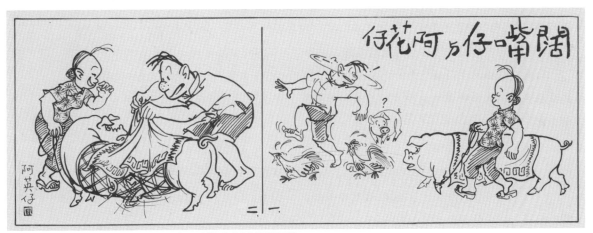

〔闊嘴仔與阿花仔〕系列漫畫1955年5月1日起在《豐年》第5卷第9期連載。

　　起一個草稿」。說著，他一抬手揭開一幅白布，一座小型具體的釋迦佛身，與他化身八尺大像遙遙相對，一陣出自心底的佛家花香的氣息，不自而然的會發出我衷心的禮讚。

<div align="right">

——吳靜淵〈佛陀的塑像——訪楊英風先生談雕塑經過〉《菩提樹》第32期，頁30，

1955.7.8，台中：菩提樹雜誌社

</div>

- 版畫〔舞龍〕、〔慈悲（一）〕（思古幽情、上下）等。
- 水彩〔霞海城隍誕辰〕、〔千里眼順風耳〕等。
- 開始於《豐年》雜誌連載〔闊嘴仔與阿花仔〕系列漫畫（05.01）。

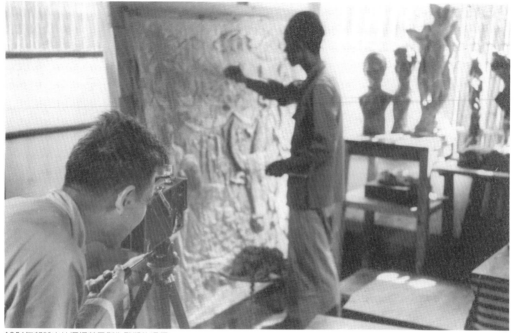

1956年郎靜山拍攝楊英風製作雕塑的過程。

1956

• 教育部電影製片廠廠長郎靜山親自掌鏡拍攝的教育短片「雕塑之製作過程」，楊英風獲
邀擔任影片的雕塑製作指導並且親自入鏡（05-06）。

　　說起我跟楊先生的關係啊，要追溯到四十多年以前，我是在當時的教育電影製片場
認識楊先生的，我們那個時候在一起拍一部電影，片名叫《雕塑的藝術》，之後我們就
常常在一起了。……

　　當時拍《雕塑的藝術》時，是以楊先生為主角，將他在創製一件浮雕作品（按：此
作為〔豐年樂〕）的歷程整個拍攝下來，作為一個紀錄片來保留……

　　　　　　——郎靜山／口述　吳雅清／整理〈一種甜密而沉重的擔當——「中國人的心情」〉1993.9.21

• 開始與模特兒林絲緞合作（08.03）。

　　我為雕塑家的工作中，為時最久也是最寶貴的一段時間要數楊英風了，在他那裡工
作了將近一年的光景。那時他的作品尚未對外公開。他是一位虛心努力的藝術工作者，
為人極為和氣，對朋友無論舊雨新知，他都不吝於把自己的心得全部告訴別人。我在他
家受到最親切的款待，使我不自覺是個外人，他的女兒又與我同一個老師處學習舞蹈，
我也把他當作父兄一樣的看待，只要有難題便毫無隱諱地向他求教。他是我最喜歡的雇
主之一。

　　　　　　——林絲緞《我的模特兒生涯》頁45，1965.1.18，台北：文星書店

　　林絲緞的身體，啟發了六○年代的台灣美術。在楊英風雕塑回顧展中，創作者與這
位台灣第一位職業人體模特兒的和諧關係，從作品中流露無遺。

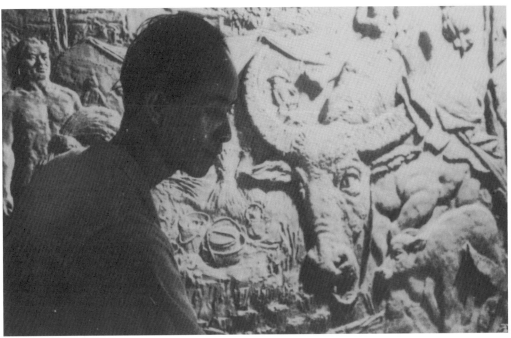

1956年楊英風攝於〔豐年樂〕前。

　　一九五六到一九六五年間，林絲緞在師範大學美術系擔任模特兒；她的個性耿直，好憎分明，有選擇地到藝術家工作室工作。楊英風曾聘請她為個人畫室模特兒，完成十多件人體雕塑。

　　「林絲緞」這個名字就是楊英風取的。身為現代舞者的林絲緞，具藝術天賦，和藝術家的理念極易溝通；她的體型與散發的光熱，直到現在還沒有人可以匹比。

　　楊英風以她為模特兒的雕塑〔緞〕，屬於他「林絲緞人體系列」的代表作。省略了頭部與雙臂的人體，卻因為緊湊的腹部與腰身肌肉，而有了視線焦點。斜倚的女性身軀，是楊英風受到歐洲巨匠作品的感動而自我期許的成果。

　　　　　　　　——陳長華〈她的身體，啟發了六〇年代的台灣美術〉《聯合報》1991.6.10，台北：聯合報社

• 獲聘為中國文藝協會第七屆理事會民俗文藝委員會常務委員（09.20）。

• 三女出生（10.18），由姚夢谷取名「漢珩」。

18（四）

・阿定產生第三女（於舊曆九月十五日上午一時四十分誕生）。

30（二）

・三女之名定為「楊漢珩」（姚夢谷先生選出於汽車歸途中）。

　　　　　　——楊英風《1956年工作札記》1955.10.18-30

1957.2.16李定手抱三女漢珩。

1956.12.25〔紅椅佳人〕、〔指南仙宮〕特約參展全國書畫展覽會展出紀念狀。

【創作】

• 水彩〔紅椅佳人〕、〔指南仙宮〕獲特
 約參展「全國書畫展覽會」（12.25），
 前者並參展「泰國慶憲節國際藝展」。

• 銅雕〔仰之彌高〕參加巴西聖保羅國
 際雙年展，並獲國立歷史博物館收
 藏。

 〔仰之彌高〕，曾參加巴西聖保羅
 世界藝展，獲得特別讚揚。這件作
 品，採雲崗、龍門石刻風格而變通處
 理，通體上小下大，成柱體而有穩定
 感，放眼遠視，垂目沈思，莊嚴得真
 有「仰之彌高」之情。

 ──陶殘螢〈楊英風雕塑展〉《民航空司雙月刊》
 第13卷3、4期，頁4-5、11，1960.3-4，
 台北：民航空運公司

• 雕塑〔空谷回音〕（穹谷迴音）、〔靜
 神〕，木刻版畫〔水牛〕、〔芽〕參展

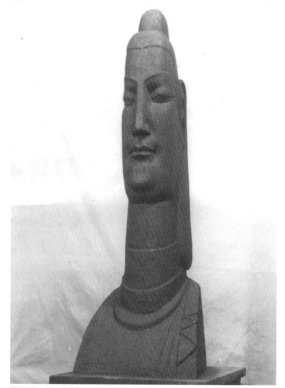

楊英風　仰之彌高　1956　銅

楊英風攝於〔空谷回音〕（穹谷迴音）旁。

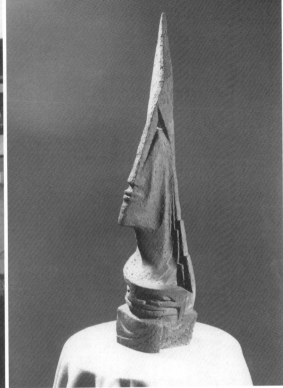

楊英風　七爺八爺　1956　銅

第十三屆「中華民國美術節美展」。

• 銅雕〔斜坐〕參展第十屆「臺灣全省美術展覽會」。

• 浮雕〔豐年樂〕等。

• 銅雕〔篤信〕、〔七爺八爺〕、〔憩〕、〔小憩〕、〔火之舞〕、〔鰻〕、〔悠然〕等。

　　1956年的〔七爺八爺〕，是將民間相傳為民除害的范謝兩將軍，合塑成一把形如除惡務盡的利劍。七爺、八爺，一高一矮、一瘦一胖的頭形，暗示著同樣特徵的身形，凝縮成一體的造相，上下相疊、詼諧趣味，是相當大膽而獨特的創意。……

　　1956年，另有〔悠然〕、〔鰻〕，及〔小憩〕等作，這些作品身材均較修長，也帶著某些變形的意味。與這些作品看來應屬同一模特兒的產物，還有〔穹谷回音〕與〔火之舞〕等作，應都是完成於1956年的前半年。

　　〔悠然〕一作中，模特兒將雙臂環抱在腦後，神情自適，顯露出一種舒泰、愉悅的感覺；身體微微轉扭，略去了依靠的背後支撐物，形成一種單純、凝練的造型趣味。不過由於頭部和上身之間的關係，均採正向，似乎稍顯單調，也減低了造型上的張力。

　　倒是兩件帶著想像的作品，流動、飛揚，頗有一種浪漫神秘的氣息，那便是〔穹谷回音〕與〔火之舞〕。

　　〔穹谷迴音〕是由三位裸女構成，高低有別，但形態相若，都是雙臂往後高舉　，

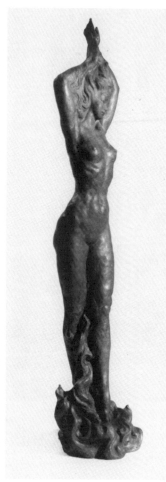

楊英風　火之舞　1956　銅

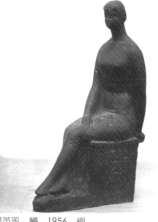

楊英風　鰻　1956　銅

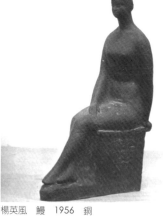

楊英風　小憩　1956　銅

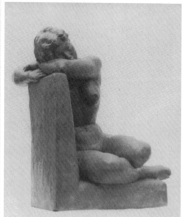

楊英風　憩　1956　銅

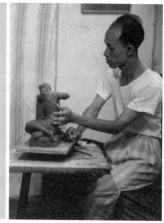

1956年楊英風塑造〔憩〕的情形。

環抱於腦後，臉部上仰，將整個身體，包括胸部的乳房、腹部肌肉，均往上提舉。三位女神背靠背而立，連結之處，稍帶模糊，予人以三而一、一而三的夢幻之感。……

〔穹谷迴音〕同年的另一件姊妹之作，即為〔火之舞〕，這是取材自中國上古神話的一件作品。楊英風嘗試在東方的女體中融入中國形而上的思維。

……作品中的女體，雙手高舉，既像燃燒的火焰，也像支撐天體的柱石；身材修長的女神，長髮飄逸，同時髮火不分，下垂的長髮，也像是烈焰燃燒的火苗，女神踏火而行、蹈火而舞，然而面部表情卻又如此沈靜凝定、充滿悲壯意味。……

〔憩〕應是林絲緞前往楊英風工作室擔任模特兒後，相當具有代表性的一件作品；也可以清楚窺見：楊英風在這件作品中，如何重新回到女體的寫實，表現出一種勻稱、優美的體態之美。

作品中的模特兒，是斜倚在一張有著厚實墊襯的高背椅上，雙腳盤曲在椅座上，身體後轉，雙手平靠在椅背上沿，頭部輕倚在雙臂之上，似睡還醒，由於身體的扭轉，背部的肌肉呈顯一種S形的流線，而雙臂與椅背之間的雙峰和大腳，則相對地呈顯較為舒緩

輕鬆的感覺。這件作品實際尺寸不大，才31公分左右高，但給人一種極其細膩豐美的視覺享受。

——蕭瓊瑞、賴鈴如《楊英風（1926-1997）站在鄉土上的前衛》頁32-40，2006.4，高雄：高雄市立美術館

• 版畫〔媽祖〕等。

1957

• 受聘爲教育部美育委員會委員、巴西聖保羅雙年展參展作品評審委員、第二屆現代美展版畫組展出作品審查委員（02.25）、第四屆全國美展雕塑組審查委員（09.20）。

• 參展第四屆巴西聖保羅雙年展（03）。

• 獲教育部推薦出品參加日本首屆國際版畫展覽（05.27）。

• 獲聘爲國立藝術學校（今國立台灣藝術大學）美術工藝科兼任教員。

【創作】

• 雕塑〔青春〕、水彩〔謝范兩將軍〕、木

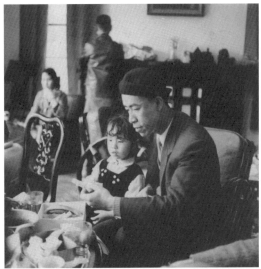

1957.2.22楊英風手抱二女美惠。

1957.9.1楊英風與台南市土城國民學校學生合照。

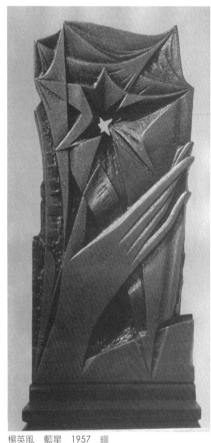

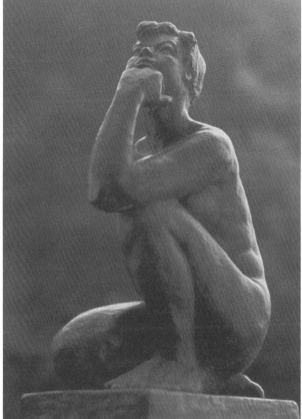

楊英風　藍星　1957　銅　　　　　　　　楊英風　春歸何處　1957　銅

刻版畫〔伴侶〕獲特約參展教育部「第四次全國美術展覽會」（09.27-10.06）。

• 受藍星詩社委託製作獎座〔藍星〕。

　　　〔藍星〕——藍星爲楊氏替藍星社所作的社章，那天空中的一顆星，一隻纖細的女孩子的手，伸出像是要摘取那顆星，手中間夾著一張詩的紙條，正是詩人底下的靈感，天空背後，呈現幾條擺動型的線條，正如藍星在閃閃發光，有濃重的寓意，高度表現在技巧。

　　　　　　　　　　　　——何恭上〈楊英風雕刻特展觀後〉《青年戰士報》1960.3.8，台北：青年戰士報社

• 銅雕〔春歸何處〕、〔復歸於孩〕（微笑）、〔盧纘祥胸像〕等。

　　　隔年（1957）7月開始，林絲緞更爲密集地前往楊英風工作室工作，每週二次，分別是週二和週六的晚上，〔春歸何處〕正是這個時期的作品。作品中，模特兒左腳蹲屈、右腳跪坐，右手支撐地面，左手手肘則靠在左膝之上，手掌握拳支撐著下頷，臉部上仰，視線望向遠方，似對未來有著一些迷惘與期待，所謂春歸何處？正是少女懷春的寫照。這件作品，將少女豐實彈性的肌膚，作了相當精采的掌握，俏皮而青春的表情，配合豐滿而高挺的乳峰，表現得既健康又具張力。

　　　　　　　——蕭瓊瑞、賴鈴如《楊英風（1926-1997）站在鄉土上的前衛》頁42，2006.4，高雄：高雄市立美術館

• 版畫〔春秋閣〕、〔浸種〕（農村即景）、〔藍星〕、〔日出而作〕、〔伴侶〕等。

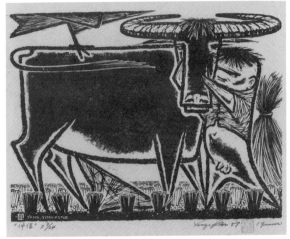

楊英風　伴侶　1957　木刻版畫

　　〔伴侶〕，秋收後的田野，一個渾然天真的牧童鬥著水牛，斗笠落在牛腹下，一隻烏鴉立在牛背，似與牧童的動作相呼應。水牛若無其事，只用尾巴輕輕掃拂著。在這幅木刻上，牛足，牧童的手足，以及烏鴉，俱用三角形的銳角，頗像古食器的「鬲」足。四周的輪廓，線條鈍拙而粗厚，一如漢石刻。如此題材雖到處可有，但表現風土而富趣味的構圖和刀法，在舉世的木刻作品中，尚屬鮮見。

——白宇〈傑出的青年藝術家楊英風〉《幼獅》第9卷第2期，頁20-21，1959.2，台北：幼獅文化事業公司

　　到了1957年的〔伴侶〕，一樣是牛和牧童，改採簡化、變形的手法，牧童的斗笠丟在地上，地面是剛收割完的稻田，牧童年紀較小，穿著不及掩肚的上衣，裸露下體，抱住牛頭；牛頭的正面向前，勇壯而忠誠，牛背上還站著如火箭般筆直的「烏秋」。這種變形和簡化的手法，讓畫面多了一份造型的趣味和張力。

——蕭瓊瑞、賴鈴如《楊英風（1926-1997）站在鄉土上的前衛》頁73，2006.4，高雄：高雄市立美術館

• 水墨〔台南武廟〕等。
• 水彩〔青草湖〕、〔台南孔廟〕、〔北港朝天宮〕等。

1958

• 四女於台北齊東街出生（03.14），由姚谷良取名「珮葦」。

14（五）

　• 阿定於齊東街自宅分娩第四女，即舊曆正月二十五日上午一時四十分出世（六斤四）。

29（六）

　• 姚谷良先生為我四女取名為「楊珮葦」。

——楊英風《1958年工作札記》1958.3.14-29

• 提出加入輔仁大學校友會申請（03.21）。
• 獲聘為國立歷史博物館推廣委員（04.02）。
• 任國立藝術學校美術工藝科專業教育顧問（08.01-1959.07.31）。
• 任私立復興美術工藝職業學校高級部、雕刻、雕塑兼任教授（09.16-1959.07.31）。

1958.7.11李定手抱四女珮蕾。

楊英風，1958.11.25攝於台北。

• 參與「現代版畫會」創立。

　　一九五八年，六位當時的版畫家陳庭詩、秦松、李錫奇、江漢東、施驊和楊英風，基於對現代藝術的共同理念，組成了台灣第一個現代版畫團體——「現代版畫會」，自此，台灣的版畫創作便邁進了「現代藝術」的領域。

　　所謂的台灣現代版畫，是相對於中國傳統的版畫藝術而言；其在形式上，擺脫了以往依附文字而生的「插圖」，或民間祈福的吉祥「年畫」表現方式；在內容上，拋卻了過去自宗教、民俗方面取材的寫實風格；在性格上，從對日抗戰時期，木刻版畫成為「政治宣傳品」之禁錮中，解放出來；而在技法上，則除了運用傳統的木刻（凸版）手法之外，更有絹版、石版、銅版、鋅版等各類版種，加以腐蝕或刻製，製作出的效果令人意想不到，而這種在創作過程中，成果的不可預期性，或許正是版畫藝術令藝術家著迷之處。這些藝術家的實踐及努力，賦予了版畫在六〇年代台灣時空中，一個獨立的藝術地位。

　　——趙美惠〈六〇年代台灣現代版畫展〉《雄獅美術》第267期，頁40-45，1993.5，台北：雄獅美術月刊社

• 銅浮雕〔大地春回〕（〔大地回春〕）等。

　　〔大地春回〕——浮雕作品，那暖和的春日，青草地上正有一對似伊甸園的男女在戲遊，他們像迎接春的來臨，同時又顯示出人類生命力的活躍。人體的造型，配合著體外幾條線，增添韻律感覺，似乎在作品上，可聽到「春之聲」音樂，令人嚮往。

　　——何恭上〈楊英風雕刻特展觀後〉《青年戰士報》1960.3.8，台北：青年戰士報社

• 銅雕〔滿足〕、〔魚眼〕、〔斜臥〕（緞）、〔淨〕（蘭）、〔滿〕、〔裸女〕、〔悲憫〕等。

　　物象的簡化，是現代主義的一大特徵，楊英風的創作，約在1955年前後，逐漸走入這種簡化、抽象的造型語言。1958年的〔滿足〕，是用一塊長方形的耐火磚，極簡要的削去幾筆，形成一隻民間常見的憨直可愛、知足無憂的肥豬形象。這件作品，在某個角度上，類如前提的〔哲人〕造型，既圓又方、既方又圓，可方可圓、不拘方圓，然而「哲人」的洞悉世事與〔滿足〕的不解世事，恰成對比，類如一齣黑色幽默的戲劇。

　　同年的〔魚眼〕，乍看猶如一台相機，其實它是取材自一尾側身橫臥的魚的造形。同樣是以方、圓造型，層層相疊、形形相扣，一如張口的魚嘴，加上凸顯的魚眼，捨去了軀幹和尾、鰭，有中國古代青銅紋飾的趣味，又像某些原始民族的圖騰，力度兼具美感，以眼明心、以口傳道、口眼合一，完全無相，也深具佛理的奧妙。

　　——蕭瓊瑞、賴鈴如《楊英風（1926-1997）站在鄉土上的前衛》頁32，2006.4，高雄：高雄市立美術館

　　1958年，已經是楊英風和林絲緞合作的第三年，楊英風對女體雕塑的掌握，也達於另一高峰。〔斜臥〕是一件具有特寫風格趣味的作品，也就是為了表現作品的焦點所在，略去了頭、手，甚至下肢小腿以下的部份，整個作品以軀幹為主體，採局部代替整體的作法，顯得更有力量。這件作品如果回頭和之前的〔悠然〕再作比較，就可以發現藝術家在人體掌握上的精進和獨到。

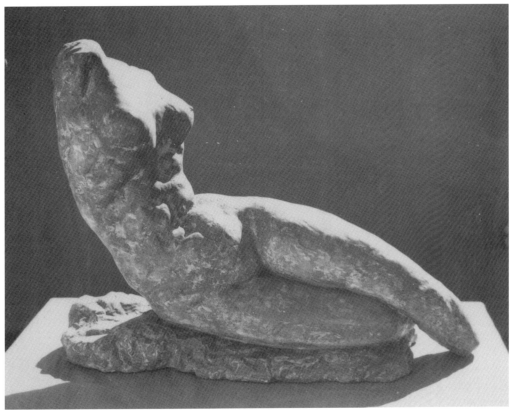

楊英風　斜臥（緞）　1958　銅

〔斜臥〕的姿態，頗有希臘帕特濃神殿薄衫女神的韻味，但由於是完全的裸體，且省略了其他部份，讓整件作品散發出更爲凝練的張力。

現代舞先驅鄧肯曾說：軀幹是人的第二個表情。楊英風的這件〔斜臥〕，正是集中焦點在軀幹的表現：下半身採側臥的姿勢，但腰部以上則扭轉爲正面的方向，使得肌肉處於一個緊繃的狀態，也增加了作品的變化與律動感。

〔斜臥〕又名〔緞〕，一則取林絲緞之名爲名，一則暗示女體柔軟富彈性之一如春風吹拂下的絲緞特質。

同年，又有〔裸女〕一作，一樣是捨去手臂與頭部，但改採立姿形態。這件作品中的模特兒，採取的姿勢，一如米洛出土的斷臂維納斯的姿勢，只是右左方向倒反，且胸部較挺，同時褪去了下半身的衣袍，也略去了頭部。

和斷臂維納斯相當一致的，是〔裸女〕中的模特兒，將全身的重量集中在一腳（維納斯是集中右腳，裸女則集中在左腳），身體形成一種左右傾斜的狀態，如腰骨傾斜、雙肩也傾斜，但和維納斯一致的，這些傾斜卻構成了整體的不傾斜，這就是所謂的均衡。顯然楊英風相當瞭解，變動中有安定，安定中有變動的微妙道理。

〔裸女〕泥塑完成後與模特兒合影，便是〔二度創作〕。

〔裸女〕完成後，楊英風特地安排模特兒和作品並列而立，然後拍下了一張照片，便是所謂的〔二度創作〕。〔二度創作〕中雕塑本身土捏的質感，和後方模特兒柔美的肌膚，恰成對比，同中有異、異中有同，趣味十足。

應該也是從〔裸女〕一作持續發展出來的創作，〔淨〕是將〔裸女〕中的雙腳下肢再予略去，讓整個作品的張力更集中於純粹軀幹的部份，同時還將肌肉變化，進行更爲塊面化的簡化，讓人更具一種青春健美的感受。此作另名〔蘭〕，有取唐代詩人王勃名句「蘭氣薰山酌、松聲韻野弦」的詩意。

楊英風對女體的研究，至此告一段落；之後，只有在前往義大利羅馬遊學期間，才再有一些裸女速寫的練習，但已經不是創作的主軸。藝術家的雕塑思維，也隨著一九六〇年代「書法系列」的展開，進入另一個嶄新的階段。

——蕭瓊瑞、賴鈴如《楊英風（1926-1997）站在鄉土上的前衛》頁45-46，2006.4，高雄：高雄市立美術館

楊英風　淨（蘭）　1958　銅

楊英風　悲憫　1958　銅

〔悲憫〕，是楊式變風後的作品，這是一個佛像頭，特別注重稜角，看上去乃是方形的結體，打破了我國六朝、唐代圓的造型，上小下大，一如仰視所見，藉以顯示佛的崇高。至於眉、眼、口、鼻，無不用直的線條，曲折相連。堅實中尤見穩定伸張的力之均衡。

——白宇〈傑出的青年藝術家楊英風〉《幼獅》第9卷第2期，頁20-21，1959.2，台北：幼獅文化事業公司

• 版畫〔英風造佛供養〕、〔燈〕、〔鴻展〕、〔漏網之魚（一）〕、〔成長（一）〕（展望、生長）、〔力田（一）〕、〔鳳凰生矣〕（鳳紋、鳳）等。

〔成長〕一幅套色的版畫以綠色調子爲主。在一顆大樹的根部，一隻手托著一棵嫩芽。在左下角，一個鴿卵轉動化爲一群鴿。從手植的嫩苗演化爲蔥蘢的大樹；從卵化爲鴿，兩者之間的關聯，可以由若干弧狀的直的線條環繞縈紆看出組成的衍進的程序。於象徵中極度顯示其明確的主題。這也是較新的作風，國內版畫，尚未進步到如此！

——白宇〈傑出的青年藝術家楊英風〉《幼獅》第9卷第2期，頁20-21，1959.2，台北：幼獅文化事業公司

楊英風攝於木刻版畫〔成長（一）〕前。

〔力田〕採用中國象形文字日、木、林、草、人、田等字體與遒勁的書法線條構成，畫面是一個牧童，牽著牛走過田邊，那落日掛在林稍……安靜、恬謐，富有牧歌情趣。表現方法，雖是用的西洋現代版畫技巧，而看起來卻古色古香，有原始壁畫粗獷的和諧。

——敬先〈民族風格的道路——介紹楊英風的木刻〉《自由青年》第23卷第6期，

頁22-23，1960.3.16，台北：自由青年社

1959

• 雕塑〔哲人〕參展第一屆「法國巴黎國際青年藝術展覽會」獲得佳評（06），被法國《美術研究》雙月刊譽為「指導世界未來雕塑方向之大師」。

我國參加法國巴黎國際青年藝術展之作品，國立歷史博物館業經評審竣事。於應徵之一○八件作品中，計選出莊喆〔落日〕、夏陽〔密拉B〕、劉國松〔失樂園〕、胡奇中〔雨中樹〕、李錫奇〔構成〕、蕭明賢〔五○一〕等作品七幅，及楊英風雕刻一件。

——〈參加國際青年藝展我作品選出〉《中央日報》1959.6.8，台北：中央日報社

民國四十八年在巴黎舉行的世界青年現代藝術展覽中，楊氏以一件命名為〔哲人〕的雕塑品參加。巴黎的《美術研究》雙周刊把它與世界知名的幾位雕塑大師的作品并列，稱譽他的作風為世界雕塑路向的指引者之一。這個刊物是藝都藝術批評大家所合辦的，他們的讚美不是偶然的。這件作品與他送往巴西聖保羅世界藝展的一件〔仰之彌高〕的作品雖然有點相似，可是這是一件混合雲崗、龍門的石刻風格而加以變形處理的，通體為上小下大的方柱體，稜角顯明，并賦以突出的線紋，眼皮的上下利用低陷與突出的部分，劃成雙重眼瞳，在上的是放眼遠觀，居下的是垂目沈思，面型輪廓，在在顯示其厚重穩練，本身亦具有高度的穩定感。在極少的衣褶中，用直線表現，打破

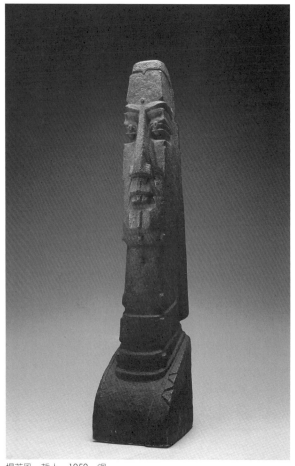

楊英風　哲人　1959　銅

了犍陀羅的遺風。這較之〔仰之彌高〕是更進一步嘗試成功的創作。《美術研究》雙周刊對他的貢獻加以讚揚，其道理在此。

——姚谷良〈享譽國際的雕刻家楊英風〉《中國一周》第516期，頁19-20，1960.3.14，台北：中國一周雜誌社

- 中國青年反共救國團總團部聘爲暑期青年訓練文藝隊特約講座（07.29）。
- 獲聘爲國立藝術學校美術工藝科兼任副教授（08.15-1962.07.31）。
- 與顧獻樑等籌組「中國現代藝術中心」，擔任臨時召集人，於台北美而廉藝廊舉行第一次籌備會。（09.27）
- 與秦松、江漢東、李錫奇、施驊、陳庭詩等，舉行第一屆「現代版畫展」於國立台灣藝術館（11.01-11.06）。

　　楊英風等六位青年所創造的版畫藝術，就風格的構成上看，都是屬於抽象的或半抽象的作品。我們既然要承認任何民族任何世紀的藝術工作者，在反映生活的靈魂一方面各有其獨創的特殊性，那麼，在六位青年的作品裡面，除了很明顯地汲取了風靡一世的抽象技巧以外，仍然可以看出並不缺少那爲中華民族原有的造形的格調。遠在西元一九一〇年，意大利的藝術家馬利奈諦（F. T. Marinetti），即曾在「宣言」中大聲疾呼「我

1959.11.1現代版畫展開幕，圖爲展出者合攝於展場內，左起爲秦松、江漢東、楊英風、施驊、陳庭詩、李錫奇。

現代版畫展展場一隅。

楊英風與版畫作品〔金〕合影。

們要破壞博物館和圖書館」，這種極端破壞舊有的精神，顯然並未爲這六位青年所接受，但這也正是他們的作品的可貴處。再則他們彷彿在表現一個共同的理想，作品在大體上有著協和一致的面目。這使我想到Ruskin曾經有一種意見，就是倘能集合眾多藝術家去團結一致研究一種風格，則不難於很短歲月裡面，在繪畫、雕刻、建築各方面建設起合於人類理想的高貴的殿堂來！

——虞君質〈新路——祝現代版畫的新生〉《台灣新生報》1959.11.11，台北：台灣新生報社

• 於板橋國立台灣藝術專科學校執教雕塑（-1964）。

【創作】

• 木刻〔伴侶〕、〔自由〕、浮雕〔大地春回〕參加巴西聖保羅雙年展。

• 水彩〔春〕、〔夏〕、〔秋〕、〔冬〕、〔龍種〕參加「聯合西畫展」於國立台灣藝術館。（10.17-10.26）

• 版畫〔動中靜〕、〔靜中動〕、〔天時〕、〔地利〕、〔人和〕、〔金〕、〔木〕、〔水〕、〔火〕、〔土〕參加一九五九年第一屆「現代版畫展」於國立台灣藝術館。

楊英風的〔靜中動〕與〔動中靜〕，是意象奇特的作品，運用古銅色少許對比色，顯得幽暗又顯得強烈，迴旋的線紋與秩序安排，顯示「靜中動」與「動中靜」的意趣，纖巧而又複雜。

——張菱舲〈版畫的新道路——記美術館畫廊現代版畫展〉《中華日報》1959.11.7，台南：中華日報社

楊英風之於五行，是從美學的角度切入，得其意而忘其形。〔金〕的畫面炫麗繽紛，彷彿生成於一片黃土之中，正是所謂「土生金」的概念形象。〔木〕以咖啡色調爲主，畫面中有木頭的紋理暗示，給人質樸生長的意象。〔水〕性多變，大大小小的水滴形狀，彼此交融暈染。〔火〕之熱情糾結，中間滲有藍色，似含以水剋火的寓意。〔土〕

為大地象徵，孕育萬物、生機無限。

——蕭瓊瑞、賴鈴如《楊英風（1926-1997）站在鄉土上的前衛》頁76，2006.4，高雄：高雄市立美術館

- 版畫〔高低〕參展國際版畫協會（National Serigraph Society）第二十屆國際展於紐約河堤博物館（Riverside Museum）。（05.05-05.24）
- 日本早稻田大學校友會館收藏浮雕〔豐年樂〕。

　　從他的銅質浮雕〔豐年樂〕中，可以看到藝術家對農村生活的熱愛。日本雕塑界巨匠朝倉文夫所作的農婦塑像，予人難以或忘的印象。朝倉的作風，在楊氏的〔豐年樂〕中可以體味得到。想來這不僅是由於他曾從朝倉門下，也是因為二人對農村生活有同樣深刻的瞭解之故。此作被採為日本早稻田大學的門飾，正因為它能充份表示出東方農村的氣息，是一件極成功的作品。

——司馬長生〈楊英風‧木刻‧雕塑〉《中外畫報》中日文版，第31期，1959.2，香港

- 美國紐約圖書館收藏版畫〔飛龍〕。
- 泥塑完成〔黃君璧像〕。（07.11）
- 版畫〔嬉〕、〔司晨〕、〔拜拜〕、〔霧峰古厝〕（霧峰林家庭院），以及〔生命智慧的凝結〕系列、〔生命的訊息〕系列、〔生命初放的茁壯〕系列、〔太空蛋（一）〕（宇宙過客）、〔豐實的歡欣〕、〔節慶的喜悅〕、〔雛鳳〕、〔森林（一）〕、〔文化的起源〕、〔自由〕等一系列抽象版畫。

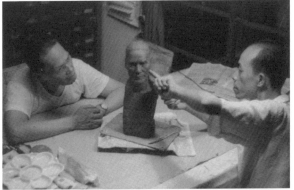

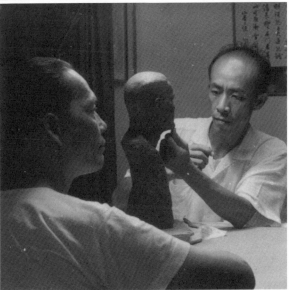

1959年楊英風為黃君璧先生塑像的情形。

　　1959年的〔嬉〕。這件作品，同樣也是運用台灣特殊甘蔗板作成的版畫，把台灣農村最富喜感的動物——豬，進行了最富喜感的表現。畫面中正在切甘諸葉的女孩，一面手不停息的努力切諸葉，一面轉頭面向豬群，似乎正在對這群豬仔說些什麼。……

　　畫面中的三隻小豬，圓滾滾的身體，四腳被抽象化了的簡略，但豬頭豬腦，一副討食的可愛模樣；女孩講話的神情，就像

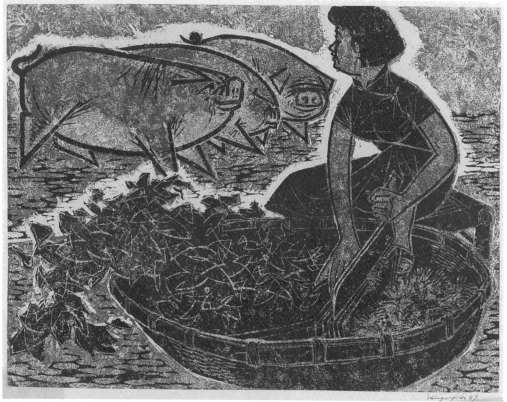

楊英風　嬉　1959　蔗板版畫

在對自己不懂事的小孩吩咐些什麼事兒一般，充滿了一種親和溫馨的氣息。

　　畫面其實還有許多有趣的表現，除了用雕刀一刀刀刻挖形成的地面，那女子的右手，刻意放大的手掌，獲得了畫面「向前」的實體感；女子的左腳，穿著木屐，一腳就踏在竹籤裡，以免竹籤滑動；而看似相當寫實傳神的甘藷葉，其實是以一些連續的折線自由構成的。

　　這件作品，看似套色，其實是用甘蔗板一次印刷而成，深挖、淺刻，和留線條，就形成這幅作品豐富的色層變化。

　　——蕭瓊瑞、賴鈴如《楊英風（1926-1997）站在鄉土上的前衛》頁67，2006.4，高雄：高雄市立美術館

　　題材類似、構圖雷同的，尚有1959年的〔霧峰古厝〕。這是所謂消失點在中間的透視法，以台中霧峰林家宅邸為題材，建築講究、花木扶疏，庭園深深而花牆層層。右邊走廊下有一位穿著講究的女人走過；而左方遠處的椰樹，樹葉飄動，有風吹樹搖的空氣感。

　　這件作品和前提〔後台〕一作同樣，是採兩色套印的方式作成；但〔霧峰古厝〕的淺褐色，呈現了相當斑駁的紋理，是因為楊英風採用了當時剛開發成功不久的甘蔗板材來雕印。配合這個「古厝」的題材，給人無限蒼桑的古意。

　　霧峰林家是始建於清同治三年（1864）的老庭園，佔地三甲有餘，圖中取庭院一

景，但寬宅大院的氣派已經表露無遺，再加上這種甘蔗板套色的效果，更是充滿風華依舊、歲月古邁的痕跡。

——蕭瓊瑞、賴鈴如《楊英風（1926-1997）站在鄉土上的前衛》頁63，2006.4，高雄：高雄市立美術館

〔拜拜〕是一幅諷刺並規諫臺灣農村拜拜陋習的佳作。中間繪出拜拜時舉酒若狂的醜態，四周配上人們為了一次拜拜所付出的代價和所造成的悲劇，是象徵性的表現，含意深刻。構圖有圖案風格，且富有地方色彩。

——敬先〈民族風格的道路——介紹楊英風的木刻〉《自由青年》第23卷第6期，

頁22-23，1960.3.16，台北：自由青年社

楊英風在1959年的第三類現代版畫創作，是利用紙板的多次堆疊、拓印，創作出具有高度透明性與高明度、高彩度的作品，充滿歡樂、喜悅的色彩，因此題名為〔豐實的歡愉〕與〔節慶的喜悅〕等等。

——蕭瓊瑞、賴鈴如《楊英風（1926-1997）站在鄉土上的前衛》頁78，2006.4，高雄：高雄市立美術館

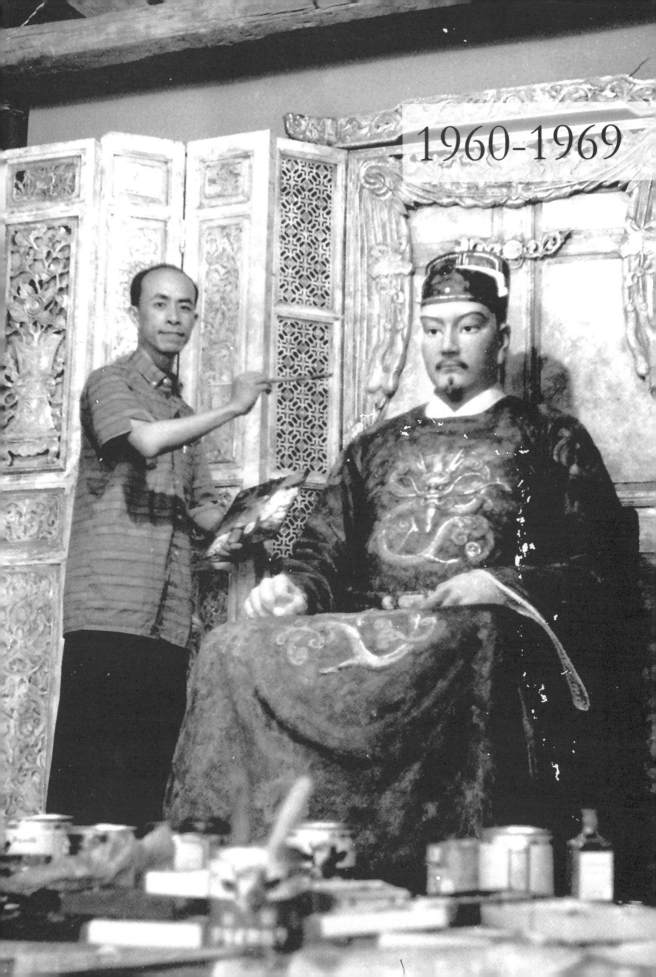

1960-1969

1960

• 首次個展「楊英風雕塑特展」
　於台北歷史博物館。（03.06）

　　近年來，自由中國對闡揚
固有藝術之倡導，真可說是不
遺餘力。但所見者，大部僅偏
向於書、畫，版本方面，其能
有獨立性，而稍具規範之雕塑
藝展，終付缺如，這不能不使
人常引爲憾事，蓋雕塑藝術與
書畫藝術，同爲中國固有藝術
之重要一環。

　　台北國立歷史博物館有鑒
及此，最近特商請青年雕塑家
兼畫家楊英風，自本年三月六
日起，在該館畫廊，舉行個人
展兩週。展出期間，前往參觀
之文藝界及中外人士，數近萬
人。開幕時，特請輔仁大學校
長于斌總主教揭幕，並由名水
彩畫家藍蔭鼎先生致詞，介紹
楊氏生平，極一時之盛。

　　　　——陶殘螢〈楊英風雕塑展〉

　　《民航公司雙月刊》第13卷3、4期，

　　　　頁4-5、11，1960.3-4，台北：

　　　　　　　民航空運公司

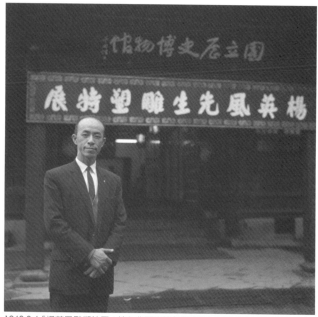
1960.3.6「楊英風雕塑特展」於台北歷史博物館舉行，圖為楊英風攝於展場外。

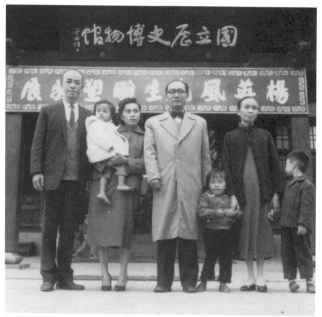
楊英風與親友攝於「楊英風雕塑特展」展場外。

• 召開「中國現代藝術中心」成
　立大會於台北美國新聞處，會
　員計有：二月畫會、五月畫
會、四海畫會、今日美術會、台中美術研究會、台南美術研究會、青雲畫會、青辰美術
會、東方畫會、長風畫會、純粹美術會、現代版畫會、荒流畫會、散砂畫會、綠舍美術
研究會、聯合水彩畫會、藝友畫會（03.29），後因政治疑雲終止。

• 參展韓國「白陽會」畫展。（06.29-07.04）

• 獲輔仁大學校友會聘爲第三屆幹事會出版組幹事。（09.01）

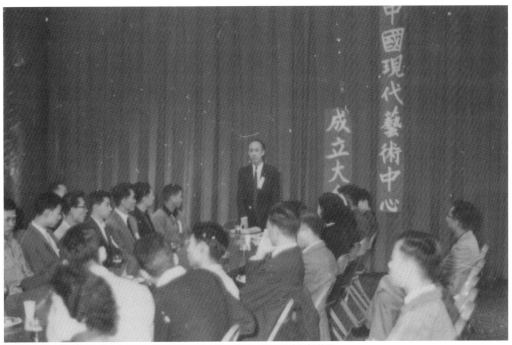

1960.3.29中國現代藝術中心成立大會於美國新聞處大禮堂舉行。圖中站者為楊英風。

1960.11.19-26楊英風個展於菲律賓馬尼拉北方汽車公司。圖為展場一隅。

• 個展於菲律賓馬尼拉北方汽車公司。（11.19-11.26）

　　菲律賓現代畫會，在這一個月來，舉行了菲國女子大學的美術教授達恩斯夫人的油畫，以及雕塑家黛依亞的雕塑兩個展覽後，接著又爲我自由祖國最負盛名雕塑家和版畫家楊英風先生舉行個人木刻展覽。

　　楊英風先生最近曾鑄造陳納德紀念銅像，獲得世界各國人士的讚美。他的石刻佛像

〔禱〕，曾在南美、法國、西班牙等地，獲得極高榮譽。此次菲律賓現代畫會擬在菲國推展版畫運動，特主持楊氏之木刻近作展覽。他的版畫，木刻最多，獨幅版畫及膠版刻亦有一部份，共五十幅，展覽地點爲北方汽車公司。開幕日期爲十一月十九日，展覽共一週，至二十六日下午六時結束。

——丹虞〈介紹楊英風個人木刻展覽　充滿生命〉《大中華日報》第4版，1960.11.20，

菲律賓馬尼拉：大中華日報社

• 受教育廳長劉眞之託，爲台中日月潭教師會館創作大型浮雕。（1960-1961）

　　四十九年五月中，承蒙教育廳劉廳長的盛意，要我給日月潭畔的教師會館設計一些雕刻品，來增加這座建築物的藝術氣氛。這是一項相當艱鉅的工作；然而，極富有此時此地開創風氣的意義，並且又與我素來的興趣相符合，因此，我便鼓起嘗試的勇氣，愉快地承擔下來。

——楊英風〈雕刻與建築的結緣——爲教師會館設製浮雕紀詳〉《文星》第7卷第6期，頁32-33，1961.4.1，

台北：文星雜誌社

• 退出「現代版畫會」。

【創作】

• 浮雕〔人之初〕（吻）等。

　　〔吻〕的表現則頗爲含蓄，拘謹的暗示性的線與裂紋，顯示著內心的掙扎與隱藏的激動，然而當柔和的光掠過，它看來卻又如此安靜，流露著東方式的神祕意味。

——張菱舲〈意象與夢境——楊英風雕塑與版畫展覽觀後〉《中華日報》1960.3.9，台南：中華日報社

• 銅雕〔陳納德將軍像〕、〔吳瀛濤像〕等。

楊英風　人之初（吻）　1960　石膏　　　　　　楊英風塑〔陳納德將軍像〕之情形。

……大概是前年夏間，當陳將軍病逝美國，其在台的生前好友，特假國際學舍舉行追思會後，社會名流陳長桐等為永久紀念這位抗戰時在我國共患難，同生死，替中華民族復興，建立過莫大功勳的美國友人，乃發起組織陳納德將軍銅像興建籌備委員會。該會成立後，關於物色銅像雕塑人才，推定本公司袁總經理負其責。袁先生對服務公眾的事，向不推辭，但對此事，頗感躊躇，因將軍已逝，音容消失，能否物色到一位名手，僅憑幾張照片，塑得神態俱合，栩栩若生，極成問題。幾經探詢，終難臻理想，最後，偶然在一美術社看到了幾件藝術品，認為滿意。探詢作者姓名，並告其事。旋獲社主之介，初識楊英風。

1960.4.14〔陳納德將軍像〕於台北新公園揭幕。圖為楊英風與銅像合影。

楊氏來訪時，曾攜示其近作多件，袁先生觀後，益堅信心，惟為顧及事實因難，一再聲明，所存資料僅照片幾幀，可否達成理想，願先說明。但楊氏似有把握，而態度上卻極具謙虛，允為試之。

月後，泥塑初形已成，袁先生適因公離台，由余與追隨陳將軍之舒伯炎先生同往觀，一見驚人，幾疑陳將軍之復活。隨後，本公司董事長王文山，前副總經理羅士博（羅為前飛虎隊員），及袁先生亦先後參觀，俱認佳作，共讚名手。

石膏翻出，因國內尚缺精細翻像技術人才，由楊君與日本東京大塚美術社聯絡，由本公司飛機裝運日本交該社承鑄，並煩其令弟名翻像專家楊景天就近協助。

今該像已運返台北，並在雕塑展中展出，定本年四月十四日移置台北新公園，恭請蔣總統夫人揭幕，供人瞻仰，楊氏驚人之技術與高超藝術修養，必將隨像而垂永遠。

——陶殘螢〈楊英風雕塑展〉《民航公司雙月刊》第13卷3、4期，頁4-5、11，1960.3-4，台北：民航空運公司

• 版畫〔幼獅〕、〔花之舞（一）〕、〔力田（二）〕、〔時代〕等。

1960年的〔時代〕，是紙拓技法的持續發展，除了畫面中央帶有旋轉意味的紙板造形外，背景的質感，則是利用畫紙揉皺、沾墨拓印而得的效果。由於使用的色彩，係以大紅、大黑為主，配以黃褐和灰作背景，特具強烈的現代感與設計感。

——蕭瓊瑞、賴鈴如《楊英風（1926-1997）站在鄉土上的前衛》頁78，2006.4，高雄：高雄市立美術館

1961

- 任私立復興美術工藝職業學校雕塑科兼任教員。（03.01）
- 受邀爲第二屆中國小姐評判委員。（03）
- 發表〈雕刻與建築的結緣——爲教師會館設置浮雕記詳〉於《文星》。（04.01）
- 辭《豐年》雜誌美術編輯之職。（11.19）

> 　　在豐年社工作期間，我也在國立臺灣藝術專科學校與復興藝術工藝學校教雕塑，後
> 來爲了做日月潭教師會館的兩片大浮雕，被借調三個月，我覺得非全部時間製作藝術不
> 可，藝術家同時擔任公教人員是不行的，於是辭「豐年」職務。……
>
> 　　　　　　——楊英風〈自述〉《輔仁》第6期，頁125-126，1968.10.25，台北：輔仁大學校友總會

- 獲美國馬里蘭州州立大學藝術學院二年全額獎學金，後因故未能成行。

【創作】

- 繪畫〔力田〕參展「鄭成功復台三百週年紀念美術展覽會」。
- 完成碧潭法濟寺〔釋迦牟尼佛趺坐像及千佛背景〕。

1961年楊英風塑碧潭法濟寺〔釋迦牟尼佛趺坐像〕之情形。

楊英風為〔鄭成功像〕著色。

• 完成台南延平郡王祠〔鄭成功像〕。

　　……延平郡王祠重塑延平王像，是
一件大事，紀念鄭成功復台三百週年，
更是一件大事，而雕塑一個大神像所給
予的時間，卻只有短短的一個月，這就
未免太匆促了。若非楊英風經驗豐富，
手法熟練，這件工程要能做得滿意，又
要能如期完成，恐怕是很困難的。……

　　據楊英風說：在塑像以前，他曾前
往中央研究院和國立歷史博物館去搜集
資料，他發現明代的服裝是很簡單大方
的。所以在進行塑像的時候，他請一位
朋友穿了一件做戲的龍袍，坐起來做模
特兒，也只是參考型態而已。

　　他覺得一個半月的時間實在太匆
促。要不是他的老師成大教授郭柏川先

1961年楊英風與郭柏川合影。

1961年楊英風與顧獻樑合影於泥塑完成的〔鄭成功像〕旁。

生去找他，無法可推，他實在不敢應承這樣的工作。

塑像的泥坯是在台北做的，光做泥坯，就用的兩噸陶土。這件工作，於三月十日開始，至四月十六日塑成，然後做成石膏模型，於十八日運抵台南，再用白水泥澆出來。裡面還有鋼筋，很堅固。

「在平時」楊英風說：「塑這樣的像，應該要有半年的時間。」

——〈卸去戰袍·加上鬍鬚　鄭成功神像之再塑〉《微信新聞報》1961.4.27，台北：微信新聞社

• 完成夏威夷火奴魯魯中國領事館中山堂〔國父胸像〕。

〔國父胸像〕泥塑完成。

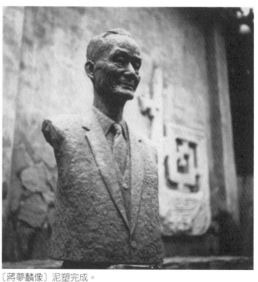

〔蔣夢麟像〕泥塑完成。

楊英風與學生們攝於正在製作的〔鳳凰噴泉〕旁。

楊英風攝於〔自強不息〕工作現場。

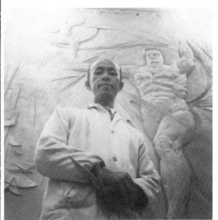

楊英風攝於泥塑完成的〔日月光華〕前。

- 銅雕〔王太夫人〕、〔佛顏〕、〔蔣夢麟像〕等。

- 版畫〔森林（二）〕、〔鳳凰生矣〕等。

- 完成日月潭教師會館景觀設計，包括：景觀浮雕〔自強不息〕、〔怡然自樂〕、〔日月光華〕，以及水池〔鳳凰噴泉〕。（1960-1961）

　　日月潭給了我在構思時豐富的靈感，因而我決定要以〔日〕與〔月〕去構成兩幅浮雕的造型，牆壁上用深赭色的磁磚以襯托那白水泥，像剪紙式的浮雕。

　　……在〔月〕（怡然自樂）的那一幅裡，我原先的造型構想是：彎彎的上弦月上，坐著一位裸體的美女，她代表月。在她的下方有許多柔和迴旋的線條，表現出恬靜與安寧。有一條綿長、蜿蜒的帶子，像是一條神秘的途徑，將人們從現實帶回美的境界。一對男女在月的下方，靜靜地坐著，彷彿在平和柔美的光輝中陶醉。

　　當我從構圖踏上泥胎製作，水泥翻模，以及翻成的白水泥成品的階段裡，真是備嘗艱苦，三場大雨裡，每一場大雨都幾乎使我所進行的一切毀於一旦而前功盡棄。正當時間的摧迫下，好不容易把翻出的浮雕正要裝上牆壁時，更大的暴風雨來了——

　　有人認為月亮上坐著一位裸體美女，實在「有礙觀瞻」。於是在情商修改之下，由

楊英風泥塑〔怡然自樂〕。

我替裸女加上了衣服。

接著又有意見，認為教師會館大牆壁上，竟有一個女郎坐得如此之高，不免令人「觸目心驚」，因為這很可能會招惹出若干「義正詞嚴」的議論來，所以必須再改。

不久又有高見，認為月亮下方坐著一男一女，也易滋誤會。孤男寡女月下卿卿我我，出現在教師會館的牆壁上，也就難免不「惹是生非」了。

在這樣的情況下，我實在困惑而灰心了，要不是劉廳長（我在師大時的老校長）的一再鼓勵，以及我對這次嘗試的熱望，我真想就此作罷。

終於我只好再作修改，將神話中的女郎嫦娥配在月亮上，農夫與耕牛代代替了右下方的「孤男寡女」，而且連象徵太陽的男子，也給穿上了短褲。

<div align="right">

——楊英風〈裸女與開發——建築不與藝術結合、永遠是可憎的！〉《藝術與建築》創刊號，頁7-12，

1967.10.24，台北：藝術與建築雜誌社

</div>

1962

• 獲中國文藝協會第三屆文藝獎章雕塑獎。（05）

中國文藝協會定本月四日下午三時，假台北市南海路國立藝術館舉行會員大會，並頒發第三屆「文藝獎章」。

本屆「文藝獎章」得主，業經該會慎重評選，並以無記名投票產生。小說獎得主為

1962.5.4第三屆文藝獎章得主合攝。左起為楊英風（雕塑獎）、潘人木（小說獎）、李靈伽（繪畫獎）、余光中（新詩獎）。

1962.5.4楊英風獲中國文藝協會第三屆文藝獎章雕塑獎，教育部長黃季陸親自頒發獎狀。

潘人木、新詩獎得主爲余光中、雕塑獎得主爲楊英風、繪畫獎得主爲李靈伽、海外文藝
工作獎得主爲蔡景福。……

雕塑獎得主楊英風，本省宜蘭人，對國畫、西畫、木刻、雕塑都有很深的造詣，尤
以木刻和雕塑，在國際上亦有甚高評價。……

—— 〈中國文藝協會 明會員大會 並頒文藝獎章〉《聯合報》第2版，1962.5.3，台北：聯合報社

- 受邀爲第三屆中國小姐評判
 委員。（05）
- 任「中國畫學會」第一屆理
 事會理事及版畫研究委員會
 主任委員。（09）
- 次子奉璋出生。
- 與王超光、梁雲坡、蕭松
 根、林振福、簡錫圭、華
 民、秦凱、郭萬春等成立
 「中國美術設計協會」，並當
 選爲籌備委員及第一屆理
 事。（11.05）

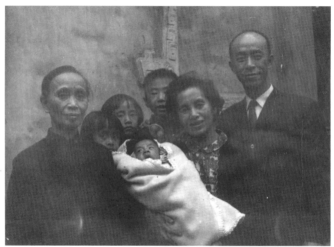

次子奉璋滿月時家人合攝。

- 任中國文化學院中國文化研究所研究委員。（11.16）
- 任國立台灣藝術專科學校美術科兼任副教授。

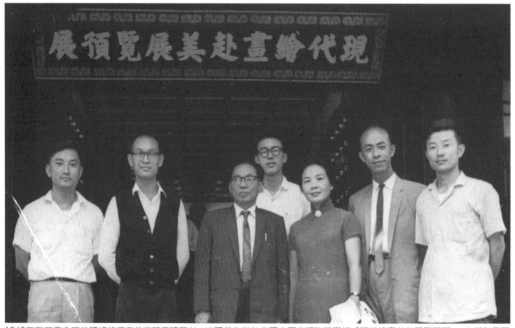

1962年五月畫會應美國紐約長島美術館邀請展出，出國前先在台北國立歷史博物館舉行「現代繪畫赴美展覽預展」。右起為劉國松、楊英風、孫多慈、韓湘寧、廖繼春、彭萬墀、莊喆。

- 參展「五月畫會」第六屆年展暨歷史博物館「現代繪畫赴美展覽預展」。「五月畫會」除了基本會員：劉國松、韓湘寧、莊喆、胡奇中、馮鐘睿、謝里法之外，並新增楊英風、王無邪、吳璞輝與彭萬墀等人，另有廖繼春、虞君質、張隆延等元老助陣，爲「新傳統」畫家進軍國際畫壇先聲。

　　這次展出，作品的風格方面，似乎也有了一些轉變，其實是東方意識更加強了。我們可以在莊喆，劉國松，楊英風等作品感受到，莊的畫，極爲洗鍊，以簡潔的形，色，和爽利單純的技法，表現了中國書畫的抽象意境，和水墨的意境和空靈的境界，他用油彩表現了極自然的水墨趣味，能有如此高度的效果。殊屬難能可貴，相信西方人能藉此而獲得一種明朗的東方概念。劉國松的奔放有力的潑墨，和西畫技法交織的畫面，很有新意，他在水墨上的成就將會更多而更深，殆可預祝。楊英風的綜合性的繪畫，也給中西藝術更拓開了一條新路，而且是無限制的擴展，瞧他大膽地將油畫顏色抹上墨面，造成一種不可思議的彩度，都給我一種清新之感。

　　他們擺脫了一切的羈絆，但也一點都沒有忘記他們的學養和素質，這些都是極可珍貴的，令人興奮的。

　　顯然地，他們沒有追隨西方的步驟和傳統，但他們開拓了新的世界。遠非紐約畫派所能想像。希望中西方藝術界都能意會而心領。

　　胡奇中，馮鍾睿，彭萬墀，韓湘寧，都各有其優美或樸實的風格，尤其胡的畫面飄洋著一種沉默的音韻，在我的感覺方面如此，不知作者本人以爲然否。

——孫多慈〈五月畫會受邀赴美展覽前言〉《自由青年》第27卷第10期，頁18-19，1962.5.16，台北：自由青年社

「現代繪畫赴美展覽預展」中楊英風展出之作品。

〔文化的起源〕獲第二屆香港國際繪畫沙龍展銀碟獎。

【創作】

• 版畫〔文化的起源〕獲第二屆香港國際繪畫沙龍展銀碟獎；〔森林〕、〔太空蛋〕、〔花之舞〕獲入選。

　　香港現代文學美術協會主辦之第二屆國際繪畫沙龍，經過了兩天的嚴格評定，於廿一日始正式公佈：

　　第一名金牌獎──莊喆（中華民國），水油彩〔雲影〕。

　　第二名銀碟獎──楊英風（中華民國），版畫〔文化的起源〕。

　　第三名銀碟獎──G.P.T. YLER（美國），油彩〔無名的異教徒〕。

　　此外獲提名獎者有四人：劉國松（中華民國），水墨畫〔造物主五月的工作〕。金嘉倫（香港），油彩〔我的祈禱〕。陳庭詩（中華民國），版畫〔舞〕。郭炘良（香港），版畫。

　　莊喆、楊英風和劉國松都是中國五月畫會的會員。

　　　　　　──〈香港國際繪畫沙龍　莊喆榮獲金牌獎　楊英風獲銀碟獎〉《聯合報》第8版，

　　　　　　　　　　　　　　　　　　　　　　　　1962.6.26，台北：聯合報社

• 雕塑〔司晨〕參展越南「西貢第一屆國際美展」（11）。

　　二十位自由中國的藝術家作品，將在越南舉辦的第一屆國際美術展覽會中展出。

這個將由五十多個國家參加的展覽會，定於十月廿六日在西貢揭幕，每個國家都選出二十件最好的繪畫、雕刻和漆器，在會場裡展出。

自由中國的二十件作品已於八月底由台北運出，包括七幅國畫、八幅油畫、三幅水彩畫和兩件雕塑。

參加展出的各國作品，將由專家選出一個「最優榮譽獎」，頒給一枚金質獎章和獎金越幣五萬元。繪畫、雕塑和漆器，每一類也選出一名，贈給金質獎章和獎金越幣三萬元。

自由中國二十件作品的作者是：溥心畬、黃君璧、鄭曼青、郭明橋、林玉山、鄭月波、劉國松、李石樵、廖繼春、楊三郎、林克恭、莊喆、曾培堯、吳隆榮、王松河、馬白水、徐文霽、張杰、楊英風、葉松森。

—— 〈廿位我藝術家作品　運越參加國際美展〉《聯合報》第6版，1962.9.10，台北：聯合報社

• 規畫台北中國大飯店景觀設計（1962-1973），完成正廳水泥浮雕〔愉適之旅〕（新婚）及大門前走廊地面設計〔引導〕（美的歸趨）。

民國五十一年我所設計的中國飯店浮雕，以及最近才完工的梨山賓館前庭設計，正都是在這種情況下被臨時拉差，限期完工的。

中國飯店即將完工時，他們發現一樓空洞的大廳，需要找藝術家配合些東西，因而

台北中國大飯店大門前走廊地面設計〔引導〕（美的歸趨）。

楊英風與友人攝於浮雕作品〔愉適之旅〕前。

追加了些預算，要我在限期的一個月內，為那座大廳完成一巨幅的浮雕。

我提出了兩項苛刻的條件：

一、工作交給我後，不准任何人多嘴，因此在工作未完成前不許來找我談任何有關浮雕的事。

二、浮雕設計與造型列入「極機密」，要等安放大廳的牆壁之後，才許人看。免得人多、嘴多、意見多。

沒想到這些條件被業主欣然答應了。我說過，自由是藝術創作的生命，由於這件事的勝利，使我在中國飯店的工作，情緒上獲得最多的愉快，從構想到完工，一個月內從容地趕了出來。我為那幅浮雕題名為〔愉適之旅〕。圖上主要的是一對前來臺灣旅行的情侶，以及一隻他們所駕御的巨鳳。圖中的人物都是半抽象的。我用雕塑上「氣氛濃縮」的手法，將鳳的尾巴塑造得像一條船，尾巴伸出的兩條羽毛又像一對鐵軌。在我這樣構想時，我的腦子裡曾泛起遠古時黃帝巡狩南行的情景：乘龍御鳳，水陸兼程，正是「卿雲爛兮，糺縵縵兮」。

來到這幅浮雕前的旅客，雖然距離此一啟人遐思的謔奇神語五千年了，但他們正是以陸行、以海泛、以憑虛御氣而聚集於此的，這正彷彿傳說中黃帝的南巡。我接著又將鳳凰的尾巴的翹起部份，塑造得像臺灣廟宇的一角，又像臺灣節慶時所划的龍船；一部份的尾巴，又像包裝紙。我將這對情侶的造型，更塑造得像中國玩具圖中的少女帶著一

雙古玉的大耳環。人物的上面有車船或飛機的窗子，窗外飄著一朵如夢的輕雲。

　　我希望一切能牽引著人們產生一連串如夢的遐想，想到他們旅途的鮮明愉快，想到他們在這裡所曾見到的什麼廟宇、龍船、節慶、古玉等中國文物，所購買的心愛土產。更想到他們在這裡的種種溫馨遇合。我爲中國飯店大門前地板上所設計的強烈線條，是將一株繁榮、茂盛、延伸的植物加以抽象化。它像植物的欣欣向榮，像國劇的臉譜，命題爲〔美的歸趨〕當人們踏入這些線條時，由於眼睛的高度，無法看到線條的全部，使他的心境，像被那強烈線條所造成的流動氣氛吸進門內。……

　　　　——楊英風〈裸女與開發——建築不與藝術結合、永遠是可憎的！〉《藝術與建築》創刊號，頁7-12，

　　　　1967.10.24，台北：藝術與建築雜誌社

• 完成陽明山國防研究院外壁浮雕。

　　全圖分左右兩面，合爲一幅，有密切之關連性。左圖爲舉國各界同胞，以我優厚的傳統文化爲根據，從事學術研究，生產建設，完成戰備，復國中興。其所遵行之藍圖，則爲國父遺教與總統訓示。此圖顯示復國後農工商學兵……各界人士在豐衣足食，一片熙和之氣象下，向民族領袖蔣公致敬，前導者爲玉戈，說明其時已化干戈爲玉帛矣！右圖爲大陸同胞燃起抗暴的火炬，響應我政府的義師，一舉摧毀僞政權，同時在北平揚起無數的青天白日國旗。和平之鴿，上下飛翔，顯示一片和祥的景象，總統蔣公在舉國狂熱的歡呼聲中，臨風躍馬，面上浮起欣慰之情。

　　　　——楊英風〈講堂兩壁浮雕簡要說明〉1962

• 完成台中教師會館〔梅花鹿〕與壁面裝飾〔牛頭〕及大門規畫。

　　在台中教師會館的「鹿」則是他重視中國高尚氣質與情操的作品。鹿本來是象徵我們的民族性，勤毅中含蘊著和平與純美，那支椏的雙角，秀拔的肢體，間著斑紋的皮毛，以及高雅的風度，永遠在顯示溫良和平的美德。

　　　　——何恭上〈楊英風的雕塑世界〉《台灣新生報》第7版，1968.3.26、27，台北：台灣新生報社

台中教師會館的〔梅花鹿〕。

〔牛頭〕爲台中教師會館的壁面裝飾。

楊英風　慈眉菩薩　1962　銅

台中東豐大橋的〔飛龍〕。

• 完成台中東豐大橋〔飛龍〕。

　　耗資一千二百萬元的台中縣東豐大橋，卅日上午九時半於省府周主席剪綵後正式通車。……

　　公路局興建該橋時，爲配合觀光事業之發展，對橋欄干型式幾經變更，最後選用古典式圖案，并在橋頭塑鎮飛龍四座，由本省籍名雕塑家楊英風設計塑製，可謂美侖美奐，雄偉壯觀。……

　　　──〈東豐大橋通車　周主席昨主持盛典　中縣民眾鳴炮歡迎　各縣市長向周氏獻銀區〉《聯合報》第2版，

1962.12.1，台北：聯合報社

　　從台中坐金馬號客車往橫貫公路時必經過東勢鎮的東豐大橋，這是一座遠東區最大最長的橋，橋的兩旁有四座〔飛龍〕雕塑，高二公尺，寬三公尺，這座〔飛龍〕龍形像馬，古代稱爲「龍馬」，龍馬的精神，世喻雄健。傳說堯帝在位時，龍馬衙甲，赤文綠色，因此象徵雄瑞，氣勢磅礡，有如「我欲乘風去」偉姿。

　　　──何恭上〈建築上的雕刻藝術　介紹台灣青年雕刻家楊英風新作〉《香港大眾報》1963.2.12，香港

• 銅雕〔慈眉菩薩〕、〔志在千里〕、〔運行不息〕(伸長、昇華)、〔噴泉（一）〕、〔噴泉（二）〕、等。

　　楊氏對於北魏造像藝術的鐘愛，尚可從〔慈眉菩薩〕找出端倪。該尊菩薩是以半身

像為主體，下方僅及於下腰身，像
後並貼附有頭光、身光的背屏，所
以又可視為背屏式的半圓雕像。菩
薩頭戴高聳的冠飾，冠帶垂飄及
肩，冠下髮飾平整，至於臉型縱向
延展，五官方面眉目細長，唇角輕
啟含笑；上半身裸露、下著高腰裙
襬，造型上溜肩而軀體修長，並身
著披肩短衣，衣端下延伸為天衣飄
帶，狀似於小腹前做「Ｘ」形交
會。整體上清瘦秀逸的造型，以及
略帶古拙式微笑的神情，雖然楊氏
有意對作品表層的肌理，處理成明
快、簡潔而粗略的塑像質感，以因
應現代雕塑藝術的活潑與流暢，但
若繼續來探索該尊菩薩的典型來
源，其實就是類近於雲岡石窟稍晚
可見的「太和式樣」（四七七─四

楊英風　運行不息（伸長、昇華）　1962　銅

九九年），也就是北魏孝文帝太和年間常見的風格表現。

──陳奕愷〈楊英風教授的法相世界〉《人文、藝術與科技──楊英風紀念文集》頁313-326，2001.12，

新竹：國立交通大學出版社

　　……「書法系列」另有〔運行不息〕（1962）、〔如意〕（1963）、〔賣勁〕（1963）
等作，則傾向較為抽象，或表意的手法；如〔運行不息〕是以一些具有力動的線條（一
如前提日月潭教師會館〔自強不息〕中太陽神四週的線條），表現出一種意氣風發、運
行不息的氣韻。這件作品，曾參與1963年在國立台灣藝術館舉辦的第七屆「五月美
展」，又名〔昇華〕，或「伸長」。

──蕭瓊瑞、賴鈴如《楊英風（1926-1997）站在鄉土上的前衛》頁117，2006.4，高雄：高雄市立美術館

• 設計金馬獎章。

　　據第一屆金馬獎的籌辦人，前中影總經理、當年新聞局副局長龔弘所言，龔先生親
自拜訪當時剛由羅馬返國的名雕塑家楊英風先生創作金馬塑像以為金馬獎頒獎典禮獎
座。然而，此獎座之金馬造型，根據揚先生自述，並非他的作品。因此金馬獎的第一屆
金馬造型出自何人之手，倒成了「金馬三十」的懸案，猶待考證。而毫無疑問的，金馬
獎的平面標誌，漢代古紋馬頭，則是楊先生之作，並沿用至今。

──廖金鳳〈金馬獎座之演變〉《金馬三十》頁18-21，1993.12.1，台北：金馬影展執行委員會

- 版畫〔狐狸的詭計〕、〔動中靜〕、〔龍種〕、〔公雞生蛋（一）〕以及一系列抽象版畫。
- 擬天工實業股份有限公司正門大浮雕。

1963

- 獲聘為「全球華僑華裔美術展覽會」提名委員（06.10）、審選委員（11.06）。
- 代表北平輔仁大學校友會赴義大利羅馬感謝羅馬教廷讓輔仁大學在台復校（11）。其後旅居羅馬長達三年。（1963-1966）

> 承母校校長于斌總主教之鼓勵輔仁大學校友總會之援助到歐洲去繼續研究，前後滿三年，起初很艱苦，後來漸漸好轉，居然能夠做了不少作品。第二年才入羅馬國立美術學院彫刻系，第三年同時又入羅馬國立錢幣徽章彫刻學校。
>
> ——楊英風〈自述〉《輔仁》第6期，頁125-126，
>
> 1968.10.25，台北：輔仁大學校友總會

1963.11.11楊英風出國前與妻子李定在機場合影。

- 參展第三屆「巴黎國際青年藝展」。
- 獲聘為「第一屆美術設計展覽」作品評審委員。

【創作】

- 以版畫〔傳道者〕、〔霧峰林家庭園〕（霧峰古厝）、〔成長（一）〕（展望、生長）參加「台灣當代藝術展」於香港雅苑畫廊。（05.01-05.31）

> 楊英風之雕塑，根於深遠豐饒之中國傳統文化和初民洞穴石窟藝術。那種新具象風格，堪稱「雄奇詭譎」、「莊嚴生動」；流露一種肅穆的「佛」境。其版畫之版面效果及材料渾結交用，一方面從平和中發古思幽情，豐實純樸（如其二套色木刻〔霧峰庭園一隅〕）；一方面逆射文化存在之元素（如曾展在香港國際繪畫沙龍之獲獎作）。……
>
> 雖然此次在雅苑畫廊展出之台灣畫家聯展未臻理想，使人褒貶不一；但至少，今日畫人已不甘於積集的習氣，而誠於自我追尋。這是五月，是轉向炎夏的五月，但卻是「造物主的五月」！
>
> ——李英豪〈造物主的五月——台灣畫展感言〉《中國學生周報》第564期，第2版，
>
> 1963.5.10，香港：中國學生周報雜誌社

今年年初，香港雅苑畫廊主持人史璜女士為了要介紹自由中國藝術家的作品，特地到台灣一行，經過幾個月的籌備，從五月一日起在漆咸道雅苑中舉行「台灣當代藝術展」，為期一月。參加展出的藝術家，多數是台灣五月畫會的會員，所以畫展定在五月中舉行是有道理的。……

參加展出的十一位藝術家（張杰、陳錫勳、陳庭詩、莊喆、韓湘寧、胡奇中、劉其偉、劉國松、歐陽文苑、吳廷標、楊英風）各有不同的作風，但是每一件作品中，都同樣流露出強烈的創造意慾，再加上表現方式的多樣化，稱之為「當代藝術展」，甚為確切。

楊英風的版畫早已聞名國際，這次展出的三幅作品代表三種表現方式，而〔霧峰林家庭園〕一作最易為中國一般觀眾所接受。該作套色用的暗綠，格外托出庭園一角的靜、暗而潮濕的氣氛。三件雕刻中，〔生長〕那種有力的表現，予人印象頗深。

——方雲〈動人的五月榴花——記「台灣當代藝術展」〉《今日世界》第269號，頁16，

1963.6.1，香港：今日世界出版社

• 以雕塑〔蓮〕（輪迴）、〔曲直〕、〔運行不息〕（伸長、昇華）、〔如意〕（氣壓與引力）參展第七屆「五月美展」於國立台灣藝術館（05.25-06.03）

……去年的五月畫展中，無論是作品本身，或是畫家發表的主張，都說明了我國的青年畫家們已經突破了西方的幾何八陣圖，爬出了複色的顏料罐，已經超越了西方的繁雜、喧囂與混亂，而進入一種以靜馭動，以簡馭繁，以我役物，以流露代替表現的穩定的境界。……在單色之中，五月畫家們用的是黑色。黑為眾色之王，最樸實，最莊嚴，

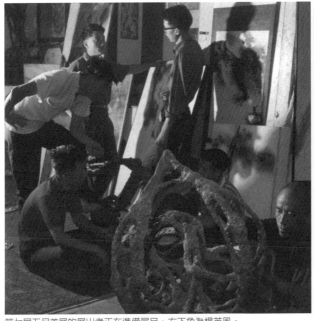

第七屆五月美展的展出者正在準備展品。右下角為楊英風。
楊英風攝於第七屆五月美展展出作品〔曲直〕前。（右圖）

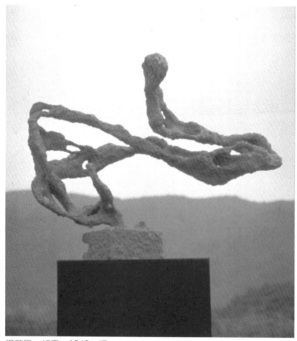
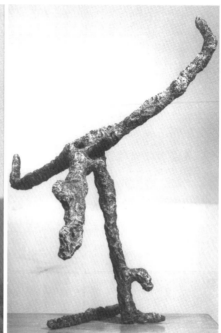

楊英風　如意　1963　銅　　　　　　　　　　　　楊英風　賣勁（力田、牛）　1963　銅

最耐看。然而五月的畫家們不但畫黑，而且畫白；畫面上留下豪爽慷慨而開朗的大幅空白，所以畫黑即所以畫白，亦即「以不畫爲畫」。……

　　今年，這種覺醒引導五月的畫家們更向前推進了一步。除了極少數的例外，上述的風格仍是五月同仁的主潮。……

　　……楊英風的雕塑成績可觀。〔伸長〕深受西方現代雕塑影響，〔氣壓與引力〕不太有力，且類盆景。還是〔曲直〕最好：掛在壁上，有書法之趣，富黏著力。〔蓮〕也迴旋可愛。

　　綜合看來，今年的五月美展是進步的，書法和雕塑更增加了作品的多般內容。可惜的一點，是展覽的場地不如去年。……

　　　　　　　　　　——余光中〈無鞍騎士頌——五月美展短評〉《聯合報》第6版，1963.5.26，台北：聯合報社

　　不可否認地，「五月畫會」是目前中國前衛畫壇實力最強、水準最高、聲望最隆的前衛繪畫團體，他們不但努力於個人藝術的創作，還從事中西藝術理論的探討與研究，並不斷地發表富有獨特見地與激勵作用的文稿（每位會員都曾發表過稿子），藉以推動新興藝術思潮的浪濤，這種創作與理論並進的作風，是五月畫會所獨具的。

　　七屆「五月美展」從五月二十五日起以一種新的姿態與心涵展示於人們的眼前，爲了擴展藝術領域的廣泛性（仍不離現代精神），今年打破了專以展出繪畫爲主的方式，同時展出了書法與雕塑，在某種意義上講，這是重要的，也是值得重視的；展出作家計張隆延（書法—漢簡）、廖繼春、劉國松、莊喆、李芳枝、胡奇中、彭萬墀、馮鍾睿、韓湘寧（以上繪畫）和楊英風（雕塑）等十人，通過他們一年來心血的結晶——作品，

我們不難發現今年「五月之果」是更豐碩更渥美的，而果子的散播力也更具彈性，更具生長力的；透過連鎖性的繁殖與核爆似的反應，我們將喜悅於沙丘變成綠野的事實，在未來的歲月裡；讓我們祝福「五月畫會」，也祝福中國的「前衛畫壇」。

——黃朝湖〈一年來的五月畫會〉《自由青年》第29卷第11期，頁18-19，1963.6.1，台北：自由青年社

• 開始嘗試以不銹鋼為創作媒材，創作首件不銹鋼作品〔歡迎訪問的太陽〕（探訪太陽）。

約在民國五十年前後，台灣新進口不銹鋼材料與廚具，那淨潔的材質剎爾入臆，就烙定了：慧點的心靈形影，甚且流連著：神清氣爽，耳目煥新的剔透美感。遇了新材料，自然想心手合一地，玩索、遊走出符映自我心境的創作來，緣此，有了好些件不銹鋼的作品，第一件就喚作〔探訪太陽〕。泥土、石塊、鋼鐵……各類的材質多已熟手，邂逅了不銹鋼，就投注了；回想當年的新寵，而今益是感念：創作裡有她，藝術生命歷久，而能彌新！

——楊英風〈材質與文化的邂逅——寫宋瓷之美在不銹鋼中的再現〉《楊英風不銹鋼景觀雕塑專輯》頁3，

1992.1，台北：新光三越、楊英風美術館、漢雅軒

我在各地旅遊時，很早就看到國外藝術家廣泛使用不銹鋼，甚至在工具、用具、室內設置、建築等諸多行業上，亦見令人耳目新潤的成品。一向喜歡新鮮事物的癖性，一看到這種材料，便不能自己地喜愛上它，後來就一直找機會使用它。

它的優點很多：異常堅固，不生銹，有相當爽率的效果，跟現代生活的速度感、機

楊英風　歡迎訪問的太陽（探訪太陽）　1963　不銹鋼

械感有相互說明的作用，是二十世紀先進科技精神的典型代表物質。如果在一個複雜的環境氛圍中，使用它做成某些作品，則十分具有整潔清濾的功能，「簡化」的氣質就會立即脫穎而出。我覺得它是現代生活中很好應用的素材。也許，與銅相比，大家一時還不易習慣，畢竟銅在吾人的生活中存在數千年，我們對它的溫暖性有深厚的感情。

其次講到「簡化」。因為它的硬度很高，造型不容易複雜變化，故製作、設計就自然當求其簡化、單純，亦是成其有「簡化」效果的原因。譬如一平到底、一直到底、一圓到底的做法，當然可以現出簡練、精準的效果與力量，亦說明人使用機械求速簡的現代精神特質。不銹鋼的出現，使人脫離繁瑣，雖然有點冰冷，但是運用妥善，則是一種清涼的調和劑。

——楊英風〈我雕塑景觀中的金石盟〉《大同》第62卷23期，頁3-8，1980.12.1，台北：大同雜誌社

• 完成台北新中國飯店浮雕〔旅程〕。

• 完成高雄高等工業職業學校〔昇華〕（噴泉（二））。（04）

楊英風與泥塑完成的〔胡適之像〕合影。
楊英風與高雄高等工業職業學校〔昇華〕（噴泉（二））。（左圖）

• 完成台北南港胡適公園銅雕〔胡適之像〕。（11）

中國公學校友會，在胡博士去世後，就決定在南港胡適墓園的左邊，立個銅像，永恆紀念他們的校友，同時又是他們的校長。

這個紀念胡適的第三座銅像，和以前兩座最大的不同點，是不穿西裝，而穿博士服，因為這是特別紀念胡適生前曾得過卅六個博士學位的榮譽。

他們請台灣藝術家楊英風，擔任這個工作。因為，楊英風在胡適沒有離開塵世前，也是曾經希望替他塑像的人。…

這座三尺多高的銅像，也是胡適三座銅像中最大的一座。直到十二月十三日晚上，

它才從模子裡倒了出來，楊英風出國了，由他的弟弟楊景天負責最後這段工作，爲銅像塗上一層咖啡色的油彩。

──〈三個塑像的故事〉《聯合報》第4版，1963.12.15，台北：聯合報社

• 完成新竹法源講寺華藏寶塔內二樓水泥灌鑄浮雕〔文殊師利菩薩〕、三樓水泥灌鑄浮雕〔釋迦牟尼佛趺坐像及菩薩飛天背景〕。

• 銅雕〔林老太太像〕、〔如意〕（氣壓與引力）、〔賣勁〕（力田、牛）、〔青春永固〕、〔蓮〕（輪迴）、〔喋喋不息〕（喋喋不休、生生不息、曲直）、〔渴望〕（渴慕）、〔曲直〕等。

　　另外，約在一九六二至一九六四年間，楊英風有另一系列作品的造型表現是以書法性線條結構爲主者。這系列的最初源始，很可能是從一九五八年，〔力田〕這樣的版畫發展而來，在這件版畫中，楊英風將所有自然客體均予以抽象、符號化，因而得致一個類似甲骨文或原始象形文字的效果。這作品後來在一九六三年轉化而爲立體雕塑〔力田〕，根據這件雕塑的造型完全仿自版畫中的「牛」之造型來看，其間的先後承續是十分明白的。另外一件一九六二年的〔梅花鹿〕在技法的運用上，似乎和〔力田〕相似。不過，線條在此只是造型的骨架，並無〔力田〕抽象化與符號化的功能，因而稱不上是線性的空間處理。相反地，一九六三年的〔如意〕在造型上的迂迴盤升，例似書法的凌空遊走，而其間之鏤空處，亦恰似飛白的效果。這樣的書法性空間表現，後來似乎又和傳統的雲紋符號線條結合，而產生了像〔喋喋不休〕這樣的作品。

──李松泰〈楊英風創作之造型變革〉1993.7.1

• 設計〔第一屆中國國際影展〕獎牌。

• 設計〔金馬獎〕獎座。

　　楊英風的銅雕馬是爲金馬獎而作的，最初之原版是民國五十一年浮雕式造型。楊英風的馬，取法於殷商時期，將古銅器上之花紋揉合新的造型，尋求一種殷商時期粗獷、強而有力的形像。他認爲：馬的姿勢、造型，本來就很多，如果要求寫實，馬腿就會很細，所以他的金馬前腿騰空，後腿僅粗略勾勒出形狀，求其粗獷意味，用純中國式之寫意表現，將個性內涵強化出來。太過寫實不免會流於庸俗，寫意之表現才能有超脫之妙，傳達馬的精神。

──張潔〈話馬‧畫馬　楊英風‧善雕粗獷馬　劉其偉‧喜畫內斂馬　東方長嘯‧獨鐘狂馬〉《摩登家庭》頁284-288，1990.1.15，台北：鎔基事業開發有限公司

　　從三十年前，受好朋友──當年的新聞局副局長龔弘之託，而爲第一座金馬塑像設計開始，楊英風就與金馬獎結了不解之緣，當年，他是以殷商風格而替金馬塑像的，中途，獎座的造型曾幾度意外遭改，攪得「膺品」滿天飛，惹得楊英風心理有些不快，好在金馬執委會主席李行，選在金馬奔騰了三十之際重新訂定金馬獎座的造型，確定了金馬的權威與代表性，才終於解決了這場延續了近三十年的金馬造型的懸案。

　　楊英風指出，由於他個人較重視金馬獎的藝術性，因此他這次刻意選擇了「銅」的材料，來賦予獎座的新意。楊英風說明，獎座下擺呈方形，像個圖章，雖不利於手拿，但卻顯得有力與容易擺在家中當成一生的紀念。

　　「中國人哪，不一定要學西方規矩，把獎拿得高高的才叫過癮，雙手捧著也挺有意思。」楊英風同時認爲，「金馬」亦非是「鍍金」的或是呈「金色」，才算正宗，因爲，金色顯得較俗氣，不如銅來得有藝術味，況且，金馬的「金」字，應指的是金屬，而銅也是金屬之一，因此以銅代金，當是名副其實。

<div align="right">——盧悅珠〈楊英風爲金馬獎除舊佈新〉《中國時報》1993.11.3，台北：中國時報社</div>

・版畫〔太空蛋（二）〕、〔文化交流〕、〔力〕、〔春（一）〕、〔秋（一）〕等。

1964

・發表〈靈性良知創造力〉於《藝術論壇》。（01.15）

　　藝術是可以充實人的靈性、洗鍊人的良知，以及充分發揮想像力和創造力的，而靈性良知想像力與創造力是與個人生命的燦明或黯淡，社會國家的振興或衰頹，常是保持著一種密不可分的關係的，換句話說，不論政治家、教育家、商人、工程師、宗教家以至於家庭主婦，如果缺乏這些原動力，他（她）們必會顯得沒有朝氣，整天甚至一生都受到自己所處身的那個狹小的環境所牽制，而呆板無意義。

<div align="right">——楊英風〈靈性良知創造力〉《藝術論壇》第1期，頁20，1964.1.15，台北：國立藝專藝術論壇社</div>

楊英風攝於義大利，約1964-1966年攝。

• 陪同于斌主教晉見教宗保祿六世，並致
贈銅雕〔渴望〕以感謝羅馬教廷支持輔
大在台復校。（03.14）

　　輔仁大學校友總會為了感謝羅馬教
廷在台恢復輔仁大學特派該會幹事楊英
風教授代表全體校友赴羅馬向教宗呈獻
禮品以表示謝意及對教宗之崇高敬意，
日昨該會接自羅馬的航信說：這項呈獻
儀式，業於上月十四日上午由該校校長
于斌總主教率領楊氏於梵蒂岡宮廷覲見
教宗保祿六世時圓滿完成。輔大校友總
會所呈獻的禮品是楊氏所雕塑的台灣名
產梅花鹿一座，教宗欣然接受後并面贈
銅牌紀念章，晤談之時教宗對蔣總統之
近況及輔大復校以來之情況，殷殷垂
詢，至為關懷，并為中國人民及輔仁校
友降福。……

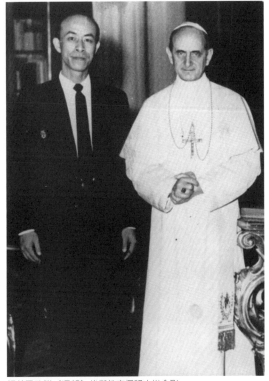

楊英風致贈〔渴望〕後與教宗保祿六世合影。

——〈教宗慈祥祝福　關懷中國人民　楊英風代表
獻鹿雕型　于總主教陪同謁聖父〉《善導週刊》
1964.4.12，高雄：善導週刊社

• 旅義首次個展於義大利米蘭來格納努城
（Legnano）凌霄閣畫廊（Galleria del
Grattacielo），共展出四十多幅版畫與十
件雕塑。（04）

　　楊君在凌霄閣畫廊展出的作品共四
十多幅版畫與十件雕刻，可以說是相當

〔渴望〕說明牌。

成功的。四月十二日此地銷路最廣的前阿爾卑斯報（LA PREALPINA）藝術評論家孔帝
（G. P. Conti），在其藝術專欄裡以五欄的地位為文評介，甚富權威性，可謂這次展出各
方評論之代表。……為了讓國內關心楊君的讀者，多了解一些義大利藝壇對他的評價，
特別譯出數段於後：

　　「……楊英風展出之作品，實際上已說明楊君深知承受其本國之文化遺產與騷動中
之清高，自東方的傳統中，著手於細緻色彩的玩味，以及近於音樂腔調之和諧。楊君的
畫必然受雕刻的刺戟，由含有含蓄的高潮之抒情性所組成，高潮也就藏在線條的運用之
中；此種線條，是他雕刻的線條，非常活潑，極其肯定。這裡，藝術氣氛強厚，一如經

113

過千年來廣大歷練所有心靈的憑證，祇可以從類似中國人，遺產豐富的民族看出這種藝術。」

「他全部的畫，誠然，保留東方藝術之傳統風格，可是嚮往將來，他那大膽的雕刻品，尤其反映出其中暗藏與顯露之外形輪廓，在其畫布上與畫之內容裡。而且對吾人明顯提出藝術獨一無二的統一體之意義，一如已往確定之口不二價。實在說來，在明暗與色彩之顯映的調和與配合之中，那裡面具有音樂上之和音與諧音的悅人性質，存在於色彩的緩和布署之中，那裡有詩意，並且曾經控馭的結構所完成的那些幅畫，其中卻有建築師的絕妙手法。」

「因此，一種藝術，必在其本土之本性中完成，如是，可給吾人以許多安慰的感覺，以及可持久而深得人心的印象。」

——吳憲清〈義大利藝壇讚美楊英風〉《聯合報》1964.5.15，台北：聯合報社

• 個展於義大利杜林（Torino）龐圖畫廊（Galleria Il Punto）。（06.01-06.15）

此間銷路最廣的Stampa Sera報，對來自台灣的青年藝術家楊英風，在杜林Il Punto畫廊展出的雕刻版畫個展大為讚賞。義國當代名藝術評論家Dottor Dragone博士在該報如此說：「現在『Il Punto』展出者，楊英風其人，顯示了一種真實坦白的藝術體態，他著重於東方古典象徵性的傳統，但其對於國際文化的傳播交流貢獻頗多。從那種傳統性，我們感到好像被一種需要所吸引住似的。此種需要就是要對他的作品付以新奇。他的造型是一種認識和學習的慾望，這點可以從他的小傳中獲得證明。」

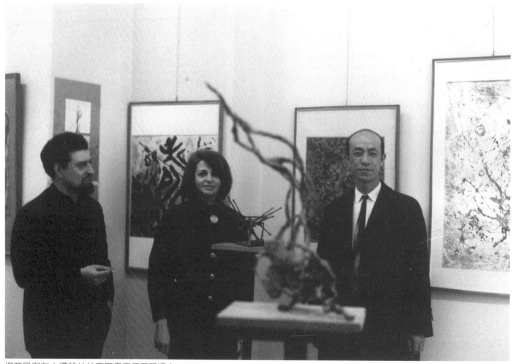

楊英風與友人攝於杜林龐圖畫廊個展展場內。

在介紹了一段楊英風的小傳後,接著又說:

「在杜林的畫廊中,他的雕塑好像更表露了一種非常純樸的眞實性,而且在那些鑄銅的作品中,他因襲了古老的體源,這一點正好彌補了材料上的重量,也幫助了動態美的氣氛。一些極古典的傳統圖形,看起來好像代替了大幅木雕版畫,用一塊或多塊木板而印成,不但技巧老練,而且感覺每一最終變化都洩露無遺,同時並有一主題的嘗試。在東方這種嘗試代表了近代『異常』生產的大部活動之一。」

——〈楊英風的雕塑 在義大利獲讚賞〉
《聯合報》1964.10.9,台北:聯合報社

版畫〔太空蛋〕(宇宙過客)於杜林龐圖畫廊展出之情形。

楊英風與義大利友人合影,約1964-1966年攝。

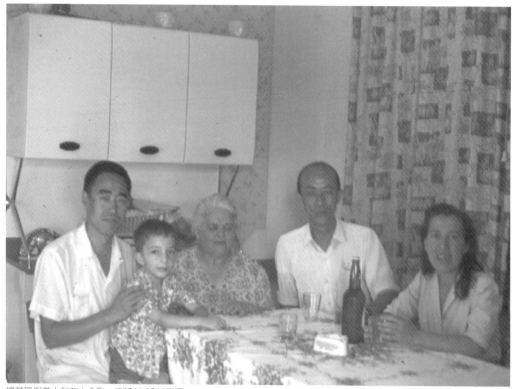

楊英風與義大利友人合影，約1964-1966年攝。

• 以十四件版畫及兩件雕塑參展羅馬「中國公教藝術展」（11.07-11.21）。

　　由我國十三位藝術家聯合在梵蒂岡舉行的中國宗教藝術展覽會，將在十一月七日揭幕，至廿一日結束，為期半個月。

　　這一中國宗教藝術展覽，是由我國前南京區總主教，出席大公會議中國主教團團長于斌總主教主持，而由楊英風教授負責設計籌劃的，展出目的，是配合現正在梵蒂岡舉行的第二屆大公會議第三期大會，介紹天主教在中國的發展情形，據英風教授告訴本報記者，此一規模頗為廣大的展覽會，籌備了足足兩年多，去年在大公會議第二期大會時，即已由中國主教團攜帶了一部分國內畫家的作品來，今年又攜來第二批再加上幾位旅居羅馬的我國藝術工作者的新近作品，總共有七十幅以上巨幅油畫及國畫，都是表現濃厚的宗教色彩，在我國藝術界，這還是有史以來第一次。

　　這次參加展出的畫家，除楊英風、劉河北、及姚兆明三位在羅馬外，其他十位皆來自國內，計為胡笳、孫多慈、龐曾瀛、李德、郭琴舫、張慧生、李景南、郭明橋、呂無咎及胡克敏等，其中郭琴舫先生提出的是兩幅最得意攝影佳作，楊英風教授也將提出兩具最新的雕塑作品，參加展出。

　　——劉梅緣〈中國宗教藝術展覽　七日在梵蒂岡舉行〉《聯合報》第8版，1964.11.5，台北：聯合報社

　　在同一時間，楊教授又提供了十四幅版畫及兩件雕塑。參加今日同時在羅馬揭幕的「中國公教藝術」展覽。這一展覽原先是只有十三位我國畫家參加展出，後來又增加四

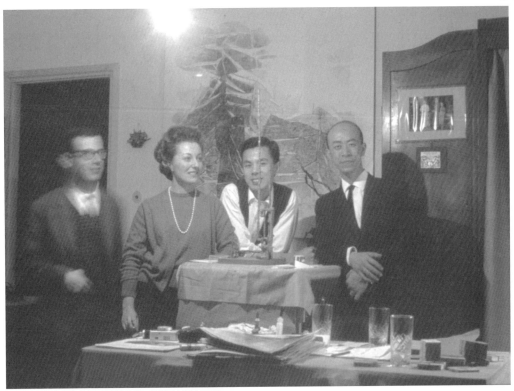

楊英風與義大利友人攝於羅馬自宅，約1964-1966年攝。

楊英風攝於比薩斜塔前，約1964-1966年攝。

位，共有十七位參加，作品八十四件。這一展覽會也將於廿一日閉幕。當今教宗保祿六
世，曾於今年三月間接見過楊教授一次，并致贈一紀念銅牌。……（十一月七日寄）

——劉梅緣〈楊英風雕塑個展 七日在威尼斯揭幕〉《聯合報》1964.11.17，台北，：聯合報社

• 旅義三年期間，創作一系列街頭、裸女、人像等速寫作品。

【創作】

• 以版畫〔鳳凰生矣〕、〔龍舞〕、陶器〔鎮獅〕、油畫〔春節〕參展「世界除夕」國際畫
展於羅馬Condotti Street Gallery藝廊（12.05-1965.01.05）。

　　著名的羅馬「CONDOTTI STREET GALLERY」畫廊，為慶祝本年度聖誕，特舉辦一國
際性的畫展，邀請世界各國藝術家提供作品參加，我國旅居羅馬的雕塑家楊英風教授，
頃接到該畫廊的函邀請求提出精心傑作參加展出。楊英風教授已欣然應允，並提出作品
四件，計有「鳳凰生矣」（版畫）；「龍舞」（版畫），「鎮獅」（陶器），及「春節」（油
畫）。據楊教授對本報記者說：目前正在趕塑另一銅鑄雕塑，看時間是否來得及，屆時
如得以完成，亦將提出展覽。

　　此一取名為「世界除夕」的國際畫展，於十二月五月揭幕，展出期間為時一個月，
義大利財政部並準備好首獎一名，定閉幕時，頒給參加展出的最佳作品。

——劉梅緣〈羅馬著名畫廊舉辦 世界除夕 國際畫展 楊英風展出四作品〉《聯合報》1964.12.8，

台北：聯合報社

• 銅浮雕〔春牛圖〕（鐵牛）等。

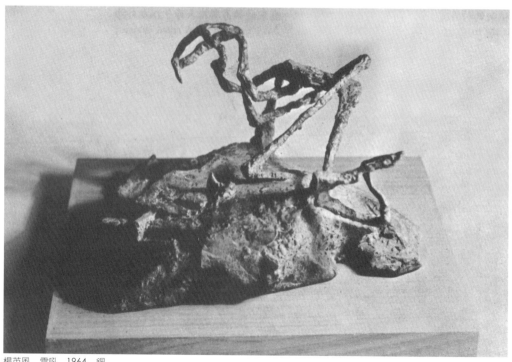

楊英風 雷吼 1964 銅

楊英風　心造　1964　銅

楊英風　耶穌受難圖（十字架）　1964　銅

〔春牛圖〕（民國五十三年的銅鑄作品），當時是推行農村機械化，發展耕耘機的時代。我把牛頭打上釘子，化它為鐵牛，表示一隻永不疲倦的牛：耕耘機。旁邊有稻禾、有山、有田、有溝渠。這一切都由外緣一條形態簡單的「龍」護衛著，這條龍，若隱若現的構成大地的骨幹，成為一個容受萬物的大自然。

——楊英風〈龍來龍去〉《聯合報》1976.2.2，台北：聯合報社

• 銅雕〔耶穌受難圖〕（十字架）、〔心造〕、〔雷吼〕、〔古代教堂〕等。

　　一九六四年，楊英風在羅馬用蠟做的抽象線條雕塑〔耶穌受難圖〕，那個十字造型元素，直接取自大自然的生命造型——似像非像的落葉後的樹枝。在這個亦抽象也具象的造型中有著隱喻：樹葉的凋落來年會「復活」，以隱喻被釘死在十字架上的耶穌的復活。在這個雕塑之後，還有一幅抽象的油畫，組合出了一種神聖的氛圍。這件作品得到義大利藝評界熱烈好評。它的抽象表現元素，是取自生命的部分造型。

——祖慰〈抽象藝術：楊英風與康定斯基的比較〉《人文、藝術與科技——楊英風紀念文集》

頁193-202，2001.12，新竹：國立交通大學出版社

• 陶雕〔迷〕、〔源〕、〔吻〕、〔豪〕、〔巨浪〕、〔芽〕等。

• 版畫〔雪中送炭〕、〔昂然千里〕、〔潤生〕、〔靜虛緣起〕等。

　　在羅馬期間，楊英風還繼續創作了一批抽象版畫，例如〔雪中送炭〕（1964）、〔昂

然千里〕（1964）、〔潤生〕（1964）、〔虛
靜緣起〕（1964）、〔島慶寒梅盛〕（1965）
等。作者把道家的空靈線條貫通于西方現
代抽象色塊中，產生了新的視覺方式。

——祖慰〈論六零至七零年代的楊英風——而立之年
的創作大爆發期〉《楊英風六一～七七年創作展》
頁8-12，2000.12，台北：國立歷史博物館

- 水彩〔羅馬萬聖殿〕。
- 油畫〔利馬竇在故宮〕、〔大地回春〕
 等。

到了1964年……他應請為一位義大利
神父寫的「利馬竇傳」畫插畫，他畫了24
幅油畫。他將東西方繪畫基因組接在一
起，畫出了東方線條和西方色彩融合的嶄
新油畫，恰到好處地表現外儒內西的義大

楊英風　利馬竇在故宮　1964　布上油彩

〔潤生〕原為1964年作，圖為1995年楊英風重製之版本。

利到中國的傳教士利馬竇。這批有創意的油畫，是他五十年代開始的油畫創作的延伸，
也成爲他「第二個十年創作大爆發期」的一個部分。

——祖慰〈論六零至七零年代的楊英風——而立之年的創作大爆發期〉《楊英風六一～七七年創作展》

頁8-122000.12，台北：國立歷史博物館

1965

• 參展「中華民國現代派藝展」於義大利羅馬展覽大廈藝術畫廊，共二十四位台灣藝術家
參與展出。展覽由駐義大使于焌吉策劃，楊英風擔任聯絡及匯集作品之工作。（01.18-
01.31）

　　一項由台灣及旅法、義、瑞士、及香港的廿四位畫家，聯合組成的現代畫展，將於
本月十八日在羅馬展覽大廈的藝術畫廊揭幕，展出的作品將近二百幅，其中包括有水
墨、水彩、版畫、油畫、鋼筆畫及雕塑等。我國在海外舉行如此龐大的畫展，除了民國
五十二年三月二十六日，在澳洲雪梨的「中國現代派畫展」外，這是很難得的一次。

　　這一項「中國現代畫展」，籌備將近半年，在于焌吉大使的策劃下，並經我國旅居
羅馬的藝術家楊英風教授設計聯絡彙集作品。至今算是有了展出定期，最值得欣慰的
是，這一畫展得到了義大利政府的有關單位，在財力上予以支持，使這一個由廿四位我
國藝術家組成的聯合畫展，順利地解決了許多困難。

　　……這次龐大的聯合畫展，從國內寄作品來的畫家有：趙二呆、陳庭詩、莊喆、馮
鍾睿、韓湘寧、胡奇中、李錫奇、劉國松、曾培堯、文霽。旅居義大利的有：楊英風、

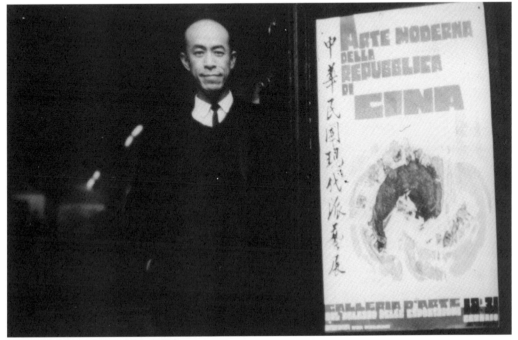

楊英風攝於「中華民國現代派藝展」海報旁。

蕭勤、霍剛、李元佳、朱素恩、曾堉。從法國寄作品來的有張弘、成之凡、鄧允洋、夏陽、廖修平。從瑞士來的有李芳枝。從香港來的有呂壽琨。另一位旅居法國的青年藝術家席德進，本來決定參加的，後來因為法國方面的簽證發生困難，臨時只好退出。

——劉梅緣〈中國現代畫展　十八日在羅馬揭幕〉《聯合報》1965.1.16，台北：聯合報社

阿岡（意大利現代畫批評家，國家美術總監督，美術史教授，意大利國際美術批評家協會主席，威尼斯國際畫展籌備會主任委員）：我覺得這次畫展，所有的畫選擇得非常適當，是一個很好的畫展。在這次展覽的作品中，可以看出現代中國畫家有兩種不同的發展，但不管是東方美術東方繪畫單獨的發展，或是東方繪畫同西方繪畫接觸後之成果，這兩種發展是意想不到的接近。這種現象表現東西美術在一天天縮短距離，我們可以看到中國現代美術同西方現代美術接觸之後產生的一種新的復興運動，這種非表面歷史原則性的復興運動，很可能導使中西世界，重新恢復思潮對流歷來的傳統。這種文化的對流及思想上的溝通十分需要，尤其當中西美術之間尚有相當距離的今日。……

巴馬・波加蘭里（文學博士，羅馬現代美術館館長，全國美術總監督）：我對這次中國現代畫展的印象極好，尤其感覺作品選擇得當，一般的品質都極優越。我想這恐怕是在意大利中國現代畫第一次重要展出。我要指出，當中國美術進入國際性現代繪畫的過程中，中國近代畫家仍保持某些傳統的特徵，不管在用色彩方面，不管在某些象徵性的造型上，或在書法的自由應用上，都保持中國畫優秀的傳統。這些中國繪畫上的特長，都是我們今日歐洲藝術家對中國美術家一向傾慕嚮往的。

——束荷〈中意藝術思想的交融——與意國美術界談中國現代畫展〉《聯合周刊》頁3，1965.2.13

• 協助策劃並參展義大利費爾摩市政府「國際和平畫展」。（04.11-04.25）

為紀念前任教宗若望廿三世及美國故總統甘迺迪，而舉行的第一屆國際和平畫展，今晨十時在義大利東部阿特利雅底各海岸的費爾摩城市政府大廳揭幕，由義大利旅行觀光部長剪綵。

……這一國際和平畫展，是由一位熱心的義大利青年索利尼籌劃的，這位青年充滿了理想，而且經常濟助貧困，深得地方人士的好感，他為了祈求世界和平，消弭戰爭，而呼籲各界支持籌備這一畫展。……

這一次，該畫展籌備會特地邀請楊英風教授及本報記者至費爾摩出席該一畫展開幕典禮，而事前，在楊教授及本報記者籌劃下，選送了我國畫家楊英風、趙二呆、鄧允洋、陳庭詩、方向、韓湘寧、胡奇中、馮程睿、廖修平、李芳枝、劉國松、呂無咎、李景蘭、郭明橋、蔡遐齡、曾培堯，及文霽等十七位畫家的作品，參加該一國際展覽，深得好評。同時中華民國的國旗，也第一次出現在該城市政府的大廳前。

——劉梅緣〈我國十七位畫家作品　在國際和平畫展出〉《聯合報》1965.4.18，台北：聯合報社

• 個展於義大利威尼斯依・堪那尼（Il Canale）畫廊。（05.08-05.21）

我國旅居羅馬藝術家楊英風教授，頃接威尼斯依・堪那尼畫廊通知，已為其安排一

個人畫展，自八日至廿一日展出楊教授之新作雕刻、版畫及繪畫等，此一畫展原於去年即安排，固適值冬季，威尼斯氣候寒冷，所有畫廊均休息，現已開春，遊客日增，爲一最佳時期，故該畫廊主人，乃於本月份爲楊教授安排一個人畫展。據楊教授對本報記者稱，此次在威尼斯的個展作爲其「五月畫會」會員個人展，以配合國內「五月畫會」各會員的定期活動。……

——劉梅緣〈威尼斯舉行　楊英風畫展〉《聯合報》第8版，1965.5.13，台北：聯合報社

• 雕塑版畫個展於比利時斯巴城（Spa）。（05.22-06.10）

【本報記者劉梅緣六月五日羅馬航訊】我國旅居羅馬藝術家楊英風教授於上（五）月廿一日前往比利時斯巴（SPA）城舉行一次個人畫展，展出其近一年來在羅馬的最近創作，其中包括繪畫版畫及雕刻。

楊英風教授畫展原定自五月廿二至六月七日結束，但因其作品風格特殊深受當地人士之推崇讚揚，故當地美術協會會長桂里蒙席，特別要求楊教授將其作品延長一週，以備當地愛好美術人士參觀，楊教授已允其所請將畫展延至本月中旬結束。

——劉梅緣《楊英風作品在比國展出》《聯合報》1965.6.11，台北：聯合報社

楊英風是我國在雕刻和繪畫方面有很大成就的青年藝術家。他在一年餘以前，到了義大利，曾在羅馬米蘭及其他大城市展覽過。不僅得好評，而且作品爲愛好者所收購。亦在藝術交易市場上建立了相當價值的水準。以藝術在國外打天下確是一件千辛萬苦的事。這樣的收獲，是十分不容易的事。一年以前，修女劉河北爲他向比國石壩（Spa）

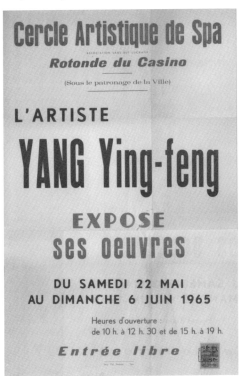

楊英風於斯巴（Spa）的雕塑個展海報。

1965年楊英風攝於比利時斯巴。

城的藝術會會長格阮（Guérin）先生洽妥于今年五月二十二日至六月六日由該會爲楊英
風開一個人展覽會。發請柬預展招待，印「海報」……等一切皆歸該會負責。石壩是歐
洲有名的礦泉名勝之一。湖山有中國江南風趣，自十九世紀以來歐洲許多君主和名流，
都去過那裡消夏或用礦泉浴治療。每年五、六、七、八四個月是藝術展覽的旺月。但須
在一年以前申請。排入節目。日期雖已早定，但他本人護照申請延期，費了一個多月，
弄妥後，方纔向比使館申請簽證。在五月二十日方才核准。所以只好變更原來坐火車隨
身帶些重要的雕刻與繪畫同時展覽的計劃。僅能坐飛機方可趕到。那一晚到後，立刻由
謝凡神父開自備車趕到維爾維具城和稅關交涉取畫，弄到舌敝唇焦。于下午三時才把畫
取出。尚文彬、劉河北、謝凡、傅維新，趕把畫陳列好，參加六時的開幕。駐比文參郭
有守也專誠來。開會式的美術會會長格阮主持先介紹楊英風，次乃講到其他兩人雷斯
（Jean Rets）、海崙維耿（Willy Hellenwegew）最后由市長宣布開幕。來賓有百餘人。
繼以酒會至九時方散。

　　比京布魯塞爾「最后時刻」（La Derniere Heure）晚報論石霸展覽會時得到：「楊
英風是居首的一位，展出雕刻，繪畫和木刻，他于一九二六年生於台灣，曾在東京美
專，北平輔仁大學及台北師大習畫。他的作品曾在許多國家展出。到處都得到很大的成
功。他的作品陳列在圓形建築的進門大廳裡直到六月六日。」

　　其次爲一篇較長贊揚至極的批評。登在五月二十日由維爾維具城的通訊日報（Le
Courier）作者爲莫克賽（A.N.Moxhet）：

　　楊英風

　　「凡是愛好藝術的人們，都應該在六月六日以前到石霸城去看五月廿二日開幕的三
個作風迥不相同藝術家的展覽。看了這些展覽以後，不能不對當前藝術的追尋和前途加
以思索。……

　　在楊英風的展件中有一件特出的作品。專爲看這一件著作就值得專誠前去的。這是
用金屬和繪畫配合而成的『合錦』命名〔上十字架〕這件作品可算接近于把人們對于未
來藝術所能達到的境界都實現了，就是創造性的思想與物質的融合，純爲到達觀者直接
和天性的熱情。

　　這〔上十字架〕是無所不包，信仰和愛情的輝煌，內在世界和外在世界的聯合，對
于物質的溫柔的情緒，這一切都使神魂和心靈受到感動，同時既不震撼也不需引證理
智。

　　這才眞是美極了。

　　楊英風是亞洲人，生在台灣，初在東京習畫，繼去北平輔仁大學。這兩重文化兼收
的說明了我在上面所講那幅不可思議的作品是超乎他所受的一切教育之上。楊英風具有
很豐富的藝術品格。在他各種不同的表現上看出他在古典作風是極其堅實的到極自由的
不拘任何形式。

我僅提出一件極好的人像:〔教宗保羅六世〕和一極好素描〔火舞〕是把西方的抽象加在東方木刻的詩意上面⋯⋯恕不一一列舉。

對這展覽唯一歉然地是:展覽佈置,極其不適宜。掛得不當,光線不夠。這冷酷和「沒有藝展場身份」的展場給人以當頭最壞的印象。除非真有幾分『爲藝術』的決心,險爲這展場所誤了。」

1965年楊英風與友人攝於比利時斯巴。

筆者在五月二十七日再去石霸參觀時,英風先生告訴我。藝會已要求他延長展期,海報也很大方神氣。⋯⋯

——郭有守〈楊英風在比利時〉《聯合報》第12版,1965.6.26,台北:聯合報社

• 個展於義大利威尼斯國際畫廊,展出版畫、雕塑共四十餘件。(08.05-08.22)

【本報記者劉梅緣八月三日羅馬航訊】我國旅居羅馬藝術家楊英風教授,於今晚前往威尼斯舉行個人第二次畫展,地點在威尼斯名勝中心聖馬各廣場附近的「國際畫廊」,展出期間定自本月五日至廿二日,此一畫展在本報記者協助下,由法國巴黎歌劇院佈置設計女畫家及瑞士名芭蕾舞星合作促成,這次畫展的展出楊英風個人新作版畫、雕刻、抽象畫等四十餘件。

楊英風此次前往威尼斯城係第三次,第一次於去年暑期在威尼斯遊覽,當場繪成各名勝古蹟速寫,爲遊客群眾包圍,爭相搶購,第二次係本年五月,在該城舉行第一次個展,頗獲好評,由於其個人在藝術的成就,巴黎女畫家及瑞士舞蹈名星乃將本月份最佳日期給楊教授。

——劉梅緣〈楊英風和蕭勤夫婦 在威尼斯舉行畫展〉《聯合報》1965.8.10,台北:聯合報社

威尼斯Ca'Rezzonico國際畫廊一流的展覽:中國藝術家楊英風作品展。

藝術家透過比在Canale展出時更高層次之作品,讓我們清楚地瞭解其才華。

楊英風的畫是傳統的中國畫,其作品表面上與所欲表現的並無關連,然而卻同時以

1965年楊英風攝於義大利威尼斯聖馬可廣場。

最自然深入的方式闡釋我們所看到的。他所使用的技巧是即興的，偶而由一種絕對的白淨替代：至為纖細之印象，在諸多色彩中跳躍，並且在其同時融入刻意安排之開放空間裡。我們應該承認一些同樣的畫作在其背後有著世紀的傳統，突然原始地呈現出來。楊英風以一種詩境的方式敘述自然：他可能是屬於一片蝴蝶翅膀，屬於一片樹葉梗脈的整體，一些肥胖及變形的東西，令人將眼神以一種靜默與美學之沈思留駐其上。

——呂慶龍翻譯〈藝術展〉《Il Gazzettino報》1965.8.20，威尼斯

• 獲聘為第五屆「全國美術展覽會」籌備委員。（08.15）

• 就讀義大利國立羅馬藝術學院雕塑系。

【創作】

• 版畫〔虛靜觀其反覆‧羅第9號〕（靈靜觀其反覆）獲義大利國立羅馬現代美術館收藏。

　　【羅馬航訊】我國駐義大使館主辦的中國現代畫展，展出極為成功，該展在羅馬已經結束，即將巡迴義國各大城市繼續展覽。

　　羅馬國立現代美術館，在此次展出中收藏了蕭勤、李元佳、夏陽、霍剛的油畫各一幅，另外黃博庸、楊英風和趙二呆的作品也各有一件被收藏。

——〈羅馬美術館收藏　我國七畫家作品〉《聯合報》1965.2.19，台北：聯合報社

• 銅雕〔耶穌復活〕參展羅馬Condotti Street Gallery藝廊「國際復活節畫展」。（04.03-04.24）

　　我國旅居羅馬著名雕刻藝術家揚英風教授。頃接羅馬CONDTTI畫廊之邀請。參加慶祝復活節第一屆國際展覽，該展覽會定於四月三日至廿四日在該畫廊展出。經該展出委

會邀請的各國藝術家共七十名，楊英風為中華民國唯一被邀請的藝術家。楊英風在本月廿五日以前，提供創作銅雕一件，題名為〔耶穌復活〕，該一雕刻高為八十公分，寬三十五公分，深二十五公分，定價為四十萬里拉（合六百五十美金）。

——〈楊英風在羅馬　銅雕耶穌復活　並將參加國際和平畫展〉《聯合報》第8版，1965.3.26，台北：聯合報社

楊英風　耶穌復活　1965　銅

• 銅雕〔古代教堂〕參展梵諦岡「聖教藝術展」。（12）

　　楊英風教授及一批義大利的老藝術家還有幾位新進者，在泰伯河畔的聖埃立及亞教堂附設的畫廊中，舉行了一次聯合畫展，展出他們的最新作品如雕塑、繪畫及錢幣等共有四十餘件作品，其主題以宗教為中心，稱為「聖教藝術展」。這是為應聖誕節景而設計的一次展覽會，也是為紀念梵蒂岡大公會議圓滿閉幕而舉行的。所以在展出的四十多件作品中，都是以宗教為主題，氣氛嚴肅而感人。展出日期為兩週，至十八日結束。……

　　……楊英風教授提供了銅雕一座以抽象型態塑成古教堂。兩座陶器著色浮雕，是代表耶穌等。由於風格特殊，且具有濃郁的中國色彩，所以前往參觀者一眼便知那是中國的藝術。而楊英風三件作品，在這一展覽會中也獲得了最高的評價。

——〈羅馬的聖教藝展　和楊英風的三件雕塑〉《聯合報》1965.12.26，台北：聯合報社

• 版畫〔島慶寒梅盛・炮響振天鳴〕等。
• 油畫〔羅馬茶座〕、〔羅馬瑪歌娜廣場〕、〔龍〕等。

1966

• 入國立羅馬錢幣徽章雕刻學校（亦譯作國立羅馬銅章專科學校）。
• 由季安保理（Pictro Giampaoli）推薦，加入義大利錢幣徽章雕塑家協會（亦譯作義大利銅章雕刻家協會）會員，成為台灣第一位錢幣徽章雕塑家。（01）

　　……在錢幣徽章學校裡我學到許許多多奇奇怪怪的製作方法，那些都是極有用處而我

1965年楊英風與錢幣徽章雕刻學校前任校長季安保理（Pictro Giampaoli）合攝。

們一無所知的技術，不但在錢幣徽章方面，而且對於我們比較精細的工藝品也大可參考。

　　事先我有幸拜識了錢幣徽章學校前任校長季安保理（Giampaoli）氏；他已經完全退休，不再教書；但是見了我的作品十分喜歡，於是破例額外傳授給我他一生的心得。那眞是一項意外的收穫，恩情可感！也因爲他的特別推薦，竟被選爲義大利全國徽章彫刻家協會會員，協會會員共四十人，過去從來沒有容納過外國籍會員，我是破例第一人。

　　　　　　　　　　——楊英風〈自述〉《輔仁》第6期，頁125-126，1968.10.25，台北：輔仁大學校友總會

• 個展於義大利羅馬福羅西諾那城（Frosinora）拉‧莎蕾塔畫廊（La Saletta）。（01）

　　我國旅居羅馬藝術家，楊英風教授於新春之後，以新作品舉行一連串個展，首先在羅馬附近的福羅西諾那城（FROSINORA）的拉‧莎蕾塔（LA SALETA）畫廊舉行個展，展出其作品繪畫等廿幅。本月三日午後六時舉行開幕典禮時，當地藝術界人士均出席。羅馬最大的「消息報」及「時報」都有記者在會場採訪，次日並闢專欄配以圖片介紹位來自台灣的藝術家。這一畫展將繼續展出二週，於本月下旬結束。

　　　　　　——劉梅緣〈楊英風在羅馬舉行個人畫展　兩大報紙特闢專欄介紹〉《聯合報》1966.1.24，台北：聯合報社

• 個展於義大利羅馬Il Bilico畫廊。（02.03-02.19）

　　我國旅義藝術家楊英風個人畫展，於本月三日在羅馬著名藝術畫廊（IL BILICO）揭幕後，其新穎獨特之風格，已經引起此間畫壇的討論及重視。

　　在畫展揭幕的那天，除了我國駐義大利使于焌吉，及使館職員華僑學生外，羅馬的重要批評家，（僅左派共黨報紙未派人）十數位均出席，對楊英風的作風備加推崇，畫

羅馬Bilico畫廊楊英風個展展場一隅。
1966.2楊英風攝於羅馬Bilico畫廊個展展場中。（左圖）

廊主人對於楊英風的作品成功，亦極興奮，羅馬現代博物館女館長布卡蕾莉亦親自前往參觀。

IL BILICO畫廊在羅馬是很重要的一個，其對藝術家的選擇，素來極為嚴格，而楊英風之作品展出後，羅馬各報均已先後闢專欄予以介紹。

擁有最多讀者的羅馬「消息報」藝術專欄批評家阿都羅‧包畢（ARTURO BOVI）除了在揭幕時親自前往參觀之外，並於本月九日該報專欄中，除了介紹楊英風的生平簡史外，並對其作品之風格及色彩運用等，有詳細的報導。

——劉梅緣〈楊英風個人畫展在羅馬頗受重視　各地畫廊正分別洽商展出〉《聯合報》1966.2.20，

台北：聯合報社

• 個展於義大利那波里現代藝術畫廊。（02.23-03.06）
• 個展於義大利西西里島梅西納城（Messina）鳳塔閣畫廊（Fondaco）。（03.19-04.02）
• 獲義大利第一屆「藝術及文化奧林匹克大會」油畫金牌獎及雕塑銀牌獎（Olimpiadi d'Artee Cultura, Abano Terme, Italy）。（05）

【合眾國際社義大利班諾迪爾米廿三日電】在此間舉行的第一屆「藝術及文化奧林匹克大會」——一項國際業餘藝術家比賽——昨天閉幕。

中華民國的楊英風贏得油畫金牌獎，和雕塑銀牌獎。雕塑金牌獎得主是英國的波布羅斯基。

中華民國的另一位藝術家文霽贏得水墨畫銅牌獎。

義大利藝術家獲獎最多，佔二十八項中的十八項。

——〈我兩藝術家國際賽獲獎〉《聯合報》1966.5.24，台北：聯合報社

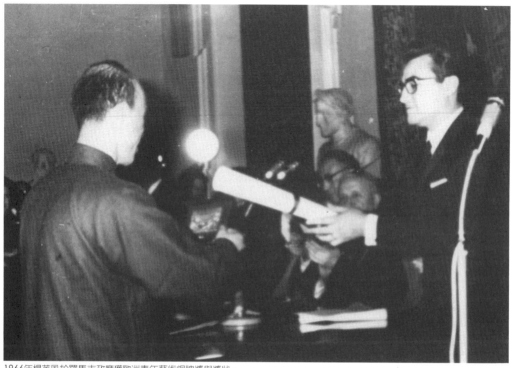

1966年楊英風於羅馬市政廳獲歐洲青年藝術銅牌獎與獎狀。

• 由義大利羅馬返回台灣。（10.07）

• 發表〈我在羅馬〉於《幼獅文藝》。（10）

　　　義大利的羅馬……是一個到處有塑像，到處是名畫的地方，我在那年冬天幾乎走過所有可以欣賞的地方，我深深的從那博大而古老的藝術之國裡，不知有多少感受在腦海澎湃。

　　　因為我來義大利，除了對自己作些吸收工作外，必須要對保送我來義的天主教作些工作，我也塑了一些耶穌、聖母的雕像，我以新的造型，中國古銅色彩注入內涵，這些作品不少被公家及團體收藏去。再者，我也連絡了國內的畫會團體或畫家，在義大利舉行了幾次巡迴展覽，把我們這一代年青畫家的作品，讓義大利的人士作一番比較。

　　　我利用空閒時間，到處旅行，不管古蹟名勝，建築都曾激起我不忍離去的依戀。

　　　——楊英風〈我在羅馬〉《幼獅文藝》第25卷第4期，頁28-29，1966.10，台北：幼獅文化事業有限公司

• 獲選第四屆全國十大傑出青年金手獎，為台灣雕塑界第一人。（12.04）

　　　國際青年商會中華民國總會舉辦的第四屆「十大傑出青年」選拔，於昨日公布當選名單，將於十二月四日上午十時，在台北市中山堂光復廳頒獎。

　　　當選為今年十大傑出青年是：（一）沈君山，浙江餘姚人，現年三十四歲，現在清華大學講授天文物理學；（二）余光中，福建永春人，三十七歲，台大外文系畢業，散文詩著作豐碩，現任師大英文系副教授。（三）楊建華，江蘇淮安人，三十九歲，自學有成，現任高院台南分院庭長。（四）楊英風，美術塑刻家，四十歲，現任藝專教授。

1966.5楊英風攝於翡冷翠。　　　　　　　　　1996.12楊英風當選十大傑出青年後返家慶祝。

（五）姜必寧，浙江江山人，三十七歲，心臟科專家。（六）徐隆德，江蘇宿遷人，二十六歲，大華晚報記者。（七）郭錦隆，台南縣人，二十七歲，盲人作家。（八）蘇遠志，雲林人，三十七歲，中研院副研究員。（九）張仙芳，嘉義人，卅九歲，小工出身，現任新芳機械公司董事長。（十）傅宗懋，北平市人，卅九歲；政大講師。

　　這十位傑出青年，都是經過工商學術機構，或社會各業領袖的推薦，並經青商會個別訪問，然後由九位評審委員，於本月十五日、廿六日兩次慎重的投票選出。

　　九位評審委員是王雲五、凌鴻勛、錢思亮、閻振興、葉公超、魏火曜、楚崧秋、顧獻樑、王永慶。

　　　　　　——〈四屆十大傑出青年選出〉《聯合報》第2版，1966.11.30，台北：聯合報社

　　國際青年商會中華民國總會，昨（四）日上午十時假台北中山堂光復廳舉行第四屆十大傑出青年頒獎典禮，該會評判委員會主委王雲五暨各界人士五百餘人應邀觀禮。

　　青商總會會長韓惟明和評判委員會主委王雲五，分別在大會中，報告了本年度十大傑出青年的評審及選拔經過，十位當選的傑出青年，也分別在大會中發表演說。……

　　藝術家楊英風說，他希望藝術界的朋友能在繪畫、雕刻等方面創造這一代的新風格。……

　　　　——〈十大傑出青年　昨接受金手獎　嚴副總統書面致賀　王雲五勉創造前途〉《聯合報》第2版，

　　　　　　　　　　　　　　　　　　　　　　　　　　　1966.12.5，台北：聯合報社

• 舉辦「義大利銅章雕刻展」於歷史博物館，為引進銅章雕刻之先驅。（12.06）

楊英風羅馬工作室一隅。

國立歷史博物館定明（六）日起舉辦「義大利銅器雕刻展覽」，展出銅章作品一百面。

這一百面銅器，是義大利當今聞名於世的銅章雕刻家二十八人的精心傑作，包括我留義新近歸國的青年藝術家楊英風在羅馬研習時的三件作品在內。其中有人像、景物、民俗等。

————〈博物館舉行義大利銅器雕刻展〉《聯合報》1966.12.5，台北：聯合報社

楊英風是國內傑出的彫刻家，他在今年一月榮獲國立羅馬銅章專科學校前任校長裘波勒（Pictro Giampoli，以彫刻錢幣而著名的銅章藝術家，義大利和梵諦岡的錢幣均為其作品）的推薦，加入義大利銅章彫刻家協會，成為該會的唯一外國籍會員。這次展覽可說是楊氏一手促成的，他的三件銅章作品也在會場展出。今年初他與該協會秘書長談起希望義大利銅章彫刻能在台北舉行一次展覽，後來獲得義彫刻家曼西尼里的協助，以及我國駐義大使于焌吉、參事劉達仁的熱心支持，在國立歷史博物館主辦下，這項展覽順利在台北展出。……

楊英風首先說明，此次展出的銅章雕刻，因由該協會自由選送，作品風格都偏於具象，抽象的僅有三件。其實在義大利這兩方面的發展是平行的，有具象作品，也有非常優異的抽象作品。題材則包括宗教及神話故事，寫實的肖像雕刻，以及純粹著重造形趣味的作品。

————白申〈銅章藝術〉《中央日報》1966.12.18，台北：聯合報社

• 抽象版畫四件入選第八屆巴西聖保羅雙年展。

義大利銅章雕刻展場一隅。

【創作】

• 完成陽明山中山樓庭院大型陶瓷浮雕。

• 銅雕〔楊翼注像〕等。

在我離台前，就答應好一位旅菲僑領
楊老先生的邀請，爲他塑像，楊老先生是
位老教育家，他有學者風度，亦有念書人
的果敢。當時因爲申請到菲律賓的手續，
延誤了我很多時間，本來已打算取消菲律
賓之行，可是不知怎麼湊巧當我準備直飛
羅馬時，菲律賓大使館竟通知我前往領入
境證，這一下不知讓我怎麼好。因爲時間
不久，我只好先到馬尼拉，拍了很多楊老
先生的照片，也花了些時間觀察老先生的
言行，我帶著好幾卷底片，以及印滿腦海
楊老先生的印象，到了羅馬。

——楊英風〈我在羅馬〉《幼獅文藝》第25卷第4期，
頁28-29，1966.10，台北：幼獅文化事業股份有限公司

又楊英風最近在羅馬雕刻鑄銅工廠，
日夜趕工，爲菲律賓一位華僑鑄製全身銅

楊英風在羅馬製作完成的〔楊翼注像〕。

立像一座，這座高三公尺的銅像，將在本年四月前完成，然後運往菲律賓，參加一項紀念典禮，同時舉行該銅像揭幕典禮。于斌總主教亦將專程自台北趕赴菲國主持其事。

——劉梅緣〈楊英風在羅馬舉行個人畫展　兩大報紙特闢專欄介紹〉《聯合報》1966.1.24，台北：聯合報社

• 銅章〔葛莉娜紀念章〕、〔愛娃波克紀念章〕、〔羅光主教像〕、〔長夜漫漫望明月〕等。

楊英風在水都威尼斯看了一場芭蕾舞「天鵝湖」，迷上主角愛娃波克的「肢體的詩」極為讚賞，想為她做一枚肖像紀念章。十分奇巧，楊英風在威尼斯開畫展，畫廊老闆就是這位愛娃波克！愛娃波克非常高興擔任楊英風的銅章模特兒，如此因緣俱足，使楊英風在一九六六年又完成了另一件銅章藝術──〔愛娃波克紀念章〕。楊英風生平從未

楊英風　愛娃波克紀念章　1966　銅

發表過詩，竟也情不自禁地在這枚銅章上刻上他的首篇詩作：「水都添舞后，幽情更覺多。天鵝玉姿展樓閣，嬌豔化金千古歌。」

——祖慰《景觀自在》頁200-201，2000.10.23，台北：天下遠見出版股份有限公司

• 油畫〔羅馬郊外〕等。

• 擬陳故副總統紀念公園設計。（1966-1978）

建鑄陳故副總統銅像籌備委員會，昨（十三）日已選定華江大橋東端和平西路與環河南街口及仁愛路建國南路口，為豎立銅像的地點。

委員會決定就這兩個地點，繪製成圖，寄給西班牙的雕刻家孟覺，聽取他的意見，再做最後決定，選擇其中一處。……

陳故副總統的銅像，決定由

楊英風設計的陳故副總統紀念公園模型之一。

我國雕塑家楊英風及西班牙雕刻家孟覺分別雕鑄，其中一座設在台北市，另一座將建在泰山鄉陳故副總統的墓園，孟覺的作品，可能於今年九月間可以運到台北。

——〈為陳故副總統建像　初選兩個地點　一為華江橋一為仁愛路　經費四百萬年底可揭幕〉《聯合報》

1968.2.14，台北：聯合報社

設計這座銅像紀念公園的雕塑家楊英風表示：公園的特色在水池中央聳起的紀念台，是三角錐台的模式。在兩層台階上，放置一座三公尺高的三面弧形廣角浮雕。為了不使產生笨重的感覺，它與下面台階之間留了五十公分的「跳空」。

楊英風指出，這三面弧形廣角浮雕的每一面均有十一公尺寬，將以表彰陳故副總統事蹟為浮雕內容，三面分別以經濟繁榮、農業的土地改革成效、以及陳故副總統半生戎馬的功勳事蹟為主題，以半抽象的背景，襯托出具像的人物，以達到強調人物突出與表現國內各方面生氣蓬勃的效果，預計先以泥塑，再用銅鑄出。

最上面便是高三公尺半的陳故副總統的銅像，負責雕鑄的楊英風表示：預計一年之內完成，這也將是市區內第一座身著西裝的紀念銅像。

自從陳故副總統於五十四年逝世，紀念公園籌建委員會便於五十六年十月開始籌建計劃，原本計劃建在台北大橋下的圓環，後因大橋改建將引道延伸，而使這項計劃取消，在將近六年的時間裡，楊英風曾做了十數個計劃模型，終於以目前這一座定案。

至於採取特殊的三角式架構，楊英風表示，這與陳故副總統篤信三民主義，有著意義上的配合，而位於三叉路口上，四周地形並非很工整，不能用正方形處理，圓形又太通俗，最後終於決定採用三面架構。

——林亞屏〈緬懷陳故副總統的功績　銅像紀念公園月底動工興建〉《中央日報》1973.3.2，台北：中央日報社

1967

- 於歷史博物館演講「羅馬的精細雕刻」。（01.08）
- 任銘傳女子專校商業專科學校專任教授。（09.01）
- 發表〈裸女與開發——建築不與藝術結合、永遠是可憎的！〉於《藝術與建築》。（10.24）

很多想要將建築與藝術結合在一起的人，忽略了建築本身便是一種雕刻造型藝術，他們不知道良好的建築，應是一件最能表現時代文明的藝術品，因為他們根本不知道建築不單是鋼骨、水泥、木石的堆積，而且在

1967.1.8楊英風於歷史博物館演講「羅馬的精細雕刻」。

楊英風設計致送給日本天皇的大理石桌椅。

超脫於物質之外，更蘊蓄著人類精神的一面。

　　我們大多數的建築，既使想要與藝術結合，也只把雕塑藝術視作建築物裝飾的部份。人們假如能去除原有的觀念，將建築與雕塑藝術在同一單元下，研究相互間的調和與配合，這樣建築，必能使居住其中的人，忘卻生活裡的煩惱與功利，引導人性的交歡，在無窮的美的感受裡，獲得最多的歡愉與寧靜。

　　　　——楊英風〈裸女與開發——建築不與藝術結合、永遠是可憎的！〉《藝術與建築》創刊號，頁7-12，

　　　　　　　　　　　　　　　　　　　　　　　　　1967.10.24，台北：藝術與建築雜誌社

• 任花蓮大理石工廠顧問，並開啓一系列石雕創作；另外，也因太魯閣之優美景色，發展出一系列「山水」雕塑。

　　許多時候，我佇立於石礦場，眼見整座山都是大理石，氣勢浩壯，令我屏息。石形、石質、石紋、石色，瘦、縐、透、秀、醜，千變萬化，鬼斧神工，每令我感動震撼不已。那期間我做了花蓮航空站的〔太空行〕大理石浮雕等展現花蓮石之美的作品，同時設計了花蓮太魯閣大理石城的規畫，航空站景觀大雕塑等。我的作品開始放大到去創造一個大環境，去關心一個大空間的問題。「景觀」的觀念，乃至於景觀雕塑的新路，便是由此時此地而誕生的。在歐洲三年留學，我看過無數大師的偉大傑作，學到了雕塑造型的重要技法、觀念。但是回到台灣，進入花蓮，才發現該怎麼運用這套東西，那便是與自然結合，運用自然，再現那個有了「自己的小我」也有了「自然的大我」的大自然。爲什麼會有這種領悟呢？無他，因爲我身在山中，時有山即我，我亦山的激動。我

的景觀理念便是被山所掌持、充實起來的。在這個起點上，我澈悟了中國藝術家應往何
處走的問題。

——楊英風〈沈思於一石〉《松青》第5期，頁10，1989.9.9，台北：台北市老人休閒育樂協會

• 任文化大學藝術學院、淡江文理學院等校教授。

• 應聘爲「中華民國第一屆建築金鼎獎」評審委員。

• 參展巴西聖保羅國際藝展。

• 個展於台北市撫順街英文中國郵報畫廊。（06.20-07.04）

　　我國青年雕塑家楊英風，於六月二十日至七月四日連續兩週，在台北市撫順街英文
中國郵報畫廊舉行雕塑展覽。自展覽以來，前往參觀的中外人士極多。楊英風的作品，
其所以出類拔萃，不僅是具有超然脫俗的風格，最主要的是因爲既能保持中國文化藝術
的傳統，同時兼而吸收了現代文明的特質。

——〈楊英風藝術立體化的構想〉《中華日報》1967.6.29，台南：中華日報社

• 設計大理石桌椅由國防部長蔣經國送給日皇。（11.28）

　　國防部長蔣經國，廿八日晉見日皇時曾致送一套具有我國文化古樸之美的台灣大理
石所製的石桌和石墩。

　　這件禮物是由名雕刻家楊英風
設計，輔導會榮民工程處大理石工
廠承製。

　　大理石石桌爲不規則橢圓形，
三足鼎立，半圓椎形，刻有迴紋。

　　四個石墩依原石形狀，不加雕
琢。除桌面及石墩面磨光外，其餘
部份都爲原石毛面。這一套石桌及
石墩，足以表現我國文化的古樸之
美。

——〈蔣部長贈日皇　大理石製桌墩

富有我文化古樸之美〉《聯合報》第2版，

1967.11.29，台北：聯合報社

【創作】

• 完成台灣省土地改革紀念館大門浮
雕〔市地改革〕。

• 石雕〔龍種〕、〔開發〕、〔寶島〕、
〔燈塔〕、〔堡壘〕、〔旭日〕、〔小鎮〕、
〔林間小路〕、〔高樓大廈〕等。

楊英風　高樓大廈　1967　大理石

製作土地改革紀念館大門浮雕〔市地改革〕的情形。

太魯閣至天祥一帶，盛產（儲）大理石，因此我喜歡採用大理石做材料，這樣便容易抓住地方性的特點，而且，屬於石頭氣質的雄偉山景用石頭來表現是最恰當眞實的。

看起來〔開發〕的條理是整齊中有變化的，雖未必全然合於自然之眞貌，但是，這是我說話的途徑，我希望這樣能表達我的意志和對東台灣景緻恆久的認識和讚美，而又未違背它們本身的眞意。

目前，我所能做到的僅止於把太魯閣及東部景觀化育的認識和喜愛，濃縮在雕作中，有朝一日，我盼望它們能依傍在一個大環境中，放射它傳達自然「力」與「美」的意志與力量，做爲溝通「人間」與「自然」的橋樑。

——楊英風〈從突破裡回歸——論雕塑與環境必然性的配合〉《淡江建築》第4期，1972.7，

台北：淡江學院建築學系

• 銅雕〔海鷗〕、〔育〕、〔運行不息〕、〔大地春回〕、〔人間〕等。

• 設計〔金手獎〕獎座。

民國五十五年英風有幸當選第四屆十大傑出青年，並爲之設計獎座，當初設計的理念是擷取「青年雙手，人類希望」之意念，將雙手線條設計成階梯形狀，象徵青年必須腳踏實地一步步地向上躍昇，右手握拳象徵力量，左手大姆指和食指成一「V」字象徵勝利，以有力雙手開創前程，並踏實地循序漸進，有方向、有目標達到勝利的成就。獎座材質原本爲銅，其堅實耐久，樸拙古意，可回應我國殷商周時代輝煌燦爛的藝術成

就，有注重傳統，革新銳進的新意。

——楊英風〈力量與實質〉《中華民國第二十八屆十大傑出青年專輯》頁18，1990.8.30，

台北：國際青年商會中華民國總會

　　第五屆我國十大傑出青年頒獎典禮，今（十五）日上午九時卅分，在台中市台中路教師會館隆重舉行，由國際青年商會中華民國總會會長何宗龍主持。

　　本屆十大傑出青年當選人是：張建邦、高明敏、陳幼石、吳阿民、林洋港、趙澤修、劉藝、何景賢、許世達、謝清俊。

　　這十位傑出青年將在頒獎典禮上，接受青年商會中國總會頒贈的金手獎，並在會中發表演說。今年的金手獎，是由去年度十大傑出青年之一雕刻家楊英風負責製作，金手獎上雕有「青年雙手、人類希望」八個字，寓意人類的希望是靠青年自己的雙手去創造。……

——〈十大傑出青年　今頒金手獎〉《聯合報》

第2版，1967.10.15，台北：聯合報社

花蓮榮民大理石工廠〔昇華〕的製作情形。

• 完成花蓮榮民大理石工廠大門景觀雕塑〔昇華〕。

　　用大理石廢料做的山水雕，其代表作是在榮民大理石廠前的磊石雕〔昇華〕。他把太魯閣山勢的紋理、走勢形式化，就像中國山水畫發明筆墨的皴法一樣，把中國文人玩石的四個形式美原則——皺、透、瘦、秀——形式化，用台灣產的白色和綠色大理石磊出了楊氏山水肌理。高聳9公尺的巨大造型，像是刺破青天的山巒的局部，那射向太空的線條產生飛騰的強烈動感。其深層語義一目了然：是人的精神的昇華，是台灣社會六十年代開始的崛起。

——祖慰〈論六零至七零年代的楊英風——而立之年的創作大爆發期〉《楊英風六一～七七年創作展》

頁8-12，2000.12，台北：國立歷史博物館

楊英風　昇華　1967　大理石　花蓮榮民大理石工廠

• 設計〔學生美展特選獎〕獎章等。

楊英風攝於梨山賓館前庭石雕噴泉中。柯錫杰攝。

• 完成梨山賓館前庭石雕噴泉設計。

製作中的梨山賓館前庭石雕噴泉。

梨山賓館前庭的水池，水面分成兩層。我決定將兩塊巨石放在高的那層上。陪襯著這兩塊巨石的，是隱現池水中的、潔白而晶瑩的小粒桂石。巨石上我以細膩的，仿著我國青銅器時代的紋路趣味、雕刻著我對上古文化的追念。離開巨石不遠，那分隔著另一層較低水面的白色大理石片，是經過切割後的毛邊廢材。它顯示在人們眼中的一條條，粗獷的、機器鑽成的直紋、與泛現著古玉色澤、細膩的、帶有殷、商花紋的巨石，恰是一項強烈的對比。它那機械的，讓人心煩的線條，讓人恍然悟出今天工業社會的醜陋。

面對著堂皇的、古典的、宮殿

式的梨山賓館，人們心中所產生的，將也正是這兩種不相調和的感觸。古代的中華文化是美的，美得像晶瑩的古玉，我們追撫過去，但我們無法永遠沈醉於過去；工業社會雖然是那麼機械的，讓人心煩的，但我們決不能逃避眼前的醜陋，跳回昔日的，古代的，早已遠去的美好裡。這是工業社會、機器掌握了世界後，無法解決的矛盾。

低的一層水面，有不規則的石塊，帶著人們踏向池心。斜斜的池邊，是大理石碎片砌起的盤龍，那是經過變形後龍的圖案，我用白色與綠色兩種大理石的碎片，以嵌瓷的作法去處理。我希望用那古老線條、古遠的色調，以及古色古香的盤龍造型，去配襯那明清形式的宮殿建築，以增加宮殿應有的莊嚴古雅，以增添遊人思古的幽情。……

水池中噴起的水，是我這次全部設計中感到最不滿意的部份了。原先我打算建造的一支大噴泉以及不規則的七個小噴泉，都用中國那自然形態的泉的作法，使噴出的泉水，有些像半截的蠟燭，有些像林中的竹筍，有些像湧起的激流，但有人認為這種噴法不夠熱鬧，因而受命改為西洋那種直線噴起，機械而規則的噴法。噴泉在噴起時所配置的燈光，在我計劃裡的本是統一的色調，這時也在「熱鬧」的要求下，改為紅、黃、藍、綠的燈光。

——楊英風〈一塊不為人注目的、象徵開發的石片〉《東方雜誌》復刊第1卷第5期，頁100-103，

1967.11.1，台北：東方雜誌社

• 擬黎巴嫩貝魯特市國際公園「中國園」造園計畫。（1967-1973）

傳統的阿拉伯式建築的設計概念和原則，是阿拉伯地區環境和文化的清楚表現；有庭園的屋子，如一面充滿涼氣的牆壁，可以略盡調節室內氣候的功能。網狀的窗格子，能減少室外刺眼光線的反射，並且保持空氣流通。窗格子上的雕花，是民間手工藝的表達，雕花千變萬化的圖案也是民間美術天才的發揮，使單調而堅硬的牆壁柔軟一些，加

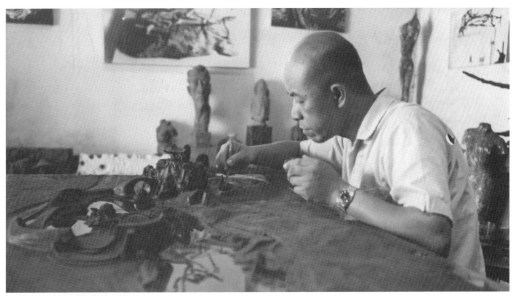

塑造貝魯特中國園模型的楊英風。

著一些人性的痕跡。這與我們中國人的雕花格子窗，有異曲同工之處。…

我曾在一九七一年十月赴貝魯特，替黎國當局設計國家公園中的「中國公園」。在設計上，我儘量保持平頂建築的特色，以揉和入阿拉伯地區的特質。此外，我在庭園方面也運用中國庭園的有機安排，來破除幾何圖形的單調。在水池與整體地形的造型上，沙漠地形那種高低起伏的沙紋變化給我很好的靈感，我就把這種沙漠地形的特色運用在其中，再間接配合簡化的殷商銅器的鑄紋。

——楊英風口述　劉蒼芝執筆〈沙漠甘泉——阿拉伯式的建築與風土〉《明日世界》第4期，頁35-39，

1975.4.10，台北：明日世界雜誌社

目前設在黎巴嫩首都貝魯特國際公園內的中國園面積，已從原先的一千二百平方公尺擴增爲二千平方公尺，除原來計劃興建的假山、亭台、巖穴、牆垣、水池、花木等外，現已增加一座中國典型的六層高塔，及一座陳列館。

黎巴嫩政府是在民國五十五年九月間決定以景色優美的貝魯特市郊，劃爲興建永久性的國際公園，邀請遠東、非洲、美洲、中東等地區國家參加，並由參加國家自行負責設計興建的工作。

我國參加中國園工作的總經費爲新台幣二百四十萬元，係由國內著名的雕塑家楊英風負責設計，詹力新與陳宗鵲兩位建築師擔任繪圖及施工的工作，台灣大學副教授凌德麟則負責庭園設計。

按照目前施工的中國園設計造型，是以龍爲主體，揉合了中國傳統及現代的精神，象徵著中國文化的明天。

——〈黎京貝魯特　興建中國園　亭台山水花樹　專家設計建造〉《聯合報》第2版，1971.9.27，台北：聯合報社

1968

• 獲聘爲第九屆巴西聖保羅雙年展國內參展藝術家提名委員會委員。（02）

• 與陳正雄聯展於日本東京保羅畫廊（Paul Gallery），展出「石雕系列」及其他作品共三十二件。（02.26-03.16）

在他那滿帶濃烈東方色彩的抽象雕塑作品中，你可以嗅到殷商青銅與石器的氣味。然而他那充滿著古老大自然氣息的作品中，卻以機械的、畢直的，代表今天文明利器的強烈線條，刻劃出今天人類爲生活環境去改善的努力方向。……

將他這次所展出的大理石作品，比作建築藝術的基石並不爲過。在楊英風的新作中，大體可以分爲兩個部份：去年的作品，述說著他如何爲田園、鄉村、山野去開發的許多意念；今年的作品，則述說著他如何爲整個都市環境重新創造的想法。

邀請楊英風前往東京保羅畫廊展出的鎌倉市近代美術館美術評論家朝日晃曾說過，日本藝壇的危險，在於缺乏東方的表現，西方有的東西，在日本藝壇上都能馬上找到，但日本的藝術家們大都缺乏如何表現自己東方的色彩，以至於迷失了自己。

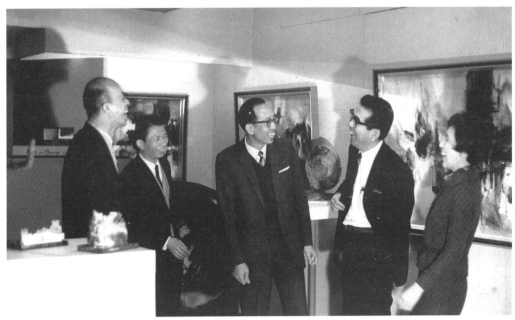

楊英風（左一）及友人攝於保羅畫廊展場中。

這位曾爲日本藝壇的復興做過很多努力
的日本知名藝術評論家說，邀請楊英風在日
本最具歷史的保羅畫廊展出他的雕塑作品，
最大的希望是想藉此起機會對喚起日本藝壇
重視東方特點，產生一些刺激作用，因爲，
楊英風的作品，是他知道的中國藝術家中，
最能完美表現東方色彩的。

——王志潔〈楊英風雕塑卅二件　參加日保羅畫廊展〉

《聯合報》1968.2.27，台北：聯合報社

赴日親自主持雕塑展的我國現代藝術家
楊英風，定今（十八）日乘中華班機自東京
返國。

楊英風與另一位我國現代畫家陳正雄，
二月廿六日起至三月九日同在東京保羅畫廊
舉行雕塑展及畫展，獲得日本藝壇的注意及
好評。楊氏的雕塑個展並延至本月十六日始
結束。

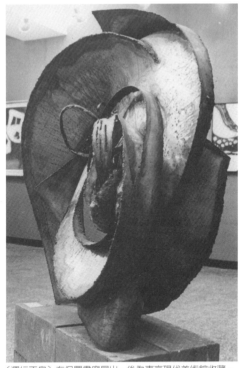

〔運行不息〕在保羅畫廊展出，後爲東京現代美術館收藏。

據楊英風致函國內說：這次他有〔運行不息〕及〔輪迴〕兩件雕塑作品，分別爲東
京現代美術館及鎌倉現代美術館收藏。

——〈雕塑家楊英風　定今自日返國〉《聯合報》第8版，1968.3.18，台北：聯合報社

- 受邀爲第一屆中國雲裳小姐評審委員。（05.24-06.08）
- 朱銘拜於門下。（12.17）

　　他坦誠相告，要做我的學生，眞怕我不收，因爲自己眞是「學識淺薄」等等。朱太太也跟著一齊要求，說：「三年全家的生活費都準備好了，好全心學習。」後來我才知道，當時朱銘在木刻工藝品方面，已經開出自己的天地，工作應接不暇，收入頗爲可觀。他願犧牲那垂手可得的利益，重過「學徒」生涯，並且太太也願意，令我深深感動，這點「求師」心切，多年來，我只有在他身上看到。

　　其實，來到我這裡之前，他已經很好了，我知道能給他的並不多。起初，他想放棄木刻，跟我一樣搞泥巴、鑄銅鐵。我告訴他：「你的刀法非常好，你這行這樣程度的並不多，已經慢慢脫離工藝的範圍，再研究一下，就可以很好了。至於其他的泥巴銅鐵，可以試試，當作過程或練習，盡量用功在木頭上。」這個人從不肯輕易相信自己，這下才死心踏地的刻他的木頭。

　　我想，這是我教給他最好的一課，也恐怕是他所學到最好的部分：認識了自己，肯定了自己。

　　　　　　　　——楊英風〈木之華〉《朱銘　放牛的雕刻家》頁28-29，1976.3.14，台北：英文漢聲雜誌社

- 受邀爲國際造型藝術家協會中華民國代表。
- 受邀爲日本建築美術工業協會會員。

【創作】

- 銅雕〔人間〕、〔育〕、〔運行不息〕（嬉）參展第九屆巴西聖保羅雙年展。（02）
- 銅雕〔運行不息〕獲東京國立近代美術館收藏。（03.25）
- 完成台北泛亞大飯店浮雕〔天行健〕（鴻運貞元）。

　　這座浮雕用一個太極爲主體，襯上黑白兩色的大理石，代表陰陽兩儀，從兩儀再生萬物，生生不息。整個雕刻，多用直線的切割，並用銅條輔助，顯得十分有力。其中許

楊英風　天行健（鴻運貞元）1967　大理石　台北泛亞大飯店

楊英風 酒洞天（局部）1968 石 台北國賓飯店地下室

多圓形的石塊象徵細胞，大大小小，形形色色，那就是綿綿的生命。

——王道平〈賦頑石以生命的楊英風〉《綜合月刊》創刊號，頁60-65，1968.11.1，台北：綜合月刊社

• 完成台北許金德公寓浮雕〔鳳凰生矣〕。

• 完成台北國賓飯店地下室酒吧景觀浮雕〔酒洞天〕。

　　國賓大飯店新近完成的〔酒洞天〕，是他的近作之一。他的原構想是要把整個地下室都用石塊築成，使人一進此「洞」就能享受到原始性的浪漫氣氛。他還曾天真地想安排一座透明魚池在頂上，燈光掩映下來，使人恍若深入水中，杯酒在握，更有飄飄欲仙的感覺。可是別人只要他在四周牆上雕些浮雕，作為裝飾而已，他的理想沒有實現。

——王道平〈賦頑石以生命的楊英風〉《綜合月刊》

創刊號，頁60-65，1968.11.1，台北：綜合月刊社

• 為國父紀念館設計〔國父銅像模型〕。

• 完成美國德州世界博覽會中華民國館大理石噴水池設計。

• 擬新加坡〔展望〕景觀建築設計。

• 擬東部生活空間開發規畫，包括花蓮太魯閣口發展計畫、花蓮機場區第二期文化育樂觀光示

楊英風為美國德州世界博覽會中華民國館所設計的大理石噴水池（局部）。

範區發展計畫、天祥區觀光建設之改進及擴建發展計畫、台北花蓮立體造型發展計畫等。

師大教授著名藝術家楊英風，繼爲花蓮設計一座大理石城之後，近又爲東西橫貫公路東端大魯閣口的美化工程，依山勢設計了一幅壯觀的藍圖，使從北部經蘇花公路到花蓮的遊客，從老遠的地方，將爲這幅壯麗的圖案和雄偉的建築所吸引。

楊教授設計的美化工程，在現在古色古香的橫貫公路牌樓處，用大理石建築一座三層樓高的城堡，遊客可以登上城堡的大門頂上眺望，在立霧溪錦文橋前，即橫貫公路入口的削壁上，用各種顏色，嵌砌一條象徵巨龍的圖案在太魯閣的平地，闢爲綠地公園，建亭台樓閣，供遊客休憩。

楊英風教授爲花蓮設計的大理石城，也在太魯閣口，計劃自利用三棧、新城，到太魯閣這三角地帶的大平原，建築一座以大理石爲特色的都市，地方各界非常重視，有關單位計劃以楊教授設計的藍圖，先建一座模型，再請中央和省方支援，爭取各方投資，將花蓮建設成爲一個較具觀光特色的都市。

——〈雄峻太魯閣　巧藝輔天工　楊英風設計美化〉《中央日報》1969.3.7，台北：中央日報社

1969

• 與楊景天、吳明修等成立「呦呦藝苑」，結合雕塑與建築，推動生活藝術化運動。（01.30）

由藝術界人士楊英風、楊景天、吳明修、陳朝枝等二十餘人組成的呦呦藝苑，定今（三十）日開幕，首先展出楊英風、楊景天兄弟兩人的繪畫及雕塑新作品。該藝苑地址在台北中山北路二段一五五號三樓，歡迎參觀。

據楊英風表示，他們成立呦呦藝苑的理想，是以工作爲藝術與生活結合的溫床，供國內任何藝術家、建築師、文學家、設計家……作爲約會和交換意見的中心，並將經常舉辦各種展覽、座談會與專題演講，以及邀集專家研究有關美化生活環境的問題，向社會提供推動的計劃與建議，爲倡導推行群體文化而努力。

該藝苑並將爲社會各界從事下列各項工作：（一）雕塑繪畫的教學與美學的研究，（二）都市計劃藝術部份的設計與社區的規劃，（三）觀光區的整建與開發，（四）美的建築的設計，（五）庭園的美化與室內的佈置，（六）整套產品的美化與傳播效果的增強，（七）藝術建材的設計與應用的推廣。

——〈楊英風等二十餘人　組成呦呦藝苑　展出陳故副總統銅像模型〉《聯合報》第5版，1969.1.30，

台北：聯合報社

• 獲中華民國畫學會第六屆畫學金爵獎。（02.23）

中華民國畫學會所設的五十七年度（第六屆）畫學金爵獎六位得主，已經產生。他們是：美術理論家徐復觀、國畫家林玉山、油畫家胡奇中、水彩畫家趙澤修、版畫家楊

1969.2.23中華民國畫學會常務理事馬壽華頒第六屆畫學金爵獎給楊英風。

英風、裝飾畫家王楓。

　　中國畫學會駐會常務理事姚夢谷及秘書長胡克敏，昨（十二）日下午在記者招待會上宣佈：五十七年度金爵獎的評選，先由該會第三屆第六次理監事聯席會推出評選委員七人，於五十七年十二月底進行提名，五十八年一月初正式投票，選出五十七年度畫學金爵獎六名得主，頒獎典禮定廿三日上午九時，在第七次會員大會中舉行。

　　作為獎品的金爵，是仿商代青銅品，上鑄華紋，標以「中華民國畫學會主辦五十七年度最優畫學家金爵獎」，另致贈紀念狀一紙，上有該會已故會友馬紹文所撰，會友高拜石所書金文古辭：「藝苑蜚聲，莫與京焉，酌斯康爵，永保貞分。」

　　　　　　——〈第六屆畫學金爵獎　六位得主產生〉《聯合報》第5版，1969.2.13，台北：聯合報社

- 獲聘為我國參加第十屆巴西聖保羅國際雙年展展覽評審選委員。（03.28）
- 受葉公超之託，接下1970年3月日本大阪萬國博覽會中華民國館之景觀設計（10），並與中華民國館設計者貝聿銘合作，開華人建築師貝聿銘與台灣雕塑家合作之首例。

　　一九六九年十月中旬一天夜裡，我接到一通電話，是葉公超先生打來的，有急事，要我馬上去見他。

　　「⋯⋯⋯⋯」

　　「不可能的事。」

　　聽著葉先生的話，不禁出一身汗。

　　「這事有關國家的榮辱，請先生不要推辭。為了國家，沒有不可能的事。」

147

葉先生一番熱誠令我感動，也令我惶恐。

「只剩四個月，怎麼可能！」

「盡力而爲吧，後天就跟榮氏兄弟一塊到大阪去好了。」

第三天，我沒走成。但是負責設計製作中國館前的巨型雕塑的事，已成定局。……

貝聿銘先生：在鳳凰的工作上，他給了我精神上很深刻的鼓勵。當他看到此項工作完成之迅速，除了驚奇外，還有適切的讚美。他說這工作在美國至少要半年的時間才能完成，假如時間充裕，鳳凰要做到十公尺高是最理想的。當他看到餐廳裡以不銹鋼製作的鳳凰模型後，覺得用不銹鋼來製作大鳳凰就最完美了，可惜這是時間所限制的問題只好降低到七公尺和用鋼鐵爲材料了。貝先生看過我其他大理石的雕刻後很感動，他預備將來在紐約爲我開一次展覽會，另外他也希望我能爲他將來計劃中的一座大建築設計雕塑。

——楊英風〈一個夢想的完成〉《景觀與人生》頁72-87，1976.4.20，台北：遠流出版社

• 成爲日本建築美術工業協會特別會員。

• 參展「第一屆全國大專教授美術作品聯合展覽」於國立台灣藝術館。（6.17-7.17）

【創作】

• 石雕〔慈壽玉石〕成爲蔣經國先生致贈蔣宋美齡女士之禮物。

• 雕塑〔東與西〕。

• 完成花蓮航空站景觀雕塑〔大鵬〕（大鵬（一））。

從通往機場的公路轉入機場的入口處，佇立著一座龐然大物，名爲〔大鵬〕，是一隻停棲的大鵬的簡化造型，它的頭部指向航空站的方位。〔大鵬〕高一五米，長二〇〇

楊英風與〔慈壽玉石〕合攝。
楊英風　東與西　1969　材質不詳（左圖）

花蓮航空站前之〔大鵬〕。

米，寬七○米，全部以白色大理石片及石塊、碎石建成。鵬身整個以泥土堆置其中，然後外貼廢料的石片。

　　〔大鵬〕取其飛揚四海、邀遊長空的意思，象徵航空事業的精神及實質。這隻白色大鵬停留在準備起飛的態式，是萬里前程的一個起點。

　　當我們進入機場區，無論從天空，或陸上，都可以遠遠地看到這個〔大鵬〕，所以用它作為航空站的標誌是很恰當的；事實上，它也無形中成為一座標誌了。

<div align="right">——楊英風口述　劉蒼芝執筆〈太空行——從花蓮看世界〉《房屋市場月刊》第20期，

頁51-54，1975.3.5，台北：房屋市場月刊社</div>

• 設計日本大阪萬國博覽會中華民國館之景觀雕塑，並完成一系列試作：〔夢之塔〕（復活）、〔太魯閣〕、〔水袖〕（舞姬、舞）、〔沖天〕、〔神禽〕、〔山水〕、〔京劇的舞姿〕等。

　　〔太魯閣〕是一小型鋁鑄雕塑，一九七○年大阪博覽會期間在東京作的，在博覽會中國館展出，是東臺灣名景太魯閣的精神與自然之美的縮寫。

　　楊教授回憶地說：對產生這個雕塑作「必然性」的認識與執著，幾乎支配著他

楊英風　山水　1969　銅

楊英風　太魯閣　1969　鋁

〔水袖〕原為1970年日本大阪萬國博覽會中華民國館前所構思的景觀雕塑，惜當時並未被採納。

未來的工作和夢想。

　　那是一九六七年，他加入花蓮榮民大理石廠的工作行列，開始對這塊尚保持原始風貌的山地從事探索。他深入工地，從大理石的探採直到把它們分配到適當的用途上。他儘量不放棄觀察尋找任何有特質的景態，以及觸摸每一塊石頭的機會，漸漸地，那處處高聳而峻峭的山壁，一塊塊巨大冰冷的石頭，都開始對他投射出不可思議的吸引力。他認識了它們的堅定卓絕、浩然挺拔；他看到了大自然景物在地球上生長的原始景態，它們親切的流露出質樸直率的力量，無憂無懼，無動無靜。後來，他遂開始去捕捉、去連綴這些零碎的感動，而企圖藉作品的雕塑來表現。〔太魯閣〕便是在這種情態下蘊育創造出來的。

　　——〈訪名雕塑家楊英風教授談：景觀雕塑〉《住的展覽》第2版，1975.5.17-23，台北：住的展覽雜誌社

　　山水系列〔水袖〕（1969）銅雕，作者大膽想象，把山水的某一走勢和肌理，比喻為中國戲曲中的「長袖善舞」的「水袖」。雖然材質和〔昇華〕不同，但是，其「皺透瘦秀」形式化語言是一脈相承的。當然也有所不同，楊英風在步入銅雕山水雕時，在山水的肌理上加刻了中國殷商之紋，增加了人文符號。

　　〔水袖〕是他開創的山水雕的靈感湧動，以後就如火山噴發，在七十年代做出了一

大批山水銅雕……。

——祖慰〈論六零至七零年代的楊英風——而立之年的創作大爆發期〉《楊英風六一～七七年創作展》

頁8-12，2000.12，台北：國立歷史博物館

• 擬舊金山中國文化商業中心雕刻計畫。（1969-1970）

　　……美國舊金山市重建局局長赫曼（M. Justin Herman. Executive Director）……爲「舊金山中國文化商業中心」主持人，據赫局長表示；該中心規模龐大，將於明年中國舊曆年年底前落成，屆時將完全陳列中國的文化作品與商品，另據赫局長表示；他已決定將楊英風先生在萬博參展的八件雕塑作品中的〔舞〕，將它放大十二呎高，樹立在該中心的大門前，供美國及國外人士欣賞。

——《企業家季刊》第21期，封面，1970.6.1，台北。

• 完成宜蘭礁溪大飯店景觀雕塑〔噴泉〕（噴泉（三））及景觀設計。

　　東台灣頗具規模的宜蘭礁溪大飯店，定本月廿五日揭幕。

　　環境幽靜的礁溪大飯店，佔地一千二百坪，建築費一千五百萬元，室內裝飾由藝術家楊英風設計，揉合現代和古典之美於一爐。

　　楊英風爲礁溪大飯店強調溫泉鄉的特色，在大門前的噴水池中，建造一座象徵「水煙」型像，入晚燈光掩映，噴水池中射出的水柱，由於溫泉水含有蒸氣的緣故，迷迷濛濛，「水煙」的型像隱隱約約，極具匠心。

　　楊英風又替礁溪大飯店設計二大間充滿原野風味的大眾浴池，浴池內，有一排高一丈寬數十尺假山，地面砌七、八寸見方的鵝蛋石，溫泉水由假山流瀉而下，宛如瀑布，每入池內，浴客雖然身在室內，但四週環境，好像是深山野谷。……

宜蘭礁溪大飯店景觀雕塑〔噴泉〕的施工現場。

——〈礁溪大飯店 本月廿五日開幕〉《經濟日報》第6版，1969.11.17，台北：經濟日報社

1970-1979

楊英風為花蓮亞士都飯店所設計的景觀浮雕〔森林〕。

1970

• 發表文章〈一個夢想的完成〉。（08）

【創作】

• 完成花蓮亞士都飯店規畫，包括景觀浮雕〔森林〕及雕塑〔龍柱〕。（1969-1970）

　　我在樓梯的右側，豎立一柱非常粗大的原木骨幹，做為「樹幹」。在這基幹把一支一支的原木釘上去，成放射狀，讓它們沿著樓梯右邊的牆面，順著樓梯旋轉的角度伸展出去。當人們上下的時候，宛如置身於原始森林中。

　　我使用這些原木，有的是取一棵木頭的一片橫切面，嵌入牆壁或另一根原木上，讓人們可以看到木頭的年輪，和木材中自然的空洞。有的是取整支木頭的縱剖面，以顯示它的木理纖維。大部份的，還是利用完整的原木，和其表皮部份。配合原木的形色，在適當的地方又嵌入一些奇石、大理石、黑石子。這片木石交構起來的天地，非常強壯有力。……

　　至於，石頭的運用，除了牆上隨原木所鑲嵌的以外，我又造了一條石龍，與大理石的水池，在樓梯口的左方。

　　這條石龍在大理石的水池中挺立，上頂大廳的天花板橫樑，形成一條撐開天花板與地板的〔龍柱〕。〔龍柱〕的當中，原來是支持大廳的柱子，一根柱子，立在大廳中，視覺上不好看，故用這條石龍把它包起來，成為一條美化的石柱，保持原來柱子的功能，但比柱子多了很多東西。中國人以龍為祥瑞之物，「龍」可以成為代表中國的標記，在這國際性的飯店中，很容易使外國人了解。

不過這條龍柱，並不是我們在寺廟門前所習見的那種龍柱，它沒有一般「龍」的形態，嚴格說，它只是一種「龍」的象徵。我用長短不齊、粗細不勻的大理石堆疊起一種旋轉放射的姿態（旋轉的方向順著樓梯的方向，和原木排列的方向），以象徵龍體的盤旋而上。

這龍柱，也就是花蓮大理石的「標本展示柱」。……

——楊英風口述　劉蒼芝執筆〈青蕃地的木石組曲〉《房屋市場月刊》第24期，頁89-92，1975.7.5，

台北：房屋市場月刊社

- 完成花蓮航空站景觀規畫，以及浮雕〔太空行〕、庭石設計〔魯閣長春〕。（1969-1970）

　　我利用航空站的一面牆，做成的〔太空行〕，主要部份是一面浮雕，高三米，左右寬一八・三米。整面牆係用各種大理石片、石皮組合鑲嵌成抽象圖案，模擬「太空的遊獵」。仔細看，可看出整體圖案朝著上方的一個方向迸射而去，其中以一塊最光滑、顏色最深綠的蛇紋石，作為月球的象徵，四週圍繞著其他大大小小的各種「星球」。不規則的石片拼組，象徵宇宙萬象的構成與變化，間或亦有助於動態的造成。有一條梭形的石片鑿痕，斜斜的指向「月球」，說它是奔月的太空船也未嘗不妥。總之，我意欲表現的是太空一種神秘、悠遠、永恆、萬變的生命，人們以機械力探索它所感到的自我的渺小、脆弱，以及冒險犯難的勇氣、意志。

　　在這裡所用的石片有兩大特色。其一，它們全是大理石廢料，也就是被損壞的石材：破裂的、粗糙的、零碎的等等，堆置在石材廠的角落，準備花錢載出去丟棄。然而

製作中的花蓮航空站浮雕〔太空行〕及庭石設計〔魯閣長春〕。

從藝術的眼光看這些廢料，的確比整齊完全的材料還要好用，只要充分利用每塊石片的長處，互相組合、彌補，效果絕對完美。用這些有缺陷的石材，造出來的圖案才是鮮活而自然的，既合於經濟原則，亦合於美的要求。其二，這些石片種類繁多，舉凡花蓮所產的石材全都包容在內，看這面浮雕也等於看花蓮石材樣品展示。這也是我讓人們在短時間內認識花蓮特產的方法之一。……

在〔太空行〕浮雕的正對面，是一座水池，長六○米，寬一二米。這水池以及水池中的石砌雕塑，我名之為〔魯閣長春〕，與〔太空行〕互為一體，相互呼應。……

〔魯閣長春〕在此濃縮了花蓮景觀的精神，代表花蓮的另一特質，企圖予人另一深刻印象。……

〔太空行〕所蘊含的意義，最後在於：從花蓮起飛，作太空及世界之旅，從花蓮可以看到整個世界，而非只看到花蓮。相反的，從世界也可以看到花蓮。這一切的可能性繫於此一行——追尋自我特點與尊嚴的行程。

——楊英風口述　劉蒼芝執筆〈太空行——從花蓮看世界〉《房屋市場月刊》第20期，

頁51-54，1975.3.5，台北：房屋市場月刊社

• 銅雕〔有容乃大〕等。

• 不銹鋼雕塑〔菖蒲〕、〔海龍〕等。

楊英風　海龍　1970　不銹鋼

〔鳳凰來儀〕模型材質為不銹鋼，展示在中華民國館的餐廳裡。

〔鳳凰來儀〕於日本大阪萬國博覽會中國館前展出的情形。

• 完成日本大阪萬國博覽會中國館前景觀雕塑〔鳳凰來儀〕，爲創作生涯中最重要的作品之一。（03）

其實著色的工作是在朝霞工廠那邊還未完成的。二月廿五日就開始做了，當時是先漆上一層防銹的紅丹，以後又漆了一層黑色，紅裡有黑，黑裡透紅，蠻好看的。後來我們又考慮到韓國館那幾支大煙囪是黑色的，又覺得不妥當，於是等三月三號運到大阪後，在大阪繼續著色，但是著色工作只上到五彩的階段已經沒有時間了，中國館是三月十二號開幕剪彩，鳳凰只好以鮮麗的五彩來迎接中國館和萬博的揭幕式。這雖然是巧合了中國古代鳳凰五色俱備的說法，畢竟是色彩太複雜，與其他國家的雕塑有太相像的感覺，而且最重要的是壓不住韓國館那幾支大黑煙囪。考慮結果決定最後再漆一遍大紅色的，這時萬博已經開幕了，白天不能工作，只好夜間工作，這樣著色的工作直到三月廿一日凌晨才全部完成。完成後的鳳凰不是純紅的，而是大紅散金式的，完全是中國式的況味。這樣的色彩的效果想不到又有層次和深度，五彩

楊英風攝於〔鳳凰來儀〕工作現場。

楊英風為大阪萬國博覽會中華民國館一樓的榮民大理石工廠所布置的攤位，展示其為開發花蓮石材所做的一系列雕塑作品。

是隱隱約約的襯現在大紅色底下，隨著光線而有著變化，這與其他國家單獨使用各種色彩的組合情形不同。現在鳳凰不但可以把韓國館黑沉沉的氣焰壓下去，而且還利用了黑色做襯底，更加可以表現出中國館的雍容古雅富有深度的含蓄美。在我個人從前的雕塑中是絕少使用顏色的，想不到這次使用顏色會產生那麼好的效果。……

這樣一隻高七公尺、寬九公尺、以鋼鐵為材料塗以五彩為底、大紅為主色彩的鳳凰，為求與時代性符合，在製作中照例使用了現代機械線條。可是在使用的過程中，把這種冷冰冰的幾何圖形加以破壓（如前所述要求工作人員儘量自由粗糙的去製作等等），使其返原於大自然，增加了近代西洋雕塑中少有的人間性和溫暖感。因此，有幾項特點，與會場上其他國家——特別是西方國家，比較起來有顯然的差異。

——楊英風口述 劉蒼芝執筆〈一個夢想的完成〉《景觀與人生》頁72-87，1976.4.20，

台北：遠流出版社

• 完成日本大阪萬國博覽會中華民國館附設榮民大理石工廠攤位布置設計，並協助開發一系列大理石工藝品。（03）

榮民工程管理處在萬國博國際商場所設販賣店，展出及銷售的大

台灣大力鐘錶公司中壢工廠的〔夢之塔〕（復活）景觀雕塑。

理石工藝品，頗得日本觀眾好評，業務蒸蒸日上。

　　據稱，榮民工程管理處的販賣店，在我國參加國際商場的五家攤位之間，是最先開市的，該店由三月十七日即開始營業。……該店攤位雖佔地不大，但設計新穎，係出自設計家楊英風之手；牆壁上用鏡面反射，擴大了觀眾的視界。現在每天至少有一萬五千名觀客前來參觀並採購運自台灣花蓮的大理石工藝品。

　　——〈萬博我榮工處攤位　大理石工藝品　普獲日人歡迎〉《聯合報》第8版，1970.4.14，台北：聯合報社

• 完成台灣大力鐘錶公司中壢工廠〔夢之塔〕（復活）景觀雕塑。（11）
• 擬台北市東方中學陸故校長自衡銅像設置。

1971

【創作】

• 版畫〔刹那〕、〔魔術〕。（02）
• 不銹鋼雕塑〔心鏡〕（心像）參展日本雕刻之森美術館「第二屆現代國際雕塑展」。（07）

　　〔心像〕是用一整塊不銹鋼剪裁成形，除了利用這種材料可自由彎曲的特性，形成許多凹凸面之外，整個作品只有一處摺痕。……

　　楊英風認為他的作品〔心像〕，是一面人性的鏡子，在整個作品的設計上，從不同的角度，可以看到不同的形像，初看似乎是兩人的形像，轉換一個角度就合成一人。

　　除了形像的不同表現之外，他的作品，在設計上也強調了另一項「動態」。楊英風說：這種動態是由磨光後的不銹鋼造成的。彎曲而凹凸不平的不銹鋼，磨光後成了無數面大大小小的鏡子，在這些鏡子裡，每個人都可看到自己不同的形像，這些經過變形時而碩大無比，時而縮為一線的自己，正反映了現實社會中每個人在不同場合中表現出的「心像」。

　　——〈楊英風應邀參加現代國際雕刻展
作品〔心像〕涵義深遠〉《中央日報》
1971.7.6，台北：中央日報社

楊英風　心鏡（心像）　1971　不銹鋼

楊英風　朝元仙仗圖（八十七神仙圖卷）　1971　白大理石
新加坡文華酒店

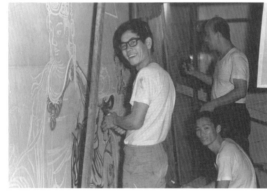

楊英風（左）攝於新加坡文華酒店〔朝元仙仗圖〕（八十七神仙圖卷）施工現場。
新加坡文華酒店〔朝元仙仗圖〕（八十七神仙圖卷）施工現場。右為楊英風，蹲者為朱銘。（左圖）

• 完成新加坡文華酒店景觀規畫，包括景觀浮雕〔朝元仙仗圖〕（八十七神仙圖卷）、〔文華六器〕、〔漢代社會風俗圖〕、〔天女散花〕、〔文華群瑞〕、〔瑞藹門楣〕及景觀雕塑〔晨曦〕、〔大鵬〕、〔玉宇璧〕等。

　　文華大酒店（Mandarin Hotel）是新加坡最著名的大規模觀光旅館建築之一。四十層樓巍峨聳立，堪稱當地的名勝標誌。具有健全視力，可從十二哩外的海上清晰望見。為新加坡政府與民間耗資七千萬（約合新臺幣十億五千萬）所營建的，於一九七三年八月落成。我曾花兩年半，在大廈中完成幾件美術作品。能藉此舒放一些文化性的關懷給海外的中國人，確是快慰而應該的事。

　　與文華大酒店的接觸，始自〔朝元仙仗圖〕（又名〔八十七神仙圖卷〕）的製作。早在一九六九年九月，經新加坡青年藝術家佘金裕介紹，文華大酒店的主人連瀛洲（董事長兼總經理）派人來臺找我商量製作事宜。

　　這幅巨雕壁畫，擇材於「朝元仙仗圖卷」，原件經很多鑑賞家考據，憶測為盛唐百代畫聖吳道子真跡畫稿　內容所繪，為道家故事史。「朝元」是朝拜道家元首元始天尊太上老君玉皇大帝。仙仗是神仙仗儀。又據稱是西王母度壽蟠桃會群仙祝壽的行列。

　　我將其中人物重新排比佈局，予以更鮮活的表情，但仍然盡取吳道子筆法的原神，八十七位人物放大到真人的兩倍，雕刻描金在白色大理石牆壁上。力求筆觸刀工，勁道

中帶纖巧，豪邁中有韻緻。昂首極目之間，真如金壁輝煌的殿堂。群仙貫列，冠帶環珮，旌旛仗儀，祥光飛爍，百樂齊奏，象徵由天而降，來迎接從天涯海角會集文華的嘉賓貴客。……

漢代社會風俗圖……是取自漢代畫象磚的浮雕。內容舉凡「漢闕」、「騎射」、「讌集」、「跳丸」、「跳劍」、「市集」等，雖各為獨立主題，卻可窺其互為關係的衣冠人物，民俗民情等朝野生活形態。……

文華本身的建築是西式的，門口的東西必須跟建築外貌配合才行，不宜做完全寫實的中國東西。〔玉宇壁〕雖然不是寫實的中國東西，但是基本精神是中國的。玉宇來自「瓊樓玉宇」的玉宇。……

〔玉宇壁〕完成後，又替在文華大廈兩邊的新航空公司與銀行各做一件在其門口，性格與玉宇壁相同，名為〔大鵬〕與〔晨曦〕。……

五樓的中國餐廳，大廳是個二層樓高的空間，富麗堂皇。主人本來要在此間塑置四尊中國歷代著名皇帝的立像，穿著如戲劇中的服裝。我覺得不妥，便建議他製作這〔文華六器〕：〔天〕、〔地〕、〔東、南〕、〔西、北〕。這是六個方位，合為完整的宇宙。……

〔天〕、〔地〕、〔東、南〕、〔西、北〕，是以東方美學與哲理為素材，在純淨的大理石上，做樸拙的雕作。深遠方面的意義是：四者合為完整的宇宙。淺近的意義：文華是世界的縮影，佳賓從天上東南西北四方雲集而來，成為天上人間融合的境界。……

以上，是我兩年半中在新加坡完成的工作。時間上，從古典到現在。方法上，從繪畫到雕塑。空間上，從中國含蓋西方。……我要展示自己站在把握中國文化實質的基點上去「追趕」的過程和苦心。也是我在各種藝術作品中不斷強調真正中國氣質的原因。對文華的工作，我慢慢從「古典」美的安排扭轉到現代美的安排，一直沒有離開這個軸心。……

——楊英風口述　劉蒼芝執筆〈星洲文華工作錄〉《明日世界》第11期，頁28-32，1975.11.1，

台北：明日世界雜誌社

楊英風　玉宇壁　1971　大理石、水泥、鋼筋　新加坡文華酒店

〔新加坡的進展〕模型。

• 完成花蓮美崙國中校門設計。

• 擬新加坡首邦大廈庭園景觀雕塑〔新加坡的進展〕。

　　〔新加坡的進展〕……是一九七一年爲新加坡設計的景觀雕塑模型，擬以鋼筋水泥與當地的石頭建造。位於一個「未來市中心設計」的一百公尺寬的馬路邊。

　　新加坡是當今亞洲國家中，唯一在短促的時間内，以其迅速確實的努力，向世人證實了其進步成果輝煌的國家。它在經濟事業，教育事業，建築事業，觀光事業，國家工業化等種種現代國家必行的建設上，都表現了令人驚讚的成就。

　　這座雕塑，以單純有力的線條，聚合而變化著，散出一股似乎由地殼裡被擠壓而迸射出來的力量，堅實、巨大、懾人心魄。正如新加坡在複雜的國境中，力爭上游所做的努力。這努力已給這個國家帶來巨大快速的變化。雕塑本身即被要求來傳達這種體認，濃縮這個國家新銳的精神亦標示未來拓展的潛力和希望。

　　　　　　　　　　　　——楊英風〈從突破裡回歸〉《淡江建築》第4期，1972.7，台北：淡江學院建築學系

• 擬新加坡紅燈高架市場底層景觀雕塑。（1971-1972）

1972

• 參加關島工程師週（02.20-02.26），並舉辦「楊英風景觀雕塑展」。（02.21-02.25）

　　一九七二年二月廿四日，我經由好朋友于漢經（前花蓮榮民大理石廠長）推介，到關島參加爲期七天的工程師週（Engineers Week Feb. 20-26）。這是國際性的聚會，被邀請的都是建築師、藝術家、環境專家、工程師、企業家、設計家等。那年是關島的觀

楊英風與于漢經攝於關島「楊英風景觀雕塑展」展場中。

光年，政府當局爲研究關島的開發，特邀
集與建築環境有關的專家，共同研究議
論，同時也舉行公開的個人作品展覽。

　　——楊英風〈太陽與海交會的關島〉《明日世界》
第5期，頁47-50，1975.5.10，台北：明日世界雜誌社

• 個展於新加坡文華酒店一樓。（03.18-03.
31）

　　這位雕塑家在我國工作經有兩年的時
間，當初他是受邀蒞臨我國，爲文華大酒
店的裝飾與雕刻而來的。

　　他將於本月十八日開始，一連兩星期
假文華大酒店舉行個人藝術畫展，展出結
束日期爲本月卅一日，每天展出時間從上
午十時至晚上十時。

　　展出的作品，除了十餘件雕塑物之
外，其他皆爲楊教授的龐大雕塑物的照
片。

　　於本月十八日，楊教授個人藝術畫展
將舉行開幕儀式，並從下午二時至五時盛

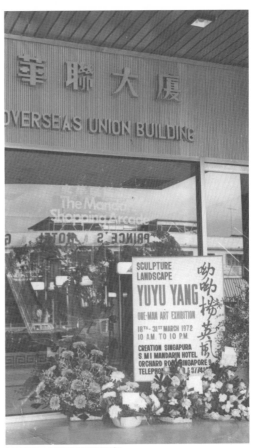

1972.3.18-31新加坡個展海報。

設自由酒會，招待赴會的嘉賓。

　　楊教授也特為這畫展，於今日中午十二時半，假文華閣舉行記者招待會。

　　　　——〈雕塑家楊英風建議當局　應邀請美術工作者　參與美化市容工程　楊氏訂十八日舉行畫展〉

　　　　《南洋商報》1972.3.16，新加坡

• 發表〈從一顆石頭來看世界：東方雕塑第一課——認識石頭〉於《美術雜誌》。（12）

　　「瘦」、「縐」、「透」三個字，簡直是道破中國藝術精奧所從出的妙處。三個字給人的印象也許是一個「醜」字，正如蘇東坡對雅石的玩賞又創一史無前例的「醜」字，以醜觀其變化，故曰「醜而雅，醜而秀」學說。石之醜即為石之美，綜此等意念的擴大，可以滲透應用到其他任何藝術的欣賞上。這三個字把我們欣賞外物的能力，引發並推進到更深遠更自在的境界；不但看到外物的形，更透視了它的質，與「形」「質」交互所生的變化。在這變化中，我們可以看到天生俱來的美，不經人工造作的美，純樸坦率的美，這些美都是我們如不經提示都將逐漸淡忘的素質。在瘦、縐、透變化的小世界中間，我們看到的不再是寸土石頭，而是由一支天地之骨所撐開的全然開放的大自然。在其間臥遊山水百態，捉摸清冷貞固的氣韻，讓緊縮窄隘的情感得到舒放，呆板疲乏的「人性」得以活潑生動起來。

　　就研究雕塑而言，特別是中國雕塑，首先該學的就是認識石頭。鑑石四原則也就是雕塑四原則，唯有這四原則的把握，才能創造一個活有生機的作品，而展示廣大豐實的

楊英風攝於為台北可樂娜餐廳所做的浮雕〔天外天〕前。

內涵。英國雕塑大師亨利摩爾的作品之所以成為西方劃時代的創作，道理亦在於此。其作品簡單有力的造型，透漏虛無的空洞，粗糙留有紋路的表象，再再顯示他徹悟了瘦、縐、透的自然美學，而在作品中得以表現出一種內在蘊積的能力，與不息的生命力，與自然環境產生微妙的調和。

<div align="right">——楊英風〈從一顆石頭觀看世界——東方雕塑第一課〉《美術雜誌》第26期，頁3-5，1972.11，</div>

<div align="right">台北：美術雜誌社</div>

• 獲中外新聞社聘為「優良建材金龍獎」評審委員。（12）

【創作】

• 版畫〔姊妹〕。

• 完成台北可樂娜餐廳浮雕〔天外天〕。（11）

• 木雕〔失樂園〕（〔鶼鰈情深〕、〔男與女〕）、〔太極（二）〕等。

• 石雕〔鳳鳴〕等。

• 銅雕〔龍穴〕、〔太極（一）〕、〔風雲〕、〔起飛（一）〕（〔變化〕）等。

• 完成新竹法源寺大殿〔釋迦牟尼佛趺坐像〕。

　　楊英風自幼深受大同雲岡大佛影響甚深，創作佛像皆具有其風格：簡練、雄健、有力。1972年完成新竹法源寺大殿之〔釋迦牟尼佛〕像最具典型，其右手持說法手印為表達「法源講寺」之特有道風：講經說法的特色。左手持降魔觸地印，為釋迦牟尼佛成佛

1972年楊英風與覺心法師、妻子、岳母及次子奉璋攝於新竹法源講寺。

新竹法源寺大殿的〔釋迦牟尼佛趺坐像〕。

前接受諸天魔外道之脅迫考驗，内心仍如如不動，還以降魔觸地印，大地歸於一片寧靜，此降魔觸地手印乃是釋迦牟尼佛所特有之手印。釋迦牟尼佛本身之塑造，塑其福相容易，而慧相因難，但成佛必然是福慧圓滿，這就是楊英風之最大功力，既要雄健有力，又要充滿慈悲、智慧，呈現出高遠的意境，也是藝術品不同於工藝品之所在。佛像頭部後之頭光，呈現既方又圓之中國式特有曲線，其中光環部位以山水系列之刀法表現，亦是特殊之創作。

——釋寬謙〈〔釋迦牟尼佛趺坐像〕作品説明〉2004

・不銹鋼雕塑〔都會的空間〕。

・完成新加坡紅燈天橋市場人行道白大理石景觀雕塑〔星際〕。

・完成新加坡連氏大廈正廳水景設計〔龍躍〕（隕石舞會）。

楊英風　星際　1972　新加坡紅燈天橋市場人行道

新加坡連氏大廈正廳〔龍躍〕（隕石舞會）施工現場。　　　　　楊英風計畫將〔夢之塔〕放大到87公尺高，成為關島的地標。

• 完成新竹法源寺大殿地面設計〔法界須彌圖〕。

• 擬美國關島觀光遊樂設施計畫案，提出〔夢之塔〕景觀雕塑建築構想。

　　如果把〔夢之塔〕放大到八十七公尺高，建立在海邊或山頂，豈不是可以造成關島的特點和象徵？正如美國紐約港口的「自由女神」像一般。根據這個想法，我再延伸，於是在八十七公尺高塔的內部裝電梯，分隔成辦公房間，利用自然的透空處開窗子，設遊樂空間、展示空間　等。材料為鋼筋水泥與石材配合。的確是一個在夢中才能想像出來的景觀雕塑建築物，大家覺得挺有意思的，於是政府當局及主辦人就促我製圖設計，想把它實現。……

　　小時候常觀察花苞、木頭切開來的情形，覺得其中充滿生命力量。後來研究銅器上的鑄紋，也有相同的感覺，於是就把這種天地間充滿生命力的感覺，成長的力量，塑製成具體的雕塑。

　　雕塑外部是整齊的切面，用金屬製的話，可以磨光，表現現代的科技力量和機械文明，如此也兼顧到時代性。關島，是個充滿自然生長力的地方，用中國自然鑄紋來表現及凝結這種內涵。又，現代的科技文明也不能忘記。這樣的造型來做為關島特質的象徵，成為關島的標誌應該是有其妥貼性的。

　　　　　——楊英風口述　劉蒼芝執筆〈太陽與海交會的關島〉《明日世界》第5期，頁47-50，1975.5.10，

台北：明日世界雜誌社

- 擬台北內雙溪景觀雕塑學校規畫案。（1972-1974）
- 擬美國紐約〔回顧與展望〕景觀雕塑設計。（1972-1973）

1973

- 發表〈雕塑的一大步——景觀雕塑展的第一個十年〉於《美術雜誌》。（03）

　　今天，「時間」、「空間」、「人間」的關係已隨同文明的變異產生急驟的調整、雕塑條件與對象的需要早已迥異於往昔，它們必須從侷促的角落走出，來到廣大社會與群眾面前展示自己，造就一個影響大眾民生的環境，親切化入人們的精神領域，由環境的塑造進至「人」的塑造，它不僅成為一個被雕塑的作品存在人間，更要成為雕塑「人」的作者存在人間。因此，它必須緊密的與大眾生活環境結合，尋找與群眾需要接觸的機會，選擇發揮人性，施以教化的角度，景觀雕塑展運動之方興未艾，已普遍而有效的加速這個時代的來臨。

<div align="right">——楊英風〈雕塑的一大步——景觀雕塑展的第一個十年〉《美術雜誌》第29期，頁37，1973.3，</div>

<div align="right">台北：美術雜誌社</div>

- 發表〈金、木、水、火、土的世界——人造景觀、景觀造人〉於日本京都「國際造型藝術家會議」。（03）

　　「金木水火土」實在就是一個雕塑家的世界。它明顯地包括了我們經常所使用的雕塑素材：金屬（礦物）、植物、水、火、石、土等。「金火水火土」組成了我們的工作室，在其間，它們由「單純的存在」變為「組合的生命」。其中的關鍵在於雕塑工作者的使、用、調、度。即淮南子墬形訓所謂：「五行相治，所以成器也」，作家把形而下的材料，造化出形而上的生命。就遠大處看，金木水火土的「相治」也逐漸成就了人類文明的演化：從舊石器時代、新石器時代、陶器時代、銅器時代、鐵器時代、及與它們並行的生活史；漁獵時代、農牧時代等的進化演變中，人類生活漸呈豐實安定，文化藝術的果實順然結出，造成燦爛輝煌的人類文明財產。因此，我們可以這樣說，人類的「原始生存境態」，在金木水火土漸趨精密，更富變化的交互運用中，步上了「文化生活的環境」。前者，對雕塑家而言，是金木水火土的小世界，後者，對人類歷史而言，是金木水火土的大世界。但是，這裡由小而大，我們只看到了五行所作用的一面「表象」世界。在此，「五行」對雕塑家的要義，並非止於「材料」的提供，對人類生活演進的推動並非止於「相治成器」。

<div align="right">——楊英風〈金、木、水、火、土的世界——人造景觀、景觀造人〉《楊英風景觀雕塑作品集（一）》</div>

<div align="right">頁32-33，1973.3，台北：呦呦藝苑、中國景觀雕塑研究社</div>

- 與朱銘、李再鈐、陳庭詩、郭清治、邱煥堂、吳兆賢、馬浩、周鍊、楊平猷十人等組成「五行雕塑小集」。（04.01）

　　以「金、木、水、火、土」五種宇宙生命元素的中國「五行」之名來做為我們這個

雕塑團體的名稱，時間愈久，愈能感受於一、二。

⋯⋯「五行小集」成立至今，我們沒有總旨和派別的標榜，各人自由發展，隨心所欲，各施所長，誰也不影響誰，限制誰，可真是相當「個人化」的名符其實的小集之合。然而，大家無形之中也相應著「五行」的多重意義——東、南、西、北、中、青、黃、黑、白、赤等等宇宙空間組合的無垠無涯、各居其位，以及物象形體的多采多姿、各俱其色——五行中的我們，悠遊於六合有無的觀想，追索於上下古今時空演化之奧妙，終至由形而下，凌越於形而上。現在，我們拿出這一階段的成績，檢視一下創作的結果，我們發現：當你的創作自由到想與「宇宙精神」相提並論時，這份自由可就變作一份不輕鬆的負擔了。因此，我們互相鼓勵、彼此尊重、努力工作，希望藉這份浩瀚的寰宇冥思所激發出來的格局，無論表現在作品上、亦或是為人上，都能開展一種呼應於自然時空的氣質，我們相信，這樣是有益於大眾的。

從八十幾歲到卅幾歲，五行成員的年齡相差有五十幾歲之多，可以說是「男女老少」皆有，其中沒有孰重孰輕之分，大家的力量都平均展現。這可說是一種全貌；雕塑家年齡層的平均涵蓋，這樣的組合讓我們彼此經驗的觀摩與交流得以擴大。而各人作品的所專所長，亦彼此各有不同，這亦是可謂一種全貌性的概括，所以，這個團體雖小，但可說是以其美學上的代表性面貌立於我國雕塑界，而大致可以由之觀出自由中國地區的雕塑之導向。

——楊英風〈隨自然演化的腳步而創作〉《五行雕塑小集1986》頁4，1986.9.1，台北：金陵工藝雜誌

• 〔東西門〕（QE門）參展「國際造形藝術展」（08.22-08.26）。

〔東西門〕（QE門）於「國際造形藝術展」（1973.8.22-26）展出。

1973.8.25楊英風於省立台中圖書館演講的情形。

省立台中圖書館「景觀雕塑資料展」（1973.8.25-26）海報及演講訊息。

• 「景觀雕塑資料展」於省立台中圖書館（08.25-08.26），並舉辦演講（08.25）。

【創作】

• 銅雕〔稻穗〕、〔豐年〕、〔太魯閣峽谷〕等。

• 完成台北國際大廈良友公司景觀雕塑〔起飛〕（起飛（一））。

　　既然這是件巨大的雕塑創舉，我就格外的謹慎，曾到紡織廠去參觀了無數次機器的構造、紗線的運動以及工作的情形，藉以啓發我的靈感，來設計這座景觀雕塑。以青銅的雄渾、堅實的份量感，使人意識到這家企業，是個舉足輕重的企業機構，而銅雕底部狀如機器，上部有如若干機器上的紡織品，而銅雕的線條，由基部向上成幅射狀的開展，有如紡織品的拓展、扶搖直上，所以定名爲〔起飛〕，象徵業主企業的鴻圖大展、鵬程萬里。

　　景觀雕塑設計，不僅是雕塑單獨的存在，而需要整體的配合。我爲〔起飛〕這件銅雕付出的心力，不止於作品本身的造型設計，而是費心去安排與辦公室的整體配置，使得〔起飛〕雕塑和辦公室連成一體，而非局部裝飾。我建議業主揚棄原來分隔成若干小房間的辦公房間計劃，以這座銅雕爲中心，把整層大樓變成開放性的大辦公室，而在各個單位之間，設計一些屛風隔間，當人們站立起來，可以看到各個角落，整個大樓渾然一體，坐下來辦公時，又自成單位，不相干擾。這樣的企業機構，氣派宏大，自然能受人重視，員工也能發奮圖強，業務的「起飛」，指日可待。

　　　　——楊英風口述　劉蒼芝執筆〈起飛！飛向七重天〉《房屋市場月刊》第23期，頁107-110，1975.6.5，

　　　　　　　　　　　　　　　　　　　　　　　　　　　　　　　　　台北：房屋市場月刊社

• 完成美國紐約華爾街東方海外大廈前不銹鋼景觀雕塑〔東西門〕（QE門）。

　　〔東西門〕景觀雕塑製作，是以一個大正方形與兩個長方形組成一面有曲折的牆，於正方形之中鏤出一圓洞，成爲「月門」；取出的圓形，立在月門的對面，變成「屛風」——光滑明亮的屛風有若鏡子，反映四週各樣的景物。

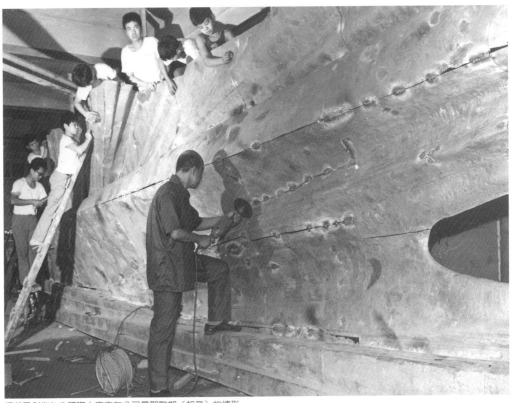

楊英風創作台北國際大廈良友公司景觀雕塑〔起飛〕的情形。

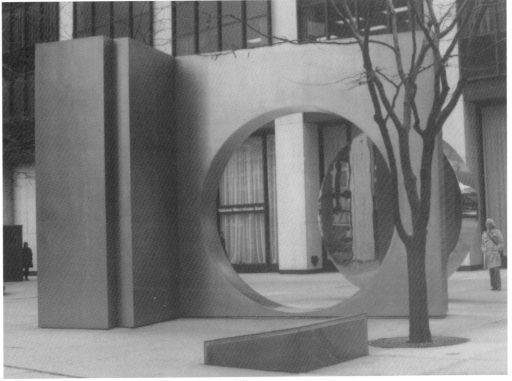

楊英風　東西門　1973　不銹鋼　紐約華爾街東方海外大廈前

圓洞是虛空的，但是形成月門的實景；屏風是實體的，但所映照出來的景物卻是虛空——虛虛實實，饒富趣味，很現代，也很中國。一虛一實的月門與屏風，從各個不同的角度去觀賞，會產生各式的變化，表達出中國人多變化的生活哲學。

〔東西門〕景觀雕塑包涵了方、圓——陰陽相對的哲學思想。方，象徵著中國人方正的性格和頂天立地的正氣；圓，意味著中國人自由、活潑的生活智慧，以及中國人追尋圓熟、完滿的生活理想。方中有圓，圓不置於正中，而放在舒適的空間，表示中國人喜好自然；圓跑出來，則表示身心可以自由自在地往來於天地之間，翱翔於宇宙之中。

——楊英風〈東西門〉《牛角掛書》頁50，1992.1.8，台北：楊英風美術館

- 完成台北歷史博物館前庭景觀設計。（1970-1973）
- 完成新加坡雙林花園規畫。（1971-1973）

從環境、時代、材料、人文等方面考慮，我始終反對也不曾以蘇州花園之形質來建設雙林景園。我認為雙林景園之美，要建立在對本身特質的考慮上、強化上，而非去借助任何不相干的形質，它是一種創造，而不是模仿。

其實，雙林寺雖然取法我國南廟形式，但也為適應當地的環境而改變許多，並不同於古往的南廟。如屋頂用小瓦片（當地頗多採用者）鋪設，看來有中國味，但已趨簡樸，這改變是順乎情理天理的。

關於怡保白石的選用，因為當地缺少好的石材，所以只好借用氣候、風土相近的怡

台北歷史博物館前庭施工現場。

保白石頭。用白色的道理很簡單,當地屬熱帶性氣候,輕淡的色彩將使人心曠神怡,引發清涼之感,而一系白色,與廟牆的白色相調和,景物很明朗,不至於被四週複雜的景物吞沒。

雙林寺靠近現代化的馬路,處於現代化的生活空間,而非深山幽林,所以橋的造型,我不採用傳統的曲橋拱橋等,我用具現代感的石橋,而在橋頭做些中國況味雕刻線條來加添東方文化的象徵。把這橋

新加坡雙林花園一隅。

當作西方與東方的「媒僑」,其實它也是新社區(大芭窯住宅區)與舊社區(雙林寺)之間的景觀轉變的一座關鍵橋。

——楊英風口述 劉蒼芝執筆〈雙林花園話南海〉《房屋市場月刊》第22期,頁103-107,1975.5.6,

台北:房屋市場月刊社

• 擬曾文水庫育樂設施觀光規畫案。
• 擬台北實踐堂正廳〔騰雲〕景觀雕塑設置案。

名稱:騰雲

種類:浮雕

地點:中國石油公司實踐大樓大廳門口

材料:不銹鋼(磨光鏡面)

處理:不銹鋼大小共五片,組合連接固定於咖啡色牆上,該牆面為6.6米X2.1米。

結構:

以線條的彎曲延伸、連續性,將五片不銹鋼組合為一個整體,約為不規則長方形。

(曲線是自然界最生動的線條,可充分表現自然間的生命力)

(一)不銹鋼片有高低起伏的變化。

(二)鋼片表面施以磨光處理,成為鏡面。

(三)如以燈光照射產生不同反射效果。

作用：

（一）成為該樓的鮮明標誌，便於記憶產生印象。

（二）以畫龍點睛的要領，美化單調的門面。使該樓從四周千篇一律的景觀中脫穎而出。

（三）在視覺上引起活潑變化的感覺。

意義：

（一）騰有上升、興起、奔躍的意義，故「騰雲」為乘雲而上。再如騰達為上升發達，騰空為飛上天去。石油本埋藏於地下，必使之「騰空湧出」方有所用。故此名稱實乃象徵石油企業之向上發展躍昇進步。

（二）雲是由水，水蒸氣而來，（屬於水的三態：液體、氣體、固體之一環），其具有變化萬千的特點。石油原為液態，經過處理可成為變化萬千的物質如石油化工，可變石油為無數造福人類的多元物資和動力，又推動了世界的千變萬化。故此地以「雲」的變化象徵「油」的變化，而「騰雲」者，乃是把這「變化」提升為更有氣勢，更鮮耀的境界。

（三）不銹鋼磨光的鏡面加上很多很大的彎曲角度，處處可以反映四周景觀的變化，使浮雕本身像具有生命似的，不斷閃爍流動。雖然浮雕造型極為單純，但效果不單調。

（四）不銹鋼為極能代表當今時代性的剛健、單純、精銳特質的材料，加以簡潔明快的造型處理，製成一件藝術品，更把這些時代性的特質強化具現，與大樓內部大廳取得調和。

<div align="right">——楊英風〈中國石油公司〔騰雲〕雕塑說明〉1973</div>

• 擬台北關渡水鄉計畫。

1974

• 發表文章〈大地春回〉。（10.09）

一九七四年的二月，正是寶島的春天，我與助手們在工作場地的陋棚迎接它。我們衣衫零亂，滿身污粘的聽到園子裡的鳥叫。

我蕭然回頭，看見散置滿地的模子、設計圖、玻璃纖維，不禁憂心忡忡〔大地春回〕到底能不能在春天過去以前做好？因為它必須，絕對必須在三月中旬裝船運往美國史波肯，四月底，在中國館上按裝完成。

時光荏苒，〔大地春回〕從五月四日起到十一月三日止覆蓋在中國館上已經是半年了。這是這次史波肯博覽會展的期限。〔大地春回〕浮雕是為大會中的中國館而來的，美化單調的中國館以外，它對我個人的意義，乃是完成了一個現代雕塑工作者的反省和良知的檢視。撫今追昔，不論我做到多少、我確知自始至終，是抱著與博覽會相同的主

1974.10.9-22台北鴻霖藝廊舉行「大地春回楊英風雕塑展」展場一隅。

　　題理想：「創造未來的清新環境」在工作，而且，在未來的歲月中，亦當如此。

　　　　　　　　——楊英風口述　劉蒼芝執筆〈大地春回〉1974.10.9，台北：楊英風事務所

• 於台北鴻霖藝廊舉行「大地春回楊英風雕塑展」。（10.09-10.22）
• 受邀為第七屆全國美術展覽會雕塑審查委員會委員。

【創作】

• 完成陽明山林榮三公寓浮雕〔鳳凰來儀〕。
• 木雕〔起飛（二）〕。
• 銅雕〔造山運動〕、〔風〕、〔蕭同茲像〕等。

　　台灣地處菲律賓板塊、大陸板塊的接壤，地殼劇烈變動，兩板塊擠壓出古生代的地質層，周圍海域為冷暖流交會，因之天然資源豐富，種類多樣而充足，為之「寶島」。此作品即是表現出造山運動時的痕跡，高山隆起，嵩嶺峻

楊英風　造山運動　1974　銅

175

秀，起伏跌宕，具備開天闢地的氣魄。

<div align="right">——楊英風〈〔造山運動〕作品說明〉1974</div>

• 完成裕隆汽車新店廠景觀雕塑〔鴻展〕及銅雕〔嚴慶齡胸像〕。

　　對我的作品稍加注意的人，看〔鴻展〕一定會有似曾相識的感覺。不錯，我在近幾年當中，做了不少這種線條連成立面造型的東西；那些線條像是從內部擠壓出來的力量，非常簡單的朝一個方向迸射而去。它們的表面起伏，像樹皮，有時也像山壁，露出時間的過程和生命的痕跡。當然那也表現了我個人生命的斧痕。我這一系列相關的作品，其靈感來自花蓮太魯閣、天祥一帶巍峨的山壁，而不是任何一段木頭。不過植物的木理和紋路、球結的樹根等，也給我深刻的印象，使我更鮮活地去運用、去改變那得自出山岳的造型雛形。

　　因此，〔鴻展〕跟我其他的作品一樣，不是「山」、不是「木頭」、不是「船」，不是任何有名字的東西。……我覺得一旦它是什麼，就要被那個「什麼」限死在固定的範疇中。我希望從中所表達的力量、精神、作用是無限的，因此我不能讓一個「什麼」來限死它。然而，這並不是說，我就可以不必經由什麼過程而任意造作它。老實說，我為此種造型所花的研究時間，至少有十五個年頭。而在此，我也把這種線條迸射似的造型用於〔鴻展〕，以其雄渾之力象徵二十年來的汽車工業成果，和表現汽車所特具的速度感。……

　　在〔鴻展〕的四週，我安排了一個小小的庭石花木區，以陪襯〔鴻展〕，穩定它，

裕隆汽車新店廠的景觀雕塑〔鴻展〕及銅雕〔嚴慶齡胸像〕。

使它看起來如生長於地上一般。這個地區，散佈著自然形態的大小蛇紋石，使石片給人的堅實感更厚重些。在石頭之間，植以鐵樹，取其剛毅堅韌之性。再夾植細小的花草，襯托銅像的壯大。〔鴻展〕的兩旁，種植整齊的福木，如此便綠意濃郁、生意蓬勃。有了植物，倒是可以調和石頭的呆笨之氣。

水的安排，在中國庭園中是相當重要的一環，有山必有水，山水調和，取剛柔相濟之美。在這座山的象形石雕附近，有了水的流動，景緻才會生動鮮活起來。因此，在〔鴻展〕的左右兩翼，我又安排兩個順著地形發展的水池。如此，另一方面可以延伸〔鴻展〕龐大的氣勢，與大樓相抗衡。

……銅像置在如此的環境中，便有了依山面水的勢態，無論在氣勢、氣氛上講，都恰如其所需。

銅像本身高一‧二公尺，面對大樓的中央線，為鑄銅半身造像。銅像下有方形的大理石貼片之台座，象徵「地」，方形台座下有圓形的台盤，象徵「天」，因「天圓地方」是我國古代的宇宙觀，天地始合為宇宙。

嚴格說起來，〔鴻展〕這座景觀雕塑，不僅是指這座似山壁的造型物，它應該是指以上說的每一種安置。包括花木、水池等。否則就不成其為景觀雕塑。這種雕塑，與此環境中的每一存在事物，都構成一種組合相依賴的關係。一旦它脫離這種環境，就失去意義。所以我們應該把這塊地方所有的建置看成一個完整的雕塑——它就是〔鴻展〕。

——楊英風口述　劉蒼芝執筆〈鴻展的初航〉《房屋市場月刊》第19期，頁84-88，1975.2.5，

台北：房屋市場月刊社

• 設計〔中國文化學院市政系標誌〕。

一、基本型態：以梅花為基本型態加以變化。因為梅花是我國的國花；最能代表中國文化氣息的花，其卓然立於寒霜飛高中的秉性，正是中國歷史民族精神的寫照，故，在此基礎上以其象徵具有中國文化學院。

二、結構含義：綠色代表綠地（綠帶）與自然界。白色部分代表自然中的城市；如中心都市衛星都市及交通，人與空間的關係；新鮮的空氣和水。

三、整體含意：（一）表現大都會區域開發的整體性，平衡性發展。（二）表現行政組織中每個單位的緊

楊英風　中國文化學院市政系標誌　1974

密相關性。（三）表現行政結構方面的均整週全與團結。（四）科學性的表徵，如原子結構體。（五）規劃建設未來完美城市的理念。（六）人與人造的的必須包容於自然之中。（七）宇宙生命與生態的完美循環系統。

<div align="right">——楊英風〈〔中國文化學院市政系標誌〕作品說明〉1974</div>

• 完成美國史波肯世界博覽會中國館美化工程，設計製作外壁浮雕〔大地春回〕及室內屏風〔鳳凰屏〕。（1973-1974）

　　浮雕以三棵樹的造型含蓋中國館的三面牆及屋頂，屋頂另有一個六角型的象形太陽，構成「日光照大地、林木吐芬芳」的象徵，來表示明日的新鮮環境美麗清新如春臨大地。

　　……館壁是白色的，浮雕亦是（大會限定可使用的顏色是白藍綠）浮雕是由三萬六千片小三角玻璃纖維分片組合構成，三角片是六〇度正三角形，這是按照大會「六〇度角向度發展」的統一規定設計的（為顧全整體環境的統一調和，大會不允許爭奇鬥艷各行其是的建築或裝飾發展）與扇形的中國館亦相調和。史城有很多切面呈六角型的石塊，這是大會以六〇度角為統一設計標準的原因之一。因此，大會確是在關切環境、尊重環境的特質、條件和限制，絕不強求。當然雕塑也必須尊重這一切，以適切的存在於其環境中，成為自然的景觀，去美化環境，教化與它接觸的人們。

　　在日光變化下，白色的浮雕也隨時產生各種陰影明亮層次不同的變化。浮雕的表面並非平坦之故，而是有無數像貝殼紋路的自然線條在高低彎曲的變化著。這種紋路透現著自然強烈的生命力在躍動，無盡極、無終止。此外，這些紋路也象徵著中國式的山水、一片山巒河流的綿延，是原始的、強有力的、多變化的。無論似貝殼似山水，都再再說明中國人眷愛自然的特性、及環境美化根本在於回歸自然，順應自然與自然合一。

楊英風攝於為美國史波肯萬國博覽會中華民國館設計的室內屏風〔鳳凰屏〕前。

因為自然中才有生命、力量，人也是生於自然、長於自然的一部份，要愛護自然，生存才得以和諧快樂。我們的老祖宗幾千年來這樣告訴我們，現在我們也這樣告訴史博會的環境問題專家和參觀者。

——楊英風口述　劉蒼芝執筆〈大地春回〉1974.10.9，台北：楊英風事務所

放置於1970年史波肯世界博覽會中國館入口處，由三角玻璃纖維分片，組成一座屏風式的浮雕，做為屏風，對〔大地春回〕呼應。浮雕以殷商銅器鑄紋基形、構組成八隻抽象的鳳凰。中國古老的傳說中，鳳凰是一種神鳥，只有在天下太平，四季風調雨順的時候出現，它代表神明的祝福和希望：

楊英風與友人攝於美國史波肯萬國博覽會中華民國館外壁浮雕〔大地春回〕工作現場。

企盼人們創造一個美好、繁榮的新世界。它象徵美麗、華貴、幸福與永恆。鳳凰的理想就是史博會的理想，在人類精神與物質的需要和諧結合的希望下，我們把鳳凰和它的理想獻給七四年的史博會，以及未來的時日。

——楊英風口述　劉蒼芝執筆〈大地春回〉1974.10.9，台北：楊英風事務所

• 完成美國舊金山西門企業公司大門入口雕刻設計。
• 擬台北忠烈祠前圓環景觀雕塑設計。
• 擬台中市文英藝術活動中心規畫。
• 擬吳火獅公館庭園改修美術工程。（1974-1975）
• 擬台北縣兒童育樂中心規畫案。（1974-1976）

「兒童育樂中心」在公園的西南角地帶，規劃就緒，如今尚不及興建；但屬於公園整體的一部份，故亦提出，以就教諸先輩。

板橋市迄今未有適合兒童康樂活動的空間，故綜合性、多元性、開放性、教育性的育樂設施空間實屬必要。如今在公園中建置兒童康樂場所是國際間的潮流，並且由家長

陪同遊樂，倍增情趣。尤其各
項設施均爲增進兒童「益智生
活」「群體觀念」「身心健康」
而設，寓教於樂，兼收「教育」
與「娛樂」之效。

　　兒童非小大人，故一切站
在兒童的立場來考慮。

　　設施基本結構以「正三角
形」爲單元，以變化組合。

　　如「踏浪兒」遊樂區，目
前已完成基地結構設置，與全
公園同一系統的水循環到此，

1974.1.23農曆春節時楊英風攝於國父紀念館前。

形成短階梯式的水池瀑布，流水分四個層次流下，每層水深二〇公分，孩子可入水嬉
戲，踐踏水浪，故稱「踏浪兒」遊樂區。此區還有若干雕塑造型物如鉛筆、手套的放
大，提示手腦並用。

　　瀑布、流水的流動均呈動態感，並有自然的聲響，可啓發兒童觀察瞬間變化的美與
韻律。孩子們皆有玩水的喜好，都市中少有自然的流水，特別是板橋，過去曾是水域，
如今只好藉此記憶一些水的遊戲。

　　另外，有「大地之聲」的雕塑，爲全區快樂、自由、活潑的象徵，兒童音樂由此播
放。

　　「沙坑遊學區」有：沙漠棋盤、沙堆堡壘、輪胎飛碟、雲梯單槓、追風滑梯等。沙
土可供隨意堆築捏弄，訓練簡單的造型教育。

　　「十二生肖騎兵隊」，以木頭刻成十二生肖，做成木馬，大夥齊搖，造成簡單的韻
律感。

　　「鋼管遊樂區」多以鋼材變化造成。「龍虎長城」由短牆組合而成，供遊玩穿爬及
屏障。鞦韆、天地人翹翹板、浪船、時光隧道、哈哈鏡等遊樂設施，均有特殊的造型及
意義。

——楊英風口述　劉蒼芝執筆〈頂著陽光遊戲──光復國小及板橋公園的遊戲空間〉《房屋市場月刊》第32期，

頁92-96，1976.3.5，台北：房屋市場月刊社

• 擬台北青年公園大門〔擎天門〕景觀設計。（1974-1979）

　　它用一支「角」撐起全身的龐大重量，我們可以感覺到它內在的力量非常強大。人
們站在旁邊，顯得十分渺小，也相對的增加了它的壯大。假如我們站遠些，就可以感覺
它在替我們把天地撐開，故叫它：擎天門。……

　　這柱擎天石，實際上是外部敷水泥，再貼以石片，加上人工的雕刻。石中穿鑿一個

圓洞，我們可以從中看到天空；如此，石頭就有了「透」的變化，就活潑流動，呆石頭可以變成活石頭。

在表面，我保留了它凹凸的自然粗糙表皮，以顯示石頭本身生命過程的痕跡，這痕跡也代表未人工粉飾。

此外。我也在上面鑴刻了簡化的殷商銅器鑄紋，代表部份人為的力量，及中國的氣韻。特別是，這種線條很像石頭經過風吹、雨打、太陽晒的結果；斑剝、腐蝕，給基調平淡的環境平添幾許奔放與洒脫的情懷。它正是青年人所需要的。

——楊英風口述　劉蒼芝執筆〈叩著一柱擎天門〉
《房屋市場月刊》第25期，頁111-114，1975.8.5，
台北：房屋市場月刊社

1975年刻製的〔擎天門〕模型。

1975

• 發表〈巨靈之歌〉（02.10）、〈預備，文化的禮拜！〉（09.01）、〈星洲文華工作錄〉
（11.01）於《明日世界》。

我們不得不承認：大自然中雖然遍佈著無數美好的作品，但是我們經常是視而不見，或見而不知。因為它們太多太久的存在，反使我們都把它們忘記。加上，近代科技商業的神速發展，我們亦捲入刻板、忙碌、奢侈、機械化的生活中去打轉，當然，麻木、遲鈍、不知不覺的隔絕了泥土與天空……。

於是，現代雕塑家們亦有感於此，便造做一些自然純樸的東西，一如在自然中所形成的那樣；幾塊堆疊的岩石或風化的岩石，殘缺粗糙，不加任何裝飾，讓岩石純粹用自己的骨肉來說明自己，以樸拙的面目重現於我們眼前。這工作及工作的結果，目的是在提示我們，告知我們，去留意，去觀察單純質樸的美，把我們從偏裝修飾的薰習中拉出來，去體認坦誠的、敦實的情感與力量。從而點悟我們再發現眼前的自然之美。這些作品，不過是一項提示，或給我們一個強烈的印象，從此印象中，去對比自然，回歸自然。用看過它尚不滿足的眼睛，去看更大的世界，用關切過它的心，去關切自然更多的生命。

——楊英風口述　劉蒼芝執筆〈巨靈之歌〉《明日世界》第2期，頁62-67，1975.2.10，台北：明日世界雜誌社

今天我們總以為把「中國庭園、宮殿、國畫、仿古藝品……」推展介紹到國外，就

是發揚復興中國文化。其實是大錯特錯的作法。因為只推介了片斷的「虛殼假像」（新造的中國公園、宮殿、國畫、仿古藝品……都是以現代化的材料和鋼筋水泥來作代用品，為形質的虛假。），而沒有推介恆古不變的中國文化的「眞神實髓」；即追求自然樸素。以致人家不會眞正了解我們，尊重我們，甚至會誤解我們，以為我們光賣祖先的遺產不會創造，光會造假……。

甚至更糟的是，久而久之連我們自己也誤解了自己和別人；以為中國文化就是如此這般充滿了裝飾造假做作，以為西方人今天學自我國的追求自然的精神，是西方人自己的創見。更以為我們今天做出簡單、樸素、粗拙、自然的東西就是學洋人的洋味（我在文革這幾件工作，幾位中國藝術界朋友看後深深反應說：學外國學得非常好，是有了中國味。）眞是豈有此理！這一來就休怪外國人自以為創造了崇尚自然的文化本質。

<div style="text-align: right">

——楊英風口述　劉蒼芝執筆〈星洲文華工作錄〉《明日世界》第11期，頁28-32，1975.11.1，

台北：明日世界雜誌社

</div>

- 發表〈太空行——從花蓮看世界〉（03.05）、〈雙林花園話南海〉（05.06）於《房屋市場》月刊。

- 參展國立歷史博物館「五行雕塑小集展覽」。（03）

這個由楊英風、朱銘、李再鈐、陳庭詩、郭清治、邱煥堂、吳兆賢、馬浩、周鍊、楊平猷十人提供作品的展覽，取材除了塑膠袋外，還有油膩破舊的棉手套，廢棄了的「保麗龍」，塑膠耶誕樹，老朽的機器零件等。

九年來，楊英風不懈地為「景觀雕塑」努力，他這次推出的，都是配合生活環境的雕塑，比方為台北光復國小做的不銹鋼壁飾——〔蓬萊島〕，為青年公園大門設計的裝飾〔擎天門〕模型，為林絲緞舞展專門佈置的〔絲緞的舞台〕等。

這位藝術家，以這些「非完整」的作品，企圖表現雕塑在生活上的運用，以及它和人間的時空變遷，息息相關，雖然不像「塑膠袋」、「保麗龍」搶眼，倒是沉著、老練之作。

<div style="text-align: right">

——陳長華〈五行雕塑小集展覽　塑膠袋棉手套搶眼　觀眾能不能接受議論紛紛〉《聯合報》

1975.3.25，台北：聯合報社

</div>

【創作】

- 完成台北市光復國小環境美化規畫案，包括雕塑〔水袖〕及浮雕〔日光照大地〕（光復）。（1973-1975）

光復國小毗鄰國父紀念館，因是漸漸附帶成為觀光遊覽的去處，觀瞻所至，目標至為顯著，故校園景觀之整建、育樂設施之安置，實間接有示範作用。況且校園為養成兒童期（六歲至十二歲）之「群體生活」「益智生活」「身心健康」，及其行為、人格社會化的基本環境。校園各項音樂設施、環境造型、建築架構等，皆有形無形地對兒童產生深重的影響。所謂「人造環境」之後「環境造人」，其建置之週全、完備，實屬必要。

楊英風　日光照大地（光復）　1975　不銹鋼　台北市光復國小　龐元鴻攝

光復國小王金蓮校長，自接任後即對以上問題極為關切，曾計劃動員全校師生以達美化之使命，亦復洽北女師專師生共同創作，以至最後邀約我來作一整體性規劃。如今已有部份完成，其餘將按年度預算逐步建置。

觀賞、展示、遊戲

這塊地區因面向校門及大馬路，在學校全域的前列位置，故各項建置以觀賞、展示，及遊戲性質為重。

水袖激揚的空氣迴盪

水袖是我國平劇中「服裝」與「身體」搭配能變化出優美姿態的重要「隨身道具」，我常常驚訝於它的剛柔變化之美。現在，我就用鋼筋水泥和雕塑造型，把它固定在某一個「飛揚」的起點上。於是一群剛毅又絕對的線條，隨著一股上旋的氣勢扭轉而上，把週遭的空氣也來個三百六十度的迴轉。當然〔水袖〕本身與學園不相干，但是我要的就是這種空氣的旋轉或迴盪，將帶來一種流動性、活潑性，學園需要它。它座落在圓形教室的正前方，對著校門口，可以形成一項標誌，被觀賞或被記憶。……

太陽光的復甦大地

在面臨校門一間教室的側牆上，我做了一件不銹鋼的浮雕，名為：〔光復〕，高十

二公尺、寬七‧五公尺。上方爲太陽的造型，中有一「日」字，太陽的光芒四方散射。下方爲山岳的造型，是臺灣島嶼與大地的象徵。因此「陽光照大地」合而象徵臺灣光復的含意，點出學校名稱「光復」的來源。

金屬的鋼片本身有反光作用，成爲閃爍著光芒的雕塑。

月門與水池的相映

這一部份的的建置係集觀賞、遊戲、展示的機能之大成者。建置的基形是「方」與「圓」。取我國月門的基形與短牆配合，以造成平地景觀的「透」與「隔」的變化，引發「疑無路，又一村」的趣味，最能引起兒童遊戲的動機，完成「躲藏、穿爬、追逐」等遊戲慾望。

水池伸入方形基地的各角落，水淺，可讓兒童入水嬉戲，並調和了方形基地的「剛性」，造成現代化的庭園之美。

基地係由一米見方的水泥板組合而成，兒童在遊走嬉戲之間，可以獲得「度量」的基本概念。此外，也讓兒童認識幾何圖形及線條的組織美、規則美。

這些方形的基地與短牆的另一用途是：「展示」。

學生可以把作品（如美術、勞作）展示、張貼於此處，學習一種室外的展示活動，體會作品與大環境的關係。

以上係已完成部份，未完成部份待完成後再敘述。……

——楊英風口述　劉蒼芝執筆〈頂著陽光遊戲——光復國小及板橋公園的遊戲空間〉

《房屋市場月刊》第32期，頁92-96，1976.3.5，台北：房屋市場月刊社

• 設計〔高智亮先生紀念獎〕獎座。
• 完成話劇「妙人百相」、「林絲緞舞展」、雲門舞集「白蛇傳」舞台設計。

平常一直在做著雕塑和景觀環境的設計等工作，沒有餘暇和機會接觸這以外的東西。這次「妙人百相」的籌劃中，幾位醉心於戲劇藝術的青年朋友，要我設計「妙人百相」的舞台。……在思索之餘，倒覺得它與立體美術的發展與應用不無關係，便也慨然和略爲不安的應允下來。……

「妙人百相」的戲劇，其實就是幾種典型「妙人」的速寫……。

戲劇進行的空間是一所家庭式的醫院，故舞台採取家庭與診所混合的設計。又，進出醫院的，多半是患「心理病」的妙人，所以儘量減少醫院的感覺，加強家庭的感覺，舞台上只給人家一種醫院的象徵而已。

在這裡，我摒除了傳統的景片，代以布幕。爲經濟，樸素，簡化，及配合不能移動的現有邊幕。然後把深淺不同的綠布幕掛上就成爲「牆壁」。

「牆」上吊下四塊「畫」板，是醫院診所的重點象徵，由人體構造圖、骨骼圖、神經圖構畫而成。如一幅「畫」，避免讓病人面對死板板可怕的的解剖圖，又能標示出診所的氣氛，特別是對此心理病患者。

配合布幕，沙發是咖啡色系的，演員穿著紅紫黃白色系，可以得到很鮮明的強調。

不把舞台塞滿，留下大幅空白……。

若干近身的道具都是寫實的，如沙發、桌椅等。……

觀眾要看的，主要是戲，佈景須儘量簡化，使其存在於若有若無之境，只求給演員一種氣氛，或一種提示，以及襯托演員的表演。能把這點做好，我就可以放下我的不安了。

——楊英風〈「妙人百相」的舞台〉《妙人百相》1975.4，台北

我的雕塑一向以線條集成，由一點向四方擴散爲特質。用布料拉的效果，很有力，但是並非所有的都拉成硬直的線條，有的地方，我想就讓它自然（飄垂下來，也會很好看）配合舞者的動作，或者多幾個人在幕後用手拉撐，變化拉撐的動作，只看到布幕的動，看不見人的動。那麼布幕就變成促使舞臺面更爲活潑的重要陳置了。

這片布幕，不單是一片整的，而是有大小、層次、分開的。有的是用木架在布幕後面撐住釘牢的。

在色調上，我選用屬於寒色的藍色系。藍色有深淺，讓她穿暖色系的衣服，而且造型要簡單，那麼她的動作就可以得到很好的強調了。寒色系有安定感，與動作恰恰形成感覺上的對比。在加上燈光儘量跟隨舞姿，我想效果是十分完美的。

——楊英風〈我爲林絲緞的舞台雕塑雕塑〉《儷人》第1期，頁10，1975.5.1，台北：儷人雜誌社

從今年四月起，林懷民就不時往楊英風先生家裡跑，一回帶把日本摺扇，一回送個錄音帶，談著談著就是個把鐘頭，難捨難分。果然，林懷民是找來要設計並製作舞蹈用的道具的。那期間楊先生正爲「妙人百相」話劇及林絲緞舞展作舞台設計。這會，林懷民強調非阿伯您不可，楊先生也樂得非幫這個後生小子不可。

「我要它在舞台上是個活的道具，就像舞者活的肢體，並且它也得是個雕塑，真正的雕塑。」這是找楊先生的理由，也是楊先生答應的理由。

伴隨著幾度排練的觀察及配合肢體動作，幾件貼身道具兼佈景，終於修改製作完成。它們包括白蛇青蛇居

為雲門舞集「白蛇傳」設計的舞台道具〔蛇窩〕。龐元鴻攝。

住的窩巢（藤製），一道分隔閨房内外的垂簾（藤製），法海手持的法杖（藤製），白蛇的摺扇（竹製），許仙的傘（竹製）。

　　瑪莎葛蘭姆來台時，曾獨俱慧心對林懷民說：「你們為什麼不多用用竹子。」

　　的確，竹子是很能表現中國況味的東西，楊先生嘗試好好運用它，但是無法克服它任意彎曲的困難。最後想到藤，才解決。於是竹藤並用做成所有的道具。

<div align="right">——劉蒼芝〈許仙凝立的另一度時空　林懷民舞在那邊〉《明日世界》第10期，頁20-23，1975.10.1，</div>
<div align="right">台北：明日世界雜誌社</div>

• 設計南投草屯〔手工業研究所標誌〕。

雙　十　的　象　徵：一、此結構一看即知為雙十字，可聯想起雙十國慶的含意。

　　　　　　　　　二、四條橫線代表陳列館的四層樓，此四條線實際是合為一體的，與兩條粗線構成一個有變化的雙十記號。

陳列館的象徵：一、把陳列館整體的特性予以強調，因陳列館是手工業研究所的精華。

　　　　　　　二、加深陳列館給人的印象。

編織手工的象徵：雙十字象徵編織的意義，編織是手工業的基本方法之一，應用很廣泛。

經　緯　的　象　徵：粗條直線象徵堅定不移，立地而生的支柱為「經」，細條橫線象徵發展延伸，構成空間的橫樑為「緯」，經緯相互構成「物」，以資利用。

粗細相成的象徵：手工業的粗活是——純樸拙素，不偽飾，不造假，以真實面目示人。

楊英風　手工業研究所標誌　1975

楊英風裝修設計的台北成吉思汗餐廳。

板橋介壽公園一隅。

> 手工業的細活是──精緻細膩，不馬虎，不偷工，以誠摯的感情注
> 入。粗中有細，細中有粗，粗細相互搭配，才能完成好的手工業品。
>
> ──楊英風〈〔手工業研究所標誌〕作品說明〉1975

• 完成台北成吉思汗餐廳室內裝修設計。（08）

　　在以往，我很少參與偏重裝修性的工作，因為在基本上，我反對裝修虛飾。我情願做那些粗重的吊石翻土的工作，像是從泥土中直接生長出來的雕塑製作。所以在這件工作上，要把一個限定的空間，改頭換面，成為一流的蒙古烤肉店──我的確經過一番不大不小的遲疑。最後，還是勞煩了好友于漢經先生的力促與鼓勵，我才開始克服了這份遲疑。當然，最後業主──「成吉思汗」的主人尹有志先生，全盤應允了我的構劃，是完成此項工作的最大動力。我必須坦率指出：業主的合作很重要，他不要求我把空間填得滿滿的，排掛得五花八門的，像是「很有錢」的樣子，而我也樂得給他一個我自己習慣中的經濟、簡樸、有力，像是「小康之家」外加「大家之風」。

> ──楊英風口述　劉蒼芝執筆〈燃燒吧！寒漠上的生命〉《房屋市場月刊》第26期，106-111，1975.9.5，
>
> 台北：房屋市場月刊社

• 完成台北縣板橋市介壽公園規畫。（1974-1975）

　　板橋公園是六十四年板橋市民紀念　蔣公八秩晉九誕辰，向這位世紀的偉人致敬的一份感恩獻禮，故名「介壽公園」。我受聘總設計以及負責部份製作。公園部份已完成，兒童育樂區尚未動工。

板橋介壽公園一隅。

阿公阿婆悠哉遊戲

　　……為了「敬老尊長」，我特別設置了「朝鳳亭」，又名彭祖活動中心（取長壽之意）。以安詳寧靜的姿態棲息在公園的南端，是阿公阿婆們悠遊聚會的小天地。

　　「朝鳳亭」嚴格說，是一棟有亭子感覺的房屋，供老年人從事休閒活動，它被水池環繞，減少些許外界的干擾。但一方面它又可以看到整個「兒童育樂中心」，將來可以看到孩子們天真活潑的嬉戲，在心境上有所返老還童。……

青年男女龍騰虎躍

　　介壽公園也為青年朋友們備置了一個剛柔並濟的活動區：有育樂表演舞臺、山洞假山、循環水池、畫廊、亭臺。……

　　舞臺及觀眾座位區全係露天，所以只能做簡單的鋼筋水泥結構體，供簡單的康樂表演活動。座位的安排是比較富機動與變化的，觀眾可以全朝舞臺方向看表演，也可以三朋四友的自成一小天地聚會、聊天、遊戲。……

　　公園地勢平坦，缺少變化，堆一個「假山」就給大地一些剛強的力量。一千多噸的大屯山石頭，堆疊著擎起「毋忘在莒」的金色大理石鐫刻字樣。為了配合毋忘在莒的戰鬥精神與意義，石塊緊密地排列在一起，形成一座「堡壘」的模式，裡面也有四通八達的洞穴，像地下的防禦工事；因此，它不是純粹遊樂性的假山。當然，孩童也可在其中穿梭嬉戲，當它是捉迷藏的山洞、探險登高的山壁。

水，從假山潺潺流下，成爲瀑布，又在半自然、半幾何圖形的池子裡循環流動，如江河之伴山崖。水中還佇立著兩座相連的亭臺，名爲「自由」「民主」。亭臺的窗戶，每一面各有形狀：正方形、六角形、梅花形、扇形，看進看出，景觀各有變化，這是「月門」的現代運用，暗中可以灌輸給孩子們基本的造型概念。……

——楊英風口述　劉蒼芝執筆〈頂著陽光遊戲——光復國小及板橋公園的遊戲空間〉《房屋市場月刊》

第32期，頁92-96，1976.3.5，台北：房屋市場月刊社

• 擬桃園國際機場聯絡道路景觀雕塑〔水袖〕設置規畫案。

• 擬台北中正紀念堂籌建規畫案。

名藝術設計家楊英風教授，昨（廿二）日將一冊厚達卅餘頁的「中正紀念堂」設計草圖，送請政府參考。

楊教授的這本設計冊，是按照政府日前公告徵求「中正紀念堂」設計辦法，約同專家多人設計而成，佔地面積約達廿五萬平方公尺，建築位置在台北市中山南路、信義路、杭州南路、愛國東路等會合地點。

楊英風教授表示，這項設計闢建內容包括兩大部分：計建築物與公園。其中建築物部分包括三項重點：

①中正紀念堂：內恭立總統　蔣公造像，并陳列其一生對國家民族貢獻之勛業史料。

②音樂廳：可容納二千至二千五百個座位，作交響音樂演奏及其他大規模表演或集會之用。

③國劇院：可容納一千至一千二百個座位，專作爲國劇、話劇、及小規模音樂演奏會之用。

另配合建築物之設計，將全部範圍，整體規劃爲「中正公園」。

楊英風認爲，以建設公園爲主，內包括上述三部分建築物，以便利民眾瞻仰及作爲文化活動中心，最具有紀念價值。

楊教授說明這項設計的特點爲：

①中正公園與建築物合而爲一體，堂、廳、院不作鮮明突出公園設計，而儘量採取隱蔽性，建築物藏在森林中，最能合乎中國人謙虛、含蓄、靜穆的內涵。

②單純安靜的環境，能引導啓發崇拜反省的情緒與行爲。

③建築物不作虛假浮誇之修飾，盡量表現材料的眞實性與本質，并減少人工刻飾及複雜結構，一切近乎自然。……

——〈「中正紀念堂」草圖　楊英風等設計完成　內容包括建築物及公園兩大部份〉《中華日報》

1975.10.23，台南：中華日報社

• 擬淡江25週年紀念景觀雕塑〔乾坤〕設計。

1976

• 發表〈龍來龍去〉於《聯合報》。（02.02）

　　龍在我看來，可以是山脈河流、雲朵、樹木、石頭的肌理紋路、切開的捲心菜等，一切有生命有變化的東西，而不只是常見的清代這樣「具象」華麗的龍。我以爲歷史已經告訴我們：龍是跟著時代變的，清代的龍或過去任何時代的龍，是一份寶貴的文化果實、遺產，彌足珍惜。但我們應該在自己的時代上創造自己的龍，應該體認的是龍的內含及其象徵。…

　　在我個人，我把這種體認溶入我的雕作中，並且一直以它爲創作的骨幹，雖然我並沒有雕出龍的形態。如〔太魯閣〕就是雕刻龍的象徵；我在花蓮看到山脈、石塊的綿延無盡，壯大碩實，變化多端，生命力在其中循環不息，我覺得這就是龍：我心目中的龍，我要刻下它。雖然只抓住這偉大時空的一瞬間、一角隅，我要它成爲我的「永恆」，我的「宇宙」。

　　　　　　　　　　——楊英風〈龍來龍去〉《聯合報》1976.2.2，台北：聯合報社

• 遠流出版社出版文集《景觀與人生》。（04.20）

　　這本《景觀與人生》，是我今年（一九七六年）四月底出版的新書，敘述我自一九四六年至一九七六年之間約三十年之久的一系列工作和思想。

　　　　　　　　　　——楊英風〈簡介我寫的一本書「景觀與人生」〉1976.4.26

• 獲聘爲第八屆全國美術展覽會籌備委員會常務委員。（06.10）

《景觀與人生》封面。
楊英風　虛雲老和尚立像　1976　銅　台北慧炬佛學會　龐元鴻攝（右圖）

楊英風　印光祖師像　1976　銅　台北慧炬佛學會　龐元鴻攝　　　楊英風　太虛大師像　1976　銅　台北慧炬佛學會　龐元鴻攝

【創作】

・雕塑〔乾〕參展第八屆全國美術展覽會。（11.09）

・完成台北慧炬佛學會銅雕〔虛雲老和尚立像〕、〔印光祖師像〕、〔太虛大師像〕。

　　　　慧炬的三大紀念堂三大師銅像，各有其不同的風格。四樓的虛雲法師像塑高瘦，抽象的取虛雲修持禪法的孤高精神，太虛法師則塑趺坐像，由於太虛一生從事僧伽，且為僧團的利益不惜和當時的從政者抗爭，推行佛教的入世精神，太虛大師塑像略胖，又戴一付眼鏡，儼然一付佛教學院的教師院長的造型。至於印光法師像則著重其推行淨土思想，儒佛融合的特質。

　　　　　　　　　　　　——陳清香〈楊英風的佛教造像〉《人文、藝術與科技——楊英風紀念文集》頁259-265，2001.12，

　　　　　　　　　　　　　　　　　　　　　　　　　　　　　　　新竹：國立交通大學出版社

・完成美國加州萬佛城銅雕〔恆觀法師像〕。

・完成宜蘭火車站銅雕〔先總統蔣公像〕。

・銅雕〔鬼斧神工〕、〔正氣〕、〔南山晨曦〕等。

　　　　至於太魯閣拔地而起的山壁氣勢，一如大自然間的一股凜然正氣，楊英風亦以〔正氣〕（1976）一作來加以掌握呈現。那直聳挺立的造型，既如碑碣的端立，又有斧劈山水的氣勢。楊英風將大自然的氣韻與人文的道德相聯通，正是所謂「天地有正氣、雜然

「賦流形」的具體映現。……

　　至於〔南山晨曦〕（1976），又名〔巨蔭〕，看似兩隻向外伸張的手，又像一個展翅的人形；其實，意如其名，這是一件描繪風景的雕塑，一顆正在躍升的太陽，透過既像起伏山勢、又像枝葉林間的縫隙，灑落萬丈耀眼光茫。

　　　　　　　——蕭瓊瑞、賴鈴如《楊英風（1926-1997）站在鄉土上的前衛》頁150，2006.4，高雄：高雄市立美術館

* 設計〔台北市立圖書館標誌〕、〔藝鄉標誌〕、〔中東水泥公司標誌〕等。

　一、該標誌包括「中」、「東」二
　　　字，而合爲一體。

　二、標誌之字體線條如地球之經緯線
　　　之分佈，象徵該水泥公司係屬全
　　　球性世界性之行銷與品質。

　三、該經緯線條亦形成一簡化的古體
　　　「壽」字，象徵水泥公司之萬年
　　　昌隆。

　四、線條粗碩紮實，象徵水泥公司之
　　　堅固牢靠。但其經緯縱橫交織，
　　　又不失變化多姿的造型另象徵水
　　　泥之多用途之應用。

　　　　　　　——楊英風〈中東水泥公司標誌作品說明〉1976

為中東水泥公司設計的標誌。

* 完成台北銘傳商專中正紀念公園庭園
　景觀設計，包括銅雕〔總統蔣公銅
　像〕。

　　雕塑時乃是以蔣公逝世後的遺照
爲藍本，帶著安詳慈愛的微笑，銅像
是放在庭園中的，故採取較爲輕鬆的
坐姿，兩腳小腿部位以下相疊，手拿
一本書，正在翻閱休息中，怡然輕鬆
的坐在藤椅上。藤椅是自然材料做
的，置於庭園似是與自然一體，氣氛
很對，如果用沙發椅就太洋化了。這
樣的蔣公銅像置於花草樹石之間，就
完全與自然調和了。

　　因爲銅像背後有黑色石片屏風襯
托，仍然塑出一份莊嚴肅穆之氣。然

台北銘傳商專中正紀念公園内的銅雕〔總統蔣公銅像〕。

楊英風　鳳凰　1976　不銹鋼　新竹清華大學

楊英風　昇華　1976　水泥　新竹清華大學

蔣公又顯得親切藹然，好像他在與大家講話，是一種家常的氣氛，是「音容宛在」的具體象徵。

<div align="right">

——楊英風口述　挹蒼執筆〈青山綠水‧長相左右——記銘傳總統蔣公銅像及庭園的設計〉

《銘傳校刊》第99期，頁23-28，1976.11.30，台北：銘傳女子商業專科學校「銘傳社」

</div>

- 完成清華大學校園不銹鋼景觀雕塑〔鳳凰〕及水泥景觀雕塑〔昇華〕（昇華（四））。
- 擬美國紐約100 Wall Street Plaza圍牆設計。
- 完成美國亞洲銀行洛杉磯分行伊麗沙白客輪之船錨紀念碑設計。

　　有關　貴美國亞洲銀行洛山磯分行樹立「伊麗莎白」郵輪之船錨，本人茲有下列幾點意見：

（一）錨桿矗立不宜有任何角度的傾斜：

　　　讓錨桿筆直樹立並銲定在基盤台座上，但銲接的痕跡必須隱藏起來。

（二）錬環也筆直銲定伸向空中與錨桿成垂直線條。請參閱所附簡圖。

　　　原因：

　　　（1）錨桿與錬環筆直樹立，筆直的力量是向地心的垂直力量，最爲安定。如果是傾斜，無論角度是多麼小都不夠穩定，甚至角度愈小，向下倒的壓力感覺就愈大，在視覺上會很不舒服。

　　　（2）如果錨桿與錬環成一垂直線豎立，就像由空中拋下，非常準確而有力的感覺會產生。

（三）爲了打破筆直的單調，宜在靠牆壁處樹立一S型的曲線不銹鋼屛風（見圖所描繪）。屛風表面磨成鏡面，鍊錨與四周的景物都可由鏡面反射出來，影像或大或小，產生如哈哈鏡的效果。以此種鏡面的幻覺效果可打破筆直的單調，使景物流動鮮活起來，連帶也使錨活潑的成爲景觀的重心，因爲屛風有襯托的效果。這道屛風也可造成「海洋」「海平面」的幻覺效果，爲錨製造了一個假想的海洋環境，錨被置入其中，如錨之置入海洋，錨與海洋互相取得調和。

（四）安置錨的座台台面，也採用鏡面不銹鋼，也造成海水的「水平面」，不但增加反射效果，錨直立於其上，如直拋入海中。（請參閱附圖）否則就感覺錨是直接掉落土地上，不合常理。不銹鋼的屛風與台面都是製造「海」的環境的辦法，否則錨的安置將會十分生硬。

（五）至於此道屛風的適當高度和厚度，沒有看見現場不便作決定，在本人的想象中，大約爲一公尺高，當作海洋的海平線，又不至於把屋子遮擋太多。實際的高度和厚度尚請有關人員在現場根據實際情形衡量決定。

（六）把整座錨正放，使與旁邊之刻有說明文字的斜面台座平行面對馬路（參閱附圖）在視覺上可與建築物取得平衡。（原設計是斜放，面對基地的轉角，但斜放不能與整體的環境協調）如此雖稍嫌刻板，但不銹鋼的鏡面可以突破這種刻板，給景觀帶來變化。

（七）另一旗桿的位置移至屛風下方。

1976.5.18-6.22楊英風至阿拉伯考察時與友人合影。

（八）建置物以外的地方均種草坪與花木，選擇一些較有力量的花草樹木配合栽植其間。

（九）整體基地需要前低後高，由前向後昇高，但錨的四周圍要低。

——楊英風寫給董浩雲的書信，1976.5.17

• 擬沙烏地阿拉伯愛哈沙地區生活環境開發計畫。（1976-1977）

（二）愛哈沙地區（AL-HASSA AREA）——本區有東部最好的綠洲HOFUF、充足的水源、完善的水利設施，和較完整的各項地圖，測量資料，故首先著手為它進行各項較詳細的設計。已完成的規畫及設計如下：

（1）愛哈沙生活環境開發學院規畫。

（2）愛哈沙防沙林育樂設施規畫。

（3）石山A育樂觀光區之規畫。

（4）AIN NAJJAM溫泉區育樂觀光設施之規畫。已完成設計簡圖及初步估價並提交沙方。

（5）石山B觀光育樂規畫。

（6）新社區規畫。

（7）鄉村市集之規畫。

——楊英風〈沙烏地阿拉伯「公園及景觀」設計報告〉1977.2.23，台北

• 擬沙烏地阿拉伯利雅德峽谷公園景觀規畫。（1976-1977）

1976.5.18-6.22楊英風至阿拉伯考察時與友人攝於Hofuf防沙林。

……研究生活環境造型的我國名藝術家楊英風明（十八）日踏上旅程，前往沙烏地阿拉伯考察，爲該國的三個「中國公園」尋找一些設計構想。

楊英風說：這三個中國公園將建造在三個主要的城市。據他所知，沙烏地阿拉伯東部是石油區與農業區，首都利雅德在中部，西部是外交、宗教、文化的中心，像麥加、吉達等大城都在這個地區。他此行第一站是到首都利雅德，然後會同沙國官員前往各地區考察，搜集資料。

——蔡文怡〈楊英風明赴沙國　構思設計「中國公園」〉《中央日報》1976.5.17，台北：中央日報社

- 擬沙烏地阿拉伯農水部辦公大樓景觀美化設計。（1976-1977）
- 擬美國加州萬佛城西門暨法界大學新望藝術學院規畫設計。（1976-1980）

在美國加州北部的達摩市瑜珈谷，有一座環繞著原始紅木森林與葡萄園風景優美的佛教中心——萬佛城，正在積極籌備中。該城一八〇甲土地的環境建設規劃，以及同時成立的「法界大學」藝術學院院長，都由本省名雕塑景觀設計家楊英風先生負責。……

目前「法界大學」先開辦三個學院，「文理學院」、「佛學院」、「藝術學院」。楊先生以爲「法」大設立藝術學院，實爲憾人心弦的鉅獻。他表示：藝術與宗教關係甚爲密切，無論古今中外，「宗教」與「藝術」之結合，均造成文化、藝術上輝煌的成果，是人類精神文明的瑰寶。……

「因此，不論站在藝術立場或宗教立場，此學院的設立是可以寄予廣大深遠的期許。」楊先生興奮而堅定的說出了他的希望，也表達他主持藝術學院的方針。開始時將設繪畫、雕塑、設計三系，以後考慮增設其他系科。……

——〈將主持美國法界大學藝術學院的楊英風先生訪問記〉《工業設計與包裝》第12期，1977.9，

台北：中華民國工業設計及包裝中心

1977

- 參展「第一屆中韓現代版畫展」於台北市省立博物館（今國立台灣博物館）。（09.13-09.18）

……中韓兩國，以雙方最精彩的，並且同等數目的現代版畫家，組成兩個團體，第一次會合同台演出，有一個很大的意義就是：無形中有了互相勉勵和觀摩的性質。各自的內容可以明白讀出，彼此的優缺點可以明顯比較，兩種文化各自份量的表現，其輕重亦自然可分辨得出。

所以，在展出之後，難免彼此會有所影響；如技巧方法上的互相學習、模仿。當然，這是可以交流的，也是必然的。但往往由於技巧方法的相互模倣交流，便很容易產生類同的、相似的、甚至一體的、一致的東西。因此，所能用以分辨彼此的，就不是技巧與方法，而是彼此的生活、文化內涵的表現、性格、氣質的獨特的況味。這就是基於兩國彼此的地理、環境、民族、風俗的天然差異所能造成的分野，彼此要充分把握這種

楊英風於萬佛城參觀侯翠杏畫展，約1977-1979。

差異才算是成功。

——楊英風〈中韓現代版畫展獻言〉《中韓現代版畫集》頁10，1977.9，台北：財團法人信誼基金會

• 任加州法界大學藝術學院院長。

　　在他主持的藝術學院中，他希望個人的小宇宙——心靈與生活和外在的大宇宙——環境與自然，兩者能和諧並存，相輔相融。

　　法界大學藝術學院目前有設計、繪畫、雕塑三系。入學對象，除一般學生外，還歡迎社會人士去選擇有興趣的科目研修習作。楊英風說，現在南洋地區已有六百人申請入學，台灣也有四十多人申請。

　　對於這所藝術學院的教學特色，他說：將採取「師徒制」的教與學，教授和學生們過著「家庭式」的學習生活，同時在廣大的校園中自設工廠、工房，以達到學以致用，並與校外的工廠和研究所合作，以求藝術與實際生活打成一片。

——蔡文怡〈楊英風談法界大學藝術學院〉《中央日報》國際航空版，1977.9.22，台北：中央日報社

• 任南投草屯台灣省手工業研究所顧問。

• 於日本京都觀賞雷射藝術，激發創作雷射景觀。召開中華民國「雷射推廣協會」第一次籌備會議，將雷射藝術及科技引進台灣。

　　雷射可謂是扭轉人類文明未來發展的重大發明，它之所以具有豐富的藝術表現力，正因為它是一種同調光束，有單一的頻率，波長的振幅與相位的變動極小，容易精確調制，具良好的光學特性。它不僅是視覺之光，而且是一種不具形象之能。這種宇宙間最

精純的光質，經美感的造型後，似乎
可以展現一個抽象經驗的心靈世界。
透過光的凝煉，人與宇宙間心靈的迴
映，達到了相融的境界，由此觀照了
宇宙本體的和諧結構。

　　筆者曾於一九七七年，在日本京
都第一次觀賞雷射藝術的演出，這次
演出為我帶來強烈的震撼：那奇妙的
光束，造成一種難忘的印象；當它與
音響相應出現時，光彩的幻影，交織
成神妙、綺麗的動態，使我有如在太
空中觸及了宇宙生命的躍動，面對雷
射所發散出的天體景象，一時間，我
似乎悟及了生命的本質，體驗到前所
未有的充實。

——楊英風〈光藝術〉《尖端科技藝術展覽專輯》
頁13-14，1988.6.26，台中：台灣省立美術館

楊英風攝於舊金山，約1977-1979。

【創作】

- 完成台灣省教育廳交響樂團新建大樓浮雕〔乘著音符的翅膀飛翔〕及景觀設計。

　　一、裝置環境：南投縣霧峰台灣省教育廳交響樂團新建大樓配合正面外牆（高15公尺、
　　　　寬35公尺）與內廳（高5公尺、寬30公尺）之景觀所需要而設計。……

　　二、雕塑名稱：乘著音符的翅膀飛翔

　　三、主題含意：取樂音的流動、音韻的飛揚、旋律的起伏、音符的跳躍等意象，構想而
　　　　成。

　　四、雕塑素材：鏡面不銹鋼片

　　五、雕塑結構：

　　　　1.由19片大小不同之長方形不銹鋼片裁剪電焊組合而成之一件整體環境性景觀雕塑
　　　　　作品。

　　　　2.每片有相同方向的切線，分三段由一角切向另一角。

　　　　3.90度角與斜面的構成與變化，每一片作品都不盡相同。

　　　　4.每片不銹鋼雕塑作品之間有關聯性，發展變化有起承轉合之組織性。

　　六、雕塑特色：

　　　　1.因此19片作品的不銹鋼片，全係類同造型統一性格之彎曲及斜面變化，象徵音樂
　　　　　的完整性、統一性。

台北板橋市農會大廈的景觀浮雕〔風調雨順〕。　　　　　　　楊英風設計的新竹清華大學校門。

2. 每片不銹鋼作品的關連、組織、變化象徵音樂各種樂器、各種聲調、音調、情調
　 的變化、秩序與組織性。

3. 鏡面不銹鋼雕塑作品依自己建築物牆與周圍樹木、花草、庭物、日夜光線等色彩
　 景象反射入各片作品中。形成凹凸鏡故由不同角度與不同時間之觀賞可造成鏡內
　 現象變化萬千之有趣效果。

4. 幾何長方形，及規則的切割彎曲，跟既成建築之嚴謹的幾何線條所構成的環境背
　 景協調，與之緊密結合，並強調主題所涵蓋的意義，表達高度音樂文化環境之特
　 性。

　　　　　　　——楊英風〈〔乘著音符的翅膀飛翔〕不銹鋼景觀雕塑美術作品及報價說明書〉，1977.8.20

　　省交響樂團團址在霧峰與台灣製片廠隔鄰而居，是故宮博物院剛遷至台灣時儲存寶
物的原址，綠林成蔭，十分幽靜。六個月前落成的音樂廳，以白色為主，配著咖啡色落
地長窗，造型新穎，外壁上有雕刻家楊英風總價六十萬元的現代雕塑。

　　　　　——〈省交響樂團終於有了家　音樂廳及宿舍環境優美〉《聯合報》第7版，1978.8.18，台北：聯合報社

• 完成台北板橋市農會大廈景觀浮雕〔風調雨順〕。

• 銅雕〔起飛（三）〕等。

• 完成新竹國立清華大學校門景觀設計。（1976-1977）

　　校長對於校內環境問題甚為關切，於半年多前即託請楊英風先生，開始替本校規劃校景，楊先生為國內知名之雕塑與景觀設計專家，已於數日前來校提出他半年來觀察後的意見及整個規劃工作的草案。……

　　主要方法在於利用自然環境，強調中國式的生活空間與自然調和的做法，並需要絕對的安靜，和一般公園的做法並不相同。主要工程建設項目包括了：一、水池（成功湖等）的改善。二、現有建築的整建，現有建築與自然環境不協和者，利用植物（生長較快較密者）種植四周，加以遮掩。三、造成梅蘭竹菊四君子特景區。四、松林間的遊閒憩息設施。遠程建設項目包括：一、校門整建。二、山坡景觀設置——隱密是教室，隱密式燈光，移入石頭，飼養親人動物等。三、金木水火土的象徵式建置。四、大學城計劃。

<div align="right">

——〈學校進行景觀規劃　聘請專家代為設計　楊英風近日提出草案〉《清華雙週刊》第141期，

第1版，1976.11.25，新竹：清華大學雙週刊社

</div>

- 完成宜蘭森林開發處〔中正亭〕新建工程暨蔣公銅像設置。
- 完成南投草屯台灣省手工業研究所新建工程規畫，包括與建築師彭蔭宣、程儀賢合作的台灣省手工業研究所陳列館主體建築（1976年完成）及內部裝潢、展示空間的規畫和庭園美化工程。（1971-1977）

　　有鑒於台灣手工藝（業）發展的種種障礙及零亂，筆者在六、七年前就開始與當時

為宜蘭森林開發處製作的〔中正亭〕及蔣公銅像。

的「南投縣立工藝研習所」所長蕭柏川先生共同努力關切此事。民國六十年，承建設廳手工業輔導小組之邀，參與研究改進，並提出設立手工業研究所的草案。

自謝主席主持省政開始，在省府全力推行「小康計劃」之下，謝主席對此案特予關切，積極推動，因而得於六十二年七月把南投工藝研習所改制爲「台灣省手工業研究所」。這個研究所的設立，可以顯示政府改進手工藝（業）的決心。

目前，「台灣省手工業研究所」的新建工程還正在興建，第一期是陳列館部份，設計極爲樸實壯觀。希望將來經由這個研究機構，在觀念上多做引導，在技術上多做改進，把台灣手工業帶上坦途。……

——楊英風口述　劉蒼芝執筆〈台灣手工業的明天——自己的頂天開路〉《明日世界》第9期，頁29-31，
1975.9.1，台北：明日世界雜誌社

在台中通往埔里、日月潭、溪頭等風景區的必經要道上，手工業陳列館以「雙十」形的大樓造型，和內部豐富的手工藝品，吸引不少遊覽車的逗留，有別於其他名勝，這是個介紹台灣手工業品的專屬博物館。

成立於民國六十六年的手工業陳列館，附屬於台灣省手工業研究所。民國六十二年，省府爲發展手工業，在盛產工藝材料的南投縣草屯鎮設立了台灣省手工業研究所，鼓勵業者開發具「傳統現代化、產品生活化」的藝品，凡在省府舉辦的「手工業產品評審會」獲選的產品，即可在此館長期展出。……

建築中的南投手工業研究所。

201

……陳列館的大樓造型由雕塑家楊英風規劃，貝聿銘建築公司的彭蔭宣建築師和中國興業建築師事務所的程儀賢建築師合作設計。這棟四層大樓，由四支龐大的橢圓形豎柱做爲支撐，再以逐層向上開展的橫樑與之交織，在外觀結構上呈現巨大的「雙十」造型。館外不但花木扶疏，更有爲數可觀的石雕景觀，平添館區的遊憩價值。

——周美惠〈手工業陳列館 台灣古早味藝品寶窟〉《聯合報》第18版，1993.5.6，台北：聯合報社

1978

• 發表〈鐳射在藝術上的震撼和期待〉於《聯合報》。（07.07）

　　鐳射顯然是一把神奇之鑰，把自然之門開啓，讓我們放眼宇宙自然之美。藝術家應得到的啓示是：美不是用人的技巧去創造的，藝術家所應做的是，如何利用我們的工具，在「自然」的寶山中，把覆蓋在上面的土石鑿開，讓自然重現。

　　鐳射的發明是在一九五八年。到今天，他已快可以代替畫家的畫筆，代替雕塑家的刀斧，讓藝術家用之爲創作的新工具。未來「鐳射的藝術世界」，因著能引導人們踏入自然，進入精神的宇宙，它的影響與震撼將是史無前例的。

——楊英風〈鐳射在藝術上的震撼和期待〉《聯合報》1978.7.7，台北：聯合報社

• 受邀爲日本雷射普及委員會委員。

　　白石英司是日本西部傳播界的領導人，對文化特別關心，六年前就開始注意雷射的和平用途和藝術上的表現，由全國雷射專家組成「雷射普及委員會」，並聘我爲委員。

　　「雷射普及委員會」的成員，分爲委員、法人會員、個人會員、會友等，包括雷射技術的科學家、美學家、文化人，有研究興趣的機關、企業、團體或個人，和高中生大學生及其他在校生。活動內容主要有普及、教育、交流、開發四大項。普及活動負責舉行各種展示會，樣本展覽，講習會，器材介紹，雷射光劇場，委員擴充，出版等。教育活動負責學校的雷射觀賞，各企業、大學、會員間的國內、外設施觀摩，成立研究小組及有資格制度的援助。交流活動舉辦國內、外交流會議，演講會，相互訪問，新製品的研究發表，工作網的確立，組織國內、外視察團。開發活動包括教育和器材普及的開發，情報收集與調查，資料處理，技術提攜，研究援助，雷射資料館準備等。

　　起初我參加雷射科技研究，只想用之於藝術表現，經過幾次開會後才知道白石英司從雷射的研究中，警覺到日本的工業、經濟正受到歐美的威脅，若不積極發展雷射的和平用途，則未來國家的經濟前途不堪設想。我身爲中國人，更感到雷射在國內有迫切發展的必要，以免因技術的落後，使經濟主權操於他國之手，悔之晚矣！於是開始準備成立「中華民國雷射推廣協會」，並另組「大漢雷射科藝研究社」，以私人的力量，從事研究。

——楊英風〈光芒萬丈話雷射——雷射郵票簡介〉《今日郵政》第284期，頁4-5，1981.8.16，

台北：今日郵政月刊社

1978年楊英風與友人攝於美國加州萬佛城。

• 舉辦「美國萬佛城自然景觀攝影展」於國立歷史博物館，展出多件參訪萬佛城期間之攝影作品。（02.18-03.02）

　　雕塑家楊英風教授今天下午三時，在歷史博物館作專題演講，介紹美國佛教藝術勝地萬佛城概況。該館並在遵彭廳舉辦「美國萬佛城自然景觀攝影展」。

　　美國萬佛城法界大學，佔地一八○甲，由楊教授主持之藝術學院，現分「繪畫」、「雕塑」、「設計」三系，並將繼續增設「景觀」、「電影」、「舞蹈」等系。以傳播中國佛教藝術文化之目標。

<div align="right">──〈楊英風講佛教藝術〉《中央日報》1978.2.18，台北：中央日報社</div>

• 代表法界大學與日本富山美術工藝學校締結為姐妹校。（04.25）

　　美國法界大學新望藝術學院與日本富山美術工藝專門學校，在隆重的典禮，以及人們的祝福聲中，於今年四月廿五日在富山市府公會堂正式結盟為姐妹校。

　　法界大學新望藝術學院成立以來，日本富山美術工藝專門學校是她結盟的第一個姐妹校。……

　　這兩所學府的結盟，得力於大阪藝術大學教授田中健三的撮合。他與新望學院院長楊英風教授，是十數年的老友，而且同是國際造型藝術家協會的會員，在該協會裡並分

1978.4.25楊英風攝於日本富山。

法界大學佛學院一隅。

別擔任日本與中華民國的代表。當楊英風教授接掌藝術學院後，他便從中撮合這兩所藝術學府的結盟工作。……

——郭方富〈法大新望藝術學院的第一課〉出處不詳，約1978年

【創作】

• 浮雕〔父親之樹〕等。

• 設計〔中華民國雷射策進協會標誌〕、〔日本雷射普及委員會標誌〕、〔國際合眾銀行標誌（一）〕、〔尊親科學文教基金會標誌〕、〔美國法界大學新望藝術學院標誌〕等。

標誌的下方為一片喬木榕樹，取字「喬梓之典」尚書大傳「伯禽與康叔見周公，三見而三笞，康叔有駭色，謂伯禽曰：『有商子者賢人也，與之見之，乃見商子而問焉，』商子曰：『南山之隅有木焉，名喬，二三十子往觀之，見喬實高高然而上，工以告商子，』商子曰：『喬者父道也……』」以喬木作為主題，蘊藏了仰望親恩的孝思深意，至於「榕」，取其常綠，茂盛和長壽的特質，也代表了子女們對尊親的至誠祝福之忱。

兩個平列的八字，它的內含也是多元化的，「八八」為父親節，發音和「爸爸」相似，有如兒女對父親的親密呼聲，充滿了天倫親情。

以四個「□」形方塊拼集而成的圖案，在研究自然科學者的心目中看來它有如原子分裂符號的排列，人文科學研究者的直覺卻是代表禮、義、廉、恥的「四維」象徵，如果是一位教育工作者他又會認為那是「德智體群」，教育事業所追求的四大目標。

孝者「修己立國之本」，也是「教之所由」，但願以此一標誌為職志的組織，對發揚中華文化，發展科學教育和推動國家建設上能克盡一份貢獻，使尊親恩澤，常留人間。

——楊英風〈〔尊親科學文教基金會標誌〕作品說明〉1978

法界大學藝術學院的目標與理想，或許正可由其簡明的院徽所代表的意義，作最好的說明：

院徽的圖案是一個正三角形切入一個圓內。圓所代表的，是一個藝術家所應有的胸

楊英風　尊親科學文教基金會標誌　1978

楊英風　美國法界大學新望藝術學院標誌　1978

懷，他必需以圓所含蓋的「宇宙天地」立心；圓也代表了一個藝術家所應有的表現，他
必需像圓那樣的充實、飽滿，像圓那麼的廣澤世界。

　　正三角形所代表的是，一個藝術家所應有的修養，他必需訓練成像正三角那樣的穩
重、禪定、寂靜；像正三角那樣的巍巍如山。正三角的三個邊，更代表了我們這裡的藝
術家，所必需具有的智、仁、勇，所將要成就的立德、立功、立言。

<div align="right">——楊英風〈我理想中的法界大學新望藝術學院〉1978.6.10，台北</div>

• 擬獅子林商業中心〔貨暢其流〕大雕塑設置計畫。

1979

• 參展「現代雕塑家邀請展」於台北阿波羅畫廊。（03.21-04.05）

　　為慶祝美術節，位於北市忠孝東路四段的阿波羅畫廊特別邀請了十二位不同風格的
現代雕塑家，自二十一日起共同展出他們最新的作品。……

　　參展的十二位雕塑家，有甫自美國回來的楊英風，他提供了以不銹鋼為材料所創作
的雕塑品，表現強而有力的的時代內涵。

　　木刻家朱銘也參加展出，作品更見純練。鮮為人知常年隱居在南部寶山村的劉鍾珣
這次特別高興挑選幾件不肯輕易展示的瓶雕作品。祖母畫家吳李玉哥居然也有雕塑作

台北阿波羅畫廊「現代雕塑家邀請展」楊英風展出之作品。

品，風格獨特使一些年輕的雕塑家們都自嘆不如。資深版畫家陳庭詩這次展出三件具現代感的立體作品。

陶藝家邱煥堂的作品充滿人性光輝與至愛，現為副教授的何恆雄展出二件抽象意味的浮雕，李再鈐的雕塑風格偏重現代工業的幾何造形。先後獲雕塑獎的郭清治、楊元太、吳兆賢、楊奉琛都有作品參展。

所有展出的作品，在造型、內涵、技法，俱較以往有顯著進步。

—— 〈十二位雕塑家　今聯展新作品〉《中央日報》1979.3.21，台北：中央日報社

• 與胡錦標、馬志欽、楊奉琛等人合作成立「大漢雷射科藝研究社」。

雷射在實驗室中已不稀奇，但卻未曾在戶外使用。為了要讓大家了解雷射的神奇，認識雷射所造成的景像，楊英風先生和幾位朋友特別買了一部機器，在他的事務所中闢了一個空間，向大家展示其功能和所有雷射的成果，稱之為大漢雷射科藝研究社。（信義路四段一號水晶大廈六樓）

這個研究社所有的費用都由楊英風先生等十餘人支出，由私人團體做科藝研究，勢必要有相當大的犧牲。這十多位成員中，大部分是科學界人士：有雷射專家、電子專家、專事雷射儀器的製造和修護人員，也有藝術家，他們主要是希望帶動社會，使大家了解雷射的重要性和功能。他們相信科學與藝術的結合是絕對存在的，而且利用雷射儀

1979年楊英風父母楊朝木（楊朝華）與陳鴛鴦（陳瀨洲）合影於美國。

器，可以見到三千年後的世界

　　這種展示方式是半公開性質的，主要是讓大家與科藝界多接觸，把環境、美術與生活結合在一個空間，使人們不僅可以享受到科學的神奇，而且可以體會到科學的藝術。展示室中除了掛一些雷射的圖片供人欣賞，另有桌、椅供人休息，還有茶點的招待。因為該場地只是楊英風事務所的一個空間，另有一部分是辦公室，所以希望來往的朋友們，不要妨礙到工作人員處理事務，但只要對雷射有疑問，他們也會代爲解答。這個空間只做展示和處理公事用，眞正的研究工作是在慶齡工業研究所。

<div align="right">——小方〈藝鄕——大漢雷射的發射站〉報紙出處不詳，約1980</div>

• 年底雙親楊朝華（楊朝木）、陳鴛鴦（陳瀨洲）回台定居，與父母分離三十餘載終於團圓。

【創作】

• 銅雕〔盧舍那佛〕等。

• 完成台北國立工業技術學院（今台灣科技大學）校門設計與不銹鋼景觀雕塑〔精誠〕。

　　〔精誠〕是爲國立台灣工業技術學院的環境與建校精神而作的一件景觀雕塑。〔精誠〕二字是其校訓，不銹鋼就是被其所「開」的金石。在造型上亦可想見它是一塊被切開的不銹鋼而已。

　　做這件〔精誠〕時，曾試過多種造型，皆不滿意。一當手中不知不覺做出這個形態，即生一刹那的欣喜，確信是找到了這個景觀雕塑的精義，可以配合學院環境的需

台北國立工業技術學院（今台灣科技大學）的〔精誠〕。

要。景觀雕塑是為別人而存在的，一般雕塑是自己就可以成立的，這是二者不同之處。

　　從整體結構來說，〔精誠〕是由四塊不銹鋼有秩序的相互嵌合而成，並相錯展開的。將此四塊鋼體套合起來，剛好就是一完整的鋼塊了，其間是分毫不差的，是一件精密的機械構造體，決不浪費空間及素材。

　　我想這種表達是恰好地、整潔地、清晰地、微妙地昭彰著該學院的創校精神。

<div align="right">——楊英風〈我雕塑景觀中的金石盟〉《大同》第62卷第23期，頁3-8，1980.12.1，台北：大同雜誌社</div>

- 完成台北國家大廈不銹鋼景觀雕塑〔梅花〕（國花）。

台北國家大廈的〔梅花〕（國花）。

　　〔國花〕景觀雕塑，成於梅花精神與氣質所孕育出的中華民國——方型的枝幹，象徵著堅定穩固的國基；表現著臨危不亂、橫逆不懼的大智、大仁、大勇、大無畏的精神；肩負著延續歷史文化的重責大任。從含苞初綻到圓滿盛開的各式圓形變化，象徵著中國人智慧的成長圓熟；表現著中華民國圓融和諧的生活理想；肩負著追求永恆完滿的人生境界。不銹鋼素材的使用，充分地展現出梅花鐵骨冰心、堅忍清高的志節，正是「富貴不能淫、貧賤不能移、威武不能屈」的高潔風範。「國家大廈」的設計壯觀，層層著色的半圓形陽台，頂著無垠的藍天，形成七彩的天虹；二層樓高的進出口大門，氣派非凡，不銹鋼的材質連貫著大門、玄關、樓梯間，光華萬丈。

〔國花〕景觀雕塑卓然聳立於大樓前，與七彩天虹、萬丈光華相互輝映，不僅產生「天女散花、吉慶有餘」的祥瑞氣氛；同時，更呈現出中國人生命的真義——歷久彌堅、永存於天地。

<div align="right">——楊英風〈〔國花〕作品說明〉1979</div>

　　這一件不銹鋼雕塑，是楊英風的代表作，採用圓形、曲線的輻射狀構成，大小的安排，錯落有致，好像一叢梅花般，展現美好的姿態。

不銹鋼製品具有工業的特色，極適合做為現代化大樓的陪襯，該作是臺北市出現得很早的一座附屬建築的雕塑。但是缺乏保養之故，最重要的一面已經失去光澤，某些凹部也有水漬銹痕，目前以兩盆盆栽遮住，實為美中不足之處。

——郭少宗〈讓都市增添美的氣息——台北市景觀雕塑綜覽〉《藝術家》第22卷第1期，

頁146-153，1985.12，台北：藝術家雜誌社

• 不銹鋼雕塑〔月明〕、〔天圓地方（一）〕、〔天圓地方（二）〕等。

這件〔月明〕，整件作品就是一個正圓的不銹鋼鏡面，放置在一個稍稍偏斜的檯座之上；這個偏斜的檯座，賦予了作品變化的元素，就像一般在圓月的一角，裝飾以一朵卷雲一般，這個檯座也就成了作品不可或缺一部份。……

不過這件完全以不銹鋼完成的〔月明〕之作，對楊英風而言，其實還有另一更為深層的意義，那便是對母親的懷念。由於長期與母親分隔，幼年時期的楊英風止不住對母親的思念；某次自大陸返鄉的

楊英風　月明　1979　不銹鋼　柯錫杰攝

母親，便指著天上的月亮，安慰著楊英風說：你這邊看得見這個月亮，阿母在那邊也看得見這個月亮；你跟阿母都可以看到同一個月亮，阿母不時就在這個月亮裡看著你！

月亮成為母親的另一個象徵，〔月明〕正是寄寓楊英風自幼對母親深沈思念的情懷。

——蕭瓊瑞、賴鈴如《楊英風（1926-1997）站在鄉土上的前衛》頁175-178，2006.4，高雄：高雄市立美術館

• 完成廣慈博愛院蔣故總統銅像及其周圍環境工程暨慈恩佛教堂設計。（1976-1979）

由全體院民集資恭獻的先總統蔣公銅像，昨天上午九時舉行揭幕典禮，由台北市長李登輝主持。這座銅像係該院崇德所老人陳楚斌發起獻建，獲得全體院民及員工一致響

應，自由認捐，並邀請名雕塑家楊英風塑造，以表達全院對先總統蔣公關懷安老育幼工作的感戴之忱。

——〈廣慈博愛院院慶　老人孤兒同歡樂　獻建蔣公銅像揭幕〉《聯合報》第6版，1979.7.2，台北：聯合報社

• 擬台北市美化青年公園水源路高架牆面浮雕壁畫工程概略設計。

　　楊英風應台北市長李登輝之請，為青年公園對面的水源路堤防壁面，規劃設計大壁雕塑，但許多人對這個構想有不同的意見。

　　他說，水源路堤防的大壁單調不雅，破壞整個青年公園景觀的視覺美感必須美化。

　　水源路堤防大壁前有一條雙線快車道，當中還有分道島。根據楊英風的構想，要把這條馬路的路面裁減三分之一，取消分道島，騰出來的地方，一部分種植花卉，一部分闢為人行道。

　　在這種情形下，大壁雕塑既可供民眾在青年公園前散步時遠視，也可以在堤防下的人行道近賞，兩者皆相宜。

　　正因為堤防下有快車道，楊英風說，大壁雕塑的構圖原則就不宜供人細看，而是以線條為主，可供車輛駕駛人在正常的車行速度下，感受到線條跳動的美感。……

——〈楊英風談大壁浮雕　強調藝術價值　要求盡善盡美〉《聯合報》第3版，1979.7.1，台北：聯合報社

　　台北市青年公園大壁畫製作小組召集人雕刻家楊英風昨天說：壁畫雕塑工程，將招考大專以上技藝科畢業生五十人，一面施以教育訓練，一面參加製作。甄訓辦法，預定八月公布。

　　他指出，面積六千餘方公尺的大壁畫，是集合很多件雕塑作品鑲嵌在壁面上，加上附屬景觀而構成的綜合作品，為了永久保留，以高級鑄銅為主要材料。

　　大壁畫的主題，為中華民國建國及反共復國之偉大史實，並以宣揚傳統文化、美化市容、發揮美育功能、啟迪青年愛國情操為準則。

　　楊英風說，大壁畫六千平方公尺的面積中，一千平方公尺採用鑄銅製作，其餘部分採用石頭、石片等天然素材。前者區分為五十個單位，每單位面積約二十平方公尺，由一位雕塑家負責。

　　他表示，大壁畫製作小組將由二十五位具有良好聲譽及經驗的技藝人員，及五十位大專技藝專科畢業生組成。前者以包製方式，每平方公尺給予一萬五千元酬勞；後者則提供碩士班公費待遇及伙食。

——〈大壁畫規劃宏偉　將招訓專上青年　面積六千多平方公尺　主要材料為高級鑄銅〉《聯合報》第6版，

1979.7.4，台北：聯合報社

1980-1989

1980

- 參展台北「榮星花園雕塑展」。（04）

　　大理石有其光滑亦粗糙的一面，所以它質地的變化多。無論是一塊、兩塊或多塊組合，楊教授都能從建材的原理幻化成為景觀的一部份。他的作品需要用角度看，而不是四面八方伸展的東西。至於他所翻的銅模，有自然之趣，但是削得十分短小，觀者必須以小見大，才能設想是名山大川的縮影，從而生出一股想像。

　　——羅雲珍〈從室內到室外——記榮星花園雕塑展〉《新象藝訊》頁3，1980.4.21，台北：新象藝訊雜誌社

- 舉辦「大漢雷射景觀展」於太極藝廊。（04.11-04.17）

　　鐳射是新引進的一項科學技術，愛好藝術的人士在十七日以前，可在太極藝廊看到這項新科學技術，呈現在藝術創作上的面貌。

　　那是四十餘幅，稱之為「鐳射景觀」的創作，由塑雕家楊英風，青年攝影家楊奉琛，科學家胡錦標、馬志欽等提供的作品。

　　楊英風說，像這麼大型地展出鐳射景觀，在國內還是首次，身為日本鐳射補給委員會創始人之一的他，很有把握地說：「我深信我們的水準不下於外國的作品。更重要的是，我們表現出十足的東方味道。」……

　　楊英風說，鐳射對藝術家而言，只是一種新的「原料」而已，而藝術家企圖用這種原料表現自己的意境。基本上和繪畫、雕塑的原理是一樣的。他強調，鐳射景觀也是藝術的一種型態，只是使用的原料不同罷了！鐳射的原料是「光體」而不是「顏色」，原

1980.4.16嚴家淦前總統（左三）參觀大漢雷射景觀展。左二為楊英風。

則上，在表現時沒有一般顏料那麼自由，但是，如果能在鐳射所能表現的範圍內，盡量表現，還是極具有特性的。楊英風認為，目前為止，還未將鐳射的特性完全發揮出來，他相信，鐳射還有許多園地可開闢，應該可表現出更多、更豐富的內容來。

楊英風形容欣賞鐳射景觀，就像「拿一架照相機到另一個世界去拍攝一樣」，滿是另一世界的感受。但是，也可運用版畫、絹印的方式，使它的表現趨於一般的繪畫。比如，展覽中多幅楊英風的作品，便是只採用鐳射所構成的圖案，而顏色部分完全自行控

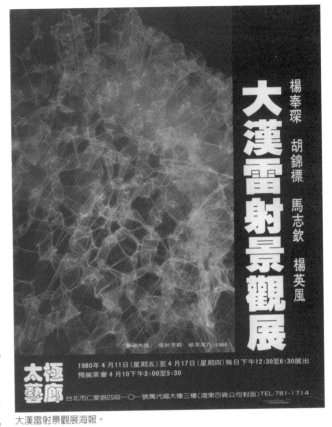

大漢雷射景觀展海報。

制，表現出靜謐的氣氛，有一幅題名為〔禪〕，十分切題。

四位參展者由於年紀不同、背景不同、喜愛不同，表現出的感覺也不同，年輕的楊奉琛參展的作品最多，一片鮮豔的紅、綠、藍色，線條大膽、取材自由，完全是熱情奔放的年輕人表現。

楊英風的作品則偏向沉著、穩定，意境深遠。

兩位科學家的作品比較偏於理性，鮮豔而明快，他倆客氣地說：「我們是試驗性地作，不比他們藝術家啦！」……

——侯惠芳〈鐳射景觀　科學藝術結合　神秘幻彩　表現淋漓盡致〉《民生報》1980.4.14，台北：民生報社

• 發表〈景觀雕塑之真義——從中國生活智慧看景觀雕塑〉於台北市第九屆美術展覽會美術講座。（10）

英文的Landscape只限於一部份可見的風景或土地的外觀，我用的「景觀」卻意味著廣義的環境，即人類生活的空間，包括感官與思想可及的空間。……

雕塑是因環境需要而生的，不管抽象或具象，實用或非實用，好的雕塑對環境有增減調和的作用；雕塑離不開環境，若與環境配合得宜則更能顯出它蘊含的特色。雕塑本身就是內外俱足的景觀，好的景觀其實也是理想的雕塑造型，為了強調以小見大、以大見小的豐富靈活觀念，我喜歡將景觀雕塑合言。……

　　有健康的環境才有健康的生活，入世的景觀雕塑藝術家應該將中國健康的生活智慧融入作品中，更要使藝術品進入現代生活的深處，啓發現代人智慧的泉源，開拓精神生活的領域，導入健康、美滿的生活。

<div style="text-align: right;">

——楊英風〈景觀雕塑之真義——從中國生活智慧看景觀雕塑〉《台北市第九屆美術展覽會美術講座》

頁1-9，1980.10，台北：台北市政府教育局

</div>

• 發表〈心眼靈窗中看大千世界——我的雷射藝術〉於《藝術家》。（10）

　　三年前，我在京都看日本雷射音樂表演，當時非常感動，印象深刻，像是突然看到宇宙生命的本體。那段期間適逢，我經常在法界大學（美國）聽講經說法，一看到雷射的表演，就彷彿看到佛經中所描繪的宇宙千變萬化的神奇景象，在這個極樂世界中我深深震撼，遂反覺相對於這個世界的另一面是多麼微小。從此，我便迷上雷射，我覺得從雷射可以瞭解相對於人的「靈」界的奧妙之境。這一年來，我成立大漢雷射科藝研究社，就是想對這方面做更多的實驗探討，去發現去解釋一個靈的世界。一年來，我們在十數位專家的共同研究中已有很好的成果；我發現雷射光景不是虛假的，它完全可以反射一個環境的形質，環境中有什麼基質，它反射出的就是那個基質的刺激，這裡所說的環境也就是我們普通的環境，在它則形同一種媒介質、媒介體。所以我們發展出雷射的景觀藝術，把雷射通過某種環境的基質，或者元素所反射出來的景象加以主觀的攝取，用目前的基本攝影技術把它固定現顯，此即爲雷射景觀藝術之一。

<div style="text-align: right;">

——楊英風〈心眼靈窗中看大千世界——我的雷射藝術〉《藝術家》第65期，頁168-169，1980.10，

台北：藝術家雜誌社

</div>

• 任中華民國空間藝術協會常務理事。

• 以台北國家大廈景觀設計案榮獲中華民國第一屆優秀建築金鼎獎。

• 「楊英風的藝術世界——從景觀雕塑到雷射景觀」個展於台北華明藝廊。（10.18-11.6）

　　這回華明藝廊邀請我作一次二十年的部分回顧展，內心感到十分高興及惶恐。高興的是：得藉此機會對個人創作生涯中最重要的一段時期做個總檢視。在翻閱舊檔案中，當我觸及那成套成疊的照片及設計圖時，不覺的似也觸及當時創作之刻的脈息。隨著我思維的深透，那躍動的脈息就愈加鮮明有力，終於——像是被這股律動牽引著、吸附著，又重新回到了那個原點：是大山、大河、大石、大樹，是小花、小草、小魚、小蟲，是夢是真，是刹那是永恆，是自然，是創作的母源。想到這裡，我又見到陽光，又受到溫暖，生命的欣欣又流動起來，二十年的歲月實在給了我太多。惶恐呢？當然，問起自己給了這段歲月什麼，怎麼不惶恐。自以爲給出去的那些，會是恆久如山河，溫煦如花草的東西嗎？如果不是，我從自然來又當回復到哪裡？如果不是，我所做一切又有何用？

<div style="text-align: right;">

——楊英風〈楊英風的藝術世界——從景觀雕塑到雷射景觀〉

《「楊英風的藝術世界——從景觀雕塑到雷射景觀」展覽簡介》1980.10.18，台北：華明藝廊

</div>

【創作】

• 完成輔仁大學浮雕〔田耕莘樞機主教〕。

• 設計〔建築獎〕獎座。

• 石雕〔斜樓〕、〔石屏〕等。

　　今年年初，我在屏東找到一家頗具規模的石材廠，有上好的機械，主人亦殷勤地歡迎我使用那些機械，於是我就創作了新一系的石雕，在榮星花園展出過。如圖片所示的〔石屏〕、〔斜樓〕。這系作品嚴格說跟過去（花蓮期）的石雕大同小異，祇是在造型上更趨於簡化、單純了，線條留在石頭上亦更趨於一致性、統一性。也許這種形態的雕塑，很難實現於當今我們的生活環境中，因為很難找到配合的人為環境，所以它被批評為「太冰冷、太倨傲獨立、太理性」等等，不過我實在很喜歡這幾件作品，它表達了我藝術理念中極為重要的原則：裡外都看得清清楚楚，簡單明瞭、一目了然。

　　　　——楊英風〈我雕塑景觀中的金石盟〉《大同》第62卷第23期，頁3-8，1980.12.1，台北：大同雜誌社

• 設計第八屆十大傑出青年〔金鳳獎〕。

• 版畫〔祥和〕（十字架）、〔禪〕等。

• 創作一系列雷射景觀藝術〔聖光〕、〔面紗〕、〔聖衣〕、〔聖架〕、〔遠山夕照〕、〔春

楊英風　斜樓　1980　花崗石

滿大地〕、〔峽谷幻影〕、〔鳳凰〕、〔瀑布〕、〔水火伴遊〕、〔火水〕、〔絕壁〕、〔聖者〕、〔蘇花公路〕、〔山岳〕、〔雄辯〕、〔寶鏡〕、〔驚蟄〕、〔乾坤袋〕、〔芽〕等。

……雷射光純潔無暇，宛若仙女下凡，有超俗之氣，藝術家用來做為創作的彩筆，呈顯人類豐富的心靈世界，與宇宙的奧妙互通聲息，境界愈高，表現愈好。雷射的多種用途將為我們的生活帶來莫大的方便。雷射藝術足以啟迪人心的光明，增添世界的綺麗和生機，雷射與生活相結合，不再為少數的科學家或藝術家所專擅而已。

這二年來，國際間的雷射專家時常來訪，透過照片與幻燈片的介紹，對我國雷射藝術的成績深表驚訝，對作品讚賞有加。因文化背景的不同及觀念的差距，我們的作品自然而然流露東方的神韻，迴然有別於西方的幾何造型，國外的專家很容易看出我們寫意的境界。塑造中國現代藝術的風格，而不落外人的窠臼，基於二年來國內、外的迴響，更使我對雷射藝術的前途充滿信心。

——楊英風〈光芒萬丈話雷射——雷射郵票簡介〉《今日郵政》第284期，頁4-5，1981.8.16，

台北：今日郵政月刊社

• 設計〔中華民國建國七十年紀念標誌〕。

……他的設計看似簡單，卻經過一系列研究，慢慢濃縮簡化而成。起初他在國旗的下方疊合三個「廿」及一個「十」字，合為七十，直接點出開國七十年的主題，也象徵三民主義，四海歸心的大團結。

由於這個七十的圖案要看的人思考以後才能會意，他最後決定拿掉。

楊英風說，他定案的作品只用梅花和國旗，國旗為方形、梅花是圓形，方圓是人懂得「規矩」之後最容易畫出來的圖案。他個人的設計，很多都是由方圓變化出來的。

他強調，國花與國旗是象徵國家的一種公有標幟，真正的設計者是革命先烈和無數中國人的鮮血，歷經七十年才創造出來的，屬於千千萬萬的中國人，誰都可以運用。他提出這樣

楊英風設計的〔中華民國建國七十年紀念標誌〕。

的組合和設計，自有他一份運用的自由與權利。

──〈建國紀念標幟設計　楊英風說巧合而已　詳述構圖過程·慢慢濃縮而成　曾向評審表示·願意捐出獎金〉

《聯合報》1981.1.4，台北：聯合報社

· 完成台北貢噶精舍新建工程設計。（1976-1980）
· 完成台北輔仁大學理學院小聖堂規畫。（1979-1980）

　　這間小聖堂，除了提供個人祈禱和默想之外，主要的是爲了禮儀的需要。會士們每天聚在這裡共同慶祝感恩祭。因此，祭台、十字架和聖體櫃自然就成了整個聖堂的中心。藝術家爲了完成它們的造形，並使得彼此相關連，遂引用一個極具中國意味的想法，那就是他在這三件物品上，分別地賦予天、地和生命的象徵。

　　在祭台後面正中央的十字架是天的象徵。在十字架上，並沒有耶穌的苦像，甚至於它的材料也不是木頭，而是青銅，使你聯想到一塊在大自然的力量中運造出來的岩石。……

　　祭台就是一張被我們所圍繞而用來共同慶祝基督的死亡與復活的餐桌。由於「地」在中國的思想中，被認同爲「接受」的法則，因此將祭台解釋成「地」的象徵，是十分有道理的。…藝術家付予祭台一個狀似山谷的造形，使我們一再的想起，那位曾經深刻了解並且極力稱讚山谷精神的老子，他曾指出山谷由於貶抑而空虛了自己，才能夠容納更多。

──田默迪《輔仁大學聖言會小教堂簡介》1982，台北：輔仁大學

台北輔仁大學理學院小聖堂一隅。

安平古壁史蹟公園全覽圖。

• 完成台南安平古壁史蹟公園規畫。（1975-1980）

　　安平古壁屬安平古堡的一部份，這一堵已剝蝕了的紅磚牆，生滿了許多盤根錯節的古藤植物，紅綠相襯，古趣盎然，以此為主題配以當時的生活情境，如三百年前士農工商社會之生態，他們的衣著打扮、旅行工具、農耕情形等，選樣地表現出來，輔以文字說明；並選擇適當位置，用幾面浮雕勾畫出一位「極一生無可如何之遇，缺憾還諸天地，是創格完人」的民族英雄鄭成功，光復臺灣的戰史，讓入園遊賞者駐足於各項雕塑之前，自然有緬懷先烈與發思古之幽情的作用，果能如是，則古壁古堡整理發揚之目的已達。

　　　　——楊英風〈規畫安平古壁史蹟公園有感〉《安平古壁史蹟公園特輯》1980.3.16，台南

　　三百年前的人民生活情況，身為「現代人」只能在史實中略知一、二，台南市有古都之稱，三百年前的文物史蹟保存不少，尤其是安平古堡前的古蹟更令人追思懷古；雕塑名家楊英風就利用這道古牆附近的史蹟公園，雕塑了古時理髮、海上運輸、陸上運輸、陸上交通、耕田等各種形象，這些在都市中已難得一見的景象，出現在都市裡，顯得十分新鮮，更能引發思古幽情。

　　楊英風手下的古時陸上交通是女坐密封轎子，男子則由兩人抬著的座椅，這種交通工具要具有身分或婚嫁才能享受。

　　陸上運輸，不是現代化的汽車，而是牛車，這種牛車並不是現代的橡膠輪，是以圓木穿孔作輪，十分原始。

1980年林淵、楊英風和黃炳松（左起）合影。

　　古時理髮，更比不上現代豪華理髮廳中有冷氣設備、彈簧椅、美麗的小姐服務。那個時候是理髮師傅擔著工具沿街叫喊，遇上客人則就地露天理髮，洗頭是客人自己的事。

　　古時耕田的情景是水牛拖犁，這種耕作法，迄今還可見到，不過科學發達，政府已鼓勵農民改用農機耕種了，在不久的將來，水牛耕田將成歷史名詞了。

　　海上運輸，在三百年前只靠帆船，船是木造既不堅固，又不安全，不過能航行海上已是最便捷了，現在帆船反成運動工具，真是不可同日而語。

　　　　　　——溫福興〈雕塑史蹟‧思古幽情　古早古早的景象重現〉《聯合報》1980.4.1，台北：聯合報社

• 擬苗栗三義裕隆汽車工廠正門景觀規畫。
• 擬台北市政府及市議會建築規畫。

1981

• 舉辦「第一屆中華民國國際雷射景觀雕塑大展」於台北圓山飯店及圓山天文台。（08.15-08.23）

　　此次舉辦雷射景觀大展，是希望藉著雷射景觀藝術引起大家對雷射未來發展動向的注意，了解雷射的一般用途和基本常識。國家社會更應全面研究、發展雷射，乃是刻不容緩的當務之急，雷射在光學、精密工業上具有深厚的潛力，此種科技的落後，將造成國家經濟的損傷，而不能與外人一較長短，等到經濟主權操於他人之手，後悔莫及，歐

第一屆中華民國國際雷射景觀雕塑大展海報。

美日研究雷射早有長足進步，我們更應急起直追。最後，更寄望於此次大展，能促使國人對文化的醒悟，以藝術修養駕馭科技，繼承中國文化固有的精神，創造更輝煌的文化成果！

——楊英風〈雷射景觀——光明在望的雷射兼談科技與藝術的結合〉
《「中華民國第一屆國際雷射景觀大展」簡介》1981.8.14-23，台北

• 中華民國郵政總局配合「中華民國第一屆國際雷射景觀雕塑大展」，發行〔聖光〕雷射景觀郵票。（08.15）

　　爲慶祝中華民國建國七十週年，並提倡藝術與雷射科技之結合，喚起國人對雷射科藝的重視，介紹雷射的應用及基本常識，八月十六日至八月二十三日，在台北市立天文台和圓山飯店的崑崙廳，將舉辦第一屆國際雷射景觀大展，邀請美、日、法、瑞等國參加。活動內容包括雷射藝術作品展覽，雷射音樂表演，雷射相關儀器展，並聘請國內、外學者專家就雷射原理、製造、應用及未來發展做專題演說。……

　　郵政總局爲了配合這項別開生面，饒富時代

雷射景觀郵票面額二元爲楊英風作品〔聖光〕。

意義的大展，同時於八月十五日發行雷射景觀郵票，此項郵票圖案係在台灣大學慶齡工業研究中心製作，由中華彩色印刷公司，以彩色平凹版印製，面值二元爲我設計，發行枚數六百萬張，面值五元及八元爲楊奉琛設計，發行枚數各爲二百萬張，面值十四元爲胡錦標先生提供，發行二百萬張。另外印製相關彩色信封，貼票卡、護票卡及活頁集郵卡各一批，以饗集郵界同好。

——楊英風〈光芒萬丈話雷射──雷射郵票簡介〉《今日郵政》第284期，頁4-5，1981.8.16，

台北：今日郵政月刊社

• 成立「中華雷射景觀群」（Chinese Laser Artland Group）。

【創作】

• 以雷射切割鍍銅不銹鋼重做雕塑〔生命之火〕（原設計於1969年），此乃首度以國人自製雷射切割機所重製，成爲國內第一件雷射雕塑作品。

本作品最早創作於1969年，係爲中東黎巴嫩的貝魯特國家公園的中國閣塔頂端景觀而設計的。取西方「火鳥」──由火中再生的意義，在配合當地環境的需要而創作的。1981年，我又以雷射切割鍍銅不銹鋼重做一次。以國人自製雷射切割機重製成功，爲國內第一件雷射雕塑作品。

——楊英風〈〔生命之火〕作品說明〉1981

1981年楊英風與友人攝於日本第四屆國際雷射外科學會會議展出作品〔生命之火〕前。

- 不銹鋼雕塑〔生命之火〕參展日本第四屆國際雷射外科學會會議展。
- 完成台北台大醫院浮雕〔痌瘝在抱〕。

　　西諺有云：藝術是心藥。名雕塑家楊英風，費時半載，終於昨日為台大醫院完成國內醫院中第一幅浮雕壁畫。生動的畫面，吸引了每個過往的病人與醫生，在片刻的駐足裡，體會生命的可貴與和諧。

　　這幅長寬各達三、四米面積的巨面浮雕，是由台大醫院院長楊思標岳母臨終前出資捐獻，共花費三十餘萬台幣，……。

　　精心設計的浮雕中，以隻手相握象徵著醫生、病人的親切與信任，此外台大醫院光輝的歷史成果如連體嬰分割、電腦斷層攝影儀器、換腎病人的成功及復健治療的進步等，皆躍然畫上，真可謂畫中有「史」了。

　　　　　　　　——田克南〈雕出杏林春暖〉《中國時報》1981.5.14，台北：中國時報社

- 完成台北甘珠精舍雕塑〔甘珠活佛像〕。
- 完成台北輔仁大學銅雕〔于斌主教像〕。

　　民國七十年十二月九日下午三時由校友楊英風塑鑄之于前校長銅像在母校野聲大樓一樓大廳舉行揭幕儀式，由羅校長主持……。

　　……塑像材料為銅質、作咖啡古銅色，身材高大，著長袍馬掛、面戴眼鏡，雍容慈

1981年楊英風（後排右二）與親友及林淵（後排右三）合影。

為交通部民航局所設計的標誌。
楊英風　于斌主教像　1981　銅　台北輔仁大學（左圖）

祥，栩栩如生，像座爲玫瑰紅色花崗石，極爲美觀……。

——〈高山仰止·永誌懷念　于故校長塑像落成　巍然矗立，栩栩如生〉《輔友生活》第18期，

頁6，1982.10.20，台北：輔仁大學校友總會

• 銅雕〔地藏王菩薩〕、〔覺心法師半身像〕。

1980年代末，楊大師又爲美國加州萬佛城作地藏王菩薩像，地藏菩薩身著當代出家人的服式，頭上戴上五佛冠，面容比一般地藏像飽滿。

——陳清香〈楊英風的佛教造像〉《人文、藝術與科技——楊英風紀念文集》頁259-265，

2001.12，新竹：國立交通大學出版社

• 設計〔金鑛獎〕獎章。

• 設計〔第一屆雷射景觀大展標誌〕、〔台北市愛心服務標誌〕、〔信大水泥公司標誌〕、〔交通部民航局標誌〕等。

交通部民航局「祥梅瑞鳳」徽章是由梅花、鳳凰與瑞雪三種吉祥的象徵所構成。梅花是我國國花，它象徵芬芳高潔的國格；梅開五瓣，象徵五福臨門，我國航空事業在全球五大洲發展，無往而不利。鳳凰是我國傳統中的一種祥瑞有德的靈禽，生性團結，崇尚和平。我以商周時期強有力的造型，變化成活潑可愛的現代造型，繪成徽章。鳳凰遙望天際，凌空翔舞，象徵自在自如地指揮空際之交通，配以瑞祥的雲彩，象徵自由與平安的飛行。

——楊英風〈〔交通部民航局標誌〕作品說明〉1981

• 擬台北市立美術館〔孺慕之球〕景觀雕塑設計，並參展日本東京第十六屆國際建築設計競技。

這個空間座落在一望無際的平野上，造型由一方一圓組成。圓球體在上，立方體在下，圓球體爲鋼構架外覆玻璃絲纖維，內裝吸音石膏板，立方體則外覆不銹鋼鏡面，以

〔孺慕之球〕模型。

台北天母滿庭芳庭園設計（局部）。2005年龐元鴻攝。

完全反映周圍環境而不顯己身輪廓。……

　　當觀賞者越過一片廣闊的平野，來到目的地之前，將老遠就望見離地不遠處，浮著一個圓球，外觀似太空不知名的隕石，降臨大地。又好似來到了另一個星球的外界。

　　圓球東半壁鏤空七條經線，西半壁鏤空七條緯線，仰望圓球，透過鏤空的經緯交叉處，恰可透視天際，一覽無遺。此球的假想軸與地平線成23°27'分傾斜，內部為渾圓空間，南北塗以寒色，中間是暖色，依光色帶每圈有不同變化。晨曦穿透經線，落日餘暉滲入緯線，光線與時推移，美妙無窮。置身其中，宇宙的奧妙，盡入眼底。

　　球體正下方設四處出入口，入內即為寬闊的展覽廳。觀賞者可乘電梯進入球體中的觀賞平台，或靜坐冥思，任幻想飛翔，遨遊環宇，或欣賞天象及尖端科技的雷射景觀音樂表演（觀賞平台一角設置雷射放映機），彷彿暢遊太空。藉著種種聲、光的變化，提昇人至與宇宙合一、渾然忘我的禪境。

　　　　——楊英風〈孺慕之球〉《台灣建築徵信》第387期，頁8-11，1982.7.20，台北：台灣建築徵信雜誌社

- 完成台北天母滿庭芳庭園設計。
- 完成台元紡織竹北廠入口景觀設計及〔嚴慶齡銅像〕。
- 完成中華汽車楊梅廠入口景觀設計及〔嚴慶齡銅像〕。
- 擬台北民生東路大廈庭院設計。
- 完成南投天仁茗茶觀光工廠及商店規畫與入口處雕塑〔天仁瑞鳳〕。（1980-1981）。

　　在國內擁有二十七個分店的天仁茶業公司，昨（二十五）日在南投縣鹿谷鄉凍頂山破土興建「凍頂茶園」。

南投天仁茗茶觀光工廠外觀，右為楊英風雕塑〔天仁瑞鳳〕。

　　該凍頂茶園，是天仁茶業公司繼苗栗、新竹縣的「天仁茶園」之後設立的第二個茶園，位於凍頂烏龍茶的產地——鹿谷鄉永隆村，佔地千餘坪，將設置全自動機械製茶工廠及產品陳列館，由國內名設計家楊英風及陳惠民建築師聯合設計規劃，完成後將開放各地遊客參觀。

<div align="right">——〈天仁在投縣　建凍頂茶園〉《經濟日報》第9版，1981.3.26，台北：經濟日報社</div>

1982

• 與陳奇祿、毛高文成立「中華民國雷射推廣協會」。（03.28）

　　民國六十七年秋季，本人與現在清華大學校長毛高文先生與現任行政院文化建設委員會陳奇祿主任委員兩位專家商研，構思籌備成立「中華民國雷射推廣協會」。以集合眾人的智慧與力量，共同研究推廣發展雷射的知識與運用。……

　　毛高文、陳奇祿等九十六名發起人聯合向內政部社會司申請登記，成立「中華民國雷射推廣協會」，經內政部審核通過，准予成立。首先從發起人大會中推選出十五位籌備會委員，一連串的籌備會議即刻召開，七十一年二月一日籌備會在中央日報刊登了一則徵求會員啟事，一百餘名熱心參與者繼續申請入會。經籌備委員們的審查、討論與籌備，「中華民國雷射推廣協會」即訂於中華民國七十一年三月二十八日正式成立。

　　因此，我們希望藉著協會的成立，使國人對雷射的未來發展和用途有所認識，以雷射來提升人心，美化生活，增進生活智慧，同時亦將此尖端科技，展示予社會大眾，期使更多國民認識雷射的強大功能，從而共同開發雷射應用，使我國的精密工業和經濟發展，能與世界各國並駕齊驅。

<div align="right">——楊英風〈萬里鵬程話雷射——中華民國雷射推廣協會成立大會感言〉《中華民國雷射推廣協會成立大會》

頁4-5，1982.3.28，台北：中華民國雷射推廣協會籌備會</div>

• 任「中華民國第十屆全國美術展覽會」審查委員。（09.30）

• 發表〈建築與景觀〉於《台灣建築徵信》（01.20）；〈探討我國雕塑應有方向〉於《台

楊英風　鳳舞　1982　銅

灣手工藝》（11.01）。

　　雕塑藝術反映民族傳統文化與情感，顯出精神生活的內涵，具體而微，有民族性和區域性的色彩，不能以單一標準來衡量，須由各民族基本造形的特性加以把握而瞭解。我國的雕塑藝術在殷商周朝，已成就非凡，就造型學的觀點而言，當以造型的境界取勝，而非寫實技巧的極致發揮，只有在長期的文化累積薰陶之下，才會出現寫意的造型術，這是人類珍貴的藝術精華和進步。西方人的審美觀和我們有基本上的差異，若從西方人的寫實觀點來欣賞我們造型藝術中的抽象寫意，難免格格不入，也貶低了我們藝術的韻味風格。西方美術學者視盛唐渾圓寫實的作品，爲我國雕刻藝術的成熟期，此說有待斟酌，在他們的文化背景下，有此評說當是自然而然的錯誤了。

<div align="right">

——楊英風〈探討我國雕塑應有的方向〉《台灣手工業》第13期，頁13-27，1982.11.1，

南投：台灣手工業季刊社

</div>

【創作】

- 主持台南開元寺之古蹟修復工程，完成〔大勢至菩薩〕、〔觀世音菩薩〕。
- 完成高雄東南水泥董事長陳江章先生別墅浮雕〔鳳舞〕。
- 浮雕〔法界須彌圖〕等。
- 完成花蓮和南寺十二公尺巨佛〔造福觀音〕。

楊英風泥塑〔造福觀音〕。

　　塑造觀音大佛是一樁神聖的奉獻，觀世音菩薩三十二相，造型須意態圓滿，莊嚴中露慈悲，安祥中顯自如，手持楊枝淨水，清淨道場佛國。觀音像若做不好，則無法傳達佛教精神，信眾天天膜拜，必因造型氣氛的錯誤傳達，貽害匪淺。因此，造佛者不但要有藝術修養，更要懂得佛理，在這期間，我與師父研究觀音的姿態，真是煞費苦心。宗教家虔誠建寺塑佛，欲導眾生入正道，造洪福；雕塑家成就作品，乃心態的反射及藝術生命的延續。造佛者尤須心靜心誠，將自己的信念藉著雙手表達出來，意義爲此深遠，責任如此重大，而個人力量，卻如此有限，幸賴全體工作人員齊心奉獻，以參與造佛爲榮，工作才得以順利完成。

<div align="right">

——楊英風〈造福觀音塑造始末〉《和南寺造福觀音紀念特刊》1982.10.3，花蓮

</div>

　　藝術家楊英風和他的工作群，參考敦煌佛像的造形，在花蓮通往台東的海岸公路旁，設計一尊觀音菩薩塑像。這一尊觀音塑像，高約五丈，金黃漆身，手持甘露淨瓶，姿態自在安詳。

　　楊英風設計〔造福觀音〕，主要因為和該觀音塑像前的和南寺主持傳慶法師結緣。民國六十五年，他應聘到美國擔任加州法界大學藝術學院院長，這所學校以禪宗為主旨；臨行之前，他經介紹到花蓮和南寺，認識傳慶法師。……

　　楊英風和傳慶法師一見如故。他多年來從事造景藝術；傳慶法師精通堪輿之學。楊英風知道法師有心塑造一尊觀音大佛「依靈山為蓮座，以蒼穹為屋宇」他以虔誠佛門信徒，決心為造佛貢獻一份心意。

　　觀世音菩薩三十二相，造型必須意態圓滿，莊嚴中露慈悲，安詳中顯自如。楊英風和師父研究觀音的姿態，煞費苦心。因為既要顧及宗教精神，也不能失去雕塑的藝術性。他從造景藝術及建築美學的觀點提供設計，完成生平第一件大型佛像。

　　和南寺為慶祝〔造福觀音〕落成，決定在十七日凌晨，依照佛教大藏經典上的規儀，舉行「拜山」及「開光大典」，並配合舉辦佛學講座、甘露藝展和文藝座談。……

　　　　──陳長華〈楊英風善信結佛緣　設計和南寺〔造福觀音〕寶相莊嚴〉《聯合報》第9版，1982.11.16，

　　　　　　　　　　　　　　　　　　　　　　　　　　　　　　　台北：聯合報社

• 完成高雄玄華山文化院景觀規畫，包括浮雕〔西嶽華山靈海昇陽〕、銅雕〔盧舍那佛〕、

高雄玄華山文化院內的〔文昌帝君〕。2009年陳柏宏攝。

楊英風　杜聰明博士像　1982　銅

〔文昌帝君〕、〔香爐〕等。（1981-1982）

• 銅雕〔杜聰明博士像〕。

• 設計〔石油事業獎座〕。

• 完成板橋蕭婦產科醫院屋頂花園規畫設計。（1980-1982）

• 擬南投日月潭文藝活動中心規畫案。（1982-1983）

• 擬天仁盧山茶推廣中心新建大廈美術工程。

• 擬雷射光電館表演及展示空建設計。

• 擬新竹科學工業園區景觀雕塑設置。（1982-1983）

1983

• 發表〈雕塑生活文化〉於《自立晚報》。（03.19）

　　我的雕塑生涯雖然有具象或抽象的不同，但大抵上我所關心的，還是人與自然的關係，我希望能將中國健康的生活智慧，融入自己的創作中我所提倡並發展的「景觀雕塑」，便是基於這樣的心願。

<div style="text-align: right">——楊英風〈雕塑生活文化〉《自立晚報》第10版，1983.3.19，台北：自立晚報社</div>

• 母親陳鴦鴦逝世。（09.01）

• 發表〈從自然環境之必然性談尋根〉於《台灣建築徵信》。（09.05）

　　中國自古以來，即非常講究居住的環境，從北向南，隨著氣候的變化，自然素材的供給，以及居民生活的需求，房舍、庭園、鄉鎮、城市，均呈現出不同的風貌。

　　雖然沒有特別的建築設計，但是，僅從房舍屋頂的差別，我們就能夠很容易地分辨區域性的特色；我國北方的屋頂平直厚重；中部地區的屋頂較為輕巧而有斜坡，同時四角微微翹起；南部地區的屋頂則更為薄而翹，居民的生活習性，隨著大自然而變化，只須看到圖片，即可推斷出建築物的年代和所在地。

　　反觀現代台灣地區，許多「美國式」、「歐洲式」、「羅馬式」、「西班牙式」、「宮殿式」的「嶄新」建築物，如雨後春筍般地冒竄起來，全然不顧原有的環境是如何，最適宜、最舒適的建材是那些，居民生活的需求到底是什麼，我們自己的文化應該如何的展現。只是一味的模仿，一味的因襲，這種建築設計的錯誤引導，已經開始成為公害、污染，想想看，居住在這些建築物中成長茁壯的新生代，將往那裡去尋「根」？又將如何開展自己的文化？

<div style="text-align: right">——楊英風〈從自然環境之必然性談尋根〉《台灣建築徵信》第181期，頁12-15，1983.9.5，</div>

<div style="text-align: right">台北：台灣建築徵信雜誌社</div>

• 參展雕塑家中心舉辦之「台灣的雕塑發展」展覽。（09.14）

　　台北市雕塑家中心，定十四日在台北市敦化南路三五九號開幕，並舉行「台灣的雕塑發展」展覽。

1983.10.1謝東閔副總統（右二）參觀雕塑家中心主辦「台灣的雕塑發展」展覽。右一為楊英風。

　　由幾位年輕人共同創辦的雕塑家中心，除定期展出國內外雕塑作品，並將有系統的整理台灣雕塑家資料，建設戶外雕塑公園。

　　這一個台灣首座雕塑藝術中心，十四日推出的「台灣的雕塑發展」，每一檔介紹十二位雕塑家，第一檔介紹的有黃土水、黃清埕、蒲添生、丘雲、陳夏雨、闕明德、何明績、唐士、陳英傑、王水河、楊英風、李再鈐等。

　　——〈雕塑家中心今成立　舉行「台灣的雕塑發展」展覽〉《聯合報》第9版，1983.9.14，台北：聯合報社

• 參展百家畫廊舉辦之「五行雕塑小集83展」。（12）

　　五行雕塑小集的十二位成員，現在台北市百家畫廊發表新作。

　　他們是：吳李玉哥、陳庭詩、楊英風、李再鈐、邱煥堂、吳兆賢、朱銘、楊元太、劉鍾珣、張清臣、蕭長正、楊奉琛。

　　吳李玉哥老太太展出動物題材；擅長版畫的陳庭詩，使用金屬表現嚴密的結構和力感造型；楊英風的〔孺慕之球〕、〔分與合〕，靈感來自自然，外形優美，也蘊藏著無限生機。……

　　——〈五行雕塑小集發表新作〉《聯合報》第9版，1983.12.20，台北：聯合報社

　　「五行雕塑小集」是在咖啡館裡「談」出來的。

　　楊英風、李再鈐、邱煥堂、楊平猷、馬浩等幾位從事造型藝術的創作者，在十年前經常一起聚會喝咖啡談藝術。如此兩三年後，終於成立了「五行雕塑小集」。民國六十四年，「五行」的十位成員在歷史博物館舉行了第一次聯展，此後卻沉寂了八年。

　　取名「五行」乃因金、木、水、火土五種元素，是宇宙之始，萬物之原。以此做為展覽的名稱，不過在強調藝術的原創性和生命力，而雕塑的媒材終究離不了這五種元素。

　　楊英風說，「五行」的成員每次碰面從不談其他，話題唯有藝術。彼此創作觀點不盡相同，卻從不吵架，因為大家皆可從互異的觀念的交流中，獲得知識與視野的開展。

　　八年未見展覽，但沒有一人停歇過創作的腳步，八年中，也幾乎每人都有過個展。這次在百家畫廊女廊主徐黎月的聯絡下，促成了「五行」的第二次聯展，仍未改變他們的初衷，還是自由創作，各展所能。……

<div align="right">

──〈元素再集合　「五行雕塑小集」各展所能〉《時報周刊》第304期，

頁109，1983.12.25-31，台北：時報周刊股份有限公司

</div>

【創作】

• 完成新竹法源寺法堂水泥灌鑄雕塑〔毘盧遮那佛跌坐像及背光〕。

　　楊英風在法源寺有好幾件佛像作品，如：〔釋迦牟尼佛座像〕、〔釋迦牟尼佛跌坐像及菩薩飛天背景〕、〔文殊師利菩薩〕等，此作即是其中之一。「毘盧遮那佛」為法身佛，供奉於禪宗道場的法堂中。傳統寺院所尊奉的「釋迦牟尼佛」為化身佛，一般供

楊英風　毘盧遮那佛跌坐像及背光　1983　水泥　新竹法源寺

奉於大雄寶殿。新竹法源寺的法脈爲禪宗臨濟脈，而學脈則爲天台宗。故將法源寺後棟最高層闢爲禪宗之法堂，自然應供奉毘盧遮那佛。既爲法身佛則是無礙地盡虛空遍法界的，沒有任何具體形相可言，但又必得具相供人膜拜，爲了不失其法身之特色，特以背光下加塑萬丈之光環，將佛之法身像以四射之光芒化爲無量無邊盡虛空界。

——釋寬謙〈〔毘盧遮那佛趺坐像及背光〕作品説明〉2004

- 銅雕〔董浩雲胸像〕等。
- 設計木雕〔聖藝之象〕。
- 不銹鋼景觀雕塑〔分合隨緣〕展於台北市立美術館前庭。
- 設計〔世界十大傑出青年獎〕獎座。

　　時代的巨輪，急速地向前推轉，堅強支柱的青年，積極地爲全人類的福祉奮鬥不懈，帶來無窮的光明與希望。

　　「世界十大傑出青年獎」的選拔，具有深刻的時代意義，在我們的生存空間中，不斷地需要一代代的青年，發揮高度智慧的腦力，運用靈活萬能的雙手，研究創造、身體力行，邁向和平、進步、均衡、美滿的生活理想目標。

　　「青年雙手‧人類希望」的標誌，將雙手和地球的造型，以厚實沉穩，強而有利的線條表現出來。

　　展開而伸往上方的雙手，代表傑出青年以廣大開闊的心胸，承納萬事萬物，並且在融會貫通一切事物之後，自然呈現出安詳和諧、飽滿圓潤的充實性靈，犧牲奉獻，服務人類，是足以信賴，值得敬仰的最佳典範。

在台北市立美術館前庭展出的〔分合隨緣〕。

　　伸展的右手在前，表示首先立定目標，確定方向，循著目標的指引，努力開創，以謀求全人類的幸福快樂。

　　伸展的左手在後，輕托著圓形的地球，象徵以無限的愛心，保護自然環境，關心所有的生命體，重視自然的均衡發展，是善良人性的極致。

　　正直的地球形體，蘊含深刻的意念，那就是，傑出青年的創造與貢獻，使人類協調和順，平等公正，生活美滿，以臻完美圓熟的境界。

　　「青年雙手，人類希望」的標誌，雙手造型以銅質素材鑄造，地球造型以透明壓克力素材製作，表現出半具象的現代造型，優美有力，希望無窮。

<div align="right">——楊英風〈〔世界十大傑出青年獎〕設計說明〉1983.6.7</div>

• 版畫〔早春〕入選「中華民國國際版畫展」。（12.24）
• 完成埔里牛眠山靜觀廬（另名「英風景觀雕塑研究苑」）規畫設計。

　　大門的設計十分別緻，因為要供車輛的出入，所以採取軌道式的開闔設計方式，但在門柱附近，則選用兩塊約二立方米的天然巨石代替了鐵材的門柵，減少了人工的裝飾，在格調上增加了「自然」與「喜悅」的活潑氣氛。

　　進了大門之後，呈現在眼前的是一座立體式的水塘，水塘因地形的坡度，由高至低分為三個，水源在最上方，水塘是用天然石塊砌成的，四周栽種了花木，傾斜的地面上則種植了韓國草皮，山水潺潺，枝葉扶疏，正是綠意盎然，水木清華，完全維護了自然環境。

　　「靜觀廬」是棟三樓四的建築，坐北朝南，住宅的外觀未加任何建築材料的修飾，

建築中的靜觀廬。

只保持著水泥粉光的質感，和自然的色調，顯得格外的樸素，這是和一般住宅最不同之處。

<div style="text-align:right">

——張勝利〈藍天白雲下，青山綠水邊　靜觀廬的雕塑與建築〉《埔里鄉情》第19期，

頁30-35，1984.12，南投：埔里鄉情雜誌社

</div>

• 完成手工業研究所第二陳館規劃設計。（1981-1983）

• 完成曹仲植壽墓規畫設計。

• 擬新加坡皇家山公園規畫與設計。

1984

• 發表〈雕塑、生命與知命——中國雕塑藝術在國際地位上所扮演的角色〉於《台北市立美術館館刊》。（01）

　　如今，西方藝術、西方文化有回歸自然，走向東方的趨勢，一方面是他們漸漸地領悟出東方文化的自然之道；另一方面是他們自己有所發現。當米羅的維納斯被考古學家挖掘出來之後，西方人才驚異地發現到斷臂部份的殘缺美，那殘破之處，顯露出石頭的原有本質與未經琢磨的自然生命的痕跡，在質地美、單純美的體認中，自然提昇了欣賞美的境界。

　　此刻，他們了解純樸拙實的可貴而開始懂得欣賞一些最單純的東西，像一塊鐵，一柱鋼筋水泥，如同我們欣賞一塊石頭，因為那些鋼鐵水泥都是他們生活中所習見習用的東西。然後，雕塑家把日常所見的做部份放大，造型化，使人欣賞得更精細、更明晰，

1984.12.29楊英風（左一）與友人攝於埔里莊敬梅園。

最重要的是，這些材料來自生活，雕塑家走進生活，經過觀察選擇後再創作出的作品，使人倍感親切熟悉，而引起心靈的震盪，心底的共鳴。畢竟，欣賞一塊鐵的美與欣賞一塊石頭的美，在基本上並無二致的。

——楊英風〈雕塑、生命與知命——中國雕塑藝術在國際地位上所扮演的角色〉《台北市立美術館館刊》第1期，頁44-47，1984.1，台北：台北市立美術館

• 參加菲律賓美麒麟山莊第二屆「泛亞基督藝術大會」，並發表講詞〈讚美自然，感謝天主〉。（03.23-03.30）

　　以宗教的觀點，認為一切生命皆有光明朗耀的良知良能，良知良能本是充滿智慧與慈愛，且具有極大的力量，但是往往被一些不安不明的情緒所蒙蓋，而失去了原有的美德。如果經由外在的教育和內在的修持，可以除去污染，返回圓滿的本性。在宗教中，常以光明象

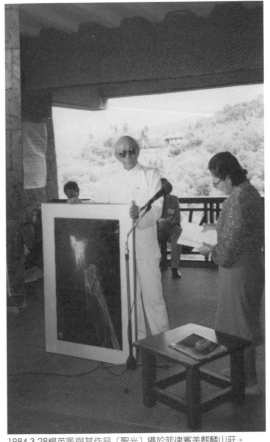

1984.3.28楊英風與其作品〔聖光〕攝於菲律賓美麒麟山莊。

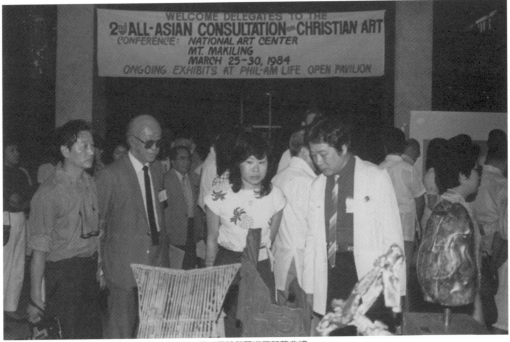

1984.3.24楊英風（左二）參加菲律賓馬尼拉第二屆泛亞基督藝術展開幕典禮。

楊英風為台南市立文化中心創作的〔繼往開來〕。

徵智慧、溫暖象徵慈愛，無限的力量總是伴隨著智慧與慈愛而來——智慧、慈愛與力量不可分，且永遠成正比，就好像自然界中的光、熱與能量的不可分一樣。當靈性覺悟後，必能發散無盡的光明與溫暖，發揮無窮的力量。雷射的發明，正是無所不能的造物者給予人類的恩賜，光束潔淨、光度高強、應用廣泛，使精神文明、物質文明同步發展。

——楊英風〈讚美自然，感謝天主〉1984.3.23

• 發表〈智慧‧雷射‧工藝〉於台灣手工業。（06）

　　人類的文化，是運用高度的智慧和靈敏的雙手所創造出的。一件精美的藝術品，一些美觀又實用的民俗器皿……，雖然經過了長久的時間，仍然能讓人深刻地感覺到作者創作時的思想性靈。所以手工藝品的發展，不僅可以反映出當時人民生活的品質，更表現出區域文化的特性。

　　雷射的發明，是宇宙給予人類的恩賜，喜用它，可以幫助人類獲得精神上的純美，且進一步建立安和樂利的人間勝境，為人類的未來開闢出新的坦途，帶來無限的福祉。

　　二十多年來，世界各先進國家，對雷射的研究發展不遺餘力，其中機械加工，工藝品製作、藝術創作等，亦是重要的一環。然而，一切都是起步，可以說尚在摸索、實驗階段，如果我們未能急起直追，待「差之毫厘，繆以千里」時，就已是落後太多了。

　　就我所知，國內有數個民間工廠，已陸續添置了雷射切割機與電腦控制裝置，正積

1984年由台北市立美術館移至台南市立文化中心放置的〔分合隨緣〕。

極地生產製造，這是可喜的現象。因此，台灣省手工業研究所，應當邁開大步，提昇研究，輔導民間工廠對雷射的運用和改進；活用智慧、勤動雙手，帶動我國手工業、精密工業的無限發展。

——楊英風〈智慧·雷射·工藝〉《台灣手工業》第16期，頁46-54，1984.6，南投：台灣手工業季刊社

【創作】

• 台南市立文化中心收藏不銹鋼景觀雕塑〔分合隨緣〕、〔繼往開來〕。

〔繼往開來〕不銹鋼景觀雕塑立於台南市立藝術中心之前的兩側水池中，造型如同一方竹簡二冊古籍，基座以鋼筋水泥斬石子製作，有如舊文化；上方則以鏡面與磨絲面不銹鋼表現之，有如新文化，文化承傳，新舊交替，一代接一代。三方竹簡，三冊古籍，代表著豐富且綿延不絕的優秀文化；三方竹簡，三冊古籍，不論站在任何一個角度，均能看到三個完全不同的面，則象徵著中國文化中廣大的包容性和富貴的蘊含，在規律中顯現著隨機應變的活潑與變化。隨著時間溯流的衝擊，舊時代的古老文化，逐漸演進、蛻變，孕育出新的生命，呈現出正直、平實、穩固、堅定的內涵。〔繼往開來〕景觀雕塑正是代表著台南的一切建設，一切開展，不但剛強有力，穩健踏實，更能散發著光亮，以承先啟後，繼往開來。

——楊英風〈〔繼往開來〕作品說明〉1984

〔分合隨緣〕不銹鋼景觀大雕塑，兩件一組的造型，凹凸鏡面的變化虛虛盈盈，上

方有圓碟，在鏡面的反射中，象徵細胞分裂再生，萬物繁衍不息；亦如同太空訪客，在宇宙中會合分離，傳達訊息。

隨著角度、位置的差異，映照出四周不同的景象，有若心鏡反射──人世間萬物聚散分合，虛實盈虧，皆隨緣而變。

中華民國七十二年十二月作，展於台北市立美術館前庭，七十三年九月南移由台南市立文化中心收藏。

<div style="text-align:right">──楊英風〈〔分合隨緣〕作品說明〉1984</div>

楊英風的巨型不銹鋼雕塑〔分合隨緣〕從台北市立美術館廣場拆除，現在是台南市立文化中心的重要戶外景觀。……

〔分合隨緣〕的設計是和環境成爲一體。利用反射鋁面，將軟體有趣的顯現出來，足以沖淡硬體建築的嚴肅感。

楊英風說，這件雕塑的上部邊緣有小圓，可以視爲「細胞」。從某一個角度看會分裂，有虛實、凹凸感。人站在前面，因爲角度不同而有不同感受。

〔分合隨緣〕也企求將自然現象和時代意義結合，現代感強烈，涵義豐富。

<div style="text-align:right">──〈楊英風不銹鋼雕塑　分合隨緣自北南移〉《聯合報》第9版，1984.9.19，台北：聯合報社</div>

• 完成台北國賓大飯店正廳花崗石線刻大浮雕〔鳳凰于飛〕。

從古至今，鳳凰在中國人的心目中，就是和平、祥瑞、光明與希望。鳳凰展翅，萬千鳥群隨之；鳳凰展現，天下富足安樂。國賓飯店，飛來了一隻燦爛美麗又富有靈氣的

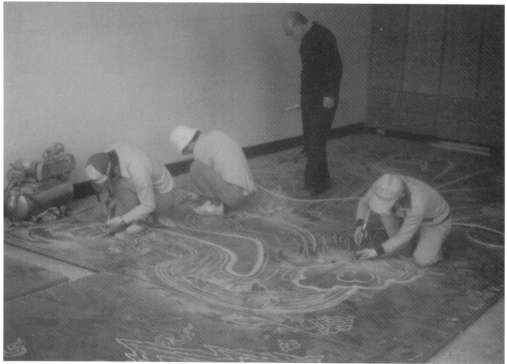

台北國賓大飯店浮雕〔鳳凰于飛〕製作過程。

鳳凰，在川流不息的賓客眼前，乘雲遨翔，怡然自得，表現有朋自各方來，不亦悅乎的神態；左方的山岳，象徵著國賓飯店穩固、茁壯的基業；山上升起的太陽，則代表國賓飯店熱誠、親切的服務，使人覺得溫暖而喜悅。「鳳凰」雕刻，高三米，寬五、五米，在印度紅花崗石上，以殷商古紋風格作金石線雕，雕刻出現代而優美的造型。深淺不同的線條，呈現出鳳凰、山岳、太陽、雲彩的遠近層次與立體感。線條之內飾以金鉑，與印度紅花崗石相互輝映，使得整個大廳充滿了愉快、祥和、雅致的氣氛。

——楊英風〈〔鳳凰于飛〕作品說明〉1984

• 完成台北諾那精舍銅雕〔華藏上師〕。

　　楊英風教授早年承習了西方雕塑寫真的技巧，卻深感寫實的手法不足以表達中國傳統的人文精神，故又遊學於中國文化古都北平的藝術傳統中，幸得「老師父」們的指點，終能體悟出表達境界及造型的訣竅。故他於人像雕刻，最能於五官上刻劃神情，當他恭塑佛像時，更是澄心靜慮，渾然忘我，自然融入佛心之中，在某種領悟（靈感）的推動下，化為菩薩自我顯現的工具，透過菩薩的面容、手勢、身態、傳達出菩薩的智慧及慈悲。

　　今天楊教授亦以同樣的精神為華藏尊者塑像，他自從慨允錢智敏上師塑像以來，即將尊者的聖像懸於辦公室中，兩年來，默然神交，聲息潛通，終至極其熟稔，神人無隔之地，楊教授才闢室動工。他雖無緣親睹華藏之風采，但凡是看過已近完成的泥塑模型者，包括上師的親友弟子在內，莫不驚異讚嘆其神采之肖似傳神。

　　華藏上師乃是貝雅達賴祖師乘願再來的大菩薩，他應末法時期眾生之根器所需，顯示在家隨俗之相，楊教授竟能透過世間的塵相，以含蓄凝斂的慈面，顯示聖者圓明淨智的修證境界，又以左鈴右忤的莊嚴度化之姿，表現他對婆婆世界的悲心，令人在觀像景仰之餘，也不禁讚嘆塑者的妙心慧質。

——〈聖者的塑像〉《華藏世界》創刊號，頁26，1984.11，台北：諾那華藏精舍

• 銅雕〔祈安菩薩〕等。

　　一九八四年所發表的〔祈安菩薩〕，是楊氏善用佛教題材來表達對大地熱愛的傑作。此像是一尊菩薩立像，跣足站立在上為仰瓣、下為覆瓣的雙層蓮台上，蓮下尚有寬厚的圓形台座。此像最特別之處在於左手所捧奉的持物，均不見於古代菩薩造像的圖像語彙之中，據傳原來是被祥雲瑞氣所旋護的地球，充分展現出為我們婆婆世界祝禱祈福的關愛，同時又搭配右手垂放翻掌的「與願印」，這種五指舒放而下的印相，猶如為我們流注如意寶或甘露水，同時在佛教的觀念裡，與願印是指佛、菩薩可以隨順眾生所願之具。故透過此尊菩薩立像，可以感受到作者欲藉菩薩的功德來為地球祈安

——陳奕愷〈楊英風教授的法相世界〉《人文、藝術與科技——楊英風紀念文集》頁313-326，2001.12，

新竹：國立交通大學出版社

• 不銹鋼雕塑〔竹簡〕等。

● 完成美國莊嚴寺觀音殿佛龕設計。

● 完成彰化吳公館庭園暨住宅景觀規畫，包括浮雕〔鳳凰〕、〔月梅〕、〔室內山水〕等多件浮雕，並在庭園中設置〔〔奔騰〕（起飛（三））〕、〔晨曦〕（〔龍穴〕）、〔水袖〕等多件景觀雕塑，以及庭石水池與花架等設計。（1983-1984）

一、〔晨曦〕：

　　景觀雕塑，表現出對未來無限的展望，旭日初昇，萬物欣欣向榮，光明燦爛的遠景，正是奮鬥、追尋的目標。

　　〔晨曦〕景觀雕塑，高六公尺，以鋼筋水泥製作，外飾以墨綠色斬碎石，壯碩堅毅的氣勢，穩健地向上昇展。

　　事業如晨曦，求實際、重效率、蒸蒸日上，充滿著活潑的朝氣。

　　又名〔龍穴〕，大地是充滿生命的有機體，其氣與眾生相通，充滿靈氣之地，可化育人傑，興旺家族，具有豐沛的生命力，如此巨龍猛虎的生命脈動，可綿延不絕，代代興盛。此作便以地靈人傑之〔龍穴〕為創作泉源，以有力呈現深達地底的脈動氣息，傳達眾生與大地不可分割的緊密性。

二、〔奔騰〕：

　　景觀雕塑，表現出追求完美的精神，不論時光飛逝、物換星移，永遠以堅定不移的信心和耐力，朝著既定的目標，向前奔騰，努力不懈。

彰化吳公館庭園一隅。2005年龐元鴻攝。

〔奔騰〕景觀雕塑高兩米，寬十二米，以鋼筋水泥製作，外飾以墨綠色斬碎石，氣勢雄偉、氣象萬千。汽車工業對我國的經濟成長、工商業發展、有著卓越的貢獻，「奔騰」正代表著先生在穩固、紮實的基礎上，為我國的汽車工業不斷求新求進、開發創造。

三、〔水袖〕：

〔水袖〕景觀雕塑，表現出對精神文化的循環、綿延，在不畏橫逆、挫折中，勇往直前，有接續在文化、延展新文化的時代意義。

〔水袖〕景觀雕塑，取自於平劇表演時，寬大衣袖所展現的姿態。在萬綠叢中，飾以一點花崗紅，成為庭園的精神重心。

橫切面所造就的紋理脈絡，有若文化精神的脈絡，經由人類的發明創造，使一代接一代的生活品質不斷提昇，生活領域不斷擴大，開創圓滿和諧的生活境界。

四、〔鳳凰來儀〕：

鳳凰是祥瑞、和平、光明希望的象徵。

〔鳳凰〕雕刻，高兩米、寬五米，在印度紅花崗石上，以殷商堅實的古紋風格雕刻出現代而優美的造型，金石線雕，呈現出鳳凰、林木、太陽、麗虹、雲彩的大自然美景線條之內的金鉑與印度紅花崗石相互輝映，使整個大廳充滿了溫暖、愉悅、雅致的氣氛。

美麗繽紛而有富有靈氣的鳳凰，展翅高飛，乘雲翱翔，怡然自在，正表現著有朋自遠方來，不亦悅乎的神態。

——楊英風〈「彰化吳公館庭園暨住宅景觀規畫案」作品說明〉1984

- 完成台北葉榮嘉公館庭園景觀規畫，包括〔有容乃大〕、〔豐收〕（稻穗）及〔起飛〕等多件景觀雕塑。
- 完成葉氏墓園規畫設計。
- 擬新加坡Amara Hotel 景觀雕塑設置。
- 擬台北淡水觀音山大橋〔慶功成〕紀念雕塑。
- 擬天母陳重義公館庭園設計。（1984-1985）
- 擬埔里牛耳石雕公園景觀規畫案。（1984-1988）
- 擬東海大學不銹鋼景觀大雕塑〔大千門〕規畫案。

1985

- 獲聘為日本金城短期大學美術科客座教授。（03.05）
- 發表〈由區域特性的發展透視藝術的未來〉於台北市立美術館「中國現代雕塑特展」現代雕塑座談會；〈中西雕塑觀念的差異〉於《台北市立美術館館刊》（04）；〈藝術、生活與教育〉論文於《師範大學校友學術論文集》（12.30）。

從歷史演變看來，中國傳統的藝術表現，大都從靜的做起，是意念的轉換；而西方

的藝術創作，則源於動感，屬於現象的反射。一般說來，我們以「心眼」所描繪的意境，爲景觀中的内觀，相當於形而上的精神層面，具有靜謐、沈思的抽象意念，是生活智慧的内涵；而西方則以「肉眼」所觀看的景象，爲景觀中的外觀，相當於形而下的物質層面，具有波動、變化的具象表現，是生活文明的表徵。藝術家們正應以其敏銳的思維以及對自然美強烈的感受，將形而上的精神意念轉化成生活具體的事物，在不同的境界中，展現出博大而有内涵的作品。

——楊英風〈中西雕塑觀念的差異〉《台北市立美術館館刊》第6期，頁20-23，1985.4，台北：台北市立美術館

就社會的美術教育而言，我們必須加強美術館與博物館的功能，公開展示優良創作、私人收藏，給民眾參觀、給專家研究。歐美近兩百年來藝術推展的神速進步，特別是因爲文字和實物教育並重，除了圖書館之外，更充份地運用發揮了美術館和博物館的社教功能。

1985.1.1楊英風攝於埔里莊敬梅園。

就學校美術教育而言，我們迫切地需要美術教育家。在大學、專科的學院教育中，的確培養了不少人才，但是多爲純粹藝術家，實在缺乏美術教育人才，能夠有系統、有條理、有組織的設計一套新的教學方法，由觀念的啓發，循序漸進地讓學生明瞭中國藝術發展的淵源與本質，講授生活美學、中西藝術史、藝術理論、新素材的開發使用，並且多運用視聽器材，訓練學生欣賞、比較的審美能力，以關心引導現代中國人生活品質的提昇。自然而然地接受薰陶、訓練，使學生能夠深刻地感受到祖先們生活的智慧與生活的美學。

——楊英風〈藝術、生活與教育〉《國立台灣師範大學校友學術論文集》頁1841-1852，1985.12.30，

台北：水牛圖書出版事業有限公司

• 參與國產汽車公司藝展中心所舉辦的「現代雕塑八人聯展」，另七位參展藝術家爲何和明、林淵、楊元太、楊奉琛、蒲浩明、謝棟樑、蕭長正。（06.28-08.12）

國產藝展中心的開幕首展是國内八位雕塑家的作品聯展，參加這項名爲「現代雕塑八人聯展」的是：楊英風、何和明、林淵、楊元太、楊奉琛、蒲浩明、謝棟樑、蕭長正等各年齡層、各具風格樣式的雕塑家。他們大部份的作品都從傳統藝術生命中反省，而各自詮釋出其對藝術本質的體悟，這些作品於一堂共同展示，從每個作品風格的比較觀賞之中，不僅可以使觀者更能進而心領作品的特色，另外，在其中似乎也略可窺見目前

台灣雕塑藝術的現狀一斑。

在參展藝術家之中有數位不僅爲國人所熟知，同時也在國際藝壇享有盛譽者，楊英風先生即爲其中之一。楊英風是我國著名的景觀雕塑與環境造型設計家，他認爲創作的靈感是源於「自然」、大自然化育了生靈萬物，外在已具有非常完美的造型，內在又蘊藏了無窮生機，不僅爲我們帶來了美好的生活空間，同時也帶來了豐富的生命希望，因此藝術的創作須能學習自然、融合自然、回歸自然。從楊英風廿餘年來無數的作品中，可以看到他所致力於現代中國景觀雕塑與建立未來生活空間的理想，同時，也呈示出他自然純樸的生活美學觀念。

——李丞〈現代雕塑的宴饗——記國產藝展中心開幕展〉《雄獅美術》第173期，頁119-121，1985.7，

台北：雄獅美術月刊社

【創作】

• 不銹鋼雕塑〔銀河之旅〕參展香港「當代中國雕塑家作品展」。

中華民國三位雕塑家的作品，在香港交易廣場舉行的「當代中國雕塑展」中廣受矚目。

甫從香港返國的雕塑家楊英風，是此次受邀的三位雕塑家之一，他指出當代中國雕塑展除十二位作者爲香港藝術家外，另三位就是朱銘、林淵和他本人，而主辦單位香港置地集團沒有邀請大陸藝術家在這座高達五十層的香港最高建築交易廣場發表作品，足證香港工商企業界對中華民國藝術的重視。……

金馬倫對楊英風的〔銀河之旅〕作品，認爲其作品經常被人稱爲「生命景觀」，反映他信仰古代中國天人合一的哲理，而否定了人類爲達本身目的而侵蝕大自然。

楊英風　銀河之旅　1985　不銹鋼

——〈香港舉行「當代中國雕塑展」　朱銘林淵楊英風作品受矚目〉《民生報》第9版，1985.7.18，

台北：民生報社

• 東海大學圖書館收藏不銹鋼雕塑〔大千門〕。

在一個大方體上，切出兩個圓洞，是這件雕塑的基本造型。兩個圓又可合爲一個葫蘆形的空間，這樣的中國意境就顯而易見的呈露了。方圓上下，變化萬千，是我體認的

楊英風　釋迦牟尼佛　1985　銅　美國佛教會莊嚴寺

1985年楊英風泥塑〔祈安菩薩〕。

　　中國美學特質，是依歸於自然精神的韌度空間。

<div style="text-align:right">——楊英風〈〔大千門〕作品說明〉1985</div>

• 設置銅雕〔祈安菩薩〕於台北七號公園預定地（今大安森林公園）。

• 浮雕〔鳳凰〕。

• 完成美國佛教會莊嚴寺銅雕〔釋迦牟尼佛〕。

　　　　他在1985年製作了釋迦牟尼坐像，此像有碩大的頭部、寬廣的兩肩、厚實的胸膛，端莊挺直的趺坐在大蓮花座之上，承襲了雲岡石佛的粗獷、豪邁、雄偉、厚重等精神而成，那覆蓋右肩一角的衣巾，裹住整個左肩，自然的褶紋蓋在腹前、腿上，有輕柔寫實之感。微蹙的雙眉、垂簾的雙目以及結在腹前的雙手定印，加深了整個坐姿的穩定感和莊嚴感。這是一件令人攝心止觀修行入定的佛像，面對著此像，三千大千世界均含容其中，很自然的對之五體投地、頂禮膜拜了。

　　　　與此尊有相同神韻者，如法源寺法堂樓上的主尊毘盧遮那佛，以光輪的處理最具特色，福嚴佛學院的主尊釋迦牟尼佛以及銅鑄的釋迦牟尼佛像等均屬之。

<div style="text-align:right">——陳清香〈楊英風的佛教造像〉《人文、藝術與科技——楊英風紀念文集》頁259-265，2001.12，</div>

<div style="text-align:right">新竹：國立交通大學出版社</div>

• 完成基隆市立文化中心景觀雕塑〔善的循環〕。（06）

　　　　〔善的循環〕是一面大扇包容數面小扇而組成：大扇是人生舞台，小扇是一波又一波的人生歷練，經過不斷的磨練，才能成長智慧、豐富生命；大扇是海洋，小扇是一波

基隆市立文化中心〔善的循環〕。

波的浪濤，載來了基隆港的過往船隻，促進了國際貿易與文化交流。正面、背面以鏡面不銹鋼，側面以磨面不銹鋼製作而成，反映四周基隆景色，隨著扇骨折痕，彷彿看見活潑的人生與波動的海洋。善，是一切美好，〔善的循環〕亦象徵著基隆市立文化中心發揚文化、推廣藝術、美化生活的使命，讓一切美好，循環不絕。

——楊英風〈〔善的循環〕作品說明〉1985

- 設計〔聖藝美展〕獎牌。
- 設計〔孝行獎：羔羊跪乳〕獎座。

　　孝行為中國立國之道，家庭倫理乃是歷五千年不可替代的高尚美德，其浹浹乎已廣披為生活典範，其煜煜然已成為中華文化之骨髓，政府為講孝勵行，年辦「孝行獎」其用意之深遠，影響之廣大，為人心教化深植無限功效。此次「孝行獎」設計以深具傳統意義的「羔羊跪乳」為具象，採柔和圓滿的造型感覺，尤以綿羊的溫厚敦摯，更表現出古典現代的寫實透感，基座採中國傳統印章雕刻造型，並特別篆刻「羔羊跪乳」

〔孝行獎：羔羊跪乳〕獎座底部有「羔羊跪乳」四字。

四字於底座。三羊各具特色。公有威儀，母有慈輝，子有謙孝，象徵慈愛、和諧、美滿、安樂的親情氣氛。又以三羊並列，更象徵新春「三羊開泰」之瑞兆，給社會國家帶來光明前途。

——楊英風〈孝行獎「羔羊跪乳」設計說明〉1985

• 完成新竹中學「辛園」景觀規畫工程及銅雕〔辛志平像〕。
• 完成桃園育達高中王萬興紀念館浮雕及銅像設置。
• 擬國立中興大學校園景觀雕塑〔扭轉乾坤〕規畫。

1986

• 三女漢珩於新竹法源寺出家入佛門，法號「釋寬謙」。（02.28）

　　外婆的往生給她好些啟示：生命有生就有死，外婆的死亡使她嚐到人生深沈的酸楚，獨對生命臨終之情境：「我們要以怎樣的生命境界來面對人生之最後呢？」人生數十寒暑，怎樣才能生時麗似夏花，死時似秋葉之美呢？如何才能生死皆自在呢？幾番思索，她肯定以佛法來充實慧命，令身心安頓是最重要的路。……

　　「女兒的如來慧命珍貴，不能為我而耽誤。」父親其實是十分不捨這個老四，亦知法緣可貴，女兒能為眾生做事，是難遭遇之福。……

　　七十五年的年還沒過，一家人忙著即將到來的農曆年，寬謙想在過年前出家，因每年春節，法源寺總辦有梁皇寶懺法會，拜梁皇，總令她喜如泉湧，莊嚴清淨，她想以此

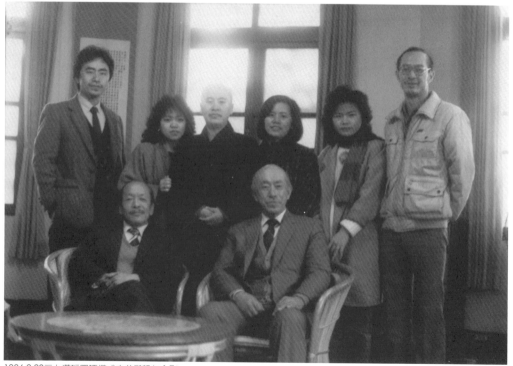

1986.2.28三女漢珩圓頂儀式之前與親友合影。

來開始自己的出家生活。

可是，父親只說一句話：

「妳這樣走了，我們怎麼過年？」

父親這一句話，把她喊住了，父親多捨不得她啊！為了女兒好，父親強忍一切不捨，父親雖不溢於顏色，她懂父親的掙扎。

留下來，度過在家最後一個新年後，她落髮出家了，在新竹法源寺。

——王靜蓉〈開闊和諧——楊英風先生與寬謙法師緣慧厚生〉《普門》第178期，頁107-108，1994.7，

台北：普門雜誌社

• 夫人李定逝世。（04.21）

向楊英風討教的人相當多，想從他的舊作取得資料的人更多，楊英風可以輕易地搬出來任您挑，不必找得滿頭大汗。這得歸功她那位「國寶收藏家」的夫人。

楊夫人一直把她先生的創作視為國寶收藏，包括發表在書報刊物上的圖版，一概細心剪輯分類，妥為收藏。

楊夫人曾向索借資料的朋友說：「我們過去經常搬家，這些資料都是第一優先搬動，我是頂在頭上小心的搬，小心地放！」

楊夫人一點兒也不誇張，十幾廿年前的楊英風舊作，在她手上毫無漏失，也不缺損，就是楊英風過去主編豐年雜誌的封面，也一一在剪輯之列。因而到了今天，仍然可以向楊英風商借當年創作的臺灣民俗圖版，其喜悅當歸楊夫人保存之功。

——王文龍〈楊英風的那口子〉《自立晚報》1976.3.7，台北：自立晚報社

• 「ARTS-UNIS」巡迴展於東京及名古屋等地。（07.30-09.02）

• 參展中華民國室內設計協會舉辦的「現代設計的展望——脫・現代主義的出發」聯展。（08.02-08.17）

• 發表〈為什麼喜歡不銹鋼〉於《楊英風不銹鋼景觀雕塑選輯1969-1986》。（09）

一九六六年迄今，廿年的時光，我很喜歡採用不銹鋼作為雕塑的素材。因為它是現代生活中一種新材料，而自己的個性又十分喜歡嘗試新鮮的事物，所以很快就迷上這種特別的金屬材質。

不銹鋼堅硬、率性的本質就具有強烈的現代感，它能充分表現我們今天科技進步的生活特質之一端：平板式的、機械化的性格。……

以不銹鋼做成雕塑，特別是作為景觀雕塑，它那種磨光的鏡面效果；可以把周遭複雜的環境轉化為如夢似幻的反射映象，一方面是脫離現實的・一方面又是多變化的（隨光線、景物之不同而變化），但是它本身卻是極其單純的。由於作品會反映環境的形色諸貌，故作品是包容環境的，溶入環境的。換言之，作品與環境是形成結合性的整體表現，而非搶眼式的尖銳性存在。……

——楊英風〈為什麼喜歡不銹鋼〉《楊英風不銹鋼景觀雕塑選輯1969-1986》頁2，1986.9，台北：楊英風事務所

• 香港藝術中心與漢雅軒合辦「楊英風雷射景觀雕塑」個展於香港。（10.03-10.20）

　　十月三日至廿日，香港藝術中心與漢雅軒聯合舉辦「楊英風雷射景觀雕塑展」在藝術中心五樓包兆龍畫廊展出雷射景觀雕塑、全息圖、激光攝影作品以及不銹鋼雕塑。大部分作品屬首次公開展出。

　　為配合展覽而舉行的「光‧景觀雕塑‧雷射景觀雕塑」講座，由楊英風主持，內容包括其個人二十多年創作「景觀雕塑」過程、光與藝術的關係、現代生活空間的概念、雷射光的發明、雷射與藝術的結合、雷射光電科藝的研究及東方「雷射景觀雕塑」的創作。……

　　　　　　　　　　　——〈楊英風雷射景觀雕塑〉《CENTRE DAILY NEWS》1986.9.28，香港

• 任中國文化博物館董事。

【創作】

• 〔回到太初〕參展故宮博物院「當代藝術嘗試展」。（05）

　　故宮博物院成立六十年來，始終以藏展歷代文物為主要使命；現任院長秦孝儀，有感於傳統文化的承續，除了保存維護，應建立在當代藝術的開創。因此日昨推出的「當代藝術嘗試展」，就是以「從傳統中創新」為主題，借展二十一位藝術家的作品，為故宮有史以來的一大突破。

　　秦孝儀和故宮人員策劃這一項展覽，面對著國內數以千計的藝術家，類別風格不一的作品，如何作適宜和公允的選擇，事先曾經過審慎的考慮。

楊英風與〔回到太初〕合影於故宮博物院「當代藝術嘗試展」展場。

原則上，書畫作品由於作者多，牽涉繁複，暫時不展出；而列入借展的陶瓷、雕塑、織繡、首飾、漆器等五類作品，是以能從傳統中汲取精華，並能開創當代藝術新境界為對象。……

在雕塑方面，楊英風以不銹鋼製作的〔回到太初〕，取自傳統圖案而變化為現代造型；朱銘的木雕〔公孫大娘舞劍器〕、詹鏐淼的皮雕〔竹林七賢〕等也是由傳統中探尋題材。……

——陳長華〈從傳統中創新 故宮舉辦當代藝術嘗試展〉《聯合報》第9版，1986.5.21，台北：聯合報社

有時，我想起母親在家的樣子，她常常對著那面圓圓大大的、雕刻著龍鳳紋飾的鏡檯梳粧理容。母親喜歡穿黑色的絲絨長旗袍，端坐在鏡前描眉、點胭脂。當化好粧的母親緩緩轉身起立的時候，天啊！就像鏡緣那隻雕刻的鳳凰，悠然地從那面古鏡裡走出來。母親是一隻黑色的、美麗的、高貴的鳳凰啊。滿天的星星都亮在她搖曳及地的黑絲絨長衣上。

在五十多年前尚十分閉塞素樸的宜蘭鄉下，母親這樣來自祖國大陸的優雅時髦裝扮，不知引發了多少欣羨讚嘆之聲哪。而她總是來去匆匆，留給鄉親鄰友們的印象，真是驚鴻一瞥啊。……

這是我對鳳凰最早的認識和體驗，是與母親的形象融合為一的。

在如許的憶念中，今年五月我創作了這件最新的鳳凰作品——〔回到太初〕，應邀參加故宮博物院的「當代藝術嘗試展」，希望這件稚氣十足的小鳳凰，代表我在藝術領域中每一步的初探，和人間情牽的回顧。

——楊英風〈鳳凰的故事〉《聯合報》第8版，

1986.6.29，台北：聯合報社

• 完成新加坡東方大酒店浮雕〔天人禮菩薩〕。

• 銅浮雕〔聞思修〕等。

〔聞思修〕即是取材於法源寺（新竹市）說法圖的局部，重新賦予新意的創作品，從聽法菩薩的學佛精神裡，體悟到發心學佛所經歷的聞法、思惟和修

楊英風　聞思修　1985　銅

楊英風　日曜　1986　不銹鋼

行之過程，與信、解、行、證的學佛歷程有著相輔之意。「聞思修」原始題旨是指聞慧、思慧、修慧等「三慧」，也就是先聞得他人演說教法而得智慧，接著再自我思惟所聞更得無漏智慧，最後便是透過實地的修行來獲得大乘聖慧，當大乘佛教興起之後推崇菩薩道的修行精神，又有佛法修行次第之外衍生爲三乘的區別，例如以聞慧喻爲聲聞成就、思慧爲緣覺所成，至於修慧則才是菩薩功德圓滿聖慧。雖然此件只是淺浮雕的作品，但其內容主題性的內涵，卻是作者晚年所見最爲深遠的代表作；至於形式的表現上，細膩而維肖的淺浮雕，曾經是楊英風教授六〇年代，揚威義大利與梵諦岡的技藝展現。

　　——陳奕愷〈楊英風教授的法相世界〉《人文、藝術與科技——楊英風紀念文集》頁313-326，2001.12，

新竹：國立交通大學出版社

- 完成嘉義梅山天主堂銅雕〔梅山聖母〕。
- 銅雕〔神采飛揚〕（〔神氣十足〕）等。
- 不銹鋼雕塑〔日曜〕、〔月華〕、〔龍躍〕、〔鳳翔〕、〔小鳳翔〕等。

楊英風　月華　1986　不銹鋼

〔日曜〕與〔月華〕造型意義

◎設計重點：

　　（一）以「日」、「月」之形象與意
　　　　　義為雕塑設計之表現重點，故
　　　　　云：〔日曜〕、〔月華〕。

　　（二）以扇形之基本型為造型重點。

◎造型與意義說明——有對稱、動靜之
　對應意義。

　　（一）〔日曜〕——為陽剛之美者。
　　　　　因其放射狀的扇形，與其頭部
　　　　　圓形的透空「日眼」，而取之
　　　　　象徵放射性的太陽之光耀大
　　　　　地。

楊英風　龍躍　1986　不銹鋼

‧代表一條初生的祥瑞幼龍。這條幼龍經過造型的簡化，已經脫出一般所習見的鱗角獸形，而符合了龍的基本意象「小則化爲蠶蠋，大則藏於天下」，能大、能小、能長、能短、能伸、能屈，變化萬千。所以，這條初生之龍是充滿活力與朝氣的「龍之精神原體」，是一股宇宙生命動力與自然現象的含攝、表徵，而非狹義的關乎所謂的皇權之象徵。

‧這是以造型的凝練，創造出來的一條現代化「新幼龍」，脫出古龍的複雜、一般性造型，而返歸於「龍」的眞義；凌於有無方寸之間。

（二）〔月華〕——爲陰柔之美者

其基本造型爲內凹狀之倒置扇形，或謂弦月狀之造型，與其頭部所開的「月眼」，而取之象徵月亮之光華披灑大地。

可爲夜幕開啓之象徵。

‧這是一隻初誕的小鳳凰，亦是藉造型之精鍊、簡化而塑造出來的一隻時代性「新雛鳳」，盡脫以往繁飾之造型，而展露天眞、純樸之初生喜悅。

‧鳳基本上亦是中國人想像中之神物，在中國文化的詮釋中是屬於「月鳥」，見則天下大寧，四海昇平，是瑞應之象徵，是德政之頌讚。

‧鳳亦是大自然美妙、祥和之天籟、音韻之表徵。

◎雕塑總合之含意：這一系兩相對應的雕塑組合係完成一項美好的象徵，即——日曜月華天地獻頌　龍舞鳳鳴人間歡會

——楊明〈日曜月華——李登輝總統與藝術大師楊英風知交四十年〉《中央日報》第16版，1992.1.11，

台北：中央日報社

‧設計〔教育部全國美展金龍獎〕。

‧完成高雄航空站〔孺慕之球〕。

高雄航空站小港機場正門口，最近新建一個引人注目的航空標誌，雖然目前尚未完工，已經使得來往國內外旅客投以好奇、欣賞的眼光，成爲進出高雄市國際門戶的特殊景觀。

這個造價二百多萬元球形鋼架結構的航空標誌，是由雕刻家楊英風所設計，他表示，這個融合幾何、力學、科技的球形標誌，代表著高雄機場是國際航空門戶，及反映高雄工業的繁榮。

據了解，球形代表地球，球形上的橫直條紋，則是國際航空經緯度。球形下方是一個設計新穎的噴水池，池裡散佈從花蓮玉里運來著名的蛇紋石，點綴其中，加上夜間五顏六色燈光裝置，更可襯托出機場夜景詩情畫意的情趣。

航空站標誌是小港機場停車場擴建工程的一環，配合容納五百多輛汽車的停車場，形成一個整體美。自去年十一月開工，但由於經費不定期陸續撥下，直到目前才大致完成外型，而細部整修仍在進行，完工日期尚且無法確定，使得來往旅客無法早日目睹此

高雄航空站的〔孺慕之球〕。

景，令人遺憾。

——孫智彰〈小港機場航空站標誌 造型很特殊引起側目〉《民眾日報》第7版／高澎版，1986.6.19，

高雄：民眾日報社

• 完成台北靜觀樓美術工程。（1983-1986）

　　景觀雕塑大家楊英風便在台北市的重慶南路上，擁有這樣一棟自己的「家」——靜觀樓。在這七層樓中，一、二由兒子經營餐廳，再上面，則是楊英風的辦公室，住家和工作室。

　　由於平面佔地不大，在每層僅約卅坪的空間中，要起造七層樓並非易事，楊英風以樓中樓來隔開空間，讓每一層分割，高低大小不同，每一樓有他不同的格局和氣象。楊英風對這樣的設計有他的獨到解釋，他希望把中國建築藝術中，強調與自然調和的大氣度也融入這方小空間。因此在樓中樓裡，簡單而有變化，小小空間可以走不完，上上下下之際，一轉折就是不同的天地表現。

——夕顏〈十足個人風格的住家——楊英風〉《自由時報》1989.1.13，台北：自由時報社

• 擬花蓮航空站大樓右側〔水袖〕景觀大雕塑庭園新建工程規劃案。（1986-1987）
• 擬南投埔里青峰俱樂部籌建案。（1986-1991）

1987

- 獲台北市立美術館聘爲四月份申請展評審委員。（04.10）
- 參展台北福華沙龍舉辦的「現在台北藝術」聯展。（06.18）

朱銘、吳炫三、楊英風、廖修平和鄭善禧五位知名畫家，今天起在台北市福華沙龍舉行「現在台北藝術」聯展。

這一項爲紀念福華沙龍三周年的展出，作品年代都在一九八六及一九八七年間，各人的風格鮮明，反映了台灣部分中堅畫家的實質成就。……

楊英風公開〔月恆〕、〔日昇〕等不銹鋼雕塑，磨光的表面效果，反映了周圍環境的形形色色，擴充作品本身原有的單純性，和環境密切結合。……

——〈現在台北藝術聯展　五知名畫家個人風格大結合〉《聯合報》第9版，1987.6.18，台北：聯合報社

- 於日本金澤市參加第四屆「亞細亞太平洋藝術教育會議」（ASPACAE）發表〈東洋の英知と景觀造型美〉，並展出〔月華〕。（08.01-04）
- 紙浮雕〔力田〕。
- 完成新竹法源寺浮雕〔天人禮菩薩〕、〔地藏菩薩〕。

楊大師在1987年爲法源講寺的法堂鑄了五塊浮雕，置於左側牆壁上，高度超過四公尺以上。正中是水月觀音像浮雕，背部有彈琵琶，吹橫笛的伎樂天，其右側三塊是雙手合十以劍橫臂的韋陀尊者、頭梳高髮髻、身披瓔珞彩帶的天女或菩薩、手捧著香爐跪拜在地的供養人等。其左側一塊是頭戴高寶冠身著瓔珞彩帶，具三目四臂的觀音（或多

新竹法源寺收藏的〔天人禮菩薩〕。

1987.8.4楊英風於ASPACAE發表〈東洋の英知と景觀造型美〉。

1987.8.2楊英風（右三）與友人握手寒喧於ASPACAE會場。前為展出作品〔月華〕。左二為二弟楊英鏢。

羅），題爲聞思修，意指學佛者，從初發心到成就清靜智慧，必須多聞佛法，以便有所領悟，再多加實踐修行。

在浮雕作品中，顯示了佛教信眾的多層境界，有天人護法神，有聲聞羅漢、緣覺菩薩，諸上善人等，均表示或聞佛法，或修持佛法。

在藝術的表現手法上，來自於元明佛寺壁畫的靈感，菩薩天女，體態婀娜多姿，面目端正姣好，手拋法器、供物或樂器，均生動而典雅，反映了中國古代宮庭生活的景象。羅漢比丘則是古代出家人的打扮，護法諸神則是古代武士的戎裝。

這些來自元明佛寺壁畫的構思，都比原始壁畫更活潑且具立體感，帶著歡愉的氣息來闡述修持佛法這一嚴肅的課題。

<div align="right">——陳清香〈楊英風的佛教造像〉《人文、藝術與科技──楊英風紀念文集》頁259-265，2001.12，</div>

<div align="right">新竹：國立交通大學出版社</div>

- 完成銅雕〔曾約農胸像〕於東海大學。
- 完成台北中正紀念堂國家音樂廳〔中國古代音樂文物雕塑大系〕。

在內容的設計上，參照了時代之先後而排列，選取重要而具代表性的題材：上自原石打造的夏代石磬，下迄清末華美精緻的中和韶樂器。採圓雕與浮雕混合併用的手法表現，而在清晰鮮明的主題之後，配以同時期獨特的襯景交相托映：如漢說唱俑的襯景是

台北中正紀念堂國家音樂廳的〔中國古代音樂文物雕塑大系：樂女俑（一）〕。　　台北三商大樓的〔鳳翔〕。

楊英風　伴侶　1987　不銹鋼

楊英風　月恆　1987　不銹鋼

漢跳丸跳瓶鞠舞畫像磚，說唱藝者渾然自得的神態，與樂舞百戲宴樂的歡愉，對映成趣極爲雋妙，展現有漢充滿寬容、醇厚的審美態度。我試圖在寫實中，抒發出寫意的韵致與境界，故而在傳統技巧中，摻和了現代造型的表現手法，使主題與襯景緊密結合。

　　配合音樂廳內部典雅的陳設，採用了歷史性的題材，但由各朝之文獻資料中，我認爲應提煉出每個時代獨特的造型原理，而音樂文化在圖像造型上，有極豐富的內涵，值得深入精研；如圓潤生動的唐舞女雕像，正映照出大唐飽滿道健的美學靈魂。是以，我希望在這一系列有關音樂圖像的作品中，歸納出中國雕塑美學的體系，以時代區分其造型特徵，用造型性格探討美學的發展過程，使一般欣賞者，也能從中體會出傳統文化的造型概念。

　　　　　　——楊英風〈中國音韻與形象之詠讚——「中國古代音樂文物雕塑大系」創作歷程〉

　　　　　　《中國古代音樂文物雕塑大系簡介》1988.8.5，台北：國家戲劇院及音樂廳營運管理處

• 完成台北三商大樓景觀雕塑〔鳳翔〕。

• 不銹鋼雕塑〔日昇〕、〔月恆〕、〔伴侶〕、〔天地星緣〕等。

　　〔月恆〕這題目在西方人眼中好像是一個反語詞，因爲月亮經常被象徵爲善變的東西，甚至在莎士比亞的著作裡朱麗葉懇求羅密歐不要對著月亮發誓，因爲月亮無常。（哦，請你不要向月亮發誓，那善變的月亮，那每個月都在它繞行軌道中改變樣貌的月亮）。楊英風這件雕塑將代表月亮的圓盤放在正中央，而把代表鳳的彎帶形慢慢從地球表面抽起。底座和扭曲的不銹鋼之間形成一個微變的角度，這更加深了視覺上的效果。月球週圍凸狀的空間讓我聯想起歐洲古肖像繪畫裡的半圓遮頂，但這月亮被置放在一個「眼」洞裡，隨著雕塑徐徐上昇。有一個不容易被發覺的特點（也是雕塑精緻之處）是那象徵月亮的圓碟並不是正圓形而是稍微拉長的橢圓形，而且它的表面是彎曲的。這就

楊英風　天地星緣　1987　不銹鋼

像達利雕鑄的變形碟狀（譬如袋錶）一樣有趣。月亮和穿洞的組合也讓人想起Georgia
O'Keeffe 著名的沙漠油畫（如1983年作的〔骨盆骨與影子和月亮〕）裡空無感及黑色輪
廓的結合。

<div style="text-align:right">

——Charles A. Riley II著　陳贊雲翻譯〈楊英風精級的雕塑語彙〉《呦呦楊英風豐實'95》

頁32-39，1995.9.28，台北：新光三越文教基金會、楊英風藝術教育基金會
</div>

　　初生的一對龍鳳，以全鏤空的圓洞象徵日，為龍的眼睛，以圓洞倚著圓珠形成新月
形，象徵月，為鳳的眼睛。初生的一對龍鳳幼龍、幼鳳對世界充滿新奇、探索，步伐初
邁、相互依靠，表達生命提攜相扶的溫暖與希望。

<div style="text-align:right">

——楊英風〈〔伴侶〕作品說明〉1987
</div>

　　「天圓地方」是中國人對自然的設想，堪稱為一種「對稱」「完整」之美的形容，
更有一番豪放渺遠的情懷之透射。中國人的陰陽觀念，就這麼簡潔恰切的統合在這四個
字中，形而下到形而上，實體到空靈，有稜有角到圓融完整，我一直是喜歡思索其中而

發爲創作的。

　　天地之間何其曠達深奧、無邊無涯，衆星循環其間，激發著恆久的光輝，因緣聚散，充盈起宇宙的絢爛之美。是一份「緣」，完成生命的滋生，是無數「圓」活出希望。

<div align="right">——楊英風〈〔天地星緣〕作品說明〉1987</div>

• 完成台北市濱江公園不銹鋼景觀雕塑〔希望〕。

　　〔日曜〕、〔月華〕兩者合而爲一：象徵宇宙萬物的「陰、陽」二元極景觀和物象天理之聚合、開展和演化。〔日曜〕爲陽、爲日、爲龍的簡化與造型化。〔月華〕則爲陰、爲月、爲鳳。兩者協調運作則天地同光、四海昇平，一股綿綿有勁的生命力，在其放射的光芒和迴映中，透露出人間的讚美和希望。

<div align="right">——楊英風〈〔希望〕作品說明〉1987</div>

台北市濱江公園的〔希望〕。

• 設計「第一屆聯合文學小說新人獎」獎座。

　　「年輕就是希望」、「年輕就是本錢」這是我們常聽到的，事實也是如此，而在藝文的領域中，更是如此，因爲藝文的工作，除了經驗的傳承之外，更可貴的恐怕是創新的衝動與意念，這似乎是新人的本質，做爲一個藝術工作者，獎勵新人，一直是我最願意做的事。

　　此次聯合報文化基金會、聯合報、聯合文學舉辦第一屆「聯合文學小說新人獎」，用以獎勵新的文學創作者，囑我設計獎座，從接下這份工作，一直到設計、製作完成，我心中始終充滿喜悅與期盼。如今算是不辱所託，茲將我的設計意念說明如下：

　　（一）獎座以圓盤爲底，可直接置於桌面上或懸掛於牆上，突破傳統獎座、獎牌的模式，更能顯示「創新」的意念。

　　（二）整個獎座以銅質爲材料，銅質的雕塑具有特殊的古樸味道，令人發思古之幽情，可以顯示文學作品源遠流長的悠久歷史，及薪火傳承的重要性。

　　（三）另一方面，作品造型以簡單之線面處理，率性的本質具有強烈的現代感，它能充分表現我們今天科技進步的生活特質之一端：平板式的、機械化的性格，就因爲如此，更顯出文學的重要性及必須性。

　　（四）就造型而言，整個獎座是宇宙的縮影，表示文學題材的廣泛性，無垠的宇宙無一不是文學寫作的題材，另一方面也是中國人長久以來「天人合一」想法的表現。

　　（五）凸起的球面是地球，這是我們生存的環境，也代表萬千讀者的殷切期盼。

　　（六）扇形是大氣層，人們受其保護、賴其生存，大氣層可以爲讀者去蕪存菁，以確保作品的水準，也表示此次受獎作品均係精心之作，一時之選。

　　（七）離地球較遠的是「幼龍」，他是初昇的旭日，透過大氣層，散發光與熱給萬物，萬物得以滋長；離地球較近的是「雛鳳」，她是溫婉的月光，像一個母親照看每一個熟睡中的孩子，而幼龍、雛鳳都只有大約一半的體積露出大氣層之上，這表示他們正在成長的路途上力爭上游，而「眼睛」象徵敏銳的觀察力。至於以日、月來代表幼龍、雛鳳，除了表示男、女作家們不同風格的各種作品之外，日昇月落、日沒月起。原就是宇宙持續不斷的自然現象，亦足以突顯新生代作家源源不絕的創作意念與衝動。

　　（八）於是，整個獎座所要傳達的意念是，我們新生代的男、女作家們，正以敏銳的觀察力、辛勤耕耘、中國文人特有天人合一的胸懷，視整個宇宙爲藍本，爲讀者們提供各式各樣優良的作品，而讀者們亦引頸企盼。

　　中國的文學作品，可上溯至《詩經》，自有其完整體系與悠久絢麗的歷史，是先人留給我們的珍貴遺產，新生代的作家們應有「發揚光大、捨我其誰」的使命感與抱負，我衷心期盼「雛鳳獎」是個好的起步，新人們以此深自期許。

——楊英風〈喜悅與期盼〉《聯合文學》第4期第1卷，頁2-3，1987.11.1，台北：聯合文學出版社有限公司

1988

- 捐贈銅雕〔水袖〕、紙浮雕〔力田〕予國立中興大學。（02.25）
- 參加宜蘭縣「藝文發展研討會」，演講「探討宜蘭縣藝文發展之方向——如何推廣藝術活動與落實藝術教育」。（03.04）
- 參展台灣省立美術館（今國立台灣美術館）「尖端科技藝術展」。（06）

1988.2.25楊英風捐贈銅雕〔水袖〕、紙浮雕〔力田〕後與中興大學校長貢穀紳合影。

　　在紛雜的現代環境裡，要尋出美的定位，必得先回歸到清明的自然智慧中；美應是澈達的生活觀、審美觀與宇宙觀的整體表現。不論科技或藝術，均應為人類共同的成就，充滿了和諧性與涵容性。

　　今日省立美術館在這樣前瞻性的遠見中，推廣尖端科技藝術，亦是傳承中國人由自然觀中體現的完美哲理體系；並非沿襲西方科技發展，而是將精神文化由慣性役於物質的趨向上釋放，進而將自然或科技物質轉化，應用得更精彩，使「順應自然」的美學思想，在藝術創作中，作美妙的表達。

　　——楊英風〈從傳統到未來〉《尖端科技藝術展覽專輯》頁10-12，1988.6.26，台中：台灣省立美術館

- 隨台灣經濟文化探問團造訪中國大陸（06.08-07.03），並應中國建築學會、北京清華大學建築系、中央美術學院之邀，至北京建築設計院禮堂演講。（06.29）

　　隨著大陸政策逐次開放以來，令從事藝術工作者，最感到興奮的是——毋需再透過

1988.6.29應中國建築學會、北京清華大學建築系、中央美術學院之邀，至北京演講之情形。

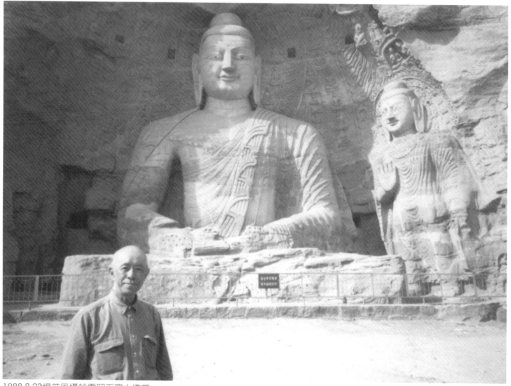

1988.8.23楊英風攝於雲岡石窟大佛前。

其他國家的訊息及不同文化的眼光，來認知一個「朦朧」的中國全景。我們得以坦蕩的
鄉情去面對壯闊的山水，去探視闊別多年的親友，傾聽他們身受這一場歷史浩劫時，所
隱忍的韌度及滄桑幻變，也更深刻地珍惜目前我們的所有。首次行程，我是隨著一個經
濟文化的探問團造訪大陸的，行程純以觀光及學術探訪為主，十六天的旅程裡，參觀了
幾所著名的大學，如：清大、北大、中央美術學院，及一些經濟單位，如：虹橋開發
區、交通銀行等。……

——楊英風〈不廢江河萬古流——大陸文化現象之觀察與手工藝發展〉《台灣手工業》第30期，頁12-15，

1989.1，南投：台灣手工業季刊社

• 發表〈物我交融的境界——景觀雕塑探源〉於《中國財經》。（08.01）

從「萬物靜觀皆自得」的從容自在中，我們得知器物藝術將一切造形的規律，採入
了形制紋飾，讓日常器具也有了生命感，與我們的生活起居相親相近。此種生活智慧化
解了心、物對立的衝突，也使中國式的生活空間，充滿了圓融、和睦的氣氛，這就是中
國美學精華之所在。……

景觀雕塑的發展方向，當由傳統造型意念中，提煉出精華的部份，開闢出完全屬於
中國現代精神的美學風格。……

藝術主要是表現審美的價值，然而往往也反映了時代社會的經濟、政治、道德、宗
教、文化等重要現象，所以藝術表現，亦是啟導、孕育、感染甚至於塑造時代社會精神

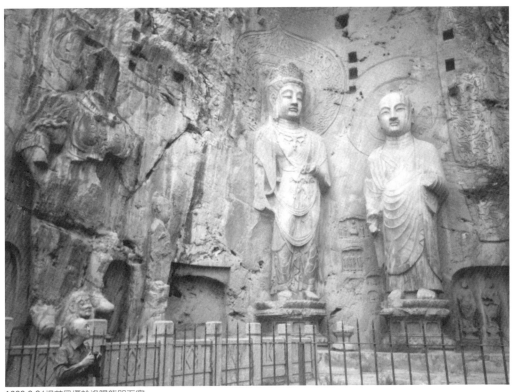

1988.8.26楊英風攝於洛陽龍門石窟。

面貌的主要力量。處身於現代西方藝術文化唯我獨尊，美學理念混淆不清，暗潮洶湧的態勢中，中國的藝術家尤應認清西潮的眞象，而以傳承中國文化與美學的精髓爲己任，負起彰顯民族風格、昇華整體文化境界的重責。

從事「景觀雕塑」工作數十年來，創作的歷程從寫實而變形、而抽象、而取神，徜徉於傳統縱橫變化的美學世界，轉化造意，由繁返簡，由廣入精，無不時時以恢宏中國生活美學的智慧爲準繩。深信欲振興今日民族氣象，激發民族的創造力，恢復民族自信自尊，必得從文化發展著手，「景觀雕塑」尤爲展現民族文化特質最具象徵意義的一環。

——楊英風〈物我交融的境界——景觀雕塑探源〉《中國財經》第2卷第8期，頁50-55，1988.8.1，

台北：中國財經社

• 再度造訪大同雲岡石窟（08.22-08.23）。

雲岡石窟位於大同西郊武周山南崖，從大同市驅車前往僅需半個鐘頭的路程而已。然而這半個鐘頭的時間，對我這個期待造訪已經近半個世紀的訪客而言，仍然嫌過份漫長了些。當遠遠眺見石窟的稜線時，從年少時耳聞日籍美術老師對於中國佛教藝術寶窟的詠讚，到自己感悟到佛教藝術之莊嚴浩翰，對敦煌、雲岡、龍門產生了景仰，此時，我才確定，多年來日夜憧憬著親自參訪的夢想已實現了。

——楊英風〈塞外的琉璃淨土——大同巡禮〉《福報》第7版，1989.2.16-17，台北：福報周報社

【創作】

• 浮雕〔風調雨順（一）〕、〔風調雨順（二）〕等。

• 銅雕〔藥師佛〕等。

　　1988年所鑄的藥師佛則衣服加厚，其螺髮、肉髻等有清代金銅佛的影子，左手說法印，右手托寶塔，與民間所供三寶佛中的右寶佛藥師佛是同一式樣。

　　　　　　——陳清香〈楊英風的佛教造像〉《人文、藝術與科技——楊英風紀念文集》頁259-265，2001.12，

　　　　　　　　　　　　　　　　　　　　　　　　　　　新竹：國立交通大學出版社

• 完成新竹法源寺〔三摩塔〕，為1972年銅雕〔夢之塔〕之放大並施以金漆。

　　由於名雕塑家楊英風之女兒寬謙法師在竹市法源寺修持，因此法源寺內有不少楊大師之藝術作品，最近該寺又完成了一座三層樓高的大師設計鉅作——〔三摩塔〕，流暢優美之線條及造型格外引人注目。……

　　寬謙法師說，最近甫完工的三摩塔，又稱〔禪定之塔〕，象徵著修持的三昧境地，抽象式的藝術雕塑作品，與古色古香的傳統佛殿建築相映成輝，成為該寺一建築特色。

新竹法源寺的〔三摩塔〕。

　　　　　　——楊明睿〈三摩塔流暢優美　楊英風精心設計〉《中國時報》1988.8.19，台北：中國時報社

• 完成新加坡華聯銀行前地鐵總站廣場景觀雕塑〔向前邁進〕。（08）

　　新加坡政府委託國內雕刻家楊英風製作的景觀大雕塑〔向前邁進〕，將於今年七月底在新加坡地鐵總站廣場上安置，八月一日正式舉行揭幕。

　　〔向前邁進〕以鑄銅為材質，造型呈S形，兼融抽象與具象風格，高度達七點五米。

　　楊英風解釋這件作品，S形迴昇（Singapore之縮寫），呈龍首昂藏般躍騰之勢，足以展現星洲位居亞洲四龍的精銳風貌；暢達消朗的造型，則一如新加坡科技紀元的日新精神。

　　擁繞龍體周圍的具象部分，主要在表現星洲發展史，描寫當日先民篳路藍縷，到今天華廈連雲的繁榮盛況。以整體景觀而言，正對著地鐵總站廣場的新加坡萊佛士華聯銀

新加坡華聯銀行前地鐵總站廣場的〔向前邁進〕。

行，恰好矗立於龍的核心，象徵星洲傲世的經濟起飛。

——〈楊英風塑龍騰之姿　新加坡添繁榮景觀〉《中國時報》文化版，1988.2.13，台北：中國時報社

• 不銹鋼雕塑〔茁壯（一）〕、〔茁壯（二）〕等。
• 設計第十二屆十大傑出女青年〔金鳳獎〕、〔龍騰科技報導獎〕獎座。

　　本屆〔金鳳獎〕獎座的設計，楊教授在創作的意念與手法的表現上都與歷屆有著很大的轉變，著意於鳳凰以其抽象的線條，突顯中國女性婉約殷實的生命哲學。例如在鳳翼及其尾端，紋以中國典型的雲水，象徵鳳之從容來去天地間，靈動飄曳而無所窒礙；又如微微回首的神態，刻劃著鳳凰對人間的無限關愛。

　　楊教授認為，鳳是最傳統的至柔形象，彷彿一切善與美均乘鳳翼而翩翩降臨人間；但經一翻造型的抽離取捨後，精緻婉轉的線條，更是淋漓地道盡現代中國女性的神韻與不凡！

——〈專訪楊英風教授——從藝術理念談金鳳獎的設計〉《中華民國第十二屆十大傑出女青年專輯》頁5，

1988.6.30，台北

　　〔龍騰科技報導獎〕乃是為鼓勵對於推動社會科技資訊具有卓越貢獻的科技報導者。影響深廣的創見，就如同成就了不朽立言，所以〔龍騰科技報導獎〕獎座採用不銹

鋼素材，強調其弘毅信念之恆堅，
及其論述之歷久彌新。

立方基座向上躍騰出象徵中國
自然智慧的龍，銜珠般的姿態，頂
立著光淨的球體；三者以精銳靈動
的新貌，寓意著科技智慧與前瞻性
報導的結合。天圓地方是中國傳統
的宇宙觀，下方上圓更是蘊含了由
直線到曲線的無限可能。平直精準
的理性結構，藉著深入、活潑的報
導，昇華為一圓滿周延的世界；探
驪取珠之境，是為此獎座設計之精
神所在。

〔龍騰科技報導獎〕獎座。

——楊英風〈〔龍騰科技報導獎〕
獎座設計說明〉1989.1.22

• 設計〔財團法人青峰福利基金會標
誌〕、紀念蔣經國總統標誌〔以愛
還愛，以心還心〕、〔覺風佛教藝術文化基金會標誌〕、〔台灣省政府勞工處標誌〕等。

「風車」徽章設計說明風車造型象徵人與自然間和諧的關係。中軸乃動力之源，為
「五行中之土」，一切生命萬有均賴以滋衍。而分割圓形的力量為兩儀，相互嵌合，寓意
動靜、虛實的對應變化；二者疊合為中國傳統哲思之最高表現——太極。風車四翼的伸
展運行，分別為金、水、木、火的相剋，在自然力的促動下，演化出種種生命現象。時
時與自然接觸，洞悉其和諧的精神秩序，將使生命回歸到永遠蓄滿活力的健康狀態，如
同運行不息的風車般，展現充沛的生命力。

——楊英風〈〔財團法人青峰福利基金會標誌〕作品說明〉1988

敬愛的蔣故總統經國先生，永遠的離開我們了。他老人家的道德理念與政治智慧，
為自由中國帶來前所未有的繁榮成就。其偉大的人格光輝，潛涵於平淡平凡的容止中，
更令全國同胞追思感懷。經國先生積極推動民主憲政的開闊心胸，與悲天憫人的民族大
愛，如日月經天，他老人家慈藹的笑容，親民的厚澤，將永遠映在我們的心中。且讓我
們凝斂起哀思，以愛還愛，以心還心，將這份悲傷轉化成振奮圖強的力量，如堅忍的寒
梅，在困頓中綻放出民主的花朵。此徽章設計以經國先生的頭像為重心，環繞著他老人
家的心形，意味其哲人的胸襟與愛心。全國同胞的心，則將如梅之五瓣，緊緊圍結在一
起，映照出經國先生堅忍潔淨，如梅之國格的偉大情操。

——楊英風〈〔以愛還愛，以心還心〕作品說明〉1988

楊英風設計的〔台灣省改府勞工處標誌〕。

1988.4.5楊英風攝於埔里靜觀廬。

　　戰後台灣由政府支配的勞資關係，經過一九八〇年代蓬勃發展的社會運動與勞工運動之後，已逐漸轉型至勞工透過運動或組織而爭取其權益。由於政府提倡勞動工作以減少社會福利依賴，因此勞資關係成為工作福利國家的重要議題。本作品為台灣省政府勞工處於一九八八年所委託設計的標誌，設計理念以勞資和諧、攜手並進為處徽表現宗旨。徽章外型以圓形為界，取其圓滿、飽和之意，中間繪製對稱的雙人，象徵勞資關係之平等互惠。二人雙手互握，另雙臂向上昂揚，既為合作愉快，以誠相待，同時也意味著勞工朋友努力吸收新知，促進台灣經濟繁榮之成就。

——楊英風〈〔台灣省政府勞工處標誌〕作品說明〉1988

- 設計宣化上人來台弘法法會海報〔千手千眼觀音菩薩〕。
- 完成劉天祿禪園計畫。（1984-1988）
- 擬台北市政中心前庭〔止於至善〕景觀雕塑設置案。
- 擬台北鴻源百貨地下樓四件雕塑設計案。
- 擬美國加州萬佛城新建工程規畫案。
- 擬上海錦滄文華酒店大廳設計。

1989

- 演講「佛雕藝術與中國美學」於新竹市立文化中心（04.19），並發表演講全文〈華嚴境界——佛雕藝術與中國美學〉於《福報》。（04.20-04.21）

　　佛教藝術是藝術心靈及形上意象，兩相互映互攝所構成的華嚴境界，令人在具足的象外天地中領略禪悅，同時悟這一種微妙至深的生命智慧。這點與中國造型美學所揭櫫的「遷想妙得」恰有異曲同工之妙，佛教藝術之所以能植根於中國，便是因為兩者的形上思惟與造型理則，有互通交感的部份。……

——楊英風〈華嚴境界——佛雕藝術與中國美學〉《福報》1989.4.20-21，台北：福報周報社

- 受濟南山東大學周易研究中心之邀，於「易經與科技美學學術交流會」提出論文〈從意象、佛學境界試詮傳統美學之構築〉。（09.22）

　　佛學中深奧而究竟的智慧，自此全然融入中國人的性靈識田中，構成中國文化中最深邃的精神底層。這個新契機，亦將中國藝術順勢利導至更高的精神意涵中，摒棄了追尋「形似」的階段，而崇尚「中得心源」，「萬法唯心所造」，故而在世界各民族之中，惟有中國人深得「於無處有」、「空中妙象具足」之三昧，不論在繪畫、戲劇、舞蹈、

詩歌、音樂上，均有獨特意趣的成就，此不得不歸於先秦「易」、「老」思想對於中國
文化之宇宙觀有構象之功，及魏晉之後釋家教義對於美學境界之提昇。

——楊英風〈從意象、佛學境界試詮傳統美學之構築〉《龍鳳涅盤——楊英風景觀雕塑資料剪輯》頁43，

1991.7.26，台北：葉氏勤益文化基金會

- 皈依印順導師爲三寶弟子，法名「宏常」。（05.10）
- 將旅美收藏家陳哲敬珍藏的中國古佛雕彙輯成《中國古佛雕》一書，由覺風佛教藝術文化基金會出版。（11）

《中國古佛雕》封面。

　　在海峽兩岸學者專家共同參與下，旅美收藏家陳哲敬珍藏的一批中國古佛雕，近日終於得以彙輯成《中國古佛雕》一書，由國內覺風佛教藝術文化基金會贊助出版，陳哲敬並預定下週返台，爲這批流落海外的中國國寶再度請命：希望政府有關單位能夠購藏這批藝術品。

　　《中國古佛雕》一書，是在雕塑家楊英風大力奔走下，才得以大功告成。近一年來，楊英風曾四度前往大陸，搜集出版的相關資料、圖片及邀稿。

　　這本書彙輯了海峽兩岸學者專家撰寫的八篇專文，執筆者包括：台灣——楊英風、李再鈐、何懷碩、劉平衡；海外——熊秉明（巴黎第3大學中文系教授）；大陸——王朝聞（大陸中華全國美學會長）、史岩（浙江美院教授）、傅天仇（中央美院雕塑系教授）、湯池（中央美院美術史教授）、宿白（北京大學考古系教授）。另有多位專家的序文也登錄書中。……

——李玉玲〈中國古佛雕　想家　兩岸合作　陳哲敬珍藏彙輯出書　海外流浪　國寶何日能返鄉定居〉

《聯合晚報》第6版，1989.11.19，台北：聯合晚報社

- 個展於台北漢雅軒。

【創作】

- 台北市立美術館收藏不銹鋼景觀雕塑〔小鳳翔〕。
- 完成天主教嘉義市七苦聖母堂（正義幼稚園）銅雕〔聖母與耶穌〕。
- 完成台北輔仁大學銅雕〔田耕莘樞機主教像〕。
- 完成新竹福嚴佛學院〔印順導師法像〕。

　　爲哲人塑像往往是哲人已萎，其子弟門人才拿生前相片，以便彷彿其貌，而作想像性的塑作，如此做法，有時會失真。爲防此點，眞華法師便特別安排楊大師替當代佛學泰斗印順老和尚塑像，由於深怕老法師不同意，而預先請老法師起身在坐在沙發上。楊大師拍攝了多角度的相片後，才予以塑造，這尊像是老和尚八十三高齡的法相，袈裟穿著整齊，面容慈祥，神情透露出是一代高僧的典範，早先已有爲印老塑像者，但如此像

台北輔仁大學的〔田耕莘樞機主教像〕。　　　　新竹福嚴佛學院的〔印順導師法像〕。

天主教嘉義市七苦聖母堂的〔聖母與耶穌〕(局部)。　　楊英風　善財禮觀音　1989　銅　龐元鴻攝

般完整，及年屆八十三高齡者，稀有也。

————陳清香〈楊英風的佛教造像〉《人文、藝術與科技——楊英風紀念文集》頁259-265，2001.12，

新竹：國立交通大學出版社

• 銅雕〔仿北魏彌勒菩薩〕、〔善財禮觀音〕、〔文殊菩薩〕、〔普賢菩薩〕、〔釋迦牟尼佛〕等。

台北護專（現台北護理學院）的〔止於至善〕。龐元鴻攝。

　　1989年所作的善財禮觀音是一件寫實、唯美，集唐宋觀音像精華最成功的一件，像中有唐代天龍山菩薩像的高髮髻和圖形的瓔珞式樣，有北魏的桃核形頭光，有盛唐的身軀和四肢，有宋代的半跏坐式和持瓶持花手印，有明清的騎龍龜與童子像，他捕捉了歷代不同特色，都能將之融和，而岩石和雲霧水氣的處理，更烘托出觀音的如幻似真，觀音的慈悲智慧，這是一尊將宗教的莊嚴性和藝術的唯美性表現得十分完美的菩薩像。

<div align="right">

——陳清香〈楊英風的佛教造像〉《人文、藝術與科技——楊英風紀念文集》頁259-265，2001.12，

新竹：國立交通大學出版社

</div>

• 完成台北護專（現台北護理學院）景觀雕塑〔止於至善〕。（06）

　　鳳是中國人所喜愛的靈禽瑞鳥，其婉約而慈慧的形象，反映出了天地人演化生成的偉大和諧。所謂「鳳凰之翔至德也。」它悠然展翼的情貌，被譽為追尋至善的優雅典範。為協助更多的人，獲得更高層次的健康生活：護理工作中深深蘊含了無比的包容、專業的縝思與平等的關愛，其親切而仁厚的慧心，誠如鳳凰在中國人心中的寫照一般。以鳳之韻格，象徵對護理人員無私、奉獻的情操之禮讚，並以此樸實般厚的造型，挺現一脈祥和的傳統哲思。

<div align="right">

——楊英風〈〔止於至善〕作品說明〉1989

</div>

台北華航教育訓練中心的〔至德之翔〕。

• 完成台北華航教育訓練中心景觀雕塑〔至德之翔〕。

　　鳳是中國人最為喜愛的靈禽瑞鳥，其擇至德之世而降的韻格，傳達出對於理想境界的憧憬，彷彿一切美與善均乘鳳翼翩然而來。挽暢凝煉的曲度及冰潔表面所紋之雲水，象徵了翱翔在山巔水湄間的自在悠然；加上不銹鋼的質樸精準，更映現出航空事業廣闊而精銳的領域。一對幼鳳隨於身際構成一幅相應成倫的和諧畫面，跳出大愛演化培成之無私，以此寓意華航訓練中心為培訓航空專業人才之搖籃，並以傳統哲思及美學意象型塑華航精神之傳承。

　　　　　　　　　　　　　　　　　　　──楊英風〈〔至德之翔〕作品說明〉1989

• 完成台北世貿中心國際會議廳景觀雕塑〔天下為公〕。

　　台北世貿中心國際會議中心有鳳來儀！

　　雕塑家楊英風接受世貿中心委託製作的〔天下為公〕雕塑，目前已接近完成階段，並將於本月底安裝在國際會議中心大廳，以配合該中心12月的開幕，正式與國人及國際友人見面。

　　楊英風耗費半年時間製作的〔天下為公〕，以不銹鋼為素材，高4公尺左右，造型則是楊英風近幾年頗為鍾情的「鳳凰」系列。

1991.5.8楊英風（左二）與恩師寒川典美（右四）及親友攝於〔天下為公〕前。

　　楊英風表示，〔天下為公〕這4個字通常給人嚴肅生硬的感覺，所以，他以7片不銹鋼組合而成的展翅鳳凰，象徵7大洲的人和諧地齊聚台北，有著「天下一家」的意義。

<div style="text-align: right">──李玉玲〈鳳凰展翅　天下為公　楊英風雕塑月底進駐世貿國際會議中心〉《聯合晚報》第6版，</div>

<div style="text-align: right">1989.11.14，台北：聯合報社</div>

● 不銹鋼雕塑〔龍賦〕等。

　　「龍」象徵著人類對於自然力量的崇敬與自覺，所謂「春分而登天，秋分而潛淵」，此種廣褒壯美的想像空間，凝聚了中國人的生活智慧與自然觀照。

　　我希望藉著不銹鋼潔淨儉樸的特質，改變「龍」以往充滿繁飾的外表，而直攝其神，展現出精銳的時代風貌。同時，也嘗試自書法中汲取抽象結體及靈動的韻律，具現迴轉映帶、倏忽變化的筆意，使之與「龍」飛勁奇宕、昂藏騰霄的氣象契合。

　　書法中蘊藏了自然的無形物象，此作正冀以三度空間的建構，傳達書法在二度空間淋漓蒼厚的體勢，並捕捉草書雄暢奔邁的風神，而使不銹鋼這種現代化素材，也能觥富傳統的物外之趣。

<div style="text-align: right">──楊英風〈〔龍賦〕作品說明〉1989</div>

● 設計〔國家品質獎〕、〔工業國鼎獎〕獎座。

　　鼎，在古代為傳國重器；又為天子賞記功臣勳業的表徵。

　　漢，許慎在說文解字釋「鼎」為「定也，正也。」可見它穩定安正的形相，給予人安邦定國的聯想。而鼎多具三足、兩耳。三足恰可鼎立，兩耳恰可貫穿扛懸器具，而形

制上是用最精簡的造型發揮最實際的效用。

今財團法人濟業工業發展基金會爲了策勵國內對工業發展貢獻卓越、影響深遠之人士，特以現任政務委員李國鼎先生之名，頒發台灣工業國鼎獎，每年一座予對台灣工業有卓越貢獻之人士。

故在設計製作上，採「國鼎」先生之名，以鼎

楊英風設計的〔工業國鼎獎〕。

之形式，象徵該等人士爲安邦定國之表徵。又爲符合時代精神，採用現代感十足之不銹鋼材質，去除昔日鼎上之繁紋縟飾，以純樸精鍊之外形，代表工業講究「精、簡、踏實」之精神。而獎座以圓鼎呈現，因「圓」象徵著中國人固有天人合一，悲天憫人的圓融胸懷，在此工業技術發達時代，國人更應重視此等圓融觀照精神，以卓越之工業技術改善生活品質，將工業移至和平用途。

鼎向來具鎔鑄、冶煉之功能。盼頒發工業國鼎獎之契機，錘鍊出國之菁英，貢獻社會。

————楊英風〈〔工業國鼎獎〕設計說明〉1989.10.28

• 擬新竹法源寺覺風佛教景觀雕塑公園規畫案。

1990

• 民眾日報連載〈生態美學語錄（一）至（七）〉。（04-05）

　　　　大自然是不斷的在創新變化，從表現看來，似乎是動靜如一，但其內在都是不斷的
在循環生長消滅。雖說任何物體的習性都是趨於保守、安逸，但是，只要是生命的個
體，若遇到環境有所變化，為求生存、求適應，它也必須跟隨環境而有所變，甚而因變
而求新，如此才能與環境相配合，生命也才得以延續。因此，小至一原子，大至整個自
然環境，無不充滿生生不息的生命力，由此，自然景觀是有其連續性與存在性的。

<div align="right">

——楊英風口述　徐莉苓整理〈生態美學語錄（七）　自然景觀的連續性與存在性〉《民眾日報》第21版，

1990.5.11，高雄：民眾日報社
</div>

• 與朱銘共同舉辦海外作品回顧展於台北漢雅軒。（05.08-05.23）。

　　　　台北「漢雅軒」也於昨日推出「海外景觀雕塑巡禮」，將歷年楊英風、朱銘師生，
在海外製作的大型景觀雕塑，作整理呈現。……

　　　　現場陳展2人海外作品照片及雕塑模型各20餘件，同時也將個人風格演變作了交
代，張頌仁認為，楊英風作品與建築空間呼應的造型理念特別強烈；朱銘作品，則與建
築各成立體雕塑，有別一苗頭的勢態。

<div align="right">

——賴素鈴〈大師海外景觀雕塑搬回國　楊英風、朱銘大型作品縮影　饗同胞〉《民生報》1990.5.9，台北：民生報社
</div>

• 發表〈中國生態美學的未來性〉於北京大學「東方文化國際研討會」。（06.26-06.30）

　　　　中國文化既然有關懷眾生、重視自然生態的深厚基礎，我願以一位終身從傳統文化
汲取養份的景觀規劃工作者，依過去經驗，為中國生態美學運用至規劃開發提出下列的
建議：

楊英風（左一）參加北京大學「東方文化國際研討會」的情形。

（一）注重自然與人性的結合：

　　景觀規劃設計要不斷提示人類理解自然、保護自然並注重自然的存在。……

（二）古典的創新與現代化：

　　古典或傳統的環境美化，不是輕率地將古人雕樑畫棟及紋飾圖案搬進現代生活，

　　而是運用現代環境新材料建造含有自然質樸氣質的環境，並予以簡化創新（即現

　　代化）才能符合現代人生活所需。……

（三）維護地域特質：

　　……各地物質強烈映射出環境的影響，亙古以來「自然環境」發揮了人力不可抗

　　拒的塑造力量，景觀規劃者就應體認這個事實，極力發掘當地特色並予以維護，

　　使當地特色予以顯揚。……

（四）機能和美化兼顧：

　　……若景觀規劃只做到「有用，可以用」忽略美化及人生存居住之精神反應，就

　　如同生活在機械、僵硬的環境，日久人必精神失調，失去健康的身心與人格。

（五）寓教化於環境：

　　……所謂「人造環境」、「環境亦可造人」，景觀規劃在始初便可寓傳統文化重視

　　生態美學的理念於建築、庭園、雕塑、書畫之中，使人觀之心生美善，潛移默化

　　地受自然薰陶。

　　──楊英風〈中國生態美學的未來性〉《中國生態美學的未來性》頁2-5，1990.6.26，台北：楊英風事務所

• 於台北木石緣畫廊及高雄串門藝術空間同時舉辦「楊英風版畫雕塑展」。（10.06-10.25）

　　提起雕塑大師楊英風，很多人會立即想到近年來陸續在大型場合露面，那些抽象、前衛、頗具科技感、又帶些中國味的巨型作品。但是這次，台北木石緣畫廊及高雄串門藝術中心兩地，將同時展出的，卻是他罕為人知的早期作品──一系列飽含濃濃鄉土情的版畫及中小型雕塑品。……

　　此次展出是一九五○年代，楊英風應藍蔭鼎之邀，進入豐年雜誌社擔任美編十一年間，以台灣農村生活為題材的創作，共計版畫廿餘幅、雕塑作品十餘件，以及少數國畫作品。

　　謝里法是力促此次展覽誕生的人之一。他向木石緣畫廊提起：「介紹本土藝術，絕不可錯過楊英風。」不僅因為楊英風在五○年代即已是台灣畫壇一位優秀且特異的美術家，更因為「這些作品真切地反映了五○年代台灣社會的現象，比任何一幅同時期的油畫作品都更有意義。」

　　對藝術出版工作不遺餘力的藝術圖書公司發行人何恭上也提到，楊英風可說是第一個抓住鄉土藝術精神的人，他的作品寫實能力非常強，不論是版畫、彩墨、雕塑，每一件都表現極為完美，題材均取自當時生活所見的景物，例如描寫故鄉宜蘭盛行的歌仔戲「後台」的情況、刻劃農夫在烈日下「豐收」的喜悅，每一件作品都親切自然，至今看

來猶能深深吸引人，可見真正的藝術是永遠與時俱在。

——黃培禎〈本土的情　前衛的心——楊英風版畫雕塑展〉《休閒雜誌》第16期，頁47-49，1990.10.1，

台中：休閒旅遊資訊雜誌社

【創作】

• 完成一九九〇年觀光節元宵燈會〔飛龍在天〕主燈設計，於中正紀念堂展出。

　　……龍飛騰變萬幻的形象已鮮活地存活在中國人的腦海，甚且成為舉世公認的中華
民族象徵。那麼，現代我們又如何詮釋他呢？

　　因此，考量以當代的光碟（高科技）列印出的長龍紙張造型、以及他意涵的「資訊」
精神資產——綿延不絕的神髓。去蕪存菁的原則下，採用象徵太陽的眼睛、有力的盤龍
昂身、去除張牙舞爪、繁紋縟飾的造型，以及皇權象徵的意涵（如五爪金龍），而改用
高科技雷射、不銹鋼的效果。……他是注入新生命形成新典範的一條現代飛龍，並以蜿
蜒星球、遨遊太虛、佐以雷射光舞的效果表現，使其氣勢磅礡橫跨古今時空中。……

　　這精簡有力、光彩耀目的「現代飛龍」本身高十二·五公尺，加上台高二公尺，已
是十四·五公尺之巨軀。昂首與中正紀念堂的兩廳院殿堂相輝映。以不銹鋼管為骨、
不銹鋼網為膚、光效布網為肉、一千二百盞四十瓦燈泡的燈源為脈，長達三十一·五公
尺的巨龍，正如主辦單位觀光局所言，真是台灣四十年來首創的巨作，在元宵佳節與萬
民同樂。

——楊英風〈結合民俗藝術與科技之「現代飛龍」〉《蘭陽》第55期，頁3-6，1990.6.20，

台北：台北市宜蘭同鄉會蘭陽雜誌社

〔飛龍在天〕白天是不銹鋼雕塑，晚上則變成元宵燈會的主燈。

• 完成宜蘭民生醫院景觀浮雕〔祥鳳莅蘭〕。（03）

　　宜蘭籍景觀造型藝術家楊英風，過去不曾在宜蘭留下作品，今天落成的宜蘭民生醫院大廈，收藏了他留在宜蘭的第一件作品〔祥鳳莅蘭〕。

　　〔祥鳳莅蘭〕是一件大型浮雕，以不銹鋼為素材，這件作品高五十台尺，寬四十二台尺。固定在蘭陽民生醫院一面五層樓高的牆上。

　　楊英風說，他以三個月時間完成這件留在宜蘭的第一件作品，在同一時間完成的作品，便是在台北市中正紀念堂前的〔飛龍在天〕。

<div align="right">——吳敏顯〈祥鳳莅蘭大型浮雕有看頭　宜蘭籍藝術家楊英風作品現家鄉　意義非凡〉《聯合報》第30版，
1990.3.11，台北：聯合報社</div>

　　鳳凰，出於東方君子之國，其擇地而現，祥瑞之極。宜蘭，臨山面海、群峰翠疊，山明水秀，自古孕育多少英雄豪傑。嘉慶元年（西元1796年）吳沙率漳、泉、粵三籍子弟至蘭，以中原悠久博大之文化孕育草萊，人文薈萃，遂成全台人文之冠。其秀麗怡人之景緻，宜室宜家，也成為人民修養身心之吉地。擇靈秀宜蘭，築癒病之醫院，正如祥瑞之鳳凰擇靈地而重現。其汲取日月精華、聚集中外名醫，使人至此治癒惡疾，重萌新生，隨那昂首闊揚之鳳凰，揮舞強有力之羽翼，再迎向朝氣蓬勃之人生。

<div align="right">——楊英風〈〔祥鳳莅蘭〕作品說明〉1990</div>

• 為地球日創作不銹鋼景觀雕塑〔常新〕，於台北中正紀念堂展出。後由台南良美企業購買，放置於台南市中華東路與小東路口。

　　在接手創作地球日景觀大雕塑之初，我就很想把中國對宇宙自然的觀念溶入其中，

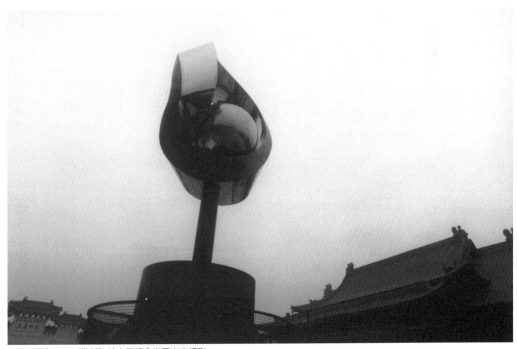

為地球日創作的〔常新〕於中正紀念堂展出之情形。

因為國際世界地球日的標誌，有點兒規範地球及人類的意味，周圍被一個正方形框架框住。我覺得這並不符合中國美學的造像型態。因此，我以一條內外銜接扭轉的環帶圍繞地球，取其象徵生命的順暢循環，以及彼此交融平衡的貫通。……

〔常新〕作品中的環帶及圓球，就是佛理中講求圓融和諧的表徵。依照佛教哲理的揭示，人生及宇宙應該是延續的、發展的、活活潑潑、生生不息的。

——〈佛教藝術的生命——訪楊英風教授談佛教藝術〉《法光》第9期第2版，1990.6.10，台北：法光雜誌社

台南良美企業購買楊英風的雕塑〔常新〕，將放置於今年底開幕的台南市良美百貨公司廣場。〔常新〕是楊英風為台灣地球日而作。

——〈常新配良美　地球日雕塑　年底到台南〉《民生報》1990.4.24，台北：民生報社

• 為北京亞運會創作不銹鋼景觀雕塑〔鳳凌霄漢〕，陳列於北京國家奧林匹克體育中心。（08）

這座名為〔鳳凌霄漢〕的雕塑品，分由象徵尊貴的鳳凰五片羽翼組合，並以不銹鋼材質製成，約有一人身高的台座，則採大陸南方質純之黑晶、花崗岩打造，高度為四百二十公分，寬度為五百八十公分。象徵著中國漢、滿、蒙、回、藏等多族共和，及五千年中華文化融合一體。

作者楊英風解釋其所以選擇鳳凰為作品的原因，他說，中國人最喜愛的靈禽瑞鳥就是鳳凰，緣於其韻格高潔平等，舞翼強壯有力，代表著參加今年亞運會的各國精英運

楊英風捐贈給北京亞運的〔鳳凌霄漢〕。

動員，均如人中之鳳，在北京亞運競技場上展現力與美，傳達人類追求和平的理念。

——石語年〈楊英風雕塑品 鳳凌宵漢運北京〉《大成報》第6版，1990.8.9，台北：大成報社

- 銅雕〔沈耀初胸像〕。
- 不銹鋼景觀雕塑〔雙龍戲珠〕。
- 設計五十元硬幣圖案。
- 設計〔國立交通大學鐘鐸社標誌〕、〔靈鷲山標誌〕等。
- 完成嘉義聖言會天主堂室內裝修暨雕塑作品設計案。
- 擬金門機場〔鳳臨金門〕景觀雕塑設置案。（1990-1992）
- 擬桃園中正國際機場二期航站大廈景觀雕塑設置案。（1990-1991）
- 擬北京平谷縣文化景觀經濟特區開發草案。（1990-1991）

　　台灣休閒業者首度向大陸大舉出擊，「北京平谷縣的旅遊、文化景觀、經濟特區」，本月已敲定由台灣規畫集團集結海內外投資者與平谷縣政府，共同進行建設。舉辦「中國文化生活博覽會」將是該國際化遊憩區的首要目標。……

　　推動「平谷縣旅遊、文化特區」開發的楊英風建築景觀事務所延展室主任鄭水萍說，平谷縣將是未來京津大開發區旅遊度假的中心。……

　　平谷縣觀光文化區的另一特色，是創造一個傳統工藝活現的「埔里第二」。雕塑家楊英風的理想是讓當地的陶瓷、編織、雕塑、漆染藝師有活潑的創作空間，同時成為觀光另一資源。這也是「中國文化生活博覽會」的雛形。

——楊偉珊〈休閒進攻大陸　台灣休閒業者將集結海內外資金，到大陸開發北京平谷縣的旅遊、文化景觀、

經濟特區。〉《聯合報》第31版，1990.7.13，台北：聯合報社

- 擬北京航天總部大廈設計案。（1990-1991）

1991

- 個展於台中現代畫廊。（03.02-03.24）

　　楊英風這位國家級畫家，首次在台中個展，選在現代畫廊，是中部藝壇一大盛事。許多早期版畫都將呈現，三月二日展至二十四日，二日下午三時酒會後，四時由其得力助手，台大歷史研究所畢業，藝術學院傳統藝術中心助理研究員鄭水萍主講「走過鄉土——五〇年代—六〇年代楊英風鄉土系列探討」，可自由前往聽講。

——莊伶〈楊英風雕塑版畫展〉《台灣日報》1991.3.2，台中：台灣日報社

- 參展靜宜大學「名家景觀雕塑展」。（03.26-03.28）

　　沙鹿鎮靜宜大學為慶祝建校卅五週年，昨起在該校文學院舉辦為期三天的名家景觀雕塑展，歡迎各界人士前往參觀。

　　此次雕塑展包括楊英風的作品〔飛龍在天〕、〔鳳凌宵漢〕、〔日曜〕、〔月華〕等，及不銹鋼作品均氣勢雄偉，朱銘展出的兩件太極銅塑更是氣勢萬千，賴守仁展出的

作品係〔鳳凰〕與〔雪羊〕等鉅作，尤其雪羊是寒假中在合歡山完成的雪雕。

——〈靜宜大學校慶　舉辦名家景觀雕塑展〉《台灣日報》第15版，1991.3.27，台中：台灣日報社

• 「楊英風版畫收藏展」於埔里牛耳石雕公園。（03.27-04.07）

埔里鎮牛耳石雕公園為了推廣本土藝術，定於今（廿七）日起舉辦「楊英風版畫收藏展」，共展出楊氏版畫及雕塑作品四十餘件，展期至四月七日截止，為大家提供春假期間絕佳的藝術饗宴。

展出作品包括版畫三十一件，雕塑十二件，均係牛耳石雕公園董事長黃炳松的私人珍藏。大部分是楊英風較早期的作品，真切的刻畫出五十年代台灣社會的鄉土風情。

楊英風的版畫和雕塑具有寫實和感性特色，題材上熱衷於表現人間歡樂的一面，刀法靈活流暢，在藝術界有著極高的評價。

展出地點在牛耳石雕公園前側停車場，不收門票，喜愛鄉土藝術的民眾可以免費前往欣賞。

——宇俊吉〈埔里楊英風版畫收藏展〉《台灣新生報》1991.3.27，台北：台灣新生報社

• 參展第二屆當代佛藝創作展。（04.27-05.28在台北阿波羅京華藝術中心、06.14-23在台中京華藝術中心、06.25-07.14在台南新心生活藝術館及收藏家畫廊、07.23-07.30在新竹社教館、08.01-08.15在新竹覺風文化基金會）

今年的展品，比往年豐富，可分成繪畫、雕塑、書法、工藝四個單元，茲就繪畫和雕塑二大項，略述其作風。

……以景觀設計蜚聲國際的楊英風，是當代彫刻中新潮派的泰斗，不過所塑造佛像卻仍以北魏雲岡石佛為基準，具有北朝晚期的秀骨清相之作風。楊大師的入室弟子中朱銘、鄧仁貴、陳漢清等人，均有作品展出，除鄧仁貴外，朱銘與其子朱雋，以及陳漢清的作品，均以直線抽象來表達形相，是新潮派的共同特徵。

——陳清香〈寫在第二屆當代佛藝創作展之前　1991年台灣佛畫與佛雕大觀〉《第二屆當代佛藝創作展》

1991.4.27，台北：京華藝術中心

• 「楊英風雕塑展」於高雄炎黃藝術館。（06.08-06.23）

居台灣雕塑重要地位的楊英風，現正在炎黃藝術館展出數十年的精品佳作。

從寫實、印象、抽象、地景、觀念新材質，一路蛻變演進，楊英風的創作歷史不啻為台灣的雕塑史，而近幾年在有計劃的整理，楊英風創作的十三個系列脈絡已逐漸明晰。

——張慧如〈楊英風雕塑展　縱觀藝術家蛻變演進過程〉《台灣時報》1991.6.19，高雄：台灣時報社

• 個展於新加坡國家博物院。（07.31-08.11）

雕塑名家楊英風應邀在新加坡國家博物院舉行的個展今（一）日揭幕，由新加坡新聞及藝術部次長何家良親自主持。此係楊英風在該地的首次個展，展出不銹鋼雕塑三十三件、銅雕二十二件，其中尤其〔鳳凌宵漢〕最受矚目，高三米，寬三、三米，為不折

1991.7.31新加坡個展開幕儀式。

不扣的鉅製。展出品之創作年代橫跨五十至九十年代，對楊英風的藝術風格之演變能具
體呈現。

<div align="right">

——徐海玲〈楊英風應邀在星舉行個展　展出不銹鋼雕塑卅三件及銅雕廿二件　其中〔鳳凌霄漢〕最受矚目〉

《自立早報》1991.8.1，台北：自立早報社

</div>

• 獲第二屆「世界和平文化大會寶
鼎和平獎」。（08.14）

• 參展台北福華藝廊「袖珍雕塑展」
九人聯展。（11.30-12.11）

　　……福華沙龍是希望能夠利
用室內有限的空間，將現代雕塑
更廣泛的展出，每件作品約以三
十公分見方為大小，以適足表達
對環境的觀照。展出者包括以
不銹鋼為質材的楊英風，金屬質

楊英風獲第二屆世界和平文化大會寶鼎和平獎，圖為領獎情形。

材的董振平、劉中興和曹牙，大理石為主的張子隆、屠國威，塑陶的周邦玲，多媒材的
莊普及黃文浩。

　　事實上，在現代感十足的雕塑作品裡，已不完全是雕或塑的構成，可能是一種組
合，也可能存在著理性的架構與哲學的內涵，更可能是一種思想觀念的表達及無限想像

空間的延伸。

　　以楊英風爲例，他從早期的寫實到目前的不銹鋼系列，雖然其風格不斷的在變遷，但作品本身與環境的關聯性，卻有著日益密切的感覺。……

　　　　　　　——楊惠芳〈觀照與印證　九人袖珍雕塑作品　正在福華沙龍展出〉《大明報》1991.12.3，台北：大明報社

• 參展台北時代畫廊「東方・五月畫會三十五週年展」。（12.22-1992.01.05）

【創作】

• 完成台北南京西路新光三越百貨銅雕〔祥獅圓融〕。（10）

• 完成台北市銀行總行（現爲台北富邦銀行）前景觀雕塑〔鳳凰來儀（四）〕（有鳳來儀）。

　　雕塑家楊英風作品〔鳳凰來儀〕昨起在台北市銀行中山北路總行前正式展翼，周圍街景爲之一亮。

　　〔鳳凰來儀〕脫胎自楊英風1970年同名作品——立於貝

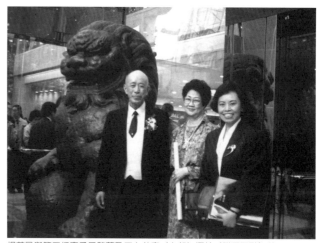

楊英風與第二任妻子呂碧蘭及二女美惠（左起）攝於〔祥獅圓融〕前。

聿銘設計的大阪萬國博覽會中國館前的雕塑，後來日本收藏了雕塑，建築則拆除。楊英風的新作比原來的〔鳳凰來儀〕更高大，造型簡化有力，不但是北市銀的新象徵，更寓意著鳳凰的重生與復活。

　　　　　　　——賴素鈴〈鳳凰來儀　新作更出色〉《民生報》1991.11.2，台北：民生報社

　　近四層樓高十二公尺的〔有鳳來儀〕，與背景北市銀的玻璃帷幕建築，相互映照出當代科技的冷峻。在景深不夠的基地上突顯著帶有壓迫感的空間感，喪失了部分作品原有的張力表現。楊英風坦率表示，景深確實太淺，而作品的高度則是按北市銀總行的委託要求而作。

　　公共景觀中景深不夠，往往會形成雕塑品與建築物互相擠壓的視覺效果，出現超長框度的效應，平面化了雕塑品的立體感受。楊英風說明當初會在明知景深不夠的情況下，仍製做高十二公尺的作品，是因爲北市銀總行在中山北路茂密的行道樹遮掩下，地標位置始終不明顯，基於「引人注意」的前提，所以市銀要求視覺強度較大的作品，而且「愈大愈好」。

　　　　　　　——李梅齡〈有鳳來儀 北市銀門前擱「淺」〉《中國時報》1991.11.2，台北：中國時報社

• 完成高雄大衆銀行景觀雕塑〔結圓・結緣〕。

　　圓圓相結，流轉萬變。古人結繩以紀事，小小的繩結道盡奧妙千化的人間百相。圓，意味著中國人自由、活潑的生活智慧；緣，則是對世事變化的豁達寄託和無限期

台北市銀行總行（現為台北富邦銀行）的〔鳳凰來儀（四）〕。　高雄大眾銀行的〔結圓・結緣〕。

許：分合中以緣結圓，統合出中國人對祥美、完滿人間至境的思索與嚮往。〔結圓・結緣〕這件作品是擷取繩結的中國意象，在疏放有緻構形中活化線條流暢婉轉的個性，結而未緊的圓所勾勒出的活潑空間看似分合實則流動相契，在不銹鋼鏡面的映照下展現圓融豐華。

——楊英風〈〔結圓・結緣〕作品說明〉1991.10.31

• 不銹鋼雕塑〔昂〕、〔結〕、〔翔龍獻瑞〕（遊龍戲珠）、〔龍嘯太虛〕、〔航天紀行〕、〔地球村〕等。

從〔龍賦〕及〔龍嘯太虛〕兩件作品中我們可以感受到同樣的動感，因為龍的飛舞動作和雕塑像蛇般的扭曲造型相吻合，這中國傳說中象徵權貴的龍將它戲的火珠鎖在龍頭和尾巴之間，連接成一個循環不息的環帶。楊英風將龍身塑成厚度不一，有時粗有時細的形體，

1996年〔龍嘯太虛〕於倫敦查爾西港展出之情形。柯錫杰攝。

彷彿象徵一個生命的悸動。這是令這動態幻覺更富張力的另一種處理方式。

——Charles A. Riley著　陳贊雲翻譯〈楊英風精緻的雕塑語彙〉《呦呦楊英風豐實'95》

頁32-39，1995.9.28，台北：新光三越文教基金會、楊英風藝術教育基金會

● 設計〔行政院勞工委員會標誌〕。

　　只有冷靜溝通，事情才有圓融的解決之道。唯有平衡穩定的成長，生命才能眞正茁壯。行政院勞工委員會是一個立場超然的機關，爲勞方與資方的和諧與福祉盡最大的努力。因此，取漢字「人」，採用以「人」爲本的設計，強調人性溫馨關懷的原貌：勞方、勞委會、資方，三方手握手，心連心，前後照應，互相扶持。承傳接續的對稱圖形，以中間較強壯的軸心，代表勞委會；配合適中的字體構成平台，象徵成熟穩重的智慧基礎。好像陀螺靈活轉動，運行秩序與和氣，落實圓融的經濟倫理。向上的姿勢，傳達三方爲共同理想努力，強有力的勞委會居中協調，溝通勞資雙方，將矛盾相融、更新，保障勞工權益，提高勞動生產力。充分發揮生命生生不息的力量，成長欣欣向榮的民生效應，構建互利安樂的大同社會。

楊英風設計的〔行政院勞工委員會標誌〕。

——楊英風〈〔行政院勞工委員會標誌〕作品說明〉1991

● 設計〔退休中小學教員紀念獎〕、〔第一屆中華民國社會運動和風獎〕獎座。

　　「致中和，天地位焉，萬物育焉」，順天應時，追求圓融完滿的人生，是中國人睿智的生活哲學，以和爲貴，則天地之理才能不偏不倚、運行不輟。和風獎的設計理念，便是期望社會運動以和平方式、理性的訴求，如春風煦日般爲人間帶來幸福和希望。圓球形狀代表著圓滿，取意社會運動追求世界和平的宏願能早日得償；其上書以中國草書的「和」「風」兩字，其中「風」的字形又如堅實的枝幹，開出三朵堅忍的梅花。以此寓意只要人人以社

楊英風設計的〔第一屆中華民國社會運動和風獎〕。

新竹福嚴佛學院的〔華嚴三聖及飛天石窟背景〕。2008年龐元鴻攝。

會的進步發展為己任，抱持著家事、國事、天下事，事事關心的積極態度，那麼我們的國家將會在這股純善風氣下，擁有一個豐實圓滿的明天。

——楊英風〈〔第一屆中華民國社會運動和風獎〕設計理念〉1991

• 完成新竹福嚴佛學院建築重建及正殿佛像佛龕規畫設計，包括銅雕〔續明法師半身像〕和〔華嚴三聖及飛天石窟背景〕。（1989-1991）

• 完成福建省詔安市沈耀初美術紀念館設計。

• 擬台北市陽明山大屯自然石雕公園規畫案。（1991-1992）

　　由文建會委託楊英風工作室所規劃的「大屯山自然石雕公園」專案，目前已大致掌握訴求重點。據楊英風的意思，這項以傳達「天下為公」古老哲思的戶外石雕公園，希望能融匯中國魏晉南北朝因佛法興隆，而呈現的圓融生命體質；同時也將廣增海內外藝術工作者提出作品甄選，一起豐富整個石雕公園內蘊。

　　楊英風也表示，整個專案將考慮統一以花崗岩來作雕刻材質，因為大屯山多雨潮濕，石頭易生青苔，如以花崗岩來做材料，至少可延長作品壽命。另外，所有作品的安置，也以不破壞現有園區自然生態為準則，避免影響到國家公園原有管理工作。

　　文建會副主委張植珊亦強調，大屯山自然石雕公園的規劃，背後集結各專業學者組成委員會，其中對自然環境的維護評估工作，亦相當注重，絕不願造成對國家公園生態的不和諧。而張植珊也說，整個計畫分三年一期，第一期徵小件作品，由文建會負擔。第二期由內政部接手，以徵九件大作品為主。

——鄭乃銘〈大屯山自然石雕公園　不會破壞現有園區自然生態〉《自由時報》1992.5.7，台北：自由時報社

台北新光三越百貨南西店「楊英風'92個展」展場一隅。

1992

- 父親楊朝華逝世。（01.29）

- 獲聘爲台北市立美術館第四任諮詢委員。（01.01-1993.12.31）

- 「楊英風'92個展」於台北新光三越百貨南西店。（01.09-01.21）

　　　　不銹鋼的氣質結合了楊教授關心的主題，成爲富有哲思而明潔清雅的雕塑。楊教授在造型和觀賞的追求強調動感和閒靜的互動關係，所以作品有一股靈動的精神。不銹鋼的鏡面本身就在反映擾擾大千世界的同時，提供了一片冷靜而澄清，而又實在的平面。楊教授的作品把不銹鋼這個象徵意義徹底發揮，在形和影、實在和空靈之相對啓示之下，活潑地表達他所關注的傳統思想主題。

　　　　漢雅軒很榮幸與新光三越百貨公司聯合舉辦這個盛大的一九九二新年展。這次展覽，綜合了去夏與新加坡國家博物院聯辦的個展內容，並增加了早年作品部份精選，是楊教授近年最隆重的回顧展。這次回顧無形是台灣近代雕塑運動的縮影，可以作爲我們前瞻的啓示。

　　　　　　　　　　——張頌仁〈不銹鋼的啓示〉《楊英風不銹鋼景觀雕塑專輯》1992.1.9-21，台北：

　　　　　　　　　　　　楊英風美術館、台北漢雅軒、新光三越百貨股份有限公司

- 獲聘爲第十三屆全國美術展覽會評議委員。（03.02）

- 「楊英風'92個展」於高雄大眾銀行。（04.01-04.11）

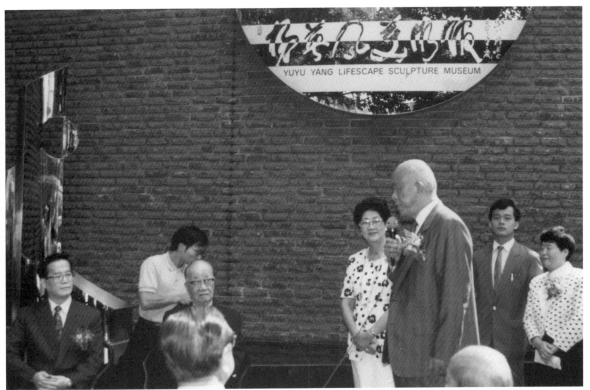

1992.9.26楊英風美術館開幕，圖為楊英風致詞。

• 楊英風美術館開幕（09.26），並推
　出「探討景觀雕塑」首展。

　　楊英風美術館於今（廿六）日
隆重開幕，主要探討景觀雕塑，人
文氣息濃厚，館內精緻典雅，靜觀
別有洞天。

　　該館臨近有歷史博物館、郵政
博物館、中央圖書館、自然科學博
物館、植物園，還有國內一流學府
及國內首善機關等等，此地可說是
往來皆鴻儒、相交無白丁的文人雅
士，構聚濃厚的藝文氣息。

楊英風美術館開幕剪綵。

　　這棟磚紅色的建築物──楊英風美術館，造型樸實大方，臨街的幾扇透明大玻璃，
臨光映射出晶瑩別透的靈氣，但最大的奧妙還在建築的內部，層層相疊，樓中有樓，這
樣的設計不但沒有牆的隔間，即劃分出獨立的空間，視野也變得開闊，而且變化豐富，
極富空間的穿透性。

　　館內裝潢更是典雅精緻，各樓層設計、功能皆具特色。設計楊英風美術館的楊英風

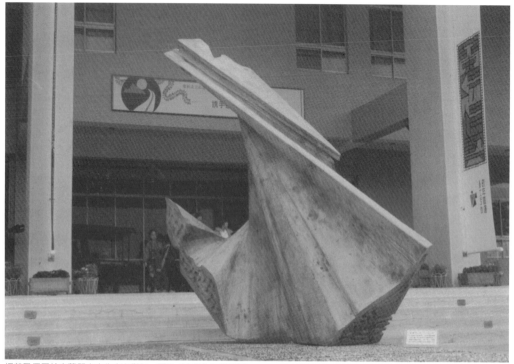

楊英風個展於宜蘭縣立文化中心舉行，圖為〔水袖〕展出情形。

本人表示，他的空間設計觀主要源於魏晉時期的美學觀，去探索生命本源，塑造奇特想像空間，超越我執世界的無常流變。所以此館呈現狹長三角的侷促空間，若無宏觀變化的巧思妙構很容易流於狹窄、呆板。而楊英風依照中國美學中「形虛質實」、「萬物唯心造」、「於無處有」、「空中妙象具足」的個中三昧，重新設計，並增加空間的變化，將每一層樓設計出不同高度，由地下室開始，慢慢向上攀昇，運用中國庭園的設計方式，於轉折處常讓人有驚喜之感。

美術館採原木色系，上置楊英風各類型作品，原木溫暖質樸的感覺予人自在、舒適。這樣的設計兼顧人性的溫暖，希望觀者能徜徉在藝術的懷抱。

楊英風美術館首檔展出「探討景觀雕塑」特展，呼應目前引起廣泛討論「文化藝術獎勵條例」，計劃未來舉辦一系列講座。

該館表示，未來除常態展覽、演講外，還將籌劃生態環保、藝術之旅及辦理國內外交流大展、巡迴展等，二樓平日備有茶飲招待。

——〈楊英風美術館　今天披紅綵　臨近歷史博物館，「探討景觀雕塑」特展將打頭陣〉《工商時報》第20版，

1992.9.26，台北：工商時報社

• 個展於宜蘭縣立文化中心。（10）

• 「楊英風雕塑展」於台中現代藝術空間。（11.07-1993.02.07）

現代人們總說金屬給人冷漠之感，雕塑的無彩性不如繪畫般引人想像。但透過楊英風的手，「不銹鋼」這生硬的素材，轉而成柔和情摯的線條，訴說另一種語言。

這次現代畫廊擴展藝術欣賞的視野，開闢另一「現代藝術空間」，首展邀請楊英風先生的景觀雕塑。楊英風可謂現代雕塑之父，作品聞名於國際，廣爲藝術家及企業家收藏。他創作的靈感，源於學習自然、融合自然、回歸自然。藉著戶外環境與聳立其中的雕塑作品相互呼應，透過不銹鋼的反射襯托出凌人磅礴之氣勢；在山水大地之間顯現出生命力。……

——台中現代藝術空間〈大地山水情　楊英風雕塑展〉

《雄獅美術》第261期，頁104，1992.11，

台北：雄獅美術月刊社

1992.12.5楊英風在台中現代藝術空間開幕首展中致詞。

• 獲聘爲輔仁大學教育發展委員會委員。（12）

【創作】

• 完成台北慧炬佛學院銅雕〔周宣德居士法像〕。

　　1989年，慧炬雜誌社的創辦人周宣德居士往生後不久，楊大師又受慧炬之所託爲子慎居士塑像。此半身胸像亦同供奉於慧炬的印先祖師紀念堂內。此像取居士著居士服，以表行菩薩道的精神。

　　爲高僧大德塑像，以取其眞實形象，捕捉精神眞髓爲主，故能熟悉其生平，必能塑出其表率群倫的典範來。楊大師爲慧炬諸紀念堂祖師塑像，已能充分掌握此點，與周老居士又相交情誼不淺，故爲他塑像能入木三分。

——陳清香〈楊英風的佛教造像〉《人文、藝術與科技

——楊英風紀念文集》頁259-265，2001.12，

新竹：國立交通大學出版社

• 完成美國紐約聖若望大學蔣經國紀念館〔蔣經國像〕等。

　　這座蔣經國紀念館的興建由聖若望大學副校長暨亞洲研究中心院長章曙彤積極

1992.7.18〔蔣經國像〕泥塑完成。

參與計畫。……

　　……在該館大廳內左側已設置了蔣經國的銅像，這座約七呎高的銅像爲蔣經國先生面帶慈祥笑容，向民眾揮手致意的全身塑像，充分象徵了這位領袖人物愛民親民的風格，它由台灣著名雕刻大師楊英風所雕塑，並特地從台灣運來。……

　　　　　　　　——李秀臻〈聖大蔣經國紀念館四月三日開幕　章孝嚴將親臨剪綵　亞洲研討會一併舉行〉《世界日報》

第18版／紐約皇后區新聞，1993.3.17，紐約：世界日報社

• 完成台北東吳大學法學院景觀雕塑〔公平正義〕。（10）
• 完成桃園中央警察大學景觀雕塑〔親愛精誠・止於至善〕。

　　「攘外唯軍，安內唯警」，警政的最高理想是圓融警民倫理、上下一心，共締和諧寧靜、至眞、至善、至美的理想社會。鴿子，象徵和平、圓融、與至眞、至善、至美的社會理想，警界取其展翅之姿爲警徽標誌。六，在中國爲大吉順利之數。型塑警鴿六數陣列、圓形排序、迎風蓄勢動靜皆宜之神采，意涵：警官辦案執法四面八方顧慮周全，深具機動性、善於掌握照顧社會治安的變化與偶然，宜安寧、達變通，警民一心，共締和諧秩序、蔚爲善俗、天下皆寧。六隻警鴿中間最大的一隻，代表領導訓練的長官，以安定之姿，映現師生同德、親愛精誠，爲社會至眞、至善、至美的理想而努力。天圓地方的臺座代表自然界的規矩法則，所謂「無規矩，不足以成方

桃園中央警察大學的〔親愛精誠・止於至善〕。

圓」，警官在規律的訓練下，個個都能成爲優秀的安內棟梁，共同爲實現圓融和諧的大同社會而努力。

　　　　　　　　——楊英風〈〔親愛精誠・止於至善〕作品說明〉1992

• 完成日本筑波霞浦國際高爾夫球場不銹鋼景觀雕塑〔茁生〕、〔茁壯〕、〔天地星緣〕及銅雕〔太極〕。

日本筑波霞浦國際高爾夫球場的〔茁壯〕。

　　國內著名景觀雕塑家楊英風，日前風塵僕僕地從日本回國。他剛在日本佔地八十甲的筑波霞浦高爾夫球場完成了超大型的景觀規劃工作，深得好評；NHK甚至拍攝整個工作的過程，準備在頻道上播放。

　　約三、四年前，楊英風到日本旅行，受此高爾夫球場的主人之託，規劃設計球場之庭園景觀，他運用當地盛產的天然石塊，或立或臥地呈現天然性情，絲毫不假人工雕琢，這種佈置讓現場觀摩的日本庭園師驚訝萬分，並體認到中國魏晉時代曠達、舒適、圓融的生活哲學表現在美學的崇高境界。

　　繼高爾夫球場的庭園佈置後，球場主人又委託楊英風設計大型景觀雕塑來塑造霞浦高爾夫球場與眾不同的藝術氣氛。

　　楊英風先生運用不銹鋼及青銅設計四件大型景觀雕塑——茁生、茁壯、天地星緣、太極佈置球場。……作品都在台灣費時經年製作完成，用了八個開天貨櫃運送至日本安裝，因作品非常高大，轉動不易，安裝過程中動用三百噸的大吊車，並應用橋墩工程及土木工程的技術，其間耗費時日及動員大量人力，不計其數。……

　　完成後的球場景觀氣勢宏偉，和日本庭園設計講究精緻、細膩的風格迥異，很多日本人看了以後非常感動，讚揚：「中國人做的庭園真的與眾不同！」

　　楊英風本人表示，這四件大型景觀雕塑及球場庭園佈置，是源於中國本有的生態美學觀，表現萬物依存在自然中生長茁壯，與自然相契、結合，充份顯露「天人合一」的

日本筑波霞浦國際高爾夫球場的〔茁生〕。

境界。日本筑波霞浦高爾夫球場的景觀製作案可說是環境條件最好、人力最配合、效果也最滿意的一項工程。每件作品都矗立在森林中，和大環境配合，不妨害球道也不破壞大環境功能，與整個自然的氣勢呼應，是楊英風自認生平中將景觀雕塑的理想和美學環境配合發揮最得心應手的一次。

　　　　　　——黃絲〈中國的「圓融」，在日本完成　楊英風的高爾夫球場景觀雕塑〉《自立晚報》1992.9.6，

台北：自立晚報社

　　……景觀雕塑不僅要符於自然、順於自然，同時還必須提供人類感官及思想所及的心靈空間，它能美化環境而不喧賓奪主，亦能對觀冥思、激發所悟。在楊英風所有的作品中，對此詮釋得最爲貼切成功的創作莫過於日本筑波霞浦國際高爾夫球場的景觀設計。

　　這次的景觀設計工程完成於民國八十一年，得到日本極高的贊譽，謂：「中國人做的庭園眞的與眾不同！」在這項設計工程裡共分二個部分，一在庭園，一在球場。

　　庭園裡的布置完全採當地盛產的天然石塊來堆疊，未經雕琢並順其天然性情擺放；球場中則是以鋼塑爲主，共有〔茁生〕、〔茁壯〕、〔天地星緣〕及〔太極〕四件雕塑。霞浦國際高爾夫球場是個坡地平緩、綠草如茵、松林蓊鬱、湖水澄澈的美麗地方，其中的〔茁生〕即聳立於湖畔四周。〔茁生〕是一組十二件的鋼塑，最高達十一公尺，最低也有二公尺高，表面仍採鏡面處理，以圓弧、凹角、曲線或側斜的造形來配合當地的天

然景觀。自遠方望去，由於鏡面的反射使其色彩與當地渾然一體，而那優美的線條和反射出的明與暗，便視覺化了那裡的自然呼吸與節奏。再看作品的名稱——宇宙浩瀚、星辰羅列、生命之本、希望之源、萬物涵容、族群居集、意象沃野、綿延千里、自然孕育、生生不息，似乎亦傳達了當地廣袤、生氣蓬勃的自然景

日本筑波霞浦國際高爾夫球場的〔太極〕。

觀，以及自然運行的奧秘感，他不僅要我們感受到這裡的美，更要思索自然生生不息的運行奧妙和本質。

——趙慧如〈環抱宇宙清心淨土的景觀雕塑——談楊英風〉《藝術》改版試刊號，頁8-11，1994.6.15，

台北：藝術綜合雜誌社

- 設計〔中華民國建築暨相關事業發展協會標誌〕、〔楊英風美術館標誌〕等。
- 設計〔國家發明獎〕、〔金鵬獎〕、〔第二屆中華民國社會運動和風獎〕、〔民族工藝獎〕獎座。

　　宇宙何紛擾，而自有序。人類運用本具之智慧靈性，「參天功以濟人事，利用自然以厚生。」科技因此演進發展。

　　經濟部中央標準局為鼓勵創作發明，選拔技術上對產業及社會有重大貢獻之個人及公司法人，創辦國家發明獎，以帶動研究風氣，提昇我國科技水準，促進技術生根與產業發展。

　　配合創辦宗旨，取扇形構圖及最高理想境界出發之幼鳳意象，加以天圓地方之台座

楊英風　國家發明獎　1992　銅

楊英風　金鵬獎　1992　銅

楊英風　民族工藝獎　1992　銅

造型，涵蓋：以犀利的釐析，啓發踏實圓融活潑的「變」，掌握照顧生活的多樣與偶然，期能汲引傳統，銜接現代，取經用宏，得其環中，以應無窮。

——楊英風〈〔國家發明獎〕設計說明〉1991.12.31

莊子逍遙遊：「鵬之徙於南冥也，水擊千里，搏扶搖而上者九千里。」寓意生命蓄勢待發、潛力無窮。

幼鵬御風飛翔、羽翼開展的造型，若動猶靜、內力含蓄、神采飛揚的態勢，映現宜安寧、達變通的圓融智慧。「自然先於人，人先於文明科技」圓形球體和天圓地方的台座，意涵大自然廣漠的空間，型塑鵬鳥與自然合一的生命態勢，象徵人與社會共榮共存的依存關係。

得獎最大的意義，是凸顯中國人踏實篤厚、勤勞敬業的倫理精神；獎座最大的祝福，是見證得獎人喜悅精進、鵬程萬里。

——楊英風〈〔金鵬獎〕設計說明〉1992.1.24

周禮考工記：「知者創物，巧者述之守之，世謂之工。百工之事，皆聖人之作也。」神乎其技，則謂之「藝」。

工藝在藝術活動中包羅最廣，如編織、雕刻、陶瓷、金屬等，經緯生活萬象，追求美和實用，將藝術生活化，且客觀地呈獻民族的文化內涵。

我國幅員廣闊，民族眾多，民族工藝豐富多采。結，是中國工藝的起源。由結繩記事延展至日用器物的裝飾美化，歷史悠遠，富有濃厚的中國文化色彩。

茲以「結」穿梭民族工藝的傳統，擷取其本具的中國意象，構造疏放有緻的線條，將取精用宏，溫故知新的無窮變化，化入原始與單純，予得獎者預留一個思考的空間，也為多樣的工藝內容引發乾坤之始。

——楊英風〈〔民族工藝獎〕設計說明〉1992.5

• 完成台北三重湯城正門廣場景觀規畫案。
• 擬台北國際會議中心〔雙龍戲珠〕不銹鋼景觀大雕塑製作案。
• 擬私立輔仁大學校園景觀規畫案。（1992-1994）

校園的環境對學生的心靈影響是十分長遠的，近年來國內提倡景觀藝術的風氣也漸漸瀰漫到了校園，雕塑家楊英風目前便緊鑼密鼓地與輔大景觀設計系師生共同合作，企圖重新為校園建構整體風格，讓校園藝術化，這不但是他個人頭一樁經驗，也是校園第一次自發性提倡美化運動。

這項計畫早在兩年前便開始醞釀，直到最近才由楊英風整合景觀設計系師生意見而告塵埃落定。……

據楊英風表示，由於輔大是梵諦岡天主教在中國唯一教皇直系的大學，因此學校方面也希望以宗教藝術為校園的特色，於是他便以歐洲天主教文化、中國文化現代化的精華，結合自然的樹、石、水和人為的雕塑等，以輔大校訓「聖、美、善、眞」為主題，

把目前貫穿全校的中央大道規劃爲各具特色的四個廣場，而楊英風本人也將「捐獻」自己的作品，作爲校友對母校的回饋。

——盧家珍〈楊英風與輔大師生聯手美化校園〉《中央日報》第9版／文教新聞，1994.11.29，台北：中央日報社

1993

• 參展「第一屆邁阿密藝術季（Art Miami'93）（01.14-01.31）於美國邁阿密。

　　被譽爲當代景觀雕塑宗師的華裔藝術家楊英風，目前正應邀在邁阿密會議中心（Miami Covnenltion Cenier）參加第一屆邁阿密藝術季（Art Miami 93）海洋大道雕塑特展（Ocean Drive Project）。這項爲期五天的室內展覽活動從十四日起至十八日止，戶外展示則到三十一日爲止。

　　楊教授表示，因緣際會才來到邁阿密作今年在美國的第一次作品展示，他是在去年香港的一次展出時剛巧遇到承辦此次有關邁阿密藝術季負責人，他對於楊英風的作品讚嘆不已，立即邀請楊教授參加這項雕塑展覽活動，這次楊教授提供十八套作品，總計二十五件，其中包括著名的〔地球村〕作品七件、〔龍嘯太虛〕、〔鳳凰來儀〕（原作展覽於一九七〇大阪國際博覽會）等著名精心作品。……

　　這次第一屆邁阿密藝術季也是南佛第三屆國際藝術展，預計邀請一百五十家世界知名畫廊提供參展作品，另外有十一件大型雕塑在戶外展示。其中包括楊英風作品。……

——鮑仰山〈華裔雕塑家楊英風參展　邁阿密藝術季增光不少〉報紙出處不詳，約1993.1

• 與陳海鷹、傅虹霖舉行新春藝術聯展於洛杉磯僑教第二中心。（01.23）

在洛杉磯僑教第二中心舉行的「楊英風・陳海鷹・傅虹霖新春藝術聯展」一隅。

　　廿三日在柔市橋教第二中心新落成大廈所舉辦的春節聯歡會有多項活動，其中之一是由來自大陸、台灣、香港畫家聯展。

　　該畫展由協調處張慶衍處長和橋教中心吳豐興主任親臨剪綵。……

　　三位畫家均享譽國際，其中尤以楊英風的台灣日月潭教師會館四週壁上之巨型浮雕最為膾炙人口。該館建於民國四十九年，由名建築師修澤蘭女士設計，配合楊英風之浮雕，在當時曾傳為美談。

<div align="right">──尤君達〈兩岸三地畫家聯展〉《天天日報》1993.1.26，洛杉磯</div>

- 「龍鳳緣起展」於楊英風美術館。（01.27）
- 參展日本橫濱「第二屆國際現代美術展（NICAF）」。（03.19-03.23）

　　日本橫濱將於三月十九日至二十三日，舉辦名為「NICAF」的國際現代美術大展，我國著名的景觀雕塑大師楊英風，應主辦單位的邀請，展出〔大宇宙〕、〔月明〕、〔龍賦〕、〔東西門〕、〔鳳凌霄漢〕、〔喜悅與期盼〕……等多件不銹鋼雕塑。

　　楊英風這次參展作品中，以〔大宇宙〕最大，高五公尺，為群組雕塑、雄偉壯觀，是楊英風教授今年最新的作品。

　　日本橫濱的現代美術大展，今年是第二屆，去年首度舉辦時，曾引起國際藝壇很大的迴響，參觀人次就有五萬名，當時現場有三千多件作品及十七國一流藝廊聚集，世界各地著名美術雜誌皆評論橫濱美展的審查方式是具備真正美學素養的審查方式，至此觀

楊英風恩師寒川典美攝於1993年NICAF展楊英風展出作品〔回到太初〕前。

展的人可真正了解現代美術的發展。

——林麗文〈台灣藝壇向國際進軍　楊英風將參加日本國際現代美術大展〉《台灣新生報》1993.3.18，

台北：台灣新生報社

• 參展「六〇年代台灣現代版畫展」於台北市立美術館。（04.17-05.23）

　　一九五八年十一月，中國第一屆「現代版畫展」分別在國立台灣藝術館及台北衡陽街新聞大樓展出一個星期；一九九三年四月，「六〇年代台灣現代版畫展」在台北市立美術館展出五個星期（四月十七日到五月二十三日）。相隔三十五年，北美館在經歷了數屆「國際版畫雙年展」的今天，籌備了這個展覽，對於回顧台灣現代版畫藝術的發展以及推廣大眾對台灣藝術家早年所創作的版畫之認識與欣賞，具有一定的意義。此次參展畫家，包括陳庭詩、江漢東、楊英風、陳其茂、吳昊、方向、朱爲白、曾培堯、謝里法、蕭勤、汪澄、廖修平、陳國展、梅創基、林燕、張義等十八人，作品五十八件，而展出作品的年代，則涵蓋了整個六〇年代到七〇年代初，欲呈現出台灣的版畫藝術從傳統中走向現代藝術的軌跡與風貌。

　　此次展出的作品，雖然每一個畫家都有其獨特表現風格，然歸納起來仍有數個類型：其一是主觀寫實；在寫實的基礎上加以抽象的表現手法，如謝里法以蝕刻法細膩地表現夢境與現實交融的情景，氣氛與張力的經營，達到飽合。而楊英風、朱爲白等的作品，亦是自現實生活中取材，賦予其抽象表現的意味。第二類則是拙趣或童趣的造形表現，如吳昊、江漢東、林燕等，運用傳統的木刻法，線條繁複、色彩活題，題材的選擇多親切而世俗，木刻之「拙」、世俗人間之「趣」，便躍然紙上。其中林燕是此展中唯一的女性藝術家，作品線條細膩婉約，人物造形亦具溫柔特質。第三類爲造形符號表現，如張義、蕭勤、李錫奇、陳庭詩、秦松等，他們的作品常有獨特的個人語彙，簡單而強烈，如張義的作品常可尋出環環相扣的軌跡；蕭勤則以俐落的幾何造形塗上明亮的對比色彩；李錫奇、秦松則對於幾何造形中的「圓」與空間關係的思索，盡數呈現在畫面上；而陳庭詩則從中國的空間（渾沌宇宙）美學出發，抽象而饒富「宇宙觀」的意味，其版畫作品，部分以中式立軸裝裱，是此展其他畫家所無的特色；廖修平在七〇年代前後的作品，亦可放入此類中，由於其版畫承學自國外，造形上呈現理性傾向，然而細察其取材，卻是最能代表台灣民俗文化之一的廟門和冥紙圖案，二者相結合，便呈顯出藝術家欲從母土中尋求存在的欲望。以上三大類型，皆可說是以尋找本土精神與圖像爲基礎的創作。……

——趙美惠〈六〇年代台灣現代版畫展〉《雄獅美術》第267期，頁40-45，1993.5，台北：雄獅美術月刊社

• 舉辦「具象之美」特展於楊英風美術館。（06.05）

　　……四〇年代任職農復會時期的楊英風，以農村變遷爲背景創作出許多市井生活的寫實作品，如〔稚子之夢〕、〔驟雨〕等，印象派的動感，傳統中國的寫意和深刻的人情，展現楊英風這個時期的創作風格。五〇年代中期更以台灣第一位職業模特兒林絲緞

台北新光三越百貨「楊英風'93個展」開幕典禮中楊英風上台致詞。

為題材，創作出〔淨〕、〔緻〕等人體系列作品，充份傳達出大師對人體的讚嘆，予以純淨無華、充滿律動變化的感覺。在〔魚〕與〔邂逅〕等作品中更表露出農村牲畜憨厚質樸的性格。

細心觀察品味楊英風寫實的具象作品，再欣賞大師近期抽象、寫意的大型景觀雕塑，當可領會藝術家質樸善良與敏銳的天賦，無論堅石或利鋼，在他手中皆幻化成具備靈性的生命體，它與我們的生活緊密相扣亦燃起我們探索自然深奧的動力。

「具象之美」定於六月五日起在台北市重慶南路二段三一號「楊英風美術館」隆重展出楊英風作品，六月十九日下午三時至五時更將由大師親自主講「從具象到意象」，以配合此次雕塑展。

——泥彩〈楊英風本土景觀雕塑大師 抽象／現代／中國呈現完整創作性〉《大明報》第5版／藝術投資，

1993.6.7，台北：大明報社

• 獲中美文化經濟協會聘為藝術委員會委員。（10.01）
• 「楊英風'93個展」於台北新光三越百貨。（10.01-10.12）

此次展覽的「緣慧厚生」系列雕塑作品，是取中國人和諧平衡的宇宙觀和尊重自然的生命理念為本，簡潔的線條勾勒出不同的曲面，曲面表示宇宙地球等星群自然運轉的情形，太空中的星球受引力影響沿著弧線規律行進。曲面的圓表示星群在太空中不斷飛翔，地球圍繞太陽，太陽繞著更大的星群循環運轉。構化各種虛實的圓象意太空中的黑洞及星河雲系，描繪宇宙間不斷爆炸爆縮，有如生命呼吸的現象。虛實的圓同時代表陰陽，象意生命演化之始。以多變化的凹凸鏡面映現人群萬象，充份反映生活百態與環境

台北新光三越百貨「楊英風'93個展」展場一隅。

景觀，表現人和大自然相應相融的關係。

——楊英風〈「縁慧厚生」系列〉《楊英風'93個展——不銹鋼系列新作》頁5，1993.10，台北：楊英風美術館

• 「楊英風一甲子工作紀錄展」於台灣省立美術館。（10.02-11.21）

　　十月二日至十月二十一日，台灣省立美術館邀請楊英風舉行「楊英風一甲子工作紀錄展」，完整地呈現楊英風豐富的創作生涯，並可清楚地看出他融合東西美學觀，堅持發揚中國美學之特質。該展除展示楊英風豐富的成長資料，並依作品風格及創作年代約規劃展出下述幾大類：

（一）鄉土寫實系列：五○年代台灣農村在農復會推動下，由傳統生產模式轉變為經濟農業。當時楊英風任職豐年雜誌美編，長達十一年的工作經歷，且實際觀察體驗，他將台灣農村特有勤勞檢樸、樂天知足的本性藉藝術形式刻劃出來，充分傳達了當時繁榮蓬勃景象。

（二）人體肖像系列：以台灣第一位職業模特兒林絲緞為題材的人體系列，塑出人體肌膚在運動中的張力，及東方女子特有柔美含蓄的美。其餘如台南延平郡王祠的鄭成功像、胡適公園的〔胡適〕、台北新公園〔陳納德將軍〕、藝術家李石樵頭像〔磊〕等，都塑出英雄偉人濃厚使命感，呈現莊嚴、深刻、實在的生命力。

（三）抽象寫意系列：六○年代藝壇瀰漫另創新局的氣氛，年輕藝術家標榜：自由表現、找回東方精神。楊英風為五月畫會大將之一，他承繼鄉土寫實作品簡化成半具象作品，並運用書法線條的靈動性。這系列作品包含了鄉土的拙趣、印象派的動感及寫實主義的探索精神。

台灣省立美術館舉辦「楊英風一甲子工作紀錄展」，圖為「回首一甲子」座談會的情形。

（四）山水景觀雕塑：從羅馬留學歸國後，楊英風至花蓮榮民工廠指導，並至太魯閣親
　　　身體驗自然的大雕刻，他適度運用雲紋圖騰及大斧劈的氣勢，充分傳達中國「天
　　　人合一」與厚生的生態觀念。

（五）不銹鋼景觀雕塑：一九七○年日本大阪萬國博覽會中國館前製作〔鳳凰來儀〕，
　　　一九七三年美國紐約華爾街東方海外大廈之〔東西門〕開啓他在國際間不銹鋼系
　　　列作品的創作；不銹鋼，也成爲他近二十年主要表現材質。他精煉純熟地運用
　　　不銹鋼，並使鏡面、霧面的虛實反映、方圓互現的造型，傳達出中國哲思的圓融
　　　練達、物我兩忘的內涵。

（六）雷射景觀系列：在日本觀賞過雷射藝術後，他積極引進並發起成立「中華民國雷
　　　射科藝推廣協會」，開創美術史新頁。他以書法線條和爆發式抽象表現，把雷射
　　　光轉化成迴繞的、律動的光舞，並結合有形、無形哲思和「空觀」佛理內涵，使
　　　之成光明靈動的形上世界。

（七）佛像創作系列：楊英風從佛像創作中領略中國藝術最璀璨的菁華，並延展成後來
　　　抽象空靈、昇華的形上表現。

（八）建築、景觀規劃：楊英風在國際間規劃的案例，完整將規劃圖、現場照片等呈現。

　　　自從楊英風選擇運用不銹鋼爲表現材質，他別具意表的領會不銹鋼如宋瓷般溫潤豐
美的特性，這使他穿透其冰冷物化的材質表象，直探不銹鋼鏡面曲射的特質，並以文化
意味的抽象形式，融入中國藝術美學虛實相生、陰陽相涵的形上思維，以此爲出發點，
以生態美學爲指導的景觀雕塑觀念，奠立他在台灣雕塑界的指導地位。

<div align="right">——徐子文〈楊英風回首一甲子〉《藝術家》第221期，頁450-453，1993.10，台北：藝術家雜誌社</div>

法國巴黎FIAC展中楊英風展出之作品。

• 參展「第二十屆巴黎國際當代藝術博覽會（FIAC）」（Foire Internationale d'Art Contemporain Paris 20th Anniversary）於法國巴黎。（10.09-10.17）

　　巴黎一向具有歐洲藝術活動重要樞紐的地位，而FIAC這個今年已經二十歲的國際當代藝術博覽會，也在二十年來法國政府及民間畫廊的合力推動下，成爲歐、美各國的當代藝術畫廊在歐洲活動的主要展覽會。……

　　由於FIAC所展出的風格路線明確，針對以經營當代藝術品、具創作及實驗特質的畫廊爲主，而且每年設定一主題國家，邀請當地代表性的畫廊，作深入的介紹及研究，使得FIAC的展覽表現出其包容及國際觀。對於申請參展的畫廊，FIAC委員會則採取評審制，使其不至流於市集式的博覽會。

　　FIAC（Foire International Art Contemporain）每年固定在香榭麗舍大道旁的大皇宮（Grand-Palais）展出，今年展出時間爲十月九至十七日，參加畫廊有：法國八十五家、美國十五家、德國十七家、義大利十五家、比利時七家、瑞士五家、英國四家、西班牙四家、丹麥四家、奧地利、瑞典、委內瑞拉各一家。亞洲部份韓國是FIAC的常客，今年二家參加：台灣則是第一次參加，由楊英風美術館以欣梅畫廊（May Gallery）參展，展出楊英風先生的雕塑作品。FIAC '93展共計十三個國家，一六二家畫廊參加。……

　　　　——廖宜國〈台灣藝術家首度現身FIAC　楊英風作品參展巴黎國際當代藝術博覽會〉《典藏雜誌》第13期，

頁212-213，1993.10，台北：典藏雜誌社

　　「當代藝術國際博覽會」自一九八七年起，每一年都邀請一個國家參展，博覽會負責人今年初即開始邀約楊英風教授參展，楊教授獨特的不銹鋼雕塑引起廣泛的注目，大

王宮門前原本要放置楊教授作品，卻僅因一票之差，協會最終決定由凱撒的〔大拇指〕奪得地利。

博覽會開幕當日，盛況空前，藝壇名流，畫商雲集，約有一百六十家藝廊參展，估計本年的觀眾約有十五萬之眾。楊英風教授的展覽場地更擠滿了慕名而來的參觀者，駐法國代表處呂慶龍顧問伉儷、黃景星組長及法國市政府文化部門負責人等均蒞臨會場，楊教授的女公子楊美惠小姐，亦為楊英風美術館副館長，在場中介紹楊教授之作品，她以為不銹鋼塑造性有限，造型走向抽象、簡化。線條卻以拋物線表現，譬如作品〔輝躍〕，兩端及兩邊不對稱，不銹鋼的製作要求絕對性，造型卻又要自由，因此必須在絕對的基準中求變化，以這種材質雕塑，能達到機能性的自由發展非常不易。

——施文英〈當代藝術國際博覽會　楊英風首次應邀參展　不銹鋼雕塑展現時代風貌〉《巴黎龍報》頁10，
1993.10.15-21，法國

• 「走過鄉土——楊英風作品回顧展」於台南縣立文化中心。（11.24-12.19）

素有「最本土的意識形態、最前衛的藝術理念。」之稱的楊英風先生，將於今年（八二）十一月二十四日至十二月十九日於本中心展出「走過鄉土」作品回顧展。將有楊大師自一九五〇年代起創作之版畫、雕塑等作品，分別在一樓雕塑廳及二樓文物陳列室展出。……

一般人常將他的作品歸入抽象藝術之中，其實，早在一九五〇年代起楊先生在農復會擔任《豐年》雜誌美術編輯時，他就陸續創作了一系列以農村背景為題材的作品。在當時，除了忠實地紀錄了農村經濟型態的轉變情形外，楊先生也嘗試以新的技巧，將平面藝術及立體藝術突破傳統桎梏，呈現出由傳統而創新的局面。所以在版畫中，呈現了簡化、幾何線塊的處理；在雕塑中發揮出體積的流動感，而朝向空間的探討。至此，已窺出楊英風先生發展出大規模景觀雕塑的痕跡，於今觀其作品，仍有轉化蛻變的脈絡可尋。

本次展出之版畫、雕塑等作品，有農民質樸純真的美德，亦有牲畜可愛的嬌態。他嘗試著將中國傳統藝術和魏晉時代決決大我無私包容的境界融入作品中，至此，楊大師的視野逐漸開拓，並且也奠立了他日後成為國際景觀雕塑大師的雄本。

——〈走過鄉土　楊英風作品回顧展〉《南瀛藝文》第81期，1993.11.1，台南：台南縣立文化中心

• 成立「楊英風藝術教育基金會」。（12）

• 與水墨畫家呂佛庭同獲行政院文化獎。（12.27）

行政院院長連戰昨（廿七）日頒發國家最高文化成就象徵的行政院文化獎給楊英風、呂佛庭二人。他在頒獎典禮中除推崇二人的成就與貢獻外，也勉勵所有文化人承先啟後，再創中國文化的高峰。……

楊英風美術造詣淵博，為世界知名之景觀設計專家，他結合傳統與創新，率先將中國「天人合一」之哲學及雷射、不銹鋼等現代科技產品，融入創作理念，為中國美學之

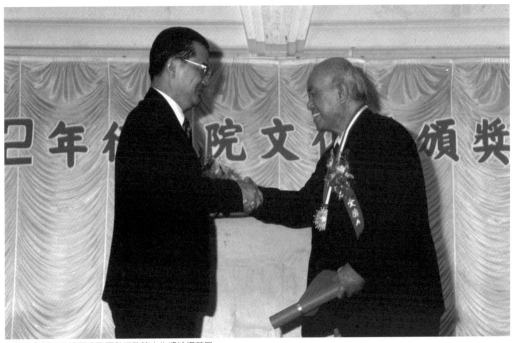

1993.12.27行政院長連戰頒發行政院文化獎給楊英風。

復興，立下里程碑，對現在美術思潮之啓發及後進之提攜，居功厥偉。呂佛庭畢生奉獻
於藝術及教育，詩詞琴書莫不專精，除了〔長城萬里圖〕等多幅長卷深受國內外藝壇肯
定外，並創作「文字畫」、「禪意圖」、「漏痕畫」，融書畫於一家，而且著作等身，桃
李滿天下，其對文化與美育之傳揚，不遺餘力，堪爲一代宗師。……

<div align="right">

——李珮芸〈楊英風呂佛庭獲頒政院文化獎　連院長推崇其貢獻　勉勵文化人再創中國文化高峰〉

《台灣新生報》1993.12.28，台北：台灣新生報社
</div>

- 個展於高雄新光三越百貨公司。（12.23-1994.01.03）
- 發表〈景觀雕塑之美——由我魏晉南北朝文明風範重新思量台灣今時的生活空間〉於
《藝術資訊》。（07）

　　史稱五胡亂華的魏晉南北朝，政局紛亂，人心不安，惟胡人同心漢化，胡人體質因
遇而與中國文化匯通、凝練，並內化爲中華文化史脈間一雄勁的新血。與台灣，位處東
南海隅，扼守寰宇軍事咽喉，雖地小人稠，四十年舉國上下戮力經濟建設，今則因躍昇
爲大中華經濟圈內的國際要角，而有具實的國力，足以重新護持中國文化的強幹與深
根。在人類文明史蹟深具歷史性的見證與有所承擔的位格上，魏晉南北朝與今時台灣的
處境是全無二致的。……

　　也因爲這四十年來，台灣行政當局過於側重經濟上的建樹，相形之下，在文化工作
與人文性的生活景觀多缺乏出乎人文性的思考，乃至是中國文化體脈間傳承久遠且極其
寶貴的——人文與自然相融一體的文化理念，來規設顧全社會各階層人仕精神上不同的
領會層次，而又符應現代工商社會需要的生活空間規劃政策。

在我個人的研究上，特別感動於北魏朗朗大度的文化氣概，像雲崗石窟的造像，就也最能代表我心目中理想中國人的心靈形貌！在台灣今日文化生活百序待整的次第裡，提借這樣清明的文化神色，首先就能乾脆而有力地刷新我們既有的生活視野，讓空間耳目一新！台灣本有的自然景觀美麗多彩舉世公認，如何讓這份天生的麗質，不因人為造作、裝飾，反弄成了俗艷的模樣？──因此，我們從景觀造型的藝術視野，首先希望尊重台灣本身的地理特性和這兩百餘年來，台灣自己已經逐漸培養出來的文化氣質與人文特色來整理整體的生活空間與景觀！……

──楊英風〈景觀雕塑之美──由我魏晉南北朝文明風範重新思量台灣今時的生活空間〉《藝術資訊》

第23期，頁78-85，1993.7，台北：中華藝術文化推廣協會

【創作】

• 美國洛杉磯恆信美術館典藏不銹鋼雕塑〔厚生〕、〔輝躍〕、〔和風〕。（07）

易經云：「萬物之生，負陰而抱陽，莫不有太極，……絪蘊交感，變化不窮。」

中國以龍鳳代表陰陽，也是萬物生命演化之始，是天地間力量的表彰。以現代科技文明的資訊磁帶造型，結合中國的文化的菁華象徵，構化出兩對大小龍鳳，代表中國現代化的智慧濃縮，同時彷彿家庭中的父母與子女，相依相存，生命因此聚合、開展、演化。

中國醫學的精神在於「參天功以濟人事，利用自然以厚生」。意即運用金木水火土五行生剋之理，調和五臟六腑，使生命均衡地成長。現代的健康食品，就是汲引自然，取精用宏，平衡照顧人類身體的健康。

我以單純有力的線條，現代不銹鋼材質，配合宏偉的環境氣勢，凝鍊出民族智慧的龍鳳表徵，用以表達恆信製藥平衡五行元素，調理健康食品，照顧每一個家庭成員，使人類生活更健康、更活潑，生命無盡，希望無窮。

──楊英風〈〔厚生〕作品說明〉1993.5.27

• 泥塑〔李登輝像〕。

• 完成高雄長谷世貿聯合國大廈景觀雕塑〔大宇宙〕。（02）

向上飛揚的態勢，虛實輝映出淨靜空靈雄偉浩瀚的大宇宙，表達無數星河雲系周而復始繼往開來的生命本質。

正中央聚光的圓球，映照出日以繼夜生生不息的地球，扇形的宇宙正氣，光輝了兩側象徵太陽系日月陰陽有別的龍鳳。整個雕塑群組擁抱全體景觀與來往人潮，型塑宇宙萬有，相依共存的生機，充滿無窮的喜悅與期盼。

──楊英風〈〔大宇宙〕作品說明〉1993.2.20

• 完成台南縣立綜合體育場景觀雕塑〔水火同源〕。（04）

楊英風大師精心設計的〔水火同源〕景觀雕塑，昨天正式組裝完成，巍然聳立於台南體育公園內，定於區中運前夕揭幕，作為82年台灣區中運的大會標誌。

1993.2.20楊英風與高雄長谷世貿聯合國大廈〔大宇宙〕。

楊英風攝於台南縣立綜合體育場〔水火同源〕安裝現場。

此一精美傑作，係依據關子嶺「水火同源」的奇觀設計而成，採不銹鋼材製作，內以撐H片骨架，耗時3個月才竣工。

——陳慧明〈區中運水火同源壯聲勢〉《民生報》1993.4.12，台北：民生報社

• 不銹鋼雕塑〔宇宙與生活（一）〕、〔宇宙與生活（二）〕、〔宇宙與生活（三）〕、〔輝躍（一）〕、〔輝躍（二）〕、〔輝躍（三）〕、〔日新又新〕、〔和風〕、〔厚生〕、〔淳德若珩〕、〔鷹（一）〕、〔鷹（二）〕、〔家貓〕、〔野貓〕。等。

取中國人和諧平衡的宇宙觀和尊重自然的生命理念爲設計之本，簡潔的線條勾勒出不同的曲面，各種虛實的圓代表陰陽，象意生命演化之始，同時表示日月地球等宇宙星辰。多變化的凹凸鏡面映現人群萬象，充份反應生活百態與環境景觀。以明朗單純的不銹鋼型塑低簷矮屋、高樓大廈等建築外觀，具安頓身命與包容和諧的內涵，統攝中國生態美學與現代科

楊英風　家貓　1993　不銹鋼　龐元鴻攝

楊英風　淳德若珩　1993　不銹鋼

技。期許：眾生平衡與成長，繼往開來，創造人間淨土。

——楊英風〈〔宇宙與生活（三）〕作品說明〉1993

　　整體不銹鋼造型象意宇宙空間，右上方大圓形爲光與生命之源的太陽，虛其空間以示：陽光輝耀寰宇、無所不在。左下角的小圓同時代表月球與地球，繞著太陽公轉，萬物受其溫暖，依既定的秩序與規律循環，平衡成長、生生不息。造型中，旭日向上躍昇的態勢，涵容企業發展如日初昇、氣勢宏偉、由小見大、生息萬象、盡入照臨之內。

——楊英風〈〔輝躍（一）〕作品說明〉1992.12.18

　　楊英風的創作採用的是最具現代感的不銹鋼塑材，作品的觀念則根於中國。他以會場上一對題名〔淳德若珩〕（Virtue Like Jade）的作品爲例，解釋他的造形美學。

　　這對三呎高、造形相彷的半弧形雕刻，表現的是一龍一鳳。龍的眼睛是個圓洞，鳳的眼睛上方多了一個小圓球，眼白部分便是個上弦月形。「這對是新生的小龍和小鳳，」楊英風說，「圓洞象徵太陽，充滿能量，是小龍的眼睛，因爲龍代表宇宙間不可侵犯的力量，而抬頭望月，總讓人有美好的想像，所以月亮是小鳳的眼睛，象徵人間藝術的最高境界。」

　　龍鳳和日月，都是古老中國流傳的文化圖騰，而龍鳳更是古代皇族的象徵。「我讓龍鳳脫去皇族的色彩，回復它原來的精神，就是一種宇宙自然力的化身。」長期研究龍鳳在中國文化的演變歷史，楊英風指出，對創造龍形象的先民而言，龍鳳是力量、能源是主宰自然生命變化的象徵。

楊英風的龍鳳，沒有一般常見的繁複的裝飾，線條簡潔，剛勁有力。他說：「現在是資訊的時代，碟片和磁帶是人們學習的方法，我龍鳳的弧線，正是從磁帶來的。」

——張惠媛〈不銹鋼裡的中國心——楊英風的景觀雕塑〉《世界周刊》1994.11.27，紐約

周易云：「天地之大德曰生。」生命的意義在創造宇宙繼起之生命，生存的延續在平衡萬物自然之生態。在中國人的哲學中，人及宇宙是相依互存、共生共榮希望無窮的。雕塑造型以一條內外銜接扭轉的環帶圍繞圓球，象徵生命的順暢循環，相互交融貫通。環帶上之小圓球代表月亮，與生機無盡的地球相輝映。型塑不銹鋼圓球象徵萬物賴以生存的地球，映現眾生在自然規律因緣起滅的變化中俯仰生息，互相關懷珍惜，保設生態平衡健康，使生活品質和自然環境轉染為淨，眾生和地球都能「苟日新、日日新、又日新」

——楊英風〈〔日新又新〕作品說明〉1993

「致中和，天地位焉，萬物育焉。」凡事取其中庸、以和為貴，圓融了中國人的生命智慧與生活哲學。和者，合也。以現代資訊與人類智慧結合的磁帶造型型塑以日、月為眼的一對幼龍稚鳳，結構力與美永恆之和諧安定。中間圓球與台座代表地球和宇宙空間，典範宇宙生命之平衡狀態。整體造型延展為一個大的「合」字，意涵「天人合一」及「天圓地方」的生命哲思。整體造型象徵由人與人的和諧，推展至家庭、社會、國家乃至促進世界和平的理想。

——楊英風〈〔和風〕作品說明〉1993

• 創作首件鈦合金作品〔玄通太虛〕。

目前在台北新光三越百貨文化館舉行的「楊英風六十年回顧展」，近作〔玄通太虛〕，猶如宣告楊英風雕塑由不銹鋼階段進入鈦合金階段。

九三年完成〔玄通太虛〕設計圖，今年初進一步運用鈦合金與不銹鋼結合，完成高七公尺餘的大型雕塑，目前展陳於新光三越百貨入口。而楊英風的未來計畫，是在北二高交流道設計高四十公尺的〔玄通太虛〕，成為國道上的地標景點，這項計畫因鈦合金雕塑造價高，懸而未決。

鈦合金硬而輕大量運於航太工程，楊英風引用為雕塑材料，認為鈦合金材質對國家形象有助益，而在雕塑特質上，硬度使塑形作業難度增高，楊英風則認為鈦合金色澤沉穩，表現高雅。

——賴素鈴〈雕塑新材質　楊英風新作形塑鈦合金〉

《民生報》1995.10.3，台北：民生報社

楊英風　玄通太虛　1993　鈦合金、不銹鋼

- 設計〔1993年台灣區中等學校運動會徽章〕。
- 設計〔南瀛獎〕、〔飛鷹獎〕獎座。

 易經云：「故水火相逮，雷風不相悖。山澤通氣然後能變化，既成萬物也。」經由剛柔濟，陰陽和，天地的精華洗練成入世紅塵的生命萬象。

 構造流暢重疊的水紋，以律動之姿，映現萬物穩靜與澎湃變化的內在心魂。寫意火焰蜿蜒昇騰的氣勢，托動於靜，表達生命經由不斷地自我超越以至登峰造極之境。圓形球體和天圓地方的台座，意涵人在大自然廣漠的空間裡，順情隨性卻不逾矩，圓融天人合一的生活境界。

 「水火者百姓之所以領食也」，水火同為天地精華，蘊蓄萬物。取其同源，各有領域，縮影於方寸以為獎座，寄意祝福且為見證得獎人喜悅精進，百尺竿頭。

 ——楊英風〈〔南瀛獎〕設計理念說明〉1992.4.16

- 擬第二高速公路基隆端起點〔玄通太虛〕、燕巢交流道〔活節暢通〕、關西休息站〔淳德若珩〕景觀雕塑設計。

 藝術品與公共景觀結合理念再度受挫。由雕塑家楊英風創作的〔玄通太虛〕鈦合金作品，交通部門原擬製作高達四十公尺的景觀雕塑，使我國成為首座擁有鈦合金大型雕塑藝術品國家，不過近來因經費等問題，此案可能胎死腹中，目前藝術界正大力遊說相關單位，希望促成。

 ——崔慈悌〈景觀雕塑進駐北二高　猶待努力〉《中國時報》第15版／台北生活，1995.9.29，台北：中國時報社

- 擬台北家美建設國際金融中心大廈〔群星會〕景觀雕塑設置案。
- 擬國立台灣美術館園區〔東西門〕景觀雕塑設置案。

1994

- 參展「第二屆邁阿密藝術季（Art Miami'94）於美國邁阿密。（01.05-01.09）

 雕塑大師楊英風本月五日至九日，應美國艾文斯達國際藝術公司之邀，再度於邁阿密參加國際展。去年該展曾推出世界十大戶外雕塑家聯展，楊英風的景觀雕塑深受好評，今年再度以寓東方哲思意味的不銹鋼景觀雕塑「緣慧厚生」系列參展，在西方藝術居多的國際現代藝壇上，再度受人矚目，大放異彩。……

 ——〈雕塑大師楊英風　來邁阿密辦個展〉《世界日報》1994.1.8，紐約

- 個展於美國邁阿密國際廣場大廈（International Place）。（01.11-04.30）

 博覽會之後，一月十一日至四月卅日，楊英風應波士頓Windrop Grop、Miami城市發展協會、中華民國駐邁阿密代表處等單位邀請，在邁阿密市中心最高大樓國際廣場大廈十一樓舉辦「楊英風個展」，展出近十年來不銹鋼景觀雕塑精品約三十五件，這是近年來美國主動邀請台灣藝術家舉行的大規模雕塑個展，據主辦單位表示，唯有具備國際水準的藝術家才能至此展出。

11994.1.5-9第二屆邁阿密藝術季中楊英風展出之作品。

1994.1.11-4.30美國邁阿密國際廣場大廈「楊英風個展」一隅。

　　邁阿密的國際廣場大廈，爲著名華裔建築師貝聿銘所設計，矗立於邁阿密市區，佔地寬廣，外觀新穎且夜間光彩奪目，變化頻繁呈半圓形。貝氏建築向來搭配世界著名景觀雕塑，與他合作過的有亨利摩爾、楊英風、朱銘……等著名藝術家。而與楊英風合作的案例，早在一九七〇年日本大阪萬國博覽會，中華民國館與館外之鋼鐵雕塑〔鳳凰來儀〕；一九七三年紐約東方海外大廈與不銹鋼景觀雕塑〔東西門〕，皆爲兩位大師合作的傑作。貝聿銘設計的國際廣場大廈與展覽場佔地約二千坪，挑高寬廣，戶外森林與草坪、水池景觀優雅，搭配楊英風具現代感及東方哲思內涵的景觀雕塑，充分顯示出建築、環境、藝術與人生活緊密相連的關係。

<div align="right">——〈雕塑大師楊英風　來邁阿密辦個展〉《世界日報》1994.1.8，紐約</div>

• 參展香港「國際新興藝術博覽會」（New Trends Art Hong Kong）。（03.08-08.11）

　　來自台灣的國際知名景觀藝術大師楊英風教授，攜帶他的十八件藝術作品，將於本月八日起參展在香港會議展覽中心舉行的「國際新興藝術博覽會」。

　　楊教授在今次展覽中推出名為「緣慧厚生」系列雕塑作品，是取中國人和諧平衡的宇宙觀和尊重自然的生命理念為本，簡潔的線條勾勒出不同的曲面，曲面表示宇宙地球等星群自然運轉的情形，而曲面的圓則表示星群在太空中不斷飛翔。楊教授以各種虛實的圓象意太空中的黑洞及星河雲系，並以多變化的凹凸鏡面，映現人群萬象，充分反映生活百態與環境景觀。

　　自去年這一系列出展於巴黎國際現代藝術展，今年初又在美國邁阿密作盛大展出以來，這屬首次在港展出。

　　自昨日起，在香港會議展覽中心地下大堂，一座五米高，重六百公斤的大型不銹鋼雕〔大宇宙〕，已展現在人們眼前，這是楊英風教授的近期代表作。

　　　　　——林偉〈楊英風雕塑作品八日展出　「緣慧厚生」系列虛實映萬象　會展中心〔大宇宙〕昨先登場〉

　　　　　　　　　　　　　　　　　　　　　《聯合報》1994.3.6，台北：聯合報社

• 參展日本橫濱「第三屆國際現代美術展」（NICAF）。（03.17-03.22）

• 配合文藝、環保，展現藝術生活化示範活動，於新竹市立文化中心舉辦「緣慧厚生——楊英風景觀雕塑展」。（04.23-05.25）

　　市立文化中心指出，「緣慧厚生」系列活動將繼續展開至五月二十日，有楊英風大師的雕塑展、有玉米田實驗劇團的表演、講座，於五月六日晚上在科學園區大禮堂，亦

1994.4.23新竹市立文化中心「緣慧厚生——楊英風景觀雕塑展」開幕剪綵。

有一場「緣慧厚生／珍惜大地資源」的晚會，將邀請廣播界名嘴陶曉清小姐主持，歡迎大家踴躍參加。

　　【新竹訊】頃開始在新竹市立文化中心展出的雕塑大師楊英風景觀雕塑系列及回顧展，目前採取受益者付費的方式而有收費，文化中心指出，學校、機關、團體集體前往觀賞而人數達到一定數目時，將有優待，歡迎前往觀賞。

　　市立文化中心表示，該中心這次對楊英風雕塑展有收費，主要是尊重藝術家的創作與藝術智慧，並且配合目前盛行的受益者付費的措施，因此才對參觀該展出者收費，請民眾了解並配合，並能踴躍前往觀賞。

<div style="text-align:right">

──〈太古踏舞團秀出「生之曼陀羅」　楊英風「天人合一」雕塑展　相呼應〉《中國時報》

第14版／桃竹苗縣市新聞，1994.4.25，台北：中國時報社

</div>

• 參展紐約「國際藝術博覽會」。（04.28-05.01）

　　最近在紐約展畢的「紐約國際藝術博覽會」中難能可貴的看到了台灣首席雕塑家，楊英風近期雕塑作品，紐約市民一直有機會欣賞到在華爾街有二十年歷史的楊英風作品──〔東西門〕，現在能夠再於紐約觀賞到他的作品，就猶如遇見一位久別重逢的好朋友一樣。再度觀看楊英風的作品，不論在環保意識，人類的訴求，東方和西方的理念，或新舊的交替上都更能觸動觀者的心。

<div style="text-align:right">

──Charles A. Riley II著　陳贊雲翻譯〈重見尊貴的好朋友　楊英風近期雕塑作品在紐約留下深刻的印象〉

《呦呦楊英風豐實的'95》1995.9.28，台北，新光三越文教基金會、楊英風藝術教育基金會

</div>

• 與朱銘共同舉辦「渾樸大地──景觀雕塑大展」於新竹國家藝術園區。（06.26）

新竹國家藝術園區「渾樸大地──景觀雕塑大展」展場一隅。

　　早在成大建築系時，葉榮嘉因受教於前輩畫家郭柏川，進而激起收藏的興趣，一發不可遏止至今。現在葉榮嘉已五十六歲了，他與藝術家結緣的故事，有如一部早期的台灣美術簡史。他收藏的郭柏川、洪瑞麟、廖繼春、李石樵、沈耀初、李仲生等人的畫作以「批」計，其實力可見一斑。但這不只是他的理想，他的夢是成立一個「國家藝術園區」。這個夢隨著即將開幕的雕塑公園及美術館籌備處的成立，葉榮嘉說他終於勾勒出第一筆夢想的輪廓了。

　　「渾樸大地──景觀雕塑大展」係成立籌備處後所推出的第一個展覽，展場除包含雕塑公園及美術館的一萬坪預定地外，並囊括達十萬坪的腹地。目前雕塑公園的展品共三十三件。包括楊英風早期作品「起躍」、「山水」、「不銹鋼」等系列，朱銘的有「太極」，「運動」系列等。葉榮嘉表示展覽的精神是為了讓「雕塑走向戶外，讓藝術與自然空間、生活環境相結合。」

<div align="right">──鍾文音〈青草湖畔的陽光展場 十萬坪山坡地 名家巧手大對招 榮嘉雕塑公園 廿六日渾樸開放〉</div>

<div align="right">《聯合報》1994.6.25，台北：聯合報社</div>

- 參展台北世貿中心「第二屆中華民國畫廊博覽會」。（08.24-08.28）
- 參展日本福山美術館「亞洲國際雕塑展」。（09.30-10.23）
- 「楊英風不銹鋼景觀雕塑展」於紐約黛瑞奇畫廊（Dietrich Contemporary Arts）。（11.10-12.04）

　　Yu Yu Yang, unquestionably the most important contemporary sculptor to emerge from China, has stated that he strives to "Harmonize man and his environment, spiritually, mentally, and physically." He achieves this goal admirably, merging ancient concepts, such as yin and yang, with modern aesthetics in a particularly dynamic manner. An impressive selection of Yang's stainless steel sculptures can be seen from November 10 through December 4 at Dietrich Contemporary Arts, 21 Mercer Street, in a major solo show organized by gallery owner, Bob Pardo, and his codirectors, Armand Dahan and John Remson.

<div align="right">──Ed McCormack, "Yu Yu Yang: A major sculptor's harmonious synthesis," ARTSPEAK, 1994.11, New York</div>

　　十一月十日下午，紐約蘇荷區的黛瑞奇藝廊（Dietrich Contemporary Arts），工作人員正在為「楊英風景觀雕塑展」開幕酒會做最後的準備。三十多件高聳挺立的不銹鋼雕塑，抽象簡鍊的造形，發出冷肅的工業時代光芒，如鏡的表面將四周景觀一一納入，其反照隨著觀看的角度而千變萬化。

　　「毛面的鋼體是實，鏡面鋼體反映的影子是虛，這就是我選擇用不銹鋼的原因，它可以把虛與實的關係做得最妙，容易表達中國的哲學思想。」在會場上監督的楊英風表示。什麼材質的雕刻都做過的他，發現了不銹鋼這種表現上的特質，遂與它結緣三十多年。

　　來自台灣的楊英風，在雕塑界赫赫有名，不但執其牛耳，而且作品享譽國際，在日

本、新加坡、和美國等地，都被收藏、展示。他的〔東西門〕（East West Gate）不銹鋼雕刻作品，自一九七三年起，即屹立於紐約曼哈頓南端的東方海外大廈前（Orient Overseas Building），成為楊英風在美國的代表作品。

<div align="right">——張惠媛〈不銹鋼裡的中國心——楊英風的景觀雕塑〉《世界周刊》1994.11.27，紐約</div>

• 參展香港國際藝術博覽會（Art Asia）。（11.17-11.21）

• 「中國・山水・宇宙觀——楊英風雕塑版畫展」個展於香港光華藝廊。（12.14-1995.01.16）

世界知名的景觀雕塑與環境設計專家楊英風教授，他的雕塑版畫展，現正於遠東金融中心地下B光華藝廊舉行，展期至九五年一月十六日止。……

展品中有三十件銅與不銹鋼的雕塑以及二十多幅楊教授早年的鄉土版畫系列。

這些版畫富有強烈的鄉土氣息，表現了生活的一個角落，從農作、拜神、牧童、古屋到抽象形態的生活表現，都可以體現藝術家早前的創作風格和追求的生活藝術。

展出作品顯示了藝術家的大眾結圓與結緣大眾的心靈藝術和人與大自然關切之情。

<div align="right">——〈中國・山水・宇宙觀——楊英風雕塑版畫展〉《明報》B5版，1994.12.20，香港</div>

【創作】

• 設計〔金獅獎〕、〔立夫中醫藥學術獎〕、〔安泰之星〕獎座。

「易理」，是中國文化的精髓，舉凡哲學，科學，藝術甚至醫藥之學，莫不本源於此衍生變化應用於生活諸端，其學說雖有門戶之別，蓋皆力窺宇宙奧秘，用以調和生命成長循環之需，以究「天人合一」思想最高境界。

中國藥學源自神農嘗百草濟疾病，雖代有沿革，概皆仰觀俯察，通陰陽之德，明五行相摩相盪之精緻變化，以利民生，全萬物性命，生命機能因此生生不息。

「立夫中醫藥學術獎」獎座設計取金文「中」、「易」，造型縱橫虛實，變化「☷」為陰、為坤、為偶數，「☰」為陽、為乾、為奇數；「方」、「圓」立體延伸為規矩準繩之基石；太極之形則總和為上首樞機。陰陽本生命演化之始，太極內蘊宇宙根本起源之奧秘。乾坤，奇偶為五行，易理相摩相盪變化之端，整體獎座設計鉤深致遠，以居間棟樑期勉中醫藥之精英「執其兩端，用其中於民」，深究中國文化的精髓

楊英風　立夫中醫藥學術獎　1994　銅　龐元鴻攝

轉化發揚於現代醫學，以利萬物，濟蒼生。

<div align="right">——楊英風〈〔立夫中醫藥學術獎〕設計說明〉1994</div>

　　此獎座採用球體造型，「圓」的造型象徵全球安泰人爲謀求人類卓越的生活品質，所表現出的大愛精神。於球體上突出的五個銀星，則象徵著傑出的安泰之星終身會員所具備的五大特質，即是必須秉持恆心、信心、愛心、耐心、決心，五心融合，在通過長達五年的嚴格考核下，終於綻放出彗星般熠熠光芒。

<div align="right">——楊英風〈〔安泰之星〕設計說明〉1994</div>

- 電腦合成版畫〔福祿〕、〔玉山春曉〕、〔漏網之魚（二）〕等。
- 設計〔常新（工研院電子工業研究所二十週年紀念標誌）〕、〔慧日講堂標誌〕、〔財團法人交大思源基金會標誌〕、輔仁大學校訓「眞善美聖」標誌。

　　輔仁大學以眞、善、美作爲校訓，藝術家以此爲設計重點，濃縮凝鍊在標誌之中。眞——下方的圓球爲地球，表達地球上萬物活動的眞實映現。善——介中之扇形爲大氣層保護地球生息萬象，一取「扇」「善」同音，象徵精神面的延伸發展：善心、善行、善風俗，社會和諧、世界和平。美——以外圈之圓爲大宇宙，縱橫時空涵容變化，師法自然圓融心靈上的意象境界，使造型美學、空間藝術與景觀環境都能提昇生活、美化世界。聖——上方十字架及其後圓形擬合眞善美，昇華精神超凡入聖，內蘊豐富靄靄展聖光。

<div align="right">——楊英風〈〔輔仁大學校訓「眞善美聖」標誌〕作品說明〉1994</div>

- 應邀出席日本香川縣庵治町、车禮町舉辦之「第三屆石鄉雕塑國際會展」，並製作景觀石雕〔曙〕（05.24-06.01）於城岬公園。後於1995年3月移至日本香川縣「國際民俗石雕博物館」。

楊英風與〔曙〕合影。

〔虛極觀復〕原是為台灣省立美術館所設計。

• 擬台灣省立美術館前〔虛極觀復〕景觀雕塑設計。（1994-1995）

　　……運用鋼鐵材質，型塑一組高7M、寬29.6M、深8.12M的現代雕塑，象徵不斷前進運轉中交錯的兩大星群，虛其中以為天體現象中的黑洞。平衡穩定的前進姿態，訴說提醒著物質經濟功利的發展，應有藝文等精神文化適度發展以平衡，尤其是中國文化的精華部分——自然、樸實、圓融、健康的魏晉精神，更應深入探究使之作現代化的推廣應用，人人從心作起「心淨則國土淨」，萬物和諧平衡成長，環境自然常新，地球與生命也就能生機綿延。

<div align="right">——楊英風〈〔虛極觀復〕作品說明〉1995</div>

• 擬台中國小〔志在寰宇・回歸鄉土〕外壁大浮雕設計。

　　整版構圖是遼闊的世界、無際的宇宙，萬物在其中休養生息，綿延存續。圖下方台中公園代表鄉土地標，台灣與中國大陸在圖面左上方，代表終極目標。人物正中者立足台中，右邊側身之人象意基礎穩定後，轉進世界國際發展騰躍。當學問作為有所成就，仍回歸生命的起源建設鄉土。

　　現代是科技發達資訊迅速的時代，台灣的未來和國際的發展密不可分，莘莘學子為國家的希望，更應以世界舞台為目標，強化鄉土的文化根基為理想，繼往開來，創造現代中國的新面貌。

<div align="right">——楊英風〈〔志在寰宇・回歸鄉土〕</div>
<div align="right">—台中國小外壁大浮雕設計說明〉1994.6.18</div>

〔志在寰宇・回歸鄉土〕設計圖。

• 擬日本廣島亞運〔和風〕不銹鋼景觀雕塑設置案。

• 擬新竹都會公園景觀設計。（1994-1995）

　　新竹市將結合青草湖和十八尖山風景區，規劃佔地有三百多公頃的大區域都會公園，公園規劃以不破壞自然生態爲原則，希望成爲具有國際性高水準風味。

　　規劃中的新竹都會公園，包括青草湖和十八尖山風景區外，還有高峰植物園及古奇峰等地，其中有市府和科學園區兩個行政單位管轄區域。

　　昨天負責規劃的雕塑家楊英風，在市府舉行的期中規劃報告中說，他將以我國魏晉時期文化特質爲規劃重心，採單純、自然、樸實和高雅情調爲設計架構。

　　在此架構下，未來的都會公園内將不會大興土木，破壞自然景觀。公園的内容有花崗步道、蝶道、花市、水池、兒童科學館、生態館和藝術館等呈現出結合科技、人文和宗教的自然都會公園。

　　會中交通部官員希望都會公園規劃要有長期性眼光，以維持公園長久觀賞價值。科學園區代表建議要注意公園交通系統規劃，科學園區樂意和市府協調配合完成一處具有代表性的都會公園。……

　　　　——何高祿〈都會公園　將成風城新市標　雕塑家楊英風負責規劃　展現魏晉時期文化特質〉《中國時報》

1995.6.13，台北：中國時報社

• 擬巴黎音樂城出入口大門前大草坪〔宇宙之音訊〕景觀雕塑設置規劃案。

• 擬日本關西國際空港機場旅館〔濡濟翔昇〕不銹鋼景觀雕塑設置案。

　　以弧線曲面形塑鳳凰母儀膏沐孺慕依濟，表現國際機場對航空事業的照顧，轉接飛機和旅客愉快往來翔昇。象徵太陽照顧地球萬物生命無微不至。

　　——楊英風〈〔濡濟翔昇〕日本關西空港機場旅館景觀雕塑設計說明〉1994.8.1

• 擬上海新世紀廣場〔遊龍戲珠〕景觀雕塑設置案。（1994-1995）

• 擬花蓮慈濟靜思堂屋頂工程暨釋迦牟尼佛坐像規畫案。（1994-1995）

日本關西國際空港機場旅館景觀雕塑〔濡濟翔昇〕模型。

1995

• 參展「台灣名家雕塑展」於玉山銀行。（02.21-03.10）

• 參展日本橫濱「第四屆國際現代美術博覽會（NICAF）」。（03.17-03.22）

• 與美國版畫家Gary Lichtenstein合作舉辦聯展「映照」於加州柏克萊大學藝術館。（04-10）

　　柏克萊加州大學藝術館展覽場內，一座名為〔月明〕的不銹鋼圓形雕塑，亮如明鏡的質材表面，映照出源自四壁版畫上的雲彩，如此的祥和、寧靜與渾然天成，讓中外參觀者訝異感動之餘，讚歎不已。

　　這是國際馳名的景觀雕塑藝術家楊英風，與美國版畫家蓋瑞‧賴克汀史坦（Gary Lichtenstein）合作舉辦的聯展：「映照」（Reflection）會場的一景。這項展覽目前正在丹維爾柏克萊加大藝術館展出。楊英風日前由女兒美惠陪同，由台灣飛抵舊金山。本月廿二日下午，他與蓋瑞雙雙在會場，為中外觀眾解說他們兩人深具抽象意味的作品內涵。……

　　四十二歲的蓋瑞，從事版畫創作廿五年。他的作品為紐約現代藝術館、舊金山現代美術館、義大利美術館等單位收藏。蓋瑞說，廿多年前，他在紐約看到楊英風的作品〔東西門〕，當時就深深為大師作品所表現的東方哲理所懾服。

　　楊英風三、四十年前的版畫創作四十多幅，每件原只印製二、三張，為當時展覽用。現在全數交給蓋瑞複製，品質良好，大師相當滿意。在這次柏克萊加大藝術館的展

1995年4月-10月〔太極〕於美國加州柏克萊大學展出之情形。

陳履安參觀「呦呦・楊英風・豐實的'95」個展。

覽中，除了以不銹鋼材質爲主的雕塑品外，也有多幅楊英風的版畫；蓋瑞展出的作品全部是版畫。

————楊芳芷〈揉合東西文化雕塑與版畫聯展　「映照」渾然天成楊英風意境高〉《世界日報》1995.8.26，紐約

• 「楊英風大地雕塑個展」於美國紐澤西州雕塑大地美術館。（05.20-09.30）

• 發表〈中國造型語言探討〉。（07.16）

　　　　我長期間研究中國美學所發現的一個事實，就是時代精神在造型藝術的反應上有獨特的表達。從歷史的眼光來看非常了不起的時代，有很高雅的造型藝術留下來，不好的時代造型品質也就變成非常庸俗。從這樣的觀察看現代造型所表現的刺激性、批評性的形態其實是西方式的基本觀念——霸佔、慾望、個人主義、人本主義，這幾個名稱所代表的象徵與這時代精神有相當關係。……

　　　　所謂「造型」有它的語言，這個時代造型已經在談，這個就是造形學的本質，這是很明白很誠實的一種型。相反言之，是我一直在深思並研究的魏晉時代：思辯清談之風自由鼎盛，再一次南北種族大融和互相學習增長優點，加以佛教慈悲喜捨、圓融淨化的證悟，說明器世間種種因緣不斷成、住、壞、空輪迴演化，其空靈、無我、中觀的思想，將中國藝術推展至更高的精神意涵，在造型上很誠實很圓融的表現，美學上已發展至圓融而健康的型，把這型轉化到今天的生活環境去用它，這個世界的改革會很快。由美術的造型改革支援改善這個世界是有可能的。

————楊英風〈中國造型語言探討〉《中國造型語言探討》頁9-10，1995.7.16，台北：楊英風美術館

楊英風、朱銘及友人攝於台北新光三越百貨「呦呦‧楊英風‧豐實的'95」個展展場。

- 任財團法人國家文化藝術基金會董事。（09）
- 「呦呦‧楊英風‧豐實的'95」個展於台北新光三越百貨南西店（09.28-10.10）。

　　楊英風九月底將在新光三越百貨文化館的展覽，展出他一九九五年新作的抽象版畫與景觀雕塑，並且，要把影響他創作的十二個生命歷程轉折，以及他去年與今年的海外大型活動，全部以景觀雕塑和圖畫的方式記錄下來，展覽出來。

　　楊英風自述，影響他藝術生命的十二個轉折包括：對母親的懷念和宜蘭家鄉大自然的母體文化、宜蘭到北京、北京到雲崗、東京美校建築系教授讚美中國唐朝的文化、農復會豐年雜誌十一年、羅馬三年的探索研究、台灣的自然環境、雷射藝術之推展、黃山長江大陸的山川景觀，不銹鋼之創作，皮膚敏感症、景觀雕塑規劃。

　　——胡永芬〈回顧生命的十二個轉折　楊英風開個展詮釋新作〉《中國時報》1995.9.7，台北：中國時報社

- 「楊英風景觀雕塑大展」於苗栗全國高爾夫球場。（11.11）
- 受邀爲英國皇家雕塑家協會（Royal Society of British Sculptors）第一位國際會員。（11）

　　成立於1904年的英國「皇家雕塑協會」，由最負盛名的英國雕塑家組成，女皇伊麗莎白二世是名譽會長。1993年，該會在有百年歷史的跨國船運公司P&O的支持下，舉辦了名爲"CHELSEA HARBOUR SCULPTURE 93"的聯展，由該會會員提供作品，聯展轟動英國，三十五萬人觀看了展覽，名譽會長女王陛下也前往展覽所在地——占地十八英畝的南岸花園——觀賞。從此，南岸花園就被定爲英國皇家雕塑協會舉行兩年一次戶外大展

楊英風受邀為英國皇家雕塑家協會第一位國際會員，圖為1996.1.17二女美惠代替其前往英國領取證書。

的展地。該會在籌備第二次大展時，一位英國在臺灣工作的人士，向協會介紹了楊英風的不銹鋼雕塑，如獲至寶，認為非常合乎協會的展覽理念，意欲把楊英風的個展作為第二次大展的主題。但是，難題來了：楊英風不是英國人，更不是皇家雕塑協會會員，名不正則言不順。於是，理事會舉行了特別會議，修改章程，用了個「肥足適履」的妙策，增設「國際會員」，讓楊英風成為第一位國際會員，跨越了名分的障礙⋯⋯

<div align="right">

——祖尉〈凌雲健刀意縱橫——景觀雕塑大師楊英風倫敦大展〉《天下華人》第3卷第4期，

頁7-10，1996.10，倫敦：天下華人雜誌社

</div>

• 參展台北國父紀念館「海峽兩岸雕刻藝術品精品展」。（12）

【創作】

• 為紀念台灣光復五十週年，以紅豆杉木切割製作〔古木參天〕。原收藏於國立台灣美術館（原台中省立美術館），後移至台灣省立博物館。

　　一株險遭盜伐的國寶級千年紅豆杉，最近輾轉運到省立美術館，經由雕塑名家楊英風運用造型藝術處理後，以氣勢磅礴的原木呈現別具一格的景觀雕塑，這株珍貴的古木將得以長存於美術館，展出後吸引民眾駐足觀賞。

　　這株樹齡約有一千年的紅豆杉，總長度有七點五公尺，樹身橫切面兩點五至兩點八公尺，總重有廿四噸，是在屏東林區管理處荖濃溪區第卅七林班發現的，當時已經被濫

伐，尚未及運出。

　　省府相關單位發現這株巨大的紅豆杉原木後，相當重視，認爲紅豆杉早已被政府列爲稀有植物保育，禁止砍伐，而類此巨大原木甚爲稀少珍貴，經召集專家學者研討後決議保留，並由教育廳編列預算撥付給省立美術館處理，館方謹慎的召開會議，最後決定委請景觀雕塑家楊英風會同原木處理專家劉珍讀共同設計製作。

　　——葉志雲〈千年紅豆杉　中市美術館亮相〉《中國時報》1995.10.11，台北：中國時報社

楊英風攝於〔古木參天〕製作現場。

- 完成行政院農委會復興大樓浮雕〔農爲國本〕。

　　以流暢的紋裡與分割象徵時間流轉與時代遞移。寫實與寫意交錯養蠶、鳳凰、農耕、易理、宇宙音訊、常新、風調雨順、鐵牛、梅花、松枝、稻、葫蘆（大千世界），至龍騰寰宇月映山河田連阡陌。整組雕塑擷取先民「天人合一」的體悟，涵融廣博宏觀的物質與精神文化；寄寓人與天地、小宇宙和大宇宙力量結合後變化的情境；調和農業、科技、藝術、文化，利用自然以厚生，使生命活潑健康、宇宙萬物均衡有序規律成長，落實觀照生命的欣欣向榮。

　　——楊英風〈〔農爲國本〕作品說明〉1995

- 銅雕〔阿彌陀佛〕等。
- 設置〔水袖〕於日本筑波霞浦國際高爾夫球場，並完成庭石美化。
- 完成苗栗全國花園雕塑高爾夫球場環境景觀設計案，包括〔水袖〕、〔有容乃大〕、〔造山運動〕、〔擎天門〕、〔鬼斧神工〕等。（1992-1995）

　　發球區所在地以庭石錯落三面環抱於後，彰顯安全穩定的自然氣圍。進球區的背後以花叢強化打球的方向，表達活潑與希望無窮的生命力。

　　相異的球洞過道以花叢爲引導，球場上周邊開闊，連綿茵綠的草坪、單純且生生不息的綠意，使人心曠神怡。

　　在人群穿梭頻繁、球道密集的區域、以及接待所前庭玄關，則匯聚花叢、石景、鑄

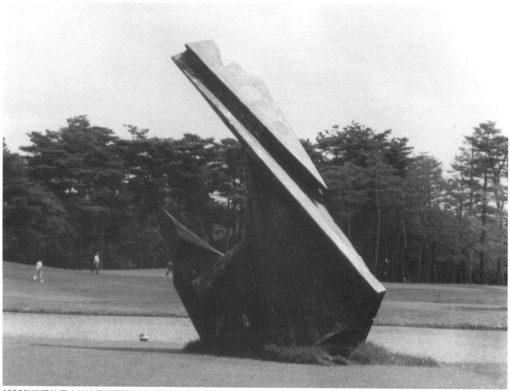

1995年設置於日本筑波霞浦國際高爾夫球場的〔水袖〕。

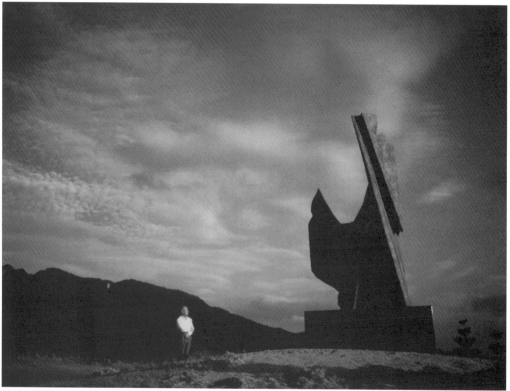

1995.6.20楊英風與苗栗全國高爾夫球場作品〔有容乃大〕。

銅雕塑的安置。既便於人們欣賞,周圍環境也更優雅舒適。

　　球場外圍與入口區至接待所的車道、接待所建築、停車坪、道,植栽樹木以爲防風掩護。根據地形自然配置,猶如天然形成。

　　植栽與庭石都是配合自然環境所作單純的選擇:花叢是用各色的九重葛和炮杖紅。樹種多爲細葉欖仁、肯氏南洋杉(用於邊坡造林)和黑板樹。在幾個適當的角度,植以枝幹優雅的成樹,如銀葉板根、老榕、松等。

　　庭石僅採綠色的蛇紋石和山水相呼應,表現自然景觀的造型。

　　七件銅雕作品——水袖、太極、擎天門、正氣、太魯閣、鬼斧神工、造山運動,視各區特色安置之。銅雕造型各具特色,然皆代表特殊的地理環境、山水特性。使整個球場更能表現中國現代景觀環境之區域文化特色。

<div align="right">——楊英風〈全國花園雕塑高爾夫球場環境景觀設計說明〉1993.5.22</div>

• 不銹鋼雕塑〔宇宙音訊〕等。

　　整組雕塑以圓、弧、虛、實勾勒出不同的曲面,以造型美學傳達宇宙的訊息。大雕塑的實體象徵無垠蒼穹中,所有人類知與不知、見與未見的星群。虛實表黑洞。函容宇宙星辰不斷爆炸爆縮的運動情形,與一呼一吸的生命現象。小雕塑左上之圓表整個太陽系,照顧地球上生命萬物。整組雕塑將宇宙星群的運動現象抽象化以造型語言表達,希望以宇宙的根源作榜樣,體會宇宙循環的規律要領,調和藝術、文化、科技,協調平衡

楊英風　宇宙音訊　1995　不銹鋼

大宇宙與小宇宙，利用自然以厚生，使生命活潑健康、生機綿延、地球常新。

——楊英風〈〔宇宙音訊〕作品說明〉1995

• 完成台北南京東路上海銀行景觀雕塑〔天緣〕。

• 設計〔中國時報模範員工獎〕、〔天‧地‧人〕獎座。

　　中間高立者表「天」，整體弧面代表星群運轉的軌跡；圓洞表天體中的黑洞或太陽，太陽供應光與熱，是生命之源；於建築言，是光線採擷設計的方位；也是大樓外觀與社區群屋的縮影。造型中右方者表「人」，其月門是人與生活空間機能性變化與高雅境界。造型中左方者「地」，方形象意天爲圓地爲方、也意指人應遵循地上萬物不變的自然法則。

　　以獎座造型傳達祝賀與鼓勵：均衡天地人之生活空間，綿延萬物無盡生機，維護地球生存環境永恆常新。

楊英風　天緣　1995　不銹鋼

——楊英風〈〔天‧地‧人〕作品說明〉1995.12.1

• 電腦合成版畫〔中元祭〕、〔成長（二）〕、〔生命的訊息（三）〕、〔美麗的衿驕〕、〔太空蛋（三）〕、〔秋（二）〕、〔憶上野〕、〔千手觀音〕、〔天下爲公大布幕〕、〔雪中送炭〕、〔島慶寒梅盛‧炮響震天鳴〕、〔鴻展〕、〔潤生〕、〔昂然千里〕、〔靜虛緣起〕、〔慈悲（二）〕、〔春（二）〕等。

• 設計〔人權教育基金會標誌〕。

　　「人權」，意指對於人的慈悲關懷、無私無我、尊重生命平等的價值觀。會徽設計以圓形外框表宇宙與地球整體大環境，方形台座爲生養萬物的母體大地，其中之作品象徵介立宇宙的「人」。意涵以人爲中心，應用「天圓地方」的嚴謹規律與「天人合一」之智慧哲思，積極向上，順乎自然，整合科技與人文，圓融物質與精神，關照宇宙生命之共存。尊重眾生有其生存環境、不同歷史文化內涵之價值，讓人權有多元的選擇發展，包容異見、以有餘補不足。這樣的人權發展自然可大可久，確保生機綿延地球常新。

——楊英風〈〔人權教育基金會標誌〕作品說明〉1995

• 完成日本海老名市文化會館小ホテル前庭設置〔和風〕景觀雕塑案。

• 擬香港鰂魚涌太古廣場玄關與過道作品設置。

- 擬台北市政府〔有容乃大〕景觀雕塑設置規畫案。（1995-1996）
- 擬台北縣鶯歌鎮火車站前景觀大雕塑暨工器街景觀雕塑規畫案。（1995-1996）

　　……鶯歌鎮完整保留傳統文化，形成陶瓷器製作中心，也是提昇生活境界薪傳生態宏觀美學的所在。

　　珍惜鼓勵這樣的文化資產，應用先民「天人合一」的生活哲理，以現代不銹鋼材質，設計一組雕塑──〔工法造化〕高126公分、〔器含大千〕高147公分，安於高120公分的台座上，分置於工器街的兩端，總合〔工器化千〕的聯想，含容陰陽虛實宇宙妙化的宏觀哲理，銜接傳統與現化，綿延生機無限的未來。

　　同時形塑葫蘆（象徵大千世界萬物的變化、器度與各種陶瓷生活用品）、月門（代表牽繫生命的宇宙星辰）、曲面折疊（爲相連的店舖），鏡面霧面不銹鋼爲表裡，虛實陰陽區別呼應構化爲雕塑〔工法造化〕與〔器含大千〕月門與大千門前後適當佈置人形雕塑，形容人在天地間休養生息，映現中國文化宏觀的生活美學。〔工法造化〕右上方的虛圓爲太陽，整體爲一昂然龍形，象徵整條街活潑向上向善發展的精神與方向。〔器含大千〕自低簷屋延展至高樓大廈，涵括各行各業生活器物的創造與應用。

　　　　　　──楊英風〈鶯歌鎮「工器街」景觀雕塑〔工法造化〕、〔器含大千〕規畫內涵〉1996.2.16

- 擬中國廣西龍華勝境坐姿彌勒佛銅質雕像規畫案。

為鶯歌鎮所設計的雕塑〔器含大千〕、〔工法造化〕、〔工器化千〕（左起）之模型。

1996.5.15「呦呦‧楊英風‧景觀雕塑特展」預展開幕酒會中楊英風致詞。

1996

• 應英國皇家雕塑家協會之邀，舉辦爲期半年之「呦呦‧楊英風‧景觀雕塑特展」於倫敦
 查爾西港。（05-11）

　　我聽說促成這次大展有一段佳話。由英女王伊麗莎白二世爲名譽會長的英國皇家雕
塑協會，一九九三年在該處舉行第一次大展是該協會會員作品的聯展。當他們看到楊英
風的景觀雕塑後，理事會一致推舉爲第二次大展的作品。可是楊英風不是英國人，更不
是會員，名不正則言不順。爲了正名，皇家雕塑協會舉行特別會議修改章程，設立國際
會員，使楊英風成爲第一位國際會員。五個月前，即一九九六年一月，協會專門在倫敦
爲楊英風舉行了頒發會員證書的典禮。……我就聽聞的這段佳話問楊英風：他的作品爲
何如此吸引在國際雕塑界頗具聲望的英國皇家雕塑協會的同行？

　　楊英風沒有正面回答，講起了「女媧補天」的神話：「天地之初，可能是諸神爭奪
天地，把天弄破了。人類偉大的母親女媧千辛萬苦煉出彩石把天補好。中國人接受了這
個人鬥天破的教訓，發展出了『天人合一』的美學。如今，人類殖民自然，又把天弄破
了——南極上空出現了臭氧空洞，地也因大汙染而中毒了。我用現代的雕塑語言表達
『贊天地之化育』的形而上，人同此心，心同此理，引起所有現代人（包括英國人）共
鳴是合乎情理的。我爲什麼稱自己的作品爲『景觀雕塑』？它不同於凡爾賽花園中的戶

〔回到太初〕於「呦呦‧楊英風‧景觀雕塑特展」中展出。

外雕塑,那是美化花園的藝術裝飾;它也不是六十年代在美國興起的地景藝術(Land Art),因為地景藝術是只對大地的人工雕琢,還屬於對大地的殖民範疇。我的不銹鋼作品,在說人與自然、都市與山河、工業文明與人文精神協和如樂的大宇宙之語。這次我還帶來三件大銅雕,是台灣大魯閣群山的抽象,它在泰晤士河邊,它在英國式花園的草坪上,進行自然與都市文明的『女媧補天』式的促膝深談。」

　　——祖慰〈太魯閣群山和泰晤士河的重唱——景觀雕塑大師楊英風倫敦大展側記〉《歐洲日報》1996.5.22,倫敦

　　占地達十八英畝的英國倫敦Chelsea Harbour,化為雕塑家楊英風的舞台,作曲家陳建台的新作「風格」也在此發表,和不銹鋼雕塑唱和成視覺、聽覺並盛之宴。

　　將於今天舉辦預展酒會的楊英風雕塑展,是應英國皇家雕塑家協會邀請,舉行為期半年的展出,由五月展至十一月,開幕酒會將於八月上旬舉行,一波波為展覽造勢暖身。

　　今年成為英國皇家雕塑家協會(Royal Society of British Sculptors)第一位國際會員,楊英風這項在倫敦市中心的不銹鋼雕塑個展,備受雕塑協會重視並統籌當地公關宣傳,透過英國國家電視、電台、平面媒體、大型地鐵廣告、展覽畫冊等管道全面推廣,還希望請英國女王觀展。……

　　「風格」甫於上月交大百年校慶中首演,與楊英風雕塑、竹塹舞人的現代舞蹈搭

〔水袖〕於「呦呦‧楊英風‧景觀雕塑特展」中展出。柯錫杰攝。

配，相得益彰：這次在英國的演出，由香港弦樂四重奏事先錄製錄音帶，再由陳建台特
地赴英國設計配樂，播放電腦版與弦樂四重奏版的「風格」，展現不同風味的風格，正
如不銹鋼雕塑映射出不同環境之美。

——賴素鈴〈台灣藝術英倫視聽　楊英風　陳建台　新耳目〉《民生報》第14版／藝文新聞，1996.5.15，

台北：民生報社

‧發表〈區域文化與雕塑藝術〉（11.07）

　　人類精神體對「型」的基本反應，使觀賞者欣賞聯想之餘，體會作者的語言、思想
感情、文化內涵，進而受其潛移默化。因此，「型」同時具有思想性和藝術性，好的
「型」產生好的影響和啟發，表現單純和諧、健康圓融、慈悲關懷、宏觀樸實的精神智
慧，可改善社會人心。由此所發展影響的造型語言、景觀雕塑、環境藝術以至於生態美
學與文化藝術，將是區域文化的全面呈現。

　　因此，我們的環境應該走向更本土化的特性表現才對，文化可經由景觀雕塑與環境
藝術來影響推動，但我們目前各方面還在傾向西化思想，是錯誤的。台灣各地區應走向
更本土化才好，特別在高雅的造型語言與精緻文化的普及深入民間文化，應該要認真追
求下去。如此，我們的區域文化和雕塑藝術表現才能更本土，就可以發展出和西方完全
不同的、獨特的方向特質。

1996.4.8李登輝總統親臨交大百年校慶並主持〔緣慧潤生〕揭幕典禮。圖為楊英風正在解釋作品內涵。

雕塑藝術、環境規劃與區域文化互為表裡，成功地推展至國際活動受到喜愛重視，才能真正脫離殖民文化，才能將民族、區域、國家的精緻文化在國際間發揚光大。

——楊英風〈區域文化與雕塑藝術〉《區域文化與雕塑藝術》頁6-7，1996.11.7，台北：楊英風美術館

【創作】

• 為慶祝新竹交通大學建校百年，完成圖書館館前方廣場不銹鋼景觀雕塑〔緣慧潤生〕，由李登輝總統親臨主持作品揭幕典禮。（04.08）

交大新建圖書館前方廣場，這幾天矗立起一套不銹鋼雕塑作品，作品有二層樓的高度，名為〔緣慧潤生〕，這是雕塑大師楊英風為交大百年校慶特別製作的戶外藝術作品。

〔緣慧潤生〕剪綵典禮昨天舉行，李總統專程前往觀禮，並專心聆聽楊英風對這件作品的介紹。〔緣慧潤生〕為八件組合，其中最高者達六百六十八公分，直接安置於地面，不架設階梯，作品與周圍的環境完全相融，人潮可來往穿梭其間。

楊英風指出，二年前他接受校方的邀請，構思這件作品，期間他曾多次到現場觀察附近環境，期使作品能與校園相容，三個月前開始動工製作，日夜趕工後，總算在百年校慶前完成，是他很滿意的一件作品。

他表示，整組作品取中國人和諧平衡的宇宙觀和尊重自然的生命理念，曲面亦代表

楊英風與〔緣慧潤生〕。

宇宙各星球的運轉，作品中虛實的圓更代表著陰陽，象徵生命演化之始。

——陳建任〈〔緣慧潤生〕矗立交大〉《民生報》1996.4.9，台北：民生報社

• 完成高雄小港國中浮雕〔聽琴圖〕。

在悠揚的笛音與甜美的合唱聲音之中，楊英風大師製作的一派恬靜自然〔聽琴圖〕銅雕藝術精作與楊英鏢教授瀟灑的行書書法結合成的藝術牆緩緩揭幕，為小港國中校園注入人文藝術氣氛，滋潤世世代代新新人類的內涵。

該項大氣魄的校園景觀雕塑藝術品揭幕，廿四日上午在小港國中校慶會中舉行，南台灣藝文界人士及教育界、地方民意代表近百人前往觀禮，是小港地區難得的藝文盛事。

在國內執雕塑界之牛耳的楊英風大師，是被小港國中校長張秋蘭的盛情與真誠所感動，他盛讚校長有眼見、有魄力，將藝術品溶入校園建築之中，陶冶師生的性情。

張秋蘭對楊大師雕塑在國家音樂廳內的古代音樂系列作品〔聽琴圖〕非常欣賞，希望校內新建的「北辰樓」大玄關牆壁上，也能有大師的複製作品，為校園帶來更多的藝術氣質。

經校長再三誠懇的邀約下，楊大師終於點頭了，他並專程到學校查看，再敲定作品的大小尺寸，經三個多月的工作時間，完成他在港都第一件校園藝術雕塑品〔聽琴圖〕。

而〔聽琴圖〕的構圖是，一位高士靜坐在松下撫琴，二位垂髫童子、及漁樵在旁靜

小港國中的〔聽琴圖〕。2009年陳柏宏攝。

靜聆賞，樸拙中含有鮮活的靈動，雕塑作品之背面，有校長的「北辰樓記」，由書法家楊英鏢潤筆，知名碑刻家林森輝浮雕在純黑花崗石上，形成完美的藝術雕壁。……

——陳璧琳〈聽琴圖　溶入小港國中　大師楊英風銅雕揭幕　恬淡風格陶冶學府〉《中國時報（南部版）》

第16版／高雄要聞，1996.12.25，高雄：中國時報社

- 銅雕〔彌勒菩薩〕、〔工法造化〕、〔工器化千〕、〔器含大千〕等。
- 不銹鋼雕塑〔武靖太平〕等。
- 設計〔傑出建築師〕獎座。

　　昨天建築師節慶祝大會中，一口氣頒出「傑出建築師獎」、建設廳八十五年優良建築設計獎七種獎項，逾百人受獎。

　　傑出建築師今年第二屆得獎人分別為：公共服務貢獻類許仲川，規劃設計貢獻獎潘翼、高而潘、陳森滕、王俊雄，學術技術貢獻獎吳明修。

　　首屆得獎人僅得獎狀一紙，主辦單位營建署趕緊委由雕塑大師楊英風設計獎座，歷時一年審慎修訂始完成。第一屆陳邁建築師等六位得獎人也一併補領獎座。

　　獎座造型是中國建築特有形式的「斗拱」，楊英風說明設計意念：「表現中國造型藝術，典範先民建築精華，以圓柱、方正台座，意涵先民天圓地方的思想，表現宇宙運行法則與地上人倫的行為規矩。」……

——沈怡〈建築師過節　百餘人獲獎　楊英風設計的「傑出建築師」獎座派上用場〉《聯合報》，第35版

1996.12.28，台北：聯合報社

- 完成台北慧日講堂新建工程設計案。（1992-1996）
- 完成台北輔仁大學淨心堂修改美術工程。
- 擬埔里榮民醫院前庭〔翔龍獻瑞〕景觀大雕塑設計。
- 擬南投日月潭德化社暨青龍山整體規畫案。（1996-1997）
- 擬宜蘭縣員山鄉林燈紀念館規畫案。（1996-1997）

1997

- 參展台北國父紀念館中山畫廊（02.11-02.20）、加拿大溫哥華精藝軒畫廊（02.23-03.23）「當代中西藝術四家聯展」。

　　李奇茂、歐豪年、楊英風、吳炫三四位藝術家的創作材質、風格迥異，昨天起在台北國父紀念館中山藝廊共同展出，故宮博物院院長秦孝儀、文建會主委林澄枝主持開幕剪綵儀式。這項聯展，也是他們即將應邀赴加拿大展出的行前預展。展期至廿日。

　　李奇茂、歐豪年的水墨畫作各擅勝場，楊英風以不銹鋼形塑中國美學概念，而吳炫三的油畫近作，以原住民百步蛇線紋爲符號，展現對原始世界的熱愛。

　　　　——〈李奇茂　歐豪年　楊英風　吳炫三　聯展爲加拿大之行暖身〉《民生報》第19版，1997.2.12，

台北：民生報社

1997.2.20李遠哲博士（右一）到國父紀念館參觀「當代東西藝術四家聯展」。右三為楊英風，前方作品爲〔水袖〕。

包括了李奇茂、歐豪年、楊英風、吳炫三等四位知名藝術家，廿三日起在溫哥華「精藝軒」舉行「當代中西藝術四家聯展」，愛好藝術的人認爲，這四位大師級的人物能聯合在一起，來溫哥華展出，在聲勢上很像世界級的三位男高音多明哥等聯合來溫哥華的演唱。

這四位台灣藝壇上最受推崇的人物，有在中國水墨上獨步，有在雕塑上享譽，有在油畫上獨樹一幟。很多人認爲他們這次應邀來溫哥華展出，爲加拿大今年的「亞太年」活動，增添了許多瑰麗的光彩。

駐溫哥華台北經濟文化辦事處處長沈斯淳在廿三日下午「當代中西藝術四家聯展」開幕酒會中致詞說，這項展覽，將可讓人們看到，台灣除了在政治、經濟的發展之外，在文化藝術上的光輝。

——〈李奇茂、歐豪年、楊英風、吳炫三爲亞太年增色　台灣藝壇四傑　23日來溫聯展〉《世界日報》

1997.5.26，溫哥華

• 發表〈由創作經驗談文化內涵與石雕藝術〉於「1997花蓮國際石雕藝術季國際石雕研討會」。（06）

美與生活、生命的關係密切。藝術創作者本身不應太關注商業性的需求，而應多充實了解文化內涵、石材的天然特質等。藝術家的商業經紀者及國家、企業界等應儘量照顧、讓藝術家能在創作方面充份發揮。如此，石雕藝術的提昇將可更見成效。…

石雕藝術創作者應以文化精神爲延伸，運用產地的石材表達當地人文特性和感情，用心瞭解體會各種石材特性，深觀各地自然環境、氣候、人文之歷史演變，把握石材大巧若拙、質樸、曠實、天然、沉穩之面貌，儘量保持宇宙的自然之美，以技巧融貫文化內涵與天然素材表達區域文化特性，才是石雕藝術最佳表現。

——楊英風〈由創作經驗談文化內涵與石雕藝術〉《一九九七花蓮國際石雕藝術季國際石雕研討論文集》

頁1-20，1997.6，花蓮：國立東華大學

全國首次最盛大的石雕學術研討會，十日在花蓮國立東華大學登場，石雕藝術家、學者、各大美術館工作人員及專業人士等都齊聚一堂參與盛會，主持人牟宗燦校長強調東華大學承辦這項石雕研討會是一個好的開始，未來更將結合本地人文與天然資源爲地方培養更多人才。……

從事石雕創作長達五十年之久，也堪稱是台灣現代藝術印證者的代表性人物、雕塑大師楊英風，在研討會中率先以〈由創作經驗談文化內涵與石雕藝術〉論文主題暢抒台灣未來石雕發展的方向。

楊英風強調，石頭是宇宙大地的產物，是大自然生命的紀錄與雕刻，從古到今一直被運用爲藝術素材。石頭吸收日月之精華、受天地靈氣孕育數萬年，自有屬於它自己的生命和獨特性，倘能對石頭的造型與質感做更深入細密的探索，觀照石頭本身的特性和創作者自己內心思想，將積累深厚的人文精神融貫於石材和石雕，圓融藝術和宇宙宏

觀，則創作者與欣賞者將能共同領略「物我交融」的最高境界。

　　楊英風也指出，花蓮發展石雕藝術的機緣已經成熟了，從東華大學積極培養相關人才，再加上國際石雕藝術盛會在花蓮舉辦，結合地方資源與先天良好環境，花蓮將可望成為石雕藝術勝地、美的世界。未來更要發展建立起區域文化特性，將真正屬於東方的石雕藝術發揚光大。

　　他同時強調，石雕藝術創作者應以文化精神為延伸，運用產地的石材展現地方人文特性和感情，用心了解各種石材特性，把握石材質樸、天然、沉穩等面貌，保持自然之美再以技巧融貫文化內涵與天然素材來呈現區域文化特性，這才是石雕藝術的具體表徵。

　　——陳惠芳〈石雕學術研討　大師論文出籠　楊英風觀點卓越　數位中外教授亦發表精采論點〉《中國時報》
第14版／花蓮縣要聞，1997.4.11，台北：中國時報社

• 「呦呦楊英風展——大乘景觀雕塑」於日本箱根雕刻之森美術館。（08.02-10.26）

　　我國知名雕塑家楊英風今年八月將有遠行，日本箱根雕刻之森美術館，空出了全年人潮最多的夏天，為楊英風舉辦個展，並將以回顧展的方式，展出楊教授銅雕、不銹

工作人員布置「呦呦楊英風展——大乘景觀雕塑」展場。　　〔心鏡〕於「呦呦楊英風展——大乘景觀雕塑」中展出。

鋼、版畫及設計模型，而楊英風也爲該項展出量身訂做一件新的景觀雕塑，目前仍在製作中。

　　昨（十八）日雕刻之森美術部長劍持邦弘以代表館長的身分，當面邀請楊英風參展。劍持表示，楊英風個展的室內部分，是選在面積有二百八十坪的NIKI展示廳中，這個展示空間也是今年五月份義大利雕塑家MARINO MALLINI展覽所在地。劍持也強調基於箱根在過去與台灣藝術家如朱銘、吳炫三等人的合作愉快，也使得日本人逐漸認識台灣藝術的面貌，未來除個展外，也考慮推出以台灣文化爲主的議題。

<div align="right">——王燕茹〈楊英風　八月遠征箱根　雕刻之森美術部長面邀　將於夏日旺季舉辦個展〉《大成報》</div>

<div align="right">1997.2.19，台北：大成報社</div>

• 發表〈大乘景觀論——邀請遨遊LIFESCAPE〉於《呦呦楊英風展——大乘景觀雕塑》。（08）

　　我並不把作品視爲獨立的實體，我的觀點是作品雖然存在但仍是「空」，當作品透過所置放的景觀及作者，對超越時間的鑑賞者而言，成爲玩賞藝術的對象時，創作的價值意義才成立。……

　　而這才是北魏的時代精神，也是我應該返回石佛足下那個場域所教導的般若智慧，並顯示其寬大、包容者的應有狀態。

　　作品並非是表現作者的「自我」，而應該是爲提昇宇宙本來的應有狀態之「器」才行。器，是爲了裝放物品而有，當其爲讓人予感有要裝入之物的相對引導者時，方有意義。當鑑賞者「要裝入之物」的密切關係成立時，我所期許的「更大的景觀」、「大乘景觀」也才成立。

<div align="right">——楊英風〈大乘景觀論——邀請遨遊LIFESCAPE〉《呦呦楊英風展——大乘景觀雕塑》頁57-63，1997.8，</div>

<div align="right">日本箱根：雕刻之森美術館</div>

• 10月21日逝世於新竹法源寺，享年七十二歲。

　　知名雕塑與建築大師楊英風昨晚七時五十五分病逝新竹市法源寺，在法師與信眾念佛聲中安詳的走過七十一個歲月，其六名子女隨侍在旁，陪同父親走完這一生。

　　據了解，楊英風患有皮膚疾病，晚年身體不佳，較少親自從事設計、建築相關事務。十月間痼疾病發，引起肺水腫急赴台大醫院治療，後病情稍微控制，家屬希望能接回離家較近處，幾天前轉回竹北市新仁醫院，昨天晚間六、七時再送回法源寺，在眾信徒與法師念佛經的陪伴下，於七時五十五分詳靜的離開這世間。

　　因楊英風大師其三女兒出家至新竹市法源寺，法號爲寬謙法師，而楊英風晚年相關設計也大多由其三女協助或執行監造之責，而法源寺內部多幢建築出由楊英風設計，因此楊英風回到法源寺歸塵，應是他最大的心願。

<div align="right">——徐仁全〈雕塑大師享年71歲　梵唱聲與六名子女相伴　楊英風安詳的病逝新竹〉《中國時報》</div>

<div align="right">1997.10.22，台北：中國時報社</div>

1997.11.1楊英風追思會於台北輔仁大學舉行。

雕塑家楊英風昨晚過世，曾是楊英風的學生、今同為知名雕塑家的朱銘得知靈耗，難過地說：「楊老師把我帶向現代雕塑的道路，使我沒有走錯路；沒有他的叮嚀和提攜，不會有今天的朱銘。」

朱銘難掩痛失良師的傷痛，他說，廿餘年前他學的是傳統雕塑，在雜誌上看到楊英風作品，相當嚮往，透過各種管道想認識楊英風，卻都是得到失望的回音；後來硬著頭皮從台中大甲到台北找楊英風，沒想到楊英風非常客氣的說：「南部不比北部，你就留下來試試看吧。」就這麼一句「試試看吧」，帶給朱銘邁向現代雕塑的契機……。

——李玉玲〈藝文界傷心難過「沒有他，不會有今天的朱銘」〉《聯合報》第5版，1997.10.22，台北：聯合報社

【創作】

• 為慶祝宜蘭開拓二百週年，完成宜蘭縣政大樓景觀規畫案，包括雕塑〔協力擎天〕（含〔日月光華〕、〔龜蛇把海口〕）及木雕屏風〔縱橫開展〕。

　　國際雕塑大師楊英風昨天坐鎮縣政中心廣場，指揮工人施作「宜蘭紀念物」工程，縣長游錫堃特別與楊大師就此藝術巨作交換意見，並且從各種不同角度觀賞這座已略具型態的作品，頗覺滿意，全部作品預定本月二十二日完工。

　　楊英風表示，宜蘭紀念物除了大小檜木外，還有庭石、〔日月光華〕的不銹鋼作品

為慶祝開蘭二百週年而創作的〔協力擎天〕。

楊英風攝於〔日月光華〕前。

楊英風與〔縱橫開展〕。

及〔龜蛇把海口〕銅雕，而由於太平山充滿霧氣，「霧檜」又是世界上最好的檜木，所以未來在檜木群的中間將特別製作「人造霧氣」，創造霧檜的美景。

——戴永華〈宜蘭紀念物施工　楊英風督工〉《聯合報》1997.1.9，台北：聯合報社

　　縣籍雕塑大師楊英風為宜蘭縣政府製作的檜木屏風雕塑，已運抵縣府新大樓大廳安放，為新大樓增添美景。

　　這座高四點五公尺的屏風，取材自棲蘭深山巨大檜木的一截，原直徑為二百零八公分，縱剖成七片加以組裝，在屏風前並放置這株檜木的年輪橫切塊，粗算這些年輪，這株檜木至少有上千年歷史，昨日放置在縣府大廳，散發出一股來自深山自然的檜木香氣。……

——夏宜生〈縣府新廈屏風雕塑　安放〉《中國時報》第14版／宜蘭縣要聞，1997.2.4，台北：中國時報社

• 完成台北火車站〔水袖〕景觀雕塑設置。（01）

　　由本土雕塑大師楊英風創作的這件大型公共藝術有一個很美麗的名字叫〔水袖〕，北市仁愛扶輪社斥資新台幣四百萬元購入，置於台北車站西側門角台北市民大道側，與民眾分享。〔水袖〕曾經巡迴世界各國展出，以京劇中舞動的水袖為創作主題，磅礡的

台北火車站前的〔水袖〕。

楊英風　資訊世紀　1997　不銹鋼

楊英風　宇宙飛塵　1997　不銹鋼

氣勢中兼具細膩的美感，昨日揭幕後立即成為週遭視覺焦點。

<div align="right">——林淑玲〈［水袖］磅礴中見細膩〉《中國時報》第14版／台北都會，1997.1.10，台北：中國時報社</div>

• 不銹鋼雕塑〔宇宙飛塵〕、〔空間韻律〕、〔資訊世紀〕等。

　　國際上資訊網路的發展正如日中天，蓬勃興盛，可以預見廿一世紀將是科技資訊的世紀。國際間科技資訊迅速傳播大都經由環繞地球運轉的人造衛星。以諸多人造衛星環繞地球的景象為造型，應用科技工業材料不銹鋼為雕塑本體，設計製作景觀雕塑作品〔資訊世紀〕。中間鏡面不銹鋼球體象微地球，週邊毛面不銹鋼構成的弧線、弧面則代表迴繞地球傳達現代資訊國際通訊的人造衛星。其中的大小的虛圓象微太陽系的日、月及諸多星群。整體景觀作品由小見大，表現全球資訊網路的設計發展實學習天體運行的規律軌跡、星群相引相吸的原理，相映科技研究與創新領會自然生息宇宙萬象之奧秘、發展應用平衡精神與物質，開展人類更和諧光輝的未來。

<div align="right">——楊英風〈［資訊世紀］作品說明〉1997</div>

• 完成台北諾那精舍〔智敏上師像〕、〔慧華上師像〕。
• 設計〔國家文藝獎：形隨意移〕獎座。

　　古云：「萬物唯心造」，透過心與手的邊想妙得，文藝家從文化的根、由心靈活動精神層面的思考，創作獨特諧美的音樂、文字、戲劇、繪畫、雕塑等，詮釋呈現人類意識與智慧；科學家精密地研究分析設計製造，引導改變器世間物質生活的進步，一切的

物理活動其實都是內心思維的轉換：唯有結合並平衡精神與物質，才能安定科技文明快速發展對社會生活所引發的忙碌紛亂，也才能成就人類未來的幸福。

新的廿一世紀即將來臨，唯有美學與科學結合，一起成長，人類的未來才有希望。先民薪傳恢廓宏觀的文化內涵，是要與宇宙自然結合，靈性體會「天人合一」、大宇宙（自然）、小宇宙（人）並融合應用提昇生命意境。文藝美術即是靜態沉潛的心靈活動之展現，可穩定平衡

楊英風　國家文藝獎：形隨意移　1997　銅

資訊疾速成長所帶來的忙碌。心靈靜下來，開拓豐富的思想，並應用方法簡化表現，培養靈性與宏觀思想，將精緻文化發揚光大，對於科學發展的方向即可產生良性引導。

今國家文藝獎設置宗旨為鼓勵文藝人才，創作優良文藝作品，促進文藝發展，加強文化建設，國際間資訊之迅速傳播大都經由環繞地球運轉的人造衛星，而多吸收新知、了解時代變異和新材料等，可啓發創作靈思，使文藝作品更創新、更具時代性，綜合融匯表現精緻文化與科技文明，平衡精神與物質的發展，多面向考量後，取尖端科技發展的諸多人造衛星迴繞地球之景象為獎座造型：中間球體為地球、為創造萬有的心；弧線、弧面象意人造衛星、象意文藝創作之優雅流暢與國際交流──如：跳躍的音符、文字與戲劇的起承轉折、舞蹈之靈動、繪畫色彩的變化佈局……等；弧面上的虛圓象徵太陽系的日、月等諸多星群，以圓盤、方正台座意涵先民「天圓地方」的思想，表現宇宙現律運行的法則與文藝創作的規矩基礎。

整體獎座表現全球資訊網路的設計發展與文藝創作實學習天體運行的規律軌跡、星

群相引相吸的變化原理，相映科技研究與文藝創作皆應領會自然生息宇宙萬象之奧秘，發展應用平衡傳統與前衛、感性與理性、文藝與科技、精神與物質，期盼開展人類更和諧光輝與喜悅的未來。

——楊英風〈〔國家文藝獎：形隨意移〕作品說明〉1997.3.11

- 設計〔國家文藝獎標誌〕。
- 擬台中威名建設壁面浮雕設置案。
- 擬台北縣法鼓山入口山門〔正氣〕景觀雕塑規畫案。

楊英風藝術教育基金會
1997-2011

1997

- 設置不銹鋼景觀雕塑〔龍賦〕於新竹科學園區茂德電子公司。（10）
- 設置景觀雕塑〔有容乃大〕於苗栗新東大橋橋頭。（11）
- 完成苗栗縣新東大橋橋頭景觀雕塑〔有容乃大〕。（1996-1997）

1998

- 參展芝加哥「Pier Walk」展。（05）
- 設置不銹鋼〔回到太初〕於高雄小港高中。（06）
- 設置不銹鋼〔翔龍獻瑞〕及銅雕〔龍賦〕於高雄國際航空站。（07）
- 二女楊美惠病逝。（08.16）
- 「雕塑東西的時空——楊英風（1926-1997）」於香港科技大學圖書館畫廊。（09.25-1999.01.30）
- 參展台南成功大學「世紀黎明」雕塑校園展。（10.25-1999.01.10）
- 「眞善美聖」雕塑校園個展於輔仁大學。
- 參展「展望2000——中國現代繪畫雕塑」德國三城市巡迴展。

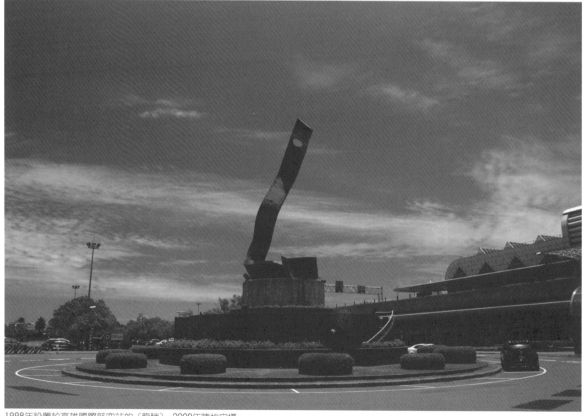

1998年設置於高雄國際航空站的〔龍賦〕。2009年陳柏宏攝。

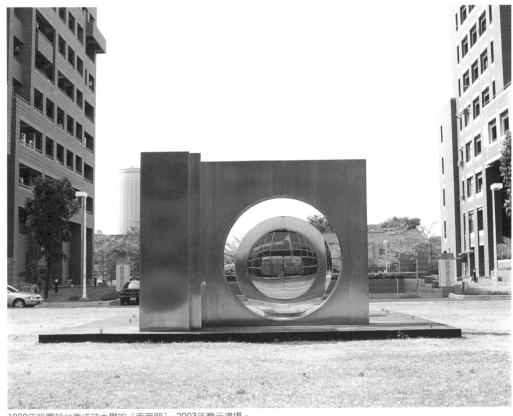

1999年設置於台南成功大學的〔東西門〕。2003年龐元鴻攝。

1999

- 楊英風家屬為實踐楊英風「藝術生活化，生活藝術化」之美學觀，以及大眾共享美的事物之「呦呦精神」，成立「呦呦藝術事業」。
- 設置不銹鋼〔和風〕於台北板橋國小。（03）
- 設置石雕〔滿足〕於花蓮縣立文化中心。（05）
- 楊英風藝術教育基金會與新竹交通大學簽約成立「楊英風藝術研究中心」。（06）
- 設置不銹鋼〔宇宙與生活〕於中研院物理研究所。（07）
- 設置不銹鋼〔輝躍（一）〕於台中中國醫藥學院附設醫院醫療大樓。（07）
- 設置不銹鋼〔東西門〕於台南成功大學。（07）
- 設置不銹鋼〔回到太初〕於美國伊利諾州立大學。（09）
- 參展新加坡「雕塑城市展」。

2000

- 「楊英風藝術研究中心」正式成立於新竹交通大學。
- 與交通大學合作，由國科會專案補助，進行「楊英風數位美術館」計畫。
- 設置〔正氣〕、〔海鷗〕、〔月明〕、〔水袖〕、〔祥龍獻瑞〕、〔茁生〕、〔夢之塔〕、〔南山晨

曦〕、〔龍賦〕於交通大學。
（04）

• 舉辦「楊英風創作的活水源頭
——佛像藝術回顧展」於楊英
風美術館。（05）

• 設置〔祥獅圓融〕於台中新光
三越。（07）

• 舉辦「再見楊英風」逝世三週
年紀念活動於交通大學，計有
「楊英風『太初』回顧展」
（10.27-12.03）、「人文、藝術
與科技——楊英風國際學術研
討會」（10.27-10.28）、林絲緞
「舞動景觀」舞蹈發表會
（10.27）。

• 出版《楊英風太初回顧展》畫
冊專輯。（10）

• 大陸旅法作家祖慰著《景觀自

「楊英風數位美術館」首頁。

楊英風藝術研究中心位於新竹交通大學浩然圖書館B1。2006年龐元鴻攝。

「楊英風『太初』回顧展」（2000.10.27-12.3）展場一隅。

2000.10.27參與「人文、藝術與科技——楊英風國際學術研討會」的學者專家及貴賓們合影。

2000.10.27林絲緞「舞動景觀」舞蹈發表會於交大浩然圖書館前廣場舉行。

在——雕塑大師楊英風》,由天下遠見出版股份有限公司出版。（10.23）

• 出版音樂專輯《風格》,由旅美作曲家陳建台為紀念楊英風所作。（10）

• 舉辦「楊英風61-77年創作特展」於國立歷史博物館,並出版《楊英風61-77年創作特展》專輯畫冊。（11）

• 設置不銹鋼烤漆〔鳳凌霄漢〕於雲林綠色隧道。

2001

- 楊英風藝術研究中心著手進行「楊英風文獻典藏室」及「楊英風電子資料庫」之建置。
- 舉辦「楊英風太初回顧展」於長庚大學藝文中心。（03）
- 設置不銹鋼景觀雕塑〔鳳凌霄漢〕於交通大學。（04）
- 設置〔鳳翔〕於新店技嘉科技大樓。（05）
- 舉辦「楊英風人體‧版畫系列主題展」於楊英風美術館。（06）

2001年設置於新竹交通大學的〔鳳凌霄漢〕。柯錫杰攝。

「靜觀形變──楊英風藝術生命的轉折」（2001.11）展場一隅。

- 設置〔月明〕於美國紐澤西Ground for Sculpture Foundation。（08）
- 舉辦「楊英風景觀雕塑藝術系列講座」於新竹誠品書店。（09）
- 舉辦「天・地・人──山水與人的對話展」於楊英風美術館。（09）
- 作家祖慰於交通大學開設「東西美學比較與楊英風藝術風格」課程。（09-2002.06）
- 銅雕〔驟雨〕為陳水扁總統收藏。（10）
- 開始進行《楊英風全集》編纂工作。（10）
- 舉辦「第一屆楊英風雕塑藝術學位論文獎助學金」。（10）
- 舉辦「靜觀形變──楊英風藝術生命的轉折」紀念特展於台南縣立文化局。（11）
- 交通大學出版《人文、藝術與科技──楊英風紀念文集》。（12）

2002

- 召開《楊英風全集》第一次諮詢會議。（1.14）
- 木雕〔夢之塔〕由旺旺文教基金會收藏。
- 舉辦「五〇年代的漫步──楊英風漫畫及插畫展」於楊英風美術館。（03.09-05.19）
- 遠流出版社之《台灣放輕鬆》套書，以從具備時代性及史料等角度，將楊英風列入《美術台灣人》一類中。（06）
- 設置不銹鋼烤漆〔鳳凰來儀（三）〕及不銹鋼〔翔龍獻瑞〕於北京國際雕塑園。

2002年「第一屆楊英風雕塑藝術學位論文獎助學金」頒獎典禮於楊英風美術館舉行。圖為得獎者邱子杭致詞。

「五〇年代的漫步──楊英風漫畫及插畫展」（2002.3.9-5.19）展場一隅。

2003

- 與首都藝術中心合作，於台北遠企購物中心（09-10）、新竹風城購物廣場（10-11）、台中由鉅藝術中心（12）、高雄新光三越百貨（12-2004.02），舉辦楊英風藝術之全省巡迴展。
- 「林中巨石──楊英風藝術研究中心成果展」於交通大學藝文空間。（10.24-12.12）
- 設置不銹鋼〔地球村〕、〔月明〕及銅雕〔正氣〕於台北輔仁大學。

2004

- 「林中巨石──楊英風逝世六週年紀念暨研究中心成果展」於楊英風美術館（02）。
- 執行文建會國家文化資料庫「景觀雕塑大師──楊英風數位典藏計畫」（04-12）。
- 雄獅圖書股份有限公司出版《景觀·自在·楊英風》（11）。
- 設置不銹鋼〔和風〕於陽明海運股份有限公司。

2005

- 以不銹鋼鍛造材質設置〔梅花鹿〕於新竹市赤土崎公園。（01）
- 舉辦「東西方人體藝術的對話──楊英風裸女藝術創作巡迴展」於楊英風美術館、國泰世華藝術中心、由鉅藝術中心、荷軒畫廊、首都藝術中心。（02.01-11.28）
- 「法相之美──楊英風宗教藝術創作展」於楊英風美術館。（06）
- 「楊英風展」於台北市立美術館，並出版展覽畫冊。（08.27-11.13）
- 召開《楊英風全集》幕款記者會於文建會。（09.20）
- 楊英風暨朱銘作品義賣展於楊英風美術館。（09）
- 朱銘演講「藝術即修行暨與楊英風大師的師徒緣」於台北市立美術館。（10.22）

2003.10.24「林中巨石──楊英風藝術研究中心成果展」開幕盛況。

由雄獅圖書股份有限公司出版的《景觀·自在·楊英風》。

「楊英風展」（2005.8.27-11.13）於台北市立美術館舉行。圖為展場入口處。

「楊英風紀念展」（2005.11.23-2006.2.26）於高雄市立美術館舉行。圖為展場入口處。

- 楊英風藝術教育基金會董事長釋寬謙演講「楊英風創作中的佛教思想」；柯錫杰演講「以柯錫杰的鏡頭看楊英風的雕塑藝術」；李再鈐、陳正雄、周義雄、董振平、蕭瓊瑞、黃才郎（主持）專題研討「楊英風對現代藝術的啓發與貢獻」於台北市立美術館。（10.23）
- 「虛實・妙化──楊英風抽象版畫展」於朱銘美術館。（11.01-2006.07.30）
- 「楊英風紀念展」於高雄市立美術館。（11.23-2006.02.26）
- 蕭瓊瑞演講「站在鄉土上的前衛──藝術家楊英風」於高雄市立美術館。（12.04）
- 陳奕愷演講「楊英風教授的法相世界」於高雄市立美術館。（12.18）

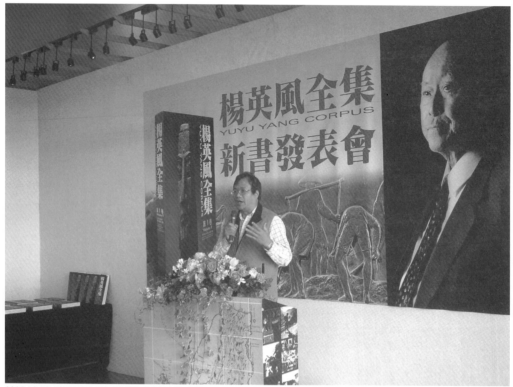

2005.12.19《楊英風全集》新書發表會於文建會舉行。圖為總主編蕭瓊瑞致詞。

- 《楊英風全集》第一卷由藝術家出版社出版。（12）
- 《楊英風全集》新書發表會於文建會。（12.19）
- 設置銅雕〔鳳凰來儀（三）〕景觀雕塑於台中亞洲大學。
- 設置不銹鋼〔龍賦〕於上海黃浦江東岸。
- 設置銅雕〔南山晨曦〕、〔太魯閣峽谷〕於台北宏盛建設帝寶大廈。

2006

- 《楊英風全集》第二卷出版。（03）
- 設置不銹鋼烤漆〔鳳凰來儀（三）〕於新竹交通大學圖書館。（03）
- 蕭瓊瑞、賴鈴如著《楊英風（1926-1997）——站在鄉土上的前衛》由高雄市立美術館、楊英風藝術教育基金會出版。（04）
- 國民黨榮譽主席連戰訪問大陸，以楊英風作品〔水袖〕致贈大陸總書記胡錦濤。（04）
- 「楊英風雕塑四階段」展於楊英風美術館。（05）
- 「回顧1962-1974——楊英風東西方美學之造型語言」展於台中月臨畫廊。（05）
- 《楊英風全集》第三卷出版。（07）
- 「龍鳳緣起——楊英風龍鳳專題暨逝世九周年紀念展」於楊英風美術館。（09）
- 「龍躍鳳鳴——楊英風展」於台北首都藝術中心。（10）

「Yuyu Yang in Italy──1963-1966楊英風在義大利」（2006.12.1-2007.3.4）展場一隅。

- 《楊英風全集》第四卷出版。（10）
- 「Yuyu Yang in Italy──1963-1966楊英風在義大利」展於楊英風美術館。（12.01-2007.03.04）
- 設置銅雕〔造山運動〕、〔有容乃大〕於桃園中悅帝寶建設。
- 設置不銹鋼〔鳳凰來儀（三）〕、〔鳳凌霄漢〕及銅雕〔有容乃大〕於台中亞洲大學。

2007

- 「站在鄉土上的前衛──楊英風特展」於桃園國際機場二期航廈文化藝廊。（01.03-04.30）
- 《楊英風全集》第五卷出版。（03）
- 「天地觀景──楊英風」展於楊英風美術館。（03.24-06.30）

2006年設置於新竹交通大學圖書館的〔鳳凰來儀（三）〕。龐元鴻攝。

- 「光——科技藝術雙人展」於桃園國際機場二期航廈文化藝廊。（05.07-08.12）
- 「掠影・義大利：從米蘭到威尼斯——旅義時期的楊英風」展於中央大學藝文中心。
 （06.05-06.24）
- 「創意漫步——楊英風藝術應用加值展」於楊英風美術館。（07.01-09.30）

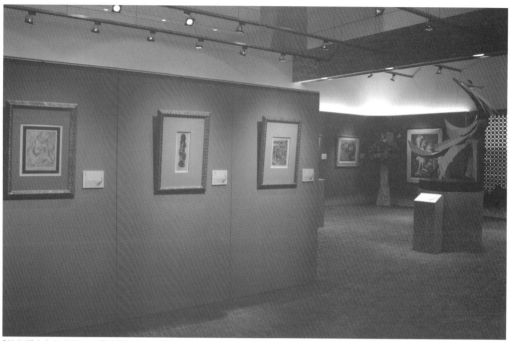

「站在鄉土上的前衛——楊英風特展」（2007.1.3-4.30）展場一隅。

「風中奇緣——交大楊英風雕塑攝影比賽得獎作品展覽」（2007.12.21-2008.1.18）展場一隅。

「英風浩然——楊英風作品在交大」（2007.12.21-2008.1.18）展場一隅。

- 《楊英風全集》第六卷出版。（09）
- 「風中奇緣——交大楊英風雕塑攝影比賽」。（09-10）
- 「雕塑教室的極光片羽：大地相逢——楊英風師生聯展」於楊英風美術館（10.12-2008.01.31）和桃園國際機場二期航廈文化藝廊（10.12-12.30）。
- 「花蓮國際石雕藝術研討會——紀念楊英風雕刻藝術暨回顧花蓮雕刻藝術發展研討會」學者蕭瓊瑞、郭清治、林永利發表相關專題。（10.14）
- 「英風浩然——楊英風作品在交大」展覽於交通大學藝文空間暨「風中奇緣——交大楊英風雕塑攝影比賽得獎作品展覽」於交通大學浩然圖書館二樓大廳。（12.21-2008.01.18）
- 設置〔和風〕於陽明海運股份有限公司高雄分公司。
- 設置〔龍穴〕於台北神旺大飯店。

2008

- 《楊英風全集》第七卷出版。（03）
- 「楊英風觀點」展於楊英風美術館。（03.21-07.20）
- 《楊英風全集》第十三卷、第二十一卷出版。（04）
- 參展「拜拜的故事」於台北故事館。（04.02-07.05）

2008.4.29連戰先生捐贈楊英風景觀雕塑作品〔水袖〕祝賀北京奧運，圖為揭幕後貴賓合影。

2008.12.17「轉角遇見風──2008楊英風在交大藝術應用設計比賽」得獎者與評審合影。

- 參展「台灣美術經典一百」於高雄市立美術館。（04.12-06.22）
- 連戰先生捐贈楊英風景觀雕塑作品〔水袖〕祝賀北京奧運，並永久設立於北京奧林匹克國家公園。（04.29）
- 參展「台灣雕塑大展」於國立傳統藝術中心。（07.01-09.25）
- 「台灣田園之美——楊英風筆下的農情生活」展於楊英風美術館。（07.25-11.23）
- 參展「世紀刻痕——台灣木刻版畫展（1945-2005）」於國立台灣美術館。（08.12-10.12）
- 《楊英風全集》第八卷出版。（09）
- 「轉角遇見風——2008楊英風在交大」藝術應用設計比賽開始（2008.12.4截止收件）。（10）

2008年設置於北京奧林匹克國家公園的〔水袖〕。

- 參展「靈光再現：台灣美展80年」於國立台灣美術館。（10.25-2009.02.22）
- 楊英風全集第十六卷出版。（11）
- 「自然・自在——楊英風、楊奉琛雕塑聯展」於海洋大學。（11.05-11.23）
- 「轉角遇見風——2008楊英風在交大藝術應用設計比賽」評審會議。（12.11）
- 「轉角遇見風——2008楊英風在交大藝術應用設計比賽」頒獎典禮於新竹國賓飯店舉行。（12.17）
- 《楊英風全集》第十四卷、第十五卷出版。（12）
- 「天地永恆——楊英風的景觀雕塑」於楊英風美術館。（12.26-2009.03.15）
- 設置不銹鋼烤漆〔鳳凰來儀（三）〕於台北三立電視公司。
- 設置不銹鋼〔鳳凰來儀（三）〕於允強實業股份有限公司。

2009

- 「時光走廊──楊英風文獻史料展」於楊英風美術館。（03.28-06.21）

- 《楊英風全集》第九卷出版。（04）

- 「轉角遇見風──2008楊英風在交大藝術應用設計比賽」得獎作品展於交通大學浩然圖書館2樓大廳。（04.13-05.08）

- 《楊英風全集》第十七卷出版。（06）

「轉角遇見風──2008楊英風在交大藝術應用設計比賽」得獎作品展。

- 「楊英風大師藝術創作歷程展」於虎尾高中藝文中心。（06）

- 「材質與文化的交融：潛藏在楊英風藝術裡的中國心」於楊英風美術館。（07.04-09.26）

- 《楊英風全集》第二十二卷出版（10）

- 《楊英風全集》第十八卷、第十九卷出版。（11）

- 《楊英風全集》第十卷出版。（12）

- 應台灣創價學會藝文中心邀請「天地永恆──楊英風展」於台灣全省巡迴展出。（10-2010.09）

- 設置不銹鋼〔鳳凌霄漢〕於中國醫藥大學。

- 設置銅雕〔有容乃大〕於蘆洲龍躍建設龍躍藝花園大廈。

2010

- 「大器·遇合──楊英風」展覽於北京中國美術館。（03.06.-03.14）

- 「楊英風學術研討會」於中國美術館研討廳舉行。（03.06）

- 陳履生編著《楊英風──時代的呦呦之聲和鳳凰之舞》由澳門出版社出版。（03）

- 「宇宙·常新──楊英風景觀藝術展」於中華大學藝文中心。（03.16-04.23）

- 「楊英風藝術論壇──與當代大學對話」於中華大學藝文中心國際會議廳舉行。（03.16）

- 兩岸和平發展基金會主辦、楊英風藝術教育基金會承辦「蓬萊巨匠──台灣近代雕塑百年展」（03.31-2011.3.31）於杭州瑪瑙寺連橫紀念館，楊英風有六件作品參展。

- 《楊英風全集》第十一卷出版。（04）

- 《楊英風全集》第二十卷出版。（05）

- 《楊英風全集》第二十三卷、第二十四卷出版。（07）

「大器‧遇合──楊英風」（2010.3.6.-3.14）展場入口處。

2010.3.16「楊英風藝術論壇──與當代大學對話」與會貴賓合影。

「宇宙‧常新——楊英風景觀藝術展」（2010.3.16-4.23）展場一隅。

* 設置〔南山晨曦〕於杭州連橫紀念館。
* 設置〔水袖〕於總太建設公司東方帝國大廈。
* 《楊英風全集》第十二卷出版。（12）

2011

* 「無相無形——楊英風與造像藝術」於馬來西亞佛光山東禪美術館。（02.03-03.03）
* 楊英風美術館館長楊奉琛演講「禪藝術」於馬來西亞佛光山東禪美術館。（02.08）
* 新光三越主辦、首都藝術中心協辦「楊英風‧劉其偉回顧展售會」於新光三越新竹中華店8F活動會館舉行。（02.16-03.06）
* 「觀心——楊英風‧楊奉琛雙個展」於新光三越高雄左營店本館十樓國際活動展演中心（03.11-03.27）及新光三越台北信義新天地A9九樓宴會展演館（04.01-04.24）。

100.2.3-3.3「無相無形——楊英風與造像藝術」於馬來西亞佛光山東禪美術館，圖為展場一隅。鍾偉愷攝。

100.3.11-27「觀心──楊英風‧楊奉琛雙個展」於新光三越高雄左營店本館十樓國際活動展演中心，圖為楊英風展出作品。鍾偉愷攝。

- 楊英風美術館館長楊奉琛演講「亦師亦父──我所知道的楊英風」於新光三越新竹中華店8F活動會館（02.26）、新光三越高雄左營店本館十樓國際活動展演中心（03.11）及新光三越台北信義新天地A9九樓宴會展演館（04.01）。

- 楊英風藝術教育基金基金會董事長釋寬謙演講「法相之美──楊英風創作的活水源頭」於

100.4.1-24「觀心──楊英風‧楊奉琛個展」於新光三越台北信義新天地A9九樓宴會展演館，圖為楊英風展出作品。鍾偉愷攝。

新光三越新竹中華店8F活動會館（03.05）、新光三越高雄左營店本館十樓國際活動展演中心（03.18）及新光三越台北信義新天地A9九樓宴會展演館（04.08）。

- 楊英風全集總主編蕭瓊瑞教授演講「承先啟後──楊英風與台灣當代雕塑」於新光三越高雄左營店本館十樓國際活動展演中心（03.25）及新光三越台北信義新天地A9九樓宴會展演館（04.15）。

- 陳奕愷演講「幻化萬千──楊英風之科技藝術」新光三越台北信義新天地A9九樓宴會展演館（04.022）。

- 「小小楊英風——大師手作教室」於新光三越高雄左營店本館十樓國際活動展演中心（03.11-03.27）及新光三越台北信義新天地A9九樓宴會展演館（04.01-04.24）。
- 「抽象‧中國」展於楊英風美術館。（02.25-07.08）
- 《楊英風全集》第二十九卷出版。（04）
- 《楊英風全集》第二十八卷出版。（07）
- 《楊英風全集》第二十五卷出版。
- 《楊英風全集》第二十六卷出版。
- 《楊英風全集》第二十七卷出版。
- 《楊英風全集》第三十卷出版。
- 台灣創價學會舉辦「天地永恆——雕塑藝術家楊英風」於宜蘭文化中心、花蓮文化中心和台東文化中心。（09.01-11.30）
- 參加台北藝術大學創意市集。（10.15-10.16）
- 《楊英風全集》出版完成新書發表會於文建會舉辦。（10.27）
- 爲慶祝《楊英風全集》出版完成特於台北藝術大學舉辦「百年雕刻——《楊英風全集》新書展示暨楊英風作品史料精華特展」（10.03-12-04），於10月28日開幕，並舉辦「百年雕刻——楊英風藝術及時代」國際學術研討會。
- 「風的故事——楊英風與交大」展於新竹交通大學圖書館二樓大廳舉辦。（12.02-12.29）
- 「呦呦英華——楊英風藝術研究中心十年特展」於新竹交通大學藝文空間舉辦。（12.29-2012.01.16）

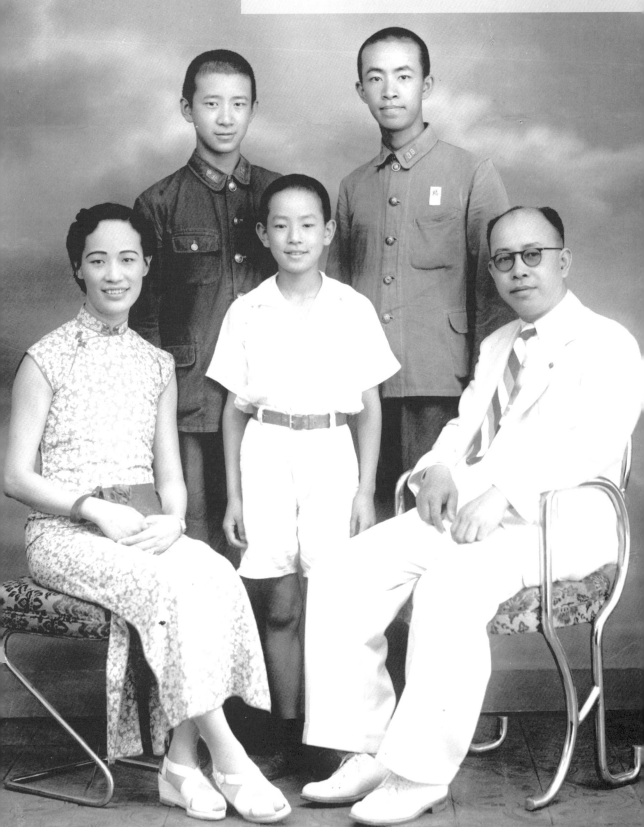

八千里路風和土

文／林今開

沙揚，水旋，土凝──大自然的雕塑

一、風起

　　秋收後，在那寥寂而略帶倦容的蘭陽平原上，突然颳起一陣大風，溪邊那叢竹林發出瑟瑟響，應聲躍出一隻猛虎，朝著門牆邊的陳鴛鴦猛撲過來，她驚醒過來，卻置身在暖床上，但覺陣陣的腹痛，便知將要臨盆生產了。

　　這時天色微明，在陣痛中，她心中一直納悶著，不知那場惡夢主的什麼兆？頭胎裡，她曾折損過，次胎就不免有點緊張。幸好至正午時分，終於產下一男嬰，頭兒方方，紅紅的，好生乖靜，很少哭鬧，素常保持著一派小紳士的威儀，真是人見人愛。大家都爭著叫他「小關公」。為娘的樂透，催著做爸爸的朝木趁早給起個響亮的名字。

　　「在臨盆前，妳夢見虎隨風至……」朝木沈吟一下，脫口說道：「名叫『英風』好了。」

　　楊英風誕生於台灣省宜蘭市。他一生老跨在兩個時代的轉折點上。出生時就跨著兩個年份：論陽曆，他的生辰是民國十五年正月十七日，陰曆則是民國十四年（乙丑）十二月四日，也是日本大正和昭和交替年份，屬牛。他的性格著實「牛」得很，終日在藝術的田野上耕耘，沈默寡言，素衣粗食，那一副自滿自足的神態，叫人想起他早期那系列「小犢」和「老牛」作品，彷彿就是他的自雕像。

　　出生地宜蘭市位於台灣東岸，三面環山，一面臨海的蘭陽平野上，盛產稻米蔬菜，天然環境造成宜蘭人比較保守的個性。這裡原是個大番社，也曾是個廳，也曾是郡府，而且也有過一座小小的城牆。在光復前，城裡才不過兩萬多人，四個城門相距沒幾步路子，宜蘭人很自量，從不自稱其為「城」，只敢小聲叫它「城坑仔」，楊英風就出生在這城坑仔裡。

　　當年時，城坑仔人遠望台北，那是個了不起的大都會。楊英風出世那年，國民革命軍出師北伐，北宜鐵路才通到台北縣瑞芳鎮。宜蘭人上台北去，先到礁溪鎮僱一輛「竹篙車」，車盤下裝著四個不充氣的硬輪子，乘客坐在車蓬裡，車伕騎在車沿上，雙手握一條長竹桿，像撐船人逆水行舟那樣，用力頂著後路，一顛一簸地往前駛去。從礁溪出發，順風的話，得撐三、四小時到達大里鄉。此去則是重山疊嶺，竹篙車再也撐不動，就在這裡找旅店過宿，第二天改乘轎子或竹兜子[註1]登山越嶺去，又耗了半天光景，到達了瑞芳

鎮，那裡是大礦區，有火車直通到台北。當年，宜蘭人上台北，得耗三天光景。至於南下花蓮、台東一帶，那是南蠻荒地，遙不可及。及至楊英風三歲時（一九二九），北宜鐵路全線通車，才縮短了兩地的距離。

【註1】一種無蓬的竹椅轎子，逢雨則打傘，轎夫二名。

歷史是一具經久耐用的複印機

二、偷渡

歷史原是一具高性能的複印機，它不斷地在複印各民族的悲劇淒情。

翻開台灣三百年的移民史，再看現下台灣報紙經常刊登有關大陸偷渡客的新聞，兩相映照，我們不能不感嘆「歷史複印機」之耐用經久，尤其把乾隆年代的偷渡史，複印得最為神似。這本傳記必須從乾隆年代的一個偷渡客說起。

楊英風家族第一始祖來自福建省漳州府金浦縣佛曇鎮。他名叫楊聘，生於清代雍正七年（一七二九）。時距鄭成功的孫子降清三十六年。清廷對他們也難免懷有戒心，存有偏見，地方父老為此著實苦悶到極點，素日只好藉談敘台灣古事以宣洩情緒。他們明裡講台灣，暗裡思故人是不犯王法的。於是嗜談台灣成為漳泉地方歷久不衰的風氣。不過他們很少人去過台灣，單憑風傳和想像胡扯一陣，扯過一陣，就加給點油醋，於是把台灣說得天花亂墜，聽的人著實很過癮，卻不料這癮毒遺留到下一代，少年人從小聆聽那生動而有趣的台灣故事，久而久之，自必起瘋發狂！於是漳泉父老的苦悶發洩，大大地助長了當年社會的偷渡風氣。

楊聘長得高壯結實，渾身充滿著力和膽，是個手藝很高的土匠兼木雕，一人能抵二人用，敢作又肯拚。小名原叫「阿聘」，後來大家都改叫「阿拚」。時逢連年災荒，境況蕭條，民不聊生，民居補漏尚無力，哪能興土木？他自幼就夢想去台灣，生活一潦倒，去志就更堅。

他曾經幾度申請赴台，都遭批駁，此原意料中事。可是他託人向泉州姨丈求助偷渡出境，也遭竣拒，這才使他絕望。他於是下決心製造個事端，叫自己連親友全都下不了台，好讓他去拚個死活。機會終於來了，那天，他難得受僱到浮南橋下修橋墩，到了黃昏，散工回去，行經一處叢林邊，聽到林中傳出呼救聲，他走入林子裡，但見一名清兵企圖強暴姑娘家，他一聲不響，舉起手中那把鐵鏟子朝著惡徒的腦袋猛擊一下，掉頭就直奔回家，揹起那隻早已打點好的小行囊，趁黑摸到海邊，偷了一條船自駕往泉州府投奔姨丈去了。佛曇鎮臨著廈門港，越過那港灣就到泉州府。

當年風行著一種「拇指」語言，他只伸出一隻大拇指朝東方一翹，姨丈就心會意領

了。他姨丈在泉州鹽幫組織中，當不上老大，至少算老二，負責國內水路鹽運，經常走碼頭、闖天下，對遠海航船想必也攀得上幾許關係。請他代為安排渡船，應是輕而易舉之事，不料，他一直苦笑搖頭。

「阿聘啊！不是找船難，而是超渡難。」姨丈長嘆了一聲，竟也伸出一隻大拇指說：這隻小小的拇指，得渡過六大劫，聽——。

第一劫，船家貪財，超載過重，為穩定渡船，不得不把乘客封藏於艙中，一旦遇難，絕無逃生機會，這叫做「醃菜」；第二劫，海盜出沒無常，兇殘無比，劫貨殺人，毫不留情，叫做「餵虎」；第三劫，船家為躲避海防守兵，遇上荒島或沙洲，謊稱台灣到了，強把船客趕下，隨即揚帆遠去，這叫做「放生」；第四劫，既困沙洲，奮力跋踄而行，不慎陷入泥淖，動彈不得，叫做「插芋」；第五劫，及至潮漲，隨波飄去，叫做「飼魚」；第六劫，順利登岸，遇上巡兵，被剝精光，打個半死，然後遣回原籍，叫做「回陽」。

好姨丈說完六劫，接著安撫他道：「阿聘，我勸你快把大拇指縮回去，倒不如留在鹽行當個小差事，也算我對楊家有個好交代。」

「不，姨丈，我非走不可了。因為我離家前一刻鐘，殺了一個清兵，您得趕快把我打發走，否則連累……。」

事已至此，姨丈只好透過鹽幫關係，尋得一家可靠的船頭，當面交代，鄭重叮嚀：「平安第一，即使原船運回，同樣給賞。」

「老爺，您找對人啦！」船頭笑著面說：「我一生憑心靠天行船，從不為非作歹。現下搭我的船去台灣，渡客得多受一點罪，因我取的是一條最長的海線，不直駛一鯤身（安平），要繞過東北岸，在一處叫『三貂角』海灘登岸，因為這個海角清廷未設海防，岸上居住著許多漳州老鄉，大半由我載去的，到時有個照應才好。」

乾隆二十一年（一七五六）四月的一個春夜，阿聘被帶到昏黯的渡口，登上了船，爬入雍塞的船艙。船頭隨即把艙門用木條釘死。渡船終於搖搖盪盪地開進了黑暗的海洋，船客卻動彈不得，任憑怎麼眩暈嘔吐，拉尿痾屎，都和汗珠淚水泡在一堆，這時，阿聘才體會到第一劫「醃菜」的意味。

運氣還不錯，安排也得當，在海面上未遇上什麼「餵虎」、「放生」、「飼魚」、「插芋」等類恐怖的場面。駛至天明，台灣山的輪廓已出現在天光水影中，船卻遠遠地繞著駛，每遇到過往官船，老船家都做個撒網捕魚的模樣兒。又駛了一夜一天，及至日頭又偏

西，過了雞籠山（基隆）還不靠岸，逡巡而又逡巡著，待至夜幕低垂，趁著一陣東北風疾速切向一處海灘，這時岸上鄉親發現海面打著燈光訊號，趕緊從三貂峭壁下駛出四條舢板，迎了上去。那精靈的阿聘眼明腿快，一躍而下，登上了岸，被帶到一幢岩片砌造的屋舍暫住下，雖然屋內設施粗簡，遠不如二百年後的今日，設在宜蘭那所現代化的大陸同胞接待站，──「靖廬」的陳設那麼舒適齊備，但是當年在這兒倒是挺親切熱絡呢！最要緊，就在這深夜，就在這石屋裡，他們已能看到所嚮往的明天。

清廷的棄兒，偷渡客的情婦。

三、三貂

　　三貂角的黎明通常是金光萬丈的世界，一大早海神就借那一片汪洋燒鐵煉鋼，燒得通紅通紅的，越靠海的盡端，火力越猛，煉出了一丸鋼球，就從水中給撈上來。從這裡看過去似乎只比野孩子踢出的滾球遠了些。且且如此，除了陰雨天。

　　這是楊聘來台灣第一個早晨。他從屋子走出，望見那耀眼奪目的天光水波上，矗立著這座巍峨的懸崖峭壁，顯出幾分孤傲又愴涼，他一時被懾住，愣在那兒好一會。

　　三貂角是東海岸一個突出的半島，原是台灣距大陸最遠的一點，卻成為大陸偷渡客上岸的地標，不過，三貂嶺才是他們真正的目的地。所謂「三貂嶺」涵蓋範圍很廣，北起瑞芳、雙溪、貢寮，直至大里那一帶狹長的山峽皆是。那原是個洋名字，一六二六年西班牙人來到這個沒名堂的海角，竟然動了心，就借天主教一位聖人的名字San Diago 以為名，音譯成很傳神的「三貂角」。這名字叫響了，連同那一帶狹長蜿蜒的山峽一起叫做「三貂嶺」。

　　三貂地勢險阻，散居著兇猛的生番。至乾隆為止，都未曾設官署，成個化外之地。大陸與台灣之間，自清代康熙實施海禁以來，海防森嚴，於是這「化外之地」才成為偷渡客的樂園。

　　當時台灣移民主要分為三個派系，以泉州系最為得勢，掌握了台灣主要府城的商業貿易，如台南府、鹿港、新竹、淡水、艋舺等城鎮；其次算是漳州系，他們大都集居郊區，努力從事墾荒，擁有廣大的田園，形勢造就了幾位財大勢強的地主。他們各據地盤，自組鄉勇，形同地霸。板橋和霧峰林家是兩個最典型地主家族，所組成的鄉勇不僅自衛家園，也曾於咸豐十一年協助朝廷救平戴萬生的暴亂，並於同治二年，奉召往福建協助清廷打太平軍，可見其聲勢之大；其三是客家人，他們大都退居於山邊海角，刻苦耐勞，自奉甚儉，力耕勤學，曾經出過不少高人學士。這三籍移民對台灣開拓事業各有不同的貢獻；但是他們之間械鬥頻仍，其慘烈遠超於漢人與土番之打鬥。土番雖蠻，倒很單純，不如漢人之間的關係那麼複雜，內鬥那麼惡毒。閩粵兩省移民互鬥倒還不狠，閩南漳泉兄弟「閱牆之爭」打得才起勁，素常彼此公然攔路截劫，甚至互挖祖墳，展示骸骨以炫耀其勝利，有

些行為實在不比土番文明了多少，當時清廷對於駐台官吏之遴選及考績，往往以擅長「調解民間糾紛」列為首要條件，同時，械鬥之風也是促成實施海禁的主要原因之一。海禁既行，入境艱難，「無孔不入」的漳州人終於發現三貂這片「化外之地」，大可以做為偷渡人的落腳處，而且前景看好，都相信在此堅守下去，東海岸終必成為漳州人的天下。這是楊聘所以能在鄉親扶持下，順利登上三貂角的道理。

三貂的鄉親早就備好兩大桶的白粥和幾大盆青菜、豆腐干，招呼著新客將就喫下頭一頓早餐，待大家都喫過，林鄉長前來認親，不用驗證，但憑漳州鄉音，每人各贈斧子一支，鋤頭一把，白米十斤，並派專人指導他們怎麼上山去伐木、砍竹、拉藤條，從此各憑本事去謀生。

阿聘真格是個「阿拚」，他每天幹活比誰都多，而且採得資材很少白賣出去，大都加工製成各種器物，如：竹籃、竹筐、竹床、蒸籠、木桶、椅桌等等家具，大大提高了附加值。他從小跟著他爺爺外出採藥，通曉各種藥性，現今他每天上山砍伐木材，不免順手帶回一些草藥，自用也濟人。因此他很快就積下一筆可觀資財，蓋了一座小巧的家宅，並做好山坡地的防護壁及防禦番人的安全設備，通路上設下幾道障礙物，配著叮噹作響的警鳴器，最後有一道是個巧妙的陷阱，阱坑中佈置著極恐怖的妖像鬼譜，這對土番最具嚇阻作用。每回獵得番人，都好好待他一番，然後放他回去宣傳楊家裡亂神怪力的厲害，於是，很少番人去而復至。

兩年以後的一個秋夜，楊聘正熟睡中，有人夜半來叫門，通知唐山來了一條船，運送一隻大竹籠來給他，叫他趕緊去接貨。他兩腳三步地趕到了渡口，在那昏暗海灘邊，出現個粗大的人影，認不出人，卻認出了他的聲音：「楊少爺，認得我嗎？」原來是二年前渡他過海的老船頭「你發了吧？至少今夜裡你可發了。金浦縣王老爺打發小的送來一個寶給你，生怕在海上遇上賊盜，才用這隻大竹籠裝著來。」他指著身邊一隻超特號大竹籠說：「王老爺還交下二百兩銀子給你，只提出個條件，要把竹籠送進你的家門，關上大門，方准開籠見寶。」

「王老爺是誰？」

「等你打開了竹籠，自然明白。你家距這裡遠不遠？我在天亮之前，必須起錨回航。」

「有一段路，天亮以前來得及。」

船頭和楊聘一同扛起那竹籠，朝著山村走去。在半途上楊聘分明聽到籠裡發出短短的

歎氣聲。

「這裡頭裝什麼的呀？」

「聽說是一隻金雞母，會下金蛋的。」船頭神秘兮兮地笑了一聲。

「笑話！」

大竹籠抬進了門廳，安放在廳堂正中。這時，船頭從腰身上取出二百兩銀票，請楊聘點收，並在一張收據上畫押簽收。然後，替家主人輕輕關上門，走了。

楊聘彎著身，尋出竹籠的門閂子和繩結，小心解開，籠子竟然動了起來，發出沙沙的響，可眞赫人哪！籠裡竟伸出了一個長髮的女人頭頸，接著露出一身紅衣、繡裙和一雙小巧的三寸金蓮。她很費力地爬著，顯得好疲乏，掙扎了幾下，才搖搖晃晃地立起身來。楊聘仔細一瞧，她好美，也好面熟，不知道在什麼地方見過了似的。

「楊相公，寬諒我這麼大膽冒昧……」卜的一響，她跪了下去「我……我……王雅愛到此報恩，兩年前，在金浦佛曇鎮浮南橋邊上落難，曾蒙楊相公冒險相救，而且累了您………。」

楊聘這才想起她，卻以爲身在夢中，擰了幾下手臂，才認眞起來，伸手去扶她起來。

「報恩？姑娘何必渡過海來？」

她賴在地上不肯立起，哀哀地啜泣著：「你救了我，可是，我從此嫁不得人。家父命我來此嫁楊郎，自知配不上人家。可是，燒飯、煮菜、洗衣服等項家事我都做得來，所以下決心到此侍候相公和夫人至白頭，求相公收留下我……，好吧？」

瞧她那麼累，那麼餓，那麼可愛，又那麼可憐，楊聘的心早已熔化了。「好，好，我都依妳，只要妳站起來。」他幫著她坐在竹床沿上，隨即轉身走向廚房，準備弄點吃的。她耳尖，一聽到爐灶響，立時精神振作起來。這是女人的天職聖地，怎容得男兒身？於是慌忙放下小腳，嗒嗒嗒嗒地走到灶邊下，把阿聘趕往一邊去，她只兩三下子，就弄出好幾種小菜和香飯。小倆口吃得津津有味，頻頻對視相笑，臉兒飛紅一陣又一陣。

這時她才向這傻小子細說一番。她姓王，出身金浦縣城王府坊十松齋，是王家的么女。阿聘一聽「十松齋」三字，可眞嚇壞了。

她又說，那日她往浮南橋姨母家去探病，在半途上遭惡徒綁架至叢林下企圖強暴，幸遇楊相公路見不平，一鏟下去，把暴徒打死，她才得脫身。這件刑案一經傳出，官府下令緝拿相公，素日妒恨王府坊的土紳，竟惡意製造謠言，說王家么女在浮南橋下遭數名士兵

輪暴，弄得遍體鱗傷。從此她在漳浦抬不起頭來，更休想婚嫁，幾經思量，終於叩求雙親放她走，容許她渡海來台尋人報恩，對外宣揚她爲成全名節，投海自盡了，這麼做，也還給在堂父母一個清白。

「這全是我的福氣。」阿拚聽了半天話，只說這麼一句話。

三貂嶺原是個礦山區，要挖些鐵、煤、銅、金子什麼的，倒不難，就是挖個女人好難；在這個絕對缺少女性的移民部落裡，突然傳出從唐山來了個女人——只要是女性，就夠轟動，竟說她是那麼高雅，纖嫩，還配一雙三寸金蓮，那有如三貂嶺崩坍，從大石裡冒出仙女來似的。四鄉八鄰鄉親不免都鬧著要吃喜酒，那倒很簡單，擇個吉日，只須把自家養的豬、羊、雞、鴨抱出來宰殺，再叫隔壁討海的送來幾筐肥魚，把鄉親都請到，然後祭祖拜堂謝天地。

三貂社這地方畢竟狹小，原不適於阿拚這小子長住下去。他也早聽說越過南嶺，行走一日路程，可望見一片天高地闊的世界，大家管它做「噶瑪蘭」（現今的宜蘭），自古有土番盤據在那裡茹毛飲血，對漢人見一殺一，毫不留情，這倒嚇不了敢作敢爲的阿拚。他原打算待自家宅院都蓋好，擇個好日子，獨個兒越山過去，闖一闖番人天下。早幾年，連大清官兵都不怕，他一鑴就鑴掉了一個，還會怕什麼小土番？征服番地是他偷渡來台的心願，自命算是一條活龍，不可能久困在三貂角裡。可是他怎麼也想不到，家中竟來個「不速之妻」，她那一絲柔情遠比十條鐵鍊厲害，把他綁得緊緊的；及至第三年，生下一男孩，從此嬌兒在家中高過了一切，而且她明目張膽給他名叫「楊高」，這些他都樂意接受。不過，有一點他很不情願，他的夢想和野心漸漸被妻兒打滅，每於午夜夢迴，思念及此，不免嘆息，愛妻聽到緊緊把他抱住，肚裡怨氣就消掉。

楊聘自個蓋的那家宅院，雖然粗簡，倒也小巧舒適，人見人讚。可是，王雅愛一上門就有意見。她直言這宅院缺少漳洲建築的傳統風格。原來漳人建造稍像樣的家宅，簷間牆頭無不點綴一列人物、花鳥諸類雕塑。她以爲越是流落異鄉人，越不可少這種土風鄉情。說著說著，勾起她思鄉的感懷。她離家前夕，曾向母親求得一套文房四寶，給她帶過海來，這時，她情不自禁，取了出來，揮灑幾下，一列花樹鳥獸躍然紙上。他看了大爲讚賞，拍著胳膊向她保證，按譜塑製，絕不含糊。不出半月光景，連鳥帶花果然都上了屋簷，只差不會啁啾而已。從此這陋居成爲三貂漳人建宅的典範。

當年時，誰都料想不到兩百年後楊家第七代子孫，一房中竟出三位藝壇「楊家將」：

楊英風、楊英欽、楊英鏢。他們在繪畫和雕刻藝術上都有傑出的表現。現在，我們追溯到十八世紀楊氏第一代始祖和祖媽娘這二段偷渡史，當今第七代出現了一門三將，就不致太驚訝。

<center>＊　　　　　　　＊　　　　　　　＊</center>

在早期移民部落中，女性都少得可憐，尤以偷渡爲主的三貂嶺爲甚。移民在新環境中，生活壓力很大，男人的工作又非常辛苦，通常無心於情慾，要等到安身落戶後，才會起性趣。三貂嶺正值此際，楊家不早不晚來了個女人，而且長得一副好模樣，的確是很要命的一椿事！溯自鄭成功開發台灣以來，台灣天然資源豐足，唯缺兩種動物：其一爲牛畜，其二爲女人。前者最急切，因牛力是絕對必需的；後者也要緊，但頗具彈性，性慾畢竟是可以抑制，也可以轉化或迴旋的。

在開拓的初期，不論在運輸和耕種上都需要大量的牛力，鄭成功先後自閩粵兩省引進十萬名以上壯士，投入開發事業，當地牛畜的繁殖力絕對趕不上墾殖的進度，牛力的缺乏成爲不可避免的事。因此盜牛之風頂盛。畜主鑄鐵烙牛，標示字號，以便於識別。盜賊也鑄鐵取相近字號烙印，覆蓋在已得手的牛隻上。(註2) 這與二百年後台灣汽車竊盜的手法頗爲雷同。關於牛力的供應，土番倒幫過不少忙。他們眼見牛價如此節節上漲，番眼竟也發亮起來，紛紛上山去圍捕野牛，活捉回來給關在土牢裡，施行慢性「飢餓飼養法」把野牛又打又餓，養到有力，再打再餓，如此折磨至柔馴如羊，然後再以飼料爲獎品，教練耕耘之術，學會了才放出去，供銷於市，或交配繁殖，培養新牛種。(註3) 這手法雖狠，但很管用。

女人的缺乏遠比耕牛嚴重。移民早先打算待安身立業之後，自大陸接眷或迎娶來台。不料鄭成功抗清復國大業失敗，嚇破了膽的清廷爲杜絕後患，於康熙二十二年（一六八三）起禁止女眷來台，這簡直是「斷子絕孫」法，施行效果十分恐怖，把這個四季如春的寶島，弄成這個樣子：

雍正六十年（一七二八）藍鼎元(註4)在「治理台灣」的奏疏中寫道：「自北路諸羅（即嘉義）彰化以上，淡水雞籠（即基隆）至山後千餘里，通共婦女不及數百人；南路鳳

【註2】諸羅志第八卷雜俗篇。
【註3】郁永河《裨海紀遊》，郁氏於康熙三五年（一六九六）自福建抵台南，乘牛車或步行至北部所作紀遊，至爲珍貴。
【註4】藍鼎元（一六七九～一七三三）福建漳浦人，隨軍來台平亂有功，治台獻議，著作甚多。

山、新園、瑯橋（恆春）以下四五百里婦女亦不及數百人，而今各府、各縣傾側無賴聚眾多至數百萬人。無父母妻子宗族之連繫，似不可籌謀……。」[註5] 再就個別村庄情形看，以康熙六十年（一七二一）同誌記載距諸羅縣邑五十里之大埔庄，看來令人心酸：「今居民七十九家，計二百五十七人，其中女眷一人，年六十歲以上者六人，六歲以下者無一人，皆丁壯力農，無妻室，無老耆幼稚穉……」[註6]

上述引自清廷奏疏及官府文獻，皆針對台灣最精華的西部地區據實陳言，至於「化外之區」的三貂嶺移民的性問題更不堪聞問。清廷雖曾斷斷續續的開放女眷入台，因他們本是偷渡客，沒有權利提出申請。所以這地方成為十足的「無女國」。那麼，三貂嶺移民怎麼樣解決「性」生活？牛力不足，土番一直在幫忙；女人不足，土番也幫上一點忙：有些漢人迫於無奈入贅番家（依法不得嫁娶），也有不少番女於婚前偷偷下山來賺外快，與漢家男子相約在林裡崖角野合。可是，番社所能提供的「性」資源非常有限，因為他們初學耕種，生產力很低，為平衡糧食的供需，自古以來，殺女嬰和滅老人列為求生存的正常作業之一，像咱們疏耕鋤草似的，做得一點也不手軟。既然早先女嬰殺多了，當今他們就無力對漢人提供較充分的性服務。此外，三貂嶺上男子漢還有一條便道可行：男性同性戀頗為風行，這倒是一樁好事，不過，幸虧當時尚無愛滋病。傳說也曾發生過人獸交媾事，雖不成體統，但也無奈。自從王雅愛抵達三貂之後，著實引起三貂人口結構正面的變化。她首開風氣之先，以女人之身偷渡入境，後繼之女大有人在，而且無不仿傚楊家的「雞籠」包裝模式混了進來。怪不得大清帝國頒佈兩岸通航「禁運項目」中，除列有火藥、女眷諸類外，還加一項很不相干的「竹材」[註7]。竹材並非危險品，竟遭禁運，可見清廷已摸出此中底細。王雅愛以「化外之區」為途徑，以竹籠為護身，免遭同船或海盜蹧蹋，才能順利偷渡入境。因此她的行逕成為女性偷渡的範式，從此漳泉一帶雞籠生意突然興旺起來。

供需問題往往藉神通廣大的商人來解決，女人的供應也不例外。只要出得起好價錢，商人大都辦得到。因此，每條貨船經過三貂口岸都會卸下幾個雞籠來。女人的「貨源」漸漸充足，其身價隨而疲軟，男人才樂了哩！每逢趕集，牛畜與女人同列於柵欄中叫賣。做買賣，看貨色，不論水牛的尾巴，或者女人的屁股，總得讓顧客拍拍，摸摸兩下子，於是

【註5】藍鼎元著「鹿洲奏疏」第五～六頁。
【註6】藍鼎元：「東征集」卷六。
【註7】《台灣史話》台灣省文獻會出版。

市肆中牛鳴與女泣之聲交織一片，成為三貂嶺之一景。

在極盛時期，有個福州商人來三貂考察商情，看到了這一景，經他盤算一下，這批舶來女人的成本相當高，如此一對一的比例供銷，未免太不合經濟。於是，他趕回福州去，用低價位收買了一家「夕陽型」的妓女館，再買通海關及檢查哨，整條船大模大樣地開過海來。打起了「細姨館」的招牌，讓那粗線條的閩南佬品嚐甜嫩的福州味。頃刻間，細姨館紅遍了三貂社。這以後，三貂林徑海邊長年常春，漸見粉臉綠女穿梭其間，以替代昔日的海鷗山燕，各村落間，嬰兒啼哭聲也此起彼落，這才像個「人的世界」。

只過幾年光景，一群又一群的孩子從山村裡冒出來，在四處野遊嬉戲，很是喧鬧。上一代的移民是讀書甚少，識字不多，而這一代卻是全文盲，沒個學堂可上學，怨不得孩子那麼粗野，倒有個例外，那是眾人心目中幸運兒楊高。不過三貂的孩子們卻很憐憫他，看那可憐的楊高，在他母親監督下早晚都要讀書寫字，在父親管教下種田、鋸木、挖泥、修路、砌牆，做個沒完沒了，立身在這荒野上，楊家很用心要培養一個多才多藝、知書達禮的青年。誰看到楊高這孩子，都會立即想起一個嚴肅問題：在這山村裡，出了這樣美少年，楊家他日要怎麼娶媳婦？——這一點，王雅愛倒有遠見，她早早就寄信往漳州給她三姊，並附上一份楊高的生辰八字，請三姊預早替小甥兒物色個好姑娘，絕不吝聘禮和船資，擇吉日運來三貂嶺。三姨夠苦心，為了一個小外甥，先後送來了兩個小姑娘，都是江姓人家。頭一個在航途中遇上大颱風，葬身海底，難得江家親家母想得開，她只痛苦一陣，就下決心把另一個小女兒再送過海來補缺兒，終於平安抵達。楊家見到了這妹妹，倒未忘那姐兒。在成親之前，先在海邊舉行個招魂祭，把那亡魂從海底裡給招上岸來，然後由楊高引回家去，跪在楊氏列祖列宗神位牌下。這時楊母身披娑裟走將出來，頻頻垂淚，輕輕呼喚：「勤兒，妳回來了！」

勤兒是誰呢？她就是那姊兒江勤，妹子叫江儉。楊母那一聲勤兒，害得新娘子哭成了淚人兒，惹得楊家個個都哭了，才不像個喜事哩！

楊母為了圖個圓，決定舉行「陰陽合璧」婚，把二位姊妹粘成一妻，兩芳名接成一人，改叫「江勤儉」，兩岸親人莫不大快！據說：楊母於招魂祭子之前，先在家宅佛壇下唸了七日七夜的經，以超渡小靈魂，居然動了菩薩的悲心，託夢指示行此「合璧婚」。如今楊氏古墓、神位、族譜等項，記載第二代祖媽娘的芳名一概是「勤儉」二字，意義深遠！

　　　　　　　＊　　　　　　　　　＊　　　　　　　　＊

　　此刻，二百年後，一九九一年的此刻，台北電台正播著一段新聞：

　　「昨夜，新竹南寮附近海面發現一艘大陸漁船泊在海邊，船上空無一人，顯然是偷渡客的渡船，於是，海防部隊立即出動緝捕，在一處防風林下捕到七名大陸偷渡客，其中一名是女性，身懷五個月的孕娠。在受審後，她接受電台記者錄音時哭訴道：「我是福建長樂縣人，年前和台灣商人結婚，懷了孕，丈夫回台灣，我不得入境，無可奈何只好偷渡來，求台灣政府老爺成全我夫妻一對，莫拆散；果真不得容我一身，至少容許我把孩子生在這島上……好比……好比一隻母龜在游離之前讓牠把卵下在這海灘上。鄉親呵！把我當做一條母龜好不好？好不好？……。」

　　對不起，我的讀者，此刻，在歷史的複印機與眼前景象重疊折光中，我感到一陣眩暈，拿不穩筆桿，待搖晃過了，再重新拾起……。

　　歷史的複印機在運作：沙、沙、沙……。新聞的傳真機也在運作：嘀嗒、嘀嗒……。

從山林，荒林，空谷傳出的足音，像甘泉那麼甜美，幽蘭那麼清香。

四、書聲

摘錄幾則社會新聞：

1.一向好勇狠鬥的民風，未見改善，往往多瞪人家兩眼，或一言不合，就猛打起來，甚至聚眾械鬥……。

2.那日，幾個泉州人跟漳州人聚賭，為了換錢事，起先口角，接著毆打，終於釀成一場巨禍……。

3.義勇自衛隊長王松，為巡邏海防，率幹員數名進入鹿港，途中與轎店小工口角，激怒之下舉鎗射擊，死傷了好幾人，於是引起一場大械鬥。

類似這樣的新聞，在當今台北各報社會版上經常可讀到。可是，那三則不是新聞，而由清代台灣府志或縣志的摘錄下來，原始文獻是文言，筆者把它譯成白話。茲將原文錄下：

1.……好勇狠鬥，迄未除盡，往往睚眦之仇，報而後快，片言不合則輒鬥，甚至械鬥。（東瀛識略卷三）

2.嘉慶十一年，泉人與漳人同賭，因換錢起釁，始僅口角，繼即鬥毆，終巨禍。（漳化縣誌卷十一）

3.義首王松為防賊船入鹿港，與轎店小夫惡語相詆，舉鎗傷斃數人，終起械鬥（出處同上）

由此可見，現今台灣社會之暴戾風氣，並非出於人心不古，倒是那具歷史的複印機頻頻向現代投影傳真下來，而呈現在報紙上。那三則古事發生在當時台灣西部政治文化最盛之區，至於東海岸「化外之區」的三貂嶺情況自必更惡。

王雅愛初到三貂，可真是一日數驚。當時人煙未稠，紛爭較少，仍不時傳出幾許稀落的鎗聲，或一陣憾屋震地的炸響。有的說是獵獸，也有說是防番，多常說是流浪漢酗酒鬧著玩。她初婚時連連流產過二胎，就是她家簷角與屋後兩度中彈給嚇掉了的。早幾年，白日裡，楊聘經常外出幹活，她單身居家，好生害怕又無聊，只好伴佛度日，一閑下來，誦

經參禪，竟修鍊至靜心定性，任聽四野槍聲宛如自然天籟。終於安然把楊高生了下來。及至小媳婦娶入門，當地治安情況更糟。媳婦每聽到槍聲，就奔向婆婆身邊，畢竟都有個伴了。後來幸虧那家「細姨館」開業，好漢們的火力大半移了過去，遠了些兒。每回鬧事，館子裡鶯嗁燕泣，血濺滿堂，橫屍內外，慘不忍睹，有時難免殃及細姨姐兒。因爲好賺錢，倒不愁隔海福州婆不源源而來。三貂嶺男人是一團野火，由福州婆引至細姨館裡去燒，爲害最輕，難怪有人議論著，那些福州婆才算「烈女」！

乾隆三十三年（一七六八），三貂突然起了一陣騷動，自淡水廳來了個很飆的漢子，名叫林漢生，公開招募志士共同去開發噶瑪蘭，這原是三貂人共同的夢，大家自必擁護，可是，一經探討了解，覺得林漢生不但實力單薄，起步就不踏實，尤其他對噶瑪蘭番社所知太少，近乎妄動蠻幹。所以只在三貂造成一時轟動，支持的人並不多。倒有一個人表現得很熱烈，替他奔走，忙了一陣，這人是久困三貂的一條龍「阿拚」。道理很分明，他靜久思動，年滿四十了，不趁時一拚，恐怕再沒機會了。可是，他老婆抵死不肯答應，他就動不了。平心說，他原不是個天生怕老婆的孬種，只怪他自己娶個分量那麼重的美妻。她的家世、教養、學問、節操、婦德，足夠罩住他的飛天衝力。她素日面對丈夫輕聲細語，絲毫不帶火氣，擺出一副弱女柔妻的模樣兒，但是，每當她抱持原則就變成個鐵娘子，寧死絕不低頭；尤其令人欽佩的，她足不出戶，只憑直覺，衡量世情，析理分明，每下斷語，縱不中亦不遠矣。這一回，她著實用了個比較重的「不」字，隨即安撫他道：「不錯，林漢生這人雖成不了大業，但他的精神很可嘉，不妨捐些錢贊助他。」

叫他吃驚的，是她知道了不少林漢生的動態。原來有不少村婦，登門請教過這位老前輩（同是天涯偷渡人，楊夫人算是前輩）。她們先作報告，再請指示迷津。她出言一向謹慎，只勸她們在這段日子裡，各自看緊丈夫。她只點到爲止，鄰婦也都明白她的意思。

楊聘當然不敢違妻意，儘管心裡頭有一萬個不情願，爲此悶悶不樂了兩個多月。忽然南方傳來了消息，有個布商行經噶瑪蘭，看到林漢生等人的顱骨串掛在番社門前，那番王見他來到，好生得意，取下一副頭顱，當壺斟酒，奉敬一番，嚇得他直奔回三貂來。這結局顯示王雅愛足不出戶，料事如神，因此，她在三貂聲望日隆。

過了五年，乾隆三十八年（一七七三），三貂社出現了一位台灣開拓史上最具傳奇性的人物，這人改變了東海岸的面貌，名叫吳沙，漳州金浦人，體格魁梧，臉圓耳垂，雙目如燭而帶柔慈，早年在鄉里過著潦倒的生活，直至四十三歲那年，才渡海到台灣。他比楊

聘只小三歲，卻遲來二十二年。他專做番社生意。以鹽鐵、布料、火藥等類物品向番人交換野獸皮毛，獲利甚厚。他為人素重俠義，豪爽慷慨；財氣大了，交遊更廣，待人絕無閩粵之分、漳泉之別，是個徹頭徹尾的四海人物。

乾隆四十三年（一七七八）仲夏的一個黃昏，吳沙在山道上走著走著，忽聽到一陣朗朗的書聲，他簡直不能相信自己耳朵，於是駐腳細聽，四下掃視，望見一戶小巧人家窗口有個少年人在讀書。他走過去，小聲問道：

「小少爺，你老師是誰呀？」

「家母。」

正在驚疑中，屋子裡走出一位中年婦人，氣宇不凡，穿著素雅，立在屋簷下。

「打擾了，小姓吳，金浦人氏。過路此處，聽到書聲，真想哭一陣。少年不好學，老來方後悔。可否請教尊姓大名？原籍何處？」

「小兒的爹姓楊，金浦佛曇人；愚婦王氏，家在漳州府十松齋，說來才慚愧，出身書香門第，但知女子無才便是德，哪敢多偷學？到如今，置身山野荒村間，無可奈何，廖化當先鋒。書到用時方恨少。母教有失，小兒無知，難免讀錯音，千萬莫恥笑！」

「啊……啊！是師姊麼？怪不得如此面善，和大師尊容一模像。慚愧得很！我是師門下最不成材的逃學生。嗯，師姊，妳本是金枝玉葉，敢問怎麼會到這荒山野地來？」

她這才自覺說溜了嘴，隱藏久年的身份一下子曝了光，心中懊惱之至。雖然雙親下世多年，已無大礙。可是，自己是個婦道人家，出言如此失檢，總是一件不妥當的事。在悔恨交加中，她丟下了一句話：「天下之大，天涯之闊，既能包容萬物，哪會計較什麼金枝玉葉，或是殘花敗草？……」她轉了身，隨即消失在廊道暗處，這時，下沈書聲又復高揚起來了。

難怪吳沙聽到書聲顯得那麼驚訝。事實上移民到三貂來的不外是流氓與文盲兩類人。在這暮晚裡，從山野荒徑中發出書聲，對一向被視為「瘴癘之區」、「化外之地」的三貂來說，是絕對例外的事。聲聲句句叩他心弦，帶給他無比的鼓舞和啟示。當他轉身走向原路，時值殘秋，天暗得快，南天上已浮現出一顆明亮的星子，正在噶瑪蘭那方向。

當吳沙出現在家門口，楊聘原也在家，只因談的是學問事，他插不上嘴，所以沒出面。楊聘他從小失學，只粗識幾字。如今，妻教家課，他得便也偷聽了些兒。曾聽她提起過早年她偷聽書的往事，這倒給他很大的鼓勵，於是大膽偷聽起來，著實進益不少，妻子

心裡全明白，早年爲父的能裝傻，如今她爲妻也裝做不知情，讓他偷得自在些。

<div align="center">＊　　　　　　＊　　　　　　＊</div>

那年春節，吳沙回漳州金浦過年。

海禁雖嚴，像吳沙那樣貿易商是通行無阻的。他在故鄉有妻子、兄和弟各一，一大堆女兒和他四十一歲才生的兒子光裔，年方三歲，晚年得子，自是非常疼愛。

他每次回鄉，必往金浦邑郊探望一位亦師亦友的方了然居士，這回倒有正事向他請益。一見面，吳沙就把他對未列入版圖的台灣東海岸所懷的野心坦誠相告，了然居士一邊細聽著，一邊在心中打備好答案。他說：「沙弟，憑你的本領與才能，要開發田園容易，心園則難；要種稻植果容易，要紮下文化的根則難。如果你只一味屯墾鋤耕，而不散播文化的種子，東海岸一片的平野只是過眼煙雲，斷不算是你的世業。」吳沙聽了連聲稱是，居士說得也起勁：「中華民族所以能大，靠著兩件魔力強大的法寶。第一個法寶是漢字，那像女人的三寸金蓮一樣，儘管人家惡其臭，嫌其難纏，卻很著迷，魔力尤其大。自古以來，不知有多少民族的語文，一經接觸漢字，就漸漸被喫掉。當今皇上早把他自己的滿文淡忘了，一心癡迷於漢文，就是個活生生的明證。第二件法寶是科舉制度，那更臭，也更迷人，簡直是個大魔網，能輕易把億萬人民都吸入網住，共同投入文化的殿堂。我們老鄉親鄭成功很明白這一點，他把整套的科舉機體搬過海去，架設起來，運用這機體把我國文化在台灣土地上紮根。沙弟，你心裡必有數，在咱們諸鄰國如菲律賓、暹羅、安南、緬甸、馬來、爪哇等地，閩粵二省移民人數遠比台灣多得多，可是其他地區移民搞得再好，永遠不過是個僑民而已，唯獨台灣的閩粵移民不變爲僑民，而是我國民之一分子，爲什麼這樣呢？此中最主要的一個因素，是鄭成功治台之初，就把科舉的法寶整套搬去，一個零件也不少。大凡科舉的運作都必須是連鄉、連省、連京城的一線作業。所以在台灣的中國人不管遇上什麼天翻地變，都不會變成僑民。所以，你要開發東海岸，一邊開墾耕作，一邊要播下中國文化種子。特別記住，要把西岸既有的科舉制度連線到東岸，你就穩如泰山了。等到出了個把舉人進士，大清帝國就不再計較「荒蠻之區」，而將之列入版圖。聽說居台三籍人士性好械鬥，到那時，憑他們怎麼鬥，都在科舉魔網裡鬥吧！無礙於大局。所以，你此去東海岸開墾，除了帶大批鋤頭鏟子外，還要夾帶大量經書與紙筆，才能立世業。」

吳沙聽了方了然居士一夕話，他真的方了然一番道理。至此，他順便提問一件事：十松齋老師過世之後，師兄妹們的情形如何？方居士發出一聲長歎，尋思片刻，才回應道：

「自大師仙遊之後，十松齋院星散，平時和王家少往來，情形不清楚。倒是那個小師妹名震一時，她曾不幸遇上暴徒遭凌辱，她為表名節，捨身投海自盡。地方人士對此莫不引以為榮。」

　　吳沙這才明白三貂嶺楊夫人是怎麼一回事，對她的堅勇行為，只能心下暗暗欽敬，不好一語道破。過了年，他帶著他的三弟吳成一同搭船到淡水，住了一段日子，又從淡水轉來三貂嶺。剛歇下，就派人通知楊聘到天后宮相會。原來他在泉州特別為楊高選購了幾本經書、字帖，以及一套精緻的文房四寶；另備當歸、紅棗、木耳、高麗參等數品，帶給楊高滋補一番。吳沙是直性子的人，不讓楊聘開口道謝，緊接著說：「楊高是三貂的好孩子，三貂有責任培植他。我想贊助他到淡北新莊明志書院深造，那是一所高水準的書院，一切費用包在我吳沙身上。只望他專心讀書，他日金榜題名，讓朝廷刮目相看東海岸，而列入我中華版圖……。說至此，吳沙顯得有些激動，聲音也略帶嘶啞。至此，楊聘不敢多話，拜謝而去。

　　楊聘帶回二份大禮，手中的一份尚輕，心中載著那份「吳沙構想」的禮品著實很重。他走到老婆面前，先揭開了手中一份禮，然後再把吳沙的構想原原本本敘說了一遍，不料，她的反應卻是出奇的冷。那一夜，她睡得遲，起得早。天一亮，就通知丈夫把吳沙贈的文具收下，其餘都退回；另外給帶去一封信函，除感謝關懷外，並表明心志：她學力不足，教子但求實用。因自幼側身於士林之畔，自知「科舉」乃朝廷捕捉士人之器物。她自審既無能力，也斷無意願驅使小兒入此誤途。小婦人識淺志短，每日所見限于針尖線頭之事，望不及東海之流雲，瞧不見版圖之幻影等語，婉謝了吳沙。

　　楊聘送去那一半退禮和一封謝函，心中原準備吳沙大發一陣雷霆，卻不料，他竟大笑一陣，翹起大拇指稱讚楊夫人是位了不起的女丈夫。在短短的日子裡，他先在漳州聽過方居士推崇科舉制度一夕話，如今又見楊夫人排拒科舉的言詞。這兩種全然不同的聲音，吳沙以為並不相悖，而是相行，社會才會平均發展。

　　在各番社中歷經七年的磨練與運營，吳沙不但積蓄了龐大的資財，在三貂還擁有幾百名「同是天涯淪落人」，表面看那是他龐大的負擔，實則也是一大股可觀的實力。那班人大半是亡命之徒，很是草莽，但是對他倒是服服貼貼的。此外，他也學會了番語，雖嫌半生不熟，那才好用，對他是如虎添翼。三貂的情勢對他如此有利，富沃的噶瑪蘭平原僅是一山之隔。東海岸的前景，如日初昇。他是個識時務的人，乃於乾隆四十五年（一七八○）

385

自淡水遷來三貂嶺定居，吳夫人和四歲的光裔也從漳州接了過來，擇地建造一座大宅院，築圍種樹，形同小皇宮。

那年的一個仲夏夜晚，眾鄉親在天后宮聚會，當然少不了吳沙這個主角，幾乎每一項議案，都和他脫不離關係，諸如墾地與水權的分配、獵槍火藥、漁具材料的補給、防番兼和番的雙管措施等項，無一不仰仗吳沙一臂之下。他處理事務非常明快，每一糾結都只三言兩語就解決。最後，他很感慨地嘆了一聲道：

「現在，縱觀橫看整個三貂嶺，人丁已經很旺，到處大興土木，但是，我認真一看，整個三貂似乎只有一戶人家——楊聘的家」

雖然吳沙財多氣大，可是他出口如此誇張，難免令人不服氣。他心裡很明白，接下去就說：「我說三貂僅有一家，是用一圓規來觀看。三貂確實只此一家是圓的，關鍵只在於楊家的子弟在受教育，知書達禮，將來才有出頭天。鄉親啊！我們不能只圖有田有水，有衣有食就滿足。必須受教育，否則無異於禽獸。教育是移民家庭所面臨最嚴重的問題，大家為什麼老是爭這爭那，就沒半個人向我爭書讀，怎不叫我失望呢？」

大家都曾喫過不識字的苦頭，何嘗不知道讀書要緊，祇是沒有法兒。在這山邊海角落，每有渡船自隔海帶來幾封家書，要找個人代讀一下，真像求仙一樣難，此中難處不說吳沙也明白，他只是用那話兒來刺激鄉親，叫大家在教育方面也多用些心思。此刻眼看大家有了共識，於是沒經什麼商量，就決定聘請楊夫人擔任教席，在天后宮設堂教授課，小孩和成人一齊上啟蒙班，按人頭每月各出十斤白米，家境困難半費或全免優待，差額統由吳沙代為補足。

大家順水推舟，推舉吳沙代表鄉民去楊家洽聘；可能因他才碰過她的釘子，只見他猛搖著頭說：「凡事要分工合作：設堂費用包在我身上；求聘老師是各位的事。」吳沙說罷，起身走了。

第二天，鄉長一大早就把楊聘叫了去，將鄉親公議的事告訴他，請向楊夫人轉達這份誠意；教學束脩從優，按時由鄉民輪流抬轎接送上下課。此事關係鄉親長遠大計，如果不做，下一代都將變成番仔，這是一份全鄉民共同禮聘的聖職，務必請楊夫人接納。

這椿事，楊聘倒有把握。因為，他深知老婆素重子女的教育，推己及人，也必樂於教人，他於是又猛拍著胸脯，保證不負鄉長之所託。然後意氣昂然地奔回家去，向老婆報了喜訊。她聽了，先是愣了一下，隨即陷入沈思，久久才冒出一句話：「這著棋又是吳沙先

生下的。」

「是鄉長」

「是吳沙」她肯定地說：「我不會應聘，斷斷不會的。這倒是一椿大好的事，你要趕快去回報鄉長；我不能受聘。」

「妳不能？可是我答應過了呀！那叫我怎麼下台呢？」

「怎麼下台？那是你的事，跟我不相干。」

「雅愛，妳究竟要多少銀子才肯教？」楊聘惱火了：「開出個價錢來，我跟鄉親去商量。」

「楊相公啊──」她抵三貂初夜以來，這是她第二次這樣稱呼著：「楊相公！你究竟把我看成什麼樣的女人？事關教育大業，你竟敢向我問價錢？這一點倒看出了你見錢心迷，居然認不得自己的老婆了！我老老實實告訴你，『不』是女人最珍貴的一個字。我一生不輕易說不；說出了，任憑天皇大帝都改不了的，雙刀擱在我的頸子上也不會改，你快死了這條心吧！」

「雅愛，失禮！失禮！我把話說過了頭，求妳寬諒。因為這是關係子子孫孫的大業，妳不能不關心。妳不該把話說得那麼絕。若任憑子子孫孫個個變成盲牛、變成番仔，我們在良心上說不過。」

「是的！」從那緊咬的牙根縫間，她硬擠出聲音來：「那確是百年大業，可是，那是朝廷的事，台南府的事，三貂社的事。跟我這個死過了的女人不相干，毫不相干！」

「時間已過了二十六年了，妳就算死過，也該轉世了，老婆子，妳要出來救救三貂的孩子。」

「當年，我身為少女，落難村野，承你救我，但是鄉里人全要我死去，你知道女人是什麼東西嗎？女人是個沒有資格，也沒有權利被凌辱的族類。一旦被凌辱，不管她清白不清白，她唯有一死才能表白操節。我為貪生，竟以偷渡代替死亡，承蒙不棄，方得在此山崖海角苟活到如今。天下人如此看待小女子，尚可忍，最是狠毒是先聖先賢……」她再也禁不住了，淚如雨下「單說，以仁為本的先聖孔夫子吧，他，他，他對小女子也發過一句狠話：『天下唯小人與女子難養！』，何況，我祇是個女子的死靈魂，怎敢在聖賢尊像前執教鞭呢？楊聘啊，求你，求求你，允許我再安安靜靜地偷生下去……」

說至此，夫妻倆相擁對泣。

　　楊夫人不願受聘，吳沙心裡早有數。在東岸開發計劃中，他早打定從西北部各重鎮引進一批專業人才，負責管理及訓練他手下那些烏合之眾。其中也包括倫理、語文等課程教師。自從他定居三貂以後，四方流氓前來投奔人數激增，最使他感到難過的事，莫過於漳人地域觀念過深，泉州和客家人都在抱屈，不時聽到「歸去兮，歸去兮」的怨聲。（他為了遷就現實的情勢，外聘專業人才也儘量採用漳人籍士，這是違背他本意的無奈作法。

　　在一個嚴寒冬夜裡，楊聘在一隻大陶缽裡燒柴取暖，在晃動的火光中，夫妻倆相對飲茶閒談，雅愛顯得特別冷靜肅穆，她拿起一支火箸一邊撥著柴火，一邊說道：

　　「最近我夜裡仰望月象星脈，日裡細觀山嵐地氣，顯然氣運已有南移之勢，可見咱們漳人將向噶瑪蘭方面進發了。一旦出師，統帥大將除吳沙之外，斷無第二人。他宅心仁厚，若有大舉必能堅持「漢番兩利」之原則，你父子倆為報知遇之情，自應追隨他去，且必須全力以赴，而不圖名利，這是我終老前的最後願望。」

　　楊聘從她手中接過那支火箸，輕輕地撥弄著。

借刀殺人，小智；借其刀而用之，上策。

五、計中計

　　乾隆五十一年（一七八六）中部大里鄉地主林爽文發動暴亂。台灣歷來民變頻仍，大半出於草莽性人物遇上了清廷胡塗官，彼此為了莫名其妙的事故發生誤會，以致引起民變，林爽文之亂是最典型的一例。他所率的鄉勇毫無紀律，在中南部各地燒殺、劫掠、姦淫無所不為，清廷援軍自鹿港登陸討閩，上了岸，因水土不服，毫無作為，全賴地主派出鄉勇去圍剿；尤其霧峰林家的鄉勇表現最出色，苦戰經年，終於敉平暴亂，餘黨流竄入北部山區。因為林爽文原籍漳州府，跟吳沙這一批群眾是同鄉，清廷十分畏懼餘黨與吳沙部下結合起來，那才可怕！因此，淡水廳知事徐夢麟，令飭駐派新莊縣丞王增鐏（位同副知事）監視著北區山地情勢。縣丞一想起吳沙，坐立都不安，於是，他派人到三貂把吳沙請去。見面之下，縣丞對他禮遇備至，向他分析當前北區政治及軍事情勢，非常敏感而緊張，所以敦勸他趕緊把手下群眾解散掉，以免惹事生非，禍及自身。語氣中既關懷又帶威脅。

　　吳沙卻說出另一套更有力的道理。他說：群眾留在他身邊，如同把虎狼留在獸籠中，生活安定，而有規約，地方安全可保無虞；如果把他們解散了，無異放虎狼歸山去，後果不堪設想！

　　吳沙這套道理大大地壓倒了官府的胡塗想法。王縣丞無法不予採納。可是，心底裡很不情願，因此對吳沙更加戒懼，決心把他弄掉，於是想出了「借刀殺人」計，先是給他誇獎一番，說他具有開天闢地的魄力與奇才，清廷正需要像他這樣人物，鼓勵他勇敢去開發噶瑪蘭，府衙決予全力支持。

　　吳沙心知這是毒計，分明叫他到噶瑪蘭去送死，借番刀除掉眼中釘罷了。吳沙反應得快，他將計就計，立即向縣丞下拜謝恩，誓言必定進佔噶瑪蘭，以報效官府。辭別時，那縣丞嘴角露出得意的微笑：「正中吾計」，吳沙也得意的微笑：「正中下懷」兩相得計，興辭而出。

　　吳沙是個很沈著穩重的人，他不會把縣丞的官話當真，也不必當假，運用得法，假話也可以變真。當他步出新莊官衙，心裡充滿著無限的希望，也是他運用最高智慧的時候

了。他走向人才集粹之地——淡水，物色了幾位得力的幹員，帶回三貂嶺。很快地，在水陸兩便的澳底鄉設立「噶瑪蘭屯墾處」。參與此項計劃者有許天送、朱合、洪掌等諸先生，共相計議，採取幾項策略。

首先向知府官衙作個忠貞的表態，以「保衛三貂嶺」爲理由，派出有力的鄉勇在山峽北區入口處設防，堵住了林爽文餘黨東移之路。如果要吳沙進剿鄉親暴徒，有損俠氣，他才不幹；若爲三貂安全而自衛則可。事實上，此舉無異把暴徒堵死在北山裡，任憑清兵圍剿，直至消滅爲止。因此，清廷不但不再找吳沙的麻煩，反而論功行賞詔授「武信郎」爲吳沙加冠添翼了。

從這起，吳沙一反過去的作風。他原來是個只做不說的人，現在可大不一樣，變得好像是光說而不做。他除了強力運用朝廷授予「武信郎」的封號，一再對外造勢之外，而且楊言他已奉淡水廳委派負責開發噶瑪蘭計劃，藉此把那縣丞的一派虛言都當眞，而到四處招遙。他這樣做，一旦採取行動，縣丞想賴也不大好賴了。這一著，也是一種「堵」，堵住了縣丞老爺的狡猾賴皮。他要吳沙去送死，可沒那麼便宜。

南進計劃勢在必行，但時期未熟。不論財力、人力、組織、訓練等項都差得遠，吳沙自知他手下那批烏合之眾，即使有能力進佔噶瑪蘭，也必如同用血洗過那麼慘，自非吳沙所願見。他自新莊回來，一直保持高度沈著，只不斷地造勢，果然得到了很好的回應，海內外三籍流氓（漳州、泉州、客家）前來投奔者與日俱增，其中也有不少傑出之士「毛遂自薦」而來，吳沙更以上賓待之。至於財源方面也有了著落，北部股實大戶紛紛解囊，如柯有成、何繢、趙隆盛等巨子先後獻出巨金。那名震遐邇的板橋「林本源」企業負責人林平候先生（漳籍），他聽說鄉親去投奔「噶瑪蘭」陣營，走在三貂路上是那麼樣的艱苦，他於是出大手筆獨資開闢自新莊至三貂（直抵大里邊界）這條山路。國人每提起蘇花公路，無不追懷日本人之功勞，卻忘了咱們老祖宗先譜上此路前段的「序曲」。

這條路非常重要，是南進噶瑪蘭的先決條件，不論在工事、軍事，移民的補給上都提供了重大的貢獻。如今北宜鐵路那穿山越嶺的壯觀奇景，可以想像二百年前板橋林家用鋤斧開闢這條山徑的艱苦，這麼艱巨的工程，自必分段施工，最後也是最重要的一段路——自貢寮至大里，吳沙交給楊聘負責設計與監工。那時候，楊聘已五十一歲了，幸虧他的三十六歲兒子楊高正當壯年，而且他的土木手藝比他老爹更精到。吳沙可能看準了這一點，才把這最前線的一段路交給楊家父子倆。

　　當年，如果從新莊派個飛毛快腿趕到大里鄉，最快也要兩天半時光。兩百年後，一九九一年春，我伴隨楊聘的第九代孫女兒——楊英風的二千金楊美惠小姐共乘每小時行程一二〇公里的「自強號」火車，穿山越嶺飛馳而去，只耗一小時又四十分鐘自台北駛抵宜蘭，乘客老在埋怨這條線「多慢呀！」為什麼還不趕快建好全程四十分鐘的高速公路。楊小姐因旅途勞頓，正在打盹；筆者探望車窗外，在那荒煙蔓草中努力尋找昔年的老路，尋不著，眼前卻隱約出現那二位二百五十多歲篳路藍縷的楊氏第一始祖，好想哭一陣子嘞！

　　屯墾人員的訓練教育，分為三個主要項目：一、作戰技能訓練，包括道德、倫理、語文的學習；二、工程技術訓練，著重快速築堡的土木人手；三、醫療保健訓練，為自保並兼救助番人。從訓練過程中，按個人的擅長加以分組。除工程組篤定由楊聘負責外，作戰及醫療兩組的教練人員早向福建徵聘專才，並分途偷渡入境，先後展開了訓練工作。

　　另設個「農耕輔導組」，負責教導番族正確耕種方法，增加產量，改善生活，乃屬求本之計，吳沙對此最表重視，又是大家最內行的事。結果呢？績效最差。原因出於番人皆患懶病，拿起鋤頭，祇淺淺地一掘，懶病是無藥可醫的。當時群眾流行一首諷刺民謠：「番仔自早也耕耘，鋤頭入土只寸許，百鋤不及一犁深，那得餘力畜妻女？」

　　在闢路設計之前，吳沙派楊聘父子出差，並給帶去一幅荷蘭人繪製的台灣地形圖，要他憑圖實地觀察其所負責的路段地形——從貢寮至大里，然後擬出一條最可行的路徑，送往板橋林家認可。特別關照一點：往大里那一程，吳沙要陪同一起去，將帶他們越過邊界，進入噶瑪蘭平原察看預定登陸場地形勢，預先界定第一個屯墾區的範圍。又一再叮嚀記得順便帶些沙土回來，作比較研究，以便就地取材，用最快方法建造最堅固的土堡和土城。

　　楊家宅院原是一塵不染，沒幾天功天，竟弄得零亂不堪。屋裡到處擺滿畫筆圖紙，連王雅愛的閨房也難逃劫數。她眼看父子倆繪製的設計圖，實用是不成問題，但是運筆欠雅，她看不順眼，於是盡義務替他們重新描繪著，再用那娟秀的書法重寫了圖說，於是乎，滿堂滿室盡是待乾的設計草圖。

　　過一段日子，庭園裡也弄得好邋遢，楊高竟像個野孩子一樣，鎮日在園地上玩沙石泥巴，塑造土堡泥牆模型，做過了一座又一座，沒完沒了的。

　　「幹嘛這樣子？」

　　「媽，用不同成分的沙土或作模具，好比較效果，以免我們臨陣坍台。爸，經過幾番

實驗的結果，證明噶瑪蘭那邊和三貂這邊的沙土並沒有什麼兩樣，原是同一個地母生下來的嘛！吳先生偏不信我的話，要我從老遠帶沙搬土回來，試過了，沙質土性都一樣。」

「這是他做事踏實的表現，你要好好跟他學。」四十七歲的母親，在當年算是老了。她說：「過幾天，挑個涼爽的黃昏，父子倆帶我出去，在山道上走一走。」

父子倆聽了都驚愕地站起來。自從她那年深夜裡入門以來，她就不曾離開家門半步，如今自動請求帶她出去散步，可真是楊家一樁奇聞。也是大好的事。

奇妙的時刻終於來到，那是一個秋日的黃昏，夕陽撒下一股股涼涼的金光，在父子倆照護之下，她舉起金蓮細步走向山徑，像是怕踩折小草，又怕驚嚇了蟲兒，如履薄冰，顫危危地走著，那千林百草為了她突然的來臨，也跟著風騷起來，在晚風裡學她那嫋娜姿態一搖一擺著。突然她止了步，像少女尋找含羞草的動作，彎下腰身，朝著一叢雜草，探頭探腦，然後歡呼起來：「好呀！有呀！多的很呀！」

她伸出腳尖在草叢中撥弄著，點到了一株長著一連串淺紫色的小苞球的葛草，「這，就是這……」要楊高把它摘下，他抱在懷裡，走回家去。

她坐在門庭石椅上喘息，指著懷中草說：「這草叫做『觀音抱子』，一株草抱著這麼許多小苞球兒，記住，這是專治各種痢疾的靈藥，配清水煎湯服用。這幾天我才想起，一旦進攻噶瑪蘭，露宿荒山，雜處野食，容易患痢疾，我早年離家，只通此一味，今夕傳授單方，也許來日有助於遠征噶瑪蘭的壯士們。」

她仰起頭，在夕暉映照下，她那若隱若現的魚尾紋眼角閃著微微的水光。

<p style="text-align:center">＊　　　　　　　＊　　　　　　　＊</p>

三貂嶺比以往熱鬧得多，卻也顯得沈悶多多，四處都在練操比武，設工場，製帳蓬；設熔爐，打鐵器；闢牧場，養牛畜。這種種的跡象，看來顯然在準備長征了。可是，年復一年，按兵不動，三貂一帶有如「空雷無雨」的沈悶。偶有幾回下過緊急召集令，也只動員醫療組，每據報番社一帶發生流行病症，吳沙為討好番人，就派醫療人員入山救援，他們回來談起入山情形，聽了真叫人活活氣死，那些番人病倒了，只肯收下送去的禮品，硬是不肯服用漢藥，死勸活勸都不肯聽，吳沙急了，只好下令「強灌下去」沒半日功夫，病番個個都能起床，嗶嗶卜卜響一齊跪下叩拜。大家都笑吳沙真的是「牛疫」（台語：吳與牛同音），他不趁此良機把那番人宰光算了，還好心給他們治病。待他日，養壯了，好讓他們下山砍漢人的頭顱帶上山當酒壺。吳沙喲！牛疫啊！

其實，吳沙並不痧，他的一片好心，為咱們走向噶瑪蘭預鋪了一條平坦通道。

就在宅院後面，楊高依照吳沙認可那具模型，建造了一座合尺寸的土堡，結構簡單，堅實耐用，施工快速。雅愛看了又看，非常喜愛那樸拙的造型，既然這「樣品屋」空著沒用，她要用來做佛堂，全家都贊成，因為，她近來越來越入佛了，單獨設個佛堂，使佛俗之間有個間隔，免遭干擾。

在一個炎熱的夏日裡，吳沙上草嶺去察看一座橋樑工程。到了工地，他悄悄地繞至楊高身後，看他手中拿著圖樣，聽他仔細教導工人怎樣利用山溪地形和地物，借兩旁大樹把木板用籐條綑上，紮緊，架設橋樑。這麼著，三貂的特產和他紮籐的手藝都充份用上了。

這時吳沙腦際浮現出兩位可敬的人物：方了然居士與楊夫人。後者曾強烈反對兒子走向虛玄的科舉道路，但力求實學實用，按眼前楊高的表現，他正在踐行他娘親的實用主義。

楊高瞧見吳沙來了，慌忙放下圖件，迎了上去。吳沙先誇獎他幾句，然後交下一項新差事，指定他在這段路上，每隔五、六里設一座隘寮，每座可容納十來名鄉勇，負責該地區的安全。原則上先設隘寮，才闢路，開路時期暫作工寮；待路闢好，歸還隘寮，具有雙重的利用價值，所以要儘快設計出來。

「吳叔叔，有個現成的設計，不知道行不行？」

「拿來給我看。」

「您早就看過了。我想就用土堡的設計做隘寮，你看行嗎？」楊高看吳沙那疑惑的神色，趕緊解釋著說：「土堡將建在於屯墾區的前線，在結構上不容有任何缺失，所以不妨借此考驗土堡，使用起來發現什麼缺點，在咱們上路以前還來得及改進。再說同一模式的建築最省料，最省工，做起來也順手。」

「好主意，立即動工。」吳沙朝前走前幾步，又轉身問道：「好一段日子，沒見過令尊，他好嗎？」

「他老人家近來身體不大舒適，天氣這麼熱，家母不讓他出來。」

「對的。他有你這麼一個能幹的兒子，出來幹麼？等到天涼出來看看兒子的成績就樂了。噢，我想起一件事，麻煩你向令堂求一篇『出師表』文章，以激勵士氣。」

「哦！出師表嘛！正想問咱們什麼時候出師？」

「快了！所以請令堂快點動筆。」

「家母，她也說快了。」

「什麼？她？──」

「她看天問星，測得才準。」

「她是女星象家嘛！」

「差不多。」

當夜裡，屯墾處裡靜悄悄的，吳沙獨自挑燈工作，忽然傳達通報：「楊高求見」立時引進，但見他提著一隻籐箱走進來，吳沙笑著問道：「這麼快送文章來嘛？」

「家母叫我來問話：如果一篇出師表只有十二個字行不行？」

「山不在高，廟不在大，文不在長。」

楊高於是揭開那籐箱子，取出一幅黃紙聯字，攤開來看，上面用王羲之楷體寫著：

闢田廬

長子孫

愛番族

光漢邦

吳沙看了這簡明有力的十二個字，卻包函著「立志」、「創業」、「兼愛」、「倫理」等四大要旨，立時認定這才是他的出師表，好教他手下為數千餘名的草民莽漢全體熟讀背誦，不禁拍案叫好。

「這幅聯出處倒不凡。」楊高補充說著：「原掛在我家佛堂神壇前，家母早晚焚香膜拜，少說已唸過了一萬遍金剛經。」

吳沙連聲叫喚掌管銀庫的，那宏亮的聲浪在空堂上迴盪了好一會，才喚來一位睡眼惺忪的老人。吳沙叮嚀他明天把這幅聯字交下去，叫庶務員尋個高手刻在版上，先印千張備用。再叫他提出三十兩銀子，作筆潤交楊高帶回去答謝楊夫人。楊高斷然拒受，但說銀庫先生來得正好，因他奉母命帶來二百兩銀子捐給屯墾事業，請老先生當面點收，他便從籐箱裡取出一隻重鈿鈿的袋子，輕放在案頭。

「這叫我怎麼收得下？」

「不瞞你說，這白銀也很有來歷，原是家母的嫁妝，隨船渡海過來的，足足四十年，不曾動用過半毫，如今，能伴隨出師表一併呈獻上來，是一樁很有意義的事。」

「這麼說，我，我，我更收不得。」

「叔叔，這銀子才不是給您，是給噶瑪蘭的壯士們，您可做不了主的！」

只好收下了，吳沙送客至大門前，仰頭望著那滿佈星斗的夜空，他嘆著氣說：「令堂在天上必有一顆星。」

楊高踏著月色緩緩地走著，仰望著星天尋找什麼似的。及至走入家門，方知全家人都未上床等他回來。他先稟報吳沙好欣賞阿母那「小腳型」出師表，又說致送筆資三十兩銀子，已替阿母辭謝了；難得倒是說服吳沙收下那筆「嫁妝」捐銀。最後提及吳沙料定阿母在天上必有一顆星子，可不知道真的有嗎？那叫什麼星？

「有喲，我在天上當然有顆星」難得見她如此開朗坦言，「而且不是很尋常的星子，好早一個暮晚，我曾指出天上那顆是賊星，太陽一下山，它就鬼鬼祟祟地出現在天邊裡；也曾在晚餐桌上，指出那顆是乞食星，聞到飯香味就可憐兮兮地探出頭來，賊和乞食在天都有星，你娘是個大模大樣的女人，難道會沒有一顆星？」

「阿母，妳快說，妳究竟是什麼星？」

「我呀！我是一顆，不，我是一把掃帚星呀！」她側過臉去，朝向她的丈夫笑著「可不是嘛？」

「不，才不是」她的丈夫說：「妳是偷渡過銀河而不敢回去的織女星。」

屋子裡爆起了一陣笑聲。楊家難得有這麼輕鬆的場面，尤其是在深夜裡。

父親過世了，她會好好餵養眾多的兒女。

六、噶瑪蘭

公元一七九五年，執政六十年的乾隆帝禪位，翌年改嘉慶年號，這朝廷大事跟「化外之地」是毫不相干的。這一年，三貂地區倒有樁大事：自新莊至三貂嶺道路工程全線動工（那是傳統的山道），工程費悉數由板橋漳籍巨紳林平侯先生獨資捐獻。漳人素日受盡了泉州人的冤氣，這回可大大楊眉吐氣了；此舉更助長吳沙的威望，於是，三籍志士蜂擁而來，投奔於吳沙門下。雖然吳沙度量很大，待人一視同仁，但他手下則未必。因此，泉州人來了不久大半會知難而去。至於客家人在台灣素居弱勢，一向堅忍能耐，倒能在漳人天下討生活。他日南進墾殖計劃若有成，客家人斷不敢有三分天下之奢求，只圖分得一席之地，他們就拚命替吳沙幹了。

新春也帶來不好的消息，在這重要的關頭上，楊聘的老瘧疾又復發。幾度乍寒忽熱，老軀體大見衰弱，幸經雅愛悉心照顧調養，那條老命還撐得下去。八月裡，天清氣朗，雅愛卻顯得很憂悒。她一向沈默寡言，如今竟變得一言不發，除照料丈夫飲食外，日夜都在佛堂裡唸經，把木魚敲得異乎尋常的促迫，有如策馬急行中。中秋那天早晨，她忽然開口，低聲說道：「時辰快到了！」大家聽了都愣著。過了一會，聽到窗門輕叩聲：「楊聘兄在家麼？」好像是吳沙的聲音，楊高慌忙走出去，果然是他，忙著施禮請進。吳沙只遞給他一匣精緻禮品，說是給楊聘進補，出師期近，千頭萬緒，今早事忙，不進門賀節，但求楊夫人替他擇個吉日良辰。

「我知道了——」分明由窗子裡發出她的聲音，聽來卻如深林遠寺傳過來：「九月十六，子夜、水路、月明、潮高、順吉。」

那片刻的寂靜，長如一個世紀。吳沙終於說了一聲「謝謝！」轉身走去。

完全按楊夫人定下日程行事。好像她曾參與過機密會議後所作的決定，時間定得那麼恰當好處，包括月色潮水在內。

第一批挺進部隊二百三十餘名，包括楊聘父子在內，於九月十五日午後，分乘帆船四艘自澳底啓碇，另派一批二十四名幹員，走陸路，早在前兩天先到最南端的隘寮，監視著噶瑪蘭那一帶的情況，並約定於接近午夜時分，他們用燈光與海面船隊保持聯繫，然後前

去預定登陸地點接應會合。如果在登陸前發現當地土番有什麼動靜，在必要時，他們可在隘寮附近敲鑼擊鼓，用來分散土番的注意力，以利海灘登陸行動。繼第一批部隊之後，還有一千多名墾殖人員在澳底及鹽寮兩處渡口待命出發。

十六日子時，挺進部隊在月明如晝，夜色如晝的噶瑪蘭烏石海灘登陸，如入無人之境，未遇任何抵抗，與隘寮下來的內應人員順利會師，共同合力從船上卸下了工具、糧食、牛畜、帳篷、寢具等物品，然後立即按圖築圍建堡。那一群水牛擔任了很苦重的運輸工作。這時吳沙除派出了兩名快腿回三貂嶺，傳達順利登陸的喜訊，通知後繼人員按預定程序分批南下支援，他攜帶土番最喜愛的禮品前往番社拜訪噶瑪蘭番王，報告此番他奉官府遣派前來，駐防烏石港。緣因官府最近獲得情報，一批海盜將大舉侵犯東岸一帶番社。既奉命駐兵於此，為求糧糧自給，決定墾殖一些田地，請番王給予合作支持。番王早聞海面上經常出現海盜形影，故信以真。於是慨然答允，以求漢番兩利。

也許受了責任感的驅使，到達噶瑪蘭之後，楊聘的身體和精神反而好起來。原先大家都要他留在三貂家中，由他兒子來就好了。可是，他拚老命也要跟著來，而且把話說得很硬：這一回，他死也要死在噶瑪蘭，才能了卻當初渡海來台的一番心願。事實上，在這裡，他真的沒有什麼事好做，一切照圖施工，楊高監督得很緊，何況事前訓練得夠，實地作業少有差誤。這時，昔年舊夢已一一呈現在眼前，他看了真的樂透。楊高這才明白老爸非來不可的心情。

屯墾處特別配下一個好帳篷，要他多多休息，他哪裡閑得呢？沒事也要東走走、西看看，一直到了十一月尾，終於倒下去。吳沙得知，立刻派一乘篷轎把楊夫人從三貂接過來，並把三貂嶺的家務交給了媳婦。

楊夫人原想接他回三貂療養，她來了，看他那麼虛弱，不敢輕動。好在楊高趕工蓋了一座土堡，移進去住，時已入冬，住在土堡裡暖和得多。

她抵達噶瑪蘭第三個夜晚，楊聘臥在床上不停地喃喃自語，最是重覆著一句話：「這一生，我滿足了。沒白來台灣。」他的聲音漸漸低弱下去，終至昏迷；有時稍見清醒，喝下兩口水，又再昏迷，直至十二月十五日黃昏，像是一道迴光返照，他忽的精神起來，用有力的語氣鄭重地對愛妻說：「妳曾經偷渡過一次來尋找我，給了我這一生的幸福。現在，我要走了，我懇求妳，也警告妳，一生只許偷渡那麼一次，不准再偷渡去找我，因為這個家還……」他又昏迷過去，至當夜丑時斷氣，時距登陸噶瑪蘭足足三個月，享年六十

八歲。

　　天亮不久，吳沙就到喪居祭弔，然後他和楊高商討有關喪葬事宜，並徵得楊夫人同意，因時逢非常之期，身處非常之境，一切從簡，先就屯墾區內舉喪入葬，待他年景況穩定，再覓地撿骨移靈。「撿骨」在台灣移民社會中很風行的二段式葬儀，既能解決天涯人的一時困境，達成「入土爲安」的心願，也爲祖墳預設個美好的遠景。

　　下葬之日，屯墾區全體人員參加公祭。入斂時，楊夫人撲向前去，頻頻搥著靈柩哀號著說：「楊聘啊！你要先走，卻不許我再偷渡，你呀！太自私！太自私！……」隨即昏倒下去。這哀號最悲切，事實上，全場只吳沙一人能了然此中眞意。楊聘曾經使她死而復生，卻不容她同歸於死，所以她才抱怨。海峽易渡，情關難闖，往後她的日子怎麼過？思念及此一生見過大風大浪的吳沙，也禁不住老淚垂流。

　　此時，北方突然猛颳起陣陣凜冽的寒風，一時土揚沙飛，四野迷濛，掃乾了所有弔者的淚水，一掃而乾了。

<div align="center">＊　　　　　　　＊　　　　　　　＊</div>

　　烏石港灘頭堡穩住了，吳沙的心也定下，這才警覺到自身正處於微妙的境界，他的榮枯生死只繫於官府一念之間。他不血刃，取下了噶瑪蘭番地，官府據此可以論功行賞，謂之榮；他未經授命，擅自略地，破壞番情、意圖不軌，罪證昭彰，依法可處之以重刑，謂之枯。於是，他邀請許天送、林漢中等人共商對策，幾番思考，終於決定採取「光榮歸於主」的因應對策如下：

　　一、派快馬北上，遞送捷報，先至淡水廳，向同知徐夢麟呈報屯墾隊已順利取下噶瑪蘭烏石港，雙方分毫未損，漢番共相歡慶，這全仗徐同知暨新莊王縣丞的英明領導，所獲致的輝煌成果，謹函申謝。

　　二、繼再捷報至新莊巨商林平侯（即板橋林家之先人）與台中霧峰林家，懇求二鄉親協助進行側翼外交攻勢，請分別馳函淡水廳、台南府、福建撫台，以及在朝相知諸大臣，恭頌閣下大人的英明領導，我屯墾隊已順利抵達噶瑪蘭，漢番共利、萬民同慶，謹此拜賀。

　　吳沙把所有光榮的果實，很巧妙地分別往高官嘴裡一塞，甜蜜可口、謹敬有禮，官兒們若不沾沾自喜，至少不會說閒話而自損其榮，於是，保住了吳沙的身家性命。

　　發出捷報的同時，吳沙發動大隊鄉勇快速挺進噶瑪蘭腹地。按目前情勢，只有創造更

大的聲勢與更輝煌的業績，才是最安全的保障。此時烏石港第一屯墾區周邊土圍全部峻工，定名為「頭圍」。這個「頭圍」就是當今北宜線鐵路和公路必經之道的「頭城鎮」，此後，陸續拓展下去，各地區依次定名為二圍、三圍、四圍、五圍、六圍，以及二結、三結、四結……及至三十六結。如今打開宜蘭地圖，好些鄉鎮名稱，出現古怪的數字，原是當時屯墾區的編號。那頭城四周的土圍，原由楊聘父子設計興建的，歷時二百年，早被拆除精光，半塊也未留下。據古文物專家林衡道先生指述，那頭圍四城門原先各有一座土地廟堂。如今南北門兩廟堂仍在，遙遙相對，依稀可以想像當年土圍在景觀處理上頗具創意。如果早年能留下一小段，或一角城門，讓楊氏第七代的孫子——景觀藝術大師楊英風教授帶我們一同去欣賞一下，那是一樁很美的事，不過，這夢想在這年代裡是太奢侈了！

第二年春天，屯墾隊進入第二圍，番社才起了警覺，自認受騙了，於是群情滾騰，趁一個春寒細雨夜，他們向頭圍發動了突襲，攻勢力猛烈，爭先恐後、攀登土圍，飛躍而下，前仆後繼，血賤四圍。此時，吳沙、吳成兄弟倆各率一支隊員，堅苦抵抗，雙方死傷慘重，毫不畏縮，戰至天明，土番劫得一批糧食，然後撤出土圍。吳沙清查戰地，方知弟弟吳成被殺死在田隴下，撫屍痛哭了一陣，隨即抹乾眼淚，面對眼前殘酷的事實，他邊速做了兩項決定：一、把胞弟草草收斂，暫厝於頭圍內。二、全體隊員撤退回三貂，僅留下二十來名駐防，看守土圍內各種設施。這一點，引起隊員不滿，難道兄弟們的血汗全白流了嗎？吳沙只用一句話撫平眾心：「虎欲前撲，必先稍退。」出發之前吳沙親往番社向番王辭行說：因他無德無能，未能繼續負起海疆安全之職責，特來請罪告辭。番王心知吳沙喪弟，禍起番社，而今他竟以德報怨，撤隊而去，一時甚表感動，並露愧色。

大夥人馬回到三貂嶺，一切都恢復原狀，這裡只有一點異樣，南征之後，三貂「細姨館」生意冷落，關門大吉。吳沙下令就原地從事再生產與訓練，一股接著一股的失望、沮喪、沈悶的情緒，竟在開朗、明麗、安詳山林和海洋之間洶湧出來。不過，外界的反應倒令人興奮。四方志士越山、渡海，前來投奔的卻有增無減，遠超了受損的元氣。這一點，給了屯墾隊很大的鼓勵。

入夏時季，番社方面傳來土番的惡訊，卻是屯墾隊的佳音：據報噶瑪蘭番社發生空前未有天花大流行，番社衛生原本就不好，番族又不善於照護高熱度的病人，以致引起各種併發症，死亡甚多。番人大起恐慌，紛紛逃往他村，於是，把疫症散佈開來，弄得不可收拾。番社欲求援挨過打的吳沙，又不好意思。吳沙得知疫情，立即率帶醫療組人員前往救

援，個個身背重包，冒著烈日暴雨，登山越嶺趕去。現吳沙叫他們服藥再沒有困難了，但要破除土番幾項不良的禁忌仍很難辦。比如：在高熱中的病患，應打開窗戶，通風降溫，這道理土番很難接受，即使看吳沙的情面，把窗子打開一下子，也只是陽奉陰違而已。禍不單行，同時，又發生痢疾大流行，醫療組採用楊夫人引介草藥「觀音抱子」療效很好，相仿的中藥是有幾種，但遠不如「觀音抱子」來得那麼方便。在土番門前都可以擷取到。

番王年事高了，未染天花，卻患上惡痢。服食了那草藥，很快就痊好。吳沙又給他許多補品，都是他不曾嚐過的佳味，樂得手舞足蹈，頻頻呼喚：「吳神醫，你回來吧！不要離開噶瑪蘭，……。」

吳沙辭行之日，番王召集全村族人集體向「吳神醫」下拜，然後，他提壺斟酒，向他敬奉，吳沙慌忙接著，一飲而下。番王於是宣佈道：「本番社為感謝神醫救命之恩，決撥數十里土地以為答謝。往後吳神醫要怎麼再開發，彼此還好商量，但求不要離開我們，長守在我們身邊。」

所指「數十公里」是據史書記載，早年史書和番社的口傳數字都很含糊。不過，噶瑪蘭山坡地多得很，又何必斤斤計較多少公里呢？

吳沙自番社回來，他可真得意極了，此次他只帶幾個人上山去，勝過十萬大軍攻打噶瑪蘭，自古戰術攻心為上，貴在不戰而勝，從此他可放手大幹了。不再那麼戰戰兢兢。對上，他把光榮捧給上官，天坍有高人頂了；對下，他得番王贈地，大可為所欲為，地崩有人扶了！於是他率部長驅直下噶瑪蘭腹地，此時四方志士來投，有如風起雲湧，旬月之間，已超過一萬名，他儼如一位東征大元帥。

在台灣屯墾事業上，瘧疾算是一大敵，連鄭成功也死於此症（大致死於併發症）其死亡率計約百分之四十七，對於屯墾業，它的真正可怕不在死亡，而在於大部分人都被感染，拖延日久，大大減低了勞動力。吳沙也受此打擊，幸虧有大量新手補充進來，所以工事進展神速。

過了一年（嘉慶三年，一七八七）大局底定，吳沙鬆懈下來，反而覺得有些不對勁，身體卻好好兒的。於是，那年八月初，他就回到三貂社家宅休養，準備八月十四日在家過六十八歲生日，兼個中秋節，原想節後再去噶瑪蘭住所，他又感覺不舒爽，就不去了。派轎到新莊請來了一位名大夫，看了病，也說沒有大礙，衹要連服幾劑，多多休息，就沒事了。服了，病症仍然時好時壞，至十一月尾，他自覺不行了，便把兒子光裔，侄子吳化都

從噶瑪蘭召回來，正好許天送等好友也跟著來探望。此正適時，吳沙趁此交代身後事，最重要的決定是把大業交給侄子吳化代領主持，長子光裔爲輔佐。吳沙強調大局已底定，情勢至爲明朗，今後唯一要注意一點，力持三籍勢力的平衡，這也是台灣所有開發事業最感頭痛的難題。目前漳州人數佔七成，泉州二成，廣東客家一成。漳人把握天下，欲求平衡實則不難。漳人本身固若金湯，無人敢惹，問題將出在泉州與客家二小股之間互鬥，我們必須努力維護兩小股之共存，任何一小股被侵犯，漳人必須出面干預，必要時不惜動武，最後，他提出一份遺囑，交代葬地等細事。

十二月九日，距十六日楊聘三週年忌辰只差幾日，過年也迫在眼前，楊家大小都忙著打點忌祭和年事。王雅愛觸景生情，熬至深夜尚難入眠。忽見南窗閃出一道銀白的亮光，一顆星子朝著遠山落下去，她的心益發安不下來。

天亮，楊高草草吃過早餐，往田園去割菜，準備裝船運往北部趕年市。楊高才出門，一刻兒，吳家派人敲門報喪道：「武信郎吳沙先生於十二月九日丑時逝世。」

暮晚時分，楊高回家嗚嗚咽咽著說：「阿母，我剛剛聽說吳先生過世了！」

「我知道，昨夜我就預感到。」她轉身走入佛堂，隨即傳出一陣木魚聲。

過了一會，勤儉從廚房走出來，先給丈夫安撫了一番，然後搖鈴兒叫一家人喫飯餐；她婆婆向來動作最快，從佛堂走過來，很冷靜地對楊高說：「高兒，父親死了，你用了飯，就去幫忙料理喪事，凡事莫待人家開口，要自己動手去做。」

「阿母，父親下世三年了，沒有什麼喪事好辦。」

「是父親，昨夜丑時剛過世的。」

「他，他是父親？……」

「是，是父親，他，……他是噶瑪蘭的父親……他……死了……噶瑪蘭出世了……。」

至此，一家人都哭做一團。真的是喪父之痛，噶瑪蘭之父死了，往後他們都要仰賴噶瑪蘭的奶水長大。

出喪之日，備極哀榮，三籍人士都來祭奠，最是難得是噶瑪蘭番王率土番前來靈堂跪拜，那哭聲像狼嗥虎吼，才叫人心酸。靈前懸著一紙大素聯，上書「噶瑪蘭之父」五字行草，別無二言，下款題：「楊王氏拜輓」素聯哀軸排列長達盈里。祇此聯楊氏五字講給番王聽，番王聽得懂，而頻頻點頭稱是，接著他又號叫一陣。大家都聽不懂，但都很感動。

楊高負責設計墳墓兼雕鐫墓碑，這是他義不容辭的事。那幾年，清廷放寬海禁，兩岸

往來的人多了，大家漸漸知道雕刻原是佛曇鎮楊家祖傳的手藝，怪不得楊聘父子雕刻都那麼好。按吳沙遺囑他要葬在三貂草嶺下，位於澳底依山傍海處。先經風水先生擇定方位，然後交給楊高設計。楊高到實地一看，連聲叫苦。那是山洪暴發必經之路，又是海嘯倒潮的沖口，怎麼能夠做墓地呢？一問之下，原出於吳沙自己的主意，而且在遺囑上記載著：「……此地歷代皆有洪水之憂，因山勢傾斜極急，上流多峽谷，中流有懸岩，滾滾急流，多隨山澗一瀉而下，一出平野，滔滔洪流順著地勢四分五散，變成極猛的水勢，因此常有遭水漂流之患……。」接下去，還有句近乎神話的安慰語：「地勢雖惡，風景甚佳，安葬於此，而後必不再生水患。」據說，他下葬之後，果然少有水患。如果屬實，可能因當地自然環境改變了。古文物專家林衡道先生對吳墓的場地，做過很鮮明的描述：「由澳底媽祖廟對面那條巷子進去，海邊荒煙蔓草中，有山有海，風景絕佳。」可是，在日據時代，此墓曾被改建過，已非楊高的原作，假如那墓碑沒換的話，那算是楊氏始祖留下唯一的雕刻遺作。

如此艱巨的噶瑪蘭開發事業，吳沙處理身後事，未按傳統一般俗例交其愛子承繼，而委託其侄吳化，此中必有緣故，暫且不表。先說吳化這個侄子是怎麼來的？——倒是像個謎。史書都這麼記載：「從侄吳化代領其事。」見諸台灣通史、石碑以及相關文獻。可見確有其人，但是遍尋吳家族譜、祖墓及神位牌均無吳化其人，繼吳沙之後，他算是第二把交椅的老祖宗，製譜人不致把他漏了，他也不至於淪為無墓之野鬼。自吳沙起至今計傳九代，第八代嫡孫——頭城鎮公所人事室主任吳旺橘也費盡心思尋找所謂「吳化」。年前，他特地通告宜蘭吳氏諸宗親共同追蹤此一先人，如發現有吳化其人者，當將其靈位隆重引進頭城開蘭寺（專供紀念開發功臣）至今多年，反應毫無。

吳旺橘主任和筆者有一點看法相同，覺得連雅堂「台灣通史」述及「沙死，光裔無能，侄化代領其事。」史家此處用筆似嫌草率。因吳沙晚年得子，推算一下，他死時，長子光裔方二十七，他面對的是以千計的浪跡天涯的亡命之徒，何況大半是鄉親長輩，帶領不動，不在於能力，而在於年資輩份，委任他的堂兄代領其事是他老爸務實的作法。所以說，雅堂先生以「無能」二字論斷光裔，下筆似乎過重。史書對光裔的能力與成就記載頗多，尤其對「和番」的外交事務上。近年出現一方「昭績碑」係咸豐八年（一八五八）頭圍縣丞王兆鴻所立，碑上有一段文：「……自三貂至四圍，十餘年來，和番肅眾皆係公子光裔之辛勞……。」此碑立於光裔（一七七二——一八一五）死後四十三年，置於該鎮「接

官亭」上，顯見王縣丞爲追念先人恩澤立碑，述事比較可靠。此碑現藏於宜蘭縣前任縣長盧纘祥家院花園中。

吳化時代開始了。他的確不負他沙伯之所託，有關開墾、和番以及維持三藉的三角結構之平衡等項工作，都能把握住吳沙所持的原則，切實執行。當大隊進入四圍（礁溪）後，一至四圍的墾地盡是漳人天下，泉州和客家二籍只配得有限的租田，依靠著漳人而度生，這是無可改變的情勢。可是，素日看來敦厚老實的客家人開始作怪，他們看準了泉人大半羸弱，於是，越圍去攻打，泉人被打得雞叫貓哭，正準備棄地逃亡，吳化及時挺身而出，加以保護，才留住了泉人。嘉慶七年，三籍派出一千八百名鄉勇，共同攻下了五至六圍，那就是現今宜蘭市區，泉粵二籍各配得一些墾地，特別允將溪州撥給泉人開發。至今宜蘭大致仍保持這種形勢。三籍鄉勇在吳化恩威並濟之下，儘管不時有小磨擦，但都服了他的領導。

到了這境界，大清帝國總得把吳沙打好的天下收入中國版圖了吧？唉，不！清廷在台灣鬧的笑話多如牛毛，噶瑪蘭只是小事一樁罷了。先說吳沙死後第二年，遺族光裔和吳化一再聯名向台南府、台灣縣，以及福建布政使等府衙呈請准予開墾（雖然早已墾成，並收成甚多，但求合法化而已）各官衙一概批駁曰：「該處係界外番地，人跡罕到，恐難稽查，致滋釁端。」這批示除合乎吾國官場「不做不錯」的鐵則外，也表現出清吏高度的官僚智慧。如果批准了，要他們往茹毛飲血的「界外」番地去視察，那多可怕！於是「不准，勿庸再議！」連連批駁下來，省了事！

寫到這裡，筆者不由得又想起台灣通儒謝金鑾先生二百年前的一句辛酸語，值得在此引述一下：「官未闢，而民先闢；民闢既不曾得官之助，闢後又遲遲不予認可。」，中國的百姓像疾走的兔子，而官僚都像龜子，愛睡懶動，迄至今時一九九一年，此語猶新。海峽兩岸情形仍然不改，做爲中國老百姓眞累！眞累！

天下事，禍福難斷。後來噶瑪蘭一度紅遍海峽，而被清廷明察恩准收入版圖，並非得於官助，乃得一批窮兇惡極的海寇之力。要不然，噶瑪蘭還沒那麼快被收入版圖。話說嘉慶十一年（一八〇六）幸承大海寇蔡峰率大批海賊侵犯雞籠山等地，倒未放過被遺棄的噶瑪蘭，侵入蘇澳盤踞爲巢，把東岸斬了腰。這才驚動台灣知府，委派吳化就近打陸戰，官府派水兵在海上配合截擊，終把這股海盜殲滅了。噶瑪蘭卻因禍得福。東岸諸番社從海盜手中拯救出來，益發信服了吳沙生前之言，他們原爲保番而來的。吳化既然奉命打海盜，

直追到蘭陽平原的最南端——蘇澳，他的勢力自然延伸到那裡去。清廷這才賞識了吳家將的厲害，也多少了解那地方並非不毛之地，就不再那麼畏懼，乃派知府楊廷理親蒞這「化外之地」視察，一看山明水秀，地靈人傑，至爲感動。沿途移民群眾紛紛懇求官府賜予恩准，將此山河收爲中華版圖，楊知府爲俯順民意，不得不向福建布政司反映。幾經折騰，終於嘉慶十五年（一八一〇）批准開墾，並設噶瑪蘭廳，距吳沙開闢頭圍整整晚了十五個年頭。

行文至此，筆者必須向讀者致歉。此地原不叫「噶瑪蘭」，叫做「蛤仔難」、「哈仔蘭」、「甲子蘭」等等，都是番語音譯過來的，此時官府才正式命名爲「噶瑪蘭」。爲使行文方便，也使讀者看了不頭昏，筆者行文一直用此名。

這時噶瑪蘭的田園、道路、住宅都粗具規模。吳沙早年播下的文化種子也萌芽了。廳制既設，鄉試隨而開辦，先後產生了許多貢生秀才。至道光二十年（一八四〇）出現了第一位開蘭文魁黃纘緒。此距設廳三十年，距吳沙在漳州與方了然居士晤談歷時六十二年，繼後有楊士芳進士等十四位產生。當時台灣缺師資，學子程度較低，清廷特准台灣比照貴州辦法給予保障名額。因此有不少大陸學子渡海來台，千方百計取得本地戶籍，捱到官定設籍年數，就報名應考。清廷對越區考試禁令甚嚴，可是地方官府佯做不知，反而樂見其成；尤其一向遭人輕視的噶瑪蘭廳力圖洗滌「荒蠻」之惡名，對他們歡迎都來不及。這批越海應考的大陸生程度本來就比較高，加上噶瑪蘭地區人口稀少，在優待配額上比例居高，競爭對手又弱，所以他們考中率很高；而且考中了，多願留下長居，對本地文化起了很大的催化作用，這正是噶瑪蘭文風後起居上的道理。當今台灣學生爲提高升學率，也顧不得法令規條，施用各種障眼法，遷戶越區去就讀「明星學校」。追根究底，原來是祖傳下來的考風，就怪不得了！

自楊高舉家遷離三貂之後，至一九八〇年止，八十年的光景中，原屬於第三代楊梔（一八〇四—一八六九）及第四代楊連發（一八三八—一八八三）的時段，可是，有關這兩代的行跡資料，海峽兩岸幾乎是空白的，除了簡略的家譜與撿骨入葬的古墓可查證之外。

楊聘一家人都良善，但是可有四個偷渡客。先說楊聘是個犯了殺人罪的通緝犯，又兼偷渡客；再說他那名門閨秀的妻子也是個偷渡客，她卻僞造文書，虛報自殺死亡，真是罪上加罪；還不止此，她還犯了教唆罪，曾資助另外兩個女孩偷渡：勤兒和儉兒，說起來，這一家人可真不簡單。所以，在兩百年後，筆者到福建漳州去尋集這四位偷渡客的行跡，

並不如想像那麼難。據一位在泰國逾九旬的王家後裔說，王家原藏有他四姑婆王雅愛的一封親筆函件，歷時兩百年之久，可惜毀於一九五八年文化大革命初期。這封信是四姑婆王雅愛寫給三姑婆。當時三姑婆責怪四妹好傻，她丈夫、兒子在台灣聯手打了半邊天下，及至快要做小皇帝，她硬逼著兒子收兵撤退，真是傻極了！四姑婆為此事寫了一封長信向三姑婆及娘家親人吐露出真情。她在信中承認台灣東岸大勢已明朗，算是漳人的天下了，但是，吾閩人士同患難易，同享福難，大功告成之日，漳泉二籍兄弟難免一戰，拚個死活，而吾父一生執教，未分籍地，桃李遍及全閩，她絕不容見及王家與門生二者後代在台灣相互廝殺，對此唯一有效防止辦法是大功告成之前，適時辭隊而退，落得楊、王二家生者一身皆淨，亡者地下之靈皆安。這封信寄達漳州，王家親人看了都好感動，特地在父母靈前替她祭告一場，並將此函視如傳家之寶，保存達二百年之久，直至文化大革命爆發，才不得不燒掉，因此函強調敦睦親鄰，而力斥鬥爭，紅衛兵必視之為毒草，勢必累及全族，所以趁紅衛兵猶未至，自家先把它燒掉；燒了，不悔，終不悔！

筆者為追尋王家後裔，走遍大陸各地，方知王家在清、民、解放三代皆遭慘痛的家難，殘存子孫早已失散，而且都變成驚弓之鳥，不敢相尋問。筆者的苦心沒白費，終於在泰國曼谷郊外一個寺院中，找到了一位九二高齡的和尚後裔，因他垂垂老矣！方敢說話，淚眼相告老姑婆雅愛事跡，他向我力證，她早已成佛，雖然傳家文物已失盡，幸虧還留著這麼一個口碑在。

辭別時，我向老法師稟報：楊府在台北第九代有一孫女，名叫漢珩，她出家好幾年，佛號寬謙法師，台北一家人也都信佛，終必相會在一起。

「阿彌陀佛！」老法師雙手合掌。

錯誤，可釀成一幕甜美的喜劇。

七、紅露酒

　　歷代墾耕，至第四代楊連發（一八三八──一八八三）只活四十六歲，卻留下可觀的資產給兩個兒子：長子世彰，二十二歲；次子世泰，十九歲。這一對兄弟長得很不一樣。老大是瘦個子的，很懂得享清福，過著輕鬆悠閒的日子。他心想祖產既然怎麼喫也喫不完，何必太忙碌和傷神呢？也染上當時社會高級的嗜好：抽鴉片煙。在當時，地主子弟抽鴉片煙不算是一件壞事，倒像給家產保了半個險似的。若說鴉片貴，那是窮小子打的小算盤。通常染有此癮者，每日大半光景會消耗在煙榻上，少玩了別的花招，很可能變成個最「顧家」的兒子、丈夫，保住了大片的家產，所以，對地主之家而言，抽鴉片煙也不見得是一種不良的嗜好。

　　老二就大不一樣，他高頭大馬，一身充滿著幹勁，忙碌對他才是人生的享受，他若生於今日，必喜歡那首「愛拚才會贏」的流行歌曲。老大常笑他是終生註定勞碌命，的確如此。老二倒也生逢其時，在他童少年時期，正好是清廷名臣沈葆楨治台，勵精圖治，改革體制。光緒元年（一八七五，六月）沈氏在艋舺設立台北府，在淡水設立新竹縣，也把噶瑪蘭廳改為宜蘭縣，消除了它的番仔番氣。此舉距吳沙挺進頭圍歷時八十年，距噶瑪蘭設廳六十四年。當年三貂嶺偷渡客歷經八十年中華文化的薰陶，昔日草莽之氣早已一掃而空了。私塾學堂，有如雨後春筍冒了出來，楊家二兄弟也曾到私塾混一些日子，粗識幾字，顯得紳士氣派。

　　老二世泰天資聰慧，只讀一點書，觀察力卻敏銳得多。他警覺到生在地主家何其幸、又何其不幸。他眼看許多地主家族坐享祖業田產之福，腐化得很快，好景大半都過不了三代。因此他必須擺脫一般地主的悲劇命運，決定採行田產與工商業利潤循環運轉的理財方法：由田租收益積聚成資本，投資經營工商業；然後再將工商業獲利轉投資田產，在此循環運作中不僅家產越滾越大，而子弟們的腦筋也越磨越銳敏，不致於那麼快腐化敗壞。他主意既定，立即採取行動。

　　他邁出第一步，在宜蘭鬧市開了一家寶號「新德成」的南北貨商行，零售兼批發，與宜蘭中山路電信局相隔五間店。這店面廣闊而深長，當年尚無電燈照明，在日落時分，只

點幾支油燈，顯得陰森森的。姑娘們如果沒人作伴，在宅院中不敢提燈穿廊入室。店前有座大櫃台，楊英風的爸爸楊朝木（一九○一）和楊英風（一九二六）他們小時候，日常都在櫃台後玩耍；玩累了，就在檯面上小睡，照應方便。提起大櫃台，不能疏忽一位重要的角色——掌櫃陳松江。日後他不僅僅是個掌櫃而已，而且決定了楊家下一代的家庭結構與血緣關係。

邁出第二步，遠了些兒，他到大洲村覓地設立一家糖廠。大洲，位於蘭陽河南岸，宜蘭與羅東之間，所謂製糖，係指「烏糖」，唐山人叫「紅糖」。那時台灣還不會煉製，也不希罕白糖，因為通常年節做粿子，婦女生育都非用烏糖不可。先用石磨把甘蔗磨出汁來，然後置於爐灶上熬成烏糖塊。那大洲村的鄉下佬只瞧那工場每日出產好多甘蔗粕，那真的很管用，就叫它做「蔗粕工場」，若問烏糖廠，少有人知。

世泰真有一手，鼓勵當地農民種糖蔗，收成了，把蔗交給工場製糖，不給錢，只換糖，蔗農除領了少許自用外，全交給楊老闆送到宜蘭「新德成」商行售賣；賣了，也不必付錢，他那家商行，除了棺材外，真是樣樣貨色齊全。鄉下佬常缺什麼，儘管去拿，年尾由糖帳中作一次結算。那一本糖帳比現代什麼信用卡都管用，可以隨心所欲去取拿，又不付現金，心不痛，於是購買慾強盛，只要走過那「新德成」店門口，心手都一齊癢起來，非拿點貨回去不可，原本由甘蔗變糖，由糖變成南北貨，此中層層剝取，利益之厚，至為驚人！彼此又少現金往來，楊世泰賺錢賺得不聲不響，而又皆大歡喜，真是高明！

他的第三步走得出奇：造紅酒。說起造酒，話可長哩！

早年，世泰聽老爸說起一段往事，這段事卻又使他發大財。話說那年漳州發生大水災，鬧饑荒，老爸楊連發趕回鄉去探親、拜祖，也略盡賑災的微力。啟行時，不免運去一批白米。不料裝錯了，其中有一袋竟是糯米。

「哎呀！這那裡是白米？簡直是真珠子！」一位鄉親叫起來了。

「哦！裝錯了！這是宜蘭糯米，頂頂有名！」楊連發答道。

「我想要一些來試造紅酒，分享大家。」

鄉親特加介紹吹噓，說這位小楊是佛壇鎮「酒神」造出酒來四鄰不飲都醉倒。楊連發於是欣然答道：「你儘管拿去好了，造出酒來，可別忘了給我嘗一杯。」

「好，太好了。不過，造酒起碼放兩年；我們等你兩年再回鄉來，族人共聚在祠堂，痛飲一場，怎麼樣？一言為定！」

　　後來，老爸失信了，不曾再回鄉；可是漳州鄉親很守信，運了一罈酒過來，罈上貼著一張金紅紙，上書：「紅露」二字，這就是今日台灣「紅露酒」的始祖，不過還得走過一段很曲折的路程。

　　楊連發打開罈子，香氣撲鼻，不在話下；睜眼一看，那酒色黃橙橙的，才迷死人哩！這時才發現罈蓋上夾著一紙小楊的信箋，寫道：

　　「遵約敬奉紅露一罈。說句實話，若無宜蘭糯米，在漳州單憑我的手藝，做不出這麼好的紅露。可惜漳州無此奇米，而宜蘭無我小楊，造成了酒國大遺憾！」

　　世泰聽這段錯誤造成喜劇，算算已好多年，老爸也過世了。此刻，忽然才靈機一動：為什麼我不來彌補這個遺憾呢？容易得很呢！當今沈葆楨治台，海禁已開，可以堂堂皇皇把小楊禮聘過來，負責監製紅露，可是不知道那小楊名字、住址。想了又想，終於想出了辦法，捎一封信到佛壇鎮楊家宗祠：「煩請轉交本鎮第一酒神小楊先生大啟」。信中再三叮嚀小楊，他若不來，也得派個高徒來，待遇從優。

　　九月尾，小楊果然來了。他人比聽聞還可愛——小個子、很機伶，大家叫慣了「小楊」，其實他年紀可不小，四十二歲了。比世泰大十二歲，於是叫他做師傅。渡海來到很辛苦，當晚讓他好好休息，不談酒事。

　　第二天清早，世泰帶楊師傅往城西路看一塊空地，那是楊家祖產，很廣闊，地面上只有一間老舊的磚屋，餘下的一片雜草。他看了讚不絕口：「好，這地方太好了，具有大酒廠的氣派。」接著，他說紅酒起碼要貯放兩年，所以，開工趁早。先在現成磚屋內造一口大爐灶。一邊釀酒，一邊建酒庫，不浪費時日。他隨即提出一份酒廠應備工人、器物、材料的清單，其中有一項紅麴，他自漳州帶過來了；另一項豬血，世泰指著問道：「要豬血做什麼用？」

　　「封罈口，才不漏酒氣。」

　　「什麼呀，豬血封得住罈口？」

　　「只有豬血才能把罈口封得密，一點也不漏。」

　　紅酒一爐又一爐的釀出來了，酒色鮮紅鮮紅的，裝入罈子，豬血封口，然後標上：「釀造年份：光緒十八年十二月，開罈年份：光緒二十年十二月。」

　　城西路上大興土木，建築酒廠，酒庫，工寮。素日只見一牛車、一牛車的米、罈子運進去，未見運出半瓶酒。

日子終於到了，光緒二十年（一八九四）十二月初五上午九時舉行開罈祭禮。楊世泰首開一罈，冒出的酒香眞叫人未飲先醉，再瞧那酒色變成黃橙橙的，更是迷死人。

楊老闆就在廠上擺設酒席，慰勞員工。所產酒品定名「紅露」；分成特級金雞牌，次級黃雞牌兩種，後者酒精濃度較高。第一批開罈正好趕上春節酒市，名聲響遍了台灣南北。不料，散席時，楊師傅向老闆請辭，他要在年前趕回漳州。

「你回去，我酒廠怎麼辦？」

「沒有問題，這兩年做下來，廠裡各部門都有了熟手」

「我答應你回去，不過，過了年，你就把夫人接過來定居。」

楊師傅答應了。可是，到時候，他並沒有來，實在是來不了。過了年，是光緒二十一年，公元一八九五，那是台灣大恥之年。那年五月二十九日，日本大舉進攻台灣，第一批日軍在三貂嶺鹽寮村登陸。

台灣天坍了！大家逃都來不及，哪有人來台灣。

台灣的天災人禍都集於這一年。前一年，澳門發生過鼠疫，年初從澳門駛來一條貨船，卸下一隻死老鼠，鼠疫隨即傳遍了台灣。而且蔓延了好多年。日軍侵台早有準備，官兵在征台之前都作了鼠疫疫苗注射，所以鼠疫只死台灣人。十年以後，宜蘭鼠疫方大流行，一九〇五年三月至四月，兩個月間，鼠疫奪去了世泰兩個兒子，二十一歲長子允斌，十五歲的次子允陵。底下還有三個兒子，都很小，包括才五歲的朝木（楊英風的父親）倖免於疫難。

日軍登陸部隊一上岸都紛紛病倒，適應不了台灣那濕熱的水土，而又滿佈了瘧蚊。據事後統計登陸部隊只有五分之一日兵具有正常的作戰能力。因此，日本初期治台，即著重防疫工作，尤以預防天花、鼠疫、霍亂爲重，當時台灣民風非常保守，當日本施行防疫注射時，名門閨秀紛紛乘轎逃亡，台南與宜蘭兩地，都發生逃避注射的閨女，半途遭日本醫官攔截，強拉起手臂注射，因而發生兩個閨女蒙羞自殺的慘劇，當時閨閣中風傳那「疫苗」之液是日本男士「科學」強姦的手法。

宜蘭戶籍事務所中藏有早年楊家戶籍，均詳細記註預防天花疫苗之歷程，竟出現「六感」「七感」甚至「十六感」之數字，經請教了許多醫師，皆不能解！終於由一位很老的醫師解答，當時天花疫苗很不靈光，醫師執行都很嚴格，要注射好多次，須經查驗通過，大都注射了好多次，甚至「十六」感之多，在戶口上均一一記錄。難怪閨閣中暗傳「科學

強姦」，嚇死了許多女性。當時別說大眾傳播，連小眾也沒有，語言又不通，防疫觀念之宣導很難下達，日本人做起來著實艱苦。至一九一七年，日本政府徹底控制了台灣的鼠疫與霍亂。

<div align="center">＊　　　　　　＊　　　　　　＊</div>

楊家有田產，糖廠，酒廠，南北貨商行多項的收入，錢財滾滾而入。世泰經營各項事業，他老哥世彰都有一小份。老哥真享福，他抱著煙槍，臥在煙榻上，天坍也不愁了。世泰雖富有，卻沒有那福份，他心裡著實負擔苦重，自嫌學識不足，尤其在日本侵台之後，他一夜之間，變成了文盲，沒能力了解，更無法對應眼前世情的翻雲覆雨。這段一日子中，他真的怕老天快坍下了。想想看，一八九五年，日軍攻打台灣，一夜之間，山河變色；過五年，八國聯軍打我中國，（一九○○年）又過四年，日俄戰爭爆發（一九○四）日本大勝，氣焰更高；過六年，孫中山革命成功，打垮了大清帝國（一九一二）轉眼才二年，又發生第一次世界大戰（一九一四）短短二十年裡，世事變得這麼快，他那些泡沫的事業算得了什麼？有時很想索性伴他老哥抽鴉片作樂去，心又不甘，他於是下決心給兒子受很高的教育，才能在這驚濤駭浪的世局中立足。他的兒子呢？頭兩個被鼠疫喫掉了，看看底下三個兒子，心中最中意朝木，這孩子聰慧勤敏，是個讀書的材料。有一點，大家看得出，朝木最像他，他於是把希望寄託在這孩子身上。

那時代，尋常家庭孩子年滿了十歲，還不肯送去國民小學讀書。一提孩子入學事，家長就咆哮起來：「送孩子去讀日文有什麼屁用，等兩年，四腳狗（日本人）給愛國軍打敗了，趕下海去，孩子又要從頭讀漢文，這多累呀！急什麼？孩子還小呀！再等兩年吧，等愛國軍來唸漢文……」就這樣一年挨一年，愛國軍遲遲不來，因此，不知誤了多少孩子的教育！祇世泰作風不同，他按日本教育法規，孩子到了六足歲，儘量送他入學去，他認為縱使愛國軍來了，孩子唸了幾年日文，也不算白唸。不過，楊家子弟進入國小實在顯得很不自在，小學一年級同班同學都是十來歲，很不相配。也因此，常遭同學欺侮。哼！別小看楊朝木才六歲，他可把大孩子打得落花流水，挨打的人臉皮厚，還上楊家門告狀來。世泰嘴裡應著說：「他年紀那麼小，怎麼可能呢？」心裡好得意，只悄悄提醒朝木一點，下回出手輕一點。這孩子有種，像他！

當年宜蘭國小算是最高學府了，小學畢業，世泰就送他往日本東京升學。當時台灣孩子去日本讀書很稀罕，又符合日本殖民政策，所以日本政府百般優待，何況還有許多留學

生及鄉親華僑的照應,他考入東京青山學院。

　　一九一八(民國七年)朝木結束了東京青山學院的課業,轉往上海暨南大學商學院深造。他在東京、上海兩個國際商業都市攻讀商科,又是個觀察力敏銳的青年,從日本各種經濟活動資訊看來,他斷定楊家即將失去大洲烏糖廠和宜蘭酒廠,日本佔領台灣那一年(一八九五),日本人就設立第一家精糖廠,準備向台灣大量搜刮製糖原料。這幾年,財閥集團又成立日本製糖株式會社,目標放在台灣中、南部甘蔗區,將出產價廉物美的精糖。台灣東北部原不適於種植甘蔗,量少而質差,大洲糖廠往後很難有生存的希望。至於酒廠呢?日本早已決定在台灣實施煙酒專賣制度,楊家酒廠很快就要關門。這情勢不是他老爸所能預見到的,他必須憑自已的所學,為自家打開一條新的生路。

　　他在上海灘邊上偶然看到一種新的玩意兒:「立體畫像」。有如一框立體「拼湊藝術」人像畫,除頭臉用照片外,餘下人體全用綢緞貼製,擺設椅桌則用木片拼湊,背景是畫的,繪出一方窗口,呈現出遠山飄雲。那年代,這玩意兒能討好趕時麾的上海灘消費者,應當更能吸引台灣草地人。楊朝木於是引進了宜蘭。那年暑假,聘請了一位上海師傅到宜

1921.2.11青山學院華臺會創立撮影。前排右一為楊朝木。

蘭開設「立體人像館」，這是他邁入商場第一步，做得相當成功。

　　爲了這門生意，幾乎每個寒暑假都回家來，一切如常，只出現一個奇異的景象：他一放下行李就到中山路電信局去，而且三天兩日就去一趟，不管是打電話或電報，發往台北、基隆、淡水，打個沒完沒了。誰可知道，此中蘊含著一篇很古典的浪漫故事。

　　上文提及「新德成」商行老掌櫃陳松江後日扮演重要的角色。此時即將換景登場了。他的三女兒陳鴛鴦長得非常俏美，天資又好，學歷很高。畢業於宜蘭最高女學府——女子高等科學校後，隨即考入宜蘭電信局擔任電訊組工作。電信大廈位於中山路一二八號，新德成是一一八號，相隔五間店。陳掌櫃原本就是這店總管家，不用請示立可通知大廚房，每日中午替鴛鴦小姐多備一份午餐，且指定陳老闆大娘生的六歲少爺楊士毅，每日於午前把飯盒送到電信局給她。誰不好派，派這位六歲的小少爺送飯去？著實不是老掌櫃欺小的，店裡家內實在派不出人來。大一點的孩子都去學校上課，小的都還在搖籃裡，只好派這個倒楣的小鬼每天替掌櫃女兒送飯去。鴛鴦照規矩每天上班必須穿制服；爲了省事，把制服放在他爸櫃台裡，她每天穿家常服裝到新德成換裝，因此她早晚都去一趟。有一天，給這位大學生少爺楊朝木碰見了，他從大東京走到大上海，從未見如此氣質高雅，身段優美的少女，一見就迷住了，從此，只要他在宜蘭家，有事沒事常到電信局猛打電報，狠掛電話，電波千縷萬條，對他其實只一條：輸送電波給那窗口後面的陳鴛鴦。他這心事，店裡店外無人不知，祇因男女雙方家長素日太親近，大家以爲無需閑人管閑事，以致準親家倒蒙在鼓裡了。害朝木早晚急得老上電信局打電話電報去世界各地，只爲眼前心上人。

　　世泰眼看朝木長得一表人才，知曉世局大勢，尤通經濟原理，心裡得意極了，閑來一算他已二十歲了，應當給他娶媳婦，於是，把這心事跟店裡人談起，並拜託代爲物色個好閨女。老掌櫃聽了自是悶不作聲，其他店員卻都笑出聲來，待掌櫃走開，才稟報道：「老闆呀！四少爺心中早有人了哩！」便把這段浪漫的故事從頭稟報一番。

　　世泰聽了，又高興又生氣，拍案痛罵報來遲。四少爺愛上陳掌櫃手上明珠，那還不簡單？送大禮，派花轎去接過來就得了。不過少不了朝木的媽——二娘要插手，她一插手，可麻煩了。第二天，她一早找看命合婚去，竟是六合，太難得！這婚事好得不能再好了，她還不放心，又上附近文昌宮問神，想不到老文昌君竟是這門婚事的反對派，連擲三杯筊，都被否決，她只好割愛，忍把那美如仙女的鴛鴦擱在一邊去，心裡著實好生難過，不得不忍下去，她四處託媒尋親，風聲一經傳出，四鄉都有人來洽婚，她每日忙得團團轉，

沒一個看得上眼，其實，不是人家閨女條件不足，實在是二娘著了陳鴛鴦的魅力。那不可救藥的魅力。

　　鴛鴦這姑娘蘭心蕙質，千好萬好，倒也有一點不好。那是女人千萬不要靠近她，哪個女人近了她，那個女人就倒楣，跟她一比，就會顯得好醜。二娘心中早有個鴛鴦，祇因文昌君三問不點頭，硬是把鴛鴦拆散，其實她很不甘心，也看過了好幾家姑娘，怎麼看也看不順眼，而且越看越不自在，到頭來，只好置文昌君神威於不顧，再轉回頭找鴛鴦。鴛鴦年紀雖輕，倒很篤定，去不怨，來不拒，此番一拍即合，於是訂下終身大事。從此，宜蘭電信局少了一位常客。朝木開始專心致志開拓新事業。緣因大洲糖廠早已被大財團製糖株式會社喫掉了，像老虎喫蚊子似的。他又預感到日本政府即將使出煙

少女時期的陳鴛鴦。

酒專賣的殺手鐧，快要向楊家酒廠伸出魔手來。到時候老爸一定很傷心，他得趕緊弄出一點什麼生意的苗頭來，多少可撫平老爸淒涼的心情，所以，他沒閑情去辦婚事，反正鴛鴦也飛不掉。

　　他終於開拓了一條土產貿易海線，把南台灣亞熱帶的蔬菜運往寒帶的大連港。這門生意沒人敢做，當時又沒有冷凍艙，路遙費日，蔬菜容易腐爛，風險很大。沒人敢做，朝木獨作，才好賺錢。他仔細盤算過了：僱貨船自高雄出發，直航四日可達。裝運時挑鮮的，裝上了船艙全開，行駛中才風涼，包管運抵大連港還很新鮮。回航運載冬粉絲，當時本地不產，賣價好。兩頭利，很好賺。連那「生意精」的老爸也服了他，不過老爸老催他快點成親才要緊，可別耽誤姑娘家。他哪裡肯聽，只好拖了下去。

　　終於造成個大遺憾，一心想要鴛鴦那樣媳婦替她抱孫子的二娘馮氏於一九二二年（民國與大正同步：十一年）二月十一日突然病逝。朝木痛悔之至，但無濟於事，按俗例得趁

百日之內成婚，否則要捱過三年喪期之後才能辦喜事，於是，趕辦喜喪二事兩頭忙。喜事
定四月二十六日舉行。發出喜帖給親友，特別聲明一點：「椅桌碗碟一概由喜家自備，來
賓不用攜帶。」當年農村誰家有喜事，全村都赴會，依例必須自己抬椅桌，帶碗碟去。吃
過了喜酒，大家幫著洗滌乾淨，然後各自搬回家去，眞的發揮了農業社會高度的互助精
神。話說回來，賓客的碗碟都混在一起了，又怎麼辨認自家那一份呢？這倒不是問題，當
時百家各姓都用祖傳的碗碟，在燒製時早已印上各族的紋章花式，再按各房序燒製著
「福」、「祿」、「壽」、「喜」等等字號，一清二楚，錯不了的；縱使哪個粗心的拿錯了，
第二天也必依號送還人家。此番楊家娶媳婦，居然憑自家及相關企業的器具，足夠應付這
個大場面，眞夠氣派！這城坑仔的人都爲此讚嘆不已。

　　說起來，可眞大膽，這門親事文昌神原是反對到底的，楊竟敢明目張膽就在文昌宮行
婚，可能是就近省事，神殿就在女家對面門，照樣也乘花轎去。婚禮辦得如此匆促，新娘
子難免感到委屈，上轎前她哭著說：「阿母啊！妳好忍心，這麼草草率率的，好像人家來
抓個豬仔……」這哭聲叫人又辛酸，又可笑！

　　那日原是碧空萬里，風和日麗，沒想到，入晚行禮前一刻，文昌君似乎憤怒了，突起
天變，烏雲滿天，風緊雨驟，雷電交加，儘管如此，婚事行禮如儀，擺下酒席，在風絲雨
滴下，照吃無妨，何況楊家自產的「金雞」級紅露酒論罈開出，壓得過去，又何況散了
席，大家都不用扛桌抬椅，雙手都帶個大包的殘菜回家去，多好的一場喜宴！

　　朝木在喜宴上有一點顯得不尋常，他原本酒量淺，當了新郎卻顯得酒勁強起來，頻頻
向賓客勸酒，和他平日淡然隨意的酒風大不一樣。這一點，祗他心裡明白：今晚兒是楊家
最後的紅露了。前兩天，他剛剛收到台北總督府通知：自本年七月一日起，台灣全省實施
酒業專賣制度[註8]，楊家設在宜蘭城西路酒廠，連廠帶地並兼「紅露」品牌，一概由日本
政府收購，時逢守喪，暫且守密。此時四月尾，算算只剩兩個月。往後即使還有專賣的
「紅露」，恐怕沒有土法釀造的好。此時，新娘也覺得好詫異，沒想會嫁給這麼一位酒鬼。
入了洞房，他才把這心事向她吐露一番。

　　在居喪中，新婚夫婦不能出外度蜜月，蠻像個守喪的樣子，可是，朝木一心都在策劃
如何憑他的所學，爲楊家的經濟打開一條新的道路。二百年前，楊家祖先在清廷統治下由

【註8】日本在台實施菸酒專賣，煙始於一九〇五年十一月；酒一九二二年七月，啤酒一九三三年七月。

大陸移民來台灣，如今，楊家子孫在日本統治下，也同樣可以移民到大陸去。此時，祖先的移民遺傳因子在他的血液中滾騰起來，那是一股不可抑制的力量，他決定在處理酒廠結束工作之後，立即執行他的再移民計劃。

日本政府要收購楊家酒廠是沒有什麼討價還價的餘地，連廠帶地兼品牌通通都要去，還選走一部份技術人員。有關財產清冊，產權移轉等項文書手續，由精通日語的朝木出面交涉，總會少喫了一點虧，折騰三個多月，才算了結。

他想先到廈門去探一探路。居喪期間未滿，開不了口，便說要回漳州佛曇去祭祖，這是大孝之舉，老爸甚表贊成，叮嚀他到了佛曇，務必去探望「第一酒神」楊師傅，並打點土產物品數包，叫他帶去饋送鄉親。

船達廈門港，天色已晚，覓得一家旅社過一宿，第二天醒來，發覺所有行李、禮物以及現金全被偷竊精光。在廈門，他辦不了事了，更不能光著屁股，空著雙手去佛曇探親，祇好回台灣去。由那相熟的船主替他墊付旅館等項費用，並允他搭原船回到基隆，他一向出門都很風光，只這回最狼狽，不免想起文昌君，心中又猛扎了一下。

居喪滿了一年，朝木開始實踐他大陸計劃，第一步，把老婆送往上海再教育，先帶她到東京，補行個蜜月旅行，然後轉往上海。他早替她向上海女子師範學校辦好入學申請手續。一九二三年八月中出發到東京，渡過了短短的蜜月，八月三十一日乘船往上海，輪船開航後不久，聽到收音機廣播：「日本關東於九月一日發生空前未有的大地震，地裂屋倒，四處發生火災，居民死傷在十萬人以上，尤其東京都受損最爲慘烈……。」

夫妻倆逃過一次蜜月的大劫，一時都愣住了。過了好一會，鴛鴦才能說出聲來：「文昌神終於憐憫我們，保佑我們……。」

鴛鴦在上海女子師範學校讀了一學期，懷了孕，她小心謹慎捱過下學期，才向學校申請休學，回到宜蘭生育。至八月一日凌晨生下頭胎男嬰，命名楊萬金，向市公所報了戶，當日下午就申報死亡。現今除了戶口記錄外，楊家已無人記得這條只活一天的小生命。自日治至光復爲止，單看楊家各房戶口記錄，先後有三個嬰兒出生與死亡是在同一天裡。可見當時新生兒死亡率之高，也顯示日本戶政辦得很嚴密。

頭胎折損後，夫婦倆再往上海去續學，她很快又懷孕，至一九二五年暑假，雙雙又回家，第二年正月十七日凌晨，她於產前作了一場驚夢，隨即順利生下楊英風，這一節在本書卷首「風起」一篇章上已述過。

這一回，楊朝木撇下愛妻和嬰兒走了，走得很遠，也走得很安心，兒子長得那麼好，

又有外婆到楊家來照應。他又是先到上海，從黃浦江上了岸，覺得氣氛大不尋常，一經打聽，方知國民革命軍宣佈出師北伐，智識青年沿街高呼「消滅軍閥，統一中國」「打倒列強，復興中華」等等口號，處處張貼著紅紅綠綠的標語。車過虹口，見青年學生在街邊排隊辦理「志願從軍」登記。這時，楊朝木身上的熱血也滾騰起來。走入旅滬台灣同學會，那裡台灣人的熱潮也不落人後，正在籌備後援會，好幾位名醫和名門閨秀也都在座，討論如何發動台北方面捐款捐藥，準備組織好幾支的救護隊。朝木看了這場面，自覺慚愧，他在一路上滿腦子想的盡是如何到祖國來做生意，賺大錢，對比之下，他不像個中國青年人，於是，很懊喪地離去。

大音為聲，良琴為弦。

八、無弦琴

朝木回到住處，閉門苦思了兩日，沒跟別人往來，不料稀客卻出現了。他是老范，倒是位最能去惑解難的朋友，來得正適時。他學識豐富，洞悉時務，為人熱情，處事理智。素日不常往來，卻不時會出現。有事相託，他必盡力，但他自己向來無所求於人。這麼好的一個朋友，卻不知他在做什麼事？也不知他落腳何處？真是來無影，去無跡。此刻這個沒影沒蹤的人來到了。

他有些不一樣了，他素日都是隨興所至，暢所欲言，說到哪裡就是哪裡，只這一回他鄭重其事，帶朝木到一處茶館關室深談。初開言，范君帶點開玩笑口氣，問道：

「我知道你和廿世紀同齡，一九〇一出生，你跟日本一位大人物同年生，你知道誰嗎？」

「知道，新天皇昭和裕仁」

「我國東北也有一位大人物跟你同年生，你猜是誰？」

「不知道。」

「張學良，你知道他嗎？」

「呃！張少帥這麼年青？他老子張大帥叫日本人頭痛極了！」

「不瞞你說，我會看命。你命定在這兩枚同年的巨星間發揮你的潛能。因此，東北對你有利。」

「那我做對了。我已走到東北的側門：大連，做過幾批土產生意，還算順利。」

「對極了！今天我就是要給你加油，更擴大，更深入做下去。」

接著，他把話鋒轉到國民革命軍出師北伐，他對北伐很有信心，就大江南北情勢以及民心歸向作了有條理的分析。及至談到東北四省（加了熱河）神色變得凝重起來。他說：在那裡東洋狼群盤踞在遼東半島及南滿鐵路一帶，正睜大狼眼向南方緊盯著，北閥軍在關內的情勢越好，這批狼群眼睛越紅起來，因此，東北的情勢會越來越緊張，東北智識青年將更加速南流，這是很危險的跡象。

話說至此，他才向朝木吐露了一樁心事：為了東北前途，他作個請求，希望朝木到東

北去。憑著他兼長中、日兩國語言，又憑著他是個台灣人的身份，在那環境中容易生存，而能發揮最大的潛能。

「我出生在台灣，受著日本人統治，但是我一直熱愛祖國，可是我對東北人地生疏，去了能做什麼事？……」

「我要你去東北做生意，千萬可不要參加什麼運動，只專心一志做你的生意。」

「你要入股？」

「不，我不做生意；但願見你發大財。」

「做生意，到處都好做，你要我去東北，必定另有什麼計劃，請有話直說。只要不是傷天害理的事，你都可以派我。」

「什麼事都不派，只管做你的生意。」

「老實說，我很失望，因為我原想替祖國做點事，你什麼都不派，我去東北有什麼用呢？」

「無用之用，方為大用。」

「好，就算我去了，以後跟你怎麼連絡呢？」

「都不要連絡。」

「不連絡，能起什麼作用？」

「能！」

朝木越聽越胡塗，最後再聽他一句話，似乎有點懂：

「我手抱無弦之琴。」

他頓了一下，接著又說：

「你心懷不連之絡。」

<div align="center">＊　　　　　　　＊　　　　　　　＊</div>

要到東北闖天下，先去叩大連的門，楊朝木做得沒錯。

大連有像個歷盡滄桑的美人，山顏海色盡秀美，祇是紅顏薄命。一八九八年，她被迫出租給蘇俄做養女，至一九○四年，在日俄一戰中，俄國敗了，又轉手讓給日本人。二十二年後，朝木上了大連港，那一帶海灣早已雜陳著中、俄、日三國建築，在殖民地台灣長大的人會習慣的，他決心攜眷來此。

先覓得一個好住處，再找個好管家，叫他做「老李」，除打理家內外事務，並兼接船

卸貨搬運等項雜差。安頓好了，朝木隨即搭船回鄉接眷來。英風那麼小，坐了幾天船，一點也不吵人家，上了大連碼頭，老李接過手抱著。從此，他喜歡這一家人，尤其對楊英風。後來他隨著這個家到長春、瀋陽、北京去，終身未娶，直至終老，那時北國還有這樣古色古香的人。

翌年（一九二八）六月天，夏日薄暮，大連靠海晚來涼，老李出去閑走，不料哭著回來，像死了爺娘一樣地號哭，問了半天，才說出話來：

「今早，張作霖大帥炸死了，被那天殺的日本關東軍謀害……」

張大帥是東北王，卻是日本人眼中的大矛釘，如今拔掉了。老李與其說他為張大帥哭，不如說他為東北哭，更不如說他為中國哭，從此中國進入空前未有的「暴風圈」中。

張案過後不久，陳鴛鴦又懷了孕，她身邊有個一歲半的英風，眼前流居異鄉，人手單薄，她正思量在生育時，就地生下，還是回鄉去呢？朝木突然接到宜蘭寄來家書，說他老爸近來身體欠安，盼望攜妻帶兒回去一趟。

他老爸一向很堅強，突然來信要他回去，心知不妙。此時，家和國都處於關鍵的時刻。東北正面臨兩股強勁的軍事「高氣壓」，一股出諸躍躍欲動的日本駐東北關東軍，另一股是正在快速挺進中的國府北伐革命軍，二者起了互動作用，正如老范在上海會面時所預期的情勢。此時此刻，朝木著眼偏重於大局勢，而鴛鴦卻著眼於胎兒、分娩、坐月子等等攸關小生命的事，朝木為顧兩全，決定讓鴛鴦先帶英風趕回台灣去，探視老父情況，趁便在家添養，自己獨留在大連看風打船。

鴛鴦於是手抱著英風，身懷著胎兒搭船回台灣，家中早派人到基隆碼頭迎候。她進入家門一看，可真大喫了一驚，不論老家也好，老爸也好都大不如前。自從糖酒二廠先後結束後，楊家世事遭受打擊雖重，早兩年老爸雄心依舊，而且很自信必能東山再起，於是下了大手筆，承包宜蘭各地水利工程，交由三兒允良負責實務，可是，這是一項很專業性，而且大進大出的生意，父子倆對此既外行，又不善管理，工程虧損居多，老父又是個鐵漢子，每有虧空，無不賣田售地一一擺平，幾番折損下來，楊家財產大半耗盡。怨不得鴛鴦初進家門，幾乎認不得，公公竟一下子老掉了！晚景如此淒涼，難免積鬱在心，又加年邁體竭，那堪如此折磨？終於病倒下來。

鄉親前輩瞧見鴛鴦那副肚子，倒覺得楊世泰有望了，只盼她此胎生個男的，把北方帶來的喜氣沖了出來，可把公公這幾年的晦氣沖散掉，說不定就沒事了。她果然不負眾望，

較預產期提早添了一男，名喚英欽（號景天），很可惜，喜氣不夠勁，公公曾有幾度起色，隨即又沈下去，至霜降時節，病情轉重，鴛鴦急電大連告急，公公倒也耐等，直等到朝木回家來才閉上雙眼。時中華民國陰曆十八年十二月二日，正合陽曆十九年，公元一九三○元旦日壽終正寢。

辦妥喪事，兼守喪百日，朝木準備再出發往大連。回來時是三人，此去自是四身了。不料，情況起了變化。在當時，大連在宜蘭人心目中遠在天邊。自親家老爺過世後，岳家對女婿老是如此船往航來，說走就走，全然失去了安全感，說不定那天，就這樣久去不歸。於是提出個條件來：要把英風留下，並約定至少三年一返。說得明白一點，就是要個孩子當人質。這想法也有理，留下兒子在，父母心也在，不過，這可難為那小英風。

這時，英風滿了三歲。他記得別離之日，由大人抱著他到基隆碼頭，送著父母和小弟弟搭上一艘好大的輪船，從船舷上引出一條紙質彩帶來，一端由父母牽著，另一端握在英風小手中，輪船啟動，緩緩地離開了碼頭，彩帶隨而拖長，及至船遠紙條斷，雙親的身影漸漸隱沒了，英風這才伏在外婆懷中啜泣著，一路上嗚嗚咽咽地回宜蘭，從此他在外婆家過著備受百般寵愛的「人質」生活。

<div align="center">＊　　　　　　　　＊　　　　　　　　＊</div>

大連的氣氛不對了！港灣方面尤其緊張，幾個特定的碼頭戒備森嚴，不准尋常輪船停靠，禁止閑人進出。各地盜寇蜂起，鐵公路時遭破壞，交通受阻，物價上漲，唯獨朝木海運順暢，生意興旺，雜糧供應商招他在長春設立據點，以發展內陸業務。

去！當然去的。朝木的血液裡原含有著移民祖先的遺傳因子，這時開始躍動、奔流、滾騰起來。從大連到長春，要貫穿遼寧全線，再越半個吉林，水長路遠，搭火車費時日，要帶那喜鬧愛哭的英欽走過漫長的全程，可不容易。何況此行不止帶個英欽，鴛鴦肚子裡又有個胎兒。真是的，她出嫁到現在，幾乎大半日子都在懷孕、生育、遷移中，於是不得不選擇在那年代很奢侈的航空，厚重的行李則由老李乘火車帶著去。

大連乃拜海洋暖流之賜，才不怎麼冷；長春可不一樣，一轉眼，就成了冰天雪地的世界。這裡設備好，生長在亞熱帶的台灣人到此，學習禦寒耐冷，倒也不難，可是身為外鄉客，處在冰封的異鄉裡，孤寂淒情遠比酷寒難耐。鴛鴦原是宜蘭郵電單位出身的，她始終忘不了本行，不論在大連，在長春，後來在瀋陽，一落腳就要在家院門口開個口，掛起「三星社」小招牌出售印花票，小生意，不爛不臭，穩賺不賠。即使在風雪中，她把小窗

口關緊，還不時有人敲窗子買印花。東北人簡直不把冰雪當作一回事。

在長春過了第一冬，一九三一年，東北最悲慘的歲月開始了。爆發了九一八事變。事變前整整三個月，陽曆六月十七日（陰曆五月初二），鴛鴦又添一男兒，名叫英鏢，他是楊家繼英風、英欽之後的第三位藝術家。

日本設計九一八事變早有預謀，三年前張作霖大帥被謀殺，東北軍已由其子張學良少帥帶領，竟採取不抵抗政策，日軍有如狂風掃秋葉，除黑龍江由馬占山將軍苦撐外，其餘各地幾乎是兵不血刃。在日軍翼下迅速孵出了偽滿傀儡政權。不多久，成立滿洲電影事業協會，沒料到，禮聘楊朝木參加協會工作，這差事倒使朝木感到十分為難。

當年台灣人國家意識很強，他們到了大陸，大都以台胞身份設籍，少與日本駐華大使館接觸。九一八事爆發時，上海市台胞旅滬同鄉會、學生會立即發起呼籲全國台胞獻金支援抗日運動，楊朝木也是有血肉的台灣青年，他卻在大連、長春等地趁物價暴漲，憑台灣土產大發其財。在商言商，未可厚非，倘若他加入偽滿電影文化事業協會，即使不算漢奸，也算滿清奴了。若果堅辭不幹，又恐有違在上海對「無弦琴」的一番許諾，事關國家與個人名節的較量，又無處可尋問，他真不知何去何從！

他祇好藉生意的理由向「滿影」協會再三推辭拖延，滿影最後限定他在年底以前決定。那年聖誕節，窗外白雪紛飛，印花窗口緊閉休業。老李早起打掃屋子，發現窗縫中夾著一張卡片，抽出來看，卻是一張聖誕卡，就遞了給鴛鴦。她翻覆看著，賀卡印製拙劣，圖樣景色；白天、白地、白樹、白屋，背面寄件人和收件人竟從缺也留白，是一份奇詭的聖誕卡片，於是拿去問朝木，不料，他看了神色大變，怔怔地看，細細地看，彷彿那卡片上寫著許多許多字，他仔細讀著，露出深受感動的神色，其實，上面一個字兒也沒有；不過，在圖景那座雪屋頂上手繪著一把琴，而琴是無弦的，那是多麼重要的一個訊息啊！

鴛鴦冷笑著說：「哼！看這副得意相，必是那位情人寄來的，倒還不錯呀！她很是要臉，才這麼藏頭縮腦的，不留痕跡，卻露出了白尾巴兒！」

朝木聽了，把那卡片丟在地上，她卻正正經經從地上檢起，好好地擺設在茶几上。

第二天，他就到滿影協會大廈去報到，受命自元月起上班，職務是影片檢查員，檢查重點在於影片中有無隱含抗日或反滿的意識。他原精諳中、日兩國語文，對此自能勝任，但未必愉快。

自從在偽滿政權成立後，他終日惘然若失，無法自我定位。他原是異鄉客，來此當亡

國奴，兼滿清狗，在酷寒的東北，過著無根的生活，及至在那聖誕卡上出現了小小的訊息，他才穩住心。透過那訊息，他覺得在他身後有一棵瞧不見的大樹，樹底下隱藏著一條暗根連結在他的心田上。從此他不再落漠、寂苦、孤單了。

<p style="text-align:center">＊　　　　　　　　＊　　　　　　　　＊</p>

國民政府北伐成功，情勢看好，這是最不能見容於日本人的事，他們非下手再攪局不可，於是過了年，一九三二，正月二十八日發動一二八事變，大舉進攻上海，緊接著，三月九日，駐東北關東軍扶植滿清遜帝溥儀在長春成立滿洲國，並改稱長春市為「新京。」

一二八事變，十九路軍在上海打了一場漂亮的血戰，驚醒了中華「睡獅」，也使世界人士對我刮目相看，尤其難得在日本統治下台灣同胞表現得非常激昂，在上海市設立台胞抗日後援會，借治公中學校等處場地分設幾個傷兵救護站，他們的工作秘密伸展入淪落在日軍鐵蹄下的東北地區，連在「滿洲國」單位服務的楊朝木也暗捐了一筆可觀的金額。

三月九日，長春市好熱鬧，舉行所謂「滿洲國」立國大典。此日演出兩場大戲：一場是日本人導演溥儀演出滿洲皇帝的傀儡戲，另一場是抗日英雄馬占山也來長春與溥儀同台演出，他自導自演一場喜劇大戲，劇情高潮迭起，轟動國際，一致喝采。當日舉行立國大典，自必戒備森嚴，參加觀禮審查從嚴，楊

馬占山送給山楊朝木夫婦留念之照片。

朝木被指定為台灣代表參加向滿國拜賀致敬，有幸看到這兩場精采好戲。

溥儀演皇帝，他自幼在朝訓練有素，而且有日本人主掌後台，演出自必相當精采：可是，馬占山原是抗日名將，此時仍保有北滿半壁河山，身居國民政府黑龍江主席要職，竟

應邀前來長春參加滿洲立國大典，實在太不成話了！當溥儀早在決心做皇帝時，在天津就致書馬占山勸他歸順，共同實現「滿人治滿」之獨立政策，馬占山欣然接受，並決定應邀參加此一盛典。當他自黑龍江南下，抵達長春車站，溥儀親往迎迓。大典禮畢，溥儀皇帝隨即誥授馬占山爲滿洲國國防部部長，並與馬將軍共商國防大計，老馬可真的很識途，主張不可操之過急，以免皇軍眼紅，沒戲可演了，祇能弄點國防「小點心」吃吃。清代遺老們聽了，都稱道馬部長深識大體，處事很有分寸，無不稱慶得人，於是慨然撥下一筆很可觀的「小意思」國防經費，馬占山卻日夜泡在長春美人窩裡，浸謠酒色，待領巨金，日本特務看了樂透。當年楊朝木正在搞滿洲電影事業，經常接觸各路影藝人員，他看不到的，至少也會聽到這些。他對溥儀那副可憐相，倒懷幾分憐憫之心，但恨透了馬占山自甘墮落，喪盡國體。

馬占山領足了國防經費，酒飽色足，大家正要看他怎麼給滿洲國搞國防，卻不料，於四月二日失蹤了。日本特務錯估了他，以爲他迷在那位美人懷抱中，沒趕緊來個「蕭何月下追韓信。」在長春大肆搜索時，馬占山早已回到了黑河，但他不聲不響，任由全國國民痛罵他，因爲他這齣戲還沒演完呢！

他在等一個機會。國際聯盟成立一個東北調查團快將到達了，他靜靜地在等著，仔細計算他們四月間的行程。

以英國李頓爲首的國聯調查團，由北京出關，先到大連，轉瀋陽，長春一路上都在日本特務嚴密監視下，防止當地人與調查團接觸，所住旅館內外佈滿了特工人員，可是，東北愛國志士，冒生命危險，也要將早已用血淚寫好一份告發書，遞上給國聯調查團。

在「無弦琴」引導之後，終由瀋陽一位英國醫師將這份血淚告發書遞給他的親戚李頓團長。這任務是達成了，但是很悲慘。按國聯規定，告發者都須簽名，並具真實住址，無可奈何，違背了「無弦」的原則，都簽下了名，國聯又不好好保密，全部志士，包括其中兩位台灣人，都遭日本關東軍秘密逮捕。

當調查團由瀋陽抵達長春「新京」時，溥儀皇帝坐在金鑾殿上接見，最丟人的是李頓團長，還願意披上滿服上殿朝拜，此時溥儀在殿上宣示「滿人治滿」政策，全滿人民萬眾一心，都歸順帝制，連馬占山也反正歸來，榮任國防部部長之職……。

溥儀宣示未了，馬占山在黑龍江某基地發表他的抗日反滿告全國同胞書，他自導自演這齣大喜劇又起了另一高潮。但是，戲未終了，下面還有高潮呢！

　　先說一段慘劇。五月初，有個日本公安人員來拜訪朝木，請他用台灣同鄉會名義做個善事，負責收埋兩具無主台灣籍死屍。原來其他愛國志士判重刑，唯獨兩位台灣志士判處死刑。日本人殺人是不眨眼的，卻又很迷信，希望有人出面替死者祭墓收埋，於是叫最靠得住的朝木辦這差事。

　　馬占山捲了公款出走，又在國聯調查團到達新京之日，大揭日本底牌，使日本在國際上丟盡了臉，因此恨透了他，於是，五月卅日出動大軍，猛攻黑龍江省會海倫市。至七月二十九日在一場血戰中，名將韓家麟殉職於海倫市郊山坡上，日軍從屍身中搜出「馬占山」名片，斷定他打死了，於是向世界發表馬的喪聞，溥儀在皇宮為此大肆慶祝，一如四個月前馬占山當國防部長時一樣歡慶，真是窩囊之至！

　　這名片原是馬占山給韓將軍的，韓非常珍惜它，又一直放在身上。因此，被誤認馬將軍

1933.9.4楊朝木攝於哈爾濱公園。

死了，不過惡訊傳之後，許多東北人都相信他不會死，傳說他雙手皆能射擊而百發百中，他在馬腹可以藏身，種種奇談，說的活神活顯，這回，他倒是確實沒死，偏偏裝死，於是且戰且退……。繞過蘇聯邊境，取道新疆，回到了西安，向世人報平安，實在很戲劇化。

他開始籌組東北義勇軍，在長城一帶打游擊，東北志士紛紛前來投效，「流亡三部曲」、「義勇軍進行曲」等名歌，都在這年代風行起來。在這時候，我國政府做了一件最不能見諒於國人的事。一九三三年五月卅一日與日本簽訂了「塘沽協定」，其中有一個可恥條約：解散東北義勇軍，不得再反日。平心說，九一八東北易幟，國人心裡早已有數，這回簽下塘沽協定，要解放自救東北的義勇軍，國人怎麼也想不到，政府做得這麼絕！協定公佈之日，東北志士淚洗長城。這日起，關內數百萬東北軍及散佈各地義勇軍自必逐漸凋零。這時，向楊朝木求援的人多了起來，幸虧他利用職務之便，開了一家「大上海」電影院，他審查自己要用的影片，流程自必特快，因此各家影業公司每有新片出籠，大都樂於在「大上海」首輪上映，因此，佳片不求自來，生意自必起旺，他才有能力對落難人多散財。戲院散場之後，裡頭自有藏身之所。到了後來，連破琴也省掉，只須向朝木求問何處買得到琴弦？就算得搭上了線，自必有求必應了。

有娘，而未曾撒過嬌的孩子，
成長得很辛苦，難免長患心理的「便秘」。

九、母戀情結

父子倆，天南地北，形成個尖銳的對比：雪裡溫，熱裡冷。

在北國，長春市，身處異鄉的楊朝木，素常在冰雪中感到溫心；在南國，宜蘭市，身為外婆的「人質」的楊英風，備受百般撫愛，卻感到無比孤寒。

半世紀以後，楊英風的助理劉蒼芝女士曾為他紀錄一段童年憶舊，而寫成一篇散文，描寫得很真切，節錄如下：

……父母親曾經許諾外祖母，如果執意要遠行，就得把我這個的長孫留下，以陪伴外祖母，作為我父母親離鄉的交換條件。於是母親專程回宜蘭把我『押』給了外祖母，而自己就奔赴東北那塊大土地追隨父親，共築事業美夢了。

……雖然外祖母和所有親友都對我痛愛有加，可是幼小的心靈總是覺得缺少些什麼。有吃、有穿、有玩，但是身邊沒有父母親，自己就覺得跟其他孩子不一樣。

及至稍長幾歲，我的個性慢慢就顯示出安靜和孤獨的偏向。對親友的呵護關愛，也懂得不時心存感激之情，反而事事都與人家客氣起來了；想要的東西不敢強要，想做的事也會忍住不做，生怕增添人家的麻煩和負擔。大家都讚我乖巧，善解人意，其實我心裡想：如果是自己的父母在身邊，我才不是這個樣子哩！這時候好思念父母親啊。

當然母親是會回來看我的，二、三年一次。回來前我滿懷期待，回來後，我自是高興萬分，又害怕她馬上離去。

我不時問母親：「為什麼又要走呢！」

母親說：「要賺錢養你們呀。」

我又問：「阿姆都到哪裡去呢？」

母親說：「好遠好遠，坐船要四天三夜才能到的地方呢。」

是的，一個遠到看不見的地方。我會意的點點頭，心中立刻充滿哀傷。

記得，一個夏天的夜晚，母親坐在桂花樹旁的涼椅上，指著天上的月亮對我說：「你這邊看得見這個月亮是嗎？阿姆那邊也看得見這個月亮哩。你跟阿姆都可以看到同一個月

亮，阿姆不時就在這個月亮裡看著你呢。」

我聽完便非常高興，自此以後便喜歡夜晚來臨，一個人搬把小板凳坐在庭院中，睜大眼睛，望著天上的月亮。我想月亮是一面鏡子，它遠遠的照著我，母親就在這面遠遠的鏡子裡看著我、愛著我哩！

有時，我想起母親在家的樣子，她常常對著那面圓圓大大的、雕刻著龍鳳紋飾的鏡檯梳粧理容。母親喜歡穿黑色的絲絨長旗袍，端坐在鏡前描眉、點胭脂。當化好粧的母親緩緩轉身起立的時候，天啊！就像鏡緣那隻雕刻的鳳凰，悠然地從那面古鏡裡走出來。母親是一隻黑色的、美麗的、高貴的鳳凰啊。滿天的星星都亮在她搖曳及地的黑絲絨長衣上。

陳鴛鴦，1930年代攝。

在五十多年前尚十分閉塞素樸的宜蘭鄉下。母親這樣來自祖國大陸的優雅時髦裝扮，不知引發多少欣羨讚嘆之聲哪。而她總是來去匆匆，留給鄉親鄰友們的印象，真是驚鴻一瞥啊。

初解事的鄉村童年時期，我就是這樣在月亮的幻想中，與母親相望相會。時常看見年輕母親的神采煥發，有如雕刻鏡檯上的鳳凰，龍鳳喜餅上的鳳凰，我的思念中亦有了些許興奮與驕傲。「所以，她要遠遠的離開我，她是一個不同的母親，久久才給我們看一次。」我這樣安慰著自己。

這是我對鳳凰最早的認識和體驗，是與母親的形象融合為一的。（聯合報副刊七十五年六月二十九日）

＊　　　　　　＊　　　　　　＊

陳鴛鴦難得回鄉來，每次回來都好風光。她自出了遠門之後，長得益發出挑優雅，慣常披著一襲發出微光的黑絲絨旗袍，腳穿一雙俄國貴族的女靴，輕步踏過宜蘭窄街小巷，兩旁店家無不歇下手來，買主也暫停問津，一齊目送著她走過去；在她的後面更有一大陣人群跟隨著。這些碎影散落在小小英風的心靈裡，早把難得一見的母親與神話裡的仙女結合重疊在一起了。

她每每稍住數日就走了，又把他寄人籬下。他每回看到人家孩子常常和他媽媽撒嬌，

心裡暗自羨慕，那必是一件很痛快的事，而他從未撒過嬌呢，一直為此好哀怨！

外婆著實對他很疼顧，他就不能不努力做個乖孩子，尤其要下功夫努力抑制要掉下的眼淚。儘管思念母親，儘管傷感難過，可一點不能表露出來。由於時時努力隱忍，他經常保持沈默，由沈默而起了幻想，飛上雲端，繞過星月，排入鳥陣，混進蟲群，素常都是如此呆想癡思，人家於是都叫他「啞巴」，他卻越叫越啞了。有一天，他伸手抓到了一筆畫筆，學著亂塗鴉，從中發現一個心靈世界的新大陸──繪圖，他可以在畫紙上為所欲為，撒嬌、撒野、撒尿、撒謊，把黑的畫成白的，把圓的畫成方的，大可畫情亂撒一陣，這是他邁向藝術之路的第一小步。不過，只限於在畫紙上，他那原形，本性，還是那麼正經穩重而帶羞怯，絲毫未改，以迄於今，年紀已上了六旬。

一九三五年八月，那年英風十歲，進了宜蘭小學。陳鴛鴦帶著三個孩子回家來；八歲的英欽，五歲的英鏢和剛滿月的英哲，她回來要辦三宗事：

楊英風父母與二弟英標。約1935-1940年攝。

楊英風三兄弟合攝於宜蘭保全寫真館，約1930年代。右起為楊英欽、楊英風、楊英鏢。

　　第一宗事，要把剛滿月的英哲，過繼給無子嗣的陳家娘親做長孫。正因爲娘家無後嗣，才一直把外孫英風押做人質，現在用英哲來交換，把英風釋回，準備送外地去升學。

　　第二宗事，帶英欽回來治眼疾，他自幼染上砂眼症，因東北衛生環境差，久治不癒，幾至於失明，只好帶他回來醫治。

　　第三宗事，此番回來是四個兒子初次大團聚，拜祖兼會親。

　　鴛鴦住過一段日子，就把英欽留下，把英哲給了娘家，好輕鬆了，只把英鏢帶往長春去。

　　英風和英欽相差只兩歲，看英風那副老成穩重的神態，似乎差了二十歲。英風要經常帶他坐巴士到羅東林眼科治療砂眼，此外還要督導他做課業；實在不聽話，到了無可奈何時，就替他做了。英風對兄弟，對人眾向來不生氣，不埋怨，頂多只嘆一口氣罷了！

　　在小學，他的美術啓蒙師是宜蘭油畫家陳阿坤老師，光復後轉任頭城鎮國民小學，宜

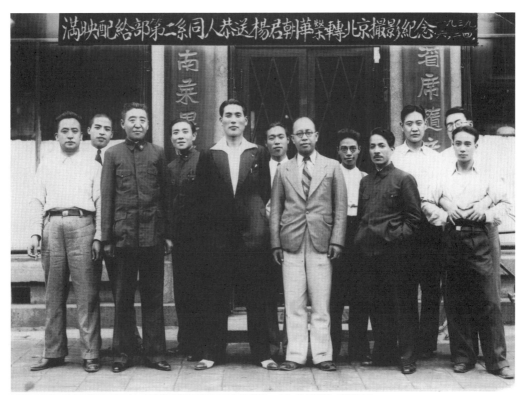

1939.6.24滿映配給部第二系同人恭送楊君朝華榮轉北京攝影紀念。左七為楊朝華（楊朝木）。

429

蘭女子國民小學校長等職位，前幾年過世了。英風在小學畢業那一年（一九四〇），繪了一幅很寬的「濁水溪」──宜蘭也有一條濁水溪，現改稱蘭陽溪。這是楊英風課外的處女作，可惜不存，見過的人都說那時年方十四足歲，此畫已有氣魄。

他畢業於當年二月，父母在前一年已舉家從東北入關，到了北京城。他們於一九三八年先從長春遷往瀋陽，那是蘆溝橋事變的第二年，日軍早已進佔京城。一九三九年，奉到滿影文化事業協會指派往北京擔任事業部部長，當時就決定待英風畢業後和英欽一起到北平求學。因此，一九四〇年初陳鴛鴦自北京回台，準備帶英風、英欽兄弟倆遠行。

船期已定三月九日下午開航，前二日，全班舉行歡送會。離台之日，全班同學和老師都到基隆碼頭送行，由宜蘭乘火車出發，上午十一時十五分抵基隆，在碼頭上折騰到下午五時半才登上蓬萊輪，同學們在碼頭上高聲歡呼，好像軍人出征去作戰那麼激昂。坐了三天三夜的船，英風一點不暈船，十二日上午八時抵達九州達門司，他爸已在碼頭迎接他們上了岸，在下關遊覽了半日，夜十一時，登上金剛輪往韓國釜山，在那裡，他一生初次看到雪景。第二天下午六時抵達，搭上夜晚八時五十分火車往北京去。至十五日正午零時二十分抵達北京車站。自基隆至北京，全程費時六日五夜，在當時這是最便捷的路徑。

在大雪紛飄中，英風步出北京車站，看到那巍峨的京城前門，他嚇了一跳（當時火車站設於前門），再看下去，北京什麼東西都好大，他想，他到了大人國。

國家圖書館出版品預行編目資料

楊英風全集. 第二十八卷, 年譜 / 國立交通大學楊英風
藝術研究中心, 財團法人楊英風藝術教育基金會主編.
-- 初版. -- 臺北市：藝術家, 2011.07
　　面；　19×26公分
ISBN 978-986-282-028-5(軟精裝)
1.楊英風 2.藝術家 3.臺灣傳記 4.年譜
　909.933　　　　　　　　　　　　　100012745

楊英風全集
YUYU YANG CORPUS 第二十八卷

發 行 人／吳妍華、張俊彥、何政廣
指　　　導／行政院文化建設委員會
策　　　劃／國立交通大學
執　　　行／國立交通大學楊英風藝術研究中心
　　　　　　財團法人楊英風藝術教育基金會
諮詢委員會／召 集 人：張俊彥、吳妍華
　　　　　　副召集人：蔡文祥、楊維邦、楊永良（按筆劃順序）
　　　　　　委　　員：林保堯、施仁忠、祖慰、陳一平、張恬君、葉李華、
　　　　　　　　　　　劉紀蕙、劉育東、顏娟英、黎漢林、蕭瓊瑞（按筆劃順序）
執行編輯／總 策 劃：釋寬謙
　　　　　　策　　劃：楊奉琛、王維妮
　　　　　　總 主 編：蕭瓊瑞
　　　　　　副 主 編：賴鈴如、黃瑋鈴、陳怡勳
　　　　　　分冊主編：賴鈴如、吳慧敏、黃瑋鈴、關秀惠、蔡珊珊、陳怡勳、潘美璟
　　　　　　美術指導：李振明、張俊哲
　　　　　　美術編輯：廖婉君、柯美麗

出 版 者／藝術家出版社
　　　　　　台北市重慶南路一段147號6樓
　　　　　　TEL：（02）23886715　FAX：（02）23317096
　　　　　　郵政劃撥：01044798／藝術家雜誌社帳戶

總 經 銷／時報文化出版企業股份有限公司
　　　　　　新北市中和區連城路134巷16號
　　　　　　TEL：（02）2306-6842

南部區域代理／台南市西門路一段223巷10弄26號
　　　　　　TEL：（06）2617268　FAX：（06）2637698

初　　　版／2011年7月
定　　　價／新台幣600元
Ｉ Ｓ Ｂ Ｎ　978-986-282-028-5（軟精裝）

法律顧問　蕭雄淋
行政院新聞局出版事業登記證局版台業字第1749號